BIBLIOTHÈQUE

DES

SCIENCES CONTEMPORAINES

IV

PARIS. — TYPOGRAPHIE A. HENNUYER, RUE D'ARCET, 7.

BIBLIOTHÈQUE DES SCIENCES CONTEMPORAINES

L'ESTHÉTIQUE

PAR

EUGÈNE VÉRON

Directeur du journal *l'Art*.

ORIGINE DES ARTS. — LE GOUT ET LE GÉNIE.
DÉFINITION DE L'ART ET DE L'ESTHÉTIQUE. — LE STYLE.
L'ARCHITECTURE. — LA SCULPTURE. — LA PEINTURE.
LA DANSE. — LA MUSIQUE. — LA POÉSIE.

PARIS

C. REINWALD ET Cⁱᵉ, LIBRAIRES-ÉDITEURS

15, RUE DES SAINTS-PÈRES, 15

1878

Tous droits réservés.

ont fait naître. Les autres, qui s'adressent à l'oreille ont pour domaine et pour instruments la multiplicité infinie des sons.

Les principes sur lesquels repose chacun de ces deux groupes, trouvent donc leur explication physique dans les deux sciences qui étudient les organes de la vue et de l'ouïe, l'optique et l'acoustique. Cette explication est loin d'être complète, un grand nombre de problèmes restent à résoudre ; mais ce que l'on sait dès maintenant permet d'entrevoir les solutions futures. On peut du moins marquer d'une manière à peu près certaine les directions générales.

L'explication des phénomènes cérébraux, ce qu'on appelle vulgairement *les effets moraux de l'art*, est beaucoup moins avancée, et dans la plupart des cas nous sommes réduits à un pur empirisme. Sur ce point, l'esthétique se borne forcément à constater et à enregistrer les faits, et à les classer dans l'ordre le plus vraisemblable. Par ce côté, elle cesse d'être une science, dans le sens complet du mot.

Cependant, de l'observation de ces faits se dégage un principe d'une importance capitale, c'est que, en dehors des conditions matérielles qui relèvent de l'optique et de l'acoustique, ce qui domine dans l'œuvre d'art et ce qui lui donne son caractère, c'est la personnalité de l'artiste. L'ontologie disparaît pour faire place à l'homme. Il ne s'agit plus de réaliser plus ou moins le Beau éternel et immuable de Platon. La valeur de l'œuvre d'art est tout entière dans le degré d'énergie avec lequel elle manifeste le caractère intellectuel et l'impression esthétique de son auteur. La

seule règle qui lui soit imposée, c'est la nécessité d'une certaine conformité avec la manière de comprendre et de sentir du public auquel il s'adresse. Non pas que cette conformité ajoute ou retranche quoi que ce soit à la valeur intrinsèque de l'œuvre. On peut parfaitement comprendre, en théorie, qu'un poëme exprime des idées ou des sentiments qui, pour n'être pas accessibles aux contemporains, n'en soient pas moins dignes de l'admiration d'un temps ou d'un pays plus éclairés. Mais il est certain que, en fait, ce désaccord suffit pour que l'œuvre risque fort de disparaître rapidement dans l'oubli.

Heureusement les cas de cette nature sont peu communs, et ce danger est bien moins à craindre pour l'artiste que pour le penseur. Il est très-rare, et l'on peut dire, il est presque impossible, que l'artiste ne soit pas de son temps. Sans admettre, comme on l'a dit, qu'il soit nécessairement un simple écho, une harpe éolienne vibrant au souffle des émotions contemporaines, il est certain que, par une foule de raisons qu'il serait trop long d'exposer ici, l'artiste, le poëte vivent surtout de la vie du milieu où ils se trouvent placés, et que par conséquent ils ne peuvent que par exception se voir exposés au danger que nous signalons.

L'artiste vraiment ému n'a donc qu'à s'abandonner à son émotion pour que son émotion devienne contagieuse, et qu'il recueille les applaudissements auxquels il a droit. Pourvu qu'il observe les règles positives, qui résultent des nécessités physiologiques de nos organes, et qui seules sont certaines

et définitives, il n'a pas à s'inquiéter des conventions et des recettes académiques. Il est libre, absolument libre dans son domaine, à la seule condition d'être absolument sincère, de ne chercher à exprimer que des idées, des sentiments, des émotions qui lui soient propres et de ne copier personne.

Comme il n'y a pas d'art en soi, par la raison que le Beau absolu est une chimère (1), il n'y a pas davantage d'esthétique définitive et fermée. Les diverses formules dans lesquelles on a essayé de l'emprisonner, idéal, naturalisme, réalisme, etc., ne sont que des points de vue différents de l'art, mais aucune ne le contient tout entier. Chacune d'elles peut convenir plus ou moins à tel ou tel tempérament individuel ou national, il est absurde de les imposer aux tempéraments qui les repoussent. Il n'y a pas moins de ridicule à condamner l'art flamand et hollandais au nom de la sculpture grecque qu'à condamner la sculpture grecque au nom de l'art flamand et hollandais. Courbet est aussi légitime que Raphael. Il est permis de préférer l'un ou l'autre, selon les affinités et les attractions naturelles de chacun, mais l'esthéthique n'a le droit d'exclure ni l'un ni l'autre, à moins d'introduire dans la science la passion et la partialité.

Est-ce à dire que la liberté de l'art soit, comme disent les philosophes, une liberté d'indifférence, que toute direction lui soit égale et qu'il ne connaisse d'autre loi que l'infinie variété du caprice individuel ?

(1) Nous aurons d'ailleurs à démontrer que le principe du Beau, absolu ou relatif, est complétement insuffisant pour expliquer la complexité des manifestations artistiques.

Ce serait une exagération et une erreur. L'artiste, avons-nous dit, vit surtout de la vie du milieu où il est placé ; il en suit naturellement les inspirations. Or, malgré les oscillations des civilisations humaines, il est visible que la science, longtemps attardée à la poursuite des problèmes insolubles de l'ontologie et de la théologie, a fini par porter ses investigations du ciel sur la terre. Aux explications fantaisistes des métaphysiques et des mythologies anciennes et modernes, elle substitue l'étude directe des choses, des faits et des êtres. Après avoir consumé de longs siècles à chercher dans l'action des dieux ou des entités le mot des énigmes qui la tourmentaient, la voici qui, pour expliquer le monde physique et moral, s'en prend directement à la nature et à l'homme. L'homme devient pour lui-même un perpétuel sujet d'observations, et l'on peut dire que ce sera l'honneur du dix-neuvième siècle d'avoir donné à la science une direction nouvelle en poussant de ce côté ses investigations.

C'est également de ce côté que l'art tend à s'engager. Il s'éloigne de plus en plus de la mythologie et de la métaphysique, auxquelles il est resté fidèle tant que les civilisations elles-mêmes y sont demeurées attachées. C'est ce qui explique la prédominance croissante de l'expression dans l'art ; c'est pour cela que la peinture des sentiments, des passions l'envahit chaque jour davantage ; c'est ce qui fait que le paysage, c'est-à-dire l'expression des émotions de l'homme en face de la nature, a pris depuis quarante ans une place et une importance chaque

jour plus considérables ; c'est par la même raison que la vie et le mouvement ont transformé la statuaire, et que la sculpture de Carpeaux et de Dalou s'est imposée à l'admiration publique.

C'est-à-dire que l'art, qui a toujours été humain par son point de départ, lequel est la manifestation des émotions et des idées humaines, le devient également par son but et ses sujets. Au lieu de chanter et de représenter les dieux ou de se vouer à un symbolisme condamné à finir par la sécheresse et la subtilité, il s'applique avec un effort visible à rentrer dans le domaine purement humain, le seul désormais où il soit sûr d'éveiller les sympathies sans lesquelles le talent, le génie même ne sont pas préservés de l'oubli, le seul d'ailleurs où l'artiste puise directement les émotions sincères et profondes qui suscitent en lui le besoin et la faculté de créer.

Ce mouvement est, comme toujours, énergiquement combattu et violemment entravé par la tradition, qui trouve chez nous une puissance particulière dans l'organisation des académies et de l'enseignement officiel. Cette force rétrograde exerce sur le progrès une influence d'autant plus néfaste, que ceux qui la subissent ne l'aperçoivent même pas pour la plupart. Jeunes, sans éducation philosophique, ils trouvent installés dans les écoles et dans le milieu où ils vivent une foule de préjugés académiques qui les saisissent et les enchaînent avant même qu'ils aient songé à réfléchir sur ces choses et à se faire des convictions personnelles. Du premier jour, ils sont enrôlés inconsciemment dans

la phalange officielle, et il n'y a que les esprits indépendants et fortement trempés qui puissent ou résister tout d'abord à cette pression ou s'en dégager plus tard. Notre but est donc de réagir, dans la mesure de nos forces, contre cette mainmise du passé sur l'avenir, du dogmatisme sur la liberté. Nous écartons toutes ces règles étroites et surannées sous lesquelles on étouffe et écrase tout essai d'émancipation, nous repoussons et réprouvons cette critique hautaine et dédaigneuse qui, sous prétexte de protéger « le bon goût et les saines doctrines », s'efforce de décourager toutes les indépendances, cette critique défensive, comme disait M. Cuvillier-Fleury, qui n'est autre chose que la tyrannie du doctrinarisme académique et de l'impuissance jalouse.

Ce que nous voulons surtout, c'est travailler à la propagation et à la défense de cette thèse fondamentale, que M. Eugène Viollet-le-Duc a soutenue dans tous ses livres, à savoir : que sans indépendance il n'y a ni art ni artistes.

Toutes les grandes époques artistiques ont été des époques de liberté. Au temps de Périclès comme à celui de Léon X, dans la France du treizième siècle comme dans la Hollande du dix-septième, les artistes ont pu travailler à leur guise, sans qu'aucun dogme esthétique s'imposât à leur imagination, sans qu'aucune corporation officielle se considérât comme investie de la dictature artistique et comme responsable des directions que pourrait prendre le goût de la nation.

Aussi à ces belles époques, l'art était-il vraiment un art national. Les esprits laissés à leur pente naturelle cherchaient l'art où ils le sentaient, ou plutôt ils le trouvaient sans le chercher, par le mouvement spontané des imaginations, sans autre guide ni autre règle que les instinctives préférences communes à la race tout entière.

C'est cette communauté des instincts livrés à eux-mêmes qui explique les similitudes intimes qui, aux grandes époques, se remarquent entre les œuvres d'art, en même temps que l'effet de la liberté éclate par ce caractère, que rien dans l'art ne supplée : l'originalité individuelle.

Tous aux mêmes époques sont plus ou moins frappés des mêmes choses. Les sources de l'inspiration sont peu variées ; parfois même un sentiment, une idée unique s'impose à toute une génération. Mais chacun l'interprète à sa façon, dans la pleine indépendance de son inspiration personnelle et dans la mesure de son génie propre.

De là cette variété infinie dans l'unité — variété de l'expression dans l'unité du sentiment — qui marque certains siècles. C'est que, en effet, jamais l'artiste ne se sent plus puissant et plus inspiré que quand il se trouve en communauté d'impressions avec la société où il vit, et jamais l'art n'est plus grand que quand il s'attaque aux idées et aux sentiments qui pénètrent et dominent une société tout entière.

Or, ce fait de l'universalité de l'art et du sentiment artistique, à un certain moment de leur évolution intellectuelle chez la plupart des peuples, est

un fait capital dans l'histoire des manifestations de l'intelligence humaine. Les Égyptiens, les Assyriens, les Grecs, les Chinois, les Japonais, etc., ont tous eu un art spontané, sorti des entrailles mêmes de la nation, et qui semble avoir été à peu près également compris et goûté par tous les hommes de même race. On trouve quelque chose d'analogue dans la France du moyen âge, aux douzième et treizième siècles, et chez les Italiens de la Renaissance.

Un tel fait, si concordant chez un si grand nombre de peuples de races différentes, ne peut être mis sur le compte du hasard. Le hasard est une explication trop commode, qui a d'ailleurs l'inconvénient de ne rien expliquer. Le hasard n'est pas même une hypothèse, c'est le néant. Il n'y a pas de hasard dans l'histoire. Tous les faits, petits ou grands, se tiennent par une chaîne continue, dont les anneaux peuvent nous échapper, mais qui n'en existent pas moins pour cela.

L'art, considéré au point de vue psychologique, n'est autre chose que l'expression spontanée de certaines conceptions des choses, qui dérivent logiquement de la combinaison des influences morales ou physiques auxquelles se trouvent soumises les diverses races, avec les aptitudes et les tendances originelles ou acquises de ces races elles-mêmes.

C'est une traduction des sentiments qui naissent de ce mélange, traduction plus ou moins littérale, plus ou moins idéale, suivant que les peuples se laissent plus ou moins dominer par la réalité matérielle des choses ou par les tendances et les habitudes de

la race. Mais, quel que soit le dosage de ces mélanges, il est certain que les deux éléments primitifs : réalité, personnalité, s'y retrouvent toujours, en dépit des théories contraires qui réduisent l'art ou au plagiat photographique des choses réelles ou à la divination conjecturale des types idéaux.

Nous n'insistons pas sur ces considérations, que nous croyons avoir suffisamment développées dans les pages qui vont suivre. Nous voulons dire seulement que toute forme de l'art a sa raison d'être ailleurs que dans le hasard, et qu'il en est de même de ses décadences.

Quand un art cesse-t-il d'être national, c'est-à-dire commun à tous les individus d'un peuple ou d'une race ? Quand disparaît dans une nation cette universalité du goût, qui est le caractère dominant des grandes époques artistiques, et dont la disparition est la marque même de la décadence de l'art ?

Lorsque l'art cesse d'être l'expression sincère et spontanée du sentiment général ; lorsque, au lieu de traduire directement l'impression commune et l'émotion vraie de tous ou du moins de la grande majorité, il se met à analyser ses propres moyens d'action, fait de ces moyens le but de ses efforts et perd de vue le principe même de l'art, qui est la sincérité et la spontanéité de l'émotion.

Cette décadence est fatale, en raison même de la loi qui interdit à l'homme des races supérieures de s'arrêter trop longtemps en face des mêmes spectacles. Un moment vient nécessairement où le sentiment et l'idée qui ont inspiré une civilisation et un

art épuisent tout leur effet utile, toutes leurs conséquences fécondes, et où l'esprit se trouve condamné pour un temps plus ou moins long à l'imitation et aux redites.

Alors ce n'est plus même le sentiment et l'idée antérieurs qu'on imite et qu'on redit, c'est l'expression de ce sentiment et de cette idée, c'est la forme par laquelle ils se traduisaient, forme désormais vide et inanimée.

Mais on se lasse bien vite de la simple imitation, précisément parce qu'elle ne dit plus rien à l'esprit. Pour renouveler la sensation, on force l'expression, on en poursuit logiquement l'exagération jusqu'aux dernières limites du possible. La fantaisie individuelle, absolument dévoyée, se donne libre carrière. L'art devient un exercice de même degré et de même valeur que les dislocations des clowns, qui ne songent qu'à étonner le public et à faire admirer la souplesse de leurs articulations.

Alors le public se partage en deux catégories inégales : les dilettantes, qui feignent de trouver un plaisir particulier de délicats à ces exercices, parce qu'ils tiennent à faire partie d'une élite ; les autres, c'est-à-dire les quatre-vingt-dix-neuf centièmes de la population, qui, ne comprenant rien à ces calculs de raffinements, laissent aller l'art à sa perte sans s'occuper de lui et se désintéressent de tous les efforts qu'il fait pour attirer l'attention par ses singularités préméditées.

Si dans ces conditions il se rencontre un petit nombre d'artistes qui soient assez habiles pour dé-

couvrir encore quelques parcelles d'or dans la mine épuisée ou qui soient assez en avance sur leur temps pour entrevoir des sources nouvelles de poésie, les uns comme les autres ont grande chance de passer inaperçus au milieu de l'indifférence générale.

Tout cela est fatal. Il n'y a donc ni à s'en plaindre, ni surtout à s'en étonner.

Mais la même loi qui condamne les races progressives à épuiser leurs idées et leurs sentiments, afin de les corriger et de les compléter sans cesse par des idées et des sentiments nouveaux, devrait, par la conséquence logique de son application, produire après les civilisations mortes des civilisations nouvelles, et par la même raison enfanter des arts nouveaux appropriés à ces civilisations.

C'est ce qui arriverait, en effet, si à côté de la tendance vers le progrès il ne s'en trouvait une autre, exactement contraire, qui combat et le plus souvent opprime la première. Pendant que, dans un peuple, les uns poussent en avant à la recherche du mieux, les autres, par éducation, par intérêt, par habitude, par paresse d'esprit, par peur de l'inconnu, repoussent tout ce qui est nouveau.

Or la prépondérance, pendant un temps plus ou moins long, appartient nécessairement à ceux qui représentent la civilisation antérieure. Ils s'appuient sur toute l'organisation sociale, politique, administrative. De plus, ils ont pour eux le fait, ce qu'en langage juridique on appelle les « précédents », tandis que les autres ne peuvent invoquer que des aspirations, d'abord vagues, incomplètes, et en tout cas

dépourvues de la sanction de l'expérience. Aux habitudes d'esprit qui ont fait la gloire du passé, ils ne peuvent opposer que les lueurs plus ou moins incertaines d'un avenir problématique. Aussi sont-ils condamnés à se heurter aux résistances de tout ce qui, dans les sociétés, est constitué, fixé, assis.

En France, et, il faut le dire, dans tous les pays européens, l'éducation aujourd'hui repose presque uniquement sur l'éducation et l'imitation du passé, du moins en ce qui concerne les arts. L'instinct du progrès est dès l'enfance combattu par toutes les forces organisées de la société, dans l'Université comme partout ailleurs ; et s'il est une chose qui doive exciter l'étonnement, c'est que cet instinct soit assez vivace pour n'être pas complétement étouffé par la conspiration des ennemis ligués contre lui.

Parmi ces ennemis, le plus puissant sans contredit est l'Académie des beaux-arts. Les hommes de talent et de mérite qui constituent ce corps sont d'autant plus dangereux pour le progrès de l'art, qu'ils sont plus sincèrement convaincus des services qu'ils lui rendent. C'est cette sincérité qui fait leur force. S'ils se posaient en ennemis du progrès, ils seraient bien vite réduits à l'impuissance. Mais non, ce qu'ils veulent, ce qu'ils poursuivent avec ardeur, c'est le développement de l'art. Seulement ils sont persuadés que ce développement n'est possible que par l'étude assidue des arts d'autrefois. Et le raisonnement sur lequel ils s'appuient est en effet des plus spécieux.

Où l'art a-t-il été plus brillant que dans la Grèce antique et dans l'Italie de la Renaissance ? Nulle part,

il le faut bien reconnaître. Où donc, par conséquent, trouver de meilleurs modèles que les chefs-d'œuvre de ces deux nations privilégiées ? Pourquoi s'épuiser à rechercher par des efforts individuels ce qui est trouvé depuis longtemps ? Etudiez donc sans relâche les productions de ces admirables génies que nul n'a surpassés, et quand vous aurez pénétré tous leurs secrets, eh bien ! alors vous pourrez voler de vos propres ailes, et produire à votre tour des chefs-d'œuvre, si la nature vous en a faits capables.

En vertu de ce raisonnement si simple et si lumineux, tout l'enseignement de l'Ecole des beaux-arts se réduit à recommencer indéfiniment ce qu'ont fait les artistes des civilisations mortes, jusqu'à ce que l'on soit devenu à peu près incapable de faire autre chose que des pastiches plus ou moins réussis.

En vertu de ce raisonnement, les jurys des concours et des expositions donnent les croix, les prix et les médailles aux artistes qui se sont tenus le plus près des modèles recommandés.

En vertu de ce raisonnement, l'administration n'achète que les œuvres confectionnées suivant la formule académique, et ne fait de commandes qu'aux artistes qu'elle sait résolus à n'en pas sortir, car cette formule est celle du « grand art », et une administration qui se respecte ne saurait en encourager une autre.

Et voilà comment on a fait d'Ingres le prototype officiel de la perfection artistique de la France du dix-neuvième siècle, et comment M. Cabanel est devenu son prophète, en même temps que le grand juge des artistes et le président-né de tous les jurys.

Voilà pourquoi les jeunes gens qui entrent à l'école avec les meilleurs instincts d'indépendance, de sincérité, en sortent presque tous plus ou moins *encabanellisés*, c'est-à-dire asservis à la routine, émasculés, perdus pour l'art. Au lieu de consulter leurs sentiments, d'obéir à leurs impressions, d'aller là où les porteraient spontanément leurs goûts, leurs préférences, leurs aptitudes, là où ils seraient des artistes et des poëtes, ils travaillent à étouffer en eux le cri de leur nature pour écouter celui du maître ; ils se torturent pour arriver à se convaincre que le progrès consiste à galvaniser l'art antique, et qu'il n'y a d'originalité possible que par le pastiche des Grecs ou des Italiens.

A ce prix ils achètent les éloges des jurys, les faveurs de l'administration, les commandes de l'Etat, l'admiration des moutons de Panurge ; et une fois entrés dans cette voie, ils y sont retenus et emprisonnés par une série d'engrenages moraux et pécuniaires, qui ne leur permettent plus de jamais recouvrer leur liberté.

Cette main-mise de l'Etat, du monde officiel sur les artistes est profondément déplorable. Si du moins ils trouvaient dans le public des juges sympathiques et sérieux, ils pourraient se tourner de ce côté, s'y appuyer, pour résister à la terrible pression d'en haut.

Mais non, le public d'aujourd'hui, le grand public, ne s'inquiète ni ne s'occupe de ces choses. Pourquoi ? Parce qu'il est devenu incapable de poésie ? Parce qu'il n'y a plus de place pour l'art au milieu des luttes d'intérêts ? Parce que la science a tué l'admiration et

que l'industrie a éliminé l'imagination et le sentiment ?

Nullement. Le public du dix-neuvième siècle, qui volontiers se croit sceptique, blasé, demeure, comme tous les publics de tous les temps et de tous les pays, ouvert à toute poésie, à tout art sincère et vrai; mais il lui est impossible de s'émouvoir de l'art composite que lui prônent les organes autorisés du goût officiel. Il veut bien admirer les Grecs et les Romains, à leur place et en leur temps, mais il ne voit pas que ce soit une raison suffisante pour leur sacrifier l'art français ; et quels que soient sa complaisance et son respect pour les lumières de l'aréopage artistique, il ne peut parvenir à s'en pénétrer jusqu'à trouver dans les habiles adaptations de ces messieurs l'équivalent de l'art vaguement entrevu, qui satisferait ses aspirations latentes et qui ferait enfin déborder en lui les sources d'émotion que lui-même ne soupçonne pas.

C'est ainsi que l'entêtement des académies et des administrations à vouloir ressusciter des morts a pour résultat de tuer les vivants, et que, à force de vouloir persuader au public qu'il n'y a pas d'autre art que celui de l'Académie et de l'administration, elles arrivent à fausser le sentiment artistique chez les artistes et à l'endormir chez les autres.

Et notez que, dans les conditions présentes, ce résultat est inévitable. Des compagnies qui se recrutent elles-mêmes, des corps constitués, quel que soit le mérite des individus qui les composent, sont toujours et fatalement hostiles au progrès, par la raison simple que toute compagnie se fait nécessairement une doc-

trine collective et éclectique qui finit par devenir pour elle la *vérité* immuable, qui fatalement exclut toute indépendance, toute originalité, et qu'elle oppose ensuite, avec une confiance inébranlable, à toutes les manifestations, à toutes les révoltes du génie individuel.

Il en sera ainsi tant qu'il y aura des corps investis d'une autorité quelconque sur les choses de l'intelligence.

Cette démonstration n'est plus à faire. Tous les hommes qui ont eu le sentiment vrai des nécessités de l'art n'ont cessé de protester contre le despotisme du classicisme académique. Gustave Planche, Viollet-le-Duc ont prouvé que c'est à cette détestable influence qu'il faut attribuer pour la plus grande part les difficultés que trouve l'art à se relever en France. Tous les artistes indépendants ont été violemment combattus par elle. Je ne puis que renvoyer aux ouvrages de ces deux écrivains, et surtout à ceux du second, les lecteurs qui voudraient faire une étude complète et précise de cette question si grave pour l'avenir de l'art français. Je me contenterai de citer sur ce sujet une page de Montalembert, page doublement curieuse, et par la vivacité d'indignation qu'elle respire, et par la qualité du signataire, qui fut lui-même académicien.

Dans un article sur *l'Art religieux en France*, il range parmi ceux qui ont le plus contribué à son abaissement « les théoriciens et les praticiens du vieux classicisme ».

« S'il fallait, dit-il, ne tenir compte que de la va-

leur, de l'influence ou de la popularité de leurs œuvres et de leurs doctrines, en vérité, ce ne serait que *pour mémoire* qu'on aurait le droit de les mentionner. Mais puisqu'ils occupent toutes les positions officielles, puisqu'ils ont à peu près le monopole de l'influence gouvernementale, puisqu'ils s'y sont retranchés comme dans une citadelle, d'où ceux qui font quelque chose se vengent de la réprobation générale qui s'attache à leurs œuvres, en repoussant opiniâtrément les talents qui ont brisé leur joug, et d'où ceux qui ne font rien s'efforcent d'empêcher que d'autres ne puissent faire plus qu'eux-mêmes ; puisque surtout ils ont encore la haute main sur tous les trésors de l'État consacrés à l'éducation de la jeunesse artiste, il ne faut jamais se lasser de les attaquer, de battre en brèche cette suprématie qui est une insulte à la France, jusqu'à ce que l'indignation et le mépris publics aient enfin pénétré dans le sanctuaire du pouvoir pour en chasser ces débris d'un autre âge. Du reste, on a la consolation de sentir que, s'ils peuvent encore faire beaucoup de mal, briser beaucoup de carrières, tuer en germes beaucoup d'espérances précieuses, leur règne n'en touche pas moins à sa fin. Il ne leur sera pas donné de flétrir longtemps encore de leur souffle malfaisant l'avenir et le génie d'une jeunesse digne d'un meilleur sort. La publicité fera justice de ces ébats du classicisme expirant, qui seraient si grotesques, s'ils n'étaient encore plus funestes. Les concours de Rome les tueront. Nous ne subirons pas toujours le règne d'hommes qui ont l'à-propos de donner pour sujet aux élèves, en l'an de grâce 1837,

Apollon gardant les troupeaux chez Admète et Marius méditant sur les ruines de Carthage. »

Sauf la date, qu'y a-t-il à changer dans ce tableau ?

En résumé, nous ne voyons pour l'art que trois voies ouvertes : l'imitation d'un art antérieur, la copie des choses réelles, la manifestation des impressions individuelles.

La première méthode est la méthode académique. Elle a pour principe plus ou moins latent la négation du progrès et même de tout changement intellectuel, et sa pratique consiste à forcer les jeunes gens du dix-neuvième siècle à penser et à sentir comme ceux du temps de Périclès ou de Léon X. Or, comme la chose est impossible, il en résulte que la plupart des artistes soumis à cette discipline trouvent plus simple de se dispenser de toute pensée et de tout sentiment, et se bornent à étudier des procédés, à appliquer des formules, à élaborer des pastiches. Émotion, conviction, sincérité, spontanéité, tout ce qui constitue l'art véritable est éliminé du coup. L'effet naturel et logique de l'enseignement universitaire et académique, s'il ne se heurtait parfois à d'invincibles révoltes, serait de former, non des artistes, mais des traducteurs.

Si, en haine de cet excès, on se jette dans l'excès contraire, on aboutit au réalisme, qui n'est pas non plus l'art, mais qui du moins y conduit. La théorie réaliste, poussée à sa conséquence extrême, réduirait l'artiste au rôle de copiste. La perfection de l'œuvre consisterait dans l'illusion complète et absolue. L'artiste par excellence serait celui qui verrait et com-

prendrait toutes choses comme tout le monde, et qui les rendrait exactement comme ferait un photographe qui aurait trouvé le moyen de reproduire la couleur aussi bien que la forme. L'idéal enfin serait d'amener l'homme à la perfection de la machine, et à son indifférence.

Par bonheur pour la théorie réaliste, c'est là un perfectionnement impossible. L'homme, quoi qu'il fasse, garde toujours quelque chose de lui-même. Il a beau s'appliquer à ne rendre des choses que l'apparence visible, telle que tout le monde peut la voir comme lui, il y ajoute toujours quelque chose qui n'est pas devant ses yeux et qu'il voit cependant, en lui-même, c'est-à-dire son émotion, son impression personnelle. Cette intervention se manifeste dès l'abord par le choix même du sujet, et ensuite par la disposition, par la proportion des parties, par l'importance qu'il donne aux unes et qu'il refuse aux autres, sans le vouloir, et bien que les secondes ne soient pas matériellement moins réelles que les premières.

Or, c'est précisément et uniquement par ce caractère, par ces préférences instinctives et par ces particularités d'impression qui en résultent pour l'auditeur ou le spectateur que l'œuvre devient une œuvre d'art. Le premier venu peut compter les branches d'un arbre ou énumérer les péripéties d'une scène. L'artiste seul rendra l'effet et l'impression, parce que sa nature est précisément d'être plus sensible que les autres aux effets et aux impressions ; et il les rendra naturellement en les teignant de couleurs particu-

lières, qui seront celles de sa nature propre, de son tempérament, de sa personnalité.

C'est par là que Courbet est artiste, en dépit de la théorie qu'on lui avait apprise ; mais c'est pour la même raison qu'il ne vient qu'au second rang, après les Rousseau, les Corot, les Millet, les Jules Dupré. Quelle qu'ait été la valeur de sa pratique, sa personnalité, d'ailleurs intermittente, manque de la vigueur et de l'accent qui distinguent ses grands contemporains.

De ces trois arts : l'art conventionnel, l'art réaliste, l'art personnel, il n'y a donc que le dernier qui mérite véritablement le nom d'*art*. Le premier est la négation, la contradiction même de l'art ; le second est déjà de l'art, le plus souvent, parce qu'il est à peu près impossible que l'artiste disparaisse entièrement derrière la réalité. Mais ce qui constitue et détermine essentiellement l'art, c'est la personnalité de l'artiste ; ce qui revient à dire que le premier devoir de l'artiste est de ne chercher à rendre que ce qui le touche et l'émeut réellement.

Nous n'insisterons pas plus longtemps sur ces idées. Il nous suffit d'avoir marqué notre principe et notre but. Nous nous adressons uniquement à ceux qui croient que l'art est un fait purement humain et que la source de toute poésie est dans l'âme du poète. Quant à ceux qui remplacent la personnalité de l'artiste par un recueil de formules, qui substituent la mémoire ou le calcul à l'imagination, la convention à la sincérité, nous ne pouvons que les considérer comme les pires ennemis de l'art.

L'ESTHÉTIQUE

PREMIÈRE PARTIE

CHAPITRE I.

ORIGINE ET GROUPEMENT DES ARTS.

§ 1. L'art préhistorique. — L'instinct du mieux. Analyse et généralisation. — Le langage.

L'esthétique étant, à ce qu'on dit, la science du beau dans les arts, il semblerait assez naturel d'expliquer tout d'abord ce que c'est que le beau et ce que c'est que l'art.

Nous ne le ferons pas cependant, parce que nous nous défions des définitions *à priori*, et qu'il nous paraît plus rationnel et plus scientifique de commencer par chercher dans les faits s'ils ne pourraient pas nous fournir eux-mêmes les définitions cherchées. En toute chose, les faits précèdent les théories, et nous sommes convaincu que c'est seulement en remontant aux origines et en suivant les développements des choses dans la suite des temps, qu'il est possible de s'en faire une idée juste, précise et complète.

Cette méthode plus lente est peut-être moins favorable à l'éloquence ; elle prête peu à ces amplifications brillantes qu'affectionnent les métaphysiciens, quand ils s'emportent d'un coup d'aile dans les régions éthérées, où

ils aiment à faire planer leurs imaginations ; mais elle nous paraît d'autant plus nécessaire ici, qu'il n'y a peut-être pas, même dans la métaphysique, une partie où l'on ait autant abusé des grands mots, des périodes retentissantes (1), et surtout des définitions creuses.

Quand nous aurons vu comment et d'où naît l'art dans l'humanité, et comment il se comporte dans la série de ses manifestations, il nous sera facile alors de comprendre quels sont au juste son rôle, sa fonction et son but, et de tirer de là une définition, dont l'esthétique entière ne sera plus que le développement.

Aussi haut que nous puissions remonter dans l'histoire

(1) Cet entraînement est tellement irrésistible que les écrivains qui répugnent le plus à la déclamation s'y laissent emporter, dès qu'ils mettent le pied sur ce terrain. Que M. Cousin déclame sous prétexte d'esthétique, cela n'a pas de quoi nous surprendre, la déclamation étant l'allure naturelle de son éloquence. Ce qui est remarquable, c'est que Töppfer lui-même, dans ses *Réflexions et menus propos*, ne peut s'en défendre malgré son visible effort pour rester simple et naïf. Dès qu'il arrive à vouloir définir le beau, il monte sur le trépied et le délire métaphysique s'empare de lui. « Que, partis de là, dit-il, des philosophes s'élèvent ensuite sur les ailes de la méditation, jusqu'à dire que le beau dans son essence absolue, c'est Dieu, non-seulement je conçois ce dire d'une mystérieuse sublimité, mais encore j'y acquiesce, sinon en vertu d'une certitude rationnelle, du moins en vertu d'une probabilité tellement forte qu'elle n'admet ni le doute ni l'ébranlement. En effet, c'est ici partir des confins extrêmes de l'expérience possible pour conclure par une induction hardie, mais forcée, de la particelle émanation au centre émanateur, du rayon au soleil, de la créature illuminée d'un de ces rayons innombrables au Créateur qui est l'infinie lumière elle-même. » (Chap. x, liv. VI). Et il est tellement enchanté de ces belles phrases, qu'il les répète un peu plus loin, chap. xi, liv. VII, sans compter nombre d'autres, non moins pompeuses et vides, qu'il y ajoute avec un sérieux des plus réjouissants. Il est vrai que tout cela se retrouve dans Platon, et que ce sont de belles phrases de cette nature qui ont mérité à la *Science du Beau*, de M. Lévêque, les suffrages unanimes de trois Académies.

de l'humanité, nous y retrouvons l'art. Il se manifeste jusque dans cette période encore obscure qui précède l'histoire proprement dite. C'est par l'art que, dès le principe, l'homme se distingue surtout de la foule des animaux, avec lesquels il semble encore se confondre par tant d'autres côtés. Lorsqu'il n'a encore ni institutions ni lois, il a déjà un art. Dans ces cavernes obscures qui ont été sa première demeure, parce qu'elles seules pouvaient le protéger contre les attaques des bêtes féroces, au milieu de ces entassements d'os où l'on a découvert les débris d'espèces disparues depuis peut-être un millier de siècles, on a retrouvé, parmi les flèches et les couteaux de silex taillé, des objets qui évidemment n'ont pu être autre chose que des parures, des colliers, des bracelets, des anneaux de pierre et d'os, plus ou moins grossièrement travaillés et ajustés, mais qui suffisent à démontrer que l'art n'est pas seulement, comme on l'a dit, l'efflorescence des civilisations supérieures.

Oui, ces horribles sauvages, qui vivaient dispersés sur quelques coins de la terre, hideux, difformes, plus semblables à des singes qu'à des hommes, avaient déjà le sentiment de l'art. Ils cherchaient le beau ; ils paraient de leur mieux leurs affreuses femelles ; ils enjolivaient leurs armes de pierre ; ils fabriquaient des instruments de musique ; au moyen de poinçons de silex, ils gravaient sur des os plats les linéaments essentiels de certains animaux, avec une exactitude suffisante pour qu'il soit encore aujourd'hui possible de les reconnaître.

Dirons-nous avec Platon qu'ils poursuivaient dès lors l'idéal, en s'efforçant de ressaisir les types qu'ils avaient pu connaître dans une vie antérieure? Cette hypothèse, à l'inconvénient d'être difficile à démontrer, joint celui de s'accommoder assez mal avec les faits. La mémoire de l'homme étant ainsi constituée que ses sou-

venirs sont d'autant plus précis qu'ils sont plus rapprochés des réalités mêmes, les premiers hommes auraient dû être plus à même de reproduire avec exactitude les traits de ces pures essences qu'ils n'avaient pas eu le temps d'oublier. L'art des premiers jours serait donc, par une conséquence nécessaire, le plus parfait de tous les arts, et c'est dans les œuvres laissées par lui que nous devrions aller chercher les modèles les plus conformes aux types idéaux. Or on sait que toutes les découvertes faites jusqu'à ce jour contredisent formellement et sur tous les points les hypothèses sur lesquelles on a bâti le roman de la perfection première du genre humain. Le roi futur des animaux et du monde commence par n'être lui-même qu'un animal des plus dépourvus et des plus misérables, qui ne ressemble guère au « dieu tombé » de la légende. Il n'a pas trop de toute son intelligence pour se soustraire aux dangers qui le menacent, y compris celui de servir de pâture à ses futurs sujets. Son industrie se borne à tailler des pierres en forme de couteaux, de casse-tête, de haches, et son art est juste à la hauteur de son industrie.

Mais l'important n'est pas que cette industrie et cet art soient parfaits, c'est qu'ils existent. Quelque grossiers qu'ils soient l'un et l'autre, ils démontrent par leur existence seule que l'homme, si chétif, si informe, si peu intelligent qu'on le suppose, appartient à une race déjà supérieure aux autres. L'effort intellectuel qui lui a permis d'atteindre à ce premier résultat contient en germe toute la série des perfectionnements futurs ; cette première constatation suffit pour nous délivrer à jamais de toutes les hypothèses de la métaphysique plus ou moins transcendantale. L'art n'est plus, dès lors, comme tout le reste, qu'une des manifestations spontanées de cette activité intellectuelle qui est le propre caractère de l'homme, et qui, en s'appliquant à des objets divers, a créé successive-

ment, et par la même raison, tous les arts, toutes les industries, toutes les sciences.

Pourquoi cette activité s'est-elle portée sur ce point plutôt que sur un autre? Il est facile de comprendre que les nécessités mêmes de la vie, le besoin de se défendre contre des ennemis mieux armés que lui par la nature aient conduit l'homme, d'abord à inventer, puis à perfectionner ses instruments de guerre. L'instinct de la conservation étant naturel aux races humaines comme à toutes les autres, il est assez simple que cet instinct ait dirigé leurs efforts dans ce sens, et qu'elles aient usé de leur supériorité intellectuelle pour se créer des moyens d'action qui manquent au reste des animaux.

En appliquant le même raisonnement à la création des arts, nous sommes forcément amené à conclure que le goût de l'art est aussi naturel à l'homme que l'instinct de la conservation. Si nous retrouvons dans les cavernes des objets dessinés, sculptés ou taillés, c'est évidemment que les sauvages qui ont été nos ancêtres préféraient dès lors certaines formes aux autres et qu'ils éprouvaient un plaisir particulier à les reproduire.

L'homme, comme tous les animaux, naît intelligent; comme tous les animaux, il applique surtout cette intelligence à chercher la satisfaction de ses besoins et à fuir la douleur. C'est le principe et le but de son activité. Il n'y a là rien qui le distingue des autres êtres vivants, car, de tous les instincts naturels, il n'en est pas de mieux constaté que celui-là. Il se retrouve chez les brutes les moins dégrossies comme chez les animaux les plus intelligents. Il est commun à tout ce qui respire, et l'on peut dire que, par ce côté, l'instinct domine et explique, au moins dans leur principe, toutes les manifestations de la vie. Le végétal lui-même est soumis à cette loi, puisque lui aussi semble chercher les meilleures conditions possibles d'existence, et

qu'il se déplace même pour les atteindre. Un arbre planté trop près d'un mur, qui le prive du renouvellement de l'air, s'élance et se penche en avant pour chercher un milieu mieux approprié à ses besoins.

Naturellement les applications de cette loi universelle de l'amélioration des conditions vitales varient avec les conditions mêmes d'existence particulières aux races et aux espèces.

Le végétal recherche ce qui peut activer en lui le développement de la vie végétative. L'animal, en qui s'incarne un principe de vie plus complexe et qui se trouve par un plus grand nombre d'organes en rapport avec le milieu où il est placé, a aussi des besoins plus nombreux et plus variés. Outre les instincts de conservation et de reproduction, il est doué, comme l'homme, des cinq sens de la vue, de l'ouïe, du tact, du goût, de l'odorat, et ces sens sont pour l'animal le moyen de satisfactions spéciales, en même temps qu'ils l'exposent à des souffrances particulières.

Le domaine de ce que nous appelons la vie morale lui est également ouvert, car, sans entrer ici dans la discussion des théories qui attribuent aux animaux, avec de simples différences de degré, à peu près toutes les facultés humaines, il est certain qu'ils sont, ainsi que nous, capables de presque tous les sentiments qu'on est habitué à considérer généralement comme réservés à la seule humanité. Il résulte même d'observations récentes faites par des naturalistes éminents que le sens de la beauté ne serait pas complétement étranger à certaines espèces d'animaux. Darwin a écrit sur ce sujet un livre dont on peut ne pas admettre toutes les conclusions, mais qui met en lumière un grand nombre de faits dont il est impossible de ne pas tenir compte.

L'instinct du *mieux* ou du progrès se retrouve donc partout, et sur ce point l'homme n'a, relativement aux

autres animaux, qu'une supériorité de degré. Encore serait-il plus juste de dire que cette supériorité est moins dans l'instinct lui-même que dans les moyens qu'il possède de le satisfaire. Tandis que l'animal, réduit à une intelligence obscure et incomplète, dont la mémoire semble constituer la partie principale, se trouve, par l'absence de moyens de transmission, presque complétement enfermé dans les limites de l'expérience individuelle, et par conséquent peu capable d'étendre hors de sa propre existence le champ du progrès possible, l'homme, mieux servi par sa constitution cérébrale, ajoute sans relâche aux résultats acquis, et chaque génération les transmet à la génération suivante, en y ajoutant le fruit de ses propres réflexions et de ses découvertes nouvelles. L'un est condamné par son infirmité intellectuelle à recommencer sans cesse le même effort dans des limites à peu près invariables; l'autre, en venant au monde, commence par recueillir l'héritage de ses ancêtres qui ont accumulé pour lui, et sur tous les points, des multitudes d'expériences, dont l'ensemble constitue la science contemporaine; il se trouve, dès le principe, par l'effet même du langage qu'on lui enseigne, porté sur un point de plus en plus avancé de la ligne qu'il a à parcourir. C'est-à-dire que chaque génération reçoit, pour servir son instinct du *mieux*, pour améliorer ses conditions vitales, pour augmenter d'autant la somme de ses jouissances et diminuer celle de ses souffrances, des instruments d'autant plus perfectionnés qu'elle a été précédée dans la vie par des générations plus nombreuses, sans compter que ses instincts eux-mêmes reçoivent par l'hérédité un perfectionnement analogue.

Ainsi se réalise dans l'humanité la loi de progression qui l'a amenée du point où nous la trouvons dans les cavernes préhistoriques à celui où elle est aujourd'hui parvenue. Pour constater le chemin parcouru, il suffit de

comparer les deux termes extrêmes. La démonstration qui ressort de ce simple rapprochement est d'une telle évidence que nous avons peine à comprendre qu'il y ait encore des personnes dont elle ne frappe pas les yeux. Il semblerait, au contraire, que la vraie difficulté devrait être d'expliquer comment a pu se produire une transformation aussi considérable ; les anciens l'attribuaient à l'intervention directe de la Divinité. Les mythes de Prométhée et d'Orphée reposaient en partie sur cette idée. Une connaissance plus complète des aptitudes primitives de l'humanité nous permet de nous passer de toute explication de ce genre (1).

La cause véritable et profonde du progrès se trouve dans la faculté supérieure que possède l'homme d'analyser et de généraliser. C'est cette double faculté qui constitue la différence capitale entre les animaux et lui. Par l'analyse, il dissipe les obscurités qui naissent de la complexité des faits et des choses ; il les dissèque en quelque sorte et pénètre

(1) On peut dire que, considéré en lui-même, l'effet de cette loi de progression est absolument spontané et fatal ; mais il n'est pas rectiligne, et c'est ce qui fournit des arguments à ceux qui le nient. Si la progression avait été continue et directe depuis le commencement, il serait impossible de la contester. Mais la diversité originelle et le mélange des différentes races humaines, la divergence de leurs aptitudes, la variété des milieux dans lesquels elles se sont développées jettent une certaine obscurité sur la résultante totale. Une autre cause d'erreur se trouve dans la manière même dont s'opère le progrès des idées. Aucune idée ne pouvant être absolue et définitive, toutes ont besoin de se compléter et de se renouveler indéfiniment. L'élan et la fécondité intellectuelle que chacune provoque à un certain moment de son développement, par la satisfaction d'aspirations plus ou moins inconscientes — ce qui constitue les grandes époques de l'histoire — s'épuisent par l'effet même du progrès accompli et font place à la lassitude et à la stérilité. Il semblerait cependant que chaque progrès, en élevant la civilisation d'un degré, devrait susciter dans les hommes des besoins et des aspirations nouvelles, et que par conséquent l'existence des nations devrait être une évolution régulière et constante vers un perfectionnement indéfini. Mais une foule d'obstacles moraux

dans le détail. Il fait subir aux idées une opération analogue à celle qui permet au chimiste de se rendre compte de la constitution intime de chaque corps et de déterminer les rapports de ressemblance ou de dissemblance qui les unissent ou les séparent.

Quand il a décomposé ainsi les faits et les idées en leurs éléments essentiels, il dispose ces éléments, il les classe, il en reconstitue à son tour des ensembles d'après des méthodes appropriées à la nature de son esprit, où l'ordre remplace le hasard, où la complexité fait place à la simplicité, et qui ne sont autre chose que la science elle-même.

Cette science, née de l'analyse et de la généralisation, demeure forcément variable et progressive ; à mesure que l'analyse fournit à la généralisation des éléments nouveaux, ceux-ci, en s'ajoutant aux résultats précédemment acquis, les déplacent, en modifient les rapports ; parfois même

et matériels, sociaux, politiques et religieux, qu'il serait trop long d'énumérer ici et que la science a pour mission d'éliminer successivement, s'opposent à la régularité de cette progression. Il en résulte que toujours les peuples restent enchaînés trop longtemps à des idées dont l'effet utile est achevé, et qu'ils n'ont pas l'énergie de produire ou de faire prédominer assez vite une idée nouvelle et plus féconde d'où puisse sortir un développement supérieur. Alors commencent pour eux des décadences lamentables qui les font disparaître pour un temps plus ou moins long ou même pour toujours de la scène du monde, en les forçant à laisser place à d'autres civilisations, c'est-à-dire à l'épanouissement d'idées différentes.

Ces décadences fatales et irrémédiables étaient la règle dans l'antiquité. On peut espérer qu'il n'en sera plus de même dans l'avenir. La conception seule de la loi du progrès doit suffire pour empêcher les peuples de désespérer absolument d'eux-mêmes. Quand le principe formateur d'une civilisation décline, un autre se forme et se constitue peu à peu dans la partie la plus intelligente de la nation, et si le passage de l'un à l'autre peut encore pendant longtemps être périlleux, on peut compter du moins qu'il est à peu près assuré, et cette confiance rend improbables des chutes comme celles des grandes civilisations antiques.

ils bouleversent les conclusions et entraînent des généralisations nouvelles et d'un ordre supérieur, qui se mettent en opposition avec les croyances jusqu'alors dominantes et marquent dans la civilisation des époques critiques, qu'on désigne sous le nom de *révolutions*.

Il est bien évident que nous n'avons rien à signaler de pareil dans les temps dont nous ne connaissons pas l'histoire. Mais ce que nous pouvons affirmer, c'est que si l'humanité a pu échapper à l'asservissement des choses et se rendre peu à peu maîtresse des forces naturelles qui semblaient conjurées contre elle, c'est précisément parce qu'elle possédait dès lors en germe cette double faculté d'analyse et de généralisation ; que si elle s'est élevée au-dessus des autres animaux dont un certain nombre paraissaient mieux armés qu'elle, c'est que, grâce à cette même faculté plus ou moins latente, elle a su discerner, combiner, disposer, approprier à son usage les moyens de résistance qui se trouvaient à sa portée. Cette différence entre sa constitution cérébrale et celle des autres organismes vivants, différence presque imperceptible dans le principe, a suffi, par l'accumulation des résultats acquis, pour faire de l'homme un être à part et pour ouvrir à sa compréhension un domaine auquel il est impossible d'assigner une limite.

Le résultat le plus important de ce privilége intellectuel a été la création du langage. Du moment que l'homme a acquis la faculté de séparer les idées des choses, de discerner dans la succession des faits ou des objets les éléments constitutifs de ces ensembles, il est tout naturel qu'il soit arrivé à les distinguer par des appellations différentes, comme il les distinguait par l'impression même que chacun d'eux produisait sur ses organes cérébraux.

§ 2. L'imitation. — Son rôle dans la formation du langage parlé et écrit. — Le rhythme.

Mais tout cela ne suffirait pas pour expliquer les développements ultérieurs de la civilisation humaine et pour faire comprendre la place que devaient y occuper les arts, si l'homme n'avait possédé, dans l'instinct d'imitation, l'instrument peut-être le plus efficace pour réaliser les progrès dont sa constitution cérébrale le rendait capable. Il n'est personne qui n'ait remarqué la puissance de cet instinct chez les enfants, et tous ceux qui en ont élevé savent quelle place il occupe parmi les moyens d'éducation. Sans lui, la seule transmission du langage demanderait un temps infini. On peut même croire que, privé de ce secours, l'homme n'aurait jamais dépassé l'expression d'un petit nombre de sentiments et d'idées essentielles, et que, par conséquent, l'humanité demeurerait plongée dans la barbarie.

Il est difficile de déterminer d'une manière même approximative ce que la création première du langage doit à l'instinct de l'imitation. Quelques personnes ont vu dans l'onomatopée, c'est-à-dire dans l'imitation directe des bruits, la source unique de toutes les langues. Il y a là une exagération évidente ; mais, d'un autre côté, il est certain qu'une partie des mots qui se rapportent à certaines catégories de faits ont conservé chez beaucoup de peuples une forme qui les rattache à cette origine. Les termes qui désignent le tonnerre, la tempête, le pétillement du feu, le bruissement des eaux, le sifflement de la pierre lancée, etc., ont gardé dans un grand nombre d'idiomes des caractères qui rappellent l'impression faite sur l'oreille par le fait lui-même. Parmi les animaux, plusieurs ont porté des noms qui se rapportent à la nature de

leur cri particulier. De ce qui subsiste des mots de cette espèce, on peut très-légitimement inférer que le nombre a dû en être autrefois beaucoup plus considérable. Il n'est même pas impossible de concevoir que, en se modifiant suivant des rapports plus ou moins apparents entre le son et des idées différentes, ils aient pu former par eux seuls un vocabulaire à peu près suffisant aux besoins de l'humanité, à un certain moment de son développement. Nos langues modernes nous fournissent des indications de cette nature par la substitution constante qu'on peut remarquer entre les termes qui se rapportent à des idées en apparence bien différentes, comme, par exemple, le son et la couleur. Un grand nombre des impressions de la vue peuvent s'exprimer et s'expriment le plus souvent par des termes qui semblent avoir été inventés spécialement pour désigner celles de l'ouïe. Les substitutions et extensions de ce genre ont dû être dans le principe d'autant plus faciles et fréquentes que l'analyse des impressions y était plus vague et moins précise. Il est certain que les rapports entre ces deux ordres d'idées sont singulièrement frappants. Les peintres savent qu'on peut donner l'impression du bruit et du tumulte par certaines combinaisons de couleurs, comme le calme et l'immobilité se manifestent par des combinaisons contraires. Ce qui est plus extraordinaire encore, c'est le pouvoir qu'a la musique d'exprimer par des sons ce qui est la négation même du son, le silence.

C'est par des substitutions d'idées analogues et par des constitutions de rapports non moins surprenants que s'est formé le vocabulaire de la métaphysique. Les mots exprimant originairement des réalités matérielles visibles et palpables sont arrivés, par une série de conventions, à des transformations de sens aussi complètes qu'on les puisse imaginer. Personne ne songe à nier ces métamorphoses, parce que ce serait nier l'évidence même, et cependant il

y a là un phénomène bien autrement fait pour étonner que l'extension progressive aux impressions des cinq sens des termes qui se sont primitivement rapportés au sens unique de l'ouïe. Entre toutes les sensations, par quelque organe qu'elles soient fournies, il est facile de trouver certains traits communs ou analogues, des rapports directs ou indirects qui fassent comprendre sans trop de peine que le langage ait pu passer d'une catégorie aux autres ; mais, entre le monde transcendantal de la métaphysique et le monde physique de la sensation, il y a, au moins en théorie, un abîme infranchissable, puisque les conceptions de l'une sont proprement la négation de celles de l'autre. Depuis vingt-cinq siècles qu'ils sont à l'œuvre, les métaphysiciens les plus subtils et les plus retors n'ont pas pu imaginer une explication plausible et vraisemblable des rapports de l'esprit et de la matière, ou, comme on dit, de l'influence réciproque du moral sur le physique et du physique sur le moral. L'action même de Dieu sur le monde s'est trouvée et se trouve encore aujourd'hui fort embarrassée par l'insolubilité de ce problème. Tout cela n'a pas empêché ces mêmes métaphysiciens de se créer de toutes pièces un langage approprié à leurs conceptions éthérées, en puisant dans le réservoir commun du langage de la sensation et en faisant subir aux mots une évaporation de sens analogue à celle qu'ils avaient fait subir aux idées.

Nous ne nous arrêterons pas à constater une fois de plus les miracles qu'a opérés dans le même sens cet instrument merveilleux qu'on appelle *la métaphore*. Tout le monde sait jusqu'où peut s'étendre sa puissance de transformation. On pourrait multiplier indéfiniment les observations de cette nature. Ce que nous en avons dit suffit pour faire entrevoir que la théorie qui rattache en partie l'origine du langage à l'imitation des bruits et des sons pourrait n'être pas aussi complétement fausse qu'on l'a dit.

Nous devons répéter, du reste, que, tout en inclinant à admettre l'influence de l'imitation pour une partie déterminée et restreinte du vocabulaire, nous ne croyons pas que son rôle doive être exagéré jusqu'à y chercher, comme quelques-uns l'ont fait, non-seulement une des sources, mais la source unique du langage.

En fait, la production du langage, ou plus exactement de la parole articulée, s'explique par la constitution cérébrale de l'homme. D'abord, comme nous l'avons déjà dit, le langage serait impossible si l'intelligence humaine ne possédait ce privilége de pouvoir analyser ses impressions, d'en distinguer les éléments. De plus, nous savons, par les observations de la science moderne, que le cerveau de l'homme possède un organe spécial du langage dans une partie très-circonscrite des hémisphères cérébraux, et plus particulièrement de l'hémisphère gauche. M. Broca a constaté que « cette partie est située sur le bord supérieur de la scissure de Sylvius, vis-à-vis l'insula de Reil, et occupe la moitié postérieure, probablement même le tiers postérieur seulement de la troisième circonvolution frontale ». Quand cette partie est lésée, l'homme peut bien encore comprendre le sens des mots, ce qui prouve que cet organe ne se confond pas avec celui de l'analyse, mais il ne peut plus parler.

Cependant, il faut bien le dire, cette observation nous donne surtout l'origine physiologique de la possibilité du langage articulé; la présence de cet organe spécial nous apprend pourquoi l'homme est seul en possession de la faculté de parler. Mais la question qui nous occupe est différente. Il s'agit pour nous de savoir comment cette faculté a pu être mise en mouvement, comment de virtuelle elle a pu devenir effective.

A ce point de vue, l'imitation des sons a eu certainement un rôle considérable. Il est probable que c'est elle qui a

fourni le point de départ en communiquant à l'organe la première mise en branle.

Nous en voyons la preuve dans l'impuissance où se trouvent les sourds de naissance de se créer par eux-mêmes un langage articulé. S'il suffisait à l'homme, pour inventer cette forme de langage, de posséder la faculté d'analyse et les organes cérébraux qui rendent possible la production des sons qui expriment les idées, comment se fait-il qu'aujourd'hui l'homme privé de l'ouïe soit condamné à ne pouvoir exprimer ses pensées par un langage autre que celui des gestes? Il est facile de concevoir que le sourd-muet ne puisse pas apprendre sans l'ouïe les langues qui se parlent autour de lui, et qu'il n'entend pas; mais si les premiers hommes ont pu, avec des organes cérébraux infiniment moins perfectionnés, se former un langage articulé sans y être puissamment aidés par l'imitation des sons qu'ils entendaient, comment comprendre que, de nos jours, les descendants de ces mêmes hommes ne puissent plus retrouver un langage analogue, uniquement parce qu'ils sont privés d'un sens que l'on prétend inutile à la formation de ce langage? Mais si, au contraire, la possession de ce sens de l'ouïe a été, comme nous le croyons, la cause déterminante de cette formation, si les hommes se sont mis à produire des sons parce qu'ils entendaient des sons autour d'eux, comment croire que ces sons produits par eux, en un temps où l'instinct d'imitation devait avoir un pouvoir immense, n'aient pas d'abord été plus ou moins imités de ceux qu'ils entendaient?

Enfin, de tous les arts, il n'y en a pas qui agisse sur la sensibilité humaine plus efficacement que la musique, il n'y en a pas qui éveille des sensations à la fois plus vives et plus complètes. Les animaux eux-mêmes subissent cette influence, et il n'est personne qui n'ait pu le constater. Il

existe dans les sons une puissance particulière de vibration, qui se communique infailliblement à tout l'organisme physique, et qui produit par cette vibration même une variété infinie de sensations, de sentiments et même d'idées dont il est bien difficile de saisir les rapports logiques avec l'impression physique qui leur donne naissance.

Il n'y a donc rien de bien étonnant à ce que les sons et les bruits perçus par les premiers hommes aient produit sur eux des effets analogues, et qu'ils aient été, dans le principe, amenés à désigner par des appellations plus ou moins imitées de ces sons et de ces bruits les impressions très-diverses que ceux-ci avaient produites en eux.

L'imitation se trahit encore dans les langues de l'antiquité par d'autres traces également visibles. Le procédé de la poésie imitative, qui traduit par l'appropriation matérielle du rhythme et du son l'impression même de l'action ou du spectacle, tient dans les littératures anciennes une assez grande place. On sait qu'il ne serait pas difficile de retrouver des exemples du même genre dans nos littératures classiques et dans la musique des derniers siècles.

On pourrait encore, à ce même point de vue, faire une curieuse étude sur le principe qui préside, non pas seulement à la formation des mots, mais à leur disposition, dans les langues mortes. Tout le monde connaît les différences qui existent à cet égard entre le français par exemple et le grec et le latin, pour ne prendre que les idiomes qui nous sont le plus familiers. La grammaire moderne nous impose un ordre à peu près invariable, qui est déterminé par des règles presque purement grammaticales. Il nous a convenu d'appeler cet ordre l'ordre logique, ce qui permet à la plupart d'en inférer que l'ordre préféré par les anciens était illogique. Et, en effet, il ne manque pas de personnes, y compris un grand nombre de bacheliers, qui s'imaginent que les Grecs et les Latins semaient pour ainsi dire leurs

mots au hasard, laissant aux lecteurs ou aux auditeurs le soin de les remettre à leur place véritable. Elles ne sont pas même éloignées de croire que c'est précisément pour rendre possible ce travail de recomposition qu'on avait pourvu les mots de certaines désinences régulières, qui seraient quelque chose comme des numéros d'ordre.

La vérité est que la construction de la phrase dans les langues anciennes est parfaitement régulière ; c'est la construction imitative. Sa loi générale est de reproduire le mouvement même des choses ; son ordre est l'ordre chronologique. Les mots suivent pas à pas le développement de l'action ou du spectacle qu'il s'agit de dérouler aux yeux. Ce qui a pu jeter une certaine confusion sur ce fait, c'est l'intervention plus ou moins inconsciente de la personnalité du poëte ou de l'écrivain, qui souvent substitue, sans le vouloir ni le savoir, à l'ordre chronologique des faits l'ordre de ses sensations individuelles. Il remplace l'imitation objective par l'imitation subjective. Dans les actes ou les spectacles qu'il décrit, il y a des parties qui l'ont frappé plus vivement que les autres. Ce sont celles-là qui naturellement et spontanément se représentent les premières à son imagination. Il leur donne la place d'honneur et leur subordonne les autres dans sa phrase, exactement comme elles se trouvent subordonnées dans l'ensemble de ses impressions. Cette intervention de l'homme est inévitable ; c'est par elle qu'il est poëte, c'est par là que se marquent son émotion et le caractère propre de son génie. Le respect invariable de l'ordre chronologique supprimerait l'œuvre d'art, pour ne laisser subsister que le procès-verbal.

Nous n'insistons pas ici sur ce fait très-important, qui renferme implicitement toute la théorie de l'art. Il nous suffit, pour le moment, de retenir cette constatation, que l'influence de l'imitation — objective ou subjective — se

retrouve dans l'ordre même qui préside à la disposition des mots dans la phrase.

L'écriture a été également imitative dans le principe, sinon chez tous les peuples, au moins chez les plus anciens. Abel Rémusat, dans ses *Recherches sur l'origine et la formation de la langue chinoise*, raconte que Fou-hi, que quelques écrivains considèrent comme le fondateur de l'empire chinois, inventa les *koua*, petites lignes brisées, qui ont été les éléments générateurs de l'écriture aujourd'hui employée en Chine, et dont les combinaisons diverses devaient désigner toutes choses par certains traits rappelant directement ou par analogie l'image ou l'usage des objets, l'origine ou quelque autre caractère essentiel des idées. Quelques exemples feront mieux comprendre. En Chinois un trait veut dire 1, deux traits signifient 2, etc., comme les chiffres des Romains. Un point au-dessus d'une ligne veut dire *en haut*; au-dessous, il signifie *en bas*. Une ligne coupée en deux parties égales par une autre indique le *milieu*. Trois figures d'hommes placées à la file signifient *suivre*. Deux figures de femmes en face l'une de l'autre signifient *dispute* ; l'image du soleil derrière un arbre marque l'*orient*; un oiseau sur son nid, le *couchant*. L'image du chien a servi de radical aux noms de la plupart des carnassiers; on les distingue ensuite par quelque trait particulier. Celle du bœuf est le radical des noms des grands ruminants; celle du bélier, des nombreuses familles de chèvres, d'antilopes, etc.; celle du cochon, de presque tous les pachydermes ; celle des rats, de tous les rongeurs. Le signe qui signifie coquille est encore le radical de tous les mots qui ont rapport aux idées de richesse, d'échange, de commerce, ce qui prouve que les Chinois, comme tant d'autres peuples, ont eu pour première monnaie des coquilles (1).

(1) Comme exemples de transformation métaphysique, le mot

Ces signes figuratifs s'emploient « tantôt indépendants, isolés ; tantôt on les accouple pour rendre une idée plus ou moins complexe. C'est ainsi que l'image de l'eau et celle d'un œil, si elles sont juxtaposées, rendent l'idée de *larmes* ; une porte et une oreille rendent l'idée d'*entendre* ; le soleil et la lune rendent l'idée d'*éclat*. » Les signes de l'écriture chinoise ont « pour origine un véritable système d'imagerie ; on les rencontre encore sous cette forme primitive sur certains monuments, et il est loisible de suivre à peu près la filiation de leurs transformations dans le cours des âges ». En effet, « il fut un temps où ces caractères, où ces images éveillaient d'une façon directe — grâce à l'exactitude de leur représentation — la notion qu'ils étaient appelés à rendre, mais peu à peu ces traits naïfs et véridiques perdirent leur forme originelle ; et dans les signes qui laissent entendre aujourd'hui les idées de chien, de soleil, de lune, de montagne, on ne retrouve plus de prime abord les images anciennes qui évoquaient de façon directe ces diverses idées (1). » Les anciennes écritures mexicaine, annamite, égyptienne sont également figuratives. Elles n'ont remplacé les images par des signes phonétiques que dans des temps relativement assez rapprochés de nous.

Cette influence indéniable de l'imitation sur la formation de l'écriture primitive ne nous permet guère de douter qu'elle n'ait eu également une part dans la forma-

chinois *lo*, tissu, filet, est devenu en tonquinois le signe écrit de la préposition *la*, qui signifie *dans* ; *yang*, ver, signifie *souci, inquiétude*. Les Chinois en s'abordant se disaient : *Wou yang*, Avez-vous des ennuis? Le père Cibot, confondant ce mot avec un autre *yang* qui signifie *mouton*, a cru que les Chinois se disaient : « Avez-vous le mouton, l'agneau? » d'où il conclut qu'ils attendaient le Messie.

(1) *La Linguistique*, par Abel Hovelacque, p. 47 et 49 (Bibliothèque des sciences contemporaines), Paris, C. Reinwald et Cⁱᵉ.

tion du langage parlé. Les objections qu'on fait à cette hypothèse reposent sur une illusion facile à comprendre. On oublie que les langues, telles que nous les pouvons étudier, sont les résultats d'un travail intellectuel qui a duré peut-être un millier de siècles, avant d'arriver jusqu'à nous, et que, dans cette immense période de temps, elles ont naturellement subi une suite infinie de modifications qui en ont effacé la plupart des traits originels et ont fini par les rendre méconnaissables.

Supposons que les anciens monuments de l'écriture imitative aient tous péri, qui aurait jamais songé à trouver, dans les lettres des alphabets modernes, les traces de l'imitation directe des objets réels? Personne assurément, et pourtant le fait est aujourd'hui absolument démontré. Si maintenant l'on songe qu'autrefois l'écriture, compliquée comme elle l'était, était nécessairement le privilége d'un petit nombre, tandis que le langage parlé appartenait à tous les hommes, on comprendra combien il a dû *s'user*, se transformer plus rapidement que l'écriture. Nous devons ajouter que les langues ont dû être inventées bien longtemps avant l'écriture, et que jamais d'ailleurs la forme des sons ne peut être aussi précise et arrêtée que celle des traits, à la conservation desquels veille le plus précis de nos organes, l'organe de la vue. N'oublions pas enfin que la prononciation des premiers hommes a dû, comme celle des enfants, être molle, vague et flottante. Il n'est donc pas étonnant que, à l'époque même où l'on gravait encore sur la pierre les hiéroglyphes égyptiens, la plupart des mots de la langue eussent déjà revêtu ce caractère conventionnel qui empêche maintenant de remonter directement à leur origine, et que l'écriture devait bientôt prendre à son tour.

Un autre caractère très-important des langues anciennes, c'est le rhythme. Ce retour plus ou moins régu-

lier des intonations et des cadences semblables constitue pour les enfants et pour les sauvages la plus agréable des musiques. Plus les rhythmes sont accentués, plus ils les aiment, non-seulement dans les sons, mais aussi dans les mouvements. L'enfant ne connaît pas de plus douce sensation que le balancement que sa nourrice imprime à son berceau, en chantant un de ces airs monotones dont le rhythme s'accorde si bien avec la régularité de ce mouvement. Les sauvages, complétement indifférents à la musique, pour nous si émouvante, de Mozart et de Beethoven, trouvent un charme particulier au rhythme brutal des cymbales et de la grosse caisse, et ne peuvent l'entendre sans se mettre à l'unisson par des danses ou des gestes adaptés à sa cadence. Les peuples les plus raffinés n'échappent pas à cette tyrannie du rhythme. Qui ne sait pour combien sont les clairons et les tambours dans l'élan des soldats? Les animaux n'y sont pas moins sensibles que les hommes. Il semble donc qu'il y ait là une loi générale qui domine à peu près tous les êtres vivants. On peut dire que le rhythme est la danse des sons, comme la danse est le rhythme des mouvements. Plus on remonte dans le passé, plus on le trouve marqué et dominant dans le langage. Il est certain qu'à une certaine période du développement de l'humanité le rhythme a constitué la seule musique connue, et elle se confondait avec la langue elle-même.

Ces considérations, que nous aurions voulu pouvoir abréger, nous ramènent par une série de conséquences convergentes à la conclusion que nous avons déjà indiquée précédemment, à savoir : que l'art, loin d'être un produit factice des sociétés raffinées ou corrompues, comme on l'a dit, se trouve dans le berceau même de l'humanité, et qu'il marque les premières manifestations de son activité cérébrale. Le fait, qui a paru d'abord si étrange, de ces parures, de ces dessins découverts au milieu des vestiges

de la civilisation absolument rudimentaire de l'âge de pierre, ne saurait plus avoir désormais rien qui nous étonne, puisqu'il est en concordance parfaite avec les observations que nous fournit la science sur le développement primitif de l'humanité.

Tout le monde sait, du reste, depuis longtemps que le langage poétique a précédé la prose et a seul existé d'abord jusque dans les temps historiques. Les œuvres des âges les plus reculés sont toutes en vers : les *Védas*, l'*Iliade*, l'*Odyssée*, les *Travaux* et les *Jours*, les *Psaumes*, et nous savons par les écrivains de l'antiquité que, en Grèce, les plus anciens traités de morale, de législation, de physique, étaient également en vers, ainsi que les livres des philosophes naturalistes qui les premiers tentèrent d'expliquer la formation du monde et les phénomènes cosmiques autrement que par les caprices des dieux du polythéisme anthropomorphique. L'usage de la prose écrite remonte certainement à moins de mille ans avant l'ère chrétienne et le rhythme poétique a persisté beaucoup plus tard dans le langage parlé.

Tout cela s'accorde parfaitement avec le caractère primitif de l'intelligence humaine, complètement dominée par l'image, par la sensation à peine transformée, par les impressions directes des choses. Les deux groupes d'opérations cérébrales, que la psychologie ontologique et fantaisiste du spiritualisme officiel a pu scinder en deux facultés distinctes, se produisent d'abord à l'état de confusion absolue, quand ce ne sont pas le sentiment et la sensation qui dominent presque complètement. L'homme se trouve donc, à ce point de son évolution, dans une situation morale qui ne lui fournit guère d'idées à exprimer et qui ne donne de jeu qu'aux organes dont la prépondérance produit le poëte et l'artiste. Cette poésie et cet art sont certainement bien loin chez l'homme des cavernes de ce

qu'ils deviendront plus tard quand l'humanité sera parvenue au point de développement où nous la trouverons en Grèce du cinquième au troisième siècle avant l'ère chrétienne ou dans l'Europe occidentale après la longue et ténébreuse incubation du moyen âge ; mais il n'en est pas moins vrai que dès lors ce qui prime dans les manifestations de son activité cérébrale, ce sont précisément les germes de ce qui dans la suite, en se développant et en se précisant, constituera l'art proprement dit.

C'est ce développement que nous allons maintenant tâcher de suivre et d'expliquer.

D'après les caractères que nous avons reconnus au langage et à l'écriture des temps antiques, nous pouvons dire que les arts y sont plus ou moins implicitement contenus. Ils y sont du moins à l'état latent. Voyons comment ils en sont sortis.

§ 3. Les principales formes de l'art sortent, par un dédoublement progressif, du langage parlé et du langage écrit.

L'homme, comme tous les animaux, a possédé dès le commencement, pour manifester sa douleur et sa joie, deux moyens d'expression: le cri et le geste. Il avait donc la faculté de produire des sons et des formes, condition matérielle et élémentaire de tous les arts.

Mais ce qui le distinguait des autres animaux, c'était la faculté, au moins virtuelle, de varier, de diversifier à l'infini ces sons et ces formes, c'était le penchant à imiter par la voix et par le geste les bruits et les mouvements les plus divers. Il est né imitateur, et l'on sait que, si l'imitation ne doit pas tenir dans la théorie des arts la place absolument prépondérante et presque unique que lui attribuent certains systèmes, elle n'en demeure pas moins une con-

dition essentielle d'un grand nombre de manifestations artistiques.

Outre la variété des intonations plus ou moins expressives ou imitées, le langage parlé était sans doute accompagné d'une sorte de mimique, qui en était le commentaire perpétuel. Le discours s'adressait aux yeux autant qu'aux oreilles. Cet accompagnement est tellement naturel qu'il a persisté dans les habitudes modernes. Il garde dans le langage oratoire une importance très-considérable ; dans celui de l'enfant le geste et la mimique remplacent pendant longtemps la parole elle-même.

Comme nous l'avons expliqué précédemment, le même caractère se retrouve dans l'écriture primitive. Pour exprimer les objets, on commence par les représenter.

Cette écriture figurative, nécessairement très-ancienne, a pour caractère une entière complexité. Toute analyse en est absente, si ce n'est celle qui suffit à la distinction des objets. Une pareille manière d'écrire suffirait pour nous apprendre avec une évidence indubitable ce que devaient être les langues qui pouvaient s'écrire ainsi. Chaque objet y était désigné par un signe phonétique plus ou moins imitatif. Chacun de ces signes se disposait dans la phrase comme ils le sont dans les anciens monuments hiéroglyphiques. La pensée, toujours concrète, s'exprimait en émettant ces signes, par la parole aussi bien que par l'écriture, dans l'ordre exact où ils s'étaient disposés dans la mémoire. L'auditeur ou le spectateur déterminait comme il pouvait les rapports des idées, sans autre donnée que la succession des termes, c'est-à-dire des images.

Il y réussissait cependant, parce que la précision de cette sorte de langage coïncidait exactement avec celle des intelligences. Ce qui en fait pour nous la difficulté, c'est le nombre infini des rapports possibles que l'analyse de

nos impressions nous a appris à découvrir entre elles, ainsi que la multiplicité presque inépuisable des points de vue divers d'où nous pouvons considérer chaque objet et même chacune de ses parties. Nous ne savons auxquels nous arrêter, et souvent ceux qui nous paraîtraient les plus naturels dans l'état présent de notre constitution cérébrale sont précisément ceux que ne pouvaient prévoir les naïfs auteurs de ces énigmes. Nos intelligences, en se modifiant, ont tout modifié avec elles. Ces causes d'obscurité, qui nous rendent les hiéroglyphes si difficiles à déchiffrer, n'existaient pas pour les anciens. Leurs esprits, vagues et confus, se satisfaisaient du vague et de la confusion. Aussi, dans la forme primitive des langues, le rapport général de succession suffisait-il à tout. Les autres relations n'étaient pas indiquées entre les signes, parce qu'elles ne sont pas apparentes entre les objets réels, parce que chacun les croyait comprises dans les objets mêmes (1),

(1) Cette conception qui a marqué le langage d'une empreinte ineffaçable, constitue le fond de la doctrine d'Aristote sur l'origine des idées. Pour lui, les choses existent avec leur nature et leurs caractères propres. Ces caractères se communiquent de la chose à l'homme, comme l'être se communique de Dieu au monde. L'impression que j'éprouve en face d'un objet est une qualité de l'objet; l'idée que je conçois à sa vue en dérive et lui appartient également. Le spectacle qui m'effraie ne produit pas cet effet en vertu de certaines dispositions de mon esprit, qui pourraient être toutes différentes; le spectacle est effrayant par lui-même, c'est sa qualité propre; il ne cesserait pas d'être effrayant, quand même il ne serait vu de personne. L'effroi que j'éprouve n'est qu'une contagion de l'objet à moi. C'est ainsi que, dans la croyance antique, la vue d'un crime souille tous les spectateurs et les rend criminels. Le crime est dans l'acte, non dans l'agent, et il se communique de l'acte à l'agent, volontaire ou non. C'est en vertu de cette idée que l'acte criminel d'un seul homme, fût-il même commis par lui à son insu, comme dans le mythe solaire d'Œdipe, suffit pour le rendre coupable, et enveloppe dans la même culpabilité sa famille, sa ville, sa patrie tout entière. Il faut qu'un acte contraire annule par son influence propre l'influence funeste du pre-

et que, en dernière analyse, elles étaient très-imparfaitement perçues par les intelligences. Le besoin de précision et de clarté est toujours en proportion exacte avec le développement de l'esprit, et c'est justement à ce signe qu'on peut surtout reconnaître et mesurer les différentes étapes par lesquelles a passé l'évolution humaine.

C'est aussi par suite de cette évolution qu'il arrive

mier. De là les purifications et les expiations. C'est le fond de toutes les doctrines religieuses et morales de l'antiquité.

Les rapports mêmes de *généralité* et d'*universalité* se trouvent compris dans l'individu, selon Aristote, et c'est uniquement par là que l'individu mérite l'attention du philosophe et de l'artiste, dont il serait parfaitement indigne sans cela. C'est-à-dire que l'intelligence humaine est réduite à un rôle purement passif. Tous les philosophes sont d'accord sur ce point. Selon Platon, ce sont les *idées*, types divins des choses, selon Aristote, ce sont les choses mêmes qui s'imposent à la connaissance. Soit que l'intelligence reçoive la notion des choses par l'intermédiaire de leurs *prototypes*, soit qu'elle la doive à la contagion directe des objets, elle n'est jamais qu'un miroir qui réfléchit des images sans intervenir elle-même dans leur formation. Elle ne fait que refléter ou l'objet ou l'idée, dont la notion lui est essentiellement étrangère. Par la même raison, cette notion est immuable et fatale ; et puisqu'elle est impersonnelle, elle est par là même universelle et éternelle. Tout homme, en tout temps, placé dans la même circonstance, devra recevoir la même impression, la même idée, et porter le même jugement, puisque cette impression, cette idée, ce jugement ne sont pas son œuvre propre, mais un simple écho d'une même chose. De là la nécessité de l'uniformité imposée comme loi à tous les esprits, sous le nom de *sens commun*, le nombre des suffrages considérés comme preuve de la vérité, le mépris des minorités qui ne peuvent se refuser à la lumière que par une mauvaise foi haïssable ; de là enfin l'intolérance sous toutes ses formes, en religion, en politique, en morale, en littérature et jusque dans l'art. La prédominance et la tyrannie de l'enseignement académique, l'anathème lancé contre quiconque essaye de s'y soustraire, s'expliquent par les mêmes raisons. Tous les novateurs, en quelque genre que ce soit, ont été victimes de cette étrange doctrine. Delacroix, le plus grand génie de la peinture moderne, n'a été si longtemps dédaigné et injurié que parce qu'il a refusé de soumettre sa personnalité aux décisions des médiocrités officielles qui avaient la fonction de le juger.

un moment où le langage et l'écriture figuratifs ne suffisent plus aux besoins de l'esprit. Un certain nombre d'idées commençant, par un travail purement intellectuel, à s'abstraire et à se généraliser, se dérobent par là même à la possibilité de toute représentation imitative. En même temps s'opère dans les intelligences un mouvement dont les résultats, en apparence contradictoires, les forcent à des distinctions nouvelles. La puissance d'analyse, en se développant par la multiplicité des expériences et des sensations, rend l'œil plus exigeant sur les conditions d'imitation des objets et complique de détails embarrassants l'écriture imitative, d'abord assez sommaire. En même temps cette analyse se prend à distinguer dans les objets ce qu'ils ont de commun et ce qu'ils ont de particulier, et par là crée des idées de rapport, que l'imitation directe est impuissante à représenter. Ainsi donc d'un côté elle accroît les difficultés de l'expression figurative en complétant la perception des caractères physiques; de l'autre, elle obscurcit et noie ces mêmes caractères dans un certain nombre de conceptions plus purement intellectuelles.

Dès lors, il faut bien imaginer de nouveaux modes d'expression qui soient mieux en rapport avec l'état nouveau de l'intelligence, c'est-à-dire où l'élément purement objectif ait une moindre part et qui puissent s'accommoder avec plus de docilité et de souplesse à tous les besoins de la pensée.

Des signes conventionnels pouvaient seuls se prêter à ce rôle. On les trouva sans les chercher, ou plutôt ils s'offrirent et s'imposèrent d'eux-mêmes, longtemps sans doute avant que les progrès de l'analyse intellectuelle les eussent rendus absolument indispensables.

Dans l'écriture, la fréquence croissante de l'emploi des signes et la prédominance progressive de l'idée sur le signe

figuratif amenèrent à l'abréger. Il perdit peu à peu sa valeur purement représentative et finit par se réduire à une figure méconnaissable, qui eut l'avantage de se prêter sans résistance à toutes les modifications de sens qu'on voulut lui imposer.

Du moment qu'on eut perdu de vue l'objet d'abord représenté, il fut possible, grâce à une série de modifications et d'éliminations faciles à concevoir, et qui s'opérèrent spontanément, d'arriver à la conception du signe phonétique, puis à l'alphabet, à la combinaison des lettres, qui, au lieu de rappeler les choses à l'œil, ne font plus que les présenter à la mémoire par un ensemble de dispositions dont nous n'avons pas à donner ici les lois.

Il est superflu de dire que cette transformation dans le langage écrit fut postérieure à une modification analogue dans le langage parlé, mais il paraît difficile d'admettre que l'intervalle entre ces deux réformes puisse s'étendre au-delà de quelques siècles.

Une fois que le langage et l'écriture se trouvèrent réduits à des combinaisons de sons et de signes conventionnels, les idées abstraites et générales exigèrent bien vite un mode particulier d'expression. Alors, par opposition, les impressions concrètes et personnelles constituèrent le domaine propre de la poésie et des arts. Le rhythme et le signe figuratif furent abandonnés dans une certaine mesure par la langue et l'écriture vulgaires, dont l'office propre était désormais d'exprimer des opérations intellectuelles auxquelles le rhythme et la figuration ne pouvaient rien ajouter.

Ce divorce entre la poésie et la prose alla s'accentuant progressivement et dans la pensée de l'homme et dans les moyens d'exprimer cette pensée. Le domaine de la prose s'étendit à tout ce qui se rapporte aux faits de tous les jours, à cette multitude infinie de sensations que l'habi-

tude nous rend en quelque sorte indifférentes et qui constituent comme la trame de notre vie courante. La prose fut également réservée à l'expression des idées, qui, bien que nées de la sensation, subissent dans le cerveau une série de transformations qui les rendent plus ou moins incapables d'une représentation figurée.

Il ne faudrait pas croire cependant que cette forme de langage procédât d'une création nouvelle et se constituât d'éléments autres que ceux qui avaient servi précédemment à la représentation directe des sensations. Le mot, pris en lui-même, demeure attaché par ses origines aux réalités visibles. En analysant les termes qui aujourd'hui même paraissent le plus particulièrement consacrés à l'expression des résultats des opérations purement intellectuelles, il est facile, la plupart du temps, de retrouver au fond l'image ou la conception physique d'où ils sont nés dans le principe. Mais leur pouvoir figuratif s'est peu à peu atténué et usé par la longue application qui en a été faite à l'expression des idées; celles-ci, en se détachant progressivement de leur point de départ sensible, les ont entraînés dans le même mouvement et ont fini par y substituer leur empreinte à celle des choses mêmes, de telle sorte qu'il faut souvent aujourd'hui un effort d'esprit et une étude attentive pour retrouver la première sous la seconde. C'est un travail analogue à celui qui, dans les palimpsestes, a fait découvrir des manuscrits grecs et latins sous l'écriture des moines du moyen âge.

Mais ce travail intellectuel, en se faisant sa part dans l'esprit de l'homme et parmi les moyens d'expression qu'il possède, ne pouvait pas supprimer le développement affectif de sa nature. Il est demeuré capable d'émotion et de passions tout comme auparavant. On peut même dire que l'émotion et la passion sont devenues chez lui d'autant plus excitables et puissantes, que la vie intellectuelle a

acquis plus d'intensité, et que les progrès de l'analyse lui ont appris à saisir un plus grand nombre de rapports entre les choses et lui. La sensibilité de l'enfant nous fait illusion. Très-impressionnable par quelques côtés très-restreints, elle n'a rien de profond. L'instabilité même de son émotion et la facilité avec laquelle il passe d'un sentiment à l'autre marquent clairement que presque tout en lui reste à la surface. Un rien l'émeut, un rien le calme. Ce sont des tempêtes dans un verre d'eau. La facilité avec laquelle il se laisse porter dans tous les sens provient bien plutôt du manque d'équilibre que de la puissance des impulsions. Enfin, il n'est ému que par ce qui se rapporte directement à lui. Il est complétement et uniquement assujetti à cet égoïsme naïf dont il serait absurde de lui faire un crime, puisqu'il est un effet nécessaire de sa faiblesse physique et intellectuelle, mais qui n'en borne pas moins étrangement le champ de sa sensibilité.

L'homme, au contraire, quand il est arrivé au développement normal de sa nature morale et physique, acquiert la faculté d'embrasser un horizon bien plus étendu. Outre les sentiments et les passions qui dérivent de sa constitution même et qui sont surtout des instincts, comme, par exemple, tous ceux qui se rapportent à la conservation de soi-même et à la propagation de l'espèce; outre ceux qui résultent des milieux et des habitudes, comme l'amour de la famille, de la patrie, de l'humanité, il arrive à mettre la passion dans la science même, à laquelle il demande et la satisfaction du besoin d'activité cérébrale qui, à un certain degré de son évolution, devient un de ses caractères les plus saillants, et celle de ce désir du *mieux* en toutes choses, qui est le régulateur suprême de cette activité, et qui est en somme le point de départ et la cause de tous les progrès, dans tous les ordres des connaissances humaines.

Tout cela lui manque pendant toute la période où il demeure, comme l'enfant, enfermé dans le cercle étroit d'un égoïsme inconscient. L'instinct de conservation le domine presque uniquement et le condamne à une suite monotone d'émotions sans variété. L'amour même est sans poésie, et les affections de famille, si puissantes chez l'homme civilisé, n'ont commencé à devenir une source d'émotions que par un effet du développement intellectuel.

Ainsi donc, l'effort même qui sert à dégager de la confusion primitive les facultés purement logiques et intellectuelles, ne profite pas moins aux autres. En se distinguant, elles s'accentuent; pendant que le langage des premières achève de se délivrer de la figuration, qui est devenue pour lui un embarras, celui des autres, au contraire, hérite des signes abandonnés par le premier, et les approprie de plus en plus à son usage. Au lieu de les atténuer, il les complète, il les précise, et de proche en proche s'empare de toute la réalité perceptible. Son alphabet se compose de toutes les formes, de toutes les couleurs, de tous les mouvements des corps, de tous les accidents de la lumière, de toutes les combinaisons de sons, de lignes et de rhythmes qui peuvent procurer une jouissance quelconque à l'œil et à l'oreille et avoir un sens quelconque pour l'esprit. Aussi la perfection même de l'imitation devient-elle souvent, en apparence, une des raisons principales du plaisir esthétique que nous éprouvons à considérer certaines œuvres humaines, bien que l'imitation ne soit, en effet, ni la cause ni le but de l'art.

Mais elle est le moyen, et cela suffit pour qu'elle soit devenue de plus en plus précise, complète, minutieuse à mesure que l'esprit, affiné par l'habitude de l'observation et de l'analyse, a découvert successivement dans les réalités une foule d'éléments qui lui avaient longtemps

échappé, surtout dans le domaine infini et changeant de la lumière.

Ainsi, par le progrès même du temps, qui, en dévoloppant les divers modes d'activité de l'homme, accentue et distingue ses aptitudes naturelles, l'art peu à peu se dégage de ce qui n'est pas lui.

Le langage parlé et le langage écrit des premiers temps, pour qui ces distinctions n'existaient pas, se dédoublent tous deux pour satisfaire aux nécessités de cette transformation progressive. Les opérations intellectuelles, qui ont besoin avant tout d'instruments souples et faciles à manier, créent à leur usage particulier des ensembles de signes écrits ou parlés plus ou moins conventionnels, qui constituent la prose et l'alphabet; les impressions de la vie sensible trouvent leur expression dans des catégories de signes où la convention occupe moins de place, et qui ont pour caractère principal d'éveiller les sensations et les sentiments par la production d'images ou de sons qui agissent par eux-mêmes plus ou moins directement sur les sens. Ce caractère est celui même de l'art.

Les arts, qui, par suite du progrès de l'analyse intellectuelle, se sont dégagés spontanément et évidemment du langage parlé et du langage écrit des premiers temps, avec lesquels ils ont commencé par se confondre, sont d'un côté la musique et la poésie, de l'autre la sculpture et la peinture. Ils forment deux groupes qui se distinguent tout naturellement par la nature de leurs moyens d'expression, qui les rattachent à l'ouïe ou à la vue ; par la différence de leur forme première — langage parlé ou langage écrit —; par la diversité des besoins intellectuels auxquels ils répondent plus particulièrement — mouvement ou ordre, dont l'expression esthétique est le rhythme et la proportion ; — et enfin par celle des leurs rapports avec l'idée de temps — succession ou simultanéité.

On pourrait multiplier ces caractères; nous nous arrêtons aux plus saillants.

Sans attacher à ces distinctions plus d'importance qu'il ne convient, nous croyons cependant qu'elles peuvent avoir leur utilité. Comme dans toute classification, elles forcent à préciser certains traits spéciaux qu'il y a peut-être inconvénient à confondre.

Restent deux arts, d'une importance pour nous bien inégale, mais que l'antiquité mettait presque sur le même rang, et que leur origine historique ne ramène ni au langage parlé ni au langage écrit. Il semble à première vue assez difficile de les faire rentrer dans la classification précédente. Ainsi la danse, qui évidemment s'adresse à l'œil par les gestes et les attitudes dont elle se compose, se rattache en même temps aux arts de l'ouïe par le rhythme qui préside à ces gestes et qui les règle. Il ne paraît pas plus facile de faire de l'architecture un langage, pour peu qu'on se refuse à la théorie qui la considère comme un art purement symbolique.

Chacun de ces arts a cependant avec l'un ou l'autre des deux groupes des analogies telles qu'il n'y a guère à hésiter sur le classement. La danse évidemment rappelle surtout les idées de mouvement, de rhythme, de succession, tandis que l'architecture se rapporte plus directement à celles d'ordre, de proportion, de simultanéité. Il faut dire de plus que le rhythme, plus sensible et plus marqué dans les arts qui dérivent de l'ouïe, ne leur est pas absolument spécial, et que, par une extension de sens très-facile à concevoir, on applique souvent la même expression aux arts de la vue; les lignes ont leur rhythme, comme les mouvements, et les attitudes, n'étant en somme que des formes, sont également soumises aux lois de la proportion. Le mouvement, qui, à première vue, semble particulier à la danse et à la musique, est loin d'être inconciliable avec

l'immobilité apparente de la sculpture et de la peinture. D'un autre côté, si l'architecture n'est pas une dérivation du langage écrit, elle se ramène naturellement à la même origine que ce langage lui-même par la ligne, par le dessin, qui est commun à l'un et à l'autre.

En conséquence, sous les réserves que nous venons d'exprimer, on pourrait ranger les arts suivant le classement indiqué dans le tableau suivant :

Ouïe Langage parlé. Mouvement. Rhythme. Succession.	Poésie, musique. — Danse.
Vue Langage écrit. Ordre. Proportion. Simultanéité.	Sculpture, peinture. — Architecture.

§ 4. Résumé. — L'art est essentiellement subjectif.

Nous croyons avoir suffisamment démontré que l'art, loin d'être un résultat factice dû au hasard d'un concours de circonstances qui auraient pu ne pas se rencontrer, est un produit spontané, immédiat et nécessaire de l'activité humaine. C'est même ne rien comprendre à son importance que d'en faire la manifestation spéciale d'une faculté particulière et plus ou moins circonscrite. En réalité, il n'est autre chose que l'expression directe de la nature humaine dans ce qu'elle a de plus humain et de plus primitif. L'art, on peut le dire, précède la pensée elle-même. Avant de chercher à comprendre et à expliquer le monde dans lequel il vit, l'homme, sensible au plaisir des yeux et

des oreilles, cherche dès lors dans des combinaisons de lignes, de sons, de mouvements, d'ombre et de lumière des jouissances spéciales, et la trace de ses efforts en ce sens persiste dans les œuvres nouvellement découvertes d'un temps où très-certainement son activité intellectuelle devait être singulièrement restreinte.

Ce qu'il y a de plus remarquable, c'est que dès le premier jour l'imitation ne lui suffit pas. A côté de ces ossements sur lesquels on reconnaît encore des figures d'animaux plus ou moins grossièrement imitées, on retrouve des bracelets, des colliers, des ornements dont l'invention démontre la recherche volontaire et personnelle de formes imaginaires. Les instruments de pierre, destinés à la guerre et à la chasse, ont une variété de formes et parfois une élégance de lignes et de décoration qui n'ajoutent rien à leur puissance d'attaque et de défense, et qui, sans aucun doute, procèdent d'une intention exclusivement esthétique.

L'art des cavernes est donc déjà un art personnel, et s'il se sert de l'imitation, il ne s'y asservit pas. C'est là un fait très-considérable, que confirmeraient très-probablement les autres manifestations artistiques de la même époque, si nous pouvions avoir des renseignements sur ce qu'étaient alors la danse, la musique, la poésie.

Quand, par l'exercice même de ses facultés cérébrales, l'homme, devenu capable de penser, transforme pour un usage nouveau les moyens d'expression qui lui avaien jusqu'alors servi uniquement à manifester ses sensations, ses besoins, le rôle de l'art ne diminue pas pour cela. Ce dédoublement de l'activité humaine lui imprime au contraire une impulsion nouvelle en lui donnant, par l'opposition, une conscience plus précise des éléments constitutifs de l'art, et de chacun des arts. La confusion primitive fait place à une série de créations distinctes, qui

résultent toutes également de l'émotion personnelle et du besoin de lui donner satisfaction par une expression toujours spontanée, mais plus ou moins immédiate, suivant le caractère de l'émotion même et le plus ou moins de complication et d'extériorité des moyens qui lui servent à se manifester.

Le chant, la danse, réduits au cri et au geste, traduisent immédiatement la joie, le triomphe et les émotions de même nature. L'expression par la sculpture et par la peinture est moins directe, parce que le procédé est extérieur et plus compliqué, et aussi parce que l'émotion qu'elles traduisent est elle-même beaucoup moins simple. La danse et le chant finissent eux-mêmes par se compliquer également, quand à l'émotion simple s'ajoute ou se substitue la recherche artistique des mouvements et des attitudes variées ou la manifestation des impressions multiples. La diversité savante de nos ballets d'opéra et le développement des passions ou des caractères dans le poëme épique ou dramatique, bien que contenus en germe dans le cri ou le geste par lesquels l'enfant exprime son émotion, procèdent évidemment d'une suite de combinaisons qu'il serait absurde de vouloir trouver dans les produits de l'art préhistorique. Elles supposent par elles-mêmes un développement que rendent seules possible l'intervention de l'esprit d'analyse et la réflexion.

Ce qui est vrai de la danse et du chant — qui contient la musique et la poésie — l'est à plus forte raison de la sculpture, de l'architecture, de la peinture. L'existence seule de ces arts, réduits à leur plus simple expression, suffit pour démontrer que, de tout temps, l'homme a trouvé un plaisir particulier dans certaines combinaisons de lignes et de couleurs; mais où en seraient aujourd'hui ces arts, si le développement des facultés purement intellectuelles n'avait pas élargi en tous sens le champ de notre acti-

vité et multiplié pour nous à l'infini les sources d'émotions?

Nous n'entrerons pas dans le détail des arguments dont il serait possible d'appuyer cette démonstration. Nous en avons dit assez pour faire comprendre que, dès le commencement, les arts, même ceux qui paraissent se subordonner à la pure imitation, sont essentiellement des manifestations de la personnalité humaine, des effets spontanés de cet instinct qui pousse tous les êtres à exprimer par des signes extérieurs leurs émotions et à chercher l'accroissement de leurs jouissances, et qui, dans l'homme particulièrement, se traduit par une faculté inépuisable de combinaisons et d'appropriations dont la multiplicité indéfinie constitue sa supériorité sur les autres animaux.

Il est donc tout simple que le développement de cette personnalité et de la faculté qui en est l'attribut distinctif entraîne pour les arts comme pour tout le reste un développement correspondant. D'où nous pouvons tirer cette conséquence nouvelle, à laquelle nous nous arrêtons : puisque l'art a été une des premières manifestations de l'activité humaine, puisqu'il a été pour l'homme, dès le principe, l'expression spontanée du plaisir que lui faisait éprouver la perception de certaines formes, de certaines lignes et de certains sons, avant même que l'exercice et le progrès de ses facultés intellectuelles l'eussent rendu capable de concevoir et de combiner des idées ; puisque, en fait, nous pouvons constater que cet exercice, ce progrès, dans le principe, n'ont fait qu'imprimer aux facultés artistiques une impulsion nouvelle, nous ne voyons aucune raison pour que, en se continuant, ils ne continuent pas de produire un effet analogue.

En un mot, s'il est vrai, comme nous le croyons, que l'art n'est autre chose que l'expression émue de la personnalité humaine, il nous paraît difficile de comprendre que, à

moins de raisons accidentelles ou extérieures à l'art lui-même, cette personnalité, en se complétant, en se fortifiant, en se perfectionnant, en acquérant la puissance de se mieux connaître, perde par là même le pouvoir qu'elle possédait de s'exprimer quand elle était indécise et flottante, et n'avait d'elle-même et de ses émotions qu'une conscience vague et incertaine.

CHAPITRE II.

SOURCES ET CARACTÈRES DE LA JOUISSANCE ESTHÉTIQUE.

§ 1. Conditions physiologiques : sensations résultant de la vibration des molécules sonores et lumineuses. — Accroissement de l'activité cérébrale.

Nous savons que, dès une antiquité extrêmement reculée, que les évaluations les plus timides portent à trente ou quarante mille ans, l'homme a déjà un sentiment esthétique assez prononcé pour marquer ses préférences pour certaines combinaisons de lignes, de formes, de couleurs, de mouvements, de sons.

Ces préférences, en se développant et en s'accusant à mesure que l'homme prenait conscience de ses propres sensations, ont trouvé successivement pour se manifester des procédés particuliers de plus en plus parfaits, qui, en se groupant par catégories distinctes, ont constitué progressivement chacun des arts, tels que nous les voyons aujourd'hui.

Il nous reste à chercher quelle est la raison déterminante de ces préférences. Si l'on demandait à un ivrogne pourquoi il aime mieux deux verres de vin qu'un seul, et pour quelle raison il préfère le bon vin au mauvais ou au médiocre, il répondrait sans hésiter que deux plaisirs valent mieux qu'un, et qu'il aime le vin en raison du plaisir qu'il trouve à le boire.

Qu'est-ce qui cause la sensation de plaisir ? C'est l'excitation des nerfs de la sensibilité, c'est la mise en action

de leur activité propre, c'est une stimulation plus ou moins localisée de la vie. Cette stimulation se produit aussi bien sur les organes de la vie intellectuelle et morale que sur ceux de la vie physique. Le plaisir que trouve l'homme d'étude à accroître le nombre de ses perceptions et de ses idées par l'excitation de ceux des organes cérébraux dont le jeu constitue la vie intellectuelle, celui qu'éprouve l'artiste à accroître l'intensité et la fréquence de ses sensations esthétiques, ne se distinguent physiologiquement de celui que recherche l'ivrogne ou le gourmet que par la nature des organes mis en mouvement.

La distinction physiologique et la localisation de ces organes ou centres nerveux ne sont pas encore établies d'une manière absolument certaine, à cause des difficultés que présente l'expérimentation, mais on peut dire que ce travail est dès maintenant assez avancé pour qu'il n'y ait plus aucune hésitation sur la méthode ; les résultats acquis sont trop concordants pour qu'on puisse, en s'engageant dans cette voie, craindre de se tromper. On sait aujourd'hui de science certaine que chacune des facultés distinguées par les psychologues a dans le cerveau son organe particulier, et la complexité et la multiplicité de ces organes est telle, que nul ne peut prévoir où s'arrêtera ce travail de localisation.

Ainsi, pour prendre un exemple, l'organe de l'ouïe se compose d'un nombre infini de filaments qui aboutissent à la caverne osseuse du labyrinthe, où ils baignent dans un liquide particulier. Ces fibres, qu'on a pu compter à l'aide du microscope, sont au nombre de trois mille ; c'est-à-dire que le clavier nerveux de l'oreille possède trois mille notes, tandis que les claviers ordinaires n'en ont que quatre-vingt-quatre. On voit quelle peut être la puissance et la subtilité d'analyse d'un pareil organe, et combien, avec un peu d'habitude, il lui devient facile de discerner, non-

seulement les notes elles-mêmes, mais tout ce cortége d'harmoniques qui constitue les différences des timbres et de notes accessoires résultant de la juxtaposition des sons divers. Cette poussière de molécules sonores est perceptible à l'oreille comme le sont à l'œil ces multitudes de poussières lumineuses qui s'agitent et tourbillonnent dans un rayon de soleil, lorsqu'il pénètre par un volet entr'ouvert dans une chambre peu éclairée.

Or, malgré toutes les hardiesses des orchestres modernes, il n'y en a pas qui mettent simultanément en mouvement trois mille molécules sonores différentes. On peut croire qu'une tentative de ce genre n'aboutirait qu'à une confusion des moins agréables. Qui oserait cependant affirmer qu'avec une éducation appropriée, l'oreille de l'homme ne pourra jamais devenir capable de supporter un pareil concert? Du moment qu'il est constaté que cet organe possède trois mille fibres auditives, rien, logiquement, ne s'oppose à ce qu'il soit possible de trouver le moyen d'imprimer à toutes en même temps des vibrations spéciales et distinctes, et de produire ainsi une intensité d'impression adéquate à sa puissance auditive. Dans ces conditions, on voit quel champ reste ouvert à l'art musical (1).

Il est à peu près démontré que la sensation de lumière, de même que celle de son, se produit par l'effet d'une

(1) Ajoutons que l'oreille peut saisir un son qui répond à 88 000 vibrations. Or la note la plus haute qui soit employée est le *ré* supérieur de la petite flûte, qui se mesure par 4 752 vibrations par seconde. On voit quel est l'écart entre le possible et le réel. Il est vrai qu'une vitesse de 88 000 vibrations par seconde produit un son qui déchire l'oreille, et qui, par conséquent, n'a rien de musical. Mais de ce que nos orchestres ne dépassent pas en ce moment la vitesse de 4 752 vibrations, il n'en faut pas conclure qu'ils ne la dépasseront jamais. De tous les organes, l'oreille est peut-être le plus souple et le plus éducable.

onde lumineuse, qui fait vibrer à l'unisson les fibres du nerf optique, exactement comme l'onde sonore fait vibrer les fibres du nerf auditif. Par conséquent, les sensations sont simples ou complexes, suivant qu'elles résultent d'une ou de plusieurs vibrations simultanées. On peut donc dire que l'élément premier de la sensation se réduit au mouvement d'une molécule lumineuse ou sonore.

Ce fait scientifique nous permet d'expliquer un certain nombre de phénomènes, comme, par exemple, celui de l'intensité des sensations.

Il est admis que la source du plaisir est dans une excitation particulière des organes dont le jeu constitue ce qu'on appelle la puissance vitale, ce qui revient à dire que le plaisir consiste essentiellement dans un accroissement d'activité de la vie. Il est donc facile de concevoir que, plus sera considérable le nombre des fibres qui entreront simultanément en vibration, plus sera vive la sensation qui en résultera, à la condition toutefois que ces vibrations seront assez concordantes pour ne pas se combattre et se neutraliser. Des ondes sonores ou lumineuses se rencontrant dans certaines conditions produisent le silence ou l'ombre. C'est de ces dissonnances que provient, dans la musique, ce qu'on nomme le battement, qui irrite les nerfs auditifs comme les intermittences de la lumière fatiguent les yeux.

D'un autre côté, si les mouvements des molécules qui s'agitent sont confus, de durée et d'intensité inégales, ils ne produisent qu'un *bruit*. La perception du *son* n'est possible que si ces mouvements sont rhythmés et pendant quelques instants semblables à eux-mêmes.

Par conséquent, si nous admettons qu'une ligne, une forme, une couleur, un mouvement, un son avec la fondamentale et les harmoniques, fassent entrer en vibration concordante un certain nombre des fibres du nerf

optique ou auditif, et par conséquent nous procurent un plaisir (1), nous serons tout naturellement amenés à cette conséquence que l'intensité de cette sensation s'accroîtra dans la mesure même du nombre des fibres mises en vibration simultanée, et de l'amplitude ou de la vitesse de ces vibrations elles-mêmes.

Mais il n'est pas du tout nécessaire que toutes les vibrations simultanées soient identiques. Il suffit, pour produire l'intensité de la sensation, que l'unisson existe entre un certain nombre de vibrations formant groupes; si ces groupes de sons ne se détruisent pas réciproquement, mais se superposent et s'ajoutent, ils doublent le plaisir de l'activité par l'addition de la variété des groupes vibrants à l'intensité des vibrations.

Nous avons donc les trois conditions fondamentales du plaisir : l'intensité, la variété et la concordance des vibrations, c'est-à-dire des éléments constitutifs de la sensation.

Ces observations s'appliquent directement à tous les arts de la vue, ainsi qu'à la musique et à la danse.

§ 2. Conditions psychologiques : unité logique. — Diversité. — Opposition. — Répétition. — La ligne droite. — La ligne courbe. — Les lignes obliques. La ligne horizontale.

La poésie est le seul art qui puisse paraître y échapper en partie, par la faculté qu'elle a seule d'exprimer directe-

(1) Le silence absolu est une souffrance pour l'oreille ; je parle du silence tel qu'il existe au fond des mines profondes quand on n'y travaille pas ou au sommet des hautes montagnes neigeuses et sans végétation quand l'air est absolument calme. C'est cet impérieux besoin d'activité qui crée les hallucinations de l'oreille, comme la nuit produit les visions.

ment des sentiments et des idées. Il est clair que, par sa partie musicale, par le rhythme, par le son, par l'accent, elle rentre dans la catégorie générale, et procède, comme tous les autres arts, par vibrations ; mais, jusqu'à présent, on n'a pas encore déterminé les fibres nerveuses dont les vibrations produisent les idées et les sentiments, avec une précision scientifique suffisante pour qu'il soit possible de localiser définitivement les moyens d'action de la poésie. Tout ce qu'il est possible d'affirmer, c'est que cette détermination ne paraît pas au-dessus des efforts de la science contemporaine.

Comme, d'un autre côté, nous n'avons pas à entrer ici dans l'examen détaillé des organes propres à chaque groupe artistique, et qu'il nous suffit de constater que leur action s'exerce par des séries de vibrations nerveuses, nous n'établirons pas pour la poésie une catégorie spéciale, convaincu que nous sommes que cette distinction n'a, en fait, aucune raison d'être.

La concordance harmonique des vibrations, qui est une des conditions essentielles de la jouissance esthétique, doit trouver un auxiliaire dans l'unité finale de la pensée qui a donné naissance à l'œuvre artistique. C'est sur ce principe que reposent les règles de la composition. De même que pour la satisfaction de l'œil il faut à un tableau, à une statue une enveloppe générale qui fonde les lignes et les couleurs dans une harmonie générale, de même la logique intellectuelle ne peut se satisfaire qu'à la condition de pouvoir réunir en un groupe unique la diversité des idées exprimées par les diverses parties de l'œuvre. Un poëme, un tableau qui manquent d'unité offensent l'esprit comme une fausse note offense l'oreille, comme le rapprochement de deux couleurs ennemies offense l'œil. Cela suffit, quel que soit du reste le mérite des morceaux, à couper l'impression, à la rendre intermittente, et l'empêche d'at-

teindre à la progression d'intensité qui constitue la jouissance esthétique.

On voit par ce qui précède quelle influence peuvent exercer sur cette jouissance les dispositions et les combinaisons diverses. L'opposition et la répétition ne sont pas moins puissantes. L'uniformité des impressions ou même une gradation lente, convenable à l'expression de certains sentiments de tristesse permanente ou de majesté solennelle, auraient, dans la plupart des autres cas, pour effet nécessaire d'engourdir et d'endormir la sensibilité. Le résultat des oppositions est, au contraire, de frapper vivement l'attention et de tenir l'esprit en éveil par le contraste des impressions. C'est ainsi, par exemple, que le drame de Shakspeare, en combinant les oppositions de caractères et de sentiments avec la progression logique des faits, arrive à produire des effets d'une incomparable puissance, auxquels n'atteint pas la progression régulière et uniforme de la tragédie classique. Il en est de même, en musique, des dissonnances, et dans la peinture, des oppositions d'ombre et de lumière, du contraste des attitudes et des physionomies. La répétition, la plus puissante des figures de rhétorique, a-t-on dit, est encore un moyen souvent très-efficace d'impulsion dans un sens déterminé. Molière en use fréquemment. Tout le monde connaît l'effet que produit au théâtre le « *Sans dot!* » « *Le pauvre homme!* » « *Je ne dis pas cela.* » Dans la pièce célèbre de Victor Hugo, *l'Expiation*, ce mot répété : « *Il neigeait!* » produit l'effet d'un glas funèbre qui ramène et concentre l'impression dans une saisissante unité. Dans l'architecture, la répétition des formes semblables, combinée avec l'opposition des pleins et des vides, des colonnades et des murs, accuse et détermine avec une énergie singulière le caractère propre de l'édifice. Dans la chanson populaire, le refrain joue un rôle capital. La rime, dans

le vers français, le rhythme, dans la musique et dans la poésie de tous les temps, sont des exemples de l'importance de la répétition.

Ces principes appliqués à la ligne, à la couleur, au son, au mouvement ont pour résultat d'accentuer vigoureusement, par une exagération voulue ou instinctive, l'impression spéciale que produit par lui-même chacun des sons, des mouvements, des lignes et des couleurs.

Pythagore considérait la ligne droite comme l'image de l'infini, parce qu'elle est toujours semblable à elle-même et qu'elle se présente à l'esprit comme pouvant être toujours ajoutée à elle-même sans qu'aucune raison logique s'oppose à ce prolongement ; la courbe, au contraire, fait naître l'idée du fini, parce que son développement idéal la ramène nécessairement au cercle ; d'où cette conséquence, que la combinaison de ces deux lignes, symbole de l'union du fini et de l'infini, est la ligne de beauté par excellence, telle qu'elle peut se rencontrer dans une œuvre humaine.

Ce symbolisme fantaisiste, auquel se complaisait l'imagination antique, n'a plus de sens que pour les métaphysiciens. Ce qui est vrai, c'est que la ligne droite suffisamment prolongée fait naître l'idée de grandeur, surtout quand elle s'élève verticalement, parce qu'alors elle semble plus ou moins se perdre dans le ciel et qu'il est par là même plus difficile à l'œil d'en saisir la mesure. On peut dire aussi qu'elle marque l'unité, et cela est si vrai que chez tous les peuples le chiffre qui marque *un* est une ligne droite. Dans les alphabets la plus grêle, la plus *une* des voyelles s'indique de même. Ce n'est pas un pur hasard qui a déterminé ce choix ; le rapport de convenance a été suggéré par une impression, qui, pour être latente, n'en est pas moins réelle. L'humanité peut très-bien ne pas se rendre compte des motifs de ses préférences, surtout en des temps où l'analyse psychologique n'a pas

encore habitué l'homme à regarder en lui-même et n'a pas, par l'expérience, affiné ses instruments d'observation ; mais, pas plus autrefois qu'aujourd'hui, elle ne se détermine sans une raison plus ou moins inconsciente d'agir en un sens plutôt que dans l'autre.

Si la ligne droite marque l'unité, est-ce, comme on l'a dit, parce qu'il n'y a qu'une ligne droite? Quand il s'agit d'expliquer des impressions aussi spontanées que celles qui naissent à la seule vue d'une ligne, je me défie, je l'avoue, des explications qui supposent un raisonnement antérieur. Je crois bien plutôt que, si l'idée d'unité est connexe à celle de ligne droite, cette impression doit surtout dériver de l'unité de la vibration imprimée aux fibres du nerf optique. Remarquez qu'une note unique tenue un certain temps produit sur l'oreille une impression exactement comparable à celle que fait la ligne droite sur l'œil. C'est pour la même raison qu'on se lasse vite de la ligne droite, comme on se fatigue bientôt de la même note.

La ligne courbe, au contraire, repose et réjouit par la variété de l'impression et par la gradation même qui permet de passer d'une impression à l'autre sans effort, de même que la progression lente des sons a pour l'oreille un charme particulier et d'autant plus agréable que celle-ci a été soumise précédemment à la tension d'une note unique (1).

(1) Il faut, pour bien comprendre toutes ces questions, se transporter résolûment en pleine physiologie et se bien convaincre que les organes de la vue et de l'ouïe ne sont pas d'une autre nature que ceux de la locomotion, de la préhension, du goût et de l'odorat. Toute attitude prolongée fatigue, tout effort appelle le repos ou un effort contraire. Condamnez un homme à une saveur ou à une odeur unique, quelque agréable qu'elle lui semble d'abord, elle ne tardera pas à lui paraître répugnante. Faites-lui tenir longtemps la main fermée ou une jambe ployée, cette attitude prolongée deviendra pour lui un supplice. Quiconque a longtemps pra-

pression de la solidité, de la durée sans fin ; rien n'est plus gai que les pagodes des Chinois, avec leurs toits dont les extrémités se relèvent par une combinaison gracieuse de la courbe et de l'oblique, qui se retrouve également dans la forme de leurs chaussures et de leurs coiffures, et, ce qui est plus étrange, jusque dans les traits de leur visage. Rien au contraire n'est plus triste que ces immenses toits des pays de la neige et de la glace, dont les côtés en triangle aigu descendent presque jusqu'à terre par deux lignes tristes et rigides, qui débordent les murs des maisons, comme pour les envelopper et les étouffer. Ce mode de construction domine encore dans les contrées septentrionales. Il y a un siècle, il était le seul employé dans les villages. Les maisons, composées d'un simple rez-de-chaussée, disparaissaient sous de lourds et épais toits de chaume dont l'avancée interceptait le jour et leur donnait l'air d'être coiffées d'un éteignoir.

On comprend que la prédominance voulue et nettement accusée de l'une ou l'autre de ces lignes doit déterminer dans un sens très-précis l'impression que peut produire une œuvre d'art, tandis que leur combinaison raisonnée peut l'atténuer au gré de l'artiste. Mais il n'y a pas moins de danger à exagérer dans un sens que dans l'autre. Si la répétition trop fréquente des mêmes lignes rebute par la monotonie, l'abus des lignes contrastées aboutit à la neutralisation des impresssions les unes par les autres, c'est-à-dire à l'insignifiance.

L'analyse que nous venons d'essayer pour les lignes pourrait être faite également pour les sons, pour les couleurs, pour les mouvements, etc. Mais ce travail deviendrait bien vite fastidieux à cause des redites qu'il nécessiterait. D'ailleurs, nous n'apprendrions rien à personne. Tout le monde sait que la signification des sons, des couleurs, des mouvements varie à l'infini. Si nous nous sommes arrêté plus

longtemps sur la puissance expressive des lignes, c'est précisément parce que leur valeur comme moyen d'expression et leurs effets divers sur les organes cérébraux sont en général beaucoup moins connus que ceux des autres signes par lesquels se manifestent les émotions et les caractères. Il n'y a personne qui ne sache quelle est la puissance d'expression de la musique. Quel est l'homme qui, en voyant des groupes de danseurs et de danseuses, — et il ne faut pas oublier que, dans le sens complet du mot, la danse comprend à la fois et les saltations échevelées des bacchantes et les solennelles processions des Panathénées, — ne distinguera pas le caractère général des mouvements auxquels ils se livrent? Les sensations qu'éveille la couleur ne sont ni moins vives ni moins distinctes. Un enfant, insensible à la signification esthétique des lignes, se laisse immédiatement gagner par l'éclat et la variété des enluminures.

§ 3. La vie. — L'expression dans l'art grec. — Le choix du sujet dans l'œuvre d'art. — La moralité dans l'art.

Il y a une chose qui frappe et attache les esprits encore plus que toutes les combinaisons de lignes, de sons, de mouvements, de couleurs, etc., c'est la vie, qui comprend tout le reste et le dépasse, la vie qui est le dernier terme et le plus complet de l'unité égayée par la variété, et qui y ajoute l'activité, le développement progressif; sans compter cet autre avantage, qui est immense, de nous ressembler, et de nous intéresser par cela même en nous inspirant une sympathie instinctive.

La vie au repos, comme dans la statue antique, nous attire et nous charme. La vie en action, non pas seulement dans un personnage unique, mais dans un

nombre plus ou moins considérable d'hommes et de mouvements groupés ou contrastés en un ensemble dont l'unité linéaire et logique se complète par l'unité enveloppante de la couleur et de la lumière, la vie enfin telle que peut nous la donner la progression du poëme ou la simultanéité de la peinture, voilà ce qui pour nous représente la perfection de l'art, parce que c'est là qu'il éclate avec une puissance harmonique d'expression au-delà de laquelle nous ne concevons rien.

On voit que, dans l'art, à prendre les mots au pied de la lettre, tout est moyen d'expression, dans l'art antique aussi bien que dans l'art moderne. Il n'est peut-être pas superflu de faire cette observation et de définir exactement le sens de ce terme que le langage vulgaire tend à restreindre à une signification beaucoup trop étroite. Il n'y a pas de ligne droite ou courbe, verticale ou horizontale, oblique ou perpendiculaire qui ne porte avec elle son impression, et par conséquent son expression particulière. Cela n'empêche pas qu'on n'entende répéter tous les jours que l'art ancien cherche uniquement la beauté pure, tandis que l'art moderne s'applique surtout à la recherche de l'expression.

Faut-il donc en conclure que les lignes qui donnent l'impression de beauté manquent par cela même d'expression ? Ce serait assez peu intelligible.

D'abord le fait lui-même, sur lequel s'appuie cette distinction, est loin d'être rigoureusement vrai. L'art ancien, la sculpture même, ne recherche pas exclusivement la représentation de la beauté pure. Les Grecs nous ont laissé un très-grand nombre d'œuvres dont le réalisme plus ou moins brutal n'a rien à démêler avec les théories idéalistes comme celle de Platon. Ce qui est vrai, c'est que le goût qu'on appelle classique a fait dans les siècles suivants un choix dont le résultat a été de répandre

presque partout une opinion au moins exagérée sur la préférence exclusive des Grecs pour la beauté pure, c'est-à-dire pour les lignes qui représentent exclusivement l'exactitude des proportions et la perfection en quelque sorte géométrique des formes.

Ce qui est vrai encore, c'est que, dans les œuvres antiques, la vie est en quelque sorte plus latente, plus diffuse que dans l'art moderne. Les lignes qui l'expriment, surtout si l'on considère les physionomies, sont moins accentuées et par conséquent ont une expression moins précise et moins vive. Dans les statues mêmes où les chairs sont le plus vivantes, comme dans celles du Parthénon, les visages gardent une impassibilité relative qui contraste avec les tendances psychologiques de l'art moderne. Le développement qu'a pris la peinture, de tous les arts de la vue le plus expressif, nous a habitués depuis plusieurs siècles à chercher même dans la sculpture une expression plus déterminée. Nous tenons à y trouver les accents de la vie physique et morale plus nettement, plus vigoureusement accusés que dans la statuaire grecque. Il nous faut dans chaque œuvre quelque chose de plus particulier, de plus personnel. Le général ne nous suffit plus, précisément parce que notre littérature et notre art académiques l'ont porté jusqu'à l'abus, jusqu'à l'insignifiance, jusqu'à la suppression de la vie, et aussi parce que le développement même de la vie morale, de l'activité intellectuelle, nous a rendus capables et avides d'impressions plus nombreuses et plus intenses.

Or, c'est précisément le nombre et l'intensité de ces impressions qui servent de mesure au plaisir esthétique, et par conséquent à la valeur de l'œuvre.

Mais où la critique adressée à l'art antique devient surtout vraie, c'est quand il s'agit de l'expression personnelle du génie et de l'émotion de l'artiste par son œuvre, c'est

quand on y cherche cette signature morale qui est comme le sceau du tempérament individuel de l'auteur. Sans doute, il y aurait exagération à dire que l'art grec est impersonnel — ce serait surtout d'une fausseté éclatante pour Eschyle, Euripide, Aristophane, etc. — mais il est vrai qu'il est dans le principe plus collectif qu'individuel ; le signe qu'il porte est surtout un signe de race, et sa perfection presque toujours mesurée, sans emportements ni violences, finit à la longue par devenir un peu monotone. A tort ou à raison, il nous faut plus de variété que n'en offre la collection de chefs-d'œuvre recueillis par le goût classique ; nous aspirons à des originalités, moins parfaites peut-être, mais plus accentuées, plus piquantes et, en un mot, plus stimulantes.

A ce point de vue, le choix du sujet est loin d'être aussi indifférent qu'affectent de le croire un certain nombre de critiques. Ce choix nous permet au moins de juger la puissance intellectuelle de l'artiste, ce qui a déjà son importance, s'il est vrai, comme nous le croyons, que la valeur de l'œuvre tienne en grande partie à ce qu'elle laisse transparaître de la personnalité de son auteur.

Sans doute, une bourriche d'huîtres bien peinte est infiniment supérieure, au point de vue de la jouissance esthétique, à une grande scène d'histoire mal rendue, par la même raison qu'un poëme sur la gastronomie peut valoir beaucoup mieux qu'une épopée. Il n'en est pas moins vrai que la facture d'une bourriche d'huîtres exige un ensemble de qualités infiniment moins considérable que pour peindre la chapelle Sixtine, et qu'on peut être un Berchoux sans se croire capable de faire une Iliade, une Énéide ou un Faust.

Les critiques ont beau dire qu'ils ont à juger l'œuvre, non l'homme : les deux choses sont inséparables, et si l'œuvre est mauvaise, c'est que l'auteur ne valait pas

mieux, au moment du moins où il faisait le poëme ou le tableau critiqué.

Le sujet a encore une importance d'un autre genre ; s'il est obscur, mal conçu, vaguement déterminé, il y a de belles chances pour qu'il laisse se disséminer l'effort de l'artiste, et ne lui permette pas de se concentrer sur les points essentiels, mais surtout il est à peu près inévitable qu'il trouble et inquiète les exigences du goût, la logique du spectateur, et par cette inquiétude même le rende incapable de ressentir l'impression de l'œuvre aussi complétement qu'il l'eût fait sans cela.

Lorsque, au contraire, le sujet est bien précis, bien net, saisissable au premier coup d'œil, son unité logique aide singulièrement à l'unité esthétique de l'ouvrage. Non-seulement elle soutient et concentre la pensée de l'artiste, mais elle guide celle du spectateur et concourt, avec l'harmonie des lignes et des couleurs, à réunir en un faisceau unique les gerbes d'impressions variées qui se dégagent de la multiplicité des détails. On peut donc, si l'on veut, pousser la subtilité jusqu'à dire que le sujet ne fait pas partie intégrante de l'œuvre, considérée esthétiquement, non plus que le lien ne fait partie des gerbes de blé qu'il réunit. Mais il n'en est pas moins vrai que sans lui nous n'aurions que des impressions flottantes et dispersées, comme sans le lien les épis se disperseraient au vent.

Il faut dire cependant que l'importance du sujet varie singulièrement avec les différents arts. On ne comprendrait pas un poëme qui prétendrait ne rien dire à l'intelligence, et où la sonorité des vers remplacerait les idées. Un édifice de pur ornement, sans appropriation d'aucune sorte, choquerait presque également le sens logique, et aurait bien de la peine à se faire accepter comme œuvre d'art. La colonne isolée et l'arc de triomphe ne sont supportables que comme parties d'un ensemble décoratif. Au

milieu d'un champ de pommes de terre ou d'une grande route, ils risqueraient fort de paraître ridicules.

Les autres arts ont à cet égard plus de liberté. On conçoit à la rigueur que, dans la peinture et dans la musique, le sujet logique soit réduit à l'état de simple prétexte, et c'est en effet ce qui arrive souvent. Un peintre, en face d'un spectacle, peut être séduit surtout par l'harmonie des lignes et des couleurs. La signification historique, morale, intellectuelle du fait parfois lui importe peu, pourvu qu'il lui fournisse l'occasion d'exprimer une impression purement pittoresque. On peut en dire autant de la musique. Une symphonie peut être agréable à entendre par le simple effet musical qui résulte de la juxtaposition des notes qui la constituent.

Cette manière de comprendre la peinture et la musique a pour elle des autorités et des exemples considérables. Paul Véronèse, Rossini, dans un certain nombre de leurs œuvres, semblent avoir donné libre carrière à leurs génies amoureux des couleurs et des sons, et n'avoir pas cherché autre chose que la satisfaction immédiate de leur oreille ou de leur œil. On pourrait, sans trop chercher, ajouter d'autres noms à ceux-là. Il faut même reconnaître que, par une juste réaction contre la critique raisonneuse et littéraire, qui a toujours dominé chez nous depuis Diderot, et qui trop souvent considère moins dans l'œuvre d'art les qualités vraiment artistiques que les mérites en quelque sorte extrinsèques du sujet et de la composition, on en est venu à afficher un dédain superbe pour toutes les parties de l'art qui exigent l'intervention du raisonnement et de la réflexion. Le peintre se fait gloire de mépriser tout ce qui n'est pas purement pictural. Ligne ou couleur, tout le reste est sans importance.

C'est une erreur, ou du moins une exagération funeste. Elle a perdu bon nombre d'artistes qui, en vertu de cette

belle théorie, ont conclu que le génie consistait à s'affranchir de la raison, attendu que la raison n'est pas une faculté spécialement artistique, et qui, en conséquence, ont cru ne devoir prendre conseil que de leur fantaisie.

Cette erreur, cependant, n'est que l'abus d'une idée juste.

Il est certain que la peinture, non plus que la musique, n'est apte à exprimer toutes les idées qui passent par le cerveau de l'homme. L'art est bien, si l'on veut, un langage, puisqu'il sert à manifester au dehors des sentiments et des idées qui, sans lui, manqueraient d'interprètes ; mais chaque art a ses procédés spéciaux, et, par conséquent, ses limites, dont il ne peut sortir sans cesser d'être lui-même. Le choix des sujets est donc nécessairement subordonné aux convenances de ces procédés. La peinture consistant essentiellement dans l'emploi de la ligne et de la couleur, il est tout naturel que les sujets se présentent à l'imagination du peintre sous les apparences de la ligne et de la couleur; on peut même dire que, s'il est peintre, c'est précisément parce qu'il a l'esprit fait de telle sorte que les choses lui apparaissent sous cet aspect, et que c'est par là qu'elles le frappent et le saisissent.

Est-ce à dire cependant que, sous cet aspect, il ne puisse pas y avoir autre chose? Ces lignes et ces couleurs doivent-elles être tellement vides de pensées qu'il ne soit pas possible aux autres hommes d'y rien découvrir de plus qu'elles-mêmes? C'est là qu'est l'exagération contre laquelle il faut se garder.

En dépit de quelques illustres exceptions, comme celles que nous avons citées, et qui ont pu compenser le défaut d'idées par une virtuosité prodigieuse, il n'en reste pas moins vrai que la doctrine de l'art pour l'art, appliquée à la peinture et à la musique, produit des résultats nécessaire-

ment inférieurs à celle qui suppose l'intervention de l'intelligence. Ce que nous avons dit précédemment contient l'explication de cette infériorité.

S'il est vrai que la valeur d'une œuvre se mesure à la variété et à l'intensité des impressions qu'elle produit, avec cette condition fondamentale et essentielle que ces impressions soient reliées et pour ainsi dire fondues en une harmonie suprême qui en constitue l'unité, on doit comprendre qu'une œuvre qui, à la satisfaction du sens esthétique joint celle de l'intelligence, procure par là même une jouissance plus entière plus vive et surtout plus profonde que celles auxquelles manque ce complément.

On en peut dire autant de la danse et de la sculpture, mais cependant avec quelques atténuations. Une statue peut se contenter d'être la représentation des formes les plus parfaites, sans qu'on ait rigoureusement le droit de lui demander autre chose ; une succession d'attitudes et de mouvements gracieux, tels que nous les voyons se déployer dans nos ballets d'Opéra, suffit au plaisir de l'œil, et l'on ne songe guère à rechercher quelle est l'idée qui coordonne et explique ces mouvements et ces attitudes.

Et cependant n'est-il pas vrai que, quand à la perfection des formes et à la grâce s'ajoute le caractère, nous en éprouvons une jouissance nouvelle? Trouverions-nous à contempler le *Moïse* et le *Pensieroso* une délectation aussi complète si, à la justesse des proportions et à la variété des attitudes, Michel-Ange n'avait joint et les traits essentiels qui déterminent les personnages et les reflets de son propre génie?

Le choix du sujet entre donc, quoi qu'on en dise, pour quelque chose dans la satisfaction du sentiment esthétique, et les artistes qui prétendent se passer de cet élément de succès commettent une erreur qui leur est souvent préjudiciable.

La moralité du sujet a aussi son importance, et précisément pour les mêmes raisons. La bassesse du sentiment et de la pensée nous répugne naturellement, tandis qu'au contraire la générosité de cœur et la grandeur d'âme nous attirent et nous attachent.

Cette observation trouve son application surtout au théâtre. C'est là que la sympathie humaine joue le rôle le plus considérable. Il faut dans toute pièce qu'il y ait au moins un personnage sur lequel puisse se porter l'intérêt du spectateur. Quelle que soit, du reste, la valeur esthétique d'un drame auquel manquerait cette seule condition, elle suffirait pour en rendre le succès bien difficile, pour ne pas dire impossible. Cette sympathie a des exigences si étranges qu'elle domine la puissance même de la logique. Tous les hommes qui ont écrit sur l'art oratoire sont unanimes sur ce point : le premier soin de l'orateur doit être de gagner la sympathie de son auditoire, sans quoi, eût-il cent fois raison, il risquerait fort de ne pas porter la conviction dans les esprits. Et pourtant l'orateur s'adresse spécialement à l'intelligence. Il semblerait donc qu'il ne dût avoir à se préoccuper que de raisonner juste, de réfuter les arguments de son adversaire en leur opposant des preuves formelles et décisives. Non, cela peut ne pas suffire, s'il n'a pas su d'abord se concilier la faveur de ceux qui l'écoutent.

Cette merveilleuse puissance de la sympathie ne saurait donc sans danger être négligée dans les arts, qui s'adressent plus à la sensibilité qu'à l'intelligence. Malgré toutes les objections théoriques qu'on peut opposer à son intervention dans le domaine de la ligne, de la couleur, du son et du raisonnement, comme cette intervention est réelle et inévitable, on ne peut se refuser à en tenir compte, sous peine de subir les conséquences de ce refus. On aura beau répéter que la sympathie n'a rien à faire dans la peinture,

que les vrais connaisseurs ne se décident pas par des raisons de cette nature, il sera toujours possible de répondre que ceux-là mêmes qui en paraissent le plus complétement dégagés, continuent cependant à lui obéir dans une certaine mesure, même à leur insu. Entre deux toiles de mérite égal du reste, ils préfèrent celle qui repose et rafraîchit l'âme par la contagion d'un sentiment vraiment humain, et comme la personnalité de l'artiste est un des éléments de la valeur de l'œuvre, ils marqueront par là même leur préférence pour celui que la supériorité de son sentiment moral désignera plus spécialement à leur sympathie.

Tout se tient dans l'homme et dans les œuvres humaines. Les distinctions abstraites sont bonnes en théorie. En pratique elles sont fausses la plupart du temps, surtout quand il s'agit de choses qui touchent d'aussi près à l'âme que les arts.

Il ne faudrait pas croire cependant que nous considérions la morale comme une partie de l'esthétique. Théoriquement l'esthétique n'a rien à faire avec le bien non plus qu'avec le beau ; et la grande erreur des théories plus ou moins imitées de Platon est justement d'avoir confondu ces notions avec celles qui se rapportent à l'art. Ce sont des conceptions complétement distinctes, comme nous l'expliquerons plus tard, quand nous arriverons à exposer ce que nous entendons par l'art et par l'esthétique. Tout ce que nous voulons dire, c'est que, quand à l'attrait spécial de l'art une œuvre ajoute celui qui résulte de la sympathie universelle pour le beau et le bien, elle a infiniment plus de chance d'attirer et de séduire le public, beaucoup plus apte à discerner le mérite moral d'une action et la beauté physique d'une figure que la valeur purement esthétique d'une statue ou d'un tableau.

Ce que nous avons dit des sources et des caractères de la jouissance esthétique s'applique aussi bien à la poésie

qu'à tous les autres arts, malgré son rapport plus étroit avec l'intelligence. Elle agit sur la sensibilité nerveuse par sa partie musicale, comme la musique, bien qu'avec moins d'intensité. Quant au poëme, il se développe devant le regard de l'imagination comme une série de figures et de tableaux dont l'effet est parfois plus saisissant que celui même de la peinture.

§ 4. Résumé. — La jouissance esthétique est une joie admirative.

En résumé, on peut donc dire que les jouissances de l'oreille et de l'œil consistent, comme toute autre jouissance, dans une exagération momentanée de l'activité cérébrale, produite par une vibration accélérée des fibres nerveuses. Cette accélération résulte d'un ensemble de conditions dont nous avons indiqué un certain nombre.

Mais il importe de marquer plus expressément quelques différences qui distinguent ces jouissances de celles qui se rapportent à l'odorat, au goût et au toucher.

La principale de ces différences, c'est que, dans la plupart des cas, les jouissances du goût, de l'odorat et du toucher se limitent à elles-mêmes, et que, quand elles sont accompagnées de sentiments et d'idées, c'est uniquement parce qu'elles se rattachent par le souvenir à des impressions antérieures d'une autre nature.

Au contraire, les sensations de l'ouïe et de la vue se relient directement et spontanément aux centres où s'élaborent les sentiments et les idées. C'est ce caractère particulier des organes de l'œil et de l'oreille qui en a fait, par la parole et l'écriture, les auxiliaires indispensables du développement humain et les dépositaires de ses acquisitions successives. Mais si l'on a pu user de cette propriété de ces deux organes pour étendre conventionnellement

leur domaine à presque toutes les manifestations de l'activité cérébrale de l'homme, il n'est pas moins vrai qu'il y a un certain nombre de sentiments et d'idées qui leur appartiennent en propre, et que l'on pourrait appeler les idées et les sentiments esthétiques. Les notions d'ordre, d'harmonie, de proportion, de convenance, de variété, d'unité, de vie, naissent spontanément des sensations que nous devons à la vue et à l'ouïe, et si plus tard ces notions plus ou moins inconscientes se transforment en idées qui deviennent à leur tour les règles de la production artistique, c'est uniquement grâce au travail de l'analyse, qui trouve et distingue abstractivement ces éléments dans la complexité de l'impression primitive.

Or ce sont précisément ces éléments qui constituent le caractère de la sensation esthétique, c'est parce qu'ils y sont compris que cette sensation est pour nous un plaisir. Quand ils manquent, au contraire, au lieu d'un plaisir, nous éprouvons une souffrance.

Toute œuvre qui produit sur nous une impression où se retrouvent ces éléments, nous paraît belle dans la proportion même où ils y coexistent. Elle serait parfaite si chacun d'eux y était représenté dans la mesure la plus complète et dans la combinaison la plus concordante que nous puissions imaginer. Dans ces conditions, la jouissance que nous fait éprouver la beauté de l'œuvre se double d'un autre sentiment qui constitue proprement le plaisir esthétique, l'admiration sympathique pour la supériorité des facultés qui ont permis à l'artiste d'exécuter un pareil ouvrage.

C'est cette intervention spontanée de la personnalité de l'artiste dans la multiplicité complexe des sentiments dont se compose la jouissance esthétique, qui fait croire à tant de personnes que la source de cette jouissance est dans l'imitation. Parce que la plupart des œuvres plastiques

s'inspirent de la réalité, on s'imagine que l'admiration s'adresse à la fidélité de l'imitation, tandis que, en vérité, ce qui nous frappe et nous attire, c'est la puissance artistique de l'imitateur. Si l'on veut se donner la peine d'analyser les exclamations et les critiques des foules qui visitent les musées le dimanche, on reconnaîtra que, au fond, malgré la forme de leurs jugements, ce qu'elles admirent ou censurent, ce n'est pas véritablement le plus ou moins d'exactitude des reproductions, mais le plus ou moins de talent qu'elles attribuent aux auteurs de ces représentations. Elles s'attaquent à l'œuvre, mais derrière l'œuvre elles visent plus ou moins consciemment l'ouvrier. Le tableau ou la statue n'est que le point de départ et l'occasion de leur émotion ; si l'expression de leur sentiment ne va pas au delà, c'est qu'elles ne savent pas analyser leurs impressions, et qu'elles sont d'ailleurs dominées par les habitudes de langage de la critique superficielle ; mais, en réalité, c'est la personnalité de l'artiste qui est en jeu ; c'est elle qui les touche, et leurs admirations peuvent toujours se résumer en ceci : « Quel talent il a fallu pour faire un pareil ouvrage ! »

L'influence de cette personnalité est tellement prédominante qu'elle suffit parfois à tenir lieu de presque tout le reste. Telle œuvre, pleine d'incorrections et de défauts, garde des droits à notre admiration par cela seul que la personnalité de l'artiste y éclate par une originalité puissante et par l'énergie avec laquelle elle manifeste le tempérament et le caractère d'une impression individuelle, tandis que, au contraire, nous n'avons qu'une estime mitigée de dédain pour les œuvres honnêtes et médiocres où la correction du dessin, la sagesse de la composition, l'exactitude de la couleur remplacent la personnalité absente. Il faut que nous sentions la main et le génie de l'auteur. Dans l'art, la modestie qui se cache n'est le plus

souvent que de l'impuissance. L'artiste véritablement ému exprime son émotion toute vivante avec les couleurs dont elle s'est teinte dans son imagination ; ce cachet d'origine, quelque étrange qu'il puisse être, est toujours auprès des connaisseurs la plus puissante des recommandations. Ils trouvent dans l'impression qui résulte de ce caractère une saveur pénétrante et particulière à laquelle ils sont singulièrement sensibles.

En un mot, la jouissance esthétique est une joie admirative. La joie résulte de la stimulation et de la recrudescence d'énergie et d'activité cérébrales que produit en nous l'intensité ou la multiplicité des impressions ou impulsions concordantes qui nous portent plus ou moins près de ce que nous concevons comme la limite idéale de la perfection possible dans l'ordre de choses auxquelles se rapporte l'ouvrage d'art que nous considérons.

Le sentiment d'admiration qui s'y joint s'explique par cette approximation même d'une perfection qui n'est pour nous qu'un idéal, mais surtout par l'étonnement sympathique que nous procure la constatation des mérites divers de l'artiste, dont la personnalité se reflète dans son œuvre. Plus ces impressions sont nombreuses, variées, intenses et concordantes, plus la jouissance qu'elles nous causent est profonde et complète.

Nous ne pousserons pas plus loin cette analyse de la jouissance esthétique ; elle trouvera son complément dans les observations que nous aurons à présenter à propos du goût et du génie artistiques.

CHAPITRE III.

LE GOUT.

§ 1. Diversité et variabilité du goût. — Éléments positifs d'appréciation.

S'il est vrai que la jouissance esthétique soit le résultat de vibrations particulières imprimées dans des conditions déterminées aux fibres de deux organes spéciaux, l'oreille et l'œil, qui ont pour fonction de transmettre au centre nerveux les impressions de lignes, de formes, de couleurs, de sons, de mouvements, la conclusion qui s'impose est qu'il n'y a dans cette jouissance rien d'arbitraire, et qu'elle doit être la même pour tous les hommes à la vue des mêmes spectacles et à l'audition des mêmes sons.

Mais cette conclusion logique nous place en contradiction absolue avec l'opinion générale et, il faut bien le dire, avec l'observation directe des faits. Il est certain que, s'il y a au monde une chose variable et sujette à contestation, ce sont les jugements portés sur les œuvres d'art. Les critiques même les plus autorisés ne sont pas d'accord entre eux la plupart du temps, et s'il arrivait par hasard que le verdict des contemporains fût unanime, cela ne prouverait nullement que la postérité n'en prononcerait pas un tout différent. Qu'y a-t-il de plus variable que la mode? et cependant qu'est-ce que la mode si ce n'est précisément la manifestation du sentiment esthétique dans le costume? Et il faut bien remarquer que ces variations et ces diversités ne s'arrêtent pas à des nuances. Telle œuvre vantée par les uns est déclarée par les autres exécrable, et il suffit

d'un intervalle de quelques mois pour qu'une mode adorable devienne ridicule.

Il y a là une difficulté très-sérieuse, dont la solution s'impose avant tout, sinon la théorie que nous développons se trouve fortement compromise ; ou plutôt, ce qui est plus grave, il n'y a plus d'esthétique possible. Comment fonder une doctrine scientifique sur un terrain absolument mouvant? Comment généraliser des faits qui non-seulement peuvent varier d'individu à individu, mais qui n'ont pas même de persistance dans une seule et même intelligence ? Qui de nous en effet n'a pas observé que ses propres sentiments peuvent se modifier considérablement dans des circonstances apparemment identiques, et que l'écart peut, dans certains cas, aller de l'admiration au dédain ?

Y a-t-il là une de ces antinomies irréductibles sur lesquels s'appuient les philosophes chagrins pour déclarer que le hasard seul est la règle des jugements humains, ou bien ces variations de goût sont-elles les conséquences logiques et parfaitement légitimes de circonstances spéciales, dont on n'a pas tenu un compte suffisant? C'est ce que nous allons essayer de démêler.

Le fait de la variabilité et de la diversité des goûts est constant. Si nous n'avions à lui opposer que les conjectures d'une science plus ou moins hypothétique, l'hésitation ne serait pas permise : il faudrait renoncer à la discussion.

Mais il est loin d'en être ainsi. La théorie des vibrations sur laquelle nous nous sommes appuyé est fondée, elle aussi, sur des faits, sur des faits fournis par l'observation directe, scientifiquement démontrés.

La correspondance des vibrations des cordes du violon par exemple avec celles des fibres du nerf auditif était depuis longtemps connue. Les expériences récentes de

M. Helmholtz ont apporté à cette théorie une confirmation qu'il est absolument impossible de contester. On sait de science complétement certaine que le son est produit par la mise en mouvement de molécules matérielles qui viennent frapper la membrane de l'oreille en ondes plus ou moins régulières ou entrecroisées, comparables aux molécules liquides qui de cercles en cercles vont frapper le rivage, lorsqu'on a jeté des pierres dans une pièce d'eau. Le son produit par le choc est d'autant plus strident que le nombre des vibrations imprimées est plus considérable et que leur amplitude est moindre ; sa gravité, au contraire, est en proportion directe de l'amplitude des oscillations et en proportion inverse de leur nombre.

La réalité de ces molécules sonores est démontrée par le *résonnateur* de M. Helmholtz, puisque cet instrument ingénieux permet de les isoler et de les suivre une à une dans la série de leurs évolutions. C'est grâce à lui que cet habile expérimentateur a pu résoudre une question qui avait bien souvent préoccupé les musiciens et les physiciens, la question des timbres. Beaucoup de personnes s'imaginent encore qu'une note est un son unique, dont la valeur absolue est déterminée par le nombre même des vibrations qui le produisent. Il est manifeste pourtant que cette théorie ne suffit pas, car, si toute la puissance musicale d'une note consistait dans ce seul rapport numérique, la variété des instruments dans un orchestre serait parfaitement inutile. Il suffirait de réunir un certain nombre d'instruments semblables et de leur faire chanter des parties différentes.

Or, pour peu qu'on ait le sens musical, on sait combien cette conclusion est fausse. C'est à peine si le choix des timbres est moins important que la distribution des notes.

Ce fait, qui s'imposait, mais qui ne s'expliquait pas, M. Helmholtz, à l'aide de son résonnateur, en a donné

l'explication la plus simple et la plus complète. La faculté qu'il doit à son instrument d'isoler chaque son lui a permis de constater que toute note émise par la voix humaine ou par un instrument quelconque, quelque pure qu'elle paraisse à l'oreille, est en réalité un concert, un ensemble de notes partielles, d'intensité différente, et qui même ne sont pas toutes d'accord. Une corde mise en vibration se coupe par des nœuds en segments de grandeurs inégales, mais qui sont entre eux dans un rapport constant, et qui en vibrant produisent des renflements que les physiciens appellent des ventres. Chacun de ces segments donne sa note particulière, variant d'après sa longueur. Ainsi la note fondamentale, que seule on considérait jusqu'alors, se trouve accompagnée d'un nombre variable de notes harmoniques. Il peut s'en produire jusqu'à seize à la fois.

Comme tous les sons résultent de vibrations, tous ont leurs harmoniques, quel que soit l'instrument dont on se serve pour les produire. Mais les plus riches en harmoniques sont ceux qui naissent des vibrations des cordes. Or c'est de la différence du nombre des harmoniques que résulte la diversité des timbres.

L'explication des impressions produites par les lignes et les couleurs n'est pas encore arrivée au même degré de précision. Nous en sommes encore sur ce point à celui où en était la science relativement au son il y a quelques années, avant la merveilleuse découverte de M. Helmholtz. On peut donc espérer que la peinture rencontrera aussi son Christophe Colomb, comme la musique a trouvé le sien.

Mais ce qui est certain, c'est que depuis un assez long temps la science est entrée, pour expliquer les phénomènes de la lumière, dans la même voie où elle a si heureusement découvert l'explication des sensations de l'oreille.

On sait dès maintenant que celles de l'œil proviennent également de vibrations; bien que l'on ne soit pas parvenu à isoler avec la même certitude les éléments probablement multiples qui constituent la sensation apparemment unique résultant de la perception d'une ligne et d'une couleur, nous n'en avons pas moins le droit de raisonner pour la peinture comme pour la musique et de tirer les conséquences esthétiques des faits constatés par la science.

C'est ce que nous avons fait.

La théorie des couleurs complémentaires est d'ailleurs une confirmation absolument décisive des rapports établis d'autre part entre les sensations de l'oreille et celles de la vue. Il est certain que les couleurs peuvent être distribuées, comme les notes, en gammes parfaitement distinctes et que chacune de ces notes de couleur a, comme les notes sonores, son cortége d'harmoniques et par conséquent son timbre spécial. Ce timbre, dont nous avons le sentiment très-net, bien que nous ne puissions pas encore en déterminer l'essence, joue certainement un grand rôle dans les arts de la vue. De même qu'il y a des chanteurs qui nous attirent ou nous repoussent rien que par le timbre de leur voix, il y a également des coloris qui nous paraissent aigres ou sympathiques, sans qu'il nous soit encore possible de donner de notre impression une raison autre que notre impression elle-même.

Pour toute cette partie, nous pouvons invoquer à notre appui, soit des démonstrations directes de la science, soit des probabilités tellement proches de la certitude, que nous ne concevons aucun doute sur leur confirmation ultérieure.

Reste une autre partie de notre exposition qui ne parait guère plus contestable, c'est celle qui dérive de la précédente par déduction logique. Il s'agit de ce que nous avons dit de l'opposition, de la répétition, de la convenance, de

la multiplicité exagérée ou de l'insuffisance des vibrations. Toute cette partie est de pur raisonnement. Si le principe physiologique d'où nous sommes parti est juste — et sa justesse est démontrée scientifiquement — il est difficile que les conséquences qui en dérivent logiquement soient fausses. Nous ne nous y arrêterons donc pas.

Voyons maintenant de l'autre côté, et cherchons l'explication du fait de la diversité des goûts qui semble nous donner tort.

§ 2. Causes de la diversité et de la variabilité des goûts. — Education. — Préjugés. — La querelle des anciens et des modernes. — La mode.

Il y a d'abord un premier fait, c'est que les fibres nerveuses sont loin de jouir d'une excitabilité égale chez tous les hommes ; les différences peuvent être très-considérables. A côté des gourmets dont les papilles analysent et distinguent les moindres nuances des saveurs avec une certitude merveilleuse, il y a des hommes qui sont à cet égard d'une indifférence absolue. Tandis que les uns, dans un concert, sont capables de suivre et de saisir dans leurs plus imperceptibles détails, toutes les parties d'un nombreux orchestre, aussi compliqué qu'il puisse être, d'autres demeurent incapables de reconnaître avec précision la différence des timbres et même des notes les plus dissemblables. L'œil du sculpteur et du peintre perçoit avec une vivacité singulière les impressions qui naissent du choix et de la combinaison des lignes et des couleurs, ce qui n'empêche pas qu'un certain nombre de gens ne savent pas trop pourquoi on préfère une toile du Titien ou du Véronèse à une enluminure d'Épinal.

Entre ces extrêmes, il existe un nombre infini de degrés, qui s'expliquent par une série correspondante de diversités

dans la puissance de perception des organes eux-mêmes, et ces diversités tiennent ou à une infirmité de nature ou à une sorte d'atrophie provenant du manque d'exercice (1).

Il faut aussi tenir grand compte de l'influence qu'exercent sur nos jugements les habitudes et les préoccupations intellectuelles. L'histoire de l'esprit humain est remplie de faits qui ne permettent aucun doute sur l'importance de cette considération. La fameuse querelle des anciens et des modernes au dix-septième siècle est des plus curieuses à étudier à ce point de vue. Dans les deux camps, nous trouvons des hommes de science et de goût, qui exaltent ou condamnent les mêmes œuvres avec un égal acharnement, et qui invoquent à l'appui de leur thèse respective des arguments également faux ou ridicules. Ni les uns ni les autres ne s'inquiètent de faire équitablement le départ du bien et du mal. Les adversaires, uniquement préoccupés de faire prévaloir la thèse qu'ils ont adoptée, pour des raisons dont quelques-unes n'ont rien à démêler avec

(1) La science, sur ces points si intéressants, manque encore de moyens de vérification suffisants. Les études de physiologie cérébrale ont été jusqu'à présent entravées par le préjugé qui voit dans l'anatomie du cadavre une sorte de profanation de la mort. Les savants, qui cherchent à se rendre compte des conditions du travail intellectuel, sont réduits à l'autopsie des sujets fournis par les hôpitaux, chez lesquels les organes cérébraux sont généralement peu développés en raison même des occupations de leur vie, et dont le passé, étant inconnu, ne peut fournir aucune indication utile à la direction des recherches. Une association qui s'est formée à Paris en 1876, sous le nom de *Société d'autopsie mutuelle*, a cherché à combler cette lacune. Chacun des membres s'engage, par un écrit sous forme de testament, à léguer son crâne à la *Société*, et lui donne l'autorisation de procéder, aussitôt après sa mort, à l'autopsie de son cadavre.

Cette institution ne peut manquer de fournir des indications très-utiles à la science générale de l'homme et, ce qui n'est pas sans importance, à la santé des descendants, qui pourront ainsi être d'avance mis en garde contre les influences morbides héréditaires.

l'esthétique, arrivent rapidement aux exagérations les plus grotesques. Pour les uns, l'antiquité est l'âge d'or de l'humanité ; elle ne nous a laissé que des chefs-d'œuvre incomparables ; pour les autres, l'admiration des œuvres antiques est un simple préjugé qu'il importe de battre en brèche et de démolir au plus vite. Il suffit que d'un côté on blâme un défaut, pour que de l'autre on en fasse une vertu.

C'est ainsi que nous en sommes venus à cette antiquité de convention, qui est restée l'idéal de la littérature officielle, jusqu'à l'insurrection du romantisme. L'Académie, et tout ce qui s'y rattachait de près ou de loin, était tellement convaincue que l'antiquité représentait la perfection, qu'elle ne se donnait plus même la peine de l'étudier. Son drapeau, c'était simplement un mot. Quand on considère les œuvres de tous ces partisans fanatiques du classicisme, on est tout étonné de voir qu'ils étaient infiniment plus loin de l'antiquité véritable que ceux mêmes qu'ils anathématisaient comme ennemis de leur idole. C'est des classiques de 1830 qu'on peut dire que leur dieu était un dieu inconnu. Il suffisait qu'une œuvre détestable fût conforme à ce qu'ils appelaient les règles d'Aristote, bien qu'Aristote n'en dise pas un mot, pour qu'ils la déclarassent admirable. Il en était de même pour les arts plastiques. La réforme de L. David, qui avait eu sa raison d'être au moment où elle s'était produite, s'était peu à peu mécanisée en un petit nombre de règles et de procédés qui étaient la négation même de l'art, et qui, sous prétexte de restituer le goût de l'antiquité, n'en donnaient qu'une odieuse et sotte parodie. Cette queue ridicule, incapable de produire une œuvre, érigeait son impuissance en principe, et prétendait imposer aux ardeurs fécondes de la jeune école la limite de sa propre imbécillité.

Cela ne les empêchait pas d'admirer la Renaissance italienne et de se croire les continuateurs de Vinci, de Raphael et de Michel-Ange, dont ils protégeaient la gloire contre les profanations des barbares qui se refusaient à déconsidérer le grand art de l'antiquité et du seizième siècle par une idolâtrie qui n'était en somme qu'une calomnie.

En admettant même que leurs traductions ne fussent pas des trahisons, ces prétendus défenseurs du goût auraient dû se rappeler que, si les novateurs du seizième siècle ont été de grands artistes, ç'a été précisément parce qu'ils ne se sont pas astreints à recommencer indéfiniment les œuvres du passé, et que le meilleur moyen de leur ressembler était justement de ne pas les pasticher ; mais c'est ce qu'ils ne sont jamais parvenus à comprendre.

Il en est résulté qu'au lieu de juger les œuvres d'art d'après leur valeur propre, on se préoccupait uniquement de savoir d'après quelle formule elles étaient conçues et exécutées. Chacun des deux partis exaltait ou condamnait les productions artistiques, selon qu'elles étaient conformes ou contraires au programme admis, et le goût se trouvait ainsi subordonné à des considérations de théorie purement logique, pour ne pas dire d'étiquette.

Tous les arts ont subi des crises semblables. On n'a pas oublié la querelle des piccinistes et des gluckistes, et plus tard de Spontini et de Weber. Nous avons vu il y quelques années tomber sous les sifflets à l'Opéra une des principales œuvres de Wagner. Il suffit qu'un artiste apporte une idée ou une méthode nouvelle, pour qu'aussitôt les dilettante se liguent contre lui et lui refusent tout mérite. Le préjugé se déclare contre quiconque ose ne pas courber la tête devant lui, et les hommes dont le goût est le plus délicat et le plus exercé ne savent pas se soustraire à cette tyrannie d'une idée préconçue. Leur premier mouve-

ment est de se mettre en révolte contre toute innovation qui trouble leurs habitudes et leurs systèmes.

Mais ces révoltes ne prouvent rien en réalité contre le goût lui-même. La preuve, c'est que l'innovation, quand elle est raisonnable et vraiment artistique, finit toujours par triompher de cette opposition irréfléchie. Le moment vient bientôt où la discussion rétablit l'équilibre. Par la réflexion et par l'habitude on arrive à se rendre capable de comprendre et de sentir; et les œuvres les plus violemment repoussées au premier jour reprennent le rang d'abord refusé.

Il ne s'agit donc en réalité que d'une perturbation momentanée, qui s'explique par l'effort même que nous impose toute innovation pour rétablir la concordance dans l'ensemble de nos idées, exactement comme il suffit d'un souffle qui passe sur un ruisseau pour lui faire perdre sa transparence.

Nous voyons quelque chose de semblable pour la mode. Chacune de ses transformations commence presque toujours par nous paraître étrange et bizarre, et une fois que nous sommes habitués à un costume, nous trouvons ridicule le costume de l'année précédente, jusqu'au jour où, par une sorte d'évolution presque périodique, il finisse à son tour par redevenir à la mode.

Mais de ces changements qui paraissent si capricieux il n'est pas impossible de dégager une sorte de loi générale qui les explique et qui met la question de goût à peu près hors de cause.

On peut remarquer d'abord que le goût en fait de modes procède plutôt par oscillations que par révolutions proprement dites. Elles varient en deçà ou au-delà d'un centre dont elles ne s'écartent guère, comme le balancier d'un pendule, qui, sans s'arrêter jamais, passe cependant toujours à peu près par les mêmes points. Ces oscillations ne

se retrouvent pas chez les nations peu développées et où l'imagination est peu exigeante. Chez les peuples immobiles de l'Orient, le costume est invariable comme le reste. Voyez, au contraire, les races mobiles et imaginatives de l'Occident européen, toujours en quête d'idées et de sensations nouvelles; les modes s'y succèdent et s'y remplacent indéfiniment. Sans parler des causes en quelque sorte accidentelles et extrinsèques, qu'il serait trop long de rechercher, il est certain que le besoin de nouveauté, à défaut de progrès, suffit pour expliquer cette perpétuelle modification du costume féminin, chez les peuples où l'organisation sociale est telle, qu'elle permet à certaines classes de femmes de n'avoir pas d'autres préoccupations que leur plaisir et le soin de leur toilette. Incapables, par l'éducation qu'on leur donne et par les exemples qu'elles trouvent autour d'elles, dès leur première enfance, de toute pensée sérieuse et même d'un sentiment personnel et sincère de l'art, elles gaspillent en inventions bizarres l'instinct esthétique que la nature a mis en elles, sans même s'inquiéter de savoir si ces nouveautés accroîtront ou non leur beauté. Les hommes qui, dans leur fatuité, s'imaginent que les femmes cherchent avant tout à s'embellir pour leur plaire, se font une étrange illusion. En réalité, elles se croient toujours assez belles pour faire tourner les têtes, et la préoccupation du beau n'est presque jamais qu'un prétexte et une excuse qu'elles se donnent à elles-mêmes. A la facilité avec laquelle elles quittent les modes les mieux rencontrées pour en prendre à leur place d'autres qui sont vraiment horribles ou indécentes, sur le mot d'ordre d'une fille en vogue qui éprouve le besoin de montrer ses formes, il est facile de juger que le côté esthétique des choses est le moindre de leurs soucis. Ce qui est vrai dans la plupart des cas, c'est qu'elles changent, non pour chercher le mieux, mais simplement pour changer,

parce qu'une mode qui a duré six mois leur paraît par cela même insipide et leur répugne ; parce que la fréquence des changements est devenue pour la plupart une question de vanité, et que c'est sur ce terrain que s'établit surtout leur émulation ; parce qu'enfin elles ont besoin d'occuper leurs loisirs sous peine de mourir d'ennui, et que, ne pouvant s'intéresser à des choses qui demandent un effort quelconque d'étude ou de réflexion ou qui ne touchent pas directement à elles-mêmes, il ne leur reste en effet que la dévotion et la coquetterie.

Que, dans ce dévergondage du caprice aiguisé par la vanité et par l'ennui, certains peuples conservent des traces encore visibles d'un goût plus pur que d'autres, c'est possible, et il n'en est que plus regrettable de voir ce don de la nature aussi mal employé et gâté par un mélange de préoccupations aussi complétement étrangères à l'art. Mais il n'en reste pas moins que les variations de la mode, n'ayant pas leur cause dans celles du sentiment esthétique, ne sauraient constituer un argument pour ceux qui prétendent que le goût est purement individuel et ne peut être soumis à des règles.

Le goût, pour être une chose réelle, n'a pas besoin d'être également développé chez tous les hommes, non plus que l'esprit, que le génie, que toutes les facultés humaines.

De ce qu'un homme n'a pas les papilles assez délicates et exercées pour distinguer un bon vin d'un vin médiocre, en peut-il légitimement conclure que cette différence n'existe pas ? Parce que sa mémoire est mauvaise et ne lui permet de retenir qu'un petit nombre de faits, a-t-il par cela seul le droit de conclure qu'il est impossible à d'autres d'en retenir un plus grand nombre et de marquer comme limite de la puissance de la mémoire l'infirmité de la sienne propre ? Personne évidemment n'admet-

trait un pareil raisonnement. C'est cependant celui sur lequel on s'appuie pour contester la réalité du goût.

§ 3. Définition du goût. — Le goût chez les Grecs. Éducation du goût.

Qu'est-ce en somme que le goût, si ce n'est avant tout la faculté plus ou moins développée de ressentir la jouissance esthétique ? Or cette faculté existe, personne ne le peut nier, puisque sans elle l'art même n'existerait pas. On peut même dire que, réduit à ces termes, le goût existe chez tous les hommes, car il serait difficile d'en trouver qui fussent absolument insensibles à tous les arts. Les uns préfèrent la poésie, d'autres la peinture ; tel qui dédaigne l'architecture subit l'influence de la musique ; l'indifférence absolue serait à peine concevable.

La différence se ramène donc tout d'abord à une simple question de degré.

Comme nous l'avons vu précédemment, toute jouissance se résume en une excitation des fibres nerveuses communes à tous, mais en effet plus ou moins excitables chez les différents individus. Mais s'il est vrai qu'il n'y a pas de commune mesure de la sensation, il l'est également que ceux qui sont moins bien doués à cet égard ne peuvent pas légitimement s'autoriser de cette infériorité pour contester la supériorité des autres.

Toutefois l'excitabilité des fibres nerveuses ne suffit pas. Pour que la jouissance devienne réellement esthétique, il faut qu'il s'y joigne, comme nous l'avons dit, un sentiment d'admiration sympathique pour l'artiste dont le talent ou le génie a produit l'œuvre qui nous fait éprouver cette jouissance. Cette admiration ne saurait aller sans une conscience plus ou moins claire des difficultés qu'a eu à surmonter l'auteur et des conditions qu'il a dû remplir ;

elle est par conséquent plus ou moins éclairée selon que cette conscience est elle-même plus complète et plus précise, et permet de mesurer plus exactement la valeur de l'œuvre et le mérite de l'artiste.

Quand le critique est véritablement compétent, c'est-à-dire quand il a reçu de la nature une impressionnabilité telle qu'il éprouve en face des œuvres d'art une vive jouissance, quand à ce don de nature il joint la connaissance exacte des véritables conditions théoriques et pratiques de chaque art, il possède par là même sur le vulgaire une double supériorité native et acquise, qui constitue précisément le goût, dans son expression la plus complète.

Je sais bien qu'on peut contester cette conclusion au nom d'une autre théorie qui réduit le goût à un simple fait d'intuition et le sentiment esthétique à une sorte de divination pleine de mystère. Nous la repoussons formellement, jusqu'au jour où l'on nous aura montré un critique d'art capable de prononcer des jugements infaillibles sans avoir étudié ni directement ni indirectement les règles qui s'imposent à l'esthétique. On cite, il est vrai, des peuples, les Athéniens par exemple, chez qui les simples matelots, sans avoir ouvert un livre d'esthétique, faisaient à l'occasion preuve d'un goût supérieur à celui de bien des savants de nos jours. C'est possible, et nous l'admettons, mais il n'y a là rien de mystérieux.

Les Athéniens, comme les autres peuples, ont commencé par le commencement, c'est-à-dire par un art fort imparfait. Mais ils avaient reçu de la nature un privilége, que l'exercice et l'hérédité peuvent accroître, mais que la nature seule peut donner : une excitabilité particulière des sens de l'ouïe et de la vue, qui leur faisait aimer les œuvres d'art. Joignez à ce caractère de race un esprit de mesure et d'équilibre, une imagination délicate et toujours en travail, mais toujours contenue dans de justes bornes, et vous comprendrez

pourquoi les artistes se sont toujours trouvés en si grand nombre à Athènes. Songez enfin que ce goût naturel pour les jouissances esthétiques transformait les objets et tous les spectacles de la vie quotidienne en œuvres d'art. Leurs vases de terre étaient décorés de peintures élégantes, retraçant les scènes de ce poëme sans fin qui s'appelle la mythologie ; les places publiques étaient peuplées des statues des dieux ou des héros ; sur l'Agora, ils pouvaient assister chaque jour aux débats politiques ou judiciaires, où des orateurs illustres s'efforçaient de gagner le prix de l'éloquence ; au théâtre, ils trouvaient Eschyle, Sophocle, Euripide, Aristophane ; dans les banquets, ils avaient des chanteurs qui leur répétaient, en s'accompagnant sur la cithare, les plus beaux morceaux d'Homère et d'Hésiode ; enfin dans les gymnases, dans les bains publics qu'ils fréquentaient assidûment, ils avaient sous les yeux les modèles vivants des plus belles statues qui furent jamais.

Ces spectacles sans cesse renouvelés constituaient pour le goût le plus puissant des enseignements, l'enseignement indirect, le seul qui pénètre jusqu'au fond et s'empare de l'homme tout entier, parce qu'il transforme les idées en sentiments. Les enfants élevés dans un pareil milieu se pénétraient sans s'en apercevoir des connaissances et des habitudes d'esprit que les sociétés moins privilégiées ont tant de peine à apprendre dans les livres. Ils savaient ce qu'il faut toujours savoir pour juger. La seule différence, c'est que cette science infusée jour par jour, par une communion constante avec les chefs-d'œuvre, s'imprégnait dans les intelligences de manière à faire corps avec elles et échappait par là à cette conscience d'elle-même qui trop souvent en fait un pédantisme. Mais, pour être inconsciente, elle n'en était pas moins réelle, et c'est elle qui, en guidant et éclairant les jugements des citoyens d'Athènes,

leur a valu cette réputation d'arbitres du goût qu'ils ont si bien méritée.

Le goût se compose donc de deux « pièces maîtresses », comme dirait le vieux Balzac, dont la juxtaposition est nécessaire pour le constituer : une vive sensibilité naturelle aux impressions de l'œil et de l'oreille et le sentiment profond des conditions esthétiques de toutes choses, lequel ne s'acquiert que par la pratique même de l'art ou par la comparaison attentive d'un grand nombre d'œuvres diverses.

De ces conditions, on peut dire que la principale est la convenance de l'idée à la chose et de la forme à l'idée. Cette importance du rapport logique est surtout sensible dans l'architecture. Ce point a été mis en pleine lumière par M. Viollet-le-Duc dans son *Dictionnaire raisonné de l'architecture*, à l'article GOUT : « Toute forme d'architecture, dit-il, qui ne peut être donnée comme la conséquence d'une idée, d'un besoin, d'une nécessité, ne peut être regardée comme œuvre de goût. S'il y a du goût dans l'exécution d'une colonne, ce n'est pas une raison pour que la colonnade dont elle fait partie soit une œuvre de goût ; car, pour cela, il faut que cette colonnade soit à sa place et ait une raison d'être... On a pensé, depuis longtemps déjà, qu'il suffirait, pour faire preuve de goût, d'adopter certains types reconnus beaux, et de ne jamais s'en écarter. Cette méthode, admise par l'École des beaux-arts en ce qui touche à l'architecture, nous a conduits à prendre pour l'expression du goût certaines formules banales, à exclure la variété, l'invention, et à mettre hors la loi du goût tous les artistes qui chercheraient à exprimer des besoins nouveaux par des formes nouvelles, ou tout au moins soumises à de nouvelles applications...... La pierre, le bois, le fer sont les matériaux avec lesquels l'architecte bâtit, satisfait aux besoins de son temps. Pour exprimer ses idées, il donne

des formes à ces matériaux ; ces formes ne sont et ne peuvent être dues au hasard, elles sont produites par la nécessité de la construction, par ces besoins mêmes auxquels l'artiste est tenu de satisfaire, et par l'impression qu'il veut produire sur le public ; c'est une sorte de langage pour les yeux. Comment admettre que ce langage ne corresponde pas à l'idée, soit dans l'ensemble, soit dans les détails ? et comment admettre qu'un langage ainsi formé de membres sans relations entre eux puisse être compris ?... Le goût est devenu une qualité de détails, un attrait fugitif à peine appréciable, que l'on ne saurait définir, vague, et qui, dès lors, n'est plus considéré par nos architectes comme la conséquence de principes invariables. Le goût n'a plus été qu'un esclave de la mode, et il s'est trouvé que des artistes reconnus pour avoir du goût en 1780 n'en avaient plus en 1800. »

Cette manière d'entendre le goût le ramène à une simple question de décoration. On l'exclut de la conception générale pour ne lui laisser place que dans le détail. Rien n'est plus faux ni plus dangereux qu'une pareille notion, non pas seulement dans l'architecture, mais dans tous les arts. Cette erreur et ce danger sont plus sensibles dans l'architecture que partout ailleurs, parce que l'art de construire a quelque chose de plus positif, et répond à des besoins plus définis que les autres, parce que ce caractère même limite d'une manière plus visible et plus précise la liberté et la fantaisie de l'artiste. Mais le principe établi par M. Viollet-le-Duc n'en est pas moins général. La raison entre pour une part considérable dans le goût ; on pourrait dire qu'il n'est autre chose dans l'artiste que la faculté de saisir, par une sorte d'intuition, les rapports de convenance, soit dans les ensembles, soit dans les détails.

Chez le critique, cette intuition est ou suppléée ou complétée par une faculté d'analyse qui seule permet de mo-

tiver le jugement de goût. Il peut y avoir dans une même œuvre des parties d'un mérite inégal, c'est-à-dire qui émeuvent inégalement notre sensibilité. La délicatesse du goût consiste précisément à savoir distinguer dans l'impression totale ces nuances particulières, à savoir mesurer dans l'ébranlement général du centre nerveux la puissance de vibration imprimée à chacune de ses fibres. C'est cette faculté qui constitue la critique d'art, et ses jugements sont d'autant plus complets et sûrs d'eux-mêmes qu'elle peut pousser plus loin cette subtilité d'analyse, exactement comme la puissance d'un réactif chimique se mesure au nombre des éléments qu'il peut isoler dans l'analyse des corps (1).

(1) Nous avons indiqué précédemment quelques-unes des perturbations que peuvent apporter dans le goût les habitudes d'esprit et les préoccupations théoriques. Il ne faut pas oublier que ces influences persistent toujours dans une certaine mesure chez les critiques les plus dégagés de préjugés. D'ailleurs, il n'y a personne qui n'ait par tempérament ou par éducation des préférences déterminées dans un sens ou dans un autre. Nul n'est capable d'embrasser également toutes les manifestations de l'art et naturellement chacun pénètre plus profondément dans l'analyse des impressions qui lui sont le plus familières et le plus agréables. Il est donc, pour une foule de raisons, tout à fait impossible que le jugement de goût atteigne jamais une certitude aussi absolue que les jugements de pure logique. Il existe dans le premier une complexité d'éléments de nature diverse qui trouble et embarrasse l'esprit, tandis que dans le second le travail peut toujours être divisé et ramené à la constatation d'un rapport simple.

CHAPITRE IV.

LE GÉNIE.

Le génie est avant tout le pouvoir de créer.

C'est par là que se marque la différence profonde du goût et du génie artistique. Toutes les autres conditions peuvent être à peu près identiques. L'artiste, comme le critique, est doué d'un excitabilité spéciale qui le rend particulièrement sensible aux jouissances de l'œil ou de l'oreille ; comme le critique, il doit connaître les conditions logiques qui s'imposent à la production des œuvres d'art. Mais ce qui constitue proprement le génie artistique, c'est le besoin impérieux de manifester au dehors par des formes et des signes directement expressifs les émotions ressenties, et la faculté de trouver ces signes et ces formes par une sorte d'intuition immédiate, où la réflexion et le calcul n'interviennent que par addition ultérieure.

Ces deux faits s'expliquent par la manière même dont se produit l'émotion esthétique. Tandis que chez le critique elle se divise et s'analyse en ses divers éléments, elle demeure chez l'artiste synthétique et concrète. L'impression, au lieu d'être successive, se produit d'un seul coup et par masse. Sa puissance se trouve par là portée à son maximum d'intensité, et c'est précisément pour cela qu'elle échauffe et enflamme l'imagination, de même que le choc du boulet lancé sur une cible de fer produit par ce coup subit un développement de chaleur capable de le porter au rouge.

Cette impression complexe, n'étant pas analysée, se ra-

mène tout entière à la note fondamentale et dominante du tempérament qui la reçoit. Elle se teint en quelque sorte d'une seule couleur ; les forces d'impulsion qu'elle contient, et qui, pour le critique, se décomposent suivant un nombre variable de directions divergentes, se condensent, pour l'artiste, en une pensée unique, dont l'énergie se trouve ainsi singulièrement accrue (1).

Ce n'est pas tout. L'analyse accuse l'extériorité. Le critique, qui suit une à une les impressions multiples et successives que lui fait éprouver l'œuvre qu'il juge, ne peut jamais oublier la distinction de l'objet et du sujet. Son jugement demeure nécessairement raisonné. L'artiste, que l'impression envahit et submerge pour ainsi dire d'un seul flot, ne voit, ne sent plus qu'elle ; non-seulement il n'en distingue pas les éléments divers, mais il ne s'en distingue pas lui-même. Elle n'est pas seulement en lui, elle est lui. C'est une véritable possession, contre laquelle il n'y a d'exorcisme efficace que par l'enfantement de l'œuvre d'art (2).

Le génie, a dit Buffon, n'est qu'une longue patience. Newton, à qui l'on demandait comment il avait trouvé la loi de la gravitation, répondit : « En y pensant toujours. » Buffon et Newton avaient raison. La patience invincible à la poursuite d'un même but, la persistance de la méditation sur une même idée ont pour effet de donner à la pensée, par cette concentration même, une puissance qu'elle n'aurait jamais atteinte sans cela ; mais cette concentration de

(1) Chez tous les maîtres, dans toutes les écoles, le premier jet est presque toujours le meilleur, sauf chez Rembrandt, ce rare génie, qui commence tranquillement, puis s'échauffe, s'enflamme ; une lueur d'abord, un incendie à la fin. (*Salons de W. Burger* (Salon de 1861), t. I, p. 49).

(2) Platon disait que l'amour seul du beau rend l'artiste fécond. Il serait plus juste de comparer la conception de l'artiste à celle de la femme, que l'enfantement seul délivre.

toutes les énergies intellectuelles sur un point unique n'est possible qu'à la double condition, premièrement, d'avoir reçu de la nature une constitution intellectuelle capable de se laisser pénétrer et absorber assez complétement par une idée pour ne laisser place à aucune préoccupation étrangère ; secondement, de ne pas la contraindre, en l'appliquant de force à des objets quelconques, sans tenir compte des aptitudes et des préférences individuelles. C'est à ces conditions seules que deviennent possibles et la longue patience de Buffon, et la persistante méditation de Newton. La définition du génie, tel que l'entendaient Newton et Buffon, se ramène donc logiquement à celle que nous en avons donnée plus haut. Qu'il s'agisse de science ou d'art, la différence est surtout dans la direction que prend spontanément cette puissance de concentration qui constitue le génie.

Cette possession se manifeste, du reste, par un grand nombre de signes extérieurs. La biographie de presque tous les hommes qui ont été absorbés par une idée unique abonde en anecdotes de toutes sortes sur leurs originalités, leurs manies, leurs distractions. C'est un effet tout naturel et parfaitement logique de la préoccupation même dans laquelle ils ont vécu. Beaucoup d'entre eux ont passé pour des fous jusqu'au jour où ils ont été réhabilités par le succès. On peut croire que, parmi ceux auxquels cette réhabilitation a fait défaut, il y en a plus d'un auquel il n'a manqué pour l'obtenir que d'avoir vécu quelques années de plus, ou dans un milieu mieux approprié à la nature de leur génie.

C'est sans doute à cause de ces bizarreries qu'on a dit que le génie est une névrose, définition consolante pour ceux qui croient que la santé consiste essentiellement dans l'équilibre absolu de toutes les facultés, et que l'idéal est d'être comme tout le monde. Il est bien certain, en effet, que

le génie suppose une exagération de sensibilité et d'activité dans les fonctions de tel ou tel centre nerveux ; mais il y a loin de là à une maladie. La monomanie et l'idée fixe de la démence, auxquelles on voudrait l'assimiler, sont toujours accompagnées d'une lésion de l'organe correspondant du cerveau, et elles ont pour caractère à peu près constant de se rapporter à l'intérêt et à la personne du sujet. Le génie, au contraire, se manifeste physiologiquement par un développement plus ou moins anormal, si l'on veut, de certains organes cérébraux, mais qui n'a rien de maladif, et si ses préoccupations peuvent être purement égoïstes, comme celles d'un César ou d'un Napoléon, elles peuvent aussi se porter et se portent le plus souvent sur des objets d'un intérêt plus général et plus élevé. C'est par là que se marque la supériorité de génie des hommes comme Aristote, Galilée, Rabelais, Shakespeare, Leibnitz, Corneille, Molière, Newton, Voltaire, Gœthe, etc.

Les hommes de génie, en vertu même de cette supériorité intellectuelle, échappent le plus souvent à la domination des passions mesquines et basses de l'égoïsme et de la vanité, et se trouvent naturellement portés dans des régions plus hautes ; mais, il faut bien le dire, cette conséquence n'est pas nécessaire. En fait, et considéré en lui-même, le génie n'est qu'une supériorité de puissance de perception, provenant d'une exagération d'excitabilité et de résistance des centres nerveux.

L'étude du génie artistique n'exige rien de plus. La vivacité même de la sensation, comme nous l'avons dit, en supprime l'analyse, et les détails se fondent en une impression totale, qui a pour caractère d'exagérer spontanément la note dominante, et d'atténuer ou même de supprimer tout ce qui ne concourt pas à cet effet général. C'est par là que se marque la personnalité de l'artiste, car il faut bien comprendre que cette note dominante est

bien plus dans l'artiste même que dans l'objet. Chacun, dit le proverbe, voit les choses à sa manière ; les mêmes sujets peuvent produire des impressions bien diverses, selon qu'on les considère à tel ou tel point de vue. Ces diversités, peu sensibles chez les hommes qui ne dépassent pas la moyenne ordinaire, s'accentuent en traits éclatants dès que nous considérons les œuvres des grands artistes. Les mêmes scènes reproduites par Léonard de Vinci, par Michel-Ange, par Raphaël, par le Titien, par Rubens, par Rembrandt prennent des aspects tellement dissemblables que l'identité du thème disparait dans la différence de la conception et de l'exécution. Supposez les mêmes sujets traités par Shakespeare et Racine, par Gœthe et Corneille, par Molière et Aristophane, par Beethoven et Rossini, croyez-vous qu'il ne sera pas toujours facile de retrouver dans les œuvres les traits distinctifs de chacune de ces personnalités ? La médiocrité, au contraire, se reconnaît à la banalité des traits. Autant est vive et profonde l'impression des artistes de génie qui mettent dans chaque chose leur âme tout entière, autant est superficielle et vulgaire celle des hommes à qui manque la faculté de s'absorber dans ce qu'ils font. C'est pour cela que les premiers se ressemblent si peu, tandis que les seconds sont si difficiles à distinguer les uns des autres.

Cette observation nous permet de comprendre combien est fausse et erronée la théorie qui prétend que « l'art a pour but de manifester l'essence des choses, d'en faire ressortir le caractère capital par une modification systématique des rapports » (1). La vérité est que l'artiste ne

(1) Taine, *Philosophie de l'art*, p. 51 à 64. Cette erreur est d'autant plus grave que l'art et la science représentent presque nécessairement les deux formes les plus opposées de l'esprit. L'esprit scientifique a pour caractère essentiel l'objectivité. L'art est l'expression directe de la subjectivité, même quand il se croit le plus fidèle à la réalité pure.

songe pas le moins du monde à l'essence des choses. Il manifeste simplement son impression personnelle, sans s'inquiéter du reste. M. Taine substitue la logique à l'imagination ; il confond l'art avec la science et supprime simplement le premier au profit de la seconde. L'essence d'une chose, son caractère capital, « celui dont tous les autres dérivent par des liaisons fixes », est nécessairement un. Si la manifestation de cette qualité unique était vraiment le but de l'art, les plus grands artistes seraient ceux qui auraient le mieux réussi à la mettre en saillie, et cette identité du but et des résultats aurait pour effet nécessaire une identité correspondante dans les œuvres. Les artistes de génie seraient ceux qui se ressembleraient le plus entre eux, tandis que les artistes médiocres se feraient remarquer par leurs dissemblances profondes.

C'est précisément le contraire qui est vrai, parce que, au lieu de s'appliquer à manifester l'essence ou le caractère dominant des choses, l'artiste manifeste spontanément et sans le savoir l'essence ou le caractère dominant de sa propre personnalité, et que plus il a de génie, plus sa personnalité prend un accent énergique et spécial.

C'est ce qui nous autorise à dire que l'œuvre est toujours la mesure exacte de la valeur de l'homme, au moment du moins où il l'a produite et relativement aux qualités dont elle exige le concours. Les artistes médiocres se ressemblent tous plus ou moins, parce qu'ils ne dépassent pas la sphère des impressions élémentaires, communes à tous.

L'excitabilité exceptionnelle et la préoccupation presque exclusive d'une impression dominante, qui caractérisent le génie artistique, expliquent à la fois et la supériorité du génie sur le goût, laquelle consiste surtout dans la puissance créatrice, et son infériorité possible au point de vue de la correction et de l'application des règles de pure logique.

Cette infériorité n'est, du reste, nullement nécessaire. Les intuitions les plus rapides du génie ont souvent une logique supérieure aux raisonnements les plus méthodiques des faiseurs de syllogismes. Les calculateurs qui mesurent avec leurs compas les exagérations et les incorrections de dessin de Michel-Ange, de Rubens ou de Delacroix, ne se rendent pas compte que ces prétendues fautes sont le plus souvent essentielles à l'impression générale de l'œuvre, et sont commandées par des nécessités de concordances et d'effets, qui disparaîtraient aussitôt qu'on corrigerait les imperfections signalées par eux. Il y a dans tous les arts une part de convention qui s'impose. Chacun a son optique spéciale, que la logique vulgaire peut condamner, mais qu'elle serait absolument impuissante à remplacer.

Il ne faudrait pas d'ailleurs s'imaginer que le génie ne pût exister sans une sorte de fièvre perpétuelle. Ce qui le caractérise particulièrement, c'est une prédisposition plus ou moins permanente à l'émotion, à l'enthousiasme, à ce qu'on appelle l'inspiration. Mais si l'excitabilité est presque constante, l'excitation a ses intermittences, pendant lesquelles la réflexion reprend le dessus et rétablit l'équilibre.

Les poëtes ont beaucoup abusé du génie, de l'inspiration, de l'enthousiasme. Il serait imprudent de les prendre au mot. Ils ont vu là je ne sais quelle influence mystérieuse, qui allait jusqu'à leur permettre de dévoiler l'avenir et de deviner les sciences qu'ils n'avaient jamais apprises. Le prophète hébreu, le *vates* antique se croyaient très-sérieusement inspirés par Dieu même, et, de la meilleure foi du monde, parlaient en son nom. Ce genre d'hallucination est encore fréquent chez les hommes de l'Orient et les nègres de l'Afrique. Tout le monde connaît les effets de la bamboula et des exercices des derviches tourneurs et hurleurs. Il existe dans l'Italie et même dans le midi de la

France des danses du même genre, qui, en faisant affluer le sang au cerveau, produisent un véritable enivrement, et exaltent jusqu'à la fureur toutes les facultés. Les bacchanales antiques n'étaient pas autre chose. On connaît aujourd'hui les causes du délire prophétique de la pythie de Delphes. L'ignorance a de tout temps attribué à des influences surnaturelles les faits qui lui paraissent extraordinaires, sans songer qu'elle n'est pas plus capable d'expliquer les faits ordinaires que les autres. Mais l'habitude lui fait illusion sur ces obscurités. Elle croit les comprendre parce qu'elle ne songe pas à en chercher l'explication.

En somme, le génie n'a rien de plus ni de moins mystérieux que le reste. De tout temps on a remarqué que l'émotion, que la passion, en concentrant l'effort intellectuel sur un point circonscrit, lui communique une puissance à laquelle il n'atteindrait pas sans cela. C'est là un phénomène qui ne nous surprend pas, parce que nous y sommes habitués. Or, ce que nous appelons le génie n'est pas autre chose que ce même phénomène de l'émotion se produisant dans une organisation à la fois plus impressionnable et plus puissante qu'il n'est ordinaire. L'homme de génie ne sort pas le moins du monde du cadre connu ; on peut dire seulement qu'il représente une œuvre mieux réussie, une reproduction plus parfaite du modèle général ; il résulte logiquement d'un agencement plus heureux de matériaux mieux choisis ou plus concordants. Il représente une supériorité, non de nature, mais de degré.

Or, le degré peut varier considérablement. Il serait impossible de dire où commence, où finit le génie. Il ne faudrait pourtant pas le confondre avec le talent. Celui-ci consiste surtout dans une supériorité acquise, tandis que le génie a quelque chose de plus intime, de plus spontané. Sans doute le talent suppose déjà une nature d'élite, per-

fectionnée par une application plus ou moins attentive et soutenue, et ce serait une sottise que de prétendre que le génie exclut la réflexion et l'attention. Le talent n'est guère concevable sans l'intervention de la volonté et du raisonnement ; le génie, sans les dédaigner, n'en a pas un égal besoin. Son mouvement plus instinctif, plus intuitif, entraîne et domine par la franchise même de son allure, tandis que celui du talent paraît souvent embarrassé et alourdi par le bagage d'expérience et d'étude qu'il doit porter avec lui. Un homme, sans dépasser la moyenne normale, peut acquérir du talent, s'il a reçu de la nature la faculté d'une application énergique et constante, et s'il a la chance d'être bien guidé. Le génie peut perfectionner ses procédés, ses méthodes, ses théories, il peut se transformer, mais il ne s'acquiert pas. C'est un don gratuit, qui peut être le résultat d'une accumulation d'efforts transmis par hérédité, mais qui se dérobe à l'effort direct et personnel.

Enfin, pour préciser et faire bien saisir la différence que je sens entre le talent et le génie, je dirai que Homère, Eschyle, Démosthène, Plaute, Lucrèce, Dante, Shakespeare, Gœthe, Rabelais, Molière, Voltaire, Victor Hugo, Léonard de Vinci, Michel-Ange, Rubens, Rembrandt, Mozart, Beethoven, Rossini, malgré les différences considérables de degrés et de caractères qu'on peut signaler entre eux, ont eu du génie, tandis que Hésiode, Sophocle, Euripide, Eschine, Térence, Cicéron, Virgile, Racine, Schiller, La Bruyère, Regnard, Raphaël, Velasquez, Murillo, Meyerbeer, n'ont guère dépassé le niveau du talent.

Je suis loin de prétendre cependant que toutes les œuvres des seconds soient inférieures à toutes celles des premiers. Ce serait une exagération insoutenable. Sophocle, Virgile, Raphaël, ont produit des œuvres comparables aux plus grandes. Mais là même où ils ont atteint la note la plus élevée de leur talent, on n'y trouve pas ce je ne sais

quoi de génial, de spontané, d'instinctif, dont la sincérité absolue s'impose dans les productions du génie. On y sent trop souvent la distinction de l'œuvre et de l'homme ; on se figure volontiers l'artiste méditant et cherchant ses effets, raisonnant sa méthode, ajustant, combinant, corrigeant ses phrases ou ses lignes et ses couleurs, tandis que dans les autres, il y a un tel amalgame de tous les éléments, une assimilation si complète de la chose et de l'homme, que le tout se fond en une impression unique, qui est comme une intuition lumineuse de la personnalité même de l'artiste. Son œuvre, c'est lui-même, élevé à sa plus haute expression. La trace de l'effort disparaît ; on dirait que toutes les parties se sont disposées spontanément par une sorte d'affinité naturelle dans les plus justes proportions et à la place la plus convenable pour chacune. De là cette impression de simplicité et de grandeur qui se dégage le plus ordinairement des œuvres du génie.

Est-ce à dire que le génie soit dispensé du travail, de l'étude, de la méditation ? Léonard de Vinci mettait quatre années à faire la *Joconde*, et la *Cène* lui a coûté encore plus d'efforts. Il est vrai que Rubens ne se donnait pas tant de peine. Mais, en réalité, ce n'est pas la question de temps qui importe ici ; c'est bien plutôt une question de méthode. Gustave Planche l'explique très-nettement dans l'étude qu'il a consacrée à la *Chasse au tigre* de Barye : « Les ignorants, dit-il, vont répétant à tout propos, en toute occasion, que l'inspiration ne peut se concilier avec la précision des détails ; c'est une maxime commode à l'usage de la paresse… Mais à quoi bon insister sur ce point? N'est-il pas prouvé depuis longtemps que l'art le plus hardi se concilie très-bien avec la science la plus profonde? Ceux qui soutiennent le contraire ont d'excellentes raisons pour persister dans leur opinion, ou du moins dans leur affirmation. Comme ils se sont mis à l'œuvre avant d'a-

voir étudié toutes les parties de leur métier, il est tout simple qu'ils accusent la science de stérilité. Eh bien ! qu'ils regardent les ouvrages consacrés par une longue admiration, qui ont résisté à tous les caprices de la mode, et ils comprendront que la science, loin de gêner la fantaisie, la rend au contraire plus libre et plus puissante, puisqu'elle met à sa disposition des moyens plus nombreux et plus précis... Rien n'est ébauché, tout est rendu et tout est vivant. L'auteur a divisé sa tâche en deux parts. Après avoir librement composé la scène qu'il avait conçue, après avoir ordonné avec discernement les lignes de son groupe, il a mis dans l'exécution autant de patience qu'il avait mis de verve dans l'invention. C'est la seule manière de produire une œuvre digne de fixer l'attention. Toutes les fois, en effet, qu'on veut mener de front ces deux parts de la tâche, toutes les fois qu'on prétend inventer et modeler à la même heure, il est à peu près impossible de toucher le but, et, quoique cette vérité soit banale en raison même de son évidence, il n'est pas inutile de la rappeler ; car un grand nombre d'artistes qui, sans posséder des facultés éminentes, arriveraient pourtant à produire des morceaux d'une certaine valeur, s'ils consentaient à diviser leur tâche, se condamnent à la médiocrité en voulant l'achever d'un seul coup. Ils ébauchent pendant le travail de l'invention, et le courage leur manque pour traduire sous une forme plus précise la pensée qu'ils ont conçue. Effrayés par la lenteur du travail, ils se contentent d'une vérité incomplète, ou bien, engagés dans une voie non moins fausse, ils négligent l'invention comme superflue, et copient patiemment, servilement, je pourrais dire mécaniquement, tantôt le modèle vivant qu'ils ont sous les yeux, tantôt quelques morceaux apportés de Rome ou d'Athènes. Inventer librement, exécuter lentement, c'est le programme tracé par

tous les maîtres vraiment dignes de ce nom. Dans la sculpture de genre comme dans la sculpture monumentale, il n'y a qu'une seule manière de réussir : c'est d'accepter franchement ces deux conditions, et de lutter sans relâche pour réaliser, sous une forme pure et savante, l'idée hardiment conçue. »

Plus d'un génie audacieux, quoi qu'en dise Gustave Planche, s'est soustrait à ces règles, mais elles n'en sont pas moins d'une justesse incontestable pour la plupart des cas.

CHAPITRE V.

QU'EST-CE QUE L'ART ?

§ 1. Coup d'œil sur le développement historique de chacun des arts.

L'art, nous l'avons vu, naît en même temps que l'homme ; il se retrouve dans la plupart de ses actes et de ses pensées. Il lui est si naturel et si nécessaire qu'il règle la disposition de ses idées et détermine la cadence de son langage. A une époque où l'unique industrie consiste à tailler des silex en forme de flèche, de couteau et de casse-tête, l'homme a déjà un art qui se manifeste indirectement par la manière même dont il taille ces silex, par la forme qu'il donne à ces armes ; directement, par la confection de parures diverses et surtout par des dessins déjà assez complets pour qu'il nous soit encore possible d'en reconnaître les modèles. La musique ne lui est pas plus étrangère que les arts du dessin. Des instruments trouvés dans les cavernes en font foi. Quant à la danse et à la poésie, on ne peut faire que des conjectures, mais ces conjectures acquièrent une probabilité suffisante quand on songe que ces deux formes de l'art existent toujours à des degrés divers chez les peuplades sauvages où les arts du dessin sont restés à l'état purement rudimentaire, et qui n'ont jamais été douées comme l'a été dès le principe la race blanche.

Cet art spontané, qui n'est que la manifestation inconsciente d'une aptitude naturelle et innée, nous le retrouvons encore au commencement des âges historiques. Les

plus anciens hymnes védiques, par lesquels les pasteurs aryas, campés sur les bords de l'Indus, appelaient les divinités du ciel lumineux à leur secours contre les démons de la nuit, ont pour caractère d'exprimer les sentiments de crainte ou d'espoir avec une puissance d'autant plus remarquable que ces poëmes collectifs sont dégagés de toute préoccupation d'art voulu et cherché. Il n'y a ni étude ni effort. La poésie de ces hymnes résulte simplement de la sincérité de l'émotion qui les inspire. Absolument subjectifs par le caractère de ces sentiments, ils sont assez souvent objectifs par la forme sous laquelle ils s'expriment. Cette forme, c'est la description, qui convient parfaitement à ceux de ces poëmes où il s'agit de phénomènes astronomiques ou météorologiques. Mais ces descriptions se transforment spontanément en drames animés et vivants, par le fait seul que ces phénomènes sont pour l'Arya les manifestations de volontés hostiles ou bienveillantes. Pour lui, le ciel et la terre, la lumière, le soleil, la lune, les vents, l'aurore, la nuit, le nuage, le feu, les libations, le sacrifice et l'hymne lui-même sont des divinités, c'est-à-dire des êtres volontaires et actifs dont la puissance, libre de toute loi et supérieure à celle de l'homme, le menace de tous les maux ou lui assure tous les biens, selon qu'il parviendra ou non à gagner leur protection ou à désarmer leur hostilité.

De ces conceptions anthropomorphiques naissent une foule de légendes dont plus tard le sens s'obscurcit de plus en plus. Les drames célestes finissent par se transformer en récits héroïques qui se dénaturent de génération en génération et arrivent à produire les grandes épopées antiques.

Ces produits collectifs de la race en portent naturellement les caractères et en expriment les sentiments. C'est encore de l'art impersonnel en ce sens qu'il n'appar-

tient à aucun poëte particulier ; c'est de l'art national.

Après cela naît un art nouveau ou plutôt une forme nouvelle de l'art, qui est celle des temps modernes. L'art a pris conscience de lui-même, et se distingue surtout par ce caractère de l'art antérieur. La personnalité de l'artiste s'accuse de plus en plus et parfois s'exagère jusqu'à la négation même de l'art, jusqu'à la vanité fatigante qui substitue à l'expansion sincère et spontanée des sentiments les préoccupations intéressées du poëte inquiet de son succès.

L'art naïf et spontané des premiers temps finit par faire place à un art réfléchi et avisé qui craint de s'abandonner, parce que son émotion est superficielle ou factice, et de décadence en décadence il aboutit à l'art académique. Mais la poésie ne saurait mourir, et pour se relever il lui suffit de se retremper dans la vérité. Ainsi aux périodes d'affaissement succèdent des renaissances splendides. Après la poésie des Luce de Lancival et des Delille, celle des Musset et des Hugo.

La grande poésie personnelle naît du développement de l'esprit d'analyse ; mais elle en meurt aussi quelquefois. Du moment que l'homme se met à regarder au dedans de lui-même, il s'applique à creuser sans cesse, et l'intérêt de curiosité finit par prendre le dessus sur l'intérêt artistique. Par l'effet du spiritualisme exclusif des doctrines soi-disant philosophiques, qui tendent de plus en plus à séparer les phénomènes moraux de leurs causes physiologiques et à les isoler dans un monde imaginaire, les théories psychologiques envahissent progressivement le domaine de la poésie et finissent par réduire ses créations à des fantômes inanimés, à de pures abstractions qui ne peuvent avoir de réalité que dans les sphères éthérées que hantent les métaphysiciens.

Cette exagération psychologique ne saurait durer long-

temps. Elle peut à la rigueur suffire à une société raffinée, habituée à vivre dans une atmosphère factice, avide de subtilités aristocratiques, comme l'était celle de la fin du dix-septième siècle. Mais du jour où la littérature, au lieu de se confiner dans la classe spéciale dont elle était l'image, prétend s'adresser à tous, il faut bien qu'elle se transforme, pour être en conformité de sentiments et de goût avec son nouveau public. C'est ce qui arrive en effet, malgré les efforts des fétichistes du passé, qui s'efforcent de la retenir dans les liens d'une tradition devenue inintelligible à la grande multitude.

Ce qu'il faut à celle-ci c'est la sincérité et la vie dans l'art, la vie vraie et réelle. C'est ce besoin qui explique le développement prodigieux qu'a pris de nos jours le théâtre. Il ne faut pas que les noms de Corneille, de Racine, de Molière nous fassent illusion à cet égard. C'est seulement de nos jours que le théâtre est entré dans les mœurs publiques. Il en faut dire autant du roman.

Ces deux genres subissent une transformation qui s'accentue chaque jour, et des deux côtés dans le même sens, le sens populaire. Au roman et au théâtre aristocratiques du dix-septième siècle se sont substitués progressivement le théâtre et le roman bourgeois, à mesure que le mouvement social et politique s'accentuait dans ce sens. Aujourd'hui nous arrivons au drame et au roman véritablement humains, comprenant la société tout entière. Le champ s'est élargi à la mesure même de l'humanité. Le procédé se transforme également. La description et l'anatomie savante cèdent la place à l'action. C'est par la série de leurs actes que se peignent les caractères, dans la poésie comme dans la vie réelle. C'est un art nouveau qui se lève au milieu des clameurs effarées des amants de la belle littérature. Mais il est dès maintenant facile de voir que son avenir est assuré et que la tyrannie de la convention

académique va recevoir une nouvelle et profonde atteinte.

La danse a commencé par être simplement l'effet spontané du besoin de mouvement physique qui résulte de certaines émotions de l'âme. Elle est devenue un art par l'effet du rhythme qui, en réglant et cadençant ces mouvements suivant une mesure plus ou moins lente ou pressée, l'a rendue propre à exprimer un plus grand nombre de sentiments, et par celui de l'imitation qui lui a permis de traduire par des gestes et des attitudes les principales occupations de la vie. Il y eut les danses de la guerre, de la religion, de la moisson, des vendanges, etc. On en vint même à imiter le mouvement des astres et les principales scènes des grandes légendes cosmiques et héroïques. C'est ainsi que la danse spontanée des premiers temps finit par devenir surtout un spectacle, comme sur le théâtre grec et dans l'opéra moderne.

La musique provient d'une source analogue. Son premier germe est dans le cri spontané de la joie ou de la douleur, de l'amour ou de la colère, fécondé et diversifié par le rhythme, et soumis aux règles des combinaisons et des accords accueillis par l'oreille. Son domaine s'étend à mesure que l'observation apprend à reconnaître les rapports qui existent entre les sons et les émotions de l'âme humaine. Le chant primitif, expression d'un sentiment unique et défini, et par conséquent étroit et monotone, se développe jusqu'à enfanter la mélodie moderne, avec la variété et la souplesse des intonations qui font passer l'âme par une suite de modifications inattendues.

Puis à mesure que l'analyse psychologique pénètre plus avant et que l'oreille s'habitue à la diversité et à la multiplicité des sons, à la mélodie s'ajoute l'harmonie, qui joint les effets de la simultanéité des timbres et des notes à ceux de la succession. Enfin, on arrive à unir à la simultanéité des timbres divers celle des notes différentes, de

telle sorte qu'on peut se demander où est la limite de compréhension de l'oreille.

Les arts de l'œil suivent une progression semblable.

La sculpture, qui crée directement les formes complètes, avec leurs trois dimensions, paraît la première, même avant le dessin. Les armes, les instruments, les ornements de pierre taillée sont déjà de la sculpture. L'homme des cavernes cherche l'élégance dans la forme, la variété dans l'aspect, et cette recherche est tellement spontanée, qu'il est difficile d'y faire une part à l'imitation. L'imitation n'intervient que plus tard. Alors on s'applique à reproduire la forme des végétaux, des animaux, de l'homme. Ces imitations, plus ou moins grossières d'abord, se complètent peu à peu à mesure que l'œil acquiert plus d'expérience et que les outils se perfectionnent. Les plus anciens monuments qui nous restent de la sculpture égyptienne et assyrienne sont déjà remarquables par le choix intelligent des traits caractéristiques, plus même, souvent, que dans des époques postérieures. Les Grecs, passionnés pour la beauté des formes vivantes et surtout de la forme humaine, ne se lassent pas de les reproduire sous tous leurs aspects. Les uns, n'ayant d'autre but que l'imitation même, les copient avec une fidélité et une exactitude qui démontrent que le réalisme n'est pas aussi moderne qu'on se l'imagine ; les autres, cherchant dans la sculpture l'interprétation de leurs légendes religieuses ou héroïques, sont amenés logiquement au type, comme les poëtes de l'épopée et du drame, non pas en vertu d'une théorie préconçue, comme l'enseignent les métaphysiciens, mais simplement parce que leur but est surtout de représenter la qualité ou l'attribut spécial que personnifie la divinité dont ils font la statue. Les Dieux de Phidias et de Polyclète sont majestueux et impassibles ; mais cette sérénité immobile du visage et de l'attitude n'empêche pas les corps d'être

vivants. Les chairs palpitent, le sang court dans les veines, et toutes les apparences de la vie sont si prodigieusement rendues, qu'on est tenté d'y porter la main pour s'assurer qu'ils sont de marbre. La génération qui succède à ces grands artistes s'en distingue par un effort marqué vers l'expression des sentiments humains ; comme dans la tragédie cette tendance s'accentue rapidement. On a voulu y voir un commencement de décadence. Nous croyons qu'il y a là une erreur qui s'explique par l'entêtement de quelques-uns à tout juger au point de vue de l'idéal platonicien.

La sculpture moderne n'est certainement pas comparable à celle de la Grèce pour la perfection de la forme. Nous en expliquerons plus tard les raisons, mais elle lui est supérieure par un autre côté : l'expression du caractère et l'intensité de la vie morale.

Il est impossible de remonter avec quelque certitude aux origines de la peinture. Cependant la taille même de certains objets des temps préhistoriques prouve suffisamment que les hommes étaient dès lors sensibles à la diversité des colorations et des jeux de lumière. Le plaisir que trouvent les peuplades les plus sauvages à contempler certaines couleurs, l'habitude qu'elles ont de se tatouer et de se teindre la peau, les dents, les cheveux, démontrent clairement que ce goût est instinctif. Nous pouvons donc sans témérité admettre que la peinture n'est guère moins antique que la sculpture, bien que, pour des raisons faciles à concevoir, il ne nous en reste aucun monument aussi ancien. Ce point du reste importe assez peu pour la définition de l'art. La peinture repose sur un ensemble de conventions tellement complexes et les procédés qu'elle emploie supposent une telle multiplicité de connaissances, qu'il est tout simple qu'elle n'ait pu arriver que fort tard à un degré de perfection relative. Nous avons bien des motifs de croire qu'aux plus beaux temps de la Grèce,

la peinture n'était guère que de la sculpture peinte.

Aujourd'hui c'est tout autre chose. La peinture, qui n'est qu'une convention, est devenue de tous les arts le plus capable de lutter avec la réalité. Cette création, sortie pièce à pièce du cerveau de l'homme, se trouve être à la fois le plus parfait miroir des choses et le moyen le plus complet et le plus expressif de traduire les impressions de l'homme en face des spectacles de la nature. Toute son histoire s'explique par ce double caractère : les uns, ne considérant que sa puissance d'imitation et ravis de ses merveilleux effets, ont borné sa fonction à la traduction littérale des spectacles visibles, et ont abouti à supprimer de l'art l'émotion, la poésie, c'est-à-dire l'homme lui-même, pour n'y laisser subsister que le métier ; d'autres, au contraire, frappés de sa puissance d'expression, en sont venus à la considérer comme une sorte de supplément au langage écrit ou parlé, et ont tenté de lui imposer les simplifications, abréviations et conventions que l'usage et la nécessité finissent toujours par introduire dans toute espèce de langage.

Les plus grands peintres sont ceux qui ont le mieux su résister à ces deux entraînements et concilier en une unité suprême ce double caractère de la peinture. Aujourd'hui, après des oscillations diverses, le public, fatigué des simplifications idéalistes de l'école académique et des fantaisies un peu factices de l'école romantique, revient à la recherche du vrai ; il a soif de sincérité. Nous retrouvons dans la peinture de nos jours les mêmes caractères de lutte que nous avons déjà signalés dans la poésie, et qui sont au fond de la pensée contemporaine. Partout et en toutes choses elle poursuit, elle exige la vérité, et la peinture, pour obéir à cette tendance, se plonge plus profondément que jamais dans l'étude de la nature et de la réalité, pour y chercher de nouveaux et plus puissants

moyens d'expression, mieux appropriés aux exigences de l'esprit moderne.

L'architecture est devenue un art, mais elle a commencé par être autre chose. Le premier homme qui a eu l'idée de se creuser un abri sous terre ou de se construire une cabane n'a certainement pas songé à créer une œuvre artistique. Il a obéi à une préoccupation où l'esthétique n'avait rien à voir, tout comme celui qui le premier s'est taillé une hache de silex. L'architecture est donc née d'un besoin purement physique. Mais par cela seul qu'une cabane présente à l'œil un ensemble de lignes et de surfaces, il était à prévoir que le sentiment inné de l'art finirait par manifester ses préférences en donnant à ces lignes et à ces surfaces les dispositions les plus satisfaisantes pour l'œil. Ces préférences ont trouvé des occasions toutes naturelles de se marquer et de s'affirmer dans la construction des demeures destinées aux dieux et aux puissants; les temples et les palais, pour être dignes de leurs habitants, devaient se distinguer des abris réservés au vulgaire par leur grandeur, leur magnificence et le caractère de leur décoration. Là est le germe de tout le reste. La construction et la décoration, subordonnées à la nature des matériaux et à la destination des édifices, ont produit spontanément les divers genres d'architecture, considérés dans leurs traits généraux. Puis, par un travail logique de concentration et d'assimilation, analogue à celui que l'on remarque dans la formation des grandes légendes et des épopées antiques, chacun de ces genres s'est complété de tout ce qui pouvait concourir à l'expression de la pensée, qu'on peut regarder comme constituant le centre et le noyau de toute la combinaison. Cette combinaison n'est primitivement, comme dans l'épopée, dans la musique, qu'une harmonie successive de signes plus ou moins expressifs d'idées ou de sentiments, avec cette différence

que les signes qui s'ajoutent et se combinent dans l'épopée et dans la musique sont des mots et des notes, tandis que dans l'architecture ce sont des lignes, des formes et des couleurs exactement comme dans la sculpture et la peinture. On pourrait même dire que l'architecture n'est qu'une extension de la sculpture. Cette analogie devient frappante, si l'on considère les temples souterrains de l'Inde, taillés tout entiers dans un seul bloc de pierre ; il y a cette différence cependant que la sculpture imite le plus ordinairement des formes fournies par la nature, tandis que l'ensemble du modèle architectural n'existe que dans la pensée de l'architecte.

Les caractères les plus apparents de chacun des arts étant ainsi déterminés, nous pouvons enfin aborder la définition générale de l'art.

§ 2. Définition générale de l'art. — Relations et analogies des différents arts.

Nous avons vu que l'art, loin d'être uniquement le produit et comme la fleur des civilisations, en est plutôt le germe. Il commence à se manifester dès que l'homme prend conscience de lui-même, et se retrouve très-nettement accusé dans ses premiers ouvrages.

Par son origine psychologique, il se rattache aux principes constitutifs de l'humanité. Le caractère saillant et essentiel de l'homme, c'est une incessante activité cérébrale, qui se répand en une foule d'actes et d'œuvres de toute nature. Le but et le régulateur de cette activité, c'est la recherche du *mieux*, c'est-à-dire la satisfaction de plus en plus complète de ses besoins physiques et moraux. Cet instinct, commun à tous les animaux, est secondé chez l'homme par une faculté beaucoup plus développée d'appropriation des moyens au but.

L'effort pour satisfaire les besoins physiques a donné naissance à l'industrie, qui défend, conserve et facilite la vie ; pour la satisfaction de ses besoins moraux, parmi lesquels il faut compter en première ligne celui de l'activité cérébrale elle-même, il a créé les arts, longtemps avant d'être capable de lui donner un exercice suffisant par l'élaboration consciente des idées. La vie sentimentale précède de bien des siècles les manifestations de la vie intellectuelle.

La satisfaction présente ou espérée de ces besoins réels ou imaginaires a pour effet le bonheur, la joie, le plaisir, et tous les sentiments qui s'y rapportent ; la situation contraire se marque par la douleur, la tristesse, la crainte, etc., mais dans les deux cas il y a émotion, triste ou gaie, et il est dans la nature de cette émotion de se manifester plus ou moins vivement par des signes extérieurs.

Exprimée par le geste et le mouvement rhythmés, cette émotion produit la danse ; par des notes rhythmées, elle donne la musique ; par la parole rhythmée, elle est la poésie.

Comme d'un autre côté l'homme est un animal essentiellement sympathique, et que, dans une foule de circonstances, il jouit ou souffre autant des jouissances et des souffrances d'autrui que des siennes propres ; que, de plus, il possède à un très-haut degré la faculté de combiner des séries de faits fictifs et de se les représenter sous des couleurs parfois plus vives que celles des faits réels, il en résulte que le domaine de l'art s'étend pour lui à l'infini, puisque les occasions d'émotions se multiplient pour chacun, non-seulement par le nombre de ses semblables qui vivent réellement autour de lui et qui se rattachent à lui par des liens plus ou moins étroits d'affection, d'alliance, de similitude de situation ou de communauté d'idées ou d'intérêt, mais par la multitude sans limite des

êtres et des circonstances que peut enfanter et disposer l'imagination des poëtes.

A ces éléments d'émotions et de jouissances morales, il faut ajouter les combinaisons de lignes, de formes, de couleurs, les dispositions et oppositions de lumière et d'ombre, etc. C'est la recherche instinctive de ce genre d'émotions et de jouissances, ayant pour organe spécial l'œil, qui donne naissance à ce qu'on appelle les arts du dessin, la sculpture, la peinture, l'architecture.

On peut donc, comme définition générale, dire que l'art est la manifestation d'une émotion se traduisant au dehors soit par des combinaisons expressives de lignes, de formes ou de couleurs, soit par une suite de gestes, de sons et de paroles soumis à des rhythmes particuliers (1).

Si cette définition est exacte, nous devons en conclure que le mérite d'une œuvre d'art, quelle qu'elle soit, peut et doit se mesurer d'abord à la puissance avec laquelle se

(1) Thoré, dans son Salon de 1847, à propos de Delacroix, donne une définition à peu près semblable : « La poésie, en général, c'est la faculté de sentir intérieurement la vie dans son essence (?), et l'art est la faculté de l'exprimer au dehors dans sa forme. Les artistes, littérateurs, peintres, statuaires, musiciens, n'inventent donc véritablement que la forme du sentiment poétique que leur inspire la nature ou la vie... La nature est le suprême artiste qui, dans sa galerie universelle, offre à ses chers privilégiés le principe de toutes les perfections; il ne s'agit que d'en extraire une individualité quelconque et de la *créer une seconde fois*, avec sa signification distincte et originale..... L'art étant la forme, l'image d'une pensée, ou, si l'on veut, la traduction humaine des images présentées par la nature, l'art doit être le plus *humain* qu'il est possible. Plus l'artiste a transformé la réalité extérieure, plus il a mis de soi dans son œuvre, plus il a élevé l'image vers l'idéal que chaque homme recèle en son cœur, et plus il s'est avancé dans le monde poétique. Au contraire, s'il n'a rien ajouté à la nature envisagée vulgairement, il a fait acte d'industriel et non point d'artiste. Une mécanique y aurait suffi. *Faire nature*, comme on dit, c'est une bêtise. Prenez une chambre noire ou un daguerréotype. » Il ne faut pas s'arrêter à la phraséologie, qui est du temps. Au fond, la pensée est juste.

manifeste et s'exprime l'émotion qui en a été la cause déterminante, et qui par cette même raison en constitue l'unité intime et suprême. C'est là un point sur lequel nous aurons à revenir lorsque nous exposerons les conséquences théoriques qui résultent de cette définition. Pour le moment, nous voulons la préciser et la compléter en indiquant quelques-uns des rapports qui relient les différents arts.

Le domaine de la poésie est presque sans limites, puisqu'elle s'étend à tous les sentiments sans exception et que la plupart même des idées lui sont plus ou moins accessibles. De plus, grâce à la constitution particulière de l'imagination humaine, elle peut, dans une certaine mesure, tenir lieu de tous les autres arts. Non-seulement il lui est possible de nous communiquer les sensations de ligne, de forme, de couleur en décrivant les spectacles et les objets avec une saillie suffisante pour créer à l'œil une sorte d'illusion, mais par la variété et l'accentuation du rhythme, par le choix, l'enchaînement et l'harmonie des mots, elle possède une puissance musicale, qui suffit pour charmer l'oreille, indépendamment de la pensée et du sentiment exprimés.

Et ce n'est pas tout. Par la disposition et la proportion des parties, par le relief, par l'accent du vers et de l'expression, par la variété et la précision du mouvement dans les phrases, par le contraste des tableaux elle fait naître dans l'esprit de l'auditeur des impressions d'ensemble qui ne peuvent s'exprimer que par des termes empruntés aux arts de la vue. On peut dire d'un poëme que son ordonnance rappelle celle d'une architecture qui se développe successivement sous l'œil de l'esprit, que la fermeté et la vigueur de ses contours est comparable à celle d'une œuvre sculptée ou que le coloris du style égale celui des plus grands peintres.

La puissance de la musique, qui s'exerce principalement par l'accord des rhythmes et des sons avec les fibres auditives qu'ils font vibrer, se relie également aux autres arts par des analogies singulières, dont l'explication commence à être entrevue par la science. Ainsi, grâce au rapport des nombres qui constituent les notes et qu'on est parvenu à déterminer exactement, la musique peut être considérée comme une architecture des sons, de même l'architecture est la musique de l'étendue ; des deux côtés s'imposent des nécessités équivalentes de proportion et d'harmonie. C'est encore par l'analogie des vibrations sonores et des vibrations lumineuses que nous expliquons la ressemblance des sensations résultant des sons et des couleurs. Le langage avait depuis longtemps constaté et consacré ces ressemblances avant que la science en eût expliqué la cause (1). Les battements résultant des dissonances qui s'annulent par intermittences fatiguent et irritent les nerfs auditifs exactement de la même manière et par la même raison que les oscillations d'une lampe agacent l'œil par l'intermittence de la lumière et de l'ombre, qui contraignent les nerfs optiques à une succession trop brusque d'accommodations diverses. Les couleurs et les sons trop éclatants nous lassent également, mais d'une autre manière, par la continuité d'une contention

(1) La lumière est produite par les vibrations atomiques de l'éther, qui les transmet par ondulations, de même que le son est produit par les vibrations moléculaires de l'air. Les vibrations sonores sont *longitudinales*, celles de la lumière sont *transversales*. Ce dernier fait est démontré par le phénomène de la polarisation. On ne peut pas mesurer directement la longueur des ondes lumineuses, mais on est parvenu à les déterminer exactement par leurs effets. La diversité des couleurs provient de la différence de longueur de ces ondes. Ces longueurs décroissent graduellement du rouge au violet. La longueur de l'onde qui produit le rouge moyen est de 620 millionièmes de millimètre ; celle du violet moyen est de 423 millionièmes

exagérée, d'une sensation trop vive. Si l'on emploie des instruments qui ne donnent qu'un son fondamental, on ne produit que de la musique terne, de la musique grise ; elle se colore au contraire avec des cordes dont rien ne gêne la vibration et qui par conséquent émettent un son fondamental accompagné d'un grand nombre de sons harmoniques, parce que alors les fibres multiples de l'appareil auditif se trouvent frappées à la fois d'un grand nombre de sensations simultanées et concordantes.

Si d'un autre côté la musique se contentait de monter et de descendre toujours par gradations insensibles l'échelle des vibrations sonores, elle arriverait vite à l'ennui, à l'engourdissement, au sommeil. La continuité d'un mouvement sans variété et toujours dans le même sens aurait en musique exactement la même valeur artistique que le prolongement indéfini d'une ligne toujours droite en peinture ou d'un mur toujours nu en architecture. L'uniformité et la monotomie sont en contradiction directe et absolue avec l'impression artistique, qui a précisément pour caractère essentiel la variété dans le mouvement, l'exaltation de l'activité cérébrale, autrement dit la surexcitation de la vie.

Par conséquent la musique, qui résulte du mouvement des sons, a pour première obligation de varier ces mouvements exactement comme la danse varie les mouve-

de millimètre. La couleur de la lumière dépend du nombre d'ondes lumineuses qui frappent la rétine en une seconde, de même que l'acuité du son, du nombre d'ondes sonores qui frappent le tympan dans le même espace de temps ; 514 trillions de chocs produisent la sensation de rouge ; pour produire celle du violet, il en faut 751 trillions. Le parallélisme des phénomènes de l'optique et de l'acoustique a été établi par les travaux de Thomas Young et d'Augustin Fresnel. Des expériences récentes, et notamment les études sur les *interférences*, ont mis ces résultats hors de contestation. Nous ne pouvons que les indiquer ici, en renvoyant, pour le surplus, au travail de M. Tyndall sur la lumière.

ments et les attitudes du corps, et à ce point de vue on pourrait dire que la musique est la danse du son (1). Cette ressemblance qui demeure toujours vraie, était frappante quand le style fugué dominait. « Ce thème mélodique, dit M. Laugel, qui se répétait à des hauteurs diverses avec ces voix qui se succédaient en se mêlant et en se débordant, ces phrases qui se précipitaient les unes au-devant des autres, qui avançaient et se retiraient en ordre, qui s'enchevêtraient graduellement et se démêlaient sans peine, tout cela donnait lieu à une sorte de jeu lié dont le mouvement original et plaisant faisait naître invinciblement l'idée de groupes qui s'abordent, se pénètrent et se quittent. »

Les notes sont pour le musicien des matériaux bruts, comme pour l'architecte les pierres, pour le peintre les couleurs. La mélodie, qui résulte de la seule succession des notes, dispose ces matériaux suivant une sorte de dessin, que l'esprit détermine à la simple audition, et l'accord des groupes de notes, qui constitue l'élément harmonique, procure une sensation analogue à celle du coloris dans un tableau.

Les arts de la vue ne s'enferment pas non plus strictement dans la sensation que produisent sur l'œil les combinaisons de formes, de lignes et de couleurs. Sans doute ces combinaisons restent dominantes, et cela est naturel,

(1) M. Helmholtz vient de démontrer que ce n'est pas là une simple métaphore. Ce physicien, s'appuyant sur les principes féconds du dynamisme moderne, qui ne voit dans le monde que force et mouvement, a démontré, à l'aide d'appareils ingénieux que le son n'est qu'un mode particulier des mouvements moléculaires. Le son se produit toutes les fois que les molécules d'un corps solide, liquide ou gazeux se déplacent et entrent en vibration. La molécule entraînée par cette vibration plus ou moins loin de sa place originelle, exécute une véritable danse qui produit un son, dont l'intensité ou l'élévation sont proportionnelles à l'amplitude du mouvement ou à la vitesse de la vibration périodique.

puisqu'elles sont la raison d'être de ces arts. Un sculpteur, un architecte, un peintre qui feraient fi de la proportion, de la correction, de l'harmonie, cesseraient par là même de mériter leur nom, tout comme un poëte qui ferait des vers faux et un musicien qui ne tiendrait pas compte de la relation des accords. La condition première de ces arts, c'est une sensibilité particulière de l'œil aux jouissances qui résultent directement de la vue des choses ; la seconde, c'est la faculté spéciale de donner aux apparences visibles toute l'éloquence dont elles sont susceptibles, par la manifestation sensible de l'impression qu'elles ont produites sur l'âme de l'artiste.

Le peintre est avant tout un homme qui, ayant reçu de la nature le privilége d'une excitabilité extraordinaire des nerfs optiques, jouit surtout par l'œil, exactement comme les jouissances du gourmet ont leur explication dans le développement ou l'irritabilité exceptionnelles des houppes nerveuses de ses papilles buccales. Il trouve dans la combinaison des lignes, des formes, des couleurs un charme qu'il ne rencontre nulle part ailleurs au même degré ; c'est cet attrait qui détermine sa vocation, c'est lui qui est la source de ses émotions, et c'est pour obéir à cet entraînement, qui nous porte presque invinciblement à traduire au dehors nos émotions, qu'il s'applique à reproduire les combinaisons réelles ou imaginaires de formes, de couleurs ou de lignes qui l'ont ému.

Mais à la note fondamentale qui résulte de cette vibration des nerfs optiques, s'ajoute, comme en toute vibration, le cortége des sons harmoniques. La sensation immédiate éprouvée par l'œil s'accompagne d'une foule d'autres impressions secondaires, dont l'apparition plus ou moins simultanée s'explique par la constitution cérébrale de l'homme, et dont le nombre et l'importance s'accroissent dans la proportion même du développement intellectuel.

Il y a là, entre les facultés purement artistiques et les autres une multiplicité à peine concevable de concordances ou de discordances, qui constitue entre les artistes une multitude correspondante de différences et de degrés. C'est ainsi que la sculpture, la peinture et l'architecture acquièrent une valeur d'expression dont il est impossible de préciser la limite, par la suggestion d'un nombre plus ou moins considérable de sentiments et même d'idées. Le domaine de la sculpture, sans être à cet égard aussi borné que le voudraient les admirateurs exclusifs de la sculpture classique, ne saurait cependant s'étendre autant que celui de l'architecture, plus variée dans ses moyens, puisqu'elle peut mettre à contribution tous les arts de la forme, ni surtout que celui de la peinture, qui est de beaucoup le plus expressif des arts de la vue.

On voit par là qu'il est difficile d'établir entre les différents arts des séparations absolues. Malgré la diversité de leurs procédés, ils empiètent toujours un peu les uns sur les autres, parce que en définitive ils aboutissent tous par leur point de départ et par leur point d'arrivée à un centre commun, qui est l'homme, et que la complexité de ce centre se retrouve nécessairement quelque peu en tout ce qui rayonne de lui.

CHAPITRE VI.

QU'EST-CE QUE L'ESTHÉTIQUE ?

§ 1. Le beau. — Insuffisance de ce principe pour expliquer l'art. — La théorie de l'imitation n'est pas plus acceptable. — Définition.

Nous venons de définir l'art, nous devons maintenant expliquer ce que nous entendons par le mot esthétique. Définissez les termes, disait Voltaire, qui, après avoir passé sa vie en polémiques de toutes sortes, savait par expérience personnelle qu'il n'y a de discussion sérieuse qu'à la condition de s'être entendu tout d'abord sur la signification exacte des mots employés de part et d'autre.

Cette précaution, qui est bonne en tout cas, est surtout nécessaire pour ce qui touche aux questions embrouillées par les métaphysiciens. Parmi celles où ils ont le mieux réussi à faire l'obscurité, on peut mettre au premier rang celles qui se rapportent à l'esthétique.

Qu'est-ce que l'esthétique ?

Etymologiquement ce terme vient d'un mot grec qui signifie sensation, perception. L'esthétique serait donc la science qui traite des sensations ou des perceptions. De toutes en général ou de quelques-unes en particulier ? Le mot ne le dit pas.

Dans le premier cas, ce serait une philosophie complète, car il n'y a pas un fait humain qui, philosophiquement parlant, ne puisse se ramener à une sensation ou à une perception. Dans le second le terme manque de précision, puisque rien n'indique de quelles sensations ou percep-

tions il s'agit. Le mot est donc mal fait. Comme il est passé en usage, nous le conserverons cependant, faute d'un meilleur.

On définit l'esthétique, la science du beau, ce qui au premier abord paraît plus satisfaisant pour l'esprit, mais pour peu qu'on y réfléchisse, on ne tarde pas à s'apercevoir que cette définition gagnerait elle-même à être définie.

La science du beau, soit, mais qu'est-ce que le beau?

Ce mot abstrait a un air d'entité platonicienne qui nous met tout d'abord en défiance, comme tout ce qui porte la livrée de la métaphysique. Depuis l'antiquité jusqu'à nos jours, presque toutes les doctrines esthétiques qui partent de la conception du beau l'ont considéré comme une chose divine, absolue, ayant sa réalité distincte en dehors de l'homme. Le petit nombre des métaphysiciens qui se sont placés à un point de vue différent n'ont exercé sur l'art qu'une influence très-restreinte. Nous les laisserons de côté.

Pour Platon, comme pour Winkelmann, et encore aujourd'hui pour l'école académique, le beau, considéré en lui-même, étant un des attributs de la perfection divine, est, comme tout absolu, « un et non divers », par conséquent unique et universel ; il s'impose, toujours le même, à tous les temps, à toutes les races, à tous les arts.

Le beau, dans son application, est la forme essentielle de toutes les créations diverses, avant qu'elles aient pris corps, c'est-à-dire qu'il est le prototype de la création telle qu'elle a dû se présenter dans le cerveau du dieu créateur, avant d'avoir subi la dégradation résultant nécessairement de sa réalisation dans la matière.

Du moment qu'on a l'esprit ainsi fait, qu'on peut concevoir la beauté des formes en dehors de la réalité matérielle, la détermination du beau métaphysique, et par

conséquent un, universel et immuable, n'est plus qu'une affaire de logique. Le point de départ peut être absurde, mais cela n'a jamais gêné des métaphysiciens, du moment que la conséquence est régulièrement déduite en syllogismes irréprochables.

Par la même raison, le beau, ainsi entendu, devient naturellement le modèle suprême et unique de tous les arts, l'exemplaire éternel des efforts de tous les hommes, le but de toutes leurs aspirations. Considéré à ce point de vue, il s'appelle l'idéal et n'est autre chose que le reflet affaibli du vrai (1), qui n'existe que dans le monde des intelligibles et des idées pures.

Cette conception du beau est certainement la plus répandue. C'est celle que propage l'enseignement universitaire à tous les degrés, et qui, par lui, rayonne et domine dans le monde officiel.

En principe elle repose sur une pure hypothèse que rien absolument ne justifie et qui n'a d'apparence que par la réalité verbale du mot dont elle est née, comme toutes les entités métaphysiques du même genre. Ce qui est vrai, c'est que, soit d'abord par impuissance d'analyser les sensations et de distinguer entre les perceptions voisines, soit plus tard par besoin de simplification et de généralisation, le langage a résumé dans l'expression de beauté l'ensemble des impressions admiratives ; mais cela ne suffit pas pour donner aux métaphysiciens le droit de conclure à l'unité fondamentale et substantielle de la cause de ces impressions en réalité si diverses.

A moins de retrancher du domaine de l'art une bonne partie des œuvres qui font le plus d'honneur au génie de

(1) Et non pas *la splendeur du vrai*, comme le font dire à Platon ceux qui lui prêtent les fantaisies de leur propre imagination. Le beau tel que l'homme le peut concevoir n'est dans sa doctrine qu'une image très-obscurcie de la perfection divine.

l'homme, ou de violenter étrangement le sens du mot, il est complétement impossible que cette conception du beau suffise aux aspirations des artistes. L'art s'adresse en réalité à tous les sentiments sans exception ; espoir ou terreur, douleur ou joie, haine ou amour, il rend toutes les émotions qui agitent le cœur de l'homme sans s'inquiéter de leur rapport avec la perfection visible ou idéale. Il exprime même le laid et l'horrible, sans cesser d'être l'art et de mériter l'admiration. Le champ de bataille d'Eylau, les tortures effroyables ou hideuses des damnés, les crimes et les ignominies des bêtes féroces qui, sous le nom de Césars, ont épouvanté le monde romain, n'ont-ils pas fourni à Gros, à Dante, à Tacite l'occasion de faire des œuvres magnifiques, dont il serait difficile de rencontrer le modèle dans le monde des intelligibles? Quelle beauté peut-on chercher dans un champ de bataille couvert de morts et de mourants? Qu'y a-t-il de beau dans le spectacle d'Ugolin dévorant le crâne de son ennemi ou de Tibère dans l'île de Caprée?

Les exemples de cette nature se retrouvent partout, dans tous les arts. Les poëmes les plus classiques en sont remplis. Dès le commencement de l'*Iliade*, Achille et Agamemnon s'injurient réciproquement avec un entrain et dans un style que ne désavoueraient pas les réalistes les plus osés de nos jours. Le cadavre d'Hector traîné autour du tombeau de Patrocle, le portrait de Thersite, toutes ces scènes de massacre qui se succèdent sans interruption, Œdipe s'arrachant les yeux et venant tout sanglant exhaler ses douleurs, Hercule massacrant ses enfants dans un accès de folie furieuse et Médée égorgeant les siens pour se venger d'une rivale, les furies poursuivant Oreste et mille autres morceaux semblables démontrent amplement que les Grecs eux-mêmes, en dépit de Platon, ne bornaient pas le domaine de l'art à la recherche du beau.

Que peut-on trouver de beau dans les vices plus ou moins odieux ou honteux de l'immense multitude des misérables qui peuplent la littérature de tous les temps et de tous les pays? Où est la beauté dans Néron, dans Agrippine, dans M^me Bovary ou la Marneffe? D'où vient que la peinture des lâchetés et des ignominies, qui nous font horreur dans la réalité, peuvent produire un effet tout contraire dans les œuvres d'art?

On explique cette étrangeté comme un effet naturel de l'imitation. Boileau, peu suspect de réalisme, a pu dire sans soulever de protestation :

> Il n'est point de serpent ni de monstre odieux
> Qui, par l'art imité, ne puisse plaire aux yeux.

Aristote avait dit avant lui : « L'imitation plaît toujours. On en peut juger par les productions des arts. Des objets qui, dans la réalité, nous feraient peine à voir, par exemple, des bêtes hideuses, des cadavres, nous en contemplons avec plaisir les représentations les plus exactes. »

Pascal, bien que se plaçant à un autre point de vue, constate le même fait : « Quelle vanité, dit-il, que la peinture, qui attire l'admiration par la ressemblance des objets dont on n'admire pas les originaux ! »

Cette explication entraîne la négation de la théorie qui fait du beau un reflet de la perfection. Elle implique en même temps un dédoublement de la question et force à une distinction essentielle entre le beau de la nature et le beau de l'art. Le premier seul resterait en relation avec l'idée de perfection, le second résulterait d'un fait purement accidentel et humain, l'imitation. Nous aurons à revenir sur cette distinction et à en apprécier la valeur. Pour le moment, nous nous occuperons seulement du beau artistique.

Est-il vrai qu'un spectacle affreux à voir dans la réalité devienne beau par cela seul qu'il est imité? Est-ce bien la ressemblance de l'objet qui produit la beauté de l'œuvre d'art? Pas le moins du monde. Aristote, Boileau et Pascal, ainsi que tous les partisans de la théorie de l'imitation se laissent prendre à une apparence, qui ne soutient pas l'examen.

Prenez le plus habile des artistes et demandez lui le portrait de Thersite ou de Quasimodo. Ces horribles figures n'en demeurent pas moins horribles pour cela, en tant que figures, et l'artiste ne fera aucune illusion sur ce point. Le portrait d'un homme laid reste laid, si la représentation est fidèle, de même que la reproduction exacte des traits d'un Antinoüs ou d'un Adonis nous donnera nécessairement la sensation d'une belle figure.

Mais en même temps il pourra parfaitement arriver que le portrait de Quasimodo, tout laid qu'il puisse être, soit infiniment supérieur, comme œuvre d'art, à celui d'Antinoüs, quelque ressemblant qu'il soit. C'est là le fait qui a échappé à ceux qui s'imaginent que l'imitation est le but suprême de l'art, et l'exactitude, la mesure infaillible du mérite de l'œuvre.

Or ce fait est capital, car c'est lui qui nous permet de concevoir l'essence même de l'art et de comprendre pourquoi il occupe une place si haute parmi les manifestations du génie de l'homme.

D'abord si tout l'effort de l'artiste devait se borner à l'imitation des objets, nous serions forcément amenés à cette conclusion que le rôle de l'art est dès maintenant fini, au moins en ce qui concerne la reproduction des formes et des lignes, puisque à ce point de vue aucune imitation ne peut raisonnablement prétendre à une exactitude supérieure à celle de la photographie. Si la peinture a encore une raison d'être, c'est qu'il lui reste sur la machine

l'avantage de reproduire la couleur. Mais si, comme il est probable, la chimie parvient à réaliser ce dernier progrès, l'art n'ayant plus de fonction propre, devra céder complétement la place, de même que dans l'industrie le travail mécanique tend chaque jour à éliminer de plus en plus le travail à la main.

L'exactitude de l'imitation peut avoir, nous le reconnaissons, à un certain point de vue, son utilité et son importance, s'il s'agit par exemple du portrait d'un homme célèbre et qui occupe une place considérable dans l'histoire, de la peinture d'une passion, d'un caractère. Ici il nous faut la ressemblance et la précision du détail. Les portraits de Richelieu, de Louis XIV, de Napoléon sont pour nous des documents historiques. Nous n'admettons pas qu'un poëte ou un peintre nous les représente sous des traits qui ne s'accorderaient pas avec la réalité de leur rôle historique. Pourquoi les peintures morales de La Bruyère, de Molière, de Balzac nous intéressent-elles si vivement? N'est-ce pas, au moins en partie, parce qu'elles sont vraies et qu'elles nous permettent de pénétrer à la suite de ces grands esprits dans ces mystères du cœur humain que nous connaîtrions moins bien sans eux?

Il ne faudrait pas cependant s'exagérer l'importance de cette fidélité dans l'imitation. Du moins faut-il faire une distinction essentielle. L'historien et le moraliste doivent naturellement attacher un grand prix à l'exactitude même de la reproduction. A leur point de vue spécial, il y a un intérêt immense à retrouver dans les portraits historiques le caractère même des hommes qui ont eu une grande influence sur le sort de leurs semblables, et dans les peintures morales les traits qui les aident à comprendre et à expliquer les passions, les travers et les vices de l'humanité. Ils ont besoin de se sentir sur un terrain sûr, et ils savent gré aux peintres, aux poëtes, aux observateurs qui

leur rendent le service de faciliter leurs recherches.

Mais au point de vue esthétique, le seul dont nous ayons à nous préoccuper ici, la valeur d'une œuvre ne saurait s'apprécier d'après le nombre des services qu'elle peut rendre. Ce critérium est celui de la science et de l'industrie, non de l'art.

Voyez par exemple les portraits qui sont enlevés avec une vigueur si étrange et un relief si puissant dans les mémoires de Saint-Simon. Quel est leur mérite ? D'être ressemblants ? Nous n'en pouvons guère juger, n'ayant pas les modèles sous les yeux. Non, ce qui nous ravit, c'est la verve endiablée de cet homme, la puissance de concentration avec laquelle il saisit et rend en quelques mots les traits essentiels d'une physionomie, les éclats de passion par lesquels il laisse déborder la haine où le mépris que lui inspirent la plupart des originaux dont il prend la peine d'esquisser la silhouette, comme pour justifier le mal qu'il en dit. Avec un pareil caractère, il est peu probable qu'il soit capable de l'impartialité nécessaire à des peintures qui auraient la prétention d'être des documents absolument historiques, et quand la chose ne serait pas démontrée par d'autres renseignements, on aurait toujours le droit de supposer qu'il ne s'est pas gêné pour appuyer méchamment sur certains traits et en laisser d'autres dans l'ombre.

Ces mémoires n'en constituent pas moins une galerie de premier ordre au point de vue esthétique, parce que, à défaut de ressemblance, toutes ces peintures ont le mouvement et la vie. On sent que l'auteur a cru et voulu les faire ressemblants ; qu'il a peint tous ses personnages, tel qu'il les voyait réellement à travers sa passion. La sincérité dans l'art remplace la vérité.

En somme, le degré de réalité que contient une œuvre d'art n'a d'importance esthétique que parce qu'il nous permet de mesurer la puissance de pénétration qui a été

nécessaire pour la saisir et la force d'imagination qui a permis de la reproduire avec ce relief que nous admirons.

Nous devons reconnaître cependant que les conditions sont différentes quand, au lieu du portrait d'un individu, il s'agit de la peinture d'une passion, d'un caractère. La justesse et la profondeur des traits prennent alors une valeur esthétique des plus considérables. Mais dans ce cas, comme dans l'autre, la beauté intrinsèque du modèle n'a qu'une importance secondaire.

§ 2. Ce que nous admirons dans l'œuvre d'art, c'est le génie de l'artiste. — Définition de l'esthétique.

Lorsque nous assistons au développement des caractères de Tartuffe, de l'Avare, de la cousine Bette, de la Marneffe, ce qui nous intéresse, esthétiquement parlant, ce n'est ni Tartuffe, ni Harpagon, ni la Marneffe, ni la cousine Bette, c'est la profondeur d'observation grâce à laquelle Molière et Balzac ont pu pénétrer jusqu'au fond de ces caractères, c'est surtout la puissance d'évocation par laquelle ils ont pu les faire saillir de cette observation pour les amener au grand jour de la scène et du roman et en faire des êtres vivants.

Ce que nous admirons en eux, ce n'est pas eux, c'est le génie qui les a créés, qui leur a communiqué le mouvement, qui les fait vivre d'une vie si particulière et si intense, qu'une fois entrés dans la mémoire ils n'en peuvent plus sortir et demeurent dans le souvenir comme une vision ineffaçable. En les voyant parler et agir, aussi bien dans les pages du livre que sur les planches du théâtre, nous restons émerveillés de cette magie extraordinaire, de ce miracle d'intuition qui a permis aux créateurs de rendre visibles et palpables pour tous les perceptions de leur cer-

veau, d'en construire des images complètes, plus vivantes que leurs modèles, d'animer ces fantômes d'une vibration intérieure et communicative que ne possèdent pas au même degré les êtres réels et qui les fait entrer de plain-pied dans le monde supérieur où vivent les types immortels créés par l'imagination de l'homme. Sans cesser d'être vrais, ils dépassent la réalité d'où ils sortent ; ils la condensent et la complètent par ses traits véritablement significatifs, dégagés du menu détail qui en offusque la claire vision, et ils atteignent par cette condensation à une intensité d'effet qui ne se rencontre pas dans la nature. C'est là la part de l'art, et c'est grâce à lui que ces créations deviennent à leur tour des modèles.

Or, que nous représentent ces types? L'hypocrisie, l'avarice, l'envie, la prostitution. La beauté que nous trouvons dans la peinture de ces vices hideux, dira-t-on qu'elle existe en eux-mêmes? Évidemment non, elle est tout entière dans l'art, dans la personnalité des poëtes dont la puissance a créé ces images vivantes. Ce n'est donc pas seulement l'exactitude de l'imitation qui nous saisit, c'est surtout l'art qui, des matériaux fournis par la réalité, a tiré ces ensembles parfaits. Nous n'admirons pas les vices qu'on nous représente, mais le génie des hommes qui les ont si merveilleusement compris et représentés ; enfin ce qui nous paraît beau, ce ne sont pas les originaux, c'est leur portrait, et cela par la même raison qui fait que le portrait d'un Quasimodo peut être une belle œuvre d'art.

Pour prendre d'autres exemples, qu'est-ce qui nous frappe dans la fresque de la chapelle Sixtine, où Michel-Ange nous représente la séparation de la lumière et des ténèbres? Évidemment l'imitation n'a rien à voir ici. Personne, pas plus Michel-Ange que les autres, n'a assisté à la création de la lumière. L'imagination de l'artiste avait donc le champ absolument libre. La valeur de son œuvre

était complétement subordonnée à la puissance avec laquelle il rendrait l'idée qu'il se faisait d'un spectacle dont il ne pouvait trouver les éléments qu'en lui-même.

La Bible même ne pouvait, au point de vue de l'imitation, lui être d'aucun secours. Iahweh dit : « Que la lumière soit, et la lumière fut. » Comment représenter en peinture l'énergie de la parole créatrice ? Il n'y fallait pas songer. Les ressources du peintre sont tout autres que celles du poëte. L'un s'adresse à l'esprit par les oreilles, l'autre, par les yeux. C'est ce qu'il a compris. Aussi a-t-il remplacé la parole par le geste, et il n'a pas moins bien réussi que Moïse à rendre l'impression de grandeur et de puissance souveraines qu'avait produite sur son imagination l'acte qu'il voulait représenter.

Quand Ruysdael nous montre un buisson battu par le vent, est-ce l'individualité de ce buisson qui nous intéresse ? (1) Avons-nous besoin pour être émus d'être bien

(1) De toute œuvre d'art on peut dire que c'est la personnalité de l'artiste qui en fait la principale valeur, mais c'est peut-être plus vrai de Ruysdael que de tout autre. E. Fromentin, qui a étudié les Flamands et les Hollandais sur place, avec un soin et une sagacité vraiment admirables, constate que, à le prendre par le détail, Ruysdael est inférieur à beaucoup de ses compatriotes. Il manque d'adresse en un temps et dans un genre où tout le monde était adroit. Il n'est pas ce qu'on pourrait appeler précisément habile. Il semble avoir l'esprit lent, sans sous-entendus, vivacité ni malices. Son dessin n'a pas toujours le caractère incisif, aigu, l'accent bizarre, propres à certains tableaux d'Hobbema. Il n'a jamais su mettre une figure dans ses tableaux. Il n'a pas la blonde atmosphère de Cuyp ; pour le modelé, il est inférieur à Terburg et à Metzu. Il manque de subtilité, de pénétration, et les finesses spirituelles de ses émules le font paraître un peu morose. Ses tableaux se ressemblent, et quand on en voit beaucoup de suite, ils finissent par sembler monotones. Sa couleur manque de variété et de richesse. Elle a peu d'éclat, n'est pas toujours aimable, et dans son essence première, n'est pas de qualité bien exquise. « Avec tout cela, malgré tout, Ruysdael est unique ; il est aisé de s'en convaincre au Louvre, d'après son *Buisson, le Coup de soleil, la Tem-*

sûrs que le buisson qu'il a peint ressemble exactement au buisson réel qui lui a servi de modèle ? Que nous importe ? Il nous suffit que ce soit bien un buisson, et, ce qui nous touche, c'est le caractère empreint dans cet ouvrage, et qui nous communique l'impression même de l'auteur.

Nous en pourrions dire autant de l'*Iliade*, de l'*Odyssée*, des tragédies d'Eschyle, de Sophocle, d'Euripide, de Corneille, des drames de Shakespeare et de Victor Hugo, de *la Divine Comédie*, de toutes les grandes œuvres du génie humain. Qui songe, en les lisant, à se demander si elles sont conformes à la réalité des faits ?

pête, le Petit Paysage (n° 474)... A l'exposition rétrospective faite au profit des Alsaciens-Lorrains, on peut dire que Ruysdael régnait avec une souveraineté manifeste, quoique l'exposition fût des plus riches en maîtres hollandais et flamands... J'en appelle aux souvenirs de tous ceux pour qui cette exposition d'œuvres excellentes fut un trait de lumière, Ruysdael n'y marquait-il pas comme un maître, et, chose plus estimable encore, comme un grand esprit ? A Bruxelles, à Anvers, à la Haye, à Amsterdam, l'effet est le même. Partout où Ruysdael paraît, il a une manière propre de se tenir, de s'imposer, d'imprimer le respect, de rendre attentif, qui vous avertit qu'on a devant soi l'âme de quelqu'un, que ce quelqu'un est de grande race et que toujours il a quelque chose d'important à vous dire.

« Telle est l'unique cause de la supériorité de Ruysdael, et cette cause suffit : il y a dans le peintre un homme qui pense et dans chacun de ses ouvrages une conception. Aussi savant dans son genre que le plus savant de ses compatriotes, aussi naturellement doué, plus réfléchi et plus ému, mieux qu'aucun autre il a ajouté à ses dons un équilibre qui fait l'unité de l'œuvre et la perfection des œuvres. Vous apercevez dans ses tableaux comme un air de plénitude, de certitude, de paix profonde, qui est le caractère distinctif de sa personne, et qui prouve que l'accord n'a pas un seul moment cessé de régner entre ses belles facultés natives, sa grande expérience, sa sensibilité toujours vive, sa réflexion toujours présente. Ruysdael peint comme il pense, sainement, fortement, largement. »

On ne saurait mieux démontrer l'influence de l'homme sur l'œuvre, ce qui est précisément la thèse que nous soutenons et le fond unique et solide de l'esthétique, telle que nous l'entendons.

L'imitation n'est pas le but de l'art, non plus que le but de l'écrivain n'est d'assembler des lettres et des syllabes, mais d'exprimer à l'aide des mots qu'il forme ainsi ses pensées et ses sentiments. Le poëte, en écrivant ses vers, le musicien, en combinant ses notes, savent bien que leur but réel est au delà.

Cette distinction, comme nous l'avons expliqué, est moins claire pour la peinture et la sculpture. Quelques artistes, et non des moins habiles, sont parfaitement convaincus que, en face du modèle, ils ne font qu'imiter. Et en effet ils ne font pas autre chose, et, par cette imitation, ils arrivent à produire des œuvres d'une incontestable valeur artistique.

C'est un simple malentendu.

Si l'artiste pouvait réellement se réduire au rôle de machine à copier ; s'il pouvait s'effacer, se supprimer lui-même, au point de borner son œuvre à la reproduction servile de tous les traits et de tous les détails de l'objet ou du spectacle placé sous ses yeux, son œuvre aurait simplement la valeur d'un procès-verbal plus ou moins exact, et en fait demeurerait forcément inférieure à la réalité. Quel est l'artiste qui se chargerait de faire du vrai soleil, sans tricher quelque peu, sans appeler à son aide certaines recettes que dédaigne le soleil de la réalité ? Mais laissons cela.

Par cela seul qu'il est doué de sensibilité et d'imagination, l'artiste, en face des objets de la nature ou des spectacles de l'histoire, se trouve, qu'il le veuille ou non, dans une situation particulière. Quelque réaliste qu'il puisse se croire, il ne prend pas ses sujets au hasard. Or, le choix seul du sujet marque déjà une préférence résultant d'une impression plus ou moins déterminée et d'un accord plus ou moins secret du caractère de l'objet avec celui de l'artiste. C'est cette impression et cet accord qu'il s'agit de

rendre et qui est le véritable but de son effort. Qu'il en ait conscience ou non, c'est là ce qui fait la valeur artistique de son œuvre, et c'est par là qu'il est artiste. Sans le vouloir, sans même s'en douter, il interprète la nature et en ramène les traits à l'impression dominante du sentiment qui lui a mis le pinceau à la main. Il marque son œuvre de cette empreinte accidentelle, ajoutée à celle du génie permanent qui constitue sa personnalité. Le poëte, le musicien, le sculpteur, l'architecte obéissent plus ou moins à la même loi. C'est à cela que se ramènent toutes ces règles de la composition artistique, que le pédantisme académique a multipliées jusqu'à la subtilité, jusqu'à la contradiction.

Plus ce caractère personnel est marqué dans l'œuvre, plus est saisissant le concours de tous les détails à l'expression de l'ensemble, plus se lit clairement dans chaque partie l'impression de grandeur, de tristesse, de joie qu'a subie l'artiste, plus enfin se manifeste la subordination de l'imitation au parti pris purement humain de la sensation ou de la volonté dominantes, plus aussi il y a de chances pour que le résultat éveille tôt ou tard l'admiration unanime, pourvu toutefois que le sentiment exprimé rentre dans la catégorie des sentiments généraux de l'humanité et que l'exécution ne soit pas de nature à repousser ou à dérouter les connaisseurs. Il n'est pas impossible en effet qu'un artiste, doué d'une imagination déréglée ou maladive, se mette par là même en dehors des conditions normales et se condamne du même coup à n'être pas compris du public. Des impressions trop particulières, des sentiments excentriques, des bizarreries d'exécution et de procédés, sans rien enlever à la valeur intrinsèque de l'inspiration et de l'œuvre, peuvent lui imprimer un caractère tellement étrange et particulier, qu'il devienne impossible d'en démêler le mérite. L'exagération des meilleures

qualités les change en défauts. La personnalité qui, en s'ajoutant à l'imitation, en fait une œuvre d'art, la transforme en énigme, quand elle est poussée jusqu'à la bizarrerie.

On voit donc, si nous sommes parvenu à nous faire comprendre, que le beau de l'art résulte principalement de l'intervention du génie de l'homme, plus ou moins excité par une émotion spéciale. L'œuvre est belle, quand elle porte nettement la marque de la personnalité permanente de l'artiste et l'impression plus ou moins accidentelle qu'a produite sur lui la vue de l'objet ou du spectacle qu'il traduit. En un mot, c'est la valeur de l'artiste qui fait pour la plus grande partie celle de l'œuvre, c'est par celles des facultés et des qualités de l'artiste dont elle porte l'empreinte que l'œuvre nous attire et nous saisit. Plus ces qualités et ces facultés sont distinguées et sympathiques, plus nous l'aimons et l'admirons. Mais, par la même raison, nous rejetons et dédaignons les œuvres froides et banales, qui démontrent par cette froideur et cette banalité la médiocrité intellectuelle et morale de leur auteur et prouvent qu'il s'est trompé sur sa vocation.

Par conséquent, la beauté de l'art est une création purement humaine, dont l'imitation peut être le moyen, comme dans la sculpture et la peinture, mais où elle peut aussi n'avoir rien à faire, comme dans la poésie et la musique. Cette beauté est d'un genre si particulier, qu'elle subsiste dans la laideur même, puisque l'exacte reproduction d'une laide figure peut être une belle œuvre d'art, par l'ensemble des qualités que sa facture démontre en son auteur.

La théorie même de l'imitation n'est qu'une formule incomplète et superficielle de celle que nous présentons ici. Qu'est-ce qu'on admire dans l'imitation ? La ressemblance ? Elle est bien plus parfaite dans l'objet même. Mais comment la ressemblance d'un objet laid peut-elle

être belle? Il faut évidemment qu'entre l'objet et la copie il soit intervenu un élément nouveau. Cet élément, c'est la personnalité, c'est au moins l'habileté de l'artiste. Et c'est là, en effet, ce qu'admirent ceux qui font consister le beau dans l'imitation. Ils applaudissent, en somme, au talent de l'artiste. On aura beau creuser, analyser, au fond de cette admiration on ne trouvera pas autre chose ; qu'on le veuille ou non, ce qu'on vante dans l'œuvre, c'est l'ouvrier.

C'était l'opinion de Burger, qui, dans son Salon de 1863, dit : « Dans les œuvres qui l'intéressent, les auteurs se substituent en quelque sorte à la nature. Quelque vulgaire qu'elle pût être, ils en ont eu une perception particulière et rare. C'est Chardin qu'on admire dans le verre qu'il a peint. C'est le génie de Rembrandt qu'on admire dans le caractère profond et singulier qu'il a imprimé sur cette tête quelconque qui posait devant lui. Tiens ! ils ont vu comme ça ! et que c'est simple ou que c'est fantasque dans l'expression et dans l'exécution ! »

Je ne pense pas qu'il soit après cela bien nécessaire de nous arrêter à réfuter la théorie qui fonde le beau artistique sur l'interprétation de « la belle nature ». Malgré la consécration éclatante que lui ont donnée trois académies en couronnant le livre de M. Ch. Lévêque sur *la Science du Beau*, elle ne nous paraît reposer sur aucun fondement sérieux, tant qu'on ne nous aura pas montré où est « la belle nature » dans *le Pouilleux*, dans *le Radeau de la Méduse*, dans le *Champ de bataille d'Eylau*, dans le caractère de Tartuffe et de la Marneffe.

Il n'y a de beau dans l'œuvre d'art que celui qu'y met l'artiste. C'est le résultat même de son effort et la constatation de son succès. Toutes les fois qu'un artiste, vivement frappé d'une impression *quelconque*, physique, morale ou intellectuelle, exprime cette impression par un

procédé quelconque : poëme, musique, statue, tableau, édifice, de manière à la faire passer dans l'âme du spectateur ou de l'auditeur, l'œuvre est belle, dans la mesure même de l'intelligence qu'elle suppose, de la profondeur de l'impression qu'elle exprime et de la puissance de contagion qui lui est communiquée.

La réunion de ces conditions constitue le beau dans sa plus complète expression.

Sous ces réserves, on peut à la rigueur conserver la définition consacrée de l'esthétique : *la science du beau.*

Pour plus de clarté cependant et pour éviter toute confusion, nous aimerions mieux l'appeler : *la science du beau dans l'art.*

N'était la tyrannie des formules adoptées par l'usage, nous aurions même volontiers laissé de côté l'expression de *beau*, qui a l'inconvénient de se rapporter trop exclusivement au sens de la vue et de rappeler l'idée de formes visibles. On conçoit à la rigueur l'emploi de ce mot, quand l'art par excellence était la sculpture. Pour l'appliquer aux autres arts, il a fallu lui imposer une série d'extensions qui lui ont enlevé toute netteté. Il n'y a pas dans la langue de terme plus vague et moins précis ; cette absence de précision a peut-être contribué plus qu'on ne croit aux confusions d'idées, qui seules peuvent expliquer la multiplicité et l'étrangeté des théories esthétiques.

On éviterait tous ces inconvénients et toutes ces obscurités en disant simplement :

L'esthétique est la science qui a pour objet l'étude des manifestations du génie artistique.

CHAPITRE VII.

L'ART DÉCORATIF ET L'ART EXPRESSIF.

§ 1. Caractères de l'art décoratif. — L'art décoratif chez les Grecs.

La notion du beau, telle que l'a comprise l'antiquité et que nous la trouvons encore dans la plupart des Esthétiques modernes, ne suffit donc pas à expliquer l'art. Les deux conceptions, comme on dirait en style d'école, ne sont pas adéquates. L'art dépasse infiniment le beau, et par conséquent ne saurait y être renfermé. Le rapport réel est précisément inverse ; c'est l'art qui contient le beau, comme il contient le terrible, le triste, le laid, le joyeux, etc.

Et en effet, il y a un art du beau qui a son caractère particulier et qu'il importe de distinguer de l'autre. Cet art, c'est celui qui naît de la recherche instinctive ou volontaire des jouissances de l'œil et de l'oreille. Il résulte spécialement de la disposition des lignes, des formes, des couleurs, des sons, des rhythmes, des mouvements, des ombres et des lumières, sans intervention nécessaire d'idées ou de sentiments. C'est ce que, dans le domaine des arts plastiques, on appelle « l'art décoratif ». L'autre est l'art expressif.

Il est essentiel de les distinguer, et c'est en partie faute de l'avoir fait que l'esthétique n'a pas pu encore aujourd'hui dépasser cette période d'obscurité et de confusion, qui dure si longtemps pour les conceptions mal venues.

Le caractère décoratif n'est pas spécial aux arts du dessin,

on le retrouve dans la danse, dans la musique, dans la poésie, dans l'éloquence. La danse de nos ballets n'est pas autre chose la plupart du temps qu'une danse décorative, sans aucune autre prétention que de plaire aux yeux. Ce qu'on appelle spécialement la musique italienne, avec ses airs de bravoure, ses roulades, ses trilles et ses fioritures, c'est de la musique décorative, qui ne songe qu'à amuser l'oreille. La poésie telle que la conçoivent nos parnassiens modernes, qui subordonnent la pensée et l'émotion à des complications de rimes, à des agencements de sons, et s'inquiètent bien plus de l'harmonie du vers que de la vérité du sentiment, est de la poésie décorative. La même qualification s'applique également à toute cette littérature académique, dont les *Éloges* de Thomas, les oraisons funèbres de Fléchier et les poëmes de Delille sont restés les plus parfaits modèles, que nous voyons ressusciter avec plus ou moins de succès à la réception de chaque académicien nouveau, et dont le propre caractère est d'éviter avec le plus grand scrupule de parler pour dire quelque chose.

Est-ce à dire que l'art décoratif soit nécessairement un art faux et méprisable? Nullement. Tant qu'il se tient dans ses limites propres, qui sont le gracieux, le joli, le beau, et qu'il ne se jette pas, sous prétexte de nouveauté, dans l'étrange, ou de distinction, dans le vieux ou le faux, l'art décoratif est un art parfaitement légitime, qui répond à un besoin très-naturel, et dont on ne saurait trop encourager les manifestations. Tous les amateurs d'art ont visité la grande exposition de tapisseries qu'a faite en 1876, dans le palais de l'Industrie, l'*Union centrale des beaux-arts appliqués à l'industrie*. C'est là qu'on a pu voir briller dans toute sa splendeur ce grand art dont la tradition semble se perdre de jour en jour (1). Quelle justesse dans

(1) La vérité, c'est que les combinaisons les plus naturelles se

les relations des couleurs ! quel goût dans l'agencement des lignes ! Ces gens-là avaient-ils donc dans l'œil un je ne sais quoi qui nous manque ? Presque tout l'art du dix-huitième siècle, jusqu'à la Révolution, est un art exclusivement décoratif. Watteau, Boucher, sont d'admirables décorateurs, qui s'inquiètent peu de ce que l'on a appelé le « grand art », mais qui ont reçu de la nature le don de la grâce infinie et qui en laissent sur chacune de leurs œuvres l'inimitable cachet.

L'art grec est lui-même en grande partie un art décoratif. Je n'entends pas seulement cet art charmant qui se répand en inventions inépuisables sur tous les ustensiles de la vie quotidienne; non, cette qualification embrasse l'art grec presque tout entier, jusqu'au jour où il commence à se préoccuper de l'expression morale et de la personnalité humaine. Car, nous ne saurions trop le répéter, le genre décoratif ne comprend pas seulement le gracieux et le joli ; le beau lui appartient également et au même titre, dans la mesure où le beau s'arrête à la forme.

Nous touchons ici à un point essentiel, nous devons nous y arrêter pour qu'il ne reste sur notre pensée aucune indécision.

L'art grec par excellence a été la sculpture. Or les plus anciens monuments de la sculpture grecque peuvent se partager en deux catégories distinctes. D'un côté les statues des dieux, comme le Jupiter et la Minerve de Phidias, qui étaient des représentations de la puissance et de la sagesse

trouvent épuisées par nos devanciers et que la nécessité d'innover sans cesse nous pousse à des complications qui sont rarement heureuses, surtout avec la manie que nous avons de ne pas renouveler nos sujets. En prenant nos thèmes autour de nous, dans la vie moderne, nous trouverions des agencements de ligne et de couleurs qui nous permettraient d'éviter les redites sans nous jeter dans l'étrange. Mais que dirait l'Académie ?

divine, et dont par conséquent le caractère dominant était l'expression d'un attribut, c'est-à-dire d'une idée; de l'autre les statues ou bas-reliefs qui, tout en reproduisant des scènes empruntées aux légendes héroïques ou religieuses, avaient pour principal objet de décorer les monuments.

Cette différence de destination détermina dans l'art deux tendances qu'on a eu tort de confondre. La première menait à la sculpture expressive dont Phidias donna les premiers modèles par le caractère moral qu'il s'efforça d'imprimer aux traits et à l'ensemble de ses statues, et qui peu à peu finit par prendre une importance de plus en plus considérable dans les œuvres de ses successeurs. La seconde produisit un art qui demeura subordonné à l'architecture, dont il fit en quelque sorte partie intégrante, à titre d'ornement. Celui-ci naturellement s'appliqua surtout à la recherche de la ligne, à la perfection de la forme, à l'harmonie des effets, à tout ce qui dans la sculpture intéresse directement l'œil.

Il faut dire du reste que ceux mêmes des sculpteurs grecs qui s'attachèrent le plus à l'expression morale n'en demeurèrent pas moins fidèles à la représentation de la beauté physique (1). Cette adoration de la perfection plastique est un des traits dominants de l'esprit grec. Aussi ce côté de l'art resta-t-il toujours le plus accessible à la foule, sans compter que le nombre des œuvres de la sculpture décorative était de beaucoup le plus considérable. C'est une des raisons qui firent que la beauté continua à être considérée généralement comme le but même de la scul-

(1) Je laisse de côté l'art réaliste qui ne manqua pas à la Grèce autant qu'on se l'imagine généralement, mais il n'exerça pas une grande influence. Les critiques d'art de l'antiquité paraissent l'avoir presque entièrement ignoré. L'influence de Platon contribua sans doute beaucoup à le faire laisser dans l'ombre.

pture et que l'Esthétique des arts de la vue se constitua d'après cette conception unique.

Il n'en est pas moins vrai que l'idéal poétique des Grecs est infiniment plus compréhensif que ne le ferait croire ce point de départ. La notion de beauté, quelque extension qu'on lui prête, ne suffit pas le moins du monde à donner une idée exacte de la poésie grecque. L'*Iliade*, l'*Odyssée*, les tragédies d'Eschyle, d'Euripide, de Sophocle lui-même dérivent d'une conception de l'art beaucoup plus complexe et plus large que l'esthétique de Platon, bien que celle-ci dépasse déjà la notion du beau sculptural. En fait la poésie grecque est dès le commencement une poésie humaine, qui comprend une foule de sentiments et d'idées que la notion du beau ne saurait contenir.

La musique avec ses modes divers, dont la puissance morale nous est attestée par une foule de récits anciens, ne saurait davantage être renfermée dans les limites de l'esthétique du beau. Elle ne se borne pas à des agencements de rhythmes et de sons ayant pour seul effet de communiquer à l'oreille des sensations plus ou moins agréables. Elle cherche et atteint l'expression. Si elle est tenue, comme tous les arts, comme la sculpture elle-même, à la recherche de certaines qualités de forme, en quelque sorte extérieures, elle n'en est pas moins un langage qui parle à l'âme par une émotion communicative.

La danse grecque même, malgré son caractère sculptural, est également expressive dans la plupart des cas. Qu'elle ait eu un côté particulièrement décoratif, par la recherche des attitudes gracieuses ou sévères, par la cadence des mouvements, par l'harmonie des groupes, elle n'en était pas pour cela réduite à être uniquement un spectacle et son ambition ne se bornait pas à récréer les yeux par des images agréables. Elle aussi exprimait et communiquait des émotions. La conception du beau ne la contient donc

pas tout entière, non plus que les autres arts ni que la sculpture elle-même.

De ces observations il résulte qu'aucune des expressions qui se rapportent à la vue ou à l'ouïe ne peut suffire à servir de fondement à une esthétique complète, à moins de modifier et d'étendre abusivement le sens de ces expressions.

Un autre inconvénient non moins grave de ce point de départ, c'est la confusion qui en est résulté entre ce qu'on appelle *le beau de l'art* et *le beau de la nature*.

On comprend cette confusion dans un art comme la sculpture décorative, qui en réalité avait pour but principal la reproduction presque directe des formes physiques les plus parfaites. Par là même le modèle s'imposait avec une sorte de supériorité à l'art qui cherchait à l'imiter (1). Platon en effet a beau s'efforcer de croire que le sculpteur, au lieu de copier la figure qu'il a devant les yeux, s'applique surtout à reproduire des formes idéales qu'il ne voit pas, cette métaphysique ne peut prévaloir contre la réalité. En fait le sculpteur copie toujours le corps humain, et s'il corrige les défauts de l'exemplaire qui pose devant lui, c'est grâce au secours que lui fournissent, non pas le spectacle imaginaire du prototype divin qui lui est inconnu, mais les souvenirs et les observations de l'expérience an-

(1) Je ne prétends pas dire que chez les Grecs il y eût des modèles de profession, comme chez nous. On affirme que non. En fait on n'en sait rien. Chez un peuple où le costume cachait si peu les formes, il est possible que l'habitude du nu permit aux sculpteurs de se passer de tout autre secours; mais c'est peu probable. Nous savons du reste, par quelques anecdotes, que dans plusieurs circonstances les sculpteurs se bornèrent à copier des formes vivantes. Zeuxis faisait poser des jeunes filles d'Agrigente; le sein de Laïs fut souvent copié par les peintres. Praxitèle a fait la statue de Phryné; des femmes d'Athènes fréquentaient l'atelier de Phidias; les statues iconiques des vainqueurs aux jeux olympiques étaient faites d'après nature, etc.

térieure. Le beau de la nature est donc bien en réalité la source où puise l'art décoratif, et l'on peut dire, dans un certain sens, que la valeur de ses œuvres se mesure à la puissance avec laquelle elles ont rendu la beauté de leurs modèles. Une statue est belle, si elle reproduit un beau corps copié ou corrigé ; une peinture sera belle, si elle reproduit certains effets naturels qui plaisent, comme des effets de lumière et d'ombre. La beauté des paysages de Claude Lorrain, par exemple, consiste surtout dans la puissance avec laquelle il a rendu les divers effets du soleil aux différentes heures de la journée. Quant à une impression morale, personnelle, humaine, ce n'est pas là qu'il faut la chercher. Le paysage, comme l'a compris Claude Lorrain, est le plus haut degré du paysage décoratif. L'art décoratif est à l'art expressif ce qu'est l'Arioste à Homère. Nous en avons cité des exemples dans la peinture du dix-huitième siècle. Watteau, Boucher, sont des décorateurs admirables. La statuaire grecque elle-même est très-souvent purement décorative. Un certain nombre des œuvres de la Renaissance, en particulier tout ce qui se rapporte à la mythologie, n'a guère d'autre caractère. On pourrait même y faire entrer une grande partie de l'œuvre de Raphael, du Corrège, du Titien, de Paul Véronèse ; mais ceux de Léonard de Vinci et de Michel-Ange s'y refusent absolument, bien que ce dernier n'ait presque jamais travaillé que pour la décoration. Compterons-nous Rubens parmi les décorateurs ? Il est certain qu'un grand nombre de ses toiles ont surtout le mérite de réjouir l'œil par un déploiement de colorations splendides ; mais combien n'y en a-t-il pas où cette magie de la couleur, unie à la puissance du geste, va jusqu'à l'expression morale, jusqu'au lyrisme ? Or, toute émotion vive et sincère supprime en le dominant le caractère décoratif, car c'est par l'émotion que se distingue l'art expressif, et c'est ce qui en fait la supériorité.

C'est par là, pour prendre des exemples dans des genres voisins, c'est par là que Démosthènes et Mirabeau sont supérieurs à Cicéron ; Corneille et Shakspeare à Racine. L'éloquence de Cicéron est de l'éloquence décorative, tout comme la tragédie de Racine ; celle de Démosthènes et de Mirabeau, comme le drame de Corneille et de Shakspeare, est expressive, par cela même qu'au lieu de se préoccuper de plaire au public, elle s'attache à le convaincre par l'expression sincère et vraie des idées et des sentiments de l'orateur. C'est enfin de l'éloquence vivante et spontanée, comme celle des personnages de Shakespeare et de Corneille, tandis que celle de Cicéron est, comme sont trop souvent les personnages de Racine, préoccupés de l'effet à produire.

§ 2. **L'art expressif. — La grâce et la beauté n'appartiennent pas nécessairement à l'art expressif. — L'expression et la beauté pure.**

Ces distinctions, il est vrai, ne sont jamais aussi nettement tranchées dans la réalité que dans la théorie. L'art décoratif n'exclut pas pour cela toute expression, et l'art expressif ne se croit pas autorisé, parce qu'il est ému, à se dégager des conditions de formes, de lignes, de règles en quelque sorte extérieures qui s'imposent à l'art quel qu'il soit. En somme, tout cela se réduit à une question de degré, que le goût peut apprécier, mais que la critique serait bien embarrassée de déterminer de façon absolument précise. Qui oserait dire que toute émotion sincère est bannie des discours de Cicéron, et que les peintures de passion que nous trouvons dans le théâtre de Racine soient des peintures factices, uniquement faites pour récréer les spectateurs ? Il ne serait pas plus vrai de prétendre que ni Démosthènes, ni Mirabeau, ne se sont jamais inquiétés de

plaire à leurs auditeurs, et qu'il ne se rencontre pas dans leurs discours de ces morceaux de bravoure qui sont précisément destinés à suppléer la passion absente ou refroidie? Si l'on passait en revue une à une les œuvres des artistes que nous classons parmi les décorateurs, il ne serait peut-être pas toujours facile de déterminer exactement à propos de chacune les causes de l'impression qui nous les fait classer dans cette catégorie. Mais il est certain qu'après examen fait, l'accumulation de toutes les impressions particulières et successives produit un sentiment général qui ne laisse aucun doute sur la conclusion totale.

Il y a d'ailleurs dans la distinction que nous avons établie une difficulté qui n'est pas sans gravité apparente; nous devons nous y arrêter quelques instants, pour prévenir les objections auxquelles elle pourrait donner lieu.

On peut dire en effet que toute œuvre d'art est expressive, en ce sens qu'elle manifeste la manière dont chaque artiste comprend la sensation ou le sentiment auxquels il s'est attaché et qu'elle donne la mesure de l'impression qu'il a éprouvée et de la puissance d'expansion qui lui est propre.

Rien n'est plus vrai en thèse générale. Mais, malgré sa vérité intrinsèque, cette objection n'a dans le cas présent aucune valeur. Une œuvre ne saurait être rangée dans la catégorie des œuvres expressives qu'à la condition de porter la marque d'une imagination et d'une sensibilité qui dépassent le niveau moyen. Il est bien clair que si elle est, esthétiquement parlant, au-dessous de ce que nous suggère à nous-mêmes le sujet choisi par l'auteur, cette infériorité suffit pour la classer à nos yeux parmi les œuvres banales et lui enlever tout mérite d'expression.

Mais ce n'est pas tout. Une œuvre peut fort bien n'être pas banale; elle peut même être très-distinguée par certains côtés, sans rentrer pour cela dans la catégorie de

l'art expressif. C'est ce qui se produit toutes les fois que le sentiment ou le caractère exprimés par l'œuvre rentrent dans une formule générale et impersonnelle, qui ne suppose pas dans l'artiste une manière de comprendre et de sentir qui lui appartienne en propre. En un mot, toutes les fois que, en face d'une œuvre d'art, vous n'éprouvez pas le sentiment d'une individualité nettement accusée, la conséquence qui s'impose d'elle-même, c'est que cette œuvre, quels que soient d'ailleurs ses mérites, n'est pas une œuvre expressive, dans le sens vrai du mot.

Quelques exemples feront mieux comprendre notre pensée.

Un certain nombre d'artistes ont cherché avant tout l'élégance de la forme, la grâce des attitudes et des mouvements. Le Parmesan, le Guide, l'Albano n'ont guère eu d'autre idéal. Or, le caractère dominant de la grâce est l'absence d'effort dans l'attitude ou le mouvement. Toute dépense de force, du moment qu'elle devient visible, supprime la grâce. Le corps qui lutte se roidit, les muscles se gonflent, la tête se dresse, les membres se tendent. De là une multiplicité d'angles, de lignes droites ou brisées, qui peuvent suggérer l'idée de la puissance ; l'impression de grâce se traduit au contraire par un ensemble de lignes courbes, qui excluent le sentiment de l'effort. C'est cette observation qui a inspiré à Hogarth sa théorie de la ligne serpentine.

D'où provient le plaisir que nous fait éprouver le spectacle de la grâce ? De ce sentiment plus ou moins inconscient, mais parfaitement réel, de sympathie humaine, qui nous associe involontairement aux joies ou aux souffrances qui se manifestent à nos yeux. Autant le spectacle d'un effort pénible nous oppresse et nous émeut douloureusement, autant celui d'une action aisée et gracieuse produit en nous un effet de détente musculaire et de calme, qui ré-

sulte précisément du spectacle de cette force au repos. Mais, dans ce cas, notre impression se limite au spectacle lui-même, sans aller au delà. La personnalité de l'artiste reste hors de cause. Plus il a réussi à rendre cette absence d'effort, plus nous nous laissons envahir par le sentiment de bien-être qui en est la conséquence, et moins par la même raison nous songeons à lui. Il semble qu'il soit arrivé tout naturellement à ce résultat, sans l'avoir cherché, ce qui donne à l'œuvre une apparence d'impersonnalité, qui est justement le contraire de ce que nous considérons comme le caractère essentiel de l'art expressif.

Il faut bien entendre cependant qu'il ne s'agit ici que de la grâce des attitudes et des mouvements, c'est-à-dire d'une simple question de forme. Ce que nous avons dit précédemment ne saurait s'appliquer à la grâce dans l'expression du visage, qui suppose le sentiment d'une perfection morale et qui par conséquent sort des limites de l'art décoratif.

A ce même point de vue, la question de la beauté est plus complexe que celle de la grâce.

La beauté peut être considérée sous deux aspects différents, soit que l'on s'arrête aux rapports des lignes et des formes qui la constituent, soit que, remontant plus haut, on établisse les relations qui rattachent telle ou telle forme à telle ou telle supériorité morale. Pour l'homme qui réfléchit et qui cherche dans l'analyse les raisons de ses préférences, il semble bien difficile de séparer ces deux points de vue ; car, enfin, du moment que la beauté est admise comme une supériorité sur la laideur, il faut bien qu'on sache en quoi et pourquoi elle est supérieure.

Si nous analysons la beauté du visage, nous trouvons que les causes de cette supériorité sont toujours des causes morales. A prendre un à un les caractères de la laideur, la proéminence et la lourdeur de la mâchoire, la

saillie latérale des pommettes, la dépression du front, la grandeur de la bouche, l'épaisseur et la saillie des lèvres, l'obliquité et l'écarquillement des yeux, nous voyons que ce sont précisément les caractères les plus saillants soit des races inférieures, soit même des animaux. Physiologiquement, ils résultent de l'infériorité du développement des organes intellectuels et de la prédominance des instincts purement physiques sur les besoins moraux (1).

La notion de beauté trouve donc ainsi son explication et sa justification dans une conception de supériorité morale, qui dérive elle-même de l'observation physiologique.

La beauté du corps n'est pas plus arbitraire que celle du visage. Elle consiste essentiellement dans l'appropriation des organes à la fonction, avec cette différence que les fonctions du corps étant plus spécialement physiques, l'idée de la perfection morale y tient une place beaucoup moins considérable.

On pourrait donc dire que l'art grec, fondé principalement sur la notion de beauté, est par cela même un art essentiellement expressif. Ce serait une erreur cependant, dans la plupart des cas, par la raison que les artistes grecs ne semblent pas s'être préoccupés des idées que pouvaient exprimer les formes qu'ils reproduisaient. Sauf quelques œuvres, comme par exemple le *Jupiter* de Phidias, où l'exagération de l'angle facial marque l'intention évidente de mettre en saillie la supériorité intellectuelle du dieu suprême, il est bien certain que les sculpteurs ont tout simplement mis à profit la perfection relative des modèles que leur fournissait en abondance cette race privilégiée.

(1) Voir dans Herbert Spencer le développement de cette thèse physiologique (*Essais de morale, de science et d'esthétique*, t. 1. Traduction de M. A. Burdeau, p. 263 à 279. Bibliothèque de philosophie contemporaine. Paris, Germer-Baillière).

Ils choisissaient instinctivement ceux dont la conformation reproduisait le plus purement les traits essentiels de la race, sans se douter que cette conformation fût le résultat ou l'indice physiologique d'une supériorité morale ou fonctionnelle. Ils imitaient l'apparence même qu'ils avaient sous les yeux, sans pousser au delà, et quand ils corrigeaient, c'était uniquement dans l'intention de se rapprocher du type de beauté auquel leurs yeux étaient habitués, mais nullement pour donner plus de relief à la conception morale dont ce type était le produit ou l'instrument physiologique.

Or, le mot *expression* comporte par lui-même une double idée : celle de signe et de chose signifiée. Du moment que ces deux termes ne se trouvent pas en relation réciproque dans la pensée de l'artiste, il peut y avoir imitation, reproduction, idéalisation même, il n'y a pas expression. L'œuvre peut être admirable au point de vue de l'art uniquement fondé sur la notion de beauté, mais ce n'est pas une œuvre expressive dans le sens propre et complet du mot, puisqu'elle ne fait pas naître l'idée d'une œuvre personnelle, subjective, c'est-à-dire d'une intelligence manifestant sous une forme visible et matérielle une idée ou un sentiment individuels, suggérés par l'objet ou le spectacle représentés (1).

(1) M. Hermann Hettner, un admirateur enthousiaste de Winkelmann (*Revue moderne*, 1ᵉʳ janvier 1866), le reconnaît franchement : « L'imperfection de l'œuvre de Winkelmann, dit-il, consiste dans ce que l'idée fondamentale a d'étroit et d'insuffisant, dans la notion même de l'essence du beau et de sa réalisation par l'art. Winkelmann lui-même a payé tribut aux préjugés de son temps. Il n'est pas parvenu à se dégager de l'idée que lui avaient léguée OEser et Mengs ; il a continué à croire, comme eux, que la production de formes idéales, c'est-à-dire supérieures à la réalité, était le but idéal de l'art et constituait son essence. Quelque effort qu'il fasse pour saisir, sur les traces de l'idée platonicienne, ce qui constitue le beau, il ne peut le concevoir comme autre chose que la beauté

Les critiques qui ont voué à l'art grec le culte le plus exclusif, loin de nier qu'il ait négligé l'expression morale, lui font même de cette négligence un mérite, et la considèrent comme tout à fait volontaire et systématique. C'est du moins la conséquence logique de leurs appréciations. L'idéal des grands artistes de la Grèce étaient, disent-ils, la « beauté pure ». Si ce mot a un sens, il nie la recherche de l'expression.

Ce que nous appelons « l'expression » n'est autre chose que la manifestation par l'attitude et le visage des sentiments habituels ou des mouvements accidentels de l'âme,

de la forme, la perfection plastique ; il n'y voit pas l'expression et l'incarnation de l'idée, de l'esprit, des sentiments, des tendances. Le principe spirituel de l'art ne parvient donc pas à se faire jour chez lui. Pour lui, la beauté consiste dans l'unité et la majesté des formes, dans une certaine généralité typique ou, pour employer un mot bizarre qu'il a formé lui-même, dans l'INAPPROPRIATION, c'est-à-dire « *dans une forme qui n'est ni propre à telle ou telle personne, ni l'expression d'un état de l'âme ou d'un sentiment passionné, ce qui mêlerait à la beauté des traits étrangers et en altérerait l'unité !* » D'après cela, la beauté doit être comme l'eau la plus pure, puisée à la source, et qui passe pour d'autant plus saine qu'elle a moins de goût, parce qu'elle ne contient alors aucune partie étrangère.

« Le défaut radical de cette manière de voir se fait sentir partout où Winkelmann, franchissant les limites de l'histoire de l'art grec, se livre à des considérations esthétiques d'un caractère plus général. La beauté de la forme dans l'art étant pour lui quelque chose d'absolu, ayant sa réalité distincte, et étant par elle-même un but au lieu d'être une création de l'art, un produit de l'imagination destiné à servir d'expression à des sentiments et à des idées, l'idéal, tel qu'il le conçoit, n'est plus un idéal fluide et variable selon la diversité des peuples et des temps, c'est-à-dire quelque chose de déterminé, d'individuel, comme le sentiment qu'il est appelé à exprimer, il est unique, universel, il s'impose, sans exception, à tous les peuples, à tous les temps, à tous les arts. « Le « vrai, dit Winkelmann, *est un et non divers.* » De là suit que l'art moderne ne trouve grâce devant ses yeux qu'autant qu'il se rapproche de l'idéal grec. »

c'est-à-dire des caractères ou des passions qui constituent la vie morale. Si c'est là une des différences qui distinguent l'art moderne de l'art ancien, que faut-il en conclure, sinon que les manifestations de la vie morale font défaut dans la statuaire antique? Mais alors qu'appelle-t-on la beauté pure, sinon l'absence de vie morale? Fera-t-on donc à l'antiquité un mérite de n'avoir cherché que la vie physique? Les critiques et les dilettantes prétendent-ils nous ramener au culte exclusif de la beauté corporelle, sous prétexte que les Grecs — ce qui n'est pas même absolument vrai — n'auraient connu et n'auraient compris qu'elle?

C'est là que conduirait la logique ; et cependant ce n'est pas là ce que prétend la critique. Elle élude cette conclusion forcée par une confusion psychologique dont elle semble n'avoir pas conscience. Ce qu'elle désigne sous le nom de beauté pure, c'est bien en effet la beauté physique, l'harmonie et la perfection des lignes et des formes, mais elle l'entend autrement. Elle y ajoute, sans le vouloir et sans le savoir, je ne sais quelle expression morale impossible, qui est en contradiction avec sa théorie et qu'il suffit de considérer un instant pour la faire évanouir.

Une statue, une peinture qui exprime une attitude quelconque de l'âme, autre que l'immobilité parfaite, ne peut éveiller l'idée de la beauté pure, parce que toute émotion particulière, permanente ou passagère, exigeant pour s'exprimer au dehors certaines contractions ou certains développements spéciaux des muscles et des traits, détruit nécessairement l'harmonie géométrique et physiologique du type humain, conçu dans sa perfection mathématique, et supprime cette ataraxie suprême, cette sérénité immobile qui est essentielle à la manifestation visible du beau par excellence. Nous sommes donc encore une fois ramené à la même conclusion : la beauté pure consiste essen-

tiellement dans la négation de toute expression. Elle se résume dans l'application absolue (de toutes les lois géométriques des proportions reconnues comme constituant le canon de la perfection physique. Prenons un exemple. La Vénus de Milo semble être un des modèles les plus complets que l'antiquité nous ait légués de genre de beauté. Elle est belle en effet, mais à quelle condition ? à condition que nous supposions qu'elle n'est pas condamnée à demeurer éternellement dans cette immobilité morale. Elle est parfaite de formes, et grâce à cette perfection, nous pouvons sans cesse nous attendre à la voir s'animer. C'est cette possibilité, c'est cette attente qui fait sa beauté, c'est-à-dire qu'elle nous paraît belle, parce qu'elle semble pouvoir l'être autrement ; sa beauté physique n'est que la promesse de sa beauté morale. De plus, comme son organisme est complet, que toutes ses parties sont en parfait équilibre, qu'aucun trait prédominant ne détermine d'avance le caractère de la manifestation morale par laquelle sa vie intérieure peut se révéler, nous restons en la regardant dans une sorte d'admiration indécise et générale que rien n'incline dans un sens plutôt que dans un autre. C'est cette situation d'esprit qui nous donne l'idée de la beauté pure.

Mais ce sentiment est tout factice et tient à une illusion. Cette beauté n'est belle à nos yeux qu'à la condition qu'elle va cesser d'exister, qu'elle doit sortir de son immobilité. Pour la théorie antique (1), c'est tout le contraire. La beauté pure est pour eux la beauté par excellence, précisément parce qu'elle ne peut se concilier avec aucune

(1) Toutes les théories morales de la Grèce aboutissent à la même conclusion sur ce point. L'idéal moral, c'est la suppression permanente de toute passion, et l'idéal de la beauté physique est de refléter, par l'immobilité constante des traits, cette immobilité continue de l'âme.

manifestation morale, puisque tout mouvement de l'âme, toute expression la ferait disparaître ; c'est-à-dire qu'au regard des anciens, elle consiste essentiellement dans l'immobilité morale, c'est-à-dire dans la suppression de la vie intérieure et dans la seule perfection du corps, celle de l'âme ne pouvant se traduire au dehors que par l'équilibre absolu de tous les organes, et disparaissant totalement dès que cet équilibre se rompt.

C'est pour cette raison que ceux des successeurs de Phidias qui ont essayé d'étendre la recherche de l'expression jusqu'à la représentation de certaines passions et de certains sentiments, pourtant bien généraux, ont été accusés d'avoir corrompu l'art grec.

Bien que cette conception de la beauté soit beaucoup moins arrêtée et moins étroite dans la poésie du même temps, c'est cependant encore par la même raison qu'Euripide a été considéré comme un poëte de décadence, précisément parce qu'il a ajouté à l'art ce grand souffle d'humanité qui aurait dû le vivifier, si son innovation ne s'était heurtée à des préjugés que les philosophes de l'idéalisme ont entretenus avec un soin jaloux.

Le personnage réel des tragédies d'Eschyle est impersonnel. C'est la fatalité des choses, la conséquence logique des faits qui s'impose à l'homme. C'est l'action qui domine, qui marche sur l'homme, qui le brise et l'écrase. Sophocle suit la même voie, et bien que l'homme déjà, dans ses œuvres tienne une place plus grande, que parfois même on y rencontre l'affirmation ou plus exactement la revendication de la liberté, l'homme est encore bien plus l'instrument et la victime de l'action qu'il n'en est l'agent. Pour l'un comme pour l'autre, l'action est la partie capitale, et en quelque sorte le héros du drame.

Euripide ouvre une voie nouvelle. Il nous montre l'homme avec ses passions. S'il périt, c'est lui-même qui

est l'auteur, en partie du moins, de sa perte, car c'est lui qui veut et qui agit. Non pas toutefois que le sentiment de la fatalité antique soit complétement absent de son œuvre. Elle reparaît dans la manière même dont il conçoit la passion, qu'il peint comme une force aveugle et indomptable. Souvent il la mêle assez bizarrement au sentiment de la liberté humaine. Aussi n'a-t-il pas une conscience bien nette de l'innovation qu'il accomplit. Il reste dominé par le souvenir de la tradition. Il croit même lui être fidèle. Mais cette tendance psychologique et humaine, qui se fait jour dans presque tous ses drames, suffit pour faire éclater le cadre étroit dans lequel il se croit obligé d'enfermer ses conceptions. De là cette indécision dans ses plans, qu'on lui a tant reprochée. On n'a pas vu qu'elle était une conséquence nécessaire de sa manière de concevoir la tragédie et que, du moment où l'âme humaine devenait le personnage réel et dominant, il était impossible que le cadre naturel de la tragédie d'action du drame fataliste pût s'accommoder à cet idéal nouveau. La décadence qu'il inaugure, réelle si l'on considère la forme de ses œuvres, est donc en réalité un progrès si l'on s'attache à l'idée. C'est le point de vue psychologique se substituant à la conception fataliste.

Aussi est-ce d'Euripide que date la comédie de mœurs; c'est à lui que se rattache la tragédie psychologique du dix-septième siècle; c'est ce qui explique la préférence instinctive de Racine pour ses œuvres, et aussi le désaccord qu'on pourrait signaler dans le poëte français entre le fait historique qui constitue le sujet apparent de ses pièces et les peintures de passions qui en font l'intérêt réel.

L'art expressif n'a rien à faire avec le beau, quel qu'il soit, ou du moins le beau de la nature ne saurait être pour lui qu'un point de départ et un accessoire. Il ne le dédaigne pas, tant s'en faut, et le traduit volontiers quand l'occasion

s'en présente, mais sans préférence exclusive. Prenez toute la série des portraits célèbres des grands maîtres : est-ce que la considération de la beauté naturelle du modèle entre pour quoi que ce soit dans l'appréciation de l'œuvre? est-ce que Rembrandt, qui n'a peut-être jamais peint une belle figure, dans le sens que les Grecs et la critique académique donnent à ce mot, est moins artiste que Raphael, le seul des grands peintres qui se soit spécialement préoccupé de chercher la beauté physique? Dira-t-on que les tableaux de David soient des œuvres parfaites, par cette raison que ses personnages sont tous des académies sans défaut?

Non, la perfection de l'art ne consiste pas nécessairement dans la beauté des formes, si ce n'est pour l'art qui se propose spécialement cet objet. Il faut renoncer à cette idée qui embrouille et fausse tous les principes, qui jette le trouble dans la conscience des jeunes artistes. La théorie, qui fait du beau l'objet exclusif de l'art, est bonne pour les cerveaux étroits, comme celui d'Ingres, qui ne voient dans l'art que la ligne et qui lui sacrifient tout ce qui fait l'homme, idées, sentiments, caractère (1).

§ 3. Résumé.

Pour nous résumer, nous distinguons deux sortes d'art : l'art décoratif, dans lequel nous comprenons tout art qui a pour objet principal la jouissance de l'œil et de l'oreille, qui recherche avant tout la perfection de la forme, l'harmonie et la grâce des lignes, des images, des sons. Cet art

(1) Ce qui ne les empêche pas de se donner à eux-mêmes d'éclatants démentis. Que restera-t-il de l'œuvre d'Ingres ? Ses portraits, qui sont en désaccord absolu avec sa théorie, et qui ne valent que par ce désaccord même.

est fondé sur la notion de beauté et n'a pas en vue autre chose que cette délectation particulière qui résulte de la vue des belles choses. Il a produit des œuvres admirables dans le passé et il peut encore en produire dans le présent et dans l'avenir, à la condition de chercher ses inspirations dans la réalité vivante, et non dans l'imitation des œuvres consacrées.

Mais nous devons reconnaître que ce n'est plus de ce côté que se portent les tendances de l'art moderne. Le beau ne lui suffit plus. Il ne lui suffisait déjà plus il y a deux mille ans, puisque parmi les chefs-d'œuvre de l'art grec nous en trouvons un certain nombre qui procèdent d'un sentiment différent. Quelques-uns des grands artistes de l'antiquité étaient évidemment préoccupés des manifestations la vie morale, et il est probable que, si le temps n'avait pas détruit leurs œuvres peintes, nous aurions de cette tendance des témoignages absolument irrécusables. Mais nous pouvons nous passer à la rigueur de la confirmation qu'elles auraient apportée à notre thèse, puisque nous trouvons dans le caractère reconnu de la musique des Grecs, dans plusieurs des chefs-d'œuvre de leurs sculpteurs, et dans la plupart de ceux de leurs poëtes, des démonstrations plus que suffisantes.

Le caractère particulier de l'art moderne — je parle de celui qui est abandonné à ses propres inspirations et qui répudie le patronage académique — est d'être expressif. A travers la forme, il poursuit la vie morale, il cherche à s'emparer de l'homme tout entier, corps et âme, sans sacrifier l'un à l'autre. Il se pénètre de plus en plus de cette idée toute moderne que l'être est un, même en dehors de la métaphysique, et qu'il ne peut être complet qu'à la condition de ne pas séparer l'organe de la fonction. La vie morale est une résultante générale des conditions mêmes de la vie physique. L'une est liée à l'autre par des liens

intimes et nécessaires, qu'on ne peut rompre sans tuer l'une et l'autre. Le premier soin de l'artiste doit être d'en chercher et d'en saisir les manifestations de manière à en comprendre et à en marquer l'unité.

L'art ainsi entendu exige de l'artiste un ensemble de facultés intellectuelles plus hautes et plus puissantes que l'art uniquement fondé sur la conception de beauté. Pour celui-ci il suffisait à la rigueur d'être sensible au beau ; et le degré de cette sensibilité se manifestait par la perfection plastique de l'œuvre ; pour l'art expressif, il faut en outre être capable de s'émouvoir de sentiments divers ; il faut pouvoir pénétrer les apparences pour y lire la pensée, le caractère permanent et l'émotion particulière du moment ; il faut avoir en un mot cette éloquence multiple de la forme, dont pouvait se passer l'art, quand il se bornait à la recherche d'une expression unique, mais qui lui est absolument indispensable du moment qu'il énonce la volonté d'exprimer l'homme tout entier.

Aussi peut-on dire que l'art moderne est doublement expressif, puisque, en même temps que l'artiste exprime par la forme et par les sons les sentiments et les idées des personnages qu'il met en scène, il donne, par la puissance et par le caractère même de cette expression, la mesure de sa propre sensibilité, de sa propre imagination, de sa propre intelligence.

L'art expressif n'est nullement hostile à la beauté ; il la fait entrer comme élément dans les sujets qui la comportent, mais son domaine s'étend bien au-delà des limites de cette conception étroite. Il n'est nullement indifférent aux plaisirs de la vue et de l'ouïe, mais il ne les recherche pas exclusivement. Il ne vaut plus seulement par la perfection de la forme, mais aussi, mais surtout par la double puissance d'expression que nous avons signalée ; et aussi, il faut bien le dire, car c'est un point que la plupart des ar-

tistes ont tort de négliger, par la valeur même des idées et des sentiments exprimés.

Entre deux œuvres, manifestant un talent égal, c'est-à-dire une égale habileté à saisir les traits et les accents vrais de la nature et une égale puissance à exprimer le sens intime des choses en même temps que la personnalité propre de l'artiste, nous n'hésiterions pas pour notre compte à préférer celle qui, par sa conception, marquerait chez son auteur un sentiment plus élevé et une intelligence plus virile. La critique artistique semble s'être fait une loi de ne pas tenir compte du choix des sujets et de considérer uniquement le résultat. C'est une thèse plus spécieuse que vraie. La personnalité de l'artiste ne saurait jamais être exclue de l'œuvre, et le choix du sujet est souvent un des points par lesquels cette personnalité s'accuse le plus nettement.

Ce qui est vrai, c'est que l'élévation des sentiments ne saurait en aucun cas tenir lieu du talent artistique; c'est que l'on ne saurait trop réprouver la pratique des jurys académiques, qui récompensent de grandes machines uniquement parce que leurs sujets rentrent dans le catalogue des sujets classiques, et qui persécutent les artistes indépendants pour les punir de leur obstination à se tenir en dehors du domaine consacré. Par conséquent, rien n'est plus loin de notre pensée que de demander aux critiques de substituer en tous cas la considération du sujet à celle de l'œuvre même et de condamner *à priori* tout artiste qui restera fidèle aux traditions, aux idées et aux sentiments du passé. Il y en a qui ne trouvent que là leurs inspirations. Nous croyons seulement pouvoir affirmer que le choix du sujet n'est pas aussi indifférent qu'on se plaît à le dire, et qu'il faut en tenir compte dans une large mesure.

Cette obligation est une conséquence de la distinction que nous établissons entre l'art décoratif et l'art expressif.

L'art décoratif, uniquement voué à la délectation de l'œil ou de l'oreille, n'a d'autre mesure de sa valeur que ce plaisir même. Mais pour l'art expressif, dont l'objet est surtout d'exprimer des sentiments et des idées et de manifester par cette expression la puissance de conception et d'expansion de l'artiste, il est bien manifeste que la valeur des idées et des sentiments exprimés doit entrer pour une part dans l'appréciation de l'œuvre totale, puisque la valeur de l'œuvre dépend de celle de l'artiste, et que, en admettant entre plusieurs l'égalité des aptitudes artistiques, la supériorité morale et intellectuelle constitue une supériorité réelle qui se marque naturellement par la production d'une sympathie instinctive et spontanée.

Dans les pages qui vont suivre, nous nous occuperons spécialement de l'art expressif, dont la prédominance s'accuse chaque jour davantage, et qui est véritablement l'art de l'avenir.

CHAPITRE VIII.

LE STYLE.

§ 1. Le style individuel. — Le style impersonnel. Le style dans la statuaire grecque.

Le style, c'est l'homme, a dit Buffon, et c'est vrai. Faites-vous lire par quelqu'un qui sache lire une page de Démosthènes et de Cicéron, de Bossuet et de Massillon, de Corneille et de Racine, de Lamartine et de Victor Hugo. Pour peu que vous ayez le sens littéraire, vous entendrez immédiatement que tout cela ne *sonne* pas de la même manière. Indépendamment des sujets, des idées même, qui peuvent être identiques, il y a le souffle, l'accent, qui ne peuvent se confondre et que rien ne remplace. Les uns ont l'élégance, la finesse, la grâce, l'harmonie, qui séduisent et qui bercent; les autres, la force, l'élan et ce coup de clairon que l'on n'entend que chez eux et qui réveille les plus endormis.

Le style n'existe qu'en vertu de ce que Bürger appelle *la loi de séparation*. « Un être n'existe, dit-il, qu'à la condition de se séparer des autres.

« ... Cette loi de détachement successif — sans laquelle le progrès serait impossible — on peut la vérifier dans la religion, dans la politique, dans la littérature et dans les arts. La renaissance n'est-elle pas une coupure sur le moyen âge ? » C'est par le style, c'est-à-dire par la manière de comprendre, de sentir et de rendre que les époques, les races, les écoles et les individus se distinguent, se séparent les uns des autres.

Dans tous les arts on retrouve des différences analogues et d'autant plus sensibles que l'art offre un champ plus vaste au développement de la personnalité artistique. Michel-Ange et Raphael, Léonard et le Véronèse, Titien et le Corrège, Rubens et Rembrandt ne se ressemblent pas plus entre eux que Beethoven ne ressemble à Rossini, Weber à Mozart, Wagner à Verdi. Chacun a son style, c'est-à-dire sa manière propre de penser, de sentir et d'exprimer ses pensées et ses sentiments.

Pourquoi les artistes médiocres n'ont-ils pas de style? Par la raison même qui fait qu'ils sont médiocres. Le caractère propre de la médiocrité se trouve dans la banalité de la pensée et du sentiment. Il y a, à chaque moment de l'évolution des sociétés, un certain niveau général qui constitue, à ce moment, la moyenne de l'âme humaine. Les œuvres qui la dépassent supposent le talent ou le génie suivant que cette supériorité est plus ou moins accentuée et surtout plus ou moins spontanée. La médiocrité consiste à l'atteindre sans la dépasser. L'artiste médiocre, pensant et sentant comme tout le monde, n'a donc rien qui le « sépare » de la foule. Il peut avoir une manière, c'est-à-dire un ensemble de procédés qui lui soient propres, mais il ne peut avoir de style dans le sens exact du mot. L'habileté ne fait pas le style. C'est un produit, ou plutôt une résonnance de l'âme elle-même, et il ne dépend pas de nous de l'acquérir, non plus que le plomb ne peut prendre le son du bronze ou de l'argent (1).

(1) « L'art de peindre est peut-être plus indiscret qu'aucun autre. C'est le témoignage indubitable de l'état moral du peintre au moment où il tenait la brosse. Ce qu'il a voulu faire, il l'a fait; ce qu'il n'a voulu que faiblement, on le voit à ses indécisions; ce qu'il n'a pas voulu, à plus forte raison est absent de son œuvre, quoi qu'il en dise et quoi qu'on en dise. Une distraction, un oubli, la sensation plus tiède, la vue moins profonde, une application

S'ensuit-il que ceux qui méritent ce titre aient de naissance leur style et qu'il se doive retrouver aussi complet dans leurs premières œuvres que dans celles de leur maturité? Rien n'est plus éloigné de notre pensée. Les mieux doués trouvent dans l'expérience de la vie et dans la pratique de l'art des sources d'inspiration et des moyens d'expression qu'ils ne soupçonnaient pas auparavant. Le

moindre, un amour moins vif de ce qu'il étudie, l'ennui de peindre et la passion de peindre, toutes les nuances de sa nature et jusqu'aux intermittences de sa sensibilité, tout cela se manifeste dans les ouvrages du peintre aussi nettement que s'il nous en faisait la confidence. On peut dire avec certitude quelle est la tenue d'un portraitiste scrupuleux devant ses modèles. » (Eugène Fromentin, *les Maîtres d'autrefois*, p. 120.)

Ce que dit Fromentin de la peinture s'applique plus ou moins à tous les arts, ou pour mieux dire à toutes les manifestations de l'âme humaine. Il n'est pas besoin, pour s'en convaincre, d'étudier les grandes œuvres des artistes et des poëtes. La preuve s'en trouve dans la vie de tous les jours. Le geste, l'attitude, le regard, le son de la voix décèlent constamment les variations de notre situation morale. Avec un peu d'expérience et d'observation, on peut quelquefois découvrir tout un drame dans les conversations les plus simples. A plus forte raison, quand il s'agit des œuvres des artistes, c'est-à-dire des hommes qui sont par nature les plus impressionnables et dont les impressions se traduisent le plus spontanément au dehors. Tout le monde, à la lecture d'un poëme, à l'audition d'un discours ou d'un morceau de musique, distingue sans effort les parties où l'auteur a mis le plus de son âme et celles où l'inspiration lui a fait défaut. Ce discernement paraît moins facile dans les arts de la vue, et il demande une étude particulière, parce que nous y sommes en général moins exercés, mais il n'échappe pas au critique expérimenté.

L'art, en effet, transforme, *personnalise* la réalité, c'est là son caractère éminent. Mais cette transformation, pour être artistique, doit être involontaire, c'est-à-dire que l'impression d'où elle naît, doit être vive et spontanée d'abord, puis *persistante*, aussi longtemps du moins qu'il est nécessaire pour l'achèvement de l'œuvre. La vivacité, la spontanéité, et surtout la persistance de l'impression, voilà ce qui manque aux artistes médiocres. Ils tâchent d'y suppléer par des procédés d'école, par des recettes et des ficelles auxquelles n'ont pas besoin de recourir les vrais artistes.

génie peut s'élever et s'agrandir par une éducation convenable. S'il ne se transforme guère dans ce qui constitue le fond de sa personnalité, il lui est possible de se développer, et le style, qui n'est que la résultante, ou, plus justement, la manifestation de ce progrès, à chaque moment de son évolution, en suit naturellement les phases diverses.

Cette manière de comprendre le style est assez généralement acceptée, quand on se borne à le considérer dans l'œuvre particulier de chaque artiste. Mais ce mot est pris aussi par les critiques d'art dans une acception absolue qu'il nous paraît difficile d'admettre.

« En raison de ces divers styles, qui sont des nuances dans la manière de sentir, et qui ont été consacrées par les grands maîtres, dit M. Ch. Blanc, dans sa *Grammaire des arts du dessin*, il y a quelque chose de *général* et d'*absolu* qu'on appelle *le style*. De même qu'un style est le cachet de tel ou tel homme, le style est l'empreinte de l'humanité sur la nature. Dans cette haute acception il exprime l'ensemble des traditions que les maîtres nous ont transmises d'âge en âge, et résumant toutes les manières classiques d'envisager la beauté, il signifie la beauté même. Il est le contraire de la réalité pure : *il est l'idéal*. Le peintre de style voit le grand côté, même des petites choses, l'imitateur réaliste voit le petit côté, même des grandes. Un ouvrage a du style, lorsque les objets y sont représentés *sous leur aspect typique, dans leur primitive essence*, dégagés de tous les détails insignifiants, simplifiés, agrandis. Une architecture n'a pas de style lorsqu'elle n'inspire aucun sentiment et n'éveille aucune pensée. Une peinture, une statue manquent de style, lorsque, paraissant une imitation littérale et mécanique de la nature, elles ne trahissent aucune âme. Ainsi un paysage reproduit au moyen d'un appareil qu'on nomme chambre claire, ne saurait avoir aucun style, pas plus qu'une image réfléchie par le miroir.

Une photographie est privée de style, bien que parfois on reconnaisse l'auteur à certaines préférences dans la manière de poser et d'éclairer le modèle, de préciser ou de noyer les contours. Ce ne sont là, pour ainsi parler, que de belles marques de fabrique.

« L'école de Hollande manque de *style*, parce qu'elle n'a pas eu la beauté ; mais elle a brillé dans le second degré de l'art ; elle a triomphé par le *caractère*. Les écoles d'Italie ont eu de grands styles, personnifiés par Léonard, Michel-Ange, Raphaël, Titien, Corrège. Seuls les Grecs, parvenus à l'apogée de leur génie, ont paru atteindre un moment, sous Périclès, au style par excellence, au *style absolu*, à *cet art impersonnel* et par là sublime, dans lequel sont fondus les plus hauts caractères de la beauté, divin mélange de douceur et de force, de dignité et de chaleur, de majesté et de grâce. Winkelmann a dit ce mot profond : « La beauté parfaite est comme l'eau pure, qui n'a aucune « saveur particulière. » Ainsi dans les sculptures du Parthénon, la personnalité du statuaire s'est effacée si bien, qu'elles sont moins l'œuvre d'un artiste que les créations de l'art lui-même, parce que Phidias, au lieu de les animer au souffle de son âme, y a fait passer le souffle de l'âme universelle. (1) »

(1) Il est assez intéressant de rapprocher ce développement de l'opinion d'un critique d'art de premier ordre, qui, après avoir « autrefois, dit-il, balancé l'idéal en des phrases nuageuses » — or *l'idéal absolu* et le *style impersonnel*, c'est tout un — en est complétement revenu, comme le prouve le passage suivant : « La critique a un mot qu'elle fait briller en l'air à tout propos, mais qui s'éteint sitôt qu'elle le retourne vers les œuvres d'art, pour les éclairer : l'idéal. Qu'est-ce que l'idéal ? Est-il dans le sujet ou dans la manière de l'interpréter ? S'il y a de l'idéal dans *l'École d'Athènes*, de Raphaël, y en a-t-il dans *la Leçon d'anatomie*, de Rembrandt ? Pourquoi un paysage de Poussin est-il plus idéal qu'un paysage de Ruisdael ? Nous ne nous chargeons pas d'être le sphinx de ces mystères de l'Esthétique. Si une intention symbolique constitue

J'ai cité ce passage malgré sa longueur, parce qu'il me paraît exposer très-nettement un des points qui caractérisent le mieux l'école de l'absolu et qu'il me fournit l'occasion de marquer précisément l'illusion dans laquelle nous paraît tomber cette école.

Nous reconnaissons à chaque artiste, dont la personnalité s'affirme dans ses œuvres, un style particulier, puisque ce style est précisément la marque de cette personnalité.

Outre le style particulier à chaque artiste, nous admettons un style d'école, de peuple ou de race, lequel n'est également que la marque de la personnalité de cette race, de ce peuple, de cette école, et se compose de l'ensemble des traits communs aux œuvres d'art de ces groupes. Il

l'idéal, il suffira au plus simple naturaliste d'intituler une figure de femme qui dort : *le Sommeil*. Et là-dessus les critiques pourront se livrer aux plus ingénieuses spéculations : « La mort, c'est le sommeil.... c'est le réveil peut-être ! etc. » Absolument comme le beau groupe de bergers près d'un tombeau antique, dans l'*Arcadie* du Poussin, provoque de grandes pensées sur « l'instabilité du bonheur et la brièveté de la vie ». Tout le monde peut s'exercer à ces amusements philosophiques devant un *Fumeur* de Brouwer, aussi bien qu'en contemplant une *Muse* des Carraches. Un fumeur, quelle allégorie profonde ! Hélas ! tout s'évapore comme fumée ! La vie est courte, le bonheur est fugitif et la vertu seule est enviable. Nous voilà revenus à l'*Arcadie* du Poussin — avec un personnage de cabaret.

« En conscience l'art n'est pas si malin que la critique. Le véritable artiste a plus d'ingénuité ; il se contente de représenter ce qu'il voit et d'exprimer ce qu'il sent, — deux termes inséparables de toute création véritablement artistique. C'est le moi et le non-moi de la philosophie, pratiqués naïvement et irrésistiblement : une forme réelle empruntée au monde extérieur, et animée par le sentiment qu'elle inspire à l'homme intérieur. La nature et l'humanité sont à la fois et indissolublement l'objet et le sujet de tous les arts, aussi bien que de la science et de l'industrie. L'art montre les phénomènes de la vie universelle, la science les explique, l'industrie les accommode aux besoins de l'homme. L'art propose, la science expose, l'industrie dispose. » Voilà ce que dit de l'idéal W. Bürger dans son Salon de 1861, dans *le Temps*.

est certain qu'il y a un style grec, un style égyptien, un style assyrien, un style arabe; il y a aussi le style des Vénitiens, qui n'est pas le même que celui de l'école florentine, de l'école romaine ou de l'école lombarde. Mais quand on nous parle du *style en soi*, du *style absolu, impersonnel*, nous ne comprenons plus. En admettant que ce style unipersonnel soit la « beauté », encore reste-t-il que cette beauté est comprise et sentie de manière diverse par les divers artistes. Comment concilier cette diversité avec le style, qui, étant absolu, doit être logiquement toujours identique à lui-même?

Il est convenu, dans l'école à laquelle appartient M. Ch. Blanc, que Raphael est par excellence le peintre de la beauté. Mais la beauté telle qu'il l'a comprise et rendue n'a aucun rapport avec celle que recherchaient Léonard, Michel-Ange ou Rubens.

« Raphael, dit Jules de Goncourt dans ses *Notes de voyage*, a créé le type classique de la Vierge par la perfection de la beauté vulgaire, par le contraire absolu de la beauté que le Vinci chercha dans l'exquisité du type et la rareté de l'expression. Il lui a attribué un caractère de sérénité tout humaine, une espèce de beauté roide, une santé presque junonienne. Ses vierges sont des mères mûres et bien portantes, des épouses de saint Joseph. Ce qu'elles réalisent, c'est le programme que le public des fidèles se fait de la mère de Dieu. Par là elles resteront éternellement populaires ; elles demeureront, de la Vierge catholique, la représentation la plus claire, la plus générale, la plus accessible, la plus bourgeoisement hiératique, la mieux appropriée au goût d'art et de piété. La *Vierge à la Chaise* sera toujours l'*académie* de la divinité de la femme. »

La note paraîtra peut-être un peu dure et excessive, et cependant elle est juste en somme. Elle donne la mesure de l'idéal de ce génie aimable, facile et un peu superficiel,

en tout cas plus étendu que profond. Raphael a compris la beauté comme le reste, par le dehors plus que par le dedans, par la forme visible plus que par le fond moral. Son style n'est donc pas le style, c'est encore son style à lui et la marque de sa personnalité propre. Ce qui lui vaut auprès de bien des gens l'honneur d'être considéré comme le *prince des peintres* et d'être élevé en cette qualité au-dessus de Léonard, de Michel-Ange, de Rembrandt, c'est précisément ce qui le reléguera derrière eux quand on comprendra clairement que le style impersonnel est simplement l'absence du style, et que si Raphael s'est plus rapproché qu'aucun autre de cette prétendue perfection, c'est justement parce que chez lui la personnalité manque de ces accents profonds et tranchés qui peuvent étonner les foules et déconcerter les académiciens, mais qui n'en sont pas moins la marque propre des génies puissants et vigoureux.

Nous en dirons autant du « style impersonnel » qu'on vante dans les œuvres grecques. Si cet éloge était mérité, ce serait la condamnation de l'art grec. Je ne connais dans aucune littérature un style plus personnel que celui d'Eschyle, de Démosthènes, d'Aristophane. S'il n'est pas aussi accentué dans la statuaire, ce n'est pas le moins du monde parce que les sculpteurs ont fait passer dans leurs œuvres « le souffle de l'âme universelle », mais tout simplement parce que l'idéal de la sculpture s'est longtemps borné presque exclusivement à la représentation des « beaux corps », comme dit Platon. Cet idéal très-étroit avait sa limite et son *canon* dans le génie particulier de la race grecque. Le rôle de l'artiste se bornait à rendre le plus complétement possible ce genre de perfection déterminé par des règles acceptées de tous. La première consistait à chercher et à copier le plus exactement possible les beaux modèles que fournissait en abondance cette race d'élite.

La seconde était de résumer et de condenser en un petit nombre de traits principaux la masse des détails ; elle leur était imposée par la forme même de l'esprit grec, ennemi du particulier et de l'individuel. Pour leurs philosophes comme pour leurs artistes, le général est seul digne d'attention ; dans leurs systèmes philosophiques comme dans leur statuaire, ils procèdent par plans et par masses, et négligent volontiers le détail, préférant toujours la synthèse à l'analyse. C'est un trait de caractère commun à la race, et peu favorable à l'expression de la personnalité individuelle. Outre les nécessités spéciales à la statuaire que nous expliquerons plus tard, le sculpteur se trouvait donc enfermé dans des habitudes d'esprit dont il lui était interdit de se départir. Il arrivait forcément au type, c'est-à-dire à la généralisation et à l'abréviation des choses. Enfin il s'inquiétait peu en général de l'expression du visage, et songeait avant tout à la beauté physique du corps, à l'équilibre et à la proportion des parties. Quand un certain nombre des successeurs de Phidias, las de l'immobile sérénité des âmes divines, commencèrent à représenter la vie humaine avec ses joies et ses tristesses, et s'efforcèrent de marquer par l'attitude et la physionomie quelques-uns des sentiments et même des passions dont l'expression est accessible à la sculpture, on se mit à crier à la décadence, exactement comme Euripide fut accusé d'avoir abaissé le théâtre grec parce que, à la régularité sculpturale, à la perfection quelque peu géométrique de la tragédie d'action, telle que l'avait comprise Sophocle, il avait substitué, ou plutôt ajouté le ressort moral et la peinture des passions.

Cette préoccupation exclusive de la beauté des corps chez un peuple qui y fut plus sensible que tout autre, cette recherche du type par l'abréviation du détail et par l'amour impérieux de la proportion ou pour mieux dire de

l'eurhythmie, comme ils l'appelaient, ne constituent pas, dans le vrai sens du mot, un art impersonnel. Tout ce qu'on peut dire de la statuaire grecque, c'est que la personnalité propre de l'artiste s'y trouve en grande partie absorbée par la personnalité de la race, à peu près comme dans l'œuvre collective qui nous est parvenue sous le nom d'Homère.

Nous avons eu déjà l'occasion de nous expliquer sur ce point, nous n'y reviendrons pas. Il n'y a pas de style impersonnel. L'union de ces deux mots forme une contradiction absolue.

§ 2. Le style dans la peinture italienne et dans la peinture hollandaise. — Importance capitale de la question du style. — Le style académique. — L'enseignement officiel.

Je trouve dans le beau livre de M. Fromentin une page qui résume très-nettement toute la question du style (1). Comparant la peinture italienne à celle de la Hollande, il dit :

« Il existait une habitude de penser hautement, grandement, un art qui consistait à faire choix des choses, à les embellir, à les rectifier, qui vivait dans l'absolu plutôt que dans le relatif, apercevait la nature comme elle est, mais se plaisait à la montrer comme elle n'est pas. Tout se rapportait plus ou moins à la personne humaine, en dépendait, s'y subordonnait et se calquait sur elle, parce qu'en effet certaines lois de proportions et certains attributs, comme la grâce, la force, la noblesse, la beauté, savamment étudiés chez l'homme et réduits en corps de doctrine, s'appliquaient aussi à ce qui n'était pas l'homme.

(1) *Les Maîtres d'autrefois*, p. 174-175.

Il en résultait une sorte d'universelle humanité ou d'univers humanisé, dont le corps humain, dans ses proportions idéales, était le prototype. Histoire, visions, croyances, dogmes, mythes, symboles, emblèmes, la forme humaine presque seule exprimait tout ce qui peut être exprimé par elle. La nature existait vaguement autour de ce personnage absorbant. A peine la considérait-on comme un cadre qui devait diminuer et disparaître de lui-même, dès que l'homme y prenait place. Tout était élimination et synthèse. Comme il fallait que chaque objet empruntât sa forme plastique au même idéal, rien ne dérogeait. Or, en vertu de ces lois du style historique, il est convenu que les plans se réduisent, les horizons s'abrégent, les arbres se résument, que le ciel doit être moins changeant, l'atmosphère plus limpide et plus égale, et l'homme plus semblable à lui-même, plus souvent nu qu'habillé, plus habituellement accompli de stature, beau de visage, afin d'être plus souverain dans le rôle qu'on lui fait jouer.

« A l'heure qu'il est, le thème est plus simple. Il s'agit de rendre à chaque chose son intérêt, de remettre l'homme à sa place et, au besoin, de se passer de lui.

« Le moment est venu de penser moins, de viser moins haut, de regarder de plus près, d'observer mieux et de peindre aussi bien, mais autrement. C'est la peinture de la foule, du citoyen, de l'homme de travail, du parvenu et du premier venu, entièrement faite pour lui, faite de lui. Il s'agit de devenir humble pour les choses humbles, petit pour les petites choses, subtil pour les choses subtiles, de les accueillir toutes sans omission ni dédain, d'entrer familièrement dans leur intimité, affectueusement dans leur manière d'être ; c'est affaire de sympathie, de curiosité attentive et de patience. Désormais le génie consistera à ne rien préjuger, à ne pas savoir ce qu'on sait, à *se laisser surprendre par son modèle*, à ne demander qu'à lui com-

ment il veut qu'on le représente. Quant à embellir, jamais ! à ennoblir, jamais ! à châtier, jamais ! Autant de mensonges ou de peine inutile. N'y a-t-il pas dans tout artiste digne de ce nom un je ne sais quoi qui se charge de ce soin naturellement et sans effort ? »

Toute la théorie du style est là. Le style, étant le simple reflet de la personnalité de l'artiste, se trouve tout naturellement dans son œuvre, quand l'artiste a une personnalité. Ce « je ne sais quoi » dont parle Fromentin, c'est précisément l'ensemble des qualités, c'est la manière d'être, le tempérament, qui fait que Rubens voit les choses autrement que Rembrandt, que chacun du même spectacle extrait les émotions qui conviennent à sa nature, de même que des cordes tendues dans une salle de concert vibrent à l'unisson des notes qu'elles peuvent elles-mêmes produire. Le tout est de vibrer, et c'est ce qui manque le plus souvent.

Cette question du style a une importance considérable. On pourrait dire qu'elle contient l'esthétique tout entière, car c'est la question même de la personnalité dans l'art.

Si ceux-là seuls s'occupaient d'art qui sont vraiment faits pour être artistes, c'est-à-dire chez qui l'émotion esthétique se produit avec la spontanéité et l'énergie qui constituent la puissance créatrice, ces discussions seraient purement académiques et il serait puéril de s'arrêter sur la définition du style.

Mais il n'en est rien, d'abord parce que, trop souvent, de tous les objets, celui que les hommes songent le moins à étudier, c'est eux-mêmes ; parce que la vanité nous jette en des illusions étranges, et enfin, et surtout peut-être, parce que notre ignorance et nos travers trouvent des auxiliaires et des complices détestables dans les règles et formules de l'enseignement officiel.

« Le style, dit M. Ch. Blanc, exprime l'ensemble des

traditions que les maîtres nous ont transmises d'âge en âge, et résumant toutes les manières classiques d'envisager la beauté ; il signifie la beauté même. » C'est-à-dire que, pour acquérir le style et exprimer la beauté, il suffit d'étudier l'ensemble des traditions classiques ! C'est la pure doctrine de l'Académie. C'est en vertu de ce principe qu'ont été rédigés et compilés ces recueils de recettes qui, sous le nom de *poétiques*, de *rhétoriques*, d'*esthétiques*, etc., condensent en règles des observations plus ou moins précises sur l'art de construire des chefs-d'œuvre. La méthode est simple : il suffit de regarder comment ont procédé ceux qui en ont fait. Vous voulez faire une épopée. Rien de plus facile. Voici comment s'y est pris Homère. Faites comme Homère. Sophocle vous enseignera la manière de composer une tragédie. Vous vous destinez à la sculpture, à la peinture. Vous n'avez pas sans doute la prétention de dépasser Phidias, Polyclète, Praxitèle, Raphaël, Titien, Michel-Ange ! Or, de l'étude des œuvres de ces grands hommes, il résulte que leur supériorité s'explique par le soin qu'ils ont pris de sacrifier la réalité à l'idéal, de voir le grand côté des choses, même quand ce grand côté n'existe pas, de représenter les objets sous leur aspect typique, dans leur primitive essence. Vous ne comprenez pas ? Eh bien ! cela veut dire qu'ils éliminaient les détails secondaires, qu'ils simplifiaient les ensembles pour les agrandir. Surtout ils embellissaient, corrigeaient, rectifiaient, procédant toujours par élimination et par synthèse, réduisant les plans, abrégeant les horizons, résumant les arbres, purifiant l'atmosphère, idéalisant le corps humain et remplaçant ses misères par des académies conformes au canon.

Voilà ce que l'on enseigne aux jeunes gens qui se préparent à la culture des arts. Pour leur faire comprendre la poésie, on commence par la leur traduire en prose ; on

leur réduit l'art au procédé. Ils finissent par être convaincus que, pour produire des œuvres de génie, la condition première, c'est, non le génie, mais la règle. Michel-Ange, avec plus de génie que Raphaël, n'est-il pas, si l'on en croit l'Académie, resté inférieur à son rival, précisément parce qu'il n'a pas su se plier comme lui au respect minutieux des règles ? Combien de jeunes gens, après avoir consciencieusement étudié l'*Art poétique* de Boileau, ou les nombreuses *Rhétoriques* qui se sont succédé depuis Aristote, ou l'esthétique officielle, ne peuvent s'imaginer qu'ils puissent n'être après cela que de détestables poëtes, de médiocres avocats ou des artistes sans talent !

Cette illusion est plus fréquente qu'on ne se l'imagine. Elle a des conséquences déplorables, pour ceux mêmes qui avaient reçu de la nature les dons nécessaires. Son premier effet est de détruire la sincérité, la spontanéité, sans lesquelles il n'y a plus d'art possible. Au lieu de s'abandonner à leurs impressions vraies et de les traduire fidèlement, directement, comme ils les sentent, ils commencent par les soumettre à la torture des règles inventées, imposées par les législateurs patentés, ils les font passer sous la toise du programme académique, les rognent, les fardent, les tuent et sont ensuite tout surpris de n'en plus trouver que les cadavres.

C'est cette substitution du procédé à l'émotion spontané qui produit l'art théâtral, lequel n'est autre chose qu'une exagération voulue et calculée de l'exagération naïve et spontanée de l'art vrai. L'art académique se jette dans l'outré, dans le faux, dans le théâtral, précisément pour échapper à la banalité et à l'insignifiance. N'étant pas soutenu et échauffé par l'émotion intime, qu'on lui apprend à dédaigner, il se perd dans des préoccupations de lignes, de détails, d'arrangements, qui contrarient ou suppriment l'unité et l'effet général. C'est ce manque

d'abandon et de sincérité qui constitue proprement le *vice académique*. Le naturel et la simplicité de l'impression vraie et personnelle sont remplacés par une recherche de la tradition et de l'exagération qui laisse transpercer l'effort et le calcul. Ce n'est plus de l'art, c'est de l'industrie plus ou moins laborieuse.

Qu'on songe à la situation du jeune homme qui, la plupart du temps, s'ignore lui-même, qui surtout ne se doute pas que des oracles prononcés d'une voix solennelle par des hommes revêtus de l'estampille officielle et de la garantie du gouvernement, puissent être des oracles menteurs ; qui, enfin, comprend et voit par des exemples mémorables combien il peut être dangereux de prétendre avoir une opinion, une esthétique, une originalité à soi. Tout se ligue, tout conspire contre sa liberté ; le moment précis où il aurait le plus besoin d'être soutenu, encouragé, aidé, dans le développement de sa propre personnalité, est celui qu'on choisit pour l'accabler sous les tentations ou les intimidations de toutes sortes. L'étude et l'imitation des maîtres, qui sont choses excellentes pour l'artiste engagé dans sa propre voie, sont pleines de périls pour le jeune homme qui ne sait encore de quel côté se tourner.

Cette méthode a été vivement critiquée par les hommes les plus compétents. M. Horace Lecoq de Boisbaudran, qui, bien que professeur de dessin, est un de ceux qui ont le plus vif et le plus juste sentiment des réformes nécessaires, écrivait dernièrement dans une brochure que ne lui pardonnera pas l'Académie des beaux-arts :

« Les jeunes gens qui suivent les concours font tous leurs efforts, et cela est bien naturel, pour obtenir les récompenses qui y sont attachées. Malheureusement le moyen qui leur semble généralement le plus sûr et le plus facile, c'est d'imiter les ouvrages précédemment cou-

ronnés, que l'on ne manque pas d'exposer avec honneur et apparat, comme pour les proposer en exemples et leur montrer la route qui conduit au succès. A-t-on compris toute la portée de ces incitations, en voyant le plus grand nombre des concurrents abandonner leurs propres inspirations, pour suivre docilement ces données recommandées par l'Ecole et consacrées par la réussite ?

« Sauf de très-rares exceptions, on n'arrive à la simple admission au grand concours, c'est-à-dire à l'entrée en loge, qu'après de longues études dirigées exclusivement vers ce but ; c'est la durée de cette préparation antinaturelle qui la rend si dangereuse pour la conservation des qualités originales.

« Les élèves qui s'y attardent finissent par ressembler à certains aspirants bacheliers, plus soucieux du diplôme que du vrai savoir.

« Deux épreuves sont exigées pour l'admission en loge : une esquisse ou composition sur un sujet donné et une figure peinte d'après le modèle. La préparation à ces deux épreuves devient l'unique préoccupation des jeunes gens. Ils ne veulent point d'autres études que la répétition journalière de ces esquisses et de ces figures banales, toujours exécutées dans les dimensions, dans les limites de temps et dans le style habituel des concours.

« Après des années entières consacrées à de tels exercices, que peut-il leur rester des qualités les plus précieuses ? Que deviennent la naïveté, la sincérité, le naturel ? Les expositions de l'Ecole des beaux-arts ne le disent que trop.

« Parfois certains concurrents imitent le style de leur maître ou celui de tel artiste célèbre, d'autres cherchent à s'inspirer d'anciens lauréats de l'école, ceux-ci se préoccupent des derniers succès du Salon, ceux-là de quelque œuvre qui les aura vivement impressionnés. Ces différentes

influences peuvent donner à quelques expositions une variété apparente, mais rien ne ressemble moins à la diversité réelle et au caractère original des inspirations personnelles. »

M. Lecoq de Boisbaudran demande qu'on commence par rendre les élèves « observateurs et impressionnables » et il a imaginé pour cela une méthode très-efficace. C'est là le point essentiel et précisément celui qu'on néglige le plus. L'enseignement technique des éléments du dessin n'est pas moins défectueux.

Venant à parler des modèles de dessin patronnés dans tous les établissements scolaires par le ministère des beaux-arts, M. Lecoq ajoute : « Chose étrange ! Dans un temps où l'on invoque plus que jamais l'exemple et l'autorité de Raphael et des autres grands dessinateurs, les modèles destinés à former la jeunesse sont la contre-partie systématique des dessins de ces grands artistes, si animés, si vibrants, aux contours souples et ondulés, aux enveloppes savantes et accentuées dans le sens de la perspective et de la construction. »

Des critiques analogues se retrouvent dans une réponse qu'adressait en 1864 M. Viollet-le-Duc à M. Vitet, à propos de l'enseignement des arts du dessin, à l'époque où l'Académie des beaux-arts, un moment menacée dans sa suprématie, ressaisissait sa dictature funeste.

« Que fait-on, disait le savant et habile architecte (1), lorsqu'on enseigne le dessin suivant la méthode classique ? On commence par présenter aux élèves des silhouettes, ce qu'on appelle des dessins au trait, et on les leur fait copier machinalement. L'œil de l'enfant, préoccupé de traduire

(1) On sait que M. Viollet-le-Duc est un des hommes de France qui dessinent le mieux et qui se préoccupent le plus ardemment d'introduire dans nos écoles les améliorations repoussées par l'esprit de routine des administrations et des académies.

par la main, instrument très-imparfait encore, ce trait, cette silhouette, commence d'abord par prendre une mauvaise habitude, qui est de ne point se rendre compte des plans, et de ne voir dans l'objet à traduire qu'une surface plate bordée d'un contour... En quoi consiste ensuite l'enseignement à l'École des beaux-arts ? Il se borne à faire copier aux jeunes gens ce qu'on appelle vulgairement des *académies*, c'est-à-dire un homme nu, éclairé par le même jour, dans le même local, et soumis à une pose qui peut passer généralement pour une torture payée à l'heure. Voilà ce cours de *dessin d'après le naturel*, qui dure depuis près de deux cent dix-sept ans, et dont, au dire de M. Vitet, la suppression serait la perte de l'art !... »

Cet entêtement à s'enfermer dans la tradition inerte et inepte est quelque chose de bien étrange à première vue. Il s'explique quand on y réfléchit. Chez nous les hommes ne deviennent quelque chose que quand ils ne sont plus bons à rien. Pour être général, ministre, académicien, il faut être vieux. Quand on s'est usé, brisé contre toutes les difficultés de la vie et que le repos devient un besoin impérieux, on vous ouvre les grandes fonctions, celles qui ont pour mission de régler, de diriger l'activité nationale, à une condition toutefois : c'est que vous n'aurez ni instincts révolutionnaires ni tendances réformatrices. Une fois cette constatation faite, quand il est bien démontré que l'homme qui, étant jeune, avait vigueur, talent, activité, n'a plus rien de tout cela, on l'appelle, on l'accueille dans quelqu'un de ces nombreux hôtels des invalides qu'on appelle ministères, académies, gouvernements et administrations de toutes sortes et de toutes catégories ; et là ces vieux, réunis, causent du bon temps, qui était celui de leur jeunesse, et naturellement s'accordent à anathématiser les téméraires qui prétendent y changer quoi que ce soit. Si quelqu'un, trop vert, ou admis par erreur dans la docte

compagnie, fait mine de croire qu'il pourrait bien y avoir cependant quelques petites choses à modifier, on l'accable de sarcasmes, et s'il risque quelque proposition qui sente l'hérésie, on l'écrase et l'étouffe aussitôt sous les votes contraires.

Ce n'est pas que nous en vouillons le moins du monde aux académies et aux administrations. Elles sont tout simplement ce que nous les faisons. Le coupable, c'est le préjugé public qui réserve toujours les meilleurs morceaux pour ceux qui n'ont plus de dents, et qui charge de toutes les besognes importantes ceux qui sont incapables de les exécuter. Il nous faut pour commander nos armées des généraux qui ne puissent plus se tenir à cheval, et pour diriger nos arts des académiciens qui n'ont plus ni œil ni oreille. Nécessairement ils jugent surtout avec leurs souvenirs. Tant pis pour nous, qui ne le voulons pas comprendre. Il est tout naturel que les vieillards aiment les vieilleries, qui leur rappellent leur jeunesse, et qu'ils traitent de profanation tout effort qui porte atteinte à la sainteté de leurs souvenirs.

Aussi remarquons bien que les mêmes vices se retrouvent partout. L'enseignement des lettres vaut chez nous celui des beaux-arts; il est partout assujetti aux mêmes méthodes. La fatigue et la monotonie des exercices aboutit fatalement à une mécanisation générale, des professeurs aussi bien que des élèves. L'implacable routine domine en maîtresse absolue. Chaque jour de l'année le maître répète doctoralement et ennuyeusement la leçon qu'il répétait le jour correspondant de l'année précédente, et cette leçon, la plupart du temps, s'adresse uniquement à la mémoire de l'élève. On instruit nos enfants exactement comme on dresse les chiens savants, par la répétition indéfinie du même acte; la différence principale consiste dans la substitution du pensum au bâton.

C'est avec cela qu'on prétend former des hommes. On fait surtout des cancres, qui emportent des lycées l'horreur du travail intellectuel et n'aspirent qu'à se débarbouiller de tous ces souvenirs d'ennuis en se plongeant dans les abrutissements multiples qui représentent aujourd'hui l'idéal du jeune homme bien élevé. Une seule chose nous étonne, c'est qu'avec une pareille méthode d'instruction, il s'en trouve encore parmi les jeunes gens un si grand nombre qui puissent se débarrasser du pli, se redresser et reprendre pied dans la vie intellectuelle.

Espérons qu'un jour, après avoir longtemps crié et déclamé contre l'inertie des administrations, contre la cristallisation des académies, contre le ramollissement de la jeunesse contemporaine et contre la décadence de l'art, on arrivera à comprendre qu'au lieu de s'en prendre aux effets, il faut remonter aux causes, ne pas confier à des morts la direction de la vie et délivrer la jeunesse de l'oppression des méthodes stupéfiantes sous lesquelles nous l'écrasons.

Le premier soin de l'enseignement devrait être de susciter des personnalités. Rembrandt attachait à ce point une telle importance, qu'il condamnait ses élèves à l'enseignement cellulaire, pour qu'ils ne pussent pas se copier les uns les autres. Aujourd'hui la préoccupation unique et l'effet naturel, nécessaire de nos méthodes est de les étouffer, par la substitution du procédé à l'inspiration, de la manière à la sincérité, du calcul à la spontanéité. D'imagination, de poésie, il n'en est guère question. Parmi ceux qui, en regardant au dedans d'eux-mêmes, trouveraient tout naturellement le style par l'expression naïve de leurs vrais sentiments, il y en a une foule qui se travaillent à conquérir laborieusement un style d'emprunt par l'application des recettes de manuel, et qui perdent par là le bénéfice de leurs dons naturels. La lettre tue l'esprit et les

envahissements de la formule réduisent l'art au métier. « Quelle est en effet, selon l'Académie, disait G. Planche dans son article sur David d'Angers, la manière la plus claire de prouver son respect pour les traditions ? N'est-ce pas de s'effacer si bien, de s'absorber si parfaitement dans l'imitation des monuments antiques, d'assembler dans une œuvre sans nom tant de morceaux connus, qu'il soit impossible au spectateur de dire : cette œuvre est sortie des mains d'un homme nouveau ? »

Ce n'est pas que les préceptes soient nécessairement faux et funestes par eux-mêmes. Un certain nombre de ceux qui ont cours dans l'enseignement public et dans la tradition officielle procèdent d'une observation, souvent un peu étroite, mais en somme juste et exacte. L'analyse qui les a dégagés des chefs-d'œuvre révèle parfois une perspicacité remarquable. Mais ces vérités mêmes deviennent dangereuses, par suite de l'erreur générale de la méthode qui, à force d'insister sur l'importance de ces règles, finit par faire croire aux jeunes artistes que c'est leur application qui fait la grandeur des maîtres, tandis qu'elles ne sont au contraire que l'expression de leurs qualités propres, la manifestation spontanée de leur génie. Ils arrivent à s'imaginer qu'Homère, Eschyle, Shakspeare, Léonard, Michel-Ange, Rubens, Rembrandt ont travaillé comme eux, d'après ces formules, qu'on ne manque pas de leur donner comme les lois suprêmes de la raison éternelle, comme une révélation antérieure à l'art lui-même. L'art se réduit ainsi à une sorte de géométrie inflexible, dont les axiomes s'imposent également à tous les tempéraments, à tous les esprits et dont les théorèmes se déduisent avec une logique impérieuse, produisant aussi naturellement les chefs-d'œuvre, lorsqu'on l'applique, que les avortements, lorsqu'on le néglige. Quant au génie, quant à l'émotion, quant à ce mouvement intérieur de l'âme qui échauffe l'imagination

et la peut seule rendre féconde en chefs-d'œuvre, on les laisse à l'écart ou l'on ne s'en occupe que pour leur consacrer en passant quelques tirades déclamatoires, et quand on leur a payé ce tribut obligé, on s'empresse de revenir à l'enseignement sérieux, c'est-à-dire à la distribution des recettes.

C'est cette perversion des rôles qui est funeste ; c'est elle qui stérilise et l'enseignement des maîtres et les efforts des élèves. C'est contre elle qu'il faut réagir, si l'on veut réellement aboutir à des résultats. Avant de dérouler la série des procédés et d'apprendre aux jeunes gens comment s'y prennent les grands artistes pour exprimer leurs idées, il faut commencer par leur bien faire comprendre que le premier point, c'est d'avoir une idée, et surtout que cette idée doit être personnelle, vivante, émue ; que, sans cette condition fondamentale, il n'y a pas de règles, de formules ni de recette qui puissent sauver une œuvre de la banalité, qui est proprement le contraire du style. C'est-à-dire que, avant de constituer au profit des artistes un arsenal, il faut les rendre capables de se servir des armes qu'on leur présente ; avant de leur enseigner comment se traduisent les émotions, il faut débuter par faire l'éducation de leurs âmes et développer en eux la faculté d'être émus.

Il semble vraiment, à voir ce qui se fait, que la personnalité n'ait aucun rôle dans l'art, à moins que l'on ne suppose que le jeune homme, au moment où il se présente pour recevoir l'enseignement officiel, est nécessairement arrivé au point de n'avoir plus rien à gagner de ce côté.

C'est une erreur absolue. La plupart du temps, les jeunes gens qui entrent à l'Ecole des beaux-arts ont pour tout acquis un certain maniement du crayon. Presque toujours leur instruction littéraire a été absolument négligée ; leur cerveau est parfaitement vide et peu exercé au travail intellectuel. Les facultés artistiques qu'ils peuvent avoir

reçues de la nature manquent d'aliment et d'occasions de s'exercer. L'élan, le mouvement, la chaleur d'âme restent à l'état d'énergies virtuelles, faute de sujets.

C'est alors qu'il faudrait prendre les jeunes gens, les développer, les guider sur tous les champs de l'émotion esthétique, solliciter par tous les moyens l'expansion de ces puissances morales, qui constituent les vraies sources de l'art, affiner leur sensibilité, élever leur conception, échauffer leur imagination, en les familiarisant avec les idées généreuses, en les nourrissant des chefs-d'œuvre de tous les arts, en leur enseignant à comprendre ce qui fait la grandeur de l'homme et des sociétés humaines, en les plaçant en face des spectacles les plus propres à faire naître et à entretenir en eux l'enthousiasme et le sens poétique, en multipliant enfin pour eux sous toutes les formes ces jouissances spéciales de l'œil et de l'oreille qui sont proprement les jouissances esthétiques.

S'il est vrai que le style est surtout l'empreinte que l'auteur laisse de lui-même sur son œuvre ; s'il est reconnu que ce style est d'autant plus élevé que sa personnalité est plus généreuse et plus haute, n'est-il pas bien manifeste que le plus sûr moyen d'ennoblir le style est d'agrandir la personnalité de l'artiste (1) ?

(1) Nous nous plaisons du reste à reconnaître que c'est là une des préoccupations les plus vives du directeur actuel de l'Ecole des beaux-arts, M. Eug. Guillaume. Il a de tout temps insisté pour la création de cours qui, sans avoir trait directement à l'enseignement théorique ou technique de la sculpture et de la peinture, auraient pour effet d'ouvrir à l'intelligence et à l'imagination des peintres et des sculpteurs des horizons qui leur sont trop souvent fermés. Personne ne comprend mieux que lui ce qu'il y a d'étroit et d'insuffisant dans la méthode adoptée jusqu'à ce jour. Quelques améliorations ont été introduites grâce à lui. Mais ses efforts se heurtent à des préjugés tenaces, que, selon toute probabilité, il ne réussira pas à vaincre. Une des réformes les plus urgentes serait la suppression du privilège de fait, qui investit quelques hommes de

Une fois cela fait, et les choses remises en leur place et à leur rang, il n'y aurait plus d'inconvénients à faire connaître aux jeunes gens les résultats de l'observation appliquée aux œuvres des maîtres. On n'aurait plus à craindre que l'imitation noie et étouffe la spontanéité, que l'imagination se subordonne à la mémoire et l'inspiration à la formule. S'ils restaient médiocres, au moins le seraient-ils à leur manière. Cela vaudrait toujours mieux que d'imiter médiocrement les autres, et de noyer toute personnalité dans les combinaisons d'un éclectisme nécessairement voué à l'impuissance. L'étude trop hâtive des maîtres a nécessairement pour effet de détourner de celle de la nature, et par suite du développement de toute spontanéité. Il est excellent d'examiner comment ont fait les autres, pour compléter, éclairer et corriger sa propre manière de faire. Mais encore faut-il avoir déjà une manière à soi, sans quoi on risque fort de rester éternellement asservi à celle d'autrui, laquelle est la pire de toutes.

Cet enseignement aurait un autre avantage. Il permettrait à ceux qui le recevraient de discerner clairement s'ils sont nés pour être artistes. Tant qu'il ne s'agit que de procédés et de préceptes généraux, tout le monde peut se croire capable de les appliquer. S'il suffit de savoir comment s'y prenaient Raphael ou Rubens, d'analyser leur composition, d'étudier leur dessin, de décomposer leur couleur, et d'emmagasiner dans sa mémoire les observa-

la dictature artistique et qui, en tuant la concurrence de l'enseignement libre, condamne l'art français à l'impossibilité de tout renouvellement. Cette mainmise de l'Etat sur nos jeunes artistes n'a produit jusqu'ici et ne peut produire que des résultats désastreux. Dans l'art, comme en toutes choses, la liberté seule est féconde. On ne comprend pas que des hommes, qui prétendent avoir voué un culte à l'art de la Grèce et à celui de la Renaissance italienne, aient pu avoir l'idée de supprimer précisément la cause qui a rendu possibles ces grandes manifestations du génie artistique.

tions des savants hommes qui ont plus ou moins passé leur vie à faire l'anatomie des chefs-d'œuvre, personne ne se refuse la capacité nécessaire pour un pareil résultat, puisque tout se borne à écouter et à retenir.

Mais quand il sera bien convenu que, pour être artiste, il faut d'abord et avant tout avoir de l'imagination, de la chaleur, de l'enthousiasme, une sensibilité toujours ouverte aux jouissances esthétiques, une aptitude particulière à concevoir les choses sous leur aspect artistique et le besoin dominant de traduire au dehors ses impressions sous une des formes spéciales à chaque art, alors le jeune homme, assujetti à un noviciat prolongé, trouvera dans la multiplicité des épreuves auxquelles il sera soumis des occasions nombreuses de s'interroger efficacement sur sa vocation véritable, et ne sera plus, comme aujourd'hui, exposé à de lamentables erreurs, que la plupart payent trop souvent du désespoir de toute leur vie.

C'est alors qu'il y aura réellement dans chacun de ceux qui persévéreront « ce je ne sais quoi » qui est la condition fondamentale du style.

DEUXIÈME PARTIE

CHAPITRE I.

CLASSIFICATION DES ARTS.

Nous avons achevé l'exposition des principes généraux qui se rapportent à tous les arts. Nous allons maintenant considérer chaque art en particulier.

Mais auparavant se pose une question préjudicielle : dans quel ordre ferons-nous cette étude ? Il n'est pas possible de procéder au hasard. Ce serait s'exposer à des répétitions fatigantes et à une confusion désagréable. Il faut donc adopter une classification qui constitue une progression logique et nous permette de passer facilement d'une partie à l'autre.

L'ordre chronologique, qui pourrait avoir des avantages, présente cependant quelques inconvénients. D'abord nous le connaissons mal, ce qui constitue une première difficulté. Essayerons-nous de le reconstituer par voie de conjecture? Ce n'est guère plus facile. Il est bien vraisemblable que les arts de l'ouïe ont précédé ceux de la vue. La raison de cette probabilité est que la poésie, la musique et la danse, réduites à leur plus simple expression, ne supposent rien autre chose que l'homme lui-même et n'exigent aucun secours étranger. Le rhythme du langage, du chant et des mouvements produit tout naturellement

ces trois arts, et ce rhythme est lui-même complétement instinctif.

Mais de ces trois arts, quel est celui qui s'est produit le premier ? Est-ce la danse ? Est-ce le chant ? Est-ce la poésie ? Voilà ce qui paraît bien difficile à déterminer d'une manière précise et certaine.

La difficulté ne serait pas moins grande pour les arts de la vue. Je sais bien qu'il existe une théorie très-commode, qui fait dériver la sculpture et la peinture de l'architecture. « De même, dit Lamennais, que les êtres renfermés dans le monde naissant, où ils n'ont qu'une existence virtuelle, se dégagent peu à peu, s'individualisent dans le tout qui en contenait le germe, ainsi de l'architecture, leur matrice commune, se dégagent, par une sorte de travail organique, les arts divers qu'elle contenait virtuellement, et qui, toujours unis à elle, quoique distincts d'elle, s'individualisent à mesure que s'opère cette évolution correspondante à celle de l'univers. » La sculpture se détache la première par la transformation progressive du bas-relief en haut relief ; puis celui-ci brise le dernier lien de pierre qui l'attache au temple, et la statue émancipée commence enfin à vivre d'une vie propre et indépendante. La peinture, qui n'avait jusqu'alors d'autre rôle que de varier et d'égayer les surfaces par des colorations diverses ou de délimiter par un trait plus accusé les reliefs à peine perceptibles de la sculpture à ses débuts, finit par s'affranchir à son tour de cette servitude et se hasarde à marcher seule, lorsque l'homme, s'arrachant enfin au symbolisme mystique de l'art primitif, s'avise de regarder autour de lui, constate l'existence de l'individuel et s'aperçoit que la couleur joue dans l'univers un rôle qui a bien aussi son importance, ne fût-ce que par la distinction des objets.

Nous ne demanderions pas mieux que d'adopter cette doctrine séduisante, et généralement acceptée, si nous

voyions clairement sur quels faits elle repose. Malheureusement, ses auteurs et ses partisans ont généralement négligé de les indiquer, sans les remplacer par aucune autre démonstration. Ils semblent avoir cru qu'il suffirait, pour rendre inutile toute preuve de fait, d'écrire de belles phrases sur le symbolisme primitif de l'architecture, destinée, suivant eux, à reproduire les grands traits de l'univers. Mais ce symbolisme lui-même est-il réel et représente-t-il la première forme de l'architecture? Cela n'est pas plus démontré que le reste, et en somme cette lumineuse explication de l'origine des arts du dessin se réduit à une théorie purement fantaisiste.

Nous savons très-bien qu'à un certain moment, probablement très-ancien, de l'évolution de l'art, l'architecture a commencé à former, avec la sculpture et la peinture, une sorte de trinité, une et triple, où les trois éléments se sont trouvés intimement liés, de manière à former un tout presque indivisible. Nous n'ignorons pas davantage que chez les Grecs, et probablement chez d'autres peuples, les arts de l'ouïe formaient un seul groupe. Les poëtes chantaient en s'accompagnant avec la lyre ou la cithare. La poésie lyrique, comme nous le voyons par les chœurs de la tragédie, était chantée par des groupes dont les mouvements étaient réglés; c'était l'union de la poésie, de la danse et de la musique.

Les arts se ramenaient donc, par leurs affinités d'origine et de nature, à deux groupes bien distincts, ainsi que nous l'avons marqué au commencement de ce livre. Mais tout cela ne prouve pas le moins du monde que chacun de ces deux groupes soit sorti tout armé de la cervelle de nos pères, et nous nous trouvons, pour les arts de l'ouïe, ramené en face de la même question que pour les arts de la vue : Quel est de ces deux groupes celui qui s'est manifesté le premier? Et, dans chacun de ces deux groupes,

quel est l'ordre suivant lequel se sont produits chacun des arts qui le constituent?

Cette fois encore la question demeure sans réponse.

Par conséquent, n'ayant pas de faits constatés pour nous guider, et ne voulant pas nous contenter de conjectures plus ou moins hasardées, nous laisserons de côté l'ordre chronologique jusqu'à ce que des découvertes nouvelles permettent de reprendre ce point avec quelque certitude.

Il nous paraît d'ailleurs plus conforme au titre et au sujet de ce livre de chercher dans les caractères esthétiques eux-mêmes la base d'une classification des arts. C'est ce que nous allons tâcher de faire.

Par leur origine et par la nature de leurs procédés, les arts, nous l'avons vu, se partagent en deux groupes distincts. L'un naît des sensations de la vue, et se rapporte plus ou moins directement aux procédés mis en usage par l'écriture primitive. Les trois arts qui le constituent sont la sculpture, la peinture, l'architecture. Ils ont pour caractère commun de se développer dans l'espace; leurs manifestations se rapportent à un moment unique; par conséquent ils excluent le mouvement, c'est-à-dire la succession dans la durée, et le remplacent par la simultanéité dans l'ordre, dont la loi est la proportion.

Les trois autres, poésie, musique, danse, également soumis au rhythme, et ayant pour moyen d'expression le son, se rattachent au sens de l'ouïe et prennent leur origine dans le langage parlé, qui paraît avoir été longtemps une sorte de chant cadencé. Leur mode d'action est la succession, ce qui les rattache à la notion générale de temps et de mouvement. Par là même, ils expriment plus directement la vie dans son essence intime, tandis que les autres la cherchent dans les formes extérieures, qui, tout en la manifestant à un moment donné de son action, la dissimulent en partie par la nécessité même où ils se trou-

vent de l'enfermer dans les limites d'une attitude définie et définitive, c'est-à-dire de lui enlever ce qui en fait le caractère le plus saisissable, le changement, le mouvement.

Il serait donc parfaitement rationnel de fonder une classification des arts sur le plus ou moins de puissance avec laquelle ils expriment la vie.

Reste à savoir ce que nous devons entendre par la vie. S'agit-il simplement de la vie physique ou de la vie morale? Évidemment de l'une et de l'autre. Il ne suffit pas que le sculpteur ou le peintre excelle à rendre les apparences du corps vivant, il faut que les attitudes, les gestes, les dispositions des muscles du corps et du visage expriment, dans la mesure du possible, les caractères, les sentiments, les intentions, les pensées.

Or, de tout ce qui précède, si nous avons réussi à nous faire comprendre, il ressort que ce qui fait la valeur artistique de ces manifestations, ce n'est pas la fidélité de l'imitation. S'il ne s'agissait que de voir des corps vivants, nous n'aurions qu'à aller dans des bains publics, ou à faire déshabiller un modèle. Les signes mêmes de la vie morale, nous pouvons chaque jour les suivre dans les attitudes, dans les gestes, dans les physionomies, dans le langage des groupes qui se forment dans les rues à propos des moindres accidents, ou dans les conversations ou discussions avec nos amis. Avec quelque intérêt que nous les observions dans ces diverses circonstances, nous devons bien reconnaître que les impressions qui en résultent pour nous n'ont rien d'artistique. Nous y trouvons une sorte d'attrait philosophique, une satisfaction de curiosité psychologique, la confirmation ou le démenti d'observations faites précédemment, tout ce qu'on voudra, mais jamais rien qui ressemble à ce que nous éprouvons en face d'une statue ou d'un tableau qui exprimerait les mêmes senti-

ments. Pourquoi? Parce que ce qui nous frappe et nous émeut dans l'œuvre d'art, ce que nous admirons dans cette expression artistique de la vie morale et physique, c'est non pas cette vie elle-même, mais la puissance et l'originalité avec laquelle l'auteur a rendu l'impression qu'elle fait sur lui et la manière dont il en comprend les manifestations; ce qui cause enfin la jouissance esthétique, ce n'est pas la personnalité des êtres représentés, mais, à travers celle-là, celle de l'artiste lui-même.

C'est en nous éclairant de ce principe que nous allons essayer une classification des arts. Tout en conservant la division en deux groupes, qui nous paraît fondamentale, nous classerons chacun des arts qui les composent d'après la mesure des moyens qu'ils fournissent à l'artiste d'affirmer et d'accuser sa personnalité, ce qui revient en somme à classer les arts d'après le nombre et la qualité des impressions qu'ils peuvent rendre, puisque c'est par le nombre et la qualité de ces impressions que l'artiste manifeste son génie ou son talent particulier.

Voici cette classification que nous tâcherons de justifier dans les chapitres suivants, en étudiant la nature et la limite d'expression de chacun des arts. Nous commençons par les moins expressifs dans chacune des deux séries :

Arts de la vue : Architecture. — Sculpture. — Peinture.

Arts de l'ouïe : Danse. — Musique. — Poésie.

CHAPITRE II.

L'ARCHITECTURE.

§ 1. L'école du symbolisme. — Subordination de l'architecture au climat, à la nature des matériaux, au caractère des institutions politiques et religieuses.

C'est surtout à propos de l'architecture que l'école du symbolisme s'est donné carrière.

« Au commencement des sociétés, dit M. Ch. Blanc, l'architecture est conçue comme une création qui doit entrer en concurrence avec la nature et en reproduire les aspects les plus imposants, les plus terribles. Le mystère est donc la condition de son éloquence. Aussi n'accuse-t-elle aucun but final, aucune intention précise. Elle symbolise la pensée obscure de tout un peuple et non la claire volonté de tel individu, de telle classe. Dans la civilisation compliquée des temps modernes, l'architecture se spécialise ; chaque édifice affecte un caractère déterminé, et c'est même un honneur pour l'architecte que d'avoir marqué avec évidence le but de son œuvre. Il n'en était pas ainsi dans les temps antiques. Les monuments des premiers âges n'ont aucune destination apparente, ne portent aucun caractère sensible d'utilité ; ils parlent fortement aux yeux et vaguement à l'esprit. Le sacerdoce qui les avait conçus s'en était réservé la signification mystique. De même que Dieu est à la fois présent et voilé dans l'univers, de même la pensée de l'architecte résidait dans le temple, visible et

cachée. Si les murailles se couvraient de signes empruntés à la nature, la foule n'en comprenait pas le sens, et celui-là même qui creusait sur la pierre cette écriture énigmatique n'en possédait ni la signification ni la clef. Ainsi les manifestations mêmes de l'idée étaient confiées à une littérature indéchiffrable, et le mystère s'incrustait dans le granit....

« Les premiers architectes, qui sont les prêtres, élèvent des monuments qui, devant être un obscur emblème de la Divinité, reproduiront dans un modèle idéal les grands traits de l'architecture naturelle. Tantôt ils imitent le sublime des hautes montagnes, en construisant les Pyramides, *instar montium eductæ Pyramides*, dit Tacite; et à ces montagnes artificielles ils donnent une figure symbolique, c'est-à-dire des surfaces dont les nombres sont vénérés ou redoutables. Tantôt ils imitent le firmament par des plafonds étoilés, et les cavernes par des labyrinthes souterrains ; tantôt ils rappellent les plaines de la mer par de grandes lignes horizontales, les rochers à pic par des tours, et les forêts de la nature par des forêts de colonnes... Ce n'est pas la demeure de l'homme qu'ils imitent dans une héroïque émulation, c'est l'architecture divine... Les prêtres cherchent à reproduire les traits les plus imposants de l'univers, en empruntant au suprême artiste ses propres matériaux : la pierre, le marbre ou le granit, et en les employant, comme lui, sous les trois dimensions : longueur, largeur, profondeur... Telle est l'origine de l'architecture. C'est tout d'abord une nature reconstruite par l'homme (1). »

Lamennais n'est pas moins affirmatif dans le même sens.

(1) *La Grammaire des arts du dessin*, par Ch. Blanc, p. 89 et suivante.

« Les religions de l'Inde, dit-il, renferment toutes une idée panthéistique, unie à un sentiment profond des énergies de la nature. Le temple dut porter l'empreinte de cette idée et de ce sentiment. Or le panthéisme est à la fois quelque chose d'immense et de vague. Que le temple s'agrandisse indéfiniment ; qu'au lieu d'offrir un tout régulier, saisissable à l'œil, il force, par ce qu'il a d'inachevé, l'imagination à l'étendre encore, à l'étendre toujours, sans qu'elle arrive jamais à se le représenter tout ensemble, comme un et comme circonscrit en des limites déterminées, l'idée panthéistique aura son expression. Mais, pour que le sentiment relatif à la nature ait aussi la sienne, il faudra que ce même temple naisse en quelque sorte dans son sein, s'y développe, qu'elle en soit la mère, pour ainsi parler. C'est là, dans ses ténébreuses entrailles, que l'artiste descendra, qu'il accomplira son œuvre, qu'il fera circuler la vie, une vie qui commence à peine à s'individualiser en des productions à l'état de simple ébauche ; symbole d'un monde en germe, d'un monde qu'anime et organise, dans la masse homogène de la substance primordiale, le souffle puissant de l'Être universel. »

A ces explications fantaisistes nous préférons de beaucoup la définition moins ambitieuse, mais infiniment plus positive d'un éminent architecte, M. Viollet-le-Duc : « Pour l'architecte, dit-il, l'art, c'est l'expression sensible, l'apparence pour tous d'un besoin satisfait. » Il y a un fait parfaitement démontré aujourd'hui, c'est le rapport constant de l'architecture religieuse et civile de tous les peuples anciens avec la forme et la disposition de leurs habitations primitives.

Les cavernes et les forêts furent évidemment les premiers refuges des hommes à l'état sauvage. Quand ils furent parvenus à se fabriquer des outils appropriés, ils creusèrent des cavernes factices, que rappellent les

temples souterrains de l'Inde, de l'Egypte et de l'Assyrie. Plus tard, ils apprirent à travailler et à assembler le bois. Ce genre de construction a dû être employé dans tout l'Orient pendant une longue série de siècles, car, ainsi que l'a démontré M. Viollet-le-Duc, on en retrouve la trace manifeste dans la disposition même des édifices en pierre. Il existe dans l'Inde des monuments taillés dans le roc, dont les plafonds simulent des solives et des madriers. Les piliers de réserve qui soutiennent ces plafonds sont taillés de manière à rappeler la forme et l'assemblage de pièces de bois. Parmi les chapiteaux des ruines de Persépolis, on en connaît un certain nombre dont la forme s'explique de la même manière.

M. Viollet-le-Duc fait remarquer « que le système décoratif des parements de face des tours, système partout adopté dans le palais de Khorsabad, consiste en une réunion de portions de cylindres juxtaposés comme des tuyaux d'orgues, ou, ce qui est plus vrai, comme pourraient l'être des troncs d'arbres posés jointifs verticalement. Cette décoration est comme une dernière réminiscence des blindages de bois qui, originairement, durent servir à maintenir et préserver les terres battues, le pisé, avant l'emploi régulier des briques crues. »

Le même auteur constate que « la plupart des monuments de l'Asie Mineure d'une haute antiquité, ceux que nous possédons encore, ne donnent en pierre que des formes empruntées à la charpenterie. » En examinant les monuments de Thèbes, il trouve cette même contradiction entre les formes et les moyens de construction ; il nous montre les Egyptiens s'appliquant à élever en pierre, et par des moyens d'une puissance prodigieuse, des simulacres de cabanes de joncs et de boue. Cette contradiction ne peut s'expliquer pour lui que par le fait que ces hommes ont dû être transportés d'une contrée boisée

et longtemps habitée par eux dans un pays dépourvu de bois.

Le même phénomène se présente dans les monuments de l'Asie Mineure attribués aux Ioniens. Quelques-uns de ces monuments sont taillés dans le roc, comme ceux des Hindous, mais on y retrouve l'imitation des rondins de bois qui, dans l'origine, ont servi à faire les supports, les auvents, les clôtures. Quant à l'opinion qui recherche dans la structure et dans la décoration des édifices doriques le souvenir de la construction en bois, M. Viollet-le-Duc la repousse absolument, et il nous paraît difficile de contester la valeur de ses arguments.

Il n'y a dans tout cela rien de mystérieux. Les hommes se sont construit des demeures avec les matériaux que leur fournissait le pays qu'ils habitaient, et le mélange des formes prouve simplement la force des habitudes prises.

Quand on songea à construire des temples et des palais, on se contenta de donner aux formes usitées des proportions plus considérables, en rapport avec la grandeur même des hôtes auxquels ils étaient destinés. On les a faits plus ou moins grands, selon que l'idée de la puissance divine ou royale a pris dans les esprits une importance plus ou moins dominante. Si les pyramides se sont élevées en masses si formidables, ce n'est pas le moins du monde pour le plaisir de parodier la création en bâtissant des montagnes factices, c'est simplement parce que les rois à qui elles devaient servir de tombeaux ont voulu bien marquer, par l'immensité même de ces monuments, la distance à laquelle ils entendaient se tenir du vulgaire. La Bible et l'*Iliade* nous apprennent que l'usage autrefois était de cacher les cadavres dans des cavernes ou de les couvrir de pierres, pour les soustraire aux atteintes des animaux sauvages. Plus ce monceau de pierres était haut,

plus cette élévation même montrait l'importance du rôle rempli par le personnage à qui ses contemporains donnaient cette preuve de respect.

Quand les rois d'Assyrie faisaient bâtir ces palais qui dominaient au loin tout le pays, il est probable qu'ils obéissaient à un sentiment du même genre, auquel se joignait peut-être aussi le désir de trouver, grâce à cette altitude, un peu de la fraîcheur qui leur eût manqué dans des demeures moins élevées.

L'immensité des temples de l'Orient s'explique par deux raisons; d'abord, parce que dans le principe les dieux qu'on adore, le ciel, l'atmosphère lumineuse, etc., sont conçus comme remplissant l'univers, et que d'ailleurs on n'avait guère d'autre moyen de manifester l'immensité de leur puissance que par les proportions colossales de leurs représentations; secondement, parce que dans les sociétés sacerdotales les prêtres eux-mêmes habitent dans le temple et en font une sorte de ville à eux. Tel est le temple dans l'Inde, dans l'Égypte, dans la Judée.

Chez les peuples où le temple est conçu simplement comme la demeure du dieu, en Grèce, par exemple, le temple demeure plus grand que les habitations particulières, parce que la statue qui l'habite est toujours plus ou moins colossale; mais, comme il n'y a pas de caste sacerdotale, que les prêtres sont de simples citoyens qui résident dans la ville au milieu des autres, et que les cérémonies du culte se font en plein air, auprès de l'autel, qui est placé devant la porte de la demeure sacrée, celle-ci reste très-loin des proportions énormes que lui imposent dans d'autres pays les nécessités pratiques du culte.

Dans les pays du Nord, le temple, d'abord assez petit, finit par devenir énorme, mais pour des raisons toutes différentes. Les unes tiennent à la conception religieuse

elle-même, les autres à des considérations de climat, de sécurité et même de vanité collective. Il ne s'agit plus de loger de grandes statues ou de nombreuses familles de prêtres ; mais, le Dieu invisible en l'honneur de qui s'élève le monument étant conçu comme infini, on s'efforce de rappeler quelque chose de cette idée par les proportions mêmes de l'édifice, surtout dans le sens de la hauteur. Comme, d'un autre côté, l'inclémence du climat ne permet pas à une cérémonie religieuse de se célébrer en plein air, il faut bien que le temple s'élargisse pour donner place à la multitude des fidèles.

Mais ce n'est pas tout. Le moment où se construisent nos grandes cathédrales est précisément celui où les nations chrétiennes se réveillent de la torpeur dans laquelle les avaient tenues plongées les sinistres prédictions de l'an mil (1) et se reprennent à la vie. Les communes s'affranchissent de la tyrannie des moines et du despotisme féodal, et elles manifestent leur reconnaissance envers le ciel qui

(1) Cette date, trop oubliée, a exercé sur l'histoire des nations chrétiennes une influence terrible. On sait que, d'après l'Evangile de saint Luc (chap. XXI, v. 25 à 30), Jésus-Christ annonce à ses disciples la fin du monde et son retour sur les nuées pour juger les hommes. Il ajoute (v. 32) : « Je vous le dis en vérité, cette génération ne passera pas avant que toutes ces choses arrivent. » Les premiers chrétiens étaient donc convaincus que la fin du monde suivrait de près la mort de Jésus-Christ. Quand on vit que les années et les générations passaient sans amener la réalisation de la prophétie, on chercha à l'expliquer autrement, et en s'appuyant sur divers passages des psaumes, on arriva à se dire que dans la bouche de Jésus-Christ le mot « génération » devait signifier « mille ans ». Ainsi se forma la croyance à peu près générale que l'an mille verrait la destruction du monde et le jugement dernier, et les peuples regardèrent venir, avec une terreur croissante, l'approche de la catastrophe. Pendant le dernier siècle surtout, la vie des peuples fut comme suspendue à cette date, et les esprits, frappés d'épouvante, ne songèrent plus qu'à se préparer à cette terrible et inévitable échéance.

plus cette élévation même montrait l'importance du rôle rempli par le personnage à qui ses contemporains donnaient cette preuve de respect.

Quand les rois d'Assyrie faisaient bâtir ces palais qui dominaient au loin tout le pays, il est probable qu'ils obéissaient à un sentiment du même genre, auquel se joignait peut-être aussi le désir de trouver, grâce à cette altitude, un peu de la fraîcheur qui leur eût manqué dans des demeures moins élevées.

L'immensité des temples de l'Orient s'explique par deux raisons ; d'abord, parce que dans le principe les dieux qu'on adore, le ciel, l'atmosphère lumineuse, etc., sont conçus comme remplissant l'univers, et que d'ailleurs on n'avait guère d'autre moyen de manifester l'immensité de leur puissance que par les proportions colossales de leurs représentations ; secondement, parce que dans les sociétés sacerdotales les prêtres eux-mêmes habitent dans le temple et en font une sorte de ville à eux. Tel est le temple dans l'Inde, dans l'Égypte, dans la Judée.

Chez les peuples où le temple est conçu simplement comme la demeure du dieu, en Grèce, par exemple, le temple demeure plus grand que les habitations particulières, parce que la statue qui l'habite est toujours plus ou moins colossale ; mais, comme il n'y a pas de caste sacerdotale, que les prêtres sont de simples citoyens qui résident dans la ville au milieu des autres, et que les cérémonies du culte se font en plein air, auprès de l'autel, qui est placé devant la porte de la demeure sacrée, celle-ci reste très-loin des proportions énormes que lui imposent dans d'autres pays les nécessités pratiques du culte.

Dans les pays du Nord, le temple, d'abord assez petit, finit par devenir énorme, mais pour des raisons toutes différentes. Les unes tiennent à la conception religieuse

elle-même, les autres à des considérations de climat, de sécurité et même de vanité collective. Il ne s'agit plus de loger de grandes statues ou de nombreuses familles de prêtres ; mais, le Dieu invisible en l'honneur de qui s'élève le monument étant conçu comme infini, on s'efforce de rappeler quelque chose de cette idée par les proportions mêmes de l'édifice, surtout dans le sens de la hauteur. Comme, d'un autre côté, l'inclémence du climat ne permet pas à une cérémonie religieuse de se célébrer en plein air, il faut bien que le temple s'élargisse pour donner place à la multitude des fidèles.

Mais ce n'est pas tout. Le moment où se construisent nos grandes cathédrales est précisément celui où les nations chrétiennes se réveillent de la torpeur dans laquelle les avaient tenues plongées les sinistres prédictions de l'an mil (1) et se reprennent à la vie. Les communes s'affranchissent de la tyrannie des moines et du despotisme féodal, et elles manifestent leur reconnaissance envers le ciel qui

(1) Cette date, trop oubliée, a exercé sur l'histoire des nations chrétiennes une influence terrible. On sait que, d'après l'Évangile de saint Luc (chap. xxi, v. 25 à 30), Jésus-Christ annonce à ses disciples la fin du monde et son retour sur les nuées pour juger les hommes. Il ajoute (v. 32) : « Je vous le dis en vérité, cette génération ne passera pas avant que toutes ces choses arrivent. » Les premiers chrétiens étaient donc convaincus que la fin du monde suivrait de près la mort de Jésus-Christ. Quand on vit que les années et les générations passaient sans amener la réalisation de la prophétie, on chercha à l'expliquer autrement, et en s'appuyant sur divers passages des psaumes, on arriva à se dire que dans la bouche de Jésus-Christ le mot « génération » devait signifier « mille ans ». Ainsi se forma la croyance à peu près générale que l'an mille verrait la destruction du monde et le jugement dernier, et les peuples regardèrent venir, avec une terreur croissante, l'approche de la catastrophe. Pendant le dernier siècle surtout, la vie des peuples fut comme suspendue à cette date, et les esprits, frappés d'épouvante, ne songèrent plus qu'à se préparer à cette terrible et inévitable échéance.

les a épargnées par la construction de ces immenses édifices qu'elles destinent à être à la fois le signe de leurs sentiments religieux, le lieu de réunion de tous les membres de la commune, la marque et la garantie de leur indépendance. Toutes ces idées se mêlent et se confondent dans ces vieux monuments, et c'est se faire une illusion complète que de s'imaginer qu'il n'y a là qu'un acte de foi à la Divinité. Ces grandes voûtes ne devaient pas seulement servir à abriter les fidèles rassemblés sous l'œil du prêtre, en face de l'autel où il disait la messe ; c'était encore un lieu de réunion, une sorte de forum sacré, comme dit M. Viollet-le-Duc, où se discutaient les affaires intéressant la commune. Les hautes tours étaient moins faites pour diriger le regard vers le ciel que pour permettre aux guetteurs de voir au loin, de signaler les incendies, les orages et de surveiller l'approche de l'ennemi ; la cloche, qui appelait aux cérémonies religieuses, sonnait également pour les prises d'armes et pour les réunions des bourgeois.

On a dit souvent que l'architecture ogivale est probablement née de l'emploi habituel du bois dans les constructions gauloises. C'était l'opinion d'Augustin Thierry. Faisant la description de l'édifice où Brunehaut et Mérovée se réfugièrent sur les remparts de Rouen, pour échapper à la poursuite de Chilpéric, il dit : « C'était une de ces basiliques de bois communes alors dans toute la Gaule, et dont la construction élancée, les pilastres formés de plusieurs troncs d'arbres liés ensemble, et les arcades nécessairement aiguës à cause de la difficulté de cintrer avec de pareils matériaux, ont fourni, selon toute apparence, le type original du style à ogives qui, plusieurs siècles après, fit invasion dans la grande architecture. »

Cette explication est loin d'être démontrée, mais elle n'a rien d'inconciliable avec celle de M. Viollet-le-Duc, qui voit dans le choix définitif de l'arc brisé le résultat

d'une série de tâtonnements, auxquels les architectes du moyen âge se trouvèrent condamnés, avant de rencontrer la forme de voûte qui réunit le double avantage d'avoir à la fois le moins de poussée et le plus de solidité. La solution du problème se trouvait précisément à mi-chemin entre l'angle aigu formé par la rencontre de deux pièces de bois et le demi-cercle de l'arc romain.

Nous aurons, du reste, à revenir sur ces considérations. Nous avons voulu seulement repousser dès le commencement tout cet amas d'*à priori* mystiques et de conceptions métaphysiques dont on a obscurci, comme à plaisir, les origines de l'architecture.

§ 2. L'architecture naît du grandissement de la demeure primitive. — Théorie architecturale des Grecs.

En fait, l'industrie du bâtiment, qui bornait son ambition à construire des abris pour l'homme, n'a pas tout d'abord changé de caractère en en construisant pour les dieux ou pour les rois. Nous pouvons voir par exemple dans l'Odyssée ce qu'était autrefois le palais d'un *basileus*, d'un chef de tribu. C'était tout simplement une cabane en bois plus grande que celles des simples mortels. Les temples des dieux ont commencé de la même manière. Chaque peuple s'est contenté d'abord d'agrandir pour son dieu la demeure qu'il avait l'habitude de construire pour lui-même. Mais cet agrandissement, par lui seul, donnait à ces constructions un caractère particulier. Homère admire sincèrement la grande hutte en bois d'Alkinoos. C'est cette admiration qui donne naissance à la conception artistique. Et, en effet, cet agrandissement met en saillie d'une manière toute particulière certains caractères de l'architecture usuelle; il fait naître une impression que n'aurait

jamais produite la vue de la demeure ordinaire, précisément parce qu'elle était ordinaire. Cette impression est plus ou moins vague, mais il suffit qu'elle soit éveillée et que l'attention se porte de ce côté, pour que l'imagination, aidée de la logique, la pousse à bout peu à peu, par une série de tâtonnements, dont le but est d'atteindre le complément de l'impression perçue, par l'accord le plus complet possible entre le but et les moyens.

Une fois arrivée à ce point, l'architecture cesse d'être une industrie, pour devenir un art. Elle ne considère plus seulement la convenance, l'utilité, mais elle s'inquiète de l'impression à produire, elle recherche l'admiration ; elle tient non-seulement à la grandeur, mais elle s'efforce de produire une impression de grandeur supérieure à la grandeur réelle.

C'est par la grandeur qu'elle s'applique d'abord à étonner les hommes. « Allons, bâtissons-nous une ville et une tour dont la cime touche au ciel, et faisons-nous un nom, » fait dire la Bible aux hommes rassemblés dans la plaine de Sennaar. Cette légende de la tour de Babel montre suffisamment combien les anciens peuples de l'Orient avaient été frappés des immenses constructions des rois assyriens. Les autres caractères esthétiques de l'architecture s'ajoutent progressivement ou s'arrêtent, suivant que le génie de la race est plus ou moins progressif. L'empire assyrien ne dure pas assez longtemps pour avoir le temps d'apporter beaucoup de modifications à la forme première de ses monuments. En Égypte, le type une fois trouvé se répète indéfiniment. Son caractère essentiel est la solidité par la masse des blocs disposés en pyramides plus ou moins tronquées. Dans l'Inde la progression architecturale se manifeste moins par des changements dans la forme et l'ossature des monuments que par l'addition des ornements et des figures. C'est par là que se marque surtout

l'envahissement du symbolisme. On vient de découvrir dans l'Indo-Chine un grand nombre d'édifices immenses par leur étendue et leur élévation, tous construits sur le même plan, qui sont littéralement couverts, de la base au sommet, de sculptures décoratives, travaillées avec un soin des plus remarquables (1). Cette union de l'énormité des proportions avec la multiplicité des ornements est bien faite pour étonner au premier regard, mais il n'est pas besoin de longues réflexions pour reconnaître que cette alliance marque un goût encore barbare. Malgré tous les mérites des architectures assyrienne et égyptienne, il faut arriver jusqu'à la Grèce pour trouver dans les monuments l'application d'une théorie architecturale raisonnée et vraiment suivie.

Cette théorie peut se ramener à trois termes principaux, la colonne comme support, la plate-bande et le fronton. La colonne remplace les troncs d'arbres ou les faisceaux de roseaux liés; la plate-bande de marbre se substitue aux pièces de bois primitives, et le fronton naît de la nécessité de donner au toit une inclinaison qui permette à la pluie de s'écouler. Tout cela est, comme on voit, parfaitement logique, et il faut plus que de la bonne volonté pour y rien trouver des fantaisies mystiques ou symboliques dont nous parlions tout à l'heure. Toutes les proportions s'y ramènent à une géométrie très-rigoureuse, où se marque le génie systématique des Grecs, amoureux de la proportion et de la mesure, dans tous les sens du mot.

Mais cette géométrie se concilie très-bien avec le senti-

(1) Cette architecture kmer est la seule à ma connaissance qui pourrait justifier les assertions énoncées par M. Ch. Blanc. Elle semble, en effet, n'avoir eu d'autre but que d'imiter des montagnes de pierres. Du moins ne sait-on pas encore bien nettement quelle pouvait être la destination de ces édifices.

ment esthétique et se prête à une série de combinaisons, dont les types principaux sont les ordres dorique, ionique et corinthien. Chacun de ces ordres naît logiquement des proportions différentes attribuées à la colonne. Le dorique, où la hauteur de la colonne est moins de six fois son diamètre, exprime la solidité, la sévérité et la puissance. Dans l'ionique, la colonne a en hauteur huit ou neuf diamètres, et exprime la légèreté et l'élégance. La colonne de l'ordre corinthien est plus svelte encore que celle de l'ionique. Il va sans dire que toutes les parties de la colonne dans chacun des trois ordres sont conçues de manière à concourir à l'effet de la conception générale. Ainsi la colonne dorique, semblable à l'arbre qui jaillit de terre, n'a pas de base et son chapiteau se réduit au renflement absolument nécessaire pour supporter l'entablement. La colonne ionique repose sur une base et possède un chapiteau à volutes, qui rappelle les idées de flexibilité et de grâce, mais qui reste encore loin de la richesse et de la magnificence du chapiteau corinthien.

La déduction logique ne s'arrête pas là. L'idée dominante qu'exprime chaque genre de colonnes devient en quelque sorte la génératrice du monument tout entier, grâce à une série de calculs numériques qui se déduisent les uns des autres (1). Les accents de la force qui mar-

(1) La rigueur de liaison de ces calculs est telle, qu'elle s'impose même à la dimension des degrés qui donnent accès au monument. Celle-ci demeure en rapport constant avec celle des colonnes. Lorsque le diamètre des colonnes est très-considérable, les marches deviennent d'une hauteur telle qu'elles perdent leur raison d'être et qu'il faut, pour arriver au temple, dissimuler dans ces escaliers de géants des escaliers plus abordables. Il y a là un abus de la logique des nombres qui étonne d'abord chez un peuple aussi pratique que les Athéniens. Cette symétrie, poussée à l'extrême, a un autre inconvénient au point de vue esthétique. Tout est si rigoureusement proportionné que l'impression de grandeur en est at-

quent le dorique s'atténuent progressivement dans l'ionique et le corinthien pour faire place aux caractères d'élégance ou de richesse qui distinguent ces deux ordres. Par la même raison, l'ornementation sévère du premier se développe dans les deux autres, et arrive dans le dernier à une profusion qui touche à l'exagération.

L'architecture grecque représente donc bien véritablement un système complet, dont toutes les parties se tiennent et se relient logiquement par une série de calculs et de proportions qui ne laissent rien au hasard, sans cependant enchaîner complétement la liberté de l'artiste. Ses règles, toutes précises qu'elles sont, ne sont pas d'une inflexibilité absolue. Les chiffres que nous avons donnés pour le diamètre des colonnes de chaque ordre doivent être considérés comme des moyennes, qui laissent à l'imagination de l'artiste un jeu suffisant pour qu'il lui soit possible de réaliser ses conceptions personnelles. Les Grecs, malgré

ténuée. C'est une faute que n'ont pas commise les architectes qui ont construit nos cathédrales. Ils ont maintenu les marches et les portes à l'échelle de l'homme, et le contraste entre la petitesse de ces parties et l'élévation totale du monument le fait paraître encore plus élevé.

Nous devons reconnaître du reste que la conception primitive du temple grec et de la cathédrale explique en partie cette différence. Chez les chrétiens, l'église, tout en étant la résidence du Dieu, est aussi, comme le dit son nom — ἐκκλησία, assemblée, — le lieu de réunion des fidèles. Il eût donc été absurde de construire les escaliers dans des dimensions telles qu'on n'eût pas pu les gravir. Le temple grec, au contraire, est uniquement conçu comme la demeure du Dieu, représenté par une statue plus ou moins colossale. Il le remplit tout entier. On sait même que dans certains cas la statue assise n'aurait pu se lever sans emporter le toit. Le peuple n'y entrait jamais. Il en faisait seulement le tour quelquefois, dans des cérémonies annuelles. On ne doit donc pas trop s'étonner que les degrés et les portes eussent des proportions supérieures à celles de l'homme. Ils étaient pour ainsi dire à l'échelle du Dieu.

leur génie systématique, ont cependant gardé pendant longtemps un sentiment trop vif de la liberté, pour emprisonner l'art dans des formules absolument fermées.

Un des faits qui démontrent le plus nettement la délicatesse de leur sens esthétique, c'est l'effort qu'ils ont fait pour échapper au principal inconvénient de leur conception architecturale. Il est certain que dans le temple grec, surtout dans celui de l'ordre dorique, la prédominance continue de la ligne droite pouvait faire naître une impression de roideur et de monotonie désagréable. Elle est peu sensible dans la plupart des cas, parce qu'il ne reste guère de temple grec qui ne soit en partie ruiné, et que ces ruines mêmes introduisent dans l'ensemble une variété qui, sans cela, pourrait bien lui faire défaut. Supposez des colonnes toutes droites, supportant un entablement d'une horizontalité et d'un parallélisme parfaits ; surmontez-le d'un fronton composé lui-même de deux droites qui se coupent ; ajoutez à cela la symétrie presque absolue de toutes les parties, disposées d'après une géométrie rigoureuse : vous aurez nécessairement un ensemble parfaitement logique, mais froid et sans grâce.

C'est ce qu'ont très-bien senti quelques-uns des architectes de la Grèce. Les colonnes des temples ne sont pas droites. Elles sont toujours plus ou moins coniques, ou même renflées vers le tiers de leur hauteur, en forme de fuseau, et vont en s'amincissant jusqu'au chapiteau ; les murs et les colonnes sont sensiblement inclinés vers l'intérieur. Mais ce n'est pas tout. Dans un des temples de Pæstum, et particulièrement dans le Parthénon, on a découvert que toutes les horizontales sont légèrement renflées, et cette convexité se retrouve dans le soubassement de l'édifice, dans les architraves, dans la frise, dans le fronton, tandis qu'au contraire les entablements des faces latérales et les murs forment une ligne concave.

Ces observations ont été faites par un architecte anglais, M. Penrose, qui a mesuré avec un soin extrême toutes les parties du Parthénon (1). Certaines parties mêmes de ce monument n'ont pas la symétrie que semble exiger leur correspondance. Ictinus n'a pas hésité à sacrifier la régularité absolue au besoin de variété, et, grâce à ces sacrifices, il a échappé au danger qui semblait inhérent au principe même de l'architecture grecque. Il y a là évidemment, en dehors des nécessités imposées par les matériaux employés et des règles convenues, par lesquelles se manifeste le génie collectif de la race, une part réservée à l'intervention du génie personnel de l'artiste. Il ne lui appartient pas de changer le caractère général du monument, déterminé dans ses grandes lignes par l'ensemble des calculs de proportions qui le dominent, mais il lui reste le droit de le modifier par le détail de la construction et surtout par l'ensemble décoratif, dont le choix lui est laissé. Ainsi, pour le Parthénon, on peut dire que le caractère grave et sévère de la divinité à laquelle il était destiné imposait à l'architecte l'emploi de l'ordre dorique, à l'exclusion de tout autre. Mais où Phidias a-t-il trouvé la décoration sculpturale qu'il a ajoutée aux frises, aux métopes et sur le fronton, si ce n'est dans son propre génie?

Or qu'est-ce qui faisait la beauté de cette décoration? C'était à la fois et la perfection de chacune de ses parties considérées isolément, et son admirable appropriation au caractère architectural du monument et à la signification morale de la divinité qui l'occupait. Or, dans un ensemble, c'est surtout l'harmonie qu'il faut considérer, car l'harmonie n'est pas autre chose que le concours de toutes les parties à la production de l'effet cherché, et c'est précisé-

(1) *An investigation of the principles of Athenian architecture.* 1851.

ment dans la production de cet effet que consiste le caractère esthétique. Les Grecs y ont excellé, et c'est pour cela qu'ils ont été de grands artistes, malgré l'étroitesse relative de leur cadre architectural et le peu de variété que leur permettait le type de la plate-bande, exclusivement adopté par eux (1); mais ils ont su en tirer tout le parti qu'il comportait, et par ce côté ils sont sans rivaux.

§ 3. Architectures romaine, byzantine, arabe, romane.

Au point de vue de l'art religieux, les Romains sont bien inférieurs aux Grecs, car la plupart de leurs temples ne sont que des imitations plus ou moins imparfaites des temples de la Grèce. Mais ils ont la gloire d'avoir bien compris l'usage qu'on pouvait faire de la voûte à claveaux, qui paraît avoir été inventée par les Orientaux, d'où elle a passé aux Etrusques. La plate-bande supportée sur des colonnes avait l'inconvénient d'exiger des blocs de pierre très-longs et très-résistants, qui ne se trouvent pas toujours facilement. La voûte à claveaux a, au contraire, l'avantage de s'accommoder de toute espèce de matériaux, et cette considération devait être d'une grande importance aux yeux

(1) Il ne faudrait pas croire cependant que la variété leur fît absolument défaut. Outre les diversités qui caractérisent les trois ordres principaux, ils avaient la faculté de varier par le nombre, la disposition et l'espacement des colonnes. Ils ne craignaient pas même de briser la symétrie, quand ils y voyaient un avantage. Dans plusieurs de leurs monuments, la forme circulaire se substitue au parallélogramme. Malgré cela, on peut dire que dans la plupart des cas l'aspect général était sensiblement le même. Si l'on me permet de prendre dans la littérature une comparaison, qui rend bien mon impression, l'idéal de l'architecture grecque s'en tient à Sophocle. Elle n'a jamais eu d'Eschyle. Plus de pureté et de logique que de variété et de grandeur.

d'un peuple aussi pratique que les Romains. Aussi ont-ils fait de l'arc un usage presque constant. On le retrouve dans la plupart de leurs monuments, même dans ceux qu'ils ont imités des Grecs, sauf les temples, à la construction desquels ils paraissent avoir toujours appliqué les principes des ordres grecs, tels du moins qu'ils croyaient les connaître. Par ce mélange de droites et de courbes, agréable à l'œil, ils échappent à la monotonie qu'engendre nécessairement l'emploi exclusif des lignes horizontales et verticales du système grec; mais il est moins satisfaisant pour l'esprit. On ne comprend pas la raison logique de cette juxtaposition de la plate-bande et de l'arc, du pied-droit et de la colonne, qui se doublent sans nécessité.

En somme, il n'y a là qu'un calcul d'imitation, une sorte de placage, qui avait surtout pour raison d'être la convention admirative qui s'attachait aux souvenirs de l'art grec. L'architecte romain ne renonce pas pour cela à son génie propre, aux préférences de sa race. L'ossature de son édifice demeure essentiellement romaine; mais il y ajoute le style grec, parfois même les trois ordres à la fois, comme décoration, pour faire preuve de savoir et de goût, par préoccupation esthétique, exactement comme dans la poésie Virgile s'impose l'obligation d'imiter Homère, et Horace celle de copier Pindare, sans se douter que ces beautés d'emprunt constituent en réalité autant de défauts, de lacunes au point de vue de l'art, de mélanges discordants qui accusent le manque d'inspiration, et des principes d'esthétique singulièrement erronés.

L'architecture romaine, quand elle se résigne à rester elle-même, telle qu'on la trouve par exemple dans les aqueducs et les amphithéâtres, n'a pas sans doute dans l'ensemble la régularité et les proportions rigoureusement logiques de l'architecture grecque, non plus qu'elle n'en

a dans le détail la merveilleuse pureté et la délicatesse suprême ; mais, sans parler de la convenance, pour laquelle elle n'a jamais été dépassée, elle atteint à une impression de grandeur qu'on chercherait en vain dans la Grèce. Grâce à l'arc, elle réalise le type de la solidité aussi complétement qu'a pu le faire l'Egypte avec ses blocs énormes, et en même temps elle échappe à la lourdeur muette et immobile des constructions égyptiennes.

Dans l'architecture byzantine, c'est la légèreté et la hardiesse qui dominent. Aux Romains elle emprunte l'arc, mais la légère colonne grecque remplace le massif pied-droit. Ce n'est pas là cependant ce qui la caractérise essentiellement. Son originalité consiste dans la hardiesse de ses coupoles sur pendentifs, qui dérivent elles-mêmes de l'arc, et qui permettent de couvrir d'immenses espaces sans les embarrasser de supports. Cette forme de coupole n'est pas née d'une fantaisie architecturale, mais elle s'est trouvée imposée par le symbolisme chrétien. On tenait dans les églises d'Orient à représenter le ciel par un dôme ; de plus, l'usage était de les construire d'après un plan qui représentait la croix grecque, c'est-à-dire la croix à quatre branches égales, laquelle exprimait l'idée de la Trinité, par la raison qu'elle se compose de quatre *gamma* — Γ — adossés et que le *gamma* est la troisième lettre de l'alphabet grec.

L'architecte se trouvait donc placé en face d'un problème dont la donnée était de nature à faire reculer les plus hardis. Il s'agissait de laisser entièrement libres les quatre branches de la croix, tout en couvrant d'un dôme le carré formé par quatre droites unissant le sommet des quatre angles adossés ; c'est-à-dire qu'il fallait élever une coupole sur quatre points disposés en carré.

Le problème a été résolu par le système de la coupole sur pendentifs, dont le plus illustre exemple est celui de

Sainte-Sophie, à Constantinople. Nous n'avons pas à entrer dans les détails, qui sont du domaine de la géométrie plus que de l'art ; mais on conçoit l'effet que doit produire cette coupole suspendue sur le vide sans supports apparents, et dont la hardiesse est d'autant plus saisissante, que l'architecte, comme pour la détacher complétement de l'édifice, a percé à sa base une série continue d'ouvertures par lesquelles la lumière entre à flots.

Cette coupole principale est appuyée aux autres voûtes ou demi-coupoles qui couvrent les quatre bras de la croix et dont l'extrados se dessine également à l'extérieur. Si l'on ajoute à toutes ces courbes les fenêtres disposées en arcades géminées ou trilobées, il est impossible de ne pas être frappé de l'exagération avec laquelle les architectes byzantins ont réagi contre l'abus qu'avaient fait de la ligne droite leurs aïeux de la Grèce classique.

En résumé, l'art byzantin ne conserve de la Grèce que la colonne. Tout le reste est emprunté ou dérivé de l'art romain, de l'arc, de la voûte. Il en sera de même pour les genres qui naîtront plus tard : l'architecture arabe, romane et ogivale.

L'architecture des Arabes ressemble par certains côtés à celle des Byzantins. Elle fait de même porter l'arc sur des colonnes et elle emprunte la coupole sur plan carré et sur pendentifs. Mais elle s'en distingue par l'emploi systématique de l'ogive et de l'arc outrepassés, plus légers que l'arc en plein cintre, et par la nouveauté étrange et gracieuse des pendentifs sur lesquels elle soutient la coupole, et dont les saillies ont fait donner à cette disposition le nom de *voûte à stalactites*. A l'extérieur elle présente de grands murs nus et sans ouvertures, remparts nécessaires contre les envahissements du soleil ; à l'intérieur, elle prodigue partout l'ornementation la plus raffinée, d'où elle exclut toute représentation d'animaux, et qu'elle re-

lève par la variété des matériaux et des couleurs. C'est une architecture pleine de fantaisie, et souvent de grâce et d'élégance, mais d'une grâce et d'une élégance un peu factices, avec plus de richesse que de grandeur. Elle plaît à l'œil par la diversité des lignes, des couleurs, des jeux d'ombre et de lumière, mais elle ne dit à l'esprit rien de bien net ni de précis.

Le style roman présente un tout autre caractère. La basilique romaine, qui avait d'abord suffi au culte chrétien, se transforme bientôt par l'addition d'une nef transversale, qui a pour but de donner au plan général de l'édifice la forme de la croix latine. Jusqu'au onzième siècle elle garde sa couverture en charpente. C'est à ce moment seulement qu'on songe à remplacer cette charpente par une voûte, pour éviter les incendies trop souvent allumés par la foudre. Cette innovation entraînait une série de modifications. Des contre-forts extérieurs, mais encore peu saillants, s'adossèrent aux murailles, aux points où se portait la poussée de la voûte. Des piliers massifs, avec des colonnes engagées sur chacune des quatre faces alternèrent avec des colonnes isolées. Parfois ces piliers étaient remplacés par des colonnes accouplées. La corniche fut conservée pour écarter des murs la chute des eaux pluviales. Les fenêtres furent cintrées, souvent géminées; dans ce cas elles étaient surmontées d'un œil-de-bœuf. Un passage ménagé tout autour de la nef centrale permit aux processions de se déployer dans la demi-obscurité de l'église; enfin, au centre de la croix, au-dessus du carré formé par l'entre-croisement des deux droites, s'élève une tour surmontée d'une flèche, qui servit à la fois et à porter les cloches et à surveiller au loin le pays.

Pour la décoration, on ne tint aucun compte de la symétrie romaine. La forme et l'ornementation des chapiteaux furent complétement abandonnées à la fantaisie des

sculpteurs. Il y a des églises romanes où l'on ne trouverait pas deux chapiteaux semblables.

L'épaisseur des piliers et la régularité sévère du plein-cintre donnent à l'édifice un caractère de solidité, de gravité austère, qu'augmente encore et parfois exagère l'obscure clarté du jour, que laissent à peine passer quelques ouvertures étroites et basses. Le sentiment religieux qu'expriment les églises romanes a quelque chose de triste et d'écrasé qui sent le cloître où vivaient les moines qui les ont construites. On n'y sent rien de l'élan, de la puissance, de la hardiesse qui devaient bientôt caractériser le style ogival. Entre les deux styles il y a toute la différence qui peut se trouver dans l'expression de la même pensée par l'esprit monastique encore tout imprégné des terreurs de l'an mil et l'esprit laïque, exalté par la possession nouvelle de la liberté et l'espérance sans limite.

§ 4. Architecture ogivale. — Architecture de la renaissance.

Nous voici arrivés à l'architecture ogivale. L'ogive appartient spécialement à la France, comme la colonne à la Grèce, comme l'arc en plein-cintre aux Romains. Il ne s'agit pas ici d'invention. Les Grecs n'ont pas inventé la colonne, non plus que les Romains la voûte, mais ce sont eux qui, les premiers, ont compris le parti qu'on en pouvait tirer, qui en ont fait le point de départ et le centre d'une architecture nouvelle et raisonnée. Il en est exactement de même pour l'ogive. Elle a été connue et employée par les Arabes, mais elle est restée chez eux à l'état d'accident et d'ornement. En France elle est devenue le principe générateur de toute une théorie architecturale, par une série de conséquences se rattachant à ce seul fait,

que la poussée de l'ogive est beaucoup moindre que celle de l'arc en plein-cintre.

D'après la *Théorie des constructions*, de Rondelet, la poussée de l'ogive est à celle de l'arc en demi-cercle, toutes conditions égales d'ailleurs, comme 3 est à 7; et d'un autre côté, grâce à la forme aiguë du sommet et à la disposition fuyante des côtés, la posée de l'ogive sur son support est à celle du plein-cintre comme 3 est à 4.

La conséquence qui se dégage immédiatement de ces données, c'est qu'en substituant l'ogive au plein-cintre de l'architecture romane, il devenait possible de faire sans plus de peine et de frais des églises plus légères et plus hautes; plus hautes surtout, car c'était là l'ambition. Les Orientaux, sauf les Babyloniens, avaient cherché leurs effets dans l'immensité des proportions et des lignes horizontales; les Occidentaux les poursuivaient dans la grandeur des lignes et des proportions verticales.

Un autre perfectionnement, moins saillant à première vue, mais cependant très-considérable, vint encore ajouter aux facilités que fournissait l'ogive. Les Romains avaient bien employé les voûtes à nervures, mais sans placer ces nervures là où elles étaient le plus nécessaires, c'est-à-dire le long des arêtes diagonales; de telle sorte qu'ils avaient été obligés de construire toujours leurs voûtes, même secondaires, avec des matériaux lourds, dont la poussée formidable exigeait des murs et des piliers très-épais. L'innovation de ces nervures diagonales eut un double avantage : d'abord celui de permettre l'emploi de matériaux très-légers, et ensuite celui de répartir tout le poids sur quatre points déterminés.

On se mit donc à exhausser les grandes églises qui désormais appartenaient au public, à la commune, et qui ne paraissaient jamais assez belles, assez grandes à ces nouveaux venus de la liberté. Plus haut! toujours plus

haut! On ne voulait rien perdre des avantages qu'offrait l'architecture nouvelle et les bourgeois tenaient à être fiers de leurs églises. Il ne fallait pas être battus par les gens de là-bas, et surtout par ceux de l'abbaye!

Le modeste contre-fort de l'église romane, qui n'avait pas suffi à soutenir la terrible poussée du plein-cintre, n'était pas plus capable de supporter celle de l'ogive élevée à des hauteurs prodigieuses. On imagina l'arc-boutant, qui, s'élevant à l'extérieur, vint poser ses bras juste aux endroits où se produisaient les poussées intérieures et procura la stabilité par l'équilibre. Dès lors il semblait qu'il n'y eût plus de raison pour s'arrêter ; rien ne s'opposait à ce qu'on montât jusqu'au ciel.

Ainsi se construisirent ces grandes cathédrales qui étonnent encore le regard et qui représentent évidemment la forme et la disposition le mieux appropriées au sentiment religieux des races occidentales.

Mais ce n'est pas tout. Grâce à une modification qui fit porter sur l'arc formeret le poids de la charpente, le mur complétement libre de toute charge put être traité comme une simple clôture, ce qui permit de le remplacer presque partout par un vitrage diversement colorié. Les églises ne se trouvèrent plus condamnées à la tristesse sombre que leur imposait le style roman, mais on put mesurer à volonté l'ombre et la lumière par le choix même des vitraux. Une lumière trop éclatante se fût mal conciliée avec l'impression qu'on voulait produire ; trop sombre, elle n'eût pas répondu aux sentiments de fierté et de joie qu'avait excités dans les âmes l'affranchissement encore tout récent.

De cette disposition architecturale naquit un art nouveau, la peinture en vitrail, qui a produit tant de merveilles.

C'est ainsi que dans cette architecture tout s'engendre

et se déduit avec une logique aussi rigoureuse et plus réelle que dans l'architecture grecque. Les Grecs ont tout ramené au diamètre de la colonne, parce que leur esprit était ainsi fait; qu'il avait besoin de coordonner et de systématiser les idées et les faits, mais on ne peut pas dire que ce système fût la représentation exacte et nécessaire des faits. En partant du point de départ choisi par eux, ils sont arrivés à des résultats dont quelques-uns sont merveilleux, mais dont d'autres — par exemple l'énormité des colonnes de certains temples et l'absurdité des escaliers où chaque marche est aussi haute qu'un homme — sont au moins étranges.

Dans le style gothique tout part de l'ogive et s'y rattache, non pas par la fantaisie d'un système, mais par une série de déductions de faits dont la rigueur s'impose à la pratique aussi bien qu'au raisonnement. C'est ce que M. Viollet-le-Duc a mis hors de toute contestation.

Le point faible, c'est l'arc-boutant, et le système d'équilibre presque nécessairement instable qui en résulte. En effet, tant qu'on n'aura pas trouvé le moyen de faire de l'arc une pièce unique, dont toutes les parties se soudent les unes aux autres, l'architecture ogivale reposera essentiellement sur l'opposition de deux forces toujours agissantes, dont il est bien difficile de calculer la puissance avec une exactitude absolue. Dans l'architecture en plate-bande, cette exactitude est inutile; il suffit, pour assurer indéfiniment la stabilité, que la force de résistance de la colonne soit supérieure à la force d'écrasement de la partie supportée. Le fort supporte le faible. Dans l'architecture de l'arc en plein-cintre, telle qu'elle a été pratiquée par les Romains de l'antiquité et par les Italiens du moyen âge, la poussée de l'arc est soutenue par des massifs ou des contre-forts, qui représentent une puissance inerte, et qu'il suffit par conséquent de faire sensiblement plus forte que

la poussée intérieure, pour que celle-ci se trouve à jamais arrêtée et domptée.

Mais, dans le style ogival, le contre-fort étant composé d'arcs, comme la partie intérieure du monument, il se produit des deux côtés une action contraire et réciproque qui ne peut être anihilée que par un miracle de justesse dans le calcul des poussées contraires. Aussi nos belles églises ogivales ont-elles trop souvent besoin de réparation. D'un autre côté, tout cet appareil de contre-forts, d'arcs-boutants, d'étais plus ou moins décorés, donne invinciblement, malgré les ornements sous lesquels on tâche de le dissimuler, l'idée d'un effort mal réussi ou inachevé.

J'avoue que je ne saurais partager l'admiration de M. Ch. Blanc pour cette infirmité de l'art ogival : « Selon la loi, dit-il, que le génie de Mnésiclès et d'Ictinus avait si clairement écrite dans l'ordre dorique, l'ordre grec par excellence, nos artistes français voulurent que la construction engendrât elle-même sa décoration ; que toute nécessité devînt beauté ; que l'architecture, cessant de porter un masque, retrouvât son éloquence dans sa franchise. Ainsi, le croirait-on (1) ? en bâtissant nos cathédrales, ils obéissaient, sans le savoir, aux plus importants des principes qui avaient produit l'éternelle beauté de l'art grec. C'est en vertu de ces principes, différemment appliqués, que les Villard, les Pierre, les Robert, maîtres obscurs sortis du peuple, ont opéré une révolution si mémorable dans l'art de bâtir, une révolution, dis-je, car ces contre-forts détachés, ces arcs-boutants mis en évidence,

(1) Pourquoi donc ne le croirait-on pas ? Cet étonnement est bien amusant. Qu'y a-t-il donc de si extraordinaire à ce que les architectes de l'Occident aient pu se hausser jusqu'à deviner les mêmes principes que ceux de la Grèce ? On sent bien là l'expression naïve de ce fétichisme qui fait de l'art grec une sorte de révélation supérieure au reste des mortels.

vont imprimer à l'architecture une physionomie nouvelle, en accusant avec énergie, en écrivant sur le ciel l'ossature du monument et ses conditions de stabilité changées en motifs de décoration..... La grâce y est toujours une forme de l'utile. Chaque nécessité de construction y devient le prétexte d'un ornement, et les conceptions les plus capricieuses en apparence ne sont qu'un moyen d'embellir l'obéissance de l'artiste aux lois inexorables de la pondération. » Sans doute l'architecte ne doit pas dissimuler l'ossature de son monument, non plus que le peintre ou le sculpteur ne cache l'anatomie de ses personnages. Mais si, pour la mieux accuser, ils en faisaient des squelettes, ne trouverait-on pas en cela quelque exagération? La sincérité est une belle et bonne chose, à sa place, et il me semble que, ici, sans en faire reproche aux architectes du treizième siècle, puisque, en effet, il leur était bien difficile de l'éviter, il y a peut-être quelque excès à leur en faire un mérite. Il est excellent que l'architecture ne soit pas « une construction qu'on décore, mais une décoration qui se construit », mais ce n'est peut-être pas une raison absolue pour la louer d'avoir gardé l'air d'une construction qui se poursuit.

D'ailleurs, il n'y a pas à s'y tromper, la multiplicité des clochetons, des colonnettes, des ornements de toute sorte que les architectes de cette époque ont accumulés sur leurs arcs-boutants, montre assez qu'ils ont eu conscience de ce défaut, puisqu'ils ont tout fait pour en détourner l'attention. Ils ne tenaient pas tant que cela à mettre en évidence l'ossature de leurs édifices, puisqu'en somme ils cherchaient à la dissimuler, et ils auraient très-volontiers renoncé au mérite de la sincérité dont on leur fait une vertu, s'ils avaient trouvé le moyen d'y échapper. Il ne faut rien exagérer : on a évidemment sacrifié l'extérieur du monument à l'intérieur, et l'arc-boutant s'est imposé comme consé-

quence logique et fatale de la volonté d'exhausser l'édifice jusqu'aux limites du possible. Dans ces conditions, le déploiement de toute cette armature extérieure était une nécessité, absolue, inéluctable ; je n'y puis voir une beauté. S'il avait été possible d'en débarrasser l'architecture ogivale, croit-on réellement qu'elle y eût perdu ?

Ce n'est pas de ce côté qu'il faut chercher les mérites de l'architecture ogivale. M. Viollet-le-Duc nous dira où ils se trouvent. « Examinons, dit-il, les formes de cette architecture nouvelle appartenant à l'école laïque occidentale de la fin du douzième siècle. La tendance vers des méthodes raisonnées remplaçant des méthodes traditionnelles apparaît dans la structure des édifices de cette époque, mais aussi dans les formes, dans la décoration. Nous avons vu que les Grecs n'avaient admis que le point d'appui vertical chargé verticalement par la plate-bande monostyle ; que les Romains avaient longtemps employé l'arc et la plate-bande sans trop se soucier d'accorder ces deux principes opposés ; qu'aidés par les Grecs, à la fin de l'empire, ils avaient admis l'arc portant directement sur la colonne, mais sans marier ces deux principes. L'école romane avait déjà fait un grand pas en cherchant des combinaisons dans lesquelles on voit la colonne se soumettre à l'arc et n'être plus qu'un accessoire sans importance. Chez les premiers architectes gothiques, l'arc commande absolument au point d'appui vertical ; l'arc commande non-seulement à la structure, mais à la forme ; l'architecture dérive uniquement de l'arc. Les Romains avaient bien, dans un grand nombre de cas, soumis leur structure à l'arc, à la voûte, mais encore une fois tout point d'appui dans leur architecture est une masse inerte, et leurs édifices voûtés sont comme creusés dans un seul bloc ; ce sont d'énormes moulages, tandis que les architectes du douzième siècle donnent à chaque partie une fonction. La

colonne porte réellement ; si son chapiteau s'évase, c'est pour porter ; si les profils et les ornements de ce chapiteau se développent, c'est parce que ce développement est nécessaire. Si les voûtes se divisent en plusieurs arcs, c'est que ces arcs sont autant de nerfs remplissant une fonction. Tout point d'appui vertical n'a de stabilité que parce qu'il est étrésillonné et chargé ; toute poussée d'arc trouve une autre poussée qui l'annule. Les murs disparaissent ; ce ne sont plus que des fermetures, non des supports. Tout le système consiste en une armature qui se maintient, non plus par sa masse, mais par la combinaison de forces obliques se détruisant réciproquement. La voûte n'est plus une croûte, une carapace d'un seul morceau, mais une combinaison intelligente de pressions qui agissent réellement et se résolvent en certains points d'appui disposés pour les recevoir et les transmettre au sol. Les profils, les ornements sont taillés pour aider à l'intelligence de ce mécanisme. Ces profils remplissent exactement une fonction utile : à l'extérieur, ils garantissent les membres de l'architecture en se débarrassant des eaux pluviales au moyen de la coupe la plus simple ; à l'intérieur, ils sont rares, n'accusent que des étages, ou se développent franchement pour servir d'encorbellements ou d'empattements. Ces ornements sont uniquement composés avec la flore locale, car les architectes veulent tout prendre chez eux, rien au passé ou aux arts étrangers ; ils sont d'ailleurs choisis pour la place, toujours visibles, faciles à comprendre ; ils se soumettent aux formes de l'architecture, à la construction ; ils sont taillés sur le chantier, avant la pose, et prennent rang, comme un membre nécessaire du tout (1). »

Dira-t-on qu'il ne s'agit dans tout cela que de calculs,

(1) *Entretiens sur l'architecture*, t. I, p. 272.

de géométrie, de mécanique? Peut-être, mais en architecture le calcul, la géométrie et la mécanique ont une importance capitale, et il faut avouer que, si nos architectes n'avaient fait que se montrer égaux ou supérieurs en cela aux Grecs et aux Romains, ce serait déjà une assez belle gloire. Mais ce n'est pas tout. Leur œuvre n'est pas moins admirable au point de vue de l'art, du style. « Cet art de l'école française qui se constitua vers la fin du douzième siècle, dit encore M. Viollet-le-Duc, qu'il faut toujours citer quand on parle de l'architecture ogivale, fut, au milieu de la civilisation ébauchée du moyen âge, de la confusion des idées anciennes avec les aspirations nouvelles, comme une fanfare de trompettes au milieu des bourdonnements d'une foule. Chacun se serra autour de ce noyau d'artistes et d'artisans qui avaient la puissance d'affirmer le génie longtemps comprimé d'une nation... Et il ne paraît pas qu'alors personne songeât à gêner ces artistes dans le développement de leurs principes. C'est qu'en effet on ne gêne que les artistes qui n'en possèdent pas. Un principe est une foi, et quand un principe s'appuie sur la raison, on n'a pas même contre lui les armes dont on peut user contre la foi irraisonnée. Essayez donc de troubler la foi d'un géomètre en la géométrie !... Le style — en architecture — est la conséquence d'un principe méthodiquement suivi ; alors il n'est qu'une sorte d'émanation non cherchée de la forme. Tout style cherché s'appelle *manière*. La manière vieillit, le style jamais.

« Quand une population d'artistes et d'artisans est fortement pénétrée de ces principes logiques par lesquels toute forme est la conséquence de la destination de l'objet, le style se montre dans les œuvres sorties de la main de l'homme, depuis le vase le plus vulgaire jusqu'au monument, depuis l'ustensile de ménage jusqu'au meuble le plus riche. Nous admirons cette unité dans la bonne anti-

quité grecque ; nous la retrouvons aux beaux temps du moyen âge dans une autre voie, parce que les deux civilisations diffèrent. Nous ne pouvons nous emparer du style des Grecs, parce que nous ne sommes point des Athéniens. Nous ne saurions ressaisir le style de nos devanciers du moyen âge, parce que les temps ont marché ; nous ne pourrions qu'affecter la manière des Grecs ou celle des artistes du moyen âge, en un mot, faire des pastiches. Mais nous devons, sinon faire ce qu'ils ont fait, du moins procéder comme ils ont procédé, c'est-à-dire nous pénétrer des principes vrais, naturels, dont ils étaient eux-mêmes pénétrés, et alors nos œuvres auront le style sans que nous le cherchions.

« Ce qui distingue particulièrement l'architecture du moyen âge de celles qui, dans l'antiquité, sont dignes d'être considérées comme des arts types, c'est la liberté dans l'emploi de la forme. Les principes admis, quoique différents de ceux des Grecs et des Romains, sont suivis peut-être avec plus de rigueur ; mais la forme prend une liberté, une élasticité inconnues jusqu'alors ; ou, pour être plus vrai, la forme se meut dans un champ beaucoup plus étendu, soit comme système de proportions, soit comme moyen de structure, soit comme emploi de détails empruntés à la géométrie, à la flore et à la faune. L'organisme de l'architecture s'est pour ainsi dire développé, il embrasse un plus grand nombre d'observations pratiques, il est plus savant, plus compliqué, partant plus délicat... Le style s'y trouve parce que la forme donnée à l'architecture n'est que la conséquence rigoureuse des principes de structure, lesquels procèdent : 1° des matières à employer ; 2° de la manière de les mettre en œuvre ; 3° des programmes auxquels il faut satisfaire ; 4° d'une déduction logique de l'ensemble aux détails... Le principe n'est autre chose que la sincérité dans l'emploi de la forme. Le

style se développe d'autant plus dans les œuvres d'art que celles-ci s'écartent moins de l'impression juste, vraie, claire (1). »

Nous ne dirons rien de l'architecture de la Renaissance, malgré les chefs-d'œuvre de grandeur ou de grâce qu'elle a produits, parce qu'on ne peut en dégager aucune formule générale. En réalité, elle repose principalement sur un mélange des anciennes traditions de l'art français, avec une imitation de l'architecture grecque et romaine, plus ou moins erronée, ou plus ou moins librement interprétée. Il est à peu près impossible de ramener cette architecture à un ensemble de principes raisonnés. Chaque artiste pousse dans sa voie, et l'étude de l'architecture de cette époque ne pourrait se faire que par une série de monographies.

§ 5. Conclusion.

L'architecture, avons-nous dit, est le moins personnel de tous les arts. Elle subit, en effet, une foule de servitudes auxquelles se dérobent tous les autres. Avant d'être un art, elle est une industrie, en ce sens qu'elle a presque toujours un but d'utilité qui s'impose à elle et domine ses manifestations. Qu'elle ait à construire un temple, un palais, un théâtre, il lui faut, avant tout, subordonner son œuvre à la destination qui lui est assignée d'avance. Mais ce n'est pas tout : elle doit tenir compte des matériaux, du climat, du sol, du site, des habitudes, toutes choses qui peuvent exiger beaucoup d'habileté, de tact, de calculs, mais qui n'intéressent pas l'art proprement dit, et ne donnent pas à l'architecte l'occasion de manifester ses facultés purement esthétiques. Songeons de

(1) *Dictionnaire raisonné de l'architecture française du onzième au seizième siècle*, article STYLE.

plus que, dans la plupart des cas, surtout dans l'antiquité, le type des divers monuments, plus ou moins emprunté d'abord à la forme des constructions ordinaires, est imposé par l'ensemble des conditions qui constituent le génie collectif de la race, et que la part individuelle de l'artiste se restreint d'autant.

Ce serait même une illusion, dans la plupart des cas, de s'imaginer que les impressions morales qui se dégagent pour nous de la contemplation de certains édifices aient été voulues et prévues par les constructeurs. Quand, par exemple, nos architectes du treizième siècle s'efforçaient d'élever si haut leurs cathédrales, est-il bien sûr qu'ils songeassent, comme on l'a tant répété, à élever les âmes vers le ciel, et à marquer le détachement des choses de la terre enseigné par l'Evangile? Peut-être; mais surtout, ne l'oublions pas, ils obéissaient à un symbolisme imposé. Le plan de l'église en croix latine devait rappeler le sacrifice, la passion; l'élévation manifestait le triomphe du Christ, et figurait son ascension au ciel. Chaque partie, presque chaque pierre, avait ainsi sa signification symbolique, et rien n'est curieux comme de voir à quelles subtilités se raccroche l'esprit de ces temps pour établir entre les choses et les dogmes des rapports imaginaires. A cette raison s'ajoutaient, comme nous l'avons dit, et le besoin de dominer au loin la campagne, et la vanité communale, fière de la hauteur de son clocher.

Ces raisons déterminantes ont disparu pour nous et nous laissent en face de la seule impression de grandeur, qui nous frappe d'autant plus qu'elle nous est moins expliquée (1). Nous songerions beaucoup moins au côté esthé-

(1) C'est un exemple à ajouter à ceux que cite Herbert Spencer dans son premier volume d'*Essais de morale, de science et d'esthétique*. Dans un petit article de quelques pages, intitulé *l'Utile et le beau*, il soutient très-ingénieusement que le beau commence par

tique des monuments, s'ils n'avaient pas, plus ou moins, perdu pour nous leur raison d'être comme instruments d'une fonction religieuse ou sociale. Cet effet est incontestable. C'est en partie pour cela qu'un édifice en ruine nous paraît plus poétique qu'un monument tout neuf. Le Colysée a certainement provoqué plus d'épanchements admiratifs depuis qu'on n'en voit plus que les débris, que du temps où cent mille spectateurs s'y réunissaient pour assister aux combats des gladiateurs ou aux naumachies. C'est ce même sentiment qui nous rend si sévères pour l'art contemporain. Il disparaît pour nous sous l'utile. Quand celui-ci se sera retiré, l'art éclipsé reparaîtra.

Ce n'est pas à dire que les monuments de l'architecture soient sans poésie pour leurs contemporains et pour leurs auteurs. Tout en admettant que ceux-ci aient été beaucoup plus préoccupés que nous de la convenance et de la destination utile de leurs édifices, il n'en est pas moins vrai qu'ils ont travaillé aussi à réaliser une pensée plus ou moins confuse, mais réelle, pensée plus souvent collective qu'individuelle, mais dans laquelle ils trouvent moyen de faire pénétrer et transparaître leur personnalité propre, dans la mesure même de l'intensité de l'effort qu'ils ont fait pour la concevoir et l'exprimer aussi complétement que possible.

En somme, l'architecture dans son domaine a une puissance d'expression que personne ne peut nier. Qu'elle exprime le calme ou la hardiesse, la grâce ou la puissance, l'horreur religieuse ou la gaieté, la grandeur ou la richesse, il suffit pour le prouver de se placer en face de tel ou tel

l'utile, et n'est le plus souvent que de l'utile qui a perdu son usage. Cette thèse, qu'il présente sous une forme trop absolue, contient certainement une grande part de vérité; mais les conclusions auxquelles il arrive sont évidemment erronées, toujours par excès de généralisation.

monument. En étudiant, en analysant ces constructions, on s'est rendu compte des raisons de chacune de ces impressions : que, par exemple, les horizontales prolongées donnent l'impression de stabilité, de durée, de gravité ; que les verticales, au contraire, expriment la hardiesse, l'élan, l'aspiration ; que la prédominance des pleins sur les vides a pour conséquence l'austérité, la tristesse, tandis que celle des vides sur les pleins produit l'effet exactement inverse. On a reconnu que la nature même des matériaux, leur disposition, la diversité des surfaces lisses ou travaillées pouvaient ajouter ou nuire au caractère et à la beauté d'un édifice. Les grands architectes sont ceux qui ont eu d'avance la connaissance ou le sentiment le plus exact de ces conditions diverses et de leur influence future sur l'effet total ; mais il est bien manifeste que tout cela n'a pu être acquis que par une série de tâtonnements, où la part de chacun se réduit à assez peu de chose. L'architecture, même considérée au point de vue esthétique, demeure tellement dépendante de la géométrie, de la mécanique, de la logique pure, que les parties de sentiment et d'imagination y sont bien difficiles à démêler.

C'est précisément pour cela qu'on a pu lui prêter toute espèce d'ambitions et de spéculations, jusqu'à prétendre recommencer des créations rivales de l'univers. En fait, l'architecture se meut dans une sphère d'idées et de sentiments assez étroite, plus étroite du moins que la plupart des autres arts ; son but premier est la convenance, c'est-à-dire l'appropriation des édifices à leur destination. Cette appropriation, dans beaucoup de cas, suffit pour leur donner du caractère. C'est là en somme l'important, quoi qu'on en dise. Si la beauté s'y joint naturellement, tant mieux ; mais rien n'est plus répugnant dans l'architecture que l'illogisme des formes détournées de leur destination et de leur signification réelles pour simuler des ornementations

qui ne sont en réalité que des déguisements. Cela la fait ressembler aux discours de ces beaux parleurs tant raillés par Molière et La Bruyère, qui ne peuvent se résigner à dire les choses comme elles sont, sans les enjoliver d'une foule de tours et d'expressions cherchés et par là même ridicules.

En résumé, le plaisir des yeux n'est pour l'architecture qu'un but secondaire dans la plupart des cas, et l'on peut croire que ceux qui ont inventé les styles divers ne prévoyaient guère l'effet esthétique qui en devait résulter. Ils n'en ont pas moins fait œuvre d'art, parce qu'ils se sont docilement conformés aux conditions qui résultaient du milieu, du climat, de la nature des matériaux et de la destination des édifices. Que nos architectes fassent comme leurs devanciers, au lieu de se laisser tirailler en tous sens par un éclectisme déplorable. L'imitation est rarement féconde. Si notre architecture contemporaine manque de caractère, la faute en est surtout au préjugé académique, qui l'enchaîne à des traditions surannées, incapables de satisfaire aux besoins présents. Le problème que lui pose la civilisation actuelle se réduit à des termes très-simples. Elle lui demande surtout de couvrir de vastes espaces, où puissent se réunir et circuler des foules nombreuses ; mais en même temps, par une coïncidence des plus heureuses, la science lui offre précisément les matériaux les plus propres à la réalisation de ce programme, le fer et l'acier. Il n'est pas possible que dans de pareilles conditions les solutions se fassent longtemps attendre.

Mais, pour qu'une rénovation soit possible, il faut commencer par renoncer aux traditions du *grand art* académique. Pour qui veut se donner la peine de réfléchir et d'examiner sans parti pris, il est facile de voir que les formes architecturales du passé sont intimement liées à la nature même des matériaux employés, à leur force de ré-

sistance, à la longueur de leur portée, etc. Il en sera de même dans l'avenir. L'introduction du fer et de la fonte dans les constructions doit avoir pour conséquence une modification analogue dans le système architectural. On aura beau « répéter que le fer ne saurait être employé dans nos édifices d'une manière apparente, parce que cette matière ne se prête pas aux formes monumentales ; il serait plus conforme à la vérité et à la raison de dire que les formes monumentales adoptées, ayant été la conséquence de matériaux possédant d'autres qualités que celles propres au fer, ne peuvent s'adapter à cette dernière matière. La conséquence logique serait qu'il ne faut pas conserver ces formes et qu'il faut trouver celles qui dérivent des propriétés du fer. »

C'est la conclusion de M. Viollet-le-Duc, et c'est aussi la nôtre. Mais comment ce progrès sera-t-il possible, tant que l'éducation de nos jeunes architectes sera remise à une corporation d'hommes convaincus que le progrès consiste à marcher à reculons, et que le dernier mot sur toutes choses a été dit par les Grecs et les Romains ?

CHAPITRE III.

LA SCULPTURE.

§ 1. **Le symbolisme. — Services qu'il a rendus à la sculpture. — Beauté de la race grecque. — Le type. — La beauté pure.**

Il est convenu que la sculpture, comme la peinture, est née, par une sorte de génération spontanée, de l'architecture, qui a éprouvé le besoin de décorer les monuments élevés par elle aux dieux et d'en préciser la signification par des figures de différentes sortes.

Pour démontrer cette thèse, il faudrait commencer par prouver que la sculpture n'a pas existé avant d'être au service de l'architecture. Or il est certain que, parmi les ornements, les armes et les outils des temps préhistoriques, il y en a qui sont déjà des œuvres de sculpture. Les dessins que l'on trouve gravés sur des os plats ou sur des pierres dures et cornés d'un trait plus ou moins creux peuvent être considérés comme des bas-reliefs.

On en peut dire autant des figures hiéroglyphiques qui constituèrent la première forme de l'écriture. C'est parmi les hiéroglyphes qu'on trouve en effet les plus anciens exemples de reliefs. Après s'être contenté de les marquer d'abord par un trait plus ou moins profondément et largement gravé dans la pierre, il a suffi ensuite d'arrondir les arêtes du contour pour obtenir un relief véritable. On rencontre aussi des hiéroglyphes qui, au lieu de faire saillie en dehors de la pierre, font saillie en dedans. On a même découvert à Thèbes des figures autour desquelles le

fond a été enlevé, de manière à les relever en bosse sur la muraille. Voilà bien le bas-relief tel que nous le connaissons. Il ne reste qu'à le prononcer de plus en plus et à le détacher des murs pour avoir le haut relief et la statue.

Quoi qu'il en soit de cette question d'origine, il est facile de comprendre que la sculpture se soit, dès le principe, trouvée condamnée au symbolisme. Qu'elle naisse de l'hiéroglyphe ou des figures représentant les dieux, la conséquence est la même. L'hiéroglyphe est nécessairement une écriture symbolique, et les personnifications des divinités telles que le soleil, la lumière, la nuit ne l'étaient pas moins. C'est une nécessité du caractère anthropomorphique de toutes les religions qui ont remplacé le fétichisme primitif.

Ce symbolisme a pu se modifier avec le génie des différentes races ; mais, s'il a changé de caractère, il n'a pas changé de nature, puisqu'il a toujours eu pour but de réaliser aux yeux des hommes des formes représentant des êtres imaginaires, en qui s'incarnaient des idées plus ou moins étranges. Du jour où l'on cessa d'adorer les objets transformés par la superstition en talismans merveilleux, en fétiches protecteurs (1) et que le culte des hommes se porta vers les astres, le feu et les météores, ils se les figurèrent comme des êtres semblables à eux-mêmes, mais plus puissants et doués d'attributs particuliers correspondant aux fonctions qui leur étaient attribuées dans le gouvernement des choses. Cet anthropomorphisme ne fit que s'accentuer et se préciser davantage, lorsque les dieux médiateurs, les dieux fils de l'homme, issus du sacrifice, s'a-

(1) On sait que les Grecs et les Latins ont dans les premiers temps rendu les honneurs divins à des pierres brutes. Pausanias nous a conservé un grand nombre de témoignages de cette antique forme du culte grec.

joutèrent ou se substituèrent aux divinités du ciel et de l'atmosphère (1).

C'est par suite de ce symbolisme que les Hindous ont ajouté à leurs divinités trois têtes et des multitudes de bras et de jambes, pour marquer la supériorité de leur intelligence et de leur force. Les Égyptiens ont essayé de déterminer les fonctions et le caractère de leurs différents dieux en leur donnant des têtes d'animaux, et ils ont symbolisé leur puissance par l'énormité des colosses qui les représentaient. L'art assyrien, beaucoup moins préoccupé de l'idée religieuse, reste également symbolique et, comme l'art égyptien, il cherche ses symboles dans le monde animal, avec cette différence pourtant, qu'au lieu de placer des têtes de taureau ou de chien sur des corps humains, c'est le corps de l'animal qu'il substitue à celui de l'homme et qui se trouve surmonté d'une tête humaine.

Ces deux espèces de symbolismes se retrouvent à la fois chez les Grecs, dans les figures de Pan, de Silène, des faunes, des centaures. Mais ces mélanges se restreignent à un petit nombre de conceptions toutes particulières ; dans la représentation des dieux, l'anthropomorphisme domine et triomphe seul. Cependant il ne faut pas s'y tromper, c'est encore un symbolisme. Les premiers artistes grecs qui ont représenté Zeus avec l'aigle et la foudre, Héré avec le paon, Athéné avec la lance et la chouette, Hermès avec le caducée et les talonnières n'ont pas songé à autre chose qu'à rappeler par ces attributs les fonctions et le rôle attribués à chacun de ces dieux.

Mais le fait seul d'avoir séparé le dieu de son attribut contenait en germe toute la possibilité du développement

(1) On trouvera la série de ces transformations dans un appendice sur les *Origines de la mythologie*, qui fait suite à la *Mythologie dans l'art ancien et moderne*, par René Ménard, 1 vol. in-4°, orné de 600 gravures ; chez Ch. Delagrave, éditeur.

de la statuaire grecque. L'attribut, qui était d'abord le signe le plus important de la conception particulière d'où était née chaque divinité, donna bientôt l'idée d'imprimer à la représentation du dieu un caractère conforme à la signification même de l'attribut, qui se trouva ainsi en quelque sorte doublé. Les artistes eurent dans chacune de ces personnifications un programme parfaitement déterminé et primitivement très-simple. Chacune représentait une idée unique, et c'est cette idée qu'ils s'appliquèrent à exprimer dans l'attitude et dans la conformation physique de leurs statues. C'est ainsi qu'ils furent conduits à la recherche du type propre à chacun, sans avoir eu à se préoccuper de toutes les rêveries métaphysiques que leur prêtent bénévolement Platon et les critiques enrôlés sous la bannière de l'idéalisme transcendant.

Ils ne s'inquiétèrent ni de savoir quels pouvaient être les types idéaux des corps humains, ni de chercher comment ils pouvaient avoir été conçus par la raison divine. Ils se dirent simplement que, parmi ces divinités dont ils avaient à reproduire la forme visible, l'une personnifiait la puissance, l'autre la force, celle-ci la beauté, celle-là l'agilité, et que ces qualités, par cela même qu'elles étaient des attributs divins, devaient être portées à leur expression suprême. Ils se mirent donc à chercher l'expression particulière à chacune de ces personnifications, en y subordonnant tout le reste ; peu à peu ils y arrivèrent en faisant de chacune un résumé des traits qui se rapportaient à la donnée première, et en éliminant tous ceux qui auraient pu contrarier ou atténuer l'impression dominante.

Cette idée de représenter, de doubler en quelque sorte les attributs des dieux en conformant leur structure aux fonctions que leur attribuait la mythologie, paraît si simple et si logique, qu'on ne pense pas même à en faire un mérite aux Grecs. Ils sont les seuls cependant qui y aient

songé, et c'est cette idée qui, en engageant leur art dans une voie véritablement esthétique, a décidé de ses destinées.

Ils ont eu d'autres avantages, qui contribuent aussi pour une bonne part à expliquer la supériorité de leur sculpture. La race grecque était belle; grâce à son mépris pour tout ce qui n'était pas elle, elle était restée pure. Les esclaves étaient presque seuls chargés des travaux pénibles et violents; parmi les hommes libres un grand nombre pratiquaient habituellement les exercices militaires et ceux du gymnase, qui développaient leurs muscles dans de justes proportions. Ces exercices mêmes, en habituant dès l'enfance leurs yeux à la vue des corps nus dans toutes les attitudes et dans tous les mouvements spontanés, leur donnaient un sentiment de la forme humaine, dans son ensemble et dans ses détails, auquel ne saurait suppléer l'étude plus ou moins intermittente que nous en pouvons faire, sur des modèles dont la plupart ne méritent guère ce nom qu'au point de vue de la profession qu'ils exercent. Leur mémoire se remplissait ainsi d'une foule de souvenirs et d'impressions qui finissaient par se combiner et se fondre en des ensembles plus ou moins parfaits. Chaque Grec portait naturellement dans son imagination une foule de statues toutes faites et vivantes; il n'y avait plus qu'à ramener chacune d'elles à telle ou telle attitude ou à modifier tel ou tel détail pour tirer de ce musée imaginaire des chefs-d'œuvre dont la création ne coûtait presque aucun effort.

C'est ainsi que se formaient, par le concours de la mémoire, de l'imagination et d'un sentiment exercé de la forme, ces images résumées et expressives des idées simples et générales, que les métaphysiciens attribuent à une perception particulière des créations idéales qu'ils appellent des types.

Cette expression est une de celles dont abuse le plus l'esthétique académique. Pour elle le type est la forme idéale et parfaite qui contient et condense les traits essentiels se rapportant à une qualité donnée. Chaque qualité, bonne ou mauvaise, a son type, et ce type est nécessairement idéal, puisque la perfection ne peut se réaliser dans la matière. C'est cette impossibilité même d'exister matériellement qui est pour les métaphysiciens la démonstration directe de la réalité idéale du type. L'intelligence, qui n'est qu'un miroir, ne saurait avoir l'idée du type, si elle ne discernait pas les éternels exemplaires des choses tels qu'ils existent dans le monde des pures essences, grâce à la raison, qui est pour nous comme une fenêtre ouverte sur la région des entités métaphysiques. Par conséquent, la mémoire et l'imagination, peuplées des souvenirs et des impressions de la réalité imparfaite, ne sauraient reconstruire les types, par la réunion de fragments disparates, si une faculté plus haute ne leur permettait de les atteindre dans leur réalité supérieure.

On voit donc que, à ce point de vue, si l'on était conséquent, l'étude des formes réelles n'aurait que très-peu d'importance. En effet, s'il est possible de reconstituer un type à l'aide des souvenirs qu'elles ont laissés, c'est uniquement parce que le type idéal reste présent au fond de la raison, pour diriger, régler et corriger les données de la mémoire et le travail de l'imagination. Autant vaudrait par conséquent s'en passer, et copier directement le type idéal.

C'est là que mènerait le raisonnement. Malheureusement cette conclusion n'est pas d'accord avec les faits, et l'artiste, en dépit de l'école idéaliste, reste subordonné aux réalités qui l'entourent. Les sculpteurs de chaque pays ont un idéal de beauté collectif, qui reproduit toujours et invariablement les traits essentiels de la race à laquelle ils

appartiennent, à moins que cette influence du milieu ne soit abolie par celle de l'éducation. L'idéal du Chinois a les yeux relevés aux extrémités, la face large et les pommettes saillantes ; celui du nègre a les cheveux crépus, le nez épaté, les lèvres saillantes. Le Grec conçoit autrement le type de la beauté, mais sa conception ne s'accorde pas moins étroitement avec le caractère même de la race à laquelle il appartient.

C'est-à-dire que le type idéal de la métaphysique repose sur une simple hypothèse, comme la métaphysique tout entière. Cette hypothèse consiste dans la perpétuelle substitution de l'idée abstraite et générale à la réalité concrète et vivante.

En vérité, le type n'est que l'accord des formes choisies et réunies en vue d'exprimer une idée dominante. Chacune des fonctions de la vie morale et physique produit et façonne l'organisme qui lui est propre. La fonction se trouve donc naturellement exprimée par la reproduction de l'organisme, et la prédominance de cette fonction ressort logiquement de l'exagération de cet organisme ou de l'atténuation des organes qui lui sont étrangers.

Le principe, au point de vue purement logique, est donc d'une simplicité absolue. Il semble que la mémoire, dans ces conditions, puisse suffire à tout, avec l'aide du raisonnement, quand on a pu, comme les Grecs, observer directement le jeu de chacun des organismes et se les rendre familiers par une constante habitude. Elle suffirait en effet dans un livre d'anatomie, où l'on se proposerait uniquement de montrer aux yeux les modifications, et l'on pourrait dire les déformations que peut produire le développement exclusif de telle ou telle partie de l'organisme par l'exercice exagéré de telle ou telle fonction.

Mais il ne faut pas oublier que le but de l'art est infiniment plus complexe, même dans le système de simplifica-

tion qui fut celui des Grecs. Le problème était précisément de marquer nettement la fonction, puisque tel était l'objet même de l'œuvre, mais sans aucune des déformations qui résultent de l'excès et qui auraient été en opposition avec l'idée de perfection physique qu'imposait la représentation des dieux. Il était nécessaire enfin que l'œuvre gardât ce caractère d'unité dans l'idée et de vie dans l'ensemble, dont l'accord constitue la condition essentielle de l'art. Or, pour obtenir une œuvre, non de raisonnement, mais d'art dans le sens propre du mot, il ne suffit plus de juxtaposer logiquement des souvenirs : le point capital est qu'ils soient fondus préalablement dans l'esprit de l'artiste en une impression totale et définitive, qui serve de modèle à l'œuvre même ; qu'ils aient subi cette élaboration particulière de combinaison esthétique qui se produit spontanément dans l'imagination des hommes que la nature a faits poëtes, au sens où l'entendaient les Grecs. Chez le philosophe et le critique tout se tourne en systèmes et en idées, c'est la marque distinctive de leur vocation ; chez l'artiste tout devient image, et c'est précisément pour cela qu'il est artiste.

On a souvent remarqué que dans un grand nombre des statues grecques, et en particulier dans celles qui représentent les divinités, l'expression du visage reste assez indéterminée. Les critiques de l'école de l'idéal ont inventé, pour expliquer cette régularité immobile, un terme d'autant plus commode qu'il est assez peu clair. L'art grec, disent-ils, cherche avant tout « la beauté pure », laquelle naturellement cesserait d'être pure si elle se mélangeait de passions et de sentiments accidentels. Reste à savoir en quoi consiste cette beauté pure. C'est ce qu'ils ne disent pas, d'où résulte que leur explication n'explique pas grand'chose.

Sans nous perdre dans cette métaphysique fantaisiste,

nous nous contenterons de constater que cette immobilité du visage s'explique tout simplement dans la statuaire des Grecs par l'idée qu'ils se faisaient de la dignité qui convenait à l'homme libre et à plus forte raison aux dieux. L'impassibilité, la sérénité, voilà leur idéal. Il est resté celui de tous les peuples de l'Orient. Civilisés ou barbares, ils gardent ce trait commun. Ils en ont fait la loi et le but de leur morale. Les épicuriens sont sur ce point exactement du même avis que les stoïciens ; la seule différence est que les uns l'appellent *ataraxie,* les autres *apathie* (1), termes qui ont en somme le même sens. L'agitation, la passion, étant indignes de l'homme, ne pouvaient sans inconvenance être attribuées aux dieux.

Nous n'avons donc pas à nous étonner qu'ils aient soigneusement préservé les représentations de leurs divinités de toute profanation de ce genre. Il suffirait d'ailleurs, pour expliquer cette impassibilité, de se rappeler ce que nous avons dit du caractère essentiellement symbolique de la statuaire religieuse des premiers siècles. En somme, de quoi s'agit-il ? De traduire un attribut par une attitude, d'accommoder le geste et le mouvement du corps, non pas à un acte passager, à une manière d'être accidentelle, mais à une fonction permanente, éternelle. Dans le Panthéon grec, chaque dieu est une partie de l'organisme universel qui conserve le monde, un rouage de la grande machine qui entretient la vie sur la terre, au ciel et dans la mer. Les divinités ne diffèrent entre elles que par la nature et l'importance du rôle dont chacune est chargée ; c'est cette différence que l'artiste cherche à rendre, sans se préoccuper d'autre chose. Pourquoi donc s'étonner de

(1) Ataraxie, de ἀ privatif et ταράσσω, troubler. — Apathie, de ἀ privatif et πάθος, passion. Les deux mots signifient donc également absence de trouble, d'agitation.

ne pas trouver dans son œuvre ce qu'il n'a jamais songé à y mettre et à quoi bon se fatiguer à chercher bien loin des prétextes pour se donner le change à soi-même ?

§ 2. L'expression dans la statuaire grecque. — Le préjugé académique. — En quoi consiste la supériorité de la statuaire antique. — Nous pouvons la dépasser par le mouvement et l'expression.

La preuve que la théorie de la beauté pure, présentée comme le principe idéal de la sculpture grecque, repose sur une illusion, c'est que dans la plupart des cas ceux mêmes qui sont le mieux disposés à en faire usage sont obligés d'y renoncer. A côté de la statuaire purement symbolique, il y a eu en Grèce un développement très considérable de statuaire humaine. Celle-ci, n'ayant plus à se préoccuper de symbolisme, n'a pas craint d'engager ses figures dans des actions particulières et de leur attribuer des gestes et même des expressions de visage qui marquent énergiquement la recherche du mouvement et de la vie morale. Il suffit de citer le *Boiteux* de Pythagore de Rhégium, le *Philoctète* de Protagoras, le *Discobole* de Myron, le groupe des *Niobides* de Scopas, le *Blessé mourant* de Crésilas, les *Lutteurs* de Florence, la *Jocaste mourante* de Silanion, un *Diotréphès percé de flèches*, les *Matrones en larmes* de Sthénis, l'*Enfant caressant le cadavre de sa mère* par Epigonos, l'*Amazone blessée*, le *Laocoon* (1), etc. Pline nous parle encore d'une statue

(1) La peinture grecque ne craignait pas plus que la sculpture de se mettre en opposition avec le goût « épuré » de nos modernes Aristarques, et avec leurs théories sur l'art grec. Les écrivains de l'antiquité nous ont laissé la description d'un certain nombre de tableaux où l'expression morale semble avoir tenu une assez grande place. Winkelmann parle d'une Médée, peinte par Timomachos,

d'*Hercule* rapportée de Grèce ; le héros, brûlé par la tunique de Nessus et près de mourir, marquait par son visage contracté et farouche les tortures qu'il endurait. On nous dira, il est vrai, que cela seul prouve la décadence de l'art ou le mauvais goût de l'artiste. Cette argumentation est commode ; il ne reste qu'à démontrer en quoi et pourquoi l'immobilité et l'*ataraxie* sont en sculpture d'une valeur plus haute que la vie et l'émotion, quand c'est précisément le contraire dans tous les arts. Visconti, qu'on n'accusera pas de préjugé contre l'art grec, et qui considérait Phidias comme le premier des statuaires, reconnaissait pourtant que d'autres artistes de la Grèce l'avaient surpassé dans l'expression des têtes, surtout des têtes de femmes, et il ne craignait pas de leur en faire un mérite.

Pour nous, nous sommes convaincu que, si les procédés et la matière même de la sculpture lui imposent certains ménagements, moins nécessaires aux autres arts, ce n'est pas là une raison pour lui interdire tout mouvement. En tout cas, il est bon de rappeler au despotisme du goût académique, qui prétend parler au nom de la sculpture antique, que celle-ci avait pris fort heureusement le soin de démentir d'avance par ses exemples les théories étroites de ceux qui prétendent lui témoigner leur admiration en la mutilant pour l'accommoder à leurs préjugés.

On comprend en effet que le symbolisme devait assez

sur le visage de laquelle se lisait la lutte de la vengeance et de l'amour maternel. Dans une peinture d'Aristide, représentant la prise d'une ville, on voyait un enfant qui se traînait vers le sein de sa mère mourante. L'expression du visage de cette malheureuse, dit Pline, marquait la crainte que l'enfant, au lieu de lait, ne trouvât à sucer que du sang. Un Ajax, peint également par Timomachos, paraissait plein de honte et de désespoir ; « il suffit de le voir, dit Apollonios de Tyane, pour comprendre qu'il médite de se tuer. »

rapidement s'épuiser. Lorsque chaque divinité eut sa représentation en quelque sorte consacrée, ceux des artistes qui ne voulurent pas se résigner au rôle de simples copistes se trouvèrent obligés de chercher d'un autre côté ; ils se laissèrent naturellement aller au courant qui se manifestait également dans la poésie, et qui l'avait portée de l'épopée au drame, et de la tragédie d'action à la tragédie de passion. Le point de vue auquel s'étaient placés les sculpteurs des figures divines présentait, comme nous l'avons vu, de grands avantages, mais il avait l'inconvénient d'aboutir nécessairement assez vite au *canon*, à la limite hiératique ; par cela seul qu'il se préoccupait surtout de l'attribut, un moment devait venir où, la signification étant complétement atteinte, il n'y aurait plus rien à ajouter.

Il ne faudrait pas cependant s'imaginer une succession absolument régulière d'un art religieux, porté à sa perfection par Phidias, puis d'un art plus humain inauguré et développé par les artistes des époques postérieures. Cette régularité n'est pas dans les habitudes de l'histoire. Si la recherche de l'expression humaine devint prédominante après Phidias, on la trouve déjà avant lui. Les bas-reliefs de la frise du temple de Thésée, moins parfaits peut-être pour l'exécution que les statues du fronton du temple d'Égine, sont infiniment supérieurs pour la vie et le mouvement. Au même moment, le grand peintre Polygnote, qui paraît avoir été un homme d'un génie plein de hardiesse et d'initiative, s'appliquait à donner à ses figures l'expression morale dont on ne s'était guère occupé jusqu'alors, et l'on sait que Polygnote exerça une influence considérable sur les arts de son temps. Le surnom d'*Etographe* — peintre de caractères — qui lui fut donné marque assez dans quel sens dut s'exercer cette influence.

Nous devons encore rappeler qu'à côté de la sculpture re-

ligieuse et héroïque, il exista presque de tout temps en Grèce un autre genre de sculpture, tout à fait différent, et qu'on pourrait appeler la *sculpture réaliste*. Au lieu de chercher l'expression d'une qualité, d'un caractère ou d'un sentiment particulier, déterminé, elle s'applique surtout à l'exactitude individuelle et marque une étude parfois très-serrée du modèle. Les monuments de ce genre de sculpture sont très-nombreux. On en a découvert dans ces derniers temps des multitudes, des terres cuites principalement, des poteries, des bijoux, dont l'infinie diversité ne s'accorde guère avec les étroitesses de l'admiration académique et du code qu'elle prétend imposer à tous les arts au nom de l'idéal qu'elle a cru découvrir dans la sculpture grecque, et dans lequel elle a fini par l'emprisonner elle-même, sans égard pour les démentis que lui infligeaient les œuvres de caractère tout opposé.

On ne saurait trop insister sur les faits qui se rapportent à cette grande époque de l'histoire des arts; car il n'y a pas à s'y tromper, c'est de l'interprétation idéaliste et littéraire de la statuaire grecque que découlent les préjugés métaphysiques qui constituent, en grande partie, l'esthétique officielle. On ne s'est pas même donné la peine d'étudier l'ensemble des œuvres léguées par l'antiquité. L'esprit de système s'est contenté de trois ou quatre statues qui paraissaient le mieux se prêter à la fantaisie platonicienne, et c'est là-dessus qu'on a échafaudé toute la théorie. Tout ce qui ne s'y rapportait pas, c'est-à-dire la grande majorité des œuvres antiques, a été simplement éliminé ou traité comme des accidents sans importance théorique. Les règles absolues une fois proclamées, tout effort dans un sens différent a été condamné comme entaché de décadence. Au siècle dernier, lorsque Winkelmann était investi de la dictature du goût public, les modèles éternels du beau immuable étaient : l'*Apollon du*

Belvédère, la *Vénus de Médicis*, le *Groupe du Laocoon*. Aujourd'hui ils sont remplacés par la *Vénus de Milo* et par les marbres du Parthénon. Mais, si les modèles ont changé, les règles sont restées les mêmes, également éternelles et infaillibles, et, sous d'autres noms, c'est toujours Winkelmann et Platon qui régentent la critique.

Il ne s'agit pas pour l'artiste de consulter son goût et ses préférences personnelles. Le personnel, le particulier, c'est la décadence. L'art n'existe que par l'idéal, et par un certain idéal déterminé, arrêté, convenu, dont la théorie ne permet pas qu'on s'écarte, sous peine d'anathème. Peu importent le génie, le tempérament individuels, l'émotion spontanée et sincère. L'essentiel est de se conformer à la règle, de simplifier de parti pris, d'idéaliser suivant la formule, de ramener toute figure au type consacré par l'Académie, c'est-à-dire au type des trois ou quatre statues érigées en *canons* par les législateurs officiels.

M. Duranty cite, à ce sujet, une lettre curieuse d'un artiste observateur :

« N'est-ce pas bien étrange? dit-il; un sculpteur, un peintre, ont pour femme, pour maîtresse une femme qui a le nez retroussé, de petits yeux, qui est mince, légère, vive. Ils aiment dans cette femme jusqu'à ses défauts. Ils se sont peut-être jetés en plein drame pour que cette femme fût à eux! Or, cette femme qui est l'idéal de leur cœur et de leur esprit, qui a éveillé et fait jouer la vérité de leur goût, de leur sensibilité et de leur *invention*, puisqu'ils l'ont trouvée et élue, est absolument le contraire du *féminin* qu'ils s'obstinent à mettre dans leurs tableaux et leurs statues. Ils s'en retournent en Grèce, aux femmes sombres, sévères, fortes comme des chevaux. Le nez retroussé qui les délecte le soir, ils le trahissent le matin et le font droit; ils s'en meurent d'ennui ou bien ils apportent à leur ouvrage la gaieté et l'effort de *pensée* d'un car-

tonnier qui sait bien coller, et qui se demande où il ira *rigoler* après sa journée faite. »

Et puis après cela on s'étonne que l'inspiration manque! on se plaint que les élèves de l'École des beaux-arts ne fassent pas de chefs-d'œuvre! Comme si la première condition pour en faire n'était pas d'aimer ce que l'on fait, de traduire sa propre pensée! comme s'il pouvait y avoir de l'art sérieux et élevé en dehors d'une émotion sincère et vraiment personnelle!

L'auteur de cette boutade a mis là le doigt sur la véritable plaie, sur le vice capital de l'esthétique officielle. Tant qu'on s'entêtera à imposer aux jeunes gens un idéal tout fait, à les contraindre de répéter une leçon apprise par cœur, on les habituera, par là même, à remplacer l'imagination par l'imitation. On pourra en faire de très-habiles exécutants, on n'en fera jamais des artistes, et s'il s'en trouve parmi eux quelques-uns qui parviennent à sauver leur originalité de ce piége tendu à leur inexpérience, ils devront s'estimer heureux d'un hasard si favorable.

Ce danger est surtout à redouter pour la sculpture, précisément à cause des chefs-d'œuvre que nous a laissés la statuaire grecque. Ils fournissent un argument spécieux à l'enseignement qui les donne en modèles, et qui oublie d'ajouter, comme il le devrait, que ceux qui les ont faits obéissaient à leur propre inspiration et ne s'inquiétaient pas de copier un idéal étranger. Il faut bien le dire d'ailleurs, nous n'avons plus et ne pouvons avoir cet amour passionné de la forme qui semble avoir été naturel aux Grecs, et que développait encore leur manière de vivre (1). Outre que no-

(1) La beauté du corps a tant de valeur aux yeux des Grecs qu'elle domine tout. Elle est au-dessus des lois, de la morale, de la pudeur, de la justice. Il faut se rappeler ces histoires significatives que nous a léguées l'admiration des anciens. On sait que

tre genre de vie produit nécessairement peu de modèles pour les arts plastiques, les exigences du climat nous imposent des épaisseurs de vêtements qui permettent à peine de deviner la forme générale du corps. Dans de pareilles conditions, comment notre œil pourrait-il acquérir cette expérience et cet amour de la forme qui étaient le privilége des sculpteurs de la Grèce? Pour trouver des modèles, nous sommes donc réduits à les aller chercher dans les musées. La seule source féconde de l'inspiration artistique, la réalité vivante, nous faisant défaut, nous nous trouvons réduits pour le nu à l'étude et, par suite, à l'imitation de l'art antique. Or, toute imitation est nécessairement frappée d'infériorité esthétique.

Ce serait donc folie que de prétendre égaler les anciens sur ce point. Le nu est leur véritable domaine, et quoi que nous fassions, nous ne les déposséderons pas. Nos artistes auront beau y apporter tout le zèle, toute l'attention, toute

deux fois Phryné se montra toute nue aux yeux de la Grèce entière, assemblée aux jeux Olympiques. On sait aussi que, poursuivie pour je ne sais quel délit, son avocat n'eut qu'à la déshabiller devant le tribunal pour lui faire gagner sa cause. Les juges, éblouis par la beauté de ce corps, se crurent dispensés par leur admiration d'appliquer la loi. La *Vénus* de Cnide, la *Vénus Anadyomène* ne sont que deux portraits du corps de cette même Phryné, représenté successivement par le sculpteur Praxitèle et par le peintre Apelles. Aspasie, qui fut aussi une des plus belles femmes de la Grèce, a été l'héroïne d'histoires du même genre. On apprit un jour qu'elle était enceinte. Le beau corps était menacé d'une déformation. L'Aréopage ordonna qu'elle se laisserait choir. Les magistrats suprêmes d'Athènes crurent ne pouvoir mieux faire que de sacrifier la vie d'un enfant à la conservation de la beauté de la célèbre courtisane. Vous figurez-vous, à Paris, la Cour de cassation ordonnant, toutes chambres réunies, un avortement, dans la crainte qu'une grossesse ne compromette les proportions et l'harmonie des lignes d'un corps bien fait? Ce sont là de ces différences fondamentales dont on ne tient pas compte quand on prétend imposer à la sculpture moderne l'idéal de l'art antique.

l'habileté possibles, il leur manquera toujours ce je ne sais quoi qui résulte précisément de la familiarité du nu et qui constitue justement la supériorité incontestable des œuvres antiques; il leur manquera l'adoration passionnée, exclusive de la forme visible. Le nu, chez nous, peut bien être une superstition, ce n'est pas une passion et un culte. Nous y tenons surtout par éducation, par émulation, et je comprends qu'il ne puisse être question de le supprimer; mais si nous voulons que la sculpture devienne un art vraiment moderne et indépendant, il faut que nous nous appliquions surtout à la développer dans le sens de l'esprit moderne, c'est-à-dire dans celui de l'expression et du mouvement. Nous pouvons par là non-seulement égaler, mais dépasser les anciens. Il est déplorable de voir enchaîner un art à des conditions qui en entravent fatalement les progrès, quand il serait possible de lui rendre sa liberté en le laissant s'engager dans une voie différente. Il est regrettable surtout de voir chaque année, sous l'empire d'un même préjugé, un certain nombre de jeunes gens s'enrôler parmi les copistes exclusifs du nu et vouer tout leur avenir à une série d'efforts stériles pour reproduire des formes qui leur sont plus ou moins indifférentes, quand peut-être ils pourraient trouver la sincérité et l'inspiration dans une autre conception de l'art. Que des artistes doués, par exception, du sentiment esthétique de la forme, comme MM. Chapu et Dubois, persistent dans la poursuite du nu, nous ne pouvons que nous en réjouir et pour eux et pour nous, mais combien y en a-t-il à qui manque ce sentiment et qui n'en continuent pas moins, avec un courage et une persévérance lamentables, à sacrifier à la poursuite d'un but qu'ils n'atteindront jamais des facultés qu'ils pourraient employer plus utilement d'une autre manière?

Pourquoi, par exemple, nos statuaires ne tenteraient-ils pas sérieusement de traduire en sculpture notre vie mo-

derne? Est-il vraiment bien démontré que c'est là une utopie et que nos métiers ne sont pas assez « nus » pour mériter les honneurs de la traduction en marbre ou en bronze? La chose, il me semble, a déjà été essayée, bien timidement, il est vrai. Nous avons vu à nos expositions des *Semeurs*, des *Laboureurs*, des *Dévideuses*, des *Forgerons*, des *Faneuses*, etc. Mais parmi ces figures combien y en a-t-il qui se résignent à vivre de la vie réelle? Elles ressemblent toujours plus ou moins aux bergères de Watteau et aux laitières de Trianon. Ce sont des Semeurs, des Laboureurs, des Forgerons mythologiques, descendant plus ou moins directement de l'Olympe. Si un artiste pousse l'audace jusqu'à figurer en marbre une aventure moderne, comme celle du *Chien de Montargis*, il s'empresse de faire amende honorable et d'implorer son pardon en nous présentant *un Athlète qui se prépare au combat*.

Ah! sans doute cela sonne mieux aux oreilles d'un académicien et quand on veut des commandes de l'État, il n'est pas prudent d'avoir à se justifier devant ceux qui disposent des faveurs administratives. Mais le public ne compte-t-il donc pour rien? Or pour gagner la faveur du public je doute que les Ajax, les Achille et même les Andromède et les Hébé vaillent, par exemple, l'*Éducation maternelle* de Delaplanche ou la *Paysanne allaitant son enfant* de Dalou.

Les œuvres de ces deux artistes suffiraient à elles seules pour démontrer que le nu n'est pas indispensable, même en sculpture, non plus que la mythologie, l'allégorie et l'académie.

Le mouvement et l'expression, voilà où doit tendre la sculpture moderne, et c'est, en effet, dans ce sens qu'elle se dirige depuis sa résurrection, c'est-à-dire depuis le douzième siècle. Est-ce à dire qu'elle soit capable d'exprimer, comme la peinture, tous les sentiments avec toutes leurs

nuances? Évidemment non. Outre la difficulté que présente la matière même qu'elle emploie, il y a des difficultés, en quelque sorte morales, plus considérables encore. Nous ne pourrions guère tolérer en sculpture les mouvements emportés, les contractions violentes que nous admettons dans la peinture et dans la poésie. Nous trouvons tout naturel que Virgile fasse pousser à Laocoon, saisi par les deux serpents, des « cris horribles ». La statue d'un Laocoon, la bouche toute grande ouverte, la figure grimaçante, les yeux hors de la tête nous paraîtrait affreuse. La poésie s'en accommode parce qu'elle fait passer rapidement le tableau sous nos yeux et ne nous arrête pas sur cet effroyable spectacle, sans compter qu'un spectacle perçu par les oreilles n'a jamais la même précision que si nous le voyions de nos yeux. Dans sa marche rapide, elle nous entraîne aussitôt vers d'autres idées, après avoir donné, en passant, à notre imagination, l'ébranlement nécessaire pour l'effet total qu'elle veut produire. La statue immobile nous laisserait face à face avec cette épouvantable représentation ; et ces contractions sans relâche, cette torture pétrifiée au milieu de toute sa violence, nous paraîtraient bientôt insupportables. La peinture elle-même, grâce à la multiplicité des personnages et des détails qui partagent et détournent l'attention, et expliquent les mouvements, comme la succession des idées dans la poésie, a sur ce point des immunités dont la sculpture est privée. La statue du maréchal Ney, isolée sur son piédestal, est parfaitement ridicule avec sa bouche ouverte, un bras et une jambe en l'air. Dans un tableau, à la tête d'un régiment qui marcherait à l'ennemi, sa pose nous semblerait toute naturelle.

Il y a donc une limite à observer, mais cela n'empêche pas le domaine de la sculpture d'être encore assez étendu. S'il faut lui interdire les mouvements violents et surtout

ceux qui laisseraient à la statue un aspect désagréable, il ne faudrait pas croire cependant qu'elle se trouve absolument réduite à la représentation des attitudes permanentes, et qu'elle doive se refuser à l'imitation des gestes rapides et même des mouvements instables. L'artiste a sur ce point une assez grande latitude et la tolérance du goût ne saurait être limitée d'une manière précise. Tout dépend de l'habileté du sculpteur et de la nature du mouvement. S'il donne lieu à des lignes dures et sans harmonie, le spectateur est impitoyable et invoque la logique avec une inflexible rigueur, mais il a des trésors d'indulgence pour les exagérations mêmes, dont l'agencement produit d'heureux effets et un ensemble de lignes harmonieux.

Un de nos sculpteurs (1) n'a pas craint de faire, pour un monument funéraire, une statue de la Foi dans un mouvement impossible à maintenir. C'est une belle figure de jeune femme qui se jette en avant les mains jointes, les deux genoux à demi ployés, comme emportée par un élan d'amour. Ce geste, plein d'entraînement et de vie, saisi au vol, pour ainsi dire, n'a pu lui être donné par le modèle, ni peut-être même par aucun souvenir personnel. Mais il peint, avec une puissance merveilleuse, la ferveur religieuse et la confiance sans bornes d'une âme mystique, qu'enlève aux conditions ordinaires de la vie physique une sorte d'attraction surnaturelle vers le divin. La peinture, elle-même, ne pourrait guère rien risquer de plus hardi et de plus expressif.

Cette recherche de l'expression et de la vie vaut mieux, pour le développement de la sculpture moderne, que les pastiches les plus savants de la statuaire antique. S'asservir à

(1) M. Paul Dubois, pour le monument du général de La Moricière. Cette figure, qui doit figurer à l'Exposition universelle de 1878, me paraît plus belle encore que la *Charité* et le *Courage militaire*, que l'on a admirés au Salon de 1876.

l'idéal d'un autre âge, c'est se condamner volontairement à la médiocrité. Si la sculpture ne pouvait pas s'assigner un autre but, il faudrait répéter avec M. Cousin « qu'il ne peut pas y avoir de sculpture moderne ; qu'elle est exclusivement antique, car elle est, avant tout, la représentation de la beauté et de la forme, et que le soin, comme l'adoration de la beauté, appartient au paganisme ».

Par bonheur, ce jugement est faux, comme beaucoup d'autres prononcés par ce pape infaillible de l'éclectisme. Il pourrait même finir par devenir grotesque, si la sculpture moderne persévère dans la voie où elle semble vouloir entrer depuis quelques années, et où sa supériorité sur la peinture contemporaine s'accuse de plus en plus.

Au-dessus de la beauté physique, qui réside en grande partie dans la proportion, dans le rapport des moyens au but, des organes aux fonctions, et dans l'heureuse disposition des lignes et des formes, il y a un autre genre de beauté qui n'est que l'expression extérieure de la puissance de sentir et de comprendre. La sculpture antique n'a pas dépassé la première, sauf chez un petit nombre d'artistes qui ont tâché d'y ajouter l'expression de quelques-uns des sentiments les plus extérieurs et les plus faciles à rendre. La statuaire moderne, à la suite de Michel-Ange, s'est moins préoccupée de la beauté purement physique que de l'expression. Je ne parle pas, bien entendu, de la statuaire académique, dont le rôle est d'imiter quand même l'antiquité, sans la comprendre. La France a perdu dernièrement un artiste qui poussait la manifestation de la vie jusqu'à son extrême limite. Supposez le même tempérament uni à une intelligence plus élevée et plus pénétrante, quels chefs-d'œuvre n'aurait-on pas pu en attendre ! quel renouvellement merveilleux de cet art, dont les moyens paraissent si bornés, si l'on en veut croire ceux qui prétendent l'enfermer dans les limites de leurs étroites théories !

§ 3. **La statuaire monumentale.** — **Cause de sa décadence.** — **Conditions de la statuaire monumentale.**

La statuaire, dit-on, est fille de l'architecture. Cette proposition, qui n'est pas d'ailleurs entièrement démontrée, paraît trop absolue dans la forme qui lui est donnée. Mais il est vrai que dans les monuments les plus anciens, nous trouvons la sculpture étroitement unie, on pourrait dire même subordonnée à l'architecture.

Ce caractère est surtout frappant dans les monuments égyptiens. Il y a là un accord si complet, une harmonie si absolue entre les deux arts, qu'on ne songe pas à les distinguer l'un de l'autre, ou plutôt ce n'est pas une harmonie, c'est une fusion. Il est impossible d'imaginer un ensemble plus condensé, une unité plus concrète. La sculpture s'y confond entièrement avec l'architecture, elle en fait partie en quelque sorte. Les statues colossales assises qui flanquent la baie ouverte dans un pilône font plutôt l'effet de deux contre-forts que d'une décoration. Les cariatides adossées aux piles des portiques font partie de ces piliers par leur forme aussi bien que par la manière monumentale dont elles sont traitées. Si la sculpture *historique* intervient sur les parois, elle se fond avec la structure ; elle présente une sorte de tapisserie qui la recouvre sans modifier la surface. Quoique minutieux dans l'exécution de son œuvre, et bien qu'il observe la nature avec une rare finesse, le sculpteur égyptien fait de larges sacrifices au principe monumental. Il sait merveilleusement la forme qu'il traduit, mais il se garde d'en exprimer tous les détails et se contente d'une interprétation large, simple et toujours vraie, malgré l'apparence archaïque qu'il donne à cette forme. Il résulte de cette entente si

complète de la statuaire appliquée à l'architecture que tous les autres édifices perdent, en face de l'art égyptien, quelque chose de leur unité, et que le regard se porte involontairement vers cette puissante et suprême expression de l'union des trois arts. Cette intime liaison de la statuaire avec les formes de l'architecture, cette participation à ses formes est la qualité dominante de la statuaire égyptienne appliquée à l'architecture. Que la statuaire soit colossale ou soumise à une très-petite échelle, jamais dans le premier cas elle ne dérange les lignes maîtresses de l'édifice, jamais dans le second elle ne paraît mesquine, et ne rabaisse la grandeur de l'ensemble.

Cela semble tout simple quand on voit ces monuments des bords du Nil ; on croirait que ce résultat si complet n'a coûté nul effort ; c'est en effet le propre des œuvres d'art complètes de ne faire naître dans la pensée du spectateur aucune idée d'effort ou de recherche ; mais pour celui qui sait ce que demande de savoir et de travail intellectuel toute manifestation d'art dont l'apparence attire et retient le regard sans tourmenter l'esprit, la bonne architecture de l'Egypte est certainement ce qui a été produit de plus correct sur la surface du globe.

Ces observations, que j'emprunte à M. Viollet-le-Duc (1), sont d'une justesse parfaite. Il est certain que les Grecs eux-mêmes ne sont pas arrivés à la même unité que les Égyptiens. Sauf la cariatide et le chapiteau, on peut dire que la sculpture grecque, quelque effort qu'elle fasse pour se subordonner à l'architecture, ne se fond pas avec elle. La basilique des Géants à Agrigente constitue une exception qui confirme la règle. On peut dire qu'elle garde dans la plupart des cas son caractère propre de décoration, et l'on peut presque toujours la concevoir absente du monument.

(1) *Entretiens sur l'architecture*, t. II, p. 210-220.

Essayez de l'arracher du monument égyptien, le monument s'écroulera.

Si nous considérons l'édifice romain, le divorce s'établit de lui-même. Comme nous l'avons déjà remarqué, l'édifice romain se compose le plus souvent de deux parties distinctes : 1° la construction romaine proprement dite, admirablement combinée en vue du but à atteindre, d'une unité parfaite, et absolument satisfaisante pour l'esprit ; 2° l'imitation de l'architecture ou du moins des ordres grecs, qui viennent s'adjoindre, on pourrait dire se plaquer, comme ornement, dans une intention purement décorative, et qui, sous prétexte de réjouir les yeux, troublent et déconcertent l'esprit.

C'est à cette seconde partie que se rattache le plus ordinairement la statuaire dans l'architecture romaine. C'est assez dire qu'il n'y a là plus rien qui ressemble à cette admirable unité de l'architecture égyptienne. En réalité la statuaire est pour le Romain un art exotique, un objet de luxe. Les arcs de triomphe sont à peu près les seuls édifices romains encore existants dans lesquels la statuaire ait avec l'architecture une liaison intime.

Le système adopté par nos artistes du moyen âge rend à l'iconographie l'importance qu'elle avait acquise chez les Égyptiens et les Grecs, mais au point de vue de la composition il procède autrement. Il n'admet pas la statuaire colossale, car on ne peut donner ce nom qu'à celle qui, par ses proportions relatives, paraît telle. Les statues des rois des galeries de Notre-Dame d'Amiens, malgré leurs 4 mètres de hauteur, n'ont pas la prétention de paraître colossales. On ne les a faites si grandes, que parce que, à la hauteur où elles sont placées, il leur fallait cette dimension pour ne pas paraître mesquines. Un autre caractère particulier de la statuaire des douzième et quinzième siècles est de grouper les figures de manière à présenter sur certains

points des effets scéniques saisissants. Elle n'admet pas, comme les sculptures égyptienne et grecque, le bas-relief, ces sortes de tapisseries couvertes de figures d'un modelé peu saillant; tous ses sujets sont représentés en ronde bosse, sauf sur quelques points rapprochés de l'œil et destinés à présenter l'apparence d'une tenture. L'artiste français ne cherche pas, comme l'artiste égyptien et grec, à développer la statuaire sur de larges parements ou de longues frises, mais au contraire à la concentrer sur quelques points dont l'excessive recherche et les effets brillants contrastent avec les parties tranquilles. L'opposition qui est le caractère dominant de l'art moderne, le contraste qui réveille la sensation par l'excitation ou le repos soudain de l'organe, prend déjà dans la sculpture du moyen âge une importance qu'il n'avait pas eue jusqu'alors.

Il faut ajouter que la statuaire du moyen âge participe à la structure plus intimement même que celle de l'antiquité. Elle s'y associe complétement, elle la fait même ressortir. On peut donner comme preuve de ce fait ces portes si richement décorées, dont les linteaux, les tympans, les jambages, les voussoirs de décharge sont nettement accusés par les dispositions sculpturales, de telle sorte que chaque sujet, chaque figure est un morceau de pierre dont la fonction est définie et utile. L'artiste du moyen âge, en France, autant par des motifs déduits de la nature du climat que par des raisons d'art, abrite la statuaire et lui permet rarement de se découper en silhouette sur le ciel. D'ailleurs la statuaire du moyen-âge, comme celle de l'Inde, de l'Egypte et de la Grèce est toujours peinte; ce qui équivaut à dire que les civilisations qui ont réellement eu des écoles de statuaire ont pensé que cet art ne pouvait se passer de la peinture.

Il faut donc reconnaître qu'il y a eu pour la statuaire appliquée à l'architecture deux systèmes distincts de com-

Essayez de l'arracher du monument égyptien, le monument s'écroulera.

Si nous considérons l'édifice romain, le divorce s'établit de lui-même. Comme nous l'avons déjà remarqué, l'édifice romain se compose le plus souvent de deux parties distinctes : 1° la construction romaine proprement dite, admirablement combinée en vue du but à atteindre, d'une unité parfaite, et absolument satisfaisante pour l'esprit ; 2° l'imitation de l'architecture ou du moins des ordres grecs, qui viennent s'adjoindre, on pourrait dire se plaquer, comme ornement, dans une intention purement décorative, et qui, sous prétexte de réjouir les yeux, troublent et déconcertent l'esprit.

C'est à cette seconde partie que se rattache le plus ordinairement la statuaire dans l'architecture romaine. C'est assez dire qu'il n'y a là plus rien qui ressemble à cette admirable unité de l'architecture égyptienne. En réalité la statuaire est pour le Romain un art exotique, un objet de luxe. Les arcs de triomphe sont à peu près les seuls édifices romains encore existants dans lesquels la statuaire ait avec l'architecture une liaison intime.

Le système adopté par nos artistes du moyen âge rend à l'iconographie l'importance qu'elle avait acquise chez les Égyptiens et les Grecs, mais au point de vue de la composition il procède autrement. Il n'admet pas la statuaire colossale, car on ne peut donner ce nom qu'à celle qui, par ses proportions relatives, paraît telle. Les statues des rois des galeries de Notre-Dame d'Amiens, malgré leurs 4 mètres de hauteur, n'ont pas la prétention de paraître colossales. On ne les a faites si grandes, que parce que, à la hauteur où elles sont placées, il leur fallait cette dimension pour ne pas paraître mesquines. Un autre caractère particulier de la statuaire des douzième et quinzième siècles est de grouper les figures de manière à présenter sur certains

points des effets scéniques saisissants. Elle n'admet pas, comme les sculptures égyptienne et grecque, le bas-relief, ces sortes de tapisseries couvertes de figures d'un modelé peu saillant ; tous ses sujets sont représentés en ronde bosse, sauf sur quelques points rapprochés de l'œil et destinés à présenter l'apparence d'une tenture. L'artiste français ne cherche pas, comme l'artiste égyptien et grec, à développer la statuaire sur de larges parements ou de longues frises, mais au contraire à la concentrer sur quelques points dont l'excessive recherche et les effets brillants contrastent avec les parties tranquilles. L'opposition qui est le caractère dominant de l'art moderne, le contraste qui réveille la sensation par l'excitation ou le repos soudain de l'organe, prend déjà dans la sculpture du moyen âge une importance qu'il n'avait pas eue jusqu'alors.

Il faut ajouter que la statuaire du moyen âge participe à la structure plus intimement même que celle de l'antiquité. Elle s'y associe complétement, elle la fait même ressortir. On peut donner comme preuve de ce fait ces portes si richement décorées, dont les linteaux, les tympans, les jambages, les voussoirs de décharge sont nettement accusés par les dispositions sculpturales, de telle sorte que chaque sujet, chaque figure est un morceau de pierre dont la fonction est définie et utile. L'artiste du moyen âge, en France, autant par des motifs déduits de la nature du climat que par des raisons d'art, abrite la statuaire et lui permet rarement de se découper en silhouette sur le ciel. D'ailleurs la statuaire du moyen-âge, comme celle de l'Inde, de l'Egypte et de la Grèce est toujours peinte ; ce qui équivaut à dire que les civilisations qui ont réellement eu des écoles de statuaire ont pensé que cet art ne pouvait se passer de la peinture.

Il faut donc reconnaître qu'il y a eu pour la statuaire appliquée à l'architecture deux systèmes distincts de com-

position; l'un qui appartient aux peuples asiatiques, à l'Egypte et même à la Grèce ; l'autre qui appartient à notre art du moyen âge.

Mais quel que soit de ces deux systèmes celui qu'on préfère, il n'en reste pas moins certain que le nom de statuaire monumentale ne doit être appliqué qu'à celle dont toutes les parties sont liées à l'architecture aussi bien par la pensée générale que par l'exécution dans le détail. La statuaire de l'Egypte, celle de la Grèce et celle de notre moyen âge, par des moyens différents, sont arrivées à satisfaire à ces données impérieuses, et la dernière venue, celle du moyen âge, a fourni, sans abandonner son principe, la plus grande variété d'expressions qu'il soit peut-être possible d'obtenir. Depuis le milieu du douzième siècle jusqu'à la fin du treizième, cet art français a produit, avec une abondance sans égale, une quantité d'œuvres d'architecture, dans lesquelles la statuaire, fût-elle d'une exécution médiocre, obtient des effets dont la grandeur n'est pas contestable. On peut citer comme exemples les portes des abbayes de Moissac et de Véselay, les porches latéraux de Notre-Dame de Chartres, de la cathédrale de Bourges, de l'église Saint-Seurin de Bordeaux, ceux du portail de la cathédrale d'Amiens et la façade de Notre-Dame de Paris. Qui ne connaît et qui n'a entre les mains des gravures ou des photographies de ces merveilleuses conceptions à la fois architectoniques et sculpturales, conceptions dans lesquelles l'iconographie est si bien tracée, les rapports d'échelle si savamment observés ?

Sur quelques-uns de ces monuments on compte les figures sculptées non par centaines, mais par milliers, et toutes sont réparties de manière à faire valoir l'ensemble, et l'ensemble étant satisfaisant, clair, facile à comprendre, cette qualité générale rejaillit sur chaque détail, et ainsi les œuvres qui pourraient être considérées comme médiocres

isolément, ne nuisent pas au concert, mais y tiennent leur partie sans choquer les yeux. Rien ne manque, ni la liaison complète avec les lignes de l'architecture qu'elle appuie, loin de les contrarier, ni la juste proportion des statues par rapport à l'ensemble. La statuaire n'est pas ici un hors-d'œuvre, un objet apporté après coup, une réunion de morceaux enlevés à des ateliers ; elle tient à l'architecture comme les membres de l'édifice y tiennent eux-mêmes.

Ce principe est tellement admis et reconnu de tous, qu'on le retrouve partout chez les artistes du moyen âge. Voyez les vignettes des manuscrits, toutes les fois qu'elles représentent un monument, vous pouvez être sûr d'y retrouver cette union intime des deux arts.

Ils n'ont pas besoin pour cela d'être architectes ou sculpteurs ; il leur suffit de l'instinct de l'art et de l'habitude de voir les monuments de l'époque ; jamais il ne leur viendrait à l'idée que l'architecture et la sculpture monumentale pussent ne pas se préoccuper l'une de l'autre.

Aujourd'hui la chose est toute différente, chacun marche de son côté, en s'efforçant de tirer tout à soi, ce qui explique pourquoi tout va de travers. M. Viollet-le-Duc, qui n'a rien laissé à dire après lui sur ce point important et à qui nous avons emprunté tout ce paragraphe, va encore nous fournir des renseignements bien curieux et pris sur le vif relativement aux rapports de l'architecture avec la statuaire contemporaine.

« Se fait-il un monument dans lequel la statuaire sera appelée à remplir un rôle important, l'architecte conçoit le projet, le fait approuver par qui de droit et passe à l'exécution ; aussitôt il est assailli de demandes de statuaires désirant concourir à l'œuvre. Naturellement il les renvoie à l'administration, qui se chargera de faire les commandes en temps opportun. Cependant l'édifice s'élève, l'architecte prépare les places que doit occuper la statuaire. Là, des

statues... lesquelles ? il n'en sait rien, cela lui importe assez peu... Elles auront 2 mètres de hauteur, voilà ce dont il doit se préoccuper. Ici un bas-relief... que représentera-t-il ? Nous verrons plus tard. Sur cet acrotère ou devant ces trumeaux, des groupes... que signifieront-ils ?... L'Industrie, l'Agriculture, la Musique ou la Poésie ?... On décidera la question quand il sera temps. Arrive le jour où il s'agit de mettre les artistes à l'œuvre. C'est le moment de la curée... Celui-ci obtient une statue... Il est furieux parce que son confrère, plus favorisé, en obtient deux. A son tour ce dernier maudit l'administration, qui donne un groupe à M. X..., et M. X... enrage de savoir que son groupe sera moins bien placé que celui donné à M. N... Si l'architecte est dans les bonnes grâces de l'administration, ses amis les statuaires seront bien partagés ; si l'administration ne tient pas à lui être agréable, son avis ne sera pas même demandé, et il saura, par lettres officielles que Messieurs tels et tels, statuaires ayant été chargés par l'administration de l'exécution de telles statues, tels bas-reliefs et groupes, il est invité à s'entendre avec ces artistes relativement à cette exécution. Si dans cette distribution les statuaires qui ont été évincés ne sont pas contents, la plupart de ceux qui ont obtenu quelque chose ne le sont guère. Celui-ci, qui a l'honneur de faire partie de l'Institut, trouve malséant qu'on ne lui ait donné qu'une part égale à celle octroyée au sculpteur qui ne fait pas partie de la congrégation ; il se considère comme lésé et demande un dédommagement. Cet autre, qui a manifesté quelques idées d'indépendance vis-à-vis de l'administration ou de l'Académie, c'est tout un, n'a que des médaillons de plâtre à placer dans l'intérieur, ou un de ces bustes qui, dans nos édifices publics, sont la menue monnaie que l'on réserve pour les aspirants ou pour les artistes peu agréables, mais que l'on ne veut pas laisser mourir absolument de faim.

M. le secrétaire perpétuel de l'Académie des beaux-arts, qui volontiers fait parler Phidias, devrait le prier de nous dire ce qu'il pense de cette façon de procéder lorsqu'il s'agit de décorer nos édifices. Quoi qu'il en soit, chacun se met à l'œuvre, avec cette condition que toutes les esquisses devront être soumises à l'architecte, ou le plus souvent à une *commission*, pour être approuvées avant de passer à l'exécution définitive. Naturellement chaque statuaire fait son esquisse dans son atelier ; il a son programme et ses dimensions. Quant au style du monument, quant à la place, quant à l'effet d'ensemble, il en tient rarement compte. Si son œuvre doit être bien placée, il espère écraser le confrère et faire quelque chose... d'étonnant. S'il n'a été favorisé que d'une commande d'ordre secondaire, il broche une esquisse tant bien que mal, rien que pour obtenir l'ordre définitif de passer outre. C'est une Muse ou une Saison ou n'importe quoi qui rappelle n'importe quelle statue antique... Beaucoup de femmes dans cette statuaire officielle, rarement des hommes ! La Gloire, la Guerre, la Foi, la Charité, la Paix, la Physique, l'Astronomie, tout cela est féminin ; mais s'il s'agit du Commerce, du Printemps, de l'Été ou de l'Automne, ce sont encore des femmes qui sont chargées de remplir ces rôles. Si, dans deux ou trois mille ans, lorsque l'herbe poussera où s'élèvent nos édifices, de savants antiquaires font faire des fouilles, ils croiront certainement, en retrouvant tant de statues féminines, qu'une loi ou qu'un dogme religieux nous interdisait de représenter l'homme par la sculpture, et ils feront à ce sujet de longs mémoires qu'on lira dans les académies d'alors et qui seront peut-être couronnés. Enfin, les esquisses sont approuvées. Veuillez bien remarquer qu'une esquisse au vingtième ou même au dixième, ne dit absolument rien s'il s'agit d'occuper une place dans un édifice. Ces petites maquettes en terre ou en plâtre ne peuvent

donner à l'artiste le plus exercé qu'une idée de la composition de l'œuvre elle-même, mais ne sauraient lui permettre de se former une opinion relativement à l'effet que produira cette maquette grandie — admettant qu'on en suive rigoureusement les traits principaux — lorsqu'elle sera posée sur ou devant le monument. On approuve donc et on n'a pas autre chose à faire. Alors les statuaires qui ont charge de statues se renferment de nouveau dans leur atelier avec leur esquisse, et travaillent séparément.

« Quelques-uns — j'en ai connu pour ma part, mais c'est l'exception — vont voir leurs confrères. Généralement ils s'abstiennent de ces visites afin de ne point subir une influence qui pourrait ôter quelque chose à la personnalité de leur œuvre. Pour ceux qui ont des groupes ou des bas-reliefs à sculpter, on élève devant la place qu'ils doivent décorer de ces baraques en planches que chacun a pu voir, et ils mettent leurs praticiens à l'œuvre sur un modèle fait à moitié le plus habituellement. Croyez qu'on ne se visite guère d'une baraque à l'autre, pour les raisons énoncées ci-dessus. Un matin ces boîtes tombent, des chariots amènent les statues que l'on place dans leurs niches ou sur leurs piédestaux, et toutes ces œuvres, dans lesquelles séparément il y a des qualités très-réelles, produisent au total le plus étrange assemblage. Les statues, faites dans l'atelier, loin du monument, sont grêles et mesquines ; les groupes écrasent tout ce qui les entoure, sculpture et architecture. Tel bas-relief est rempli d'ombres ; tel autre, en pendant, n'est qu'une tache lumineuse. Chaque artiste amène ses amis devant son œuvre, et ces amis ne regardent que son œuvre, comme s'ils étaient dans l'atelier ; on *s'éreinte* un peu réciproquement ; le public ne comprend pas trop, et les critiques qui, par aventure, n'ont pas de parti pris, essayent de démêler une intention au milieu de tout cela, ce qui n'est pas aisé !

« Ce qui préoccupe tant de gens chargés de la construction de nos édifices, depuis les administrateurs jusqu'aux artistes exécutants, et surtout les administrateurs, ce n'est pas la question d'art, ce sont les questions de personnes.

« Il faut plaire à la congrégation et à ses agrégés, il faut ménager tel protecteur, avoir égard à telle situation très-intéressante ; il faut que tout cela se passe en famille, contenter le plus de monde possible, pour augmenter son importance et avoir une cour de solliciteurs et d'obligés, ne pas dégoûter les gens de talent, mais ménager les médiocrités qui font nombre. Il serait naturel qu'un architecte chargé de la construction d'un monument, dans lequel la statuaire occupe une place importante, fût également chargé de choisir et de diriger les statuaires ; mais pour que cela se pût faire, il faudrait que ces architectes fussent en état d'imposer une direction et que les statuaires voulussent bien l'accepter ; or, nous sommes encore loin de pouvoir remplir ces deux conditions. Peu d'architectes, il faut l'avouer, sont en état de donner sur une œuvre de sculpture un avis critique motivé ; très-peu pourraient mettre sur le papier leurs idées à cet égard, en admettant qu'ils en eussent. Si encore il leur était loisible de choisir un seul artiste et de lui confier l'ensemble de la statuaire décorant une façade ou une salle, à ses risques et périls, peut-être cette sculpture serait-elle en désaccord avec l'architecture, mais il y aurait des chances pour qu'elle fût en harmonie avec elle-même. Cela ne fait pas l'affaire des grandes administrations, et l'heureux élu aurait fort à faire de se défendre contre les récriminations et les haines qu'il accumulerait ainsi sur sa tête. Les choses étant ainsi, les architectes sages évitent, autant que faire se peut, de prévoir de la statuaire sur les monuments qu'ils élèvent ; ceux qui sont assez hardis ou assez peu expérimentés pour

oser demander à la statuaire un élément décoratif important, ont toujours à s'en repentir. »

Voilà un tableau qui n'est pas flatté, mais on sent qu'il est vrai. On comprend après pourquoi notre statuaire monumentale est si fort en décadence, tandis que l'autre progresse tous les jours. Ce divorce persistant entre l'architecture et la statuaire ne pourra que rendre cette décadence de plus en plus sensible, en déshabituant complétement nos sculpteurs des conditions de ce genre spécial.

Les statues monumentales n'admettent pas le détail comme celles qui doivent être placées directement sous l'œil du spectateur. Plus elles sont grandes d'échelle, plus elles doivent être éloignées du sol, plus il les faut traiter simplement. C'est ce qu'ont fait tous les peuples qui ont compris la statuaire monumentale.

Les statues colossales taillées dans la montagne et qui forment l'entrée du grand Spéos, à Abou-Sembil, sur les bords du Nil, en Nubie, n'ont que les grands traits caractéristiques, sans aucun détail, ce qui n'empêche pas que l'exécution n'en soit d'une extrême délicatesse et que le modelé en soit à la fois large et fini.

Cette simplicité de l'exécution doit se retrouver également dans l'attitude et dans le geste. Toute complication, tout *tortillement*, doit être sévèrement exclu, surtout sous un climat comme le nôtre. Avec l'humidité, la mousse, les taches, le brouillard et la lumière vaguement diffuse, qui est chez nous la plus ordinaire, pour peu qu'une statue ou un groupe, placé sur un monument, se contourne ou s'embarrasse dans une attitude compliquée, on n'y reconnaît plus rien. A Athènes, sous un ciel d'une pureté presque constante, Phidias pouvait se permettre des compositions qui, en France, ne produiraient aucun effet. Et encore faut-il considérer que les Grecs avaient pour appuyer et faire ressortir leurs décorations sculpturales le secours de

la peinture, à laquelle, on ne sait pourquoi, nous avons renoncé. Les fonds des métopes, des tympans, étaient toujours peints, et les figures elles-mêmes, que la blancheur du marbre semblait devoir rendre suffisamment lumineuses et détachées des fonds, étaient encore redessinées et ornées au moins d'accessoires peints, dorés ou de métal. On ne saurait croire quelle application mettaient les anciens Grecs à approprier leurs statues à la place qu'elles devaient occuper. Ils tenaient compte, et de l'intensité et de la direction de la lumière, comprenant qu'une statue éclairée directement par les rayons du soleil doit avoir une autre apparence que si elle doit être simplement éclairée par reflet. Ce n'est pas eux qui auraient soutenue la théorie aussi commode que antiartistique de la « forme absolue » opposée à la « contingence de la couleur », et qui auraient pris texte de cette absurdité pour justifier le dédain de la lumière et du coloris. Les Grecs, eux, contrairement aux doctrines et aux affirmations de ceux qui se croient leurs disciples et leurs interprètes, parce qu'ils se sont mis à la remorque du dix-septième siècle qui plaçait Athènes sur les bords du Tibre, les Grecs croyaient que la lumière modifie l'apparence des formes et ils prétendaient que l'exécution d'une œuvre sculpturale doit être modifiée suivant le degré de lumière qu'elle doit recevoir. On en trouve des exemples bien curieux et bien démonstratifs au Parthénon. Sur les frises intérieures des portiques, qui ne pouvaient jamais être éclairées que par reflet et être vues à petite distance, de bas en haut, les surfaces destinées à accrocher la lumière pour faire sentir la forme sont souvent inclinées dans un sens contraire à celui que demanderait le modelé réel. Au Pandrosium les cariatides, placées en pleine lumière, sont traitées de telle sorte que les parties accusant fortement la pose offrent de larges surfaces unies, et par conséquent très-lumineuses, tandis que

celles qui doivent s'effacer sont chargées de détails, qui procurent toujours l'ombre, d'où que vienne la lumière. On peut faire la même observation à propos des fragments du petit temple de la victoire Aptère, qui étaient également exposés à l'air libre.

Si les Grecs ont cru devoir prendre tant de précautions pour conserver à leur statuaire monumentale son effet, il est bien clair que nous, placés dans des conditions atmosphériques infiniment moins favorables, non-seulement nous ne saurions nous dispenser, sans inconvénient, de les imiter en cela, mais que nous ne pouvons arriver à un résultat égal à celui qu'ils ont obtenu, que par l'exagération des moyens employés par eux.

C'est juste le contraire de ce qu'on fait aujourd'hui ; mais ce que ne comprennent pas nos académies avait été parfaitement compris par ces pauvres « maîtres maçons » et ces modestes « tailleurs d'images » que dédaignent si fort les régulateurs patentés du goût et de l'art modernes. Nos statuaires du douzième et du treizième siècle ont parfaitement vu que la coloration des fonds ne suffirait pas pour enlever leurs figures, s'ils ne donnaient à ces figures un relief assez puissant pour qu'elles se détachassent par elles-mêmes, ou s'ils ne donnaient aux fonds, par des gaufrures, par des semis, une intensité bien distincte de celle des figures. C'est par la même raison qu'ils ont disséminé, autant que possible, les surfaces libres de ces fonds, afin de les charger d'ombres par la forte saillie des statues.

M. Viollet-le-Duc, qui a passé la plus grande partie de sa vie à étudier nos monuments du moyen âge et qui a apporté dans cette étude un esprit d'analyse singulièrement sagace et pénétrant, ajoute cette remarque :

« Ces artistes, dit-il, avaient observé qu'une statue isolée le long d'un parement, sous notre climat, prend bien vite,

par l'effet de l'humidité, une coloration plus sombre que celle de ce parement, et qu'au lieu de se détacher en lumière sur ce fond, elle forme une tache obscure, effet des plus désagréables ; aussi ne placèrent-ils que bien rarement des statues dans ces conditions ; et quand ils crurent le devoir faire, ils accompagnèrent toujours ces figures de supports, de montants et de dais très-saillants, qui, tout en les abritant, leur faisaient un entourage assez coloré pour leur permettre de se détacher en clair. Il est possible encore de concevoir des statues posées le long d'un parement lisse et dépourvues d'un entourage qui leur fasse un fond obscur, parce que les ombres portées par ces figures elles-mêmes sur ce parement les détacheront, leur donneront un relief. Mais quel effet pense-t-on pouvoir obtenir si l'on pose les statues en avant d'un mur percé de baies, par exemple ? Ces statues, maculées par l'humidité, ne portant pas leur ombre sur ce mur éloigné, se découpant tantôt sur un trumeau, tantôt sur un vide, ne produiront en perspective que l'apparence de taches confuses, désagréables, gênantes pour l'œil. Ce fâcheux résultat n'est que trop évident sur les façades intérieures du nouveau Louvre, au-dessus du portique ; et l'on peut être assuré que cette architecture gagnerait à être privée d'une décoration inopportune autant que dispendieuse. Faudrait-il, au moins, que l'exécution des figures ainsi placées fût traitée avec une extrême simplicité de moyens, qu'elle présentât à la lumière du jour de larges surfaces propres à arrêter les rayons lumineux ; conditions auxquelles les statuaires qui ont taillé ces figures dans l'atelier n'ont pas cru devoir se soumettre, et que l'architecte, préoccupé d'autres soins, n'a pas jugé opportun de leur imposer. »

Il ne suffit pas, on le voit, d'admirer platoniquement l'antiquité, ni même d'avoir du talent. La sculpture, dans ses rapports avec l'architecture, est asservie à une foule de

conditions dont il faut absolument tenir compte, sous peine d'insuccès. La statuaire monumentale ne reprendra chez nous la place qui lui convient que quand elle se sera résignée aux subordinations nécessaires.

CHAPITRE IV.

LA PEINTURE.

§ 1. Le dessin et la couleur. — Le coloris et le clair-obscur. — La valeur.

La différence qui frappe tout d'abord quand on compare un tableau à une statue ou à une œuvre architecturale, c'est la différence fondamentale du procédé. Les lignes et les formes qui constituent l'œuvre du sculpteur et de l'architecte sont à la fois visibles et tangibles. La peinture, au contraire, s'adresse uniquement à l'œil et les formes qu'elle produit n'ont qu'une réalité de convention. Les reliefs et les creux qui forment le tableau sont obtenus sur une surface absolument plane, par un artifice qui combine les effets de lumière et d'ombre, de manière à donner la sensation de la forme, en même temps que la disposition des lignes et la proportion des grandeurs se modifient pour produire celle de l'éloignement.

La perspective et la couleur, voilà les deux éléments générateurs de la peinture. La couleur distingue les objets les uns des autres ; la perspective les met à leur véritable place.

Le dessin lui-même n'est qu'une résultante de la différence des colorations. C'est la ligne idéale par laquelle les surfaces colorées se découpent sur le ciel ou se délimitent les unes les autres (1). Les reliefs de ces surfaces se

(1) « Le dessin est en peinture ce que la mesure est en musique, pas autre chose. Qu'est-ce que la mesure sans le son ? Le vide,

manifestent également par la couleur. C'est ce qu'on appelle le modelé; il accuse par une intensité plus ou moins forte de la couleur les saillies par lesquelles certaines parties des objets se projettent au-devant de l'œil. Cette ligne de saillie n'est ni plus ni moins réelle que la ligne de contour.

D'un autre côté, on sait que la lumière du soleil est blanche. L'absence de lumière produit le noir. La lumière blanche n'est pas simple. En se décomposant elle donne naissance à un certain nombre de couleurs fondamentales, le jaune, le rouge et le bleu, dont les combinaisons permettent de reconstituer toutes les autres. Toutes les couleurs sont donc virtuellement contenues dans la couleur blanche, c'est-à-dire dans la lumière. Les couleurs diverses des corps tiennent à la propriété qu'ils ont, d'après leur

l'impossible. La mesure est la borne du son ; de même le dessin est le cadre de la couleur.... »

« On disait de Prudhon qu'il ne savait malheureusement pas dessiner. Il est vrai qu'il ne dessinait pas comme ses rivaux. Son procédé est radicalement différent et le résultat bien préférable. Tandis que l'école de David dessinait le trait extérieur, croyant avoir la forme d'une figure quand elle en avait la ligne géométrique et en quelque sorte les limites sans la réalité intérieure, lui commençait ordinairement par les grands plans de lumière, par le modelé positif de la forme. » (Thoré, Salon de 1846.)

Dans le Salon de 1847, il revient sur cette question : « Chassériau, dit-il, ne se sort du procédé de M. Ingres qu'après avoir modelé l'intérieur de ses figures, tandis que le système orthodoxe consiste à sculpter d'abord un galbe géométrique qu'on remplit ensuite plus ou moins de couleur plate. Chassériau, au contraire, accuse premièrement la forme de ses images par la relation des couleurs et la dégradation de la lumière, et quand sa figure resplendit, il cerne les contours par des lignes de bistre et des accents vigoureux de dessin linéaire. »

Dans son Salon de 1866, il disait encore : « Les vrais peintres n'isolent pas les êtres par des contours, à la manière des prétendus dessinateurs académiques, mais ils décident les galbes et modèlent les reliefs intérieurs par les relations précises de la tonalité. »

composition chimique, d'absorber ou de refléter tels ou tels rayons lumineux. Les uns, complétement imperméables à la lumière, la rejettent tout entière ; ce sont ceux qui nous paraissent blancs. Les objets entièrement noirs sont ceux qui absorbent tous les rayons, sans en renvoyer aucun. Dans l'intervalle se place l'innombrable multitude de ceux dont la perméabilité se gradue à l'infini, de manière à nous donner non-seulement la sensation des couleurs proprement dites, mais celle de toutes les nuances imaginables. Il faut bien comprendre de plus que les corps ne sont jamais isolés. Aux couleurs que leur prête le contact direct des rayons lumineux, s'ajoute la multiplicité des reflets que leur communique le voisinage des objets diversement colorés, et l'intensité de ces reflets eux-mêmes varie avec la nature chimique et la disposition de chacune des parties de chacune de ces surfaces. C'est assez dire qu'il y a là une source absolument inépuisable de sensations distinctes, dont la limite ne saurait être déterminée. Nous avons eu l'occasion de rappeler que l'observation microscopique a permis d'isoler, dans le seul nerf auditif, environ trois mille fibres distinctes, ce qui autorise à croire qu'une éducation appropriée de l'oreille pourrait la rendre capable de saisir une multitude de combinaisons musicales infiniment plus compliquées que celles qui lui sont aujourd'hui accessibles. Les résultats des études sur les phénomènes et les organes de la vue ne sont pas encore parvenus à une précision aussi absolue, mais on en sait déjà assez pour avoir le droit de tirer des conclusions analogues.

On pourrait donc dire, à la rigueur, qu'il n'y a en peinture, que de la couleur et supprimer toutes ces distinctions plus apparentes que fondées entre la lumière, la couleur, le dessin, le contour, le modelé, etc. Mais, en somme, on n'y gagnerait pas grand'chose. Il est plus

commode de conserver les termes admis par le langage usuel, à la seule condition de se rendre bien compte de leur réelle signification.

La couleur, en peinture, est considérée à deux points de vue. Il y a d'un côté le clair-obscur, de l'autre le coloris. Par coloris on entend l'agencement des couleurs autres que le blanc et le noir ; le clair-obscur se rapporte spécialement aux combinaisons de lumière et d'ombre. C'est de ce dernier que nous allons nous occuper d'abord.

Cette expression n'est pas d'ailleurs d'une netteté absolue. On la prend assez souvent dans un sens spécial qui s'explique par l'usage extraordinaire qu'ont su faire de la lumière et de l'ombre quelques grands artistes, comme Rembrandt. C'est pour eux qu'on a inventé la qualification passablement bizarre de clair-obscuriste. « Tout envelopper, tout immerger dans un bain d'ombre, dit Fromentin (1), y plonger la lumière elle-même, sauf à l'en extraire après pour la faire paraître plus lointaine, plus rayonnante, faire tourner les ondes obscures autour des centres éclairés, les nuancer, les creuser, les épaissir, rendre néanmoins l'obscurité transparente, la demi-obscurité facile à percer, donner enfin même aux couleurs les plus fortes une sorte de perméabilité qui les empêche d'être le noir, — telle est la condition première, telles sont aussi les difficultés de cet art très-spécial. Il va sans dire que si quelqu'un y excella, ce fut Rembrandt; il n'inventa pas, il perfectionna tout, et la méthode dont il se servit plus souvent et mieux que personne, porte son nom. Les conséquences de cette manière de voir, de sentir et de rendre les choses de la vie réelle, on les devine. La vie n'a plus la même apparence. Les bords s'atténuent ou s'effacent, les couleurs se volatilisent. Le modelé, qui

(1) Eug. Fromentin, *les Maîtres d'autrefois*, p. 284.

n'est plus emprisonné par un contour rigide, devient plus incertain dans son trait, plus ondoyant dans ses surfaces, et quand il est traité par une main savante et émue, il est le plus vivant et le plus réel de tous, parce qu'il contient mille artifices, grâce auxquels il vit, pour ainsi dire, d'une vie double, celle qu'il tient de la nature et celle qui lui vient d'une émotion communiquée. En résumé, il y a une manière de creuser la toile, d'éloigner, de rapprocher, de dissimuler, de mettre en évidence et de noyer la vérité dans l'imagination, qui est l'*art*, et nominativement l'*art du clair-obscur.* »

Mais à côté de cette signification particulière, il y en a une autre plus générale et qui est la vraie. Dans ce sens, le terme de clair-obscur indique simplement l'emploi du clair et de l'obscur, la disposition des lumières et des ombres; en un mot, l'art d'éclairer le tableau.

Cet art est une des parties les plus importantes de la peinture.

D'abord c'est lui qui donne le modelé. On pourrait presque dire que les deux choses se confondent, car le modelé consiste essentiellement dans l'indication du relief avec ses parties plus ou moins saillantes. Or ces différences ne se peuvent marquer que par le plus ou moins de clair et d'obscur qu'elles présentent à la vue. C'est pourquoi il est si difficile de modeler en pleine lumière. Dans ce cas, les dégradations sont si peu sensibles, qu'il faut pour les discerner un œil très-exercé et pour les rendre une très-rare entente de l'emploi des valeurs; sans quoi toute surface vivement éclairée donnerait la sensation d'une surface absolument plane.

C'est encore le plus ou moins d'ombre et de lumière qui enlève les figures les unes sur les autres; qui, en s'ajoutant à la perspective, marque les plans; c'est-à-dire que, après avoir modelé chaque objet isolément, le clair-obscur

modèle le tableau tout entier. C'est là une des conditions les plus essentielles de succès. Il ne suffit pas de donner à chaque partie d'un corps le relief convenable, si la relation de ces différents reliefs n'est pas bien observée. Un tableau doit être considéré comme formant un tout unique, un ensemble de parties liées, ayant leur centre lumineux bien déterminé, qui, la plupart du temps, au moins dans la peinture d'histoire, doit coïncider avec le centre d'intérêt. La lumière, en s'écartant de ce centre, va en se dégradant progressivement, à travers les reflets divers, jusqu'aux dernières figures, dont l'éloignement se marque en partie par cet obscurcissement. Cela rentre dans l'art de la composition, et c'est une partie que le peintre ne peut négliger, sans s'exposer à une confusion fâcheuse, quelle que soit, du reste, son habileté à modeler les détails. Les anciens, paraît-il, ne connaissaient pas cet emploi du clair-obscur; ils en étaient réduits à étager leurs personnages les uns derrière les autres, comme dans les bas-reliefs ou dans les vues cavalières des monuments ou des villes, telles qu'on les apercevrait du haut d'une éminence voisine.

Grâce au clair-obscur, le peintre a sur le sculpteur et l'architecte l'avantage de ne pas être asservi aux changements de la lumière naturelle. Il est maître, en quelque sorte, du soleil, en ce sens qu'il a le pouvoir de disposer les scènes qu'il veut représenter, de manière à ce qu'elles reçoivent une lumière plus ou moins intense, et selon la direction qui lui paraît le mieux convenir à l'objet qu'il se propose. Le tout est de bien déterminer le foyer lumineux, et une fois cela fait, de suivre fidèlement les lois de l'optique. L'effet d'une statue ou d'un édifice reste subordonné à des conditions d'éclairage qui, non-seulement ne dépendent pas de l'artiste, mais qui varient avec les saisons de l'année et les heures du jour. Le peintre, lui,

choisit son moment, celui qui lui paraît le plus favorable et le fixe sur sa toile. Non pas qu'il lui soit ensuite indifférent que la lumière extérieure frappe son tableau de droite ou de gauche, par en haut ou par en bas ; mais la distribution même du clair-obscur choisie par lui marque nettement sous quel angle il doit, pour être bien vu, recevoir les rayons de la lumière naturelle, et cette indication, qui dépend de lui, est par elle-même un avantage des plus sérieux.

Cette question de l'emploi du clair-obscur, très-simple, au moins en théorie, quand il s'agit des différents genres que les Anglais rangent sous la dénomination de *black and white*, noir et blanc, se complique singulièrement dans la peinture par l'amalgame du principe colorant avec le principe lumineux.

Nous avons dit que les objets colorés doivent leur teinte précisément à la faculté qu'ils ont d'absorber certains rayons et d'en renvoyer d'autres. Une étoffe rouge, par exemple, renvoie les rayons rouges et absorbe les autres. Mais elle ne les absorbe jamais au point qu'il n'en subsiste absolument rien. C'est là un élément qu'il importe de ne pas négliger, si l'on veut obtenir un accord absolument juste au point de vue du clair-obscur. Une étoffe de satin plongée dans la même teinture qu'une pièce de velours ne produira pas du tout le même effet dans un tableau, ni pour le ton général, ni pour les reflets des couleurs avoisinantes. Mais ce n'est pas tout : les tons, abstraction faite de toute différence de matière, ont, par eux-mêmes, une affinité plus ou moins rapprochée avec la lumière blanche ou avec l'ombre. C'est ce degré d'affinité que dans le langage technique de la peinture on désigne sous le nom de valeur. Le ton peut donc être considéré à deux points de vue : celui de l'intensité de la couleur, c'est-à-dire de la teinte, et celui de son affinité avec la lumière blanche, c'est-à-dire de sa valeur.

C'est là un des points les plus délicats dans le ménagement de la lumière et de l'ombre. Il est bien facile de voir que le jaune clair, par exemple, a plus de valeur que le violet, mais ce discernement devient infiniment moins commode entre des tons rompus ou moins tranchés, comme le sont la plupart de ceux qu'emploient les peintres. Cela produit quelquefois des complications dont l'analyse la plus subtile a peine à se tirer. Dira-t-on que dans ce cas il est inutile de se donner tant de mal pour distinguer des différences presque indiscernables? Sans doute cela a peu d'importance pour le gros public, mais il peut suffire d'une de ces erreurs presque indémontrables pour enlever à un tableau une partie de son charme et pour inquiéter le sens subtil des vrais connaisseurs. Il pourra se faire qu'ils ne puissent pas mettre le doigt sur la faute, mais cela ne les empêchera pas de la sentir. L'œil, comme l'oreille, a des exigences d'un raffinement étrange. Quand on songe que, pour blesser une oreille délicate, il suffit que dans un son qui compte plusieurs millions de vibrations par seconde il en manque un nombre relativement peu considérable, il ne faut pas trop s'étonner qu'une erreur, même légère, sur la valeur d'un ton offense un œil exercé. Il est bien évident, cependant, que l'oreille du dilettante ne compte pas, par exemple, les 4 752 vibrations par seconde que produit le *ré* supérieur de la petite flûte; et cependant si le compte n'y est pas à peu près, elle en souffre, et cela suffit pour gâter l'impression d'un morceau tout entier. C'est exactement la même chose pour la peinture, bien que les lois n'en soient pas fixées avec la même précision. Mais cette infériorité, purement scientifique, n'empêche pas la sensation de l'organe. Elle peut, tout au plus, embarrasser le critique, qui cherche à expliquer la cause de l'imperfection qu'il sent dans l'ensemble.

§ 2. Les couleurs complémentaires.

Une autre question qui touche à celle-ci, et dont la solution est toute moderne, est celle des couleurs complémentaires.

Il n'y a pas un peintre qui ignore que la couleur n'a rien d'absolu par elle-même, puisqu'elle est toujours modifiée par la couleur voisine. C'est là une des choses les plus embarrassantes pour ceux qui commencent à peindre. Le ton composé avec le plus grand soin sur la palette, devient, une fois porté sur la toile, absolument impropre à l'emploi qu'on lui destine, non-seulement au point de vue de la valeur, qui se trouve modifiée par les rapports lumineux, mais même au point de vue de la teinte, qui peut être complétement transformée. Les dégustateurs savent que la saveur d'un même vin peut subir des modifications très-considérables, suivant la nature des aliments pris auparavant. C'est un fait analogue qui se produit dans la peinture. Les couleurs s'exaltent ou s'atténuent par le voisinage.

Jusqu'à ces derniers temps, les peintres étaient réduits, pour en chercher l'harmonie, à des tâtonnements et à leur expérience personnelle. C'est en 1812 seulement que, pour la première fois, Charles Bourgeois fit de ce phénomène une étude raisonnée, et en donna une explication, qui a été, depuis, reprise et complétée par M. Chevreul, sous le nom de *loi du contraste simultané des couleurs*.

Voici en quoi elle consiste : On sait que le prisme décompose la lumière blanche du soleil en six couleurs : jaune, rouge, bleu, violet, vert, orangé. Les trois premières sont dites *primitives*, parce qu'il est impossible de les recomposer par aucun mélange ; les trois dernières sont dites *composites* ou *binaires*, parce que l'on peut produire le violet par une combinaison de bleu et de rouge, le vert,

par une combinaison de jaune et de bleu, et l'orangé, par un mélange de jaune et de rouge. Entre les intervalles de ces différentes couleurs se place la série infinie des nuances intermédiaires.

On trouvera dans le tableau suivant, dressé par M. Helmholtz, le résultat des mélanges des couleurs prismatiques. Les couleurs composantes se trouvent dans la première colonne horizontale et dans la première colonne verticale ; la couleur résultante doit être cherchée à l'intersection, comme dans la table de Pythagore.

Ce tableau, qui donne le résultat scientifique du mélange des couleurs prismatiques, ne peut fournir d'indications absolument précises aux peintres. Cela tient à ce que ceux-ci composent leurs couleurs par des mélanges de substances colorées, formées de petites particules solides, qui absorbent une partie des rayons lumineux. Il se produit donc une soustraction de lumière. Aussi les mélanges de poudres, surtout quand elles sont grossières, donnent-ils des nuances presque toujours plus foncées que ne le voudrait la théorie. Le cinabre et l'outre-mer forment un noir grisâtre où il reste très-peu de violet. Le mélange de jaune et de bleu, qui donne aux peintres du vert, produit du blanc, quand on mêle le jaune et le bleu prismatiques.

On voit par ce tableau que les couleurs complémentaires, c'est-à-dire celles qui, en s'ajoutant l'une à l'autre, reconstituent la lumière blanche, sont : 1° le rouge et le vert bleu ; 2° l'orangé et le bleu cyanique ; 3° le jaune et le bleu indigo ; 4° le jaune vert et le violet. Le vert spectral n'a pas de complémentaire simple, mais une complémentaire composée, le pourpre, formé de rouge et de violet.

L'utilité de cette théorie pour les peintres est bien moins dans la facilité qu'elle semblerait devoir donner de composer des couleurs, puisque en fait les poudres qu'ils em-

	Violet.	Bleu indigo.	Bleu cyanique.	Vert bleu.	Vert.	Jaune vert.	Jaune.
Rouge.	Pourpre.	Rose foncé.	Rose blanchâtre.	*Blanc.*	Jaune blanchâtre.	Jaune d'or.	Orangé.
Orangé.	Rose foncé.	Rose blanchâtre.	*Blanc.*	Jaune blanchâtre.	Jaune.	Jaune.	
Jaune.	Rose blanchâtre.	*Blanc.*	Vert blanchâtre.	Vert blanchâtre.	Jaune vert.		
Jaune vert.	*Blanc.*	Vert blanchâtre.	Vert.				
Vert.	Bleu blanchâtre.	Bleu d'eau.	Vert bleu.				
Vert bleu.	Bleu d'eau.	Bleu d'eau.					
Bleu cyanique.	Bleu indigo.						

ploient s'y prêtent mal, que dans l'explication des effets qui résultent du rapprochement des tons. Toutes les fois qu'on juxtapose des couleurs complémentaires, elles s'exaltent réciproquement. Le jaune vert atteint son maximum d'intensité quand il confine au violet, l'orangé quand il touche au bleu cyanique, le jaune quand il est rapproché du bleu indigo, et réciproquement le violet paraîtra plus violet, le bleu plus bleu, par le voisinage du jaune et de l'orangé.

Par la même raison, la juxtaposition des couleurs non complémentaires les atténue et les rabat. Un rouge trop vif sera apaisé par le voisinage du bleu ; le violet rapproché du jaune prendra l'aspect d'un rose clair, et, pour arriver à ces résultats, il suffira au peintre de jeter un coup d'œil sur le tableau de M. Helmholtz, au lieu de salir au hasard les couleurs trop criardes.

Voilà le fait, tel qu'il est établi par l'expérience scientifique. Quelle en est l'explication? Ici, nous sommes encore réduits aux conjectures. Cependant, l'observation a recueilli certains faits qui peuvent nous mettre sur la voie.

Dans les *Conversations de Gœthe,* Eckermann raconte qu'un jour, en 1829, pendant qu'ils regardaient ensemble des crocus d'un jaune très-intense, ils remarquèrent que le sol, tout autour, était semé de taches violettes. Monge, dans sa *Géométrie descriptive*, rapporte un fait du même genre. « Supposons, dit-il, que nous soyons dans un appartement exposé au soleil et dont les fenêtres soient fermées par des rideaux rouges. Si, dans le rideau, il se trouve une ouverture de 3 ou 4 millimètres de diamètre, et qu'on présente à peu de distance un papier blanc pour recevoir le faisceau de rayons qui passe par cette ouverture, ces rayons formeront sur le papier une tache verte ; si les rideaux étaient verts, la tache serait rouge. »

Autre fait raconté par M. Ch. Blanc : Eugène Delacroix, occupé un jour à peindre une draperie jaune, se désespé-

rait de ne pouvoir lui donner l'éclat qu'il aurait voulu, et il disait : « Comment donc s'y prennent Rubens et Véronèse pour se procurer de si beaux jaunes et les obtenir aussi brillants ?... » Là-dessus, il résolut d'aller au musée du Louvre, et il envoya chercher une voiture. C'était vers 1830. Il y avait alors dans Paris beaucoup de cabriolets en jaune serin ; ce fut un de ces cabriolets qu'on lui amena. Au moment d'y monter, Delacroix s'arrêta court, observant, à sa grande surprise, que le jaune de la voiture produisait du violet dans les ombres. Aussitôt il congédia le cocher, et, rentrant chez lui tout ému, il appliqua sur-le-champ la loi qu'il venait de découvrir, à savoir que l'ombre se colore toujours légèrement de la complémentaire du clair, phénomène qui devient surtout sensible lorsque la lumière du soleil n'est pas trop vive, et que, nos yeux, comme dit Gœthe, portent sur un fond propre à bien faire voir la couleur complémentaire.

M. Chevreul, dans le livre où il a exposé cette loi des couleurs complémentaires, fait remarquer que, quand on étend une couleur sur une partie d'une toile, on colore du même coup de la complémentaire l'espace environnant. Un cercle rouge est entouré d'une légère auréole verte, qui va s'affaiblissant à mesure qu'elle s'éloigne ; un cercle orangé est entouré d'une auréole bleue ; un cercle jaune est entouré d'une auréole violette, et réciproquement.

C'est pour cela — sans compter les reflets directs et l'interposition de l'atmosphère — que, dans la nature, les les dissonances de tons sont, en général, moins violentes que dans la peinture.

D'où provient cette auréole et cette reconstitution de couleurs qui, en fait, n'existent pas ? de notre œil, évidemment. Bien qu'il ne décompose pas les couleurs comme notre oreille décompose les sons et en isole toutes les harmoniques, il se trouve cependant dans l'impression syn-

thétique de la vue quelque chose qui ressemble à un commencement d'analyse. Un savant anglais, Thomas Young, a même affirmé que l'impression lumineuse est toujours scindée en trois parts, que l'œil possède trois classes de fibres nerveuses, les premières sensibles au rouge, les secondes au vert, les troisièmes au violet. Nous n'avons assurément pas conscience d'une telle scission, remarque M. Laugel (1), mais l'oreille n'a pas non plus ordinairement conscience de la résolution d'un son en harmoniques. Jusqu'ici aucune observation anatomique n'est venue à l'appui de Young, au moins en ce qui concerne l'homme, car il paraît que, chez certains oiseaux et chez des reptiles, un anatomiste allemand, Max Schultz, a réussi à découvrir à la surface rétinienne des baguettes ayant des terminaisons, les unes rouges, les autres vertes. En faveur de la théorie de Young, on invoque aussi certaines maladies graves de l'œil. Il arrive, par exemple, qu'une personne soit aveugle au rouge tout en continuant à voir le vert, le jaune et le bleu. Il semblerait alors qu'une classe de fibres fût paralysée, tandis que les autres conservent encore leurs vertus ordinaires.

Les études sur ces questions se poursuivent sans relâche. On sait déjà depuis longtemps que, à l'état normal, toutes les parties de notre champ visuel ne sont pas également aptes à percevoir toutes les couleurs. Celle qui impressionne l'étendue la plus considérable de notre rétine est le bleu, puis vient le jaune, puis l'orangé, le rouge, le vert ; le violet n'est perçu que dans un espace très-restreint autour du point sur lequel on fixe la vue.

M. Landolt a fait récemment, sur ce sujet, des observations fort intéressantes, qui ont bien nettement établi l'ordre successif que nous venons d'indiquer. Il a en même

(1) *L'Optique et les Arts*, p. 37. Bibliothèque de philosophie contemporaine. Germer Baillière.

temps montré que le champ visuel de chaque couleur s'agrandit lorsqu'on augmente l'intensité de la lumière colorée.

M. Charcot a remarqué chez certains malades, et notamment chez des femmes hystériques, des troubles dans la perception des couleurs, qui confirment la loi que nous avons énoncée. Ces altérations dans la perception des couleurs ne sont pas continues. Lorsque le malade revient à l'état normal, les diverses sensations colorées reparaissent dans l'ordre inverse de leur disparition.

Il faut faire observer que chez quelques malades la sensation du rouge persiste alors que la notion du jaune et même celle du bleu s'est éteinte; il y a là comme deux types dans la distribution des couleurs sur le champ visuel, mais ces types sont constants pour chaque individu.

Ajoutons qu'à un degré encore plus intense de la maladie, toute notion de couleur disparaît et le malade ne voit plus la nature qu'en grisaille comme dans une peinture dite de camaïeu, comme dans une sépia.

M. Galezowski a fait des observations sur des faits qui ont beaucoup d'analogie avec ceux dont nous venons de parler. Certains malades ne voient pas les couleurs à quelque distance, et, si l'on approche de leurs yeux progressivement des papiers colorés, tout à coup ils les reconnaissent. Dans les cas signalés par le savant oculiste, ce n'était qu'à 20 ou 30 centimètres de l'œil que la perception des couleurs avait lieu et c'était encore le bleu qui était le premier aperçu et le violet le dernier. Dans certaines maladies du système nerveux, différentes de l'hystérie, M. Galezowski a constaté que les premières couleurs dont le malade perd la perception, sont le vert, puis le rouge (1).

(1) M. Bert a présenté dernièrement à l'Académie des sciences deux observations, dont nous donnons le résumé tel que nous le

Quelles que soient les théories qui se déduiront de ces observations et de celles qui s'y ajouteront, il est certain que l'auréole dont parle M. Chevreul existe, et que si l'on place successivement un dessin gris sur des fonds blanc, noir, rouge, orangé, jaune, vert, bleu et violet, l'œil voit huit gris différents, résultant de ce que chacun de ces fonds projette sur ce qui l'avoisine la couleur complémentaire

trouvons dans le feuilleton scientifique de *la République française* (20 janvier 1878) :

« Si l'on examine de loin une lumière verte formée par la réunion de rayons bleus et de rayons jaunes, comme c'est le cas par exemple pour les lanternes des voitures omnibus, la couleur perçue paraît d'autant plus bleue que la distance est plus grande. Si l'omnibus s'approche de l'observateur, il arrive un moment où tout à coup il se fait une sorte de virement et la couleur véritable apparaît. Ce résultat n'est cependant pas absolument constant ; certaines conditions doivent être réunies, dont la plus importante paraît être la présence dans l'air d'une certaine quantité de vapeur d'eau. On voit que des deux couleurs composantes la plus persistante est le bleu.

« Des observations d'une précision moins grande paraissent démontrer à M. Bert que, pour la couleur violette vue de loin, c'est le rouge qui domine sur le bleu; de même, la couleur orangé semble passer au rouge. Ainsi, dans ces conditions, la plus persistante des couleurs serait le rouge, puis viendrait le bleu, et enfin le jaune.

« On sait qu'il est des peintres, et non des plus médiocres, qui font prédominer dans leurs tableaux, non sans exagération, certaines couleurs favorites : pour l'un, c'est le jaune ; pour l'autre, c'est le violet, etc. On dit vulgairement d'eux qu'ils voient jaune, qu'ils voient violet, etc. La couleur favorite varie même parfois suivant les époques de la vie d'un même peintre : c'est ainsi que Decamps peignait lilas dans les dernières années de sa vie, et on a été entraîné à penser qu'il s'agissait là des conséquences d'une modification physique dans les appareils sensoriels de la vue.

« Pour savoir à quoi s'en tenir sur ce point intéressant pour la physiologie et pour l'histoire de l'art, M. Paul Bert a appliqué sur une toile, en teintes plates, un grand nombre de taches colorées ; puis il a prié un de ses amis, peintre de profession, de copier ces taches, après s'être au préalable placé devant les yeux des lunettes de verres diversement colorés. Par un surcroît de précaution, les

de la sienne. Une personne qui ne connaîtrait pas ce phénomène et qui verrait ce même dessin gris sur les huit fonds différents, les jugerait réellement différents; mais il suffit de couvrir les fonds de couleur avec une découpure de papier blanc pour faire disparaître toutes les différences.

M. Helmholtz attribue ce fait à la faiblesse de la rétine,

couleurs avaient été placées sur la palette par une main étrangère, de telle sorte que le peintre, qui n'en reconnaissait plus la disposition habituelle, était obligé d'examiner avec soin la composition des mélanges qui lui servaient à copier.

« L'expérience a donné ce qu'*à priori* attendait son auteur. Le peintre, voyant avec les mêmes verres la tache du tableau et les couleurs de sa palette, commettait la même erreur en appréciant la première et le mélange des secondes. Par conséquent, il n'était satisfait de son œuvre que quand la représentation était en réalité semblable au modèle. La vue à travers le verre coloré n'avait donc fait qu'augmenter la difficulté de l'imitation, mais n'avait pas agi sur elle.

« Il faut cependant faire à cette règle deux exceptions. Supposons que les verres des lunettes soient de couleur verte. Si le peintre examine avec elles des nuances diverses de vert, il ne les appréciera pas avec la justesse habituelle, et cela se comprend, puisqu'elles seront en quelque sorte toutes lavées de vert; la représentation des nuances vertes souffrira donc dans la copie. Mais les fautes seront encore plus considérables pour les nuances diverses du rouge. Cette couleur, étant complémentaire du vert, tend à passer au noir quand on la regarde avec un éclairage vert; il en résulte que les couleurs composées dans lesquelles le rouge prédomine seront brunies, seront tuées, et que leurs différences délicates ne seront pas saisies.

« Avec des lunettes à verres bleus, ce sont les nuances du bleu et surtout de l'orangé qui auront à souffrir et, d'une manière générale, les erreurs de la copie porteront sur les nuances de la couleur employée et surtout sur celles de sa complémentaire.

« Si donc on suppose qu'un peintre voit réellement en violet par une disposition primordiale ou par une altération de sa vue, ce n'est point, comme on le croit d'ordinaire, à la prédominance exagérée du violet que l'on reconnaîtrait son infirmité, mais bien à ce que, dans les nuances du violet et surtout dans celles du jaune, il y aurait insuffisance de variété et de délicatesse. S'il voyait rouge

qui se fatigue très-vite. Quand elle regarde du rouge, elle devient rapidement moins sensible aux rayons rouges, tout en conservant sa sensibilité aux rayons verts. Elle se met donc à voir vert spontanément, parce que l'impression totale à laquelle elle est habituée est celle de la lumière blanche, et que naturellement, quand elle n'a qu'un des éléments de cette lumière, elle y ajoute l'autre par un effet de cette habitude, qui est devenue un besoin.

Il y a donc dans ce fait une véritable reconstitution, et cela marque forcément une analyse antérieure, qui, pour être inconsciente, n'en est pas moins réelle. Il résulte de cette reconstitution spontanée plusieurs conséquences qui sont l'explication même de ce que nous avons dit précédemment.

1° Quand les couleurs juxtaposées ne sont pas complémentaires, les auréoles complémentaires qui se forment spontanément autour de chacune d'elles dénaturent et faussent les deux couleurs en même temps. On comprend la désharmonie qui peut en résulter quand ces transfor-

et qu'il eût à représenter une figure nue au milieu d'un paysage, il y aurait une monotonie fâcheuse et dans les tons de chair où entre le rouge dans des proportions que le peintre n'apprécierait pas exactement, et surtout dans les nuances si variées des verts du paysage.

« Pour le dire en passant, il serait fort intéressant de voir ce que produirait un peintre copiant soit la nature, soit un tableau, après avoir ingéré une certaine quantité de santonine, substance qui fait tout voir teinté de violet.

« Il est donc certain que l'emploi des couleurs affectionnées particulièrement par certains peintres est motivé, non par une altération de la vue, mais par des raisons d'ordre intellectuel. Les expériences que nous venons de rapporter indiquent de plus combien il serait intéressant d'examiner à ce point de vue nouveau les œuvres des peintres. S'il en est qui pèchent dans la représentation de deux ordres de nuances dérivés de couleurs complémentaires, c'est bien à une altération de la vue qu'il faudra rapporter cette insuffisance d'exécution. »

mations n'ont pas été prévues et cherchées, puisqu'elles peuvent s'opérer dans des sens exactement opposés à l'effet voulu par l'artiste.

2° Quand, au contraire, les couleurs juxtaposées sont complémentaires, l'auréole dont s'entoure chacune d'elles, étant de même teinte que la couleur même sur laquelle elle se porte, lui ajoute tout naturellement sa propre intensité et l'élève par là à son maximum d'éclat. Cet effet d'exaltation pourrait peut-être encore s'expliquer autrement. S'il est vrai que la production spontanée de l'auréole complémentaire provienne de la fatigue de la rétine, produite par l'isolement des couleurs élémentaires, il est permis de croire que la juxtaposition des couleurs complémentaires exalte directement la puissance de l'œil par la suppression de cette cause de fatigue et lui procure ainsi une jouissance plus complète et plus durable.

Ce serait cependant une erreur de croire qu'il soit nécessaire de juxtaposer uniquement du rouge avec du vert bleu, de l'orangé avec du bleu cyanique, du jaune avec du bleu indigo, ou du jaune vert avec du violet. Il suffit que l'auréole complémentaire soit nettement et effectivement accusée par l'addition de la teinte convenable. De là naissent des contrastes simultanés de tous genres, d'autant plus frappants que les tons juxtaposés ont moins d'éléments communs. On peut remarquer que les tableaux dont le coloris est le plus admiré sont ceux où ces contrastes sont hardiment accusés à coups de pinceau et rendus directement visibles. Les couleurs les plus crues et les plus criardes peuvent s'harmoniser au moins dans une certaine mesure par la seule précaution de ménager ainsi la transition.

Cette influence réciproque des couleurs produit des effets bien extraordinaires dans l'application. M. Ch. Blanc raconte qu'un jour, étant allé visiter la bibliothèque du palais

du Luxembourg, il fut frappé de l'effet merveilleux qu'a su obtenir Eugène Delacroix en peignant la coupole centrale. Cette coupole étant dépourvue de lumière, l'artiste avait dû combattre l'obscurité de la surface concave qu'il avait à peindre en y créant une lumière artificielle par le seul jeu de ses couleurs. Parmi les figures dont se compose cette décoration, M. Blanc remarquait surtout une femme à demi nue, assise sous des arbres, et dont les carnations conservent, dans cette ombre, la teinte la plus délicate, la plus transparente, la plus aimable. Pendant qu'il admirait l'extraordinaire fraîcheur de ce ton rose, un peintre qui avait été l'ami de Delacroix et qui l'avait vu travailler aux peintures de la coupole, lui dit en souriant : « Vous seriez bien surpris si vous saviez quelles sont les couleurs qui ont produit ces chairs roses dont l'effet vous ravit. Ce sont des tons qui, vus séparément, vous auraient paru aussi ternes, Dieu me pardonne, que la boue des rues. » Delacroix, grâce à cette singulière intuition qu'il avait des effets simultanés des couleurs, n'avait pas hésité à sabrer le torse nu de cette figure avec des hachures d'un vert décidé qui, en se transformant par le voisinage de sa complémentaire, le rose, forme ainsi un ton mixte et frais qui n'est sensible qu'à distance.

Cette production d'une tierce couleur par le simple rapprochement de deux tons est ce que les peintres appellent le mélange optique. Cette ressource est d'une grande utilité, puisque l'artiste peut ainsi donner la sensation d'une couleur qui n'a jamais été sur sa palette. Delacroix faisait grand emploi du mélange optique, et c'est pourquoi ses peintures font le désespoir des copistes qui veulent porter directement sur leurs toiles les couleurs qu'ils croient voir sur les siennes. Mais les lois du mélange optique sont encore fort peu précises, et quand on n'a pas, pour y suppléer, le don merveilleux et les con-

stantes observations de Delacroix, on est fort exposé à des *résultantes* inattendues.

Nous ne pouvons pas ici entrer dans les détails techniques, qui sont infinis. Ce que nous avons dit suffit pour faire comprendre que pour le peintre la couleur n'existe pas en soi, et qu'elle consiste surtout dans une série de rapports physiques, chimiques et physiologiques dont l'étude est loin d'être achevée. Au fond et dans l'état présent de la science, la plus grande partie de l'art de colorer demeure subordonnée aux aptitudes, aux instincts, aux habitudes, aux caprices, aux intuitions immédiates des artistes.

Fromentin, qui s'était beaucoup préoccupé des problèmes de la couleur, disait que, réduite à ses termes les plus simples, la question peut se formuler ainsi : « Choisir des couleurs belles en soi, et secondairement les combiner dans des relations belles, savantes et justes. » Il semble que la vérité serait plutôt dans l'interversion des termes. La combinaison et la juxtaposition des couleurs ont certainement autant d'importance, sinon plus, que le choix de chacune en particulier. C'était du moins l'opinion de Delacroix, qui avait plus que personne le droit d'avoir une opinion à cet égard.

§ 3. Composition et harmonie du coloris. L'expression par la couleur et la lumière.

On voit quels soins demande, en peinture, la composition au point de vue des couleurs. La constitution du sujet, la disposition des figures ou des objets, la dégradation progressive du relief qui donne le modelé général du tableau considéré dans son ensemble et comme un objet unique, sont certainement d'une importance qu'il serait difficile d'exagérer. Mais l'arrangement et la disposition

des *valeurs*, ce que j'appellerai la composition du coloris, ne sont pas moins essentiels.

Cette composition peut être considérée à deux points de vue différents. Au point de vue de l'idée, du sujet, elle a pour objet d'ajouter une détermination nouvelle à l'impression générale de l'œuvre, détermination dont l'efficacité peut aller, nous l'avons vu à propos de Rubens, jusqu'à transformer la signification logique de l'action. Au point de vue de l'œil son effet est de relier par une concordance intime et de coordonner en une sorte de résultante unique toutes les impressions qui naissent du coloris. Nous avons vu que la distribution de la lumière et de l'ombre doit être telle que le tableau tout entier apparaisse comme une seule masse ayant ses reliefs et ses creux, avec une gradation qui permette de saisir nettement la série des projections et des fuites de la ligne idéale de saillie, des extrémités au point central et de celui-ci aux extrémités.

Cette unification du tout, par le clair-obscur, s'impose également en ce qui tient à la couleur. Il faut que par les tons, par les reflets, par les dégradations elle relie les unes aux autres toutes les parties et les fonds pour l'œil en une progression d'impressions concordantes et subordonnées, qui constitue l'unité, ou, si vous aimez mieux, l'harmonie de la couleur. C'est ce qu'en terme d'atelier on appelle l'enveloppe.

On peut, pour prendre un exemple, comparer à ce point de vue deux œuvres bien différentes d'un même artiste, le tableau des *Sabines* de L. David, et l'admirable *Portrait de M*ⁿᵉ *Récamier*. Dans le premier, la composition linéaire est logiquement et académiquement conçue; mais c'est tout. Il n'y a pas d'autre composition que celle-là. Les personnages, reliés historiquement par la part qu'ils prennent à une action commune, demeurent du reste par-

faitement isolés dans leur action individuelle. Romulus et Tatius, uniquement préoccupés de leur pose, n'ont pas même l'air de se douter qu'ils puissent s'inquiéter d'autre chose. Toutes ces mères avec leurs enfants ne sont pas moins indifférentes à ce qui se passe et à leurs enfants eux-mêmes. Ce sont simplement des *académies*, académiquement dessinées et disposées, qui se trouvent là réunies par un hasard de l'histoire et de la fantaisie du peintre, mais qui n'en sont pas moins isolées.

Eh bien! ce défaut d'ensemble dans l'action n'est pas moins sensible dans le coloris. Chacune de ces figures est peinte, comme elle est dessinée, pour elle-même et sans égard au reste. Ce n'est, ni pour l'action ni pour la couleur, une composition, au vrai sens du mot : c'est une simple juxtaposition, sans unité pour l'esprit ni pour l'œil. On pourrait en dire autant au point de vue du clair-obscur. L'absence d'enveloppe est complète, comme du reste tous les autres caractères propres à la peinture. Ce n'est pas un tableau, c'est un bas-relief.

Le *Portrait de M^me Récamier* est, au contraire, admirablement enveloppé! Le fond est en rapport parfait avec la coloration du visage et du vêtement. Chaque partie se tient et se soutient dans une harmonie qui fait de cette toile une œuvre unique parmi toutes celles du même artiste. Aucun des portraits de L. David, malgré leur incontestable supériorité sur ses tableaux d'histoire, ne peut souffrir de comparaison avec celui-ci. Il est vrai qu'il n'est pas achevé. Qui sait si, en le terminant, le peintre n'aurait pas fini par lui enlever ce qui en constitue le principal mérite?

Cette question de l'enveloppe est une de celles qui préoccupent le moins le public, mais il ne faudrait pas en conclure qu'il y soit insensible. Sans qu'il se rende compte théoriquement des causes de ses impressions, il est cer-

tain que l'enveloppe exerce sur ses jugements une influence sérieuse. Elle entre, à l'état de facteur latent, mais efficace dans l'ensemble des sensations plus ou moins conscientes qui déterminent ses décisions. Elle l'attire par un charme secret, que son analyse inexpérimentée attribue souvent à des causes bien différentes, même absurdes, mais qui n'en est pas moins réel. Rien, du reste, n'est plus légitime ni plus conforme aux conditions de la jouissance esthétique. Il est donc très-important pour l'art de ne pas négliger cet élément d'attraction, qui n'est en somme qu'une application à l'ensemble du tableau de la loi générale qui domine l'emploi et les rapports des couleurs.

Quant à des règles précises, il n'y faut pas songer.

Rien n'est plus vague et indéfinissable que l'harmonie du coloriste. Si l'œil trouve une jouissance intense dans le contraste des couleurs complémentaires, qui exaltent sa puissance visuelle, il éprouve un plaisir à peu près égal dans la douceur et la sorte d'incertitude qui résulte de la juxtaposition des tons presque semblables. S'il ne peut se fatiguer des *couleurs mères* de Rubens, il se lasse peut-être encore moins vite des gris variés de Velasquez. Il faut, dit-on cependant, que l'impression totale se rapproche autant que possible du blanc, comme celle que l'on rapporte de la contemplation des tableaux de P. Véronèse. Après les avoir contemplés pendant des heures, l'œil conserve la sensation de la lumière blanche qui, en mettant en jeu à la fois toutes ses énergies visuelles, leur conserve un équilibre qui exclut la fatigue.

Ce n'est pas tout, — et ici il semble que la règle soit acceptée de tout le monde, — un coloriste proprement dit, selon Fromentin, est un peintre qui sait conserver aux couleurs de sa gamme, quelle qu'elle soit, riche ou non, rompue ou non, compliquée ou réduite, leur principe, leur propriété, leur ressource et leur justesse, et cela partout et toujours,

dans l'ombre, dans la demi-teinte et jusque dans la lumière la plus vive. C'est par là surtout que les écoles et les hommes se distinguent. Prenez une peinture quelconque, examinez quelle est la qualité du ton local, ce qu'il devient dans la lumière, s'il persiste dans la demi-teinte, s'il persiste dans l'ombre la plus intense, et vous pourrez dire avec certitude si cette peinture est ou n'est pas l'œuvre d'un coloriste, à quelle époque, à quel pays, à quelle école elle appartient.

Il existe à ce sujet, dans la langue technique, une formule usuelle bonne à citer. Chaque fois que la couleur subit toutes les modifications de la lumière et de l'ombre sans rien perdre de ses qualités constitutives, on dit que l'ombre et la lumière sont de même famille; ce qui veut dire que l'une et l'autre doivent conserver, quoi qu'il arrive, la parenté la plus facile à saisir avec le ton local. Les manières d'étendre la couleur sont très-diverses. Il y a de Rubens à Giorgione et de Velasquez à Véronèse des variétés qui prouvent l'immense élasticité de l'art de peindre et l'étonnante liberté d'allures que le génie peut prendre sans changer de but; mais une loi leur est commune à tous et n'est observée que par eux, soit à Venise, soit à Parme, soit à Madrid, soit à Anvers, soit à Harlem : c'est précisément la parenté de l'ombre et de la lumière, et l'identité du ton local à travers tous les incidents de la lumière.

Il semble donc que sur ce point il y ait accord parfait et que la règle soit sans exception. Eh bien! pas du tout, il y a un peintre, le plus grand peut-être, à coup sûr un des plus grands, qui rompt en visière avec l'usage et la tradition de tous les coloristes, qui foule aux pieds la loi respectée, imposée par eux, et pour comble, ce peintre est un de ceux qui ont été le plus curieux des faits qui se rapportent à la lumière, c'est Rembrandt.

Au lieu de lier la couleur à la lumière, il les sépare.

Dans ses lumières tout est blanc, dans ses ombres tout est brun. Ce qu'il considère dans le ton, c'est la valeur ; la couleur est perpétuellement sacrifiée.

Un des peintres les plus observateurs de notre temps, celui de tous peut-être dont l'œil saisit de la manière la plus fine et la plus sûre les infiniment petits et les imperceptibles délicatesses des jeux de la lumière et de l'ombre, Meissonier, ne craint pas, sur ce point, de suivre l'exemple de Rembrandt. Dans les lumières vives, il supprime résolûment le ton local, comme s'il était dévoré par le rayon lumineux. On savait déjà que la vive lumière atténue les colorations, mais on n'osait pas aller jusqu'à la décoloration complète. Une école nouvelle, qui s'efforce d'appliquer à la couleur l'observation directe et l'absolue sincérité que le réalisme contemporain s'était jusqu'alors donné la tâche d'appliquer surtout au choix des sujets et à la représentation de la forme (1), proclame comme un des principaux articles de son programme ce principe de la décoloration des tons par le reflet direct du soleil, qu'elle croit avoir découvert, mais qui est depuis longtemps démontré par la science. De même, en effet, que la lumière blanche, décomposée par le prisme, produit toute la série des couleurs, de même sous le rayon direct du soleil, ces couleurs peuvent, en certaines circonstances, se ramener à l'unité primitive, et s'évanouir en une résultante unique, qui est la lumière.

Il est facile de comprendre que cette observation ait

(1) Ce n'est pas à dire que les réalistes fussent indifférents aux questions de lumière et de couleur. Loin de là, leurs procédés sont très-intéressants à étudier à ce point de vue. Mais, s'ils sont arrivés instinctivement à des résultats vraiment instructifs, il faut bien dire que ce n'est pas de ce côté que se portait l'effort raisonné de leur réforme. C'est précisément le contraire qui est vrai pour l'école du plein air. Son but est surtout de rechercher la vérité en tout ce qui touche au coloris et aux effets de la lumière.

échappé aux peintres habitués au jour toujours plus ou moins atténué de l'atelier; mais, par la même raison, il est tout simple qu'elle ait fini par frapper des artistes accoutumés à peindre en plein soleil.

Nous nous sommes bien longtemps arrêté sur cette question de la couleur. C'est que, en somme, c'est le fond même de la peinture. Les combinaisons de lignes et de formes lui sont communes avec la sculpture et l'architecture. La couleur lui appartient en propre, et, quoi qu'en dise l'école académique qui s'entête à la considérer comme une sorte d'accessoire de pur ornement, la couleur a, comme le dessin, son expression morale et se prête également à la manifestation de la personnalité de l'artiste.

L'expression de la couleur est tellement incontestable, qu'on a pu parfois reprocher aux coloristes de transformer complétement la signification des scènes qu'ils représentent. Il en existe, en particulier, deux exemples souvent cités, la *Montée au Calvaire* et le *Martyre de saint Liévin*, par Rubens. Un grand nombre de critiques ont accusé avec énergie la contradiction de ce qu'ils appellent le contre-sens de la couleur et du sujet. Si la couleur n'avait pas eu de rapport avec l'expression morale, comment ce contre-sens pourrait-il se produire? Les adversaires de la couleur reconnaissent donc et proclament par leurs reproches mêmes son importance au point de vue de la manifestation des impressions morales.

Il est vrai que le coloris de la *Montée au Calvaire* est éclatant comme une fanfare, et que ce rayonnement de couleur semble mieux convenir à un triomphe qu'à une scène aussi douloureuse. Il est certain que ce n'est pas ainsi que l'eussent conçue les Orcagna, le Caravage ou Ribera. Mais est-ce bien une raison pour qu'on accuse la conception de Rubens de manquer à la logique? Ce n'est pas l'avis d'un des hommes qui ont étudié l'œuvre de Ru-

bens avec le plus de soin et de scrupule, E. Fromentin : « Tout cela, dit-il, fait oublier le supplice et donne la plus manifeste idée d'un triomphe. Telle est la logique particulière de ce brillant esprit. On dirait que la scène est prise à contre-sens, qu'elle est mélodramatique, sans gravité, sans majesté, sans beauté, sans rien d'auguste, presque théâtrale. Le pittoresque qui pouvait la perdre, est ce qui la sauve. La fantaisie s'en empare et l'élève. Un éclair de sensibilité vraie la traverse et l'ennoblit. Quelque chose comme un trait d'éloquence en fait monter le style. Enfin je ne sais quelle verve heureuse, quel emportement bien inspiré font de ce tableau justement ce qu'il fallait qu'il devînt, un tableau de mort triviale et d'apothéose. » De mort triviale par le sujet, d'apothéose par l'éclat lumineux de la couleur, par ce que Fromentin lui-même appelle un peu plus loin : « une gloire et un cri de clairon ».

Il explique de la même manière le *Martyre de saint Liévin* : « Ne voyez, dit-il, que le cheval blanc qui se cabre sur un ciel blanc, la chape d'or de l'évêque, son étole blanche, les chiens tachés de noir et de blanc, quatre ou cinq noirs, deux toques rouges, les faces ardentes, au poil roux, et tout autour, dans le vaste champ de la toile, le délicieux concert des gris, des azurs, des argents clairs ou sombres, et vous n'aurez plus que le sentiment d'une harmonie radieuse, la plus admirable peut-être et la plus inattendue dont Rubens se soit jamais servi pour exprimer, ou, si vous voulez, pour faire excuser une scène d'horreur. »

Ces contrastes sont dans la nature des coloristes. Quand ils choisissent un sujet, on peut être sûr que c'est par le coloris qu'il a saisi leur imagination ; aussi est-ce par le coloris qu'ils sauvent ce qui peut lui manquer d'un autre côté, Rubens particulièrement. « Il tient fortement à la terre, dit Fromentin, il y tient plus que per-

sonne parmi les peintres dont il est l'égal. C'est le peintre qui vient au secours du dessinateur et du penseur et qui les dégage. Aussi beaucoup de gens ne peuvent-ils le suivre dans ses élans. On a bien le soupçon d'une imagination qui s'enlève ; on ne voit que ce qui l'attache en bas, dans le commun, le trop réel, les muscles épais, le dessin redondant ou négligé, les types lourds, la chair et le sang à fleur de peau. On n'aperçoit pas qu'il a cependant des formules, un style, un idéal, et que ces formules supérieures, ce style, cet idéal sont dans sa palette. »

Quand le coloriste ne ferait que manifester sa personnalité de coloriste, c'est-à-dire cet ensemble de qualités résultant d'une organisation particulière qui fait que son élément est la lumière, que son moyen d'exaltation est sa palette, et que son but est de mettre les spectacles de la nature dans toute leur évidence et toute leur gloire, en un mot que sa manière de comprendre les choses est de les voir dans un rayon et que ce rayonnement est pour lui la jouissance suprême, ne serait-ce pas assez pour que l'on pût dire que la couleur n'est pas dépourvue de toute signification morale? Il n'est pas exact d'ailleurs que les coloristes soient nécessairement condamnés à sacrifier le dessin. Rubens, Véronèse, Titien, Rembrandt, Giorgione, le Tintoret, le Corrège, Delacroix ne sont pas des dessinateurs aussi médiocres qu'on veut bien le dire. Ce qui est vrai, c'est que le dessin ne constitue pas leur préoccupation exclusive.

Il ne serait même pas bien difficile de prouver que par certains côtés, et par les côtés les plus importants, le dessin des coloristes est supérieur à celui des maîtres qui font profession de cultiver uniquement le dessin. Leur modelé est plus vrai et plus vivant, et il me semble incontestable que la ligne ondoyante et noyée par laquelle ils marquent les contours est plus près de la nature que la ligne

coupante et roide qui enlève à l'emporte-pièce les figures d'Ingres et des peintres de son école.

Cette prétendue indifférence du coloriste et du coloris pour le caractère moral de la scène à rendre est précisément fondée sur une observation incomplète et superficielle des œuvres de quelques peintres, comme le Véronèse et Rubens, dans lesquelles on s'entête à ne voir que la couleur, parce que c'est la qualité qui frappe le plus immédiatement. On veut absolument qu'ils n'aient songé qu'à éblouir les yeux. Cela n'est juste que d'un très-petit nombre de toiles de P. Véronèse. Nous avons montré à quoi se réduit ce reproche par les observations de Fromentin sur la *Mise au tombeau* et le *Martyre de saint Liévin* par Rubens. En tout cas, l'exemple de Delacroix nous semble suffisant pour démontrer qu'on a grand tort de le généraliser. Il serait difficile de trouver dans son œuvre de quoi le justifier. Personne ne niera qu'il n'ait été un des plus grands coloristes. Cependant toujours il s'est visiblement appliqué, non-seulement à concilier les splendeurs de sa palette avec le caractère des sujets traités par lui, mais presque toujours le ton général de ses peintures déclare pour ainsi dire d'avance et fait ressortir ce caractère. Avant d'arriver assez près de sa toile pour en discerner les figures et l'action, l'œil est saisi par la note terrible, sombre ou éclatante, qui résume et condense l'impression du sujet lui-même.

Théophile Sylvestre, qui fut un des trois ou quatre critiques d'art vraiment compétents de ce siècle, remarque justement que dans son *Christ en croix,* « pour pousser à bout l'effet de son tableau, Delacroix n'a pas manqué d'agiter la nature extérieure : la terre tremble, le ciel s'obscurcit, le soleil traverse de lueurs ensanglantées les nuages noirs qu'un vent impétueux roule les uns contre les autres et traîne vers la terre comme des crêpes déchirés. La foule, enveloppée de ténèbres, s'épouvante, reconnaît la mort du

juste et la colère de Dieu. Le génie ambitieux du grand artiste voudrait à chacune de ses émotions remuer la création entière. Dans la *Pietà* que l'on voit au fond d'une obscure église de Paris, le paysage est sombre et désolé comme l'âme de la mère qui pleure sur le corps de son enfant mort. Dans le *Naufrage de don Juan*, les malheureux sont entre deux infinis : la mer qui va les engloutir et le ciel qui déroule au-dessus de leurs têtes ses mornes profondeurs... Non-seulement le peintre exalte à l'infini la physionomie de ses héros, mais il nous les fait voir, je ne sais par quelle magie, à travers des couleurs dont chacune rappelle à la fois un trait de la nature et une aspiration de l'âme; il poursuit entre le bleu et le vert l'immensité du ciel et de la mer, fait retentir le rouge comme le son des trompettes guerrières et tire du violet de sombres gémissements. C'est ainsi qu'il retrouve dans la couleur les chants de Mozart, de Beethoven et de Weber. »

On peut soutenir, si l'on veut raffiner, que l'expression morale d'un tableau tient moins à la couleur elle-même qu'à la somme de lumière et d'ombre qu'elle contient, et partir de cette distinction entre la lumière et la couleur, pour attribuer au clair-obscur proprement dit une partie de l'impression que font sur nous les œuvres des coloristes. Cela peut être vrai pourvu qu'on ne l'exagère pas. Il est certain que le blanc et le noir par leurs relations et leurs contrastes agissent sur nous avec une puissance singulière. Cette puissance est telle qu'elle suffit à la gravure pour rendre une bonne partie des effets de la peinture. C'est sur cette observation qu'est fondée la pratique des *clair-obscuristes*, qui, comme Rembrandt, suppriment souvent la couleur, pour peindre le plus qu'ils peuvent avec la lumière et l'ombre.

Cette pratique n'est du reste qu'une exagération de l'emploi ordinaire du clair-obscur. Le clair-obscur, avons-

nous dit, est l'art d'éclairer le tableau. C'est bien là, en effet, la signification la plus étendue du mot; mais, pour un peintre qui tient compte de la réalité des choses, tous les objets sont nécessairement enveloppés d'air, et l'air, tout transparent qu'il peut être, a sa couleur propre qu'on ne peut négliger. Son interposition a donc pour effet d'atténuer, de vaporiser les colorations dans une mesure qui varie avec les distances. Une montagne vue de près, au soleil, s'enveloppe d'une sorte de poussière lumineuse; vue de loin, elle paraît être d'un bleu sombre. Pour peu qu'on exagère la densité de l'atmosphère interposée, on fait naître une foule d'accidents pittoresques de la lumière, de l'ombre et de la demi-teinte, du relief et des distances, et l'on arrive ainsi à noyer toutes choses dans un milieu plus ou moins factice, qui, en les dissimulant derrière un voile mystérieux, imprime aux couleurs et aux formes des modifications d'aspects qui se prêtent à la fantaisie poétique, par les facilités qu'il offre aux effets et aux contrastes des ombres et des lumières.

C'est ce que fait toujours Rembrandt, et parfois il a poussé l'effort dans ce sens jusqu'à devenir presque inintelligible. C'est tout au plus si l'on commence à se rendre compte des conditions dans lesquelles a été peinte sa fameuse *Ronde de nuit*, dont le nom seul témoigne des exagérations du clair-obscuriste, puisque cette prétendue *Nachtwacht* est en réalité une scène de jour.

Ces exagérations qui exigent une transposition générale de la gamme lumineuse sont donc, comme on voit, très-périlleuses, puisque le peintre par excellence de cette fantasmagorie du clair-obscur y a échoué quelquefois. Mais, quand l'effet est réussi, il est prodigieux, soit dans le sens de l'exaltation de la lumière, soit dans celui des mystères de l'ombre et de la demi-teinte. On éprouve dans le premier cas une intensité, une plénitude de sensation qui

épuise notre puissance de sentir ; dans le second le mystère même des formes et des couleurs noyées dans l'ombre à demi-transparente attire, retient l'œil et l'esprit, et les jette en des rêveries pleines de charme et de mélancolie.

Rien donc n'est plus propre à rendre des impressions morales que l'emploi du clair-obscur ainsi entendu ; rien ne se prête plus complaisamment à la fantaisie individuelle et aux transformations poétiques de la réalité. C'est un élément artistique incomparable, qui ouvre à l'expression de la personnalité un champ infini. Par quoi se marque surtout la personnalité de Rembrandt? Par la recherche de la beauté physique? par l'exacte imitation des choses? par la netteté et la rigueur de son dessin? Nul n'oserait le dire. Par le caractère nouveau, humain, de ses scènes religieuses? par l'intensité de vie dont il a su animer ses figures? Oui, sans doute, mais surtout par l'emploi particulier qu'il a fait du clair-obscur, par cette poursuite obstinée de la lumière au milieu même de l'ombre et par la puissance d'expression qu'il a su en tirer.

§ 4. **Le dessin. — Déformations résultant du mouvement. — Les dessinateurs de la ligne et les dessinateurs du mouvement. — Démonstration physiologique de la supériorité des dessinateurs du mouvement.**

Nous avons dû nous arrêter un peu longuement sur cette importante question de la couleur et de la lumière, précisément parce que son importance est contestée. Est-ce à dire que nous contestions celle du dessin? Pas le moins du monde. Quelque irritant que puisse être le byzantinisme des argumentations (1) par lesquelles les prétendus clas-

(1) On est allé jusqu'à chercher des arguments dans le fait des

siques s'efforcent de démontrer sa supériorité sur la couleur, nous ne songeons nullement à prendre en main la thèse contraire et à soutenir que le dessin n'est rien parce qu'il se trouve des gens pour déclarer qu'il est tout.

Nous ne répéterons pas non plus qu'il est « la probité de l'art », parce que, à dire la vérité, nous ne comprenons pas trop ce que signifie cet aphorisme déclamatoire ; nous

influences réciproques des couleurs juxtaposées. « La couleur, a-t-on dit, est relative ; la forme est absolue. » Cette proposition est doublement fausse. Ce n'est pas la couleur, c'est *notre œil*, qui est relatif. Chimiquement et physiquement la couleur ne change pas par le voisinage ; ce qui change, c'est notre pouvoir visuel. Or, cette modification d'impression se produit également pour la perception des formes. Sans parler des *anamorphoses*, des raccourcis, est-ce qu'il ne suffit pas de rapprocher deux formes pour exagérer ou atténuer les impressions de grandeur, de largeur, de sveltesse, d'épaisseur, de courbure, de roideur, de grâce, etc., que pouvait produire chacune d'elles considérée isolément ? En supposant qu'on puisse contester le fait dans sa généralité, il est bien certain que l'impression esthétique de la forme est essentiellement modifiable par le rapprochement et la comparaison. Or, c'est l'impression esthétique que nous avons seule à considérer ici.

Un argument non moins étonnant est celui qui consiste à dire que, « à mesure que la création s'élève, elle diminue l'importance de la couleur pour *s'attacher* de préférence au dessin ». Ainsi la la coloration s'atténue du minéral au végétal, du végétal à l'animal, et le moins coloré de tous les animaux est l'homme... après le singe, toutefois. On veut bien reconnaître toutefois que « les oiseaux ont encore des teintes splendides ». C'est fort heureux, car en réalité il y en a beaucoup, ainsi que des insectes, dont le coloris est infiniment plus brillant et plus varié que celui de la plupart des minéraux ; mais on se venge de cet aveu qui gêne la symétrie de l'argumentation, en remarquant « que les plus intelligents sont les moins colorés ». A preuve, le rossignol comparé au paon. N'y a-t-il pas là de quoi déconcerter les plus obstinés coloristes ? Et si cela ne suffit pas, comment résister à ce trait foudroyant : « Le corps humain est l'œuvre d'un dessinateur et non celle d'un coloriste. » ? Voilà le bon Dieu lui-même enrôlé parmi les dessinateurs. Il méprise le coloris, et les coloristes n'ont pas à compter sur lui.

n'essayerons pas davantage d'assigner des rangs, parce que, s'il nous paraît manifeste que la peinture sans la couleur ne ne serait plus de la peinture, il n'est pas moins évident que de la couleur qui ne représenterait aucune forme ne saurait constituer un art. Nous nous contenterons de considérer la forme et la couleur comme étant deux éléments essentiels de la peinture, puisque la peinture est par définition la représentation colorée des formes.

Nous pourrions ne pas insister ici sur le dessin, parce que nous avons eu suffisamment l'occasion d'en parler à propos de l'architecture et de la sculpture. Nous devons dire cependant que le dessin pictural a une importance particulière, précisément parce que la peinture admet une recherche de l'expression par le geste, l'attitude et la physionomie qui peut être poussée beaucoup plus loin que dans la sculpture. Le tableau, par cela même qu'il permet le groupement, et qu'il peut, par la perspective, se creuser et s'étendre à l'infini, permet de donner aux actions une intensité et une énergie que supporte difficilement une figure isolée. Les gestes violents et emportés, les attitudes *instables*, difficilement acceptables dans l'œuvre sculptée, sont parfaitement à leur place sur une toile, parce qu'ils y trouvent leur explication dans l'ensemble de l'œuvre. Nous sommes loin de refuser le mouvement à la sculpture, surtout dans les groupes, mais la matière même qu'elle emploie se prête mal aux dislocations que permet la peinture dans les actions violentes.

Ces dislocations, qui sont fréquentes dans les œuvres de certains artistes, pleins de fougue et d'élan, qui cherchent avant tout la vie (1), tels que Rubens et Delacroix,

(1) Le dessin, dans la véritable et complète acception du mot, est inséparable de l'impression. Burger, dans son Salon de 1861, écrivait : « On dit à tout propos que l'école actuelle est universellement habile dans le métier, que tout le monde sait peindre et

constituent par elles seules une différence considérable entre le dessin des peintres et celui des sculpteurs. On comprend en effet que le peintre, n'ayant à sa disposition qu'un moment de la durée, s'efforce d'en tirer tout l'effet possible en étendant pour ainsi dire au passé et à l'avenir le geste présent de son personnage. Le geste n'est pas un mouvement arrêté, car alors il se confondrait avec l'attitude; c'est un mouvement qui se continue. Le peintre qui n'a pas la ressource de reproduire directement cette continuité, a pour devoir de la faire sentir, en ajoutant à l'immobilité forcée de l'attitude qu'il substitue au geste quelque chose de celle qui a immédiatement précédé et de celle qui suivra immédiatement.

On conçoit facilement que cette *attitude multiple* dans un même moment ne saurait exister dans la réalité matérielle. C'est donc une licence que se permet le peintre, uniquement parce qu'au-dessus de la réalité purement matérielle de l'immobilité du moment choisi par lui, il y a la vérité supérieure de la vie, qui fait que cette immobilité n'est qu'un point imperceptible dans une série de mouvements ; c'est ainsi qu'un cercle peut être considéré comme une suite de lignes droites très-courtes se reliant les unes aux autres par une infinité d'angles très-ouverts. Si l'on donnait à chacune de ces lignes droites une dimension appréciable, le cercle disparaîtrait et se transformerait visiblement en un polygone. Si au contraire ces

que, si l'inspiration, l'intelligence et la poésie manquent, la pratique du moins, dans l'école contemporaine, égale la pratique des grandes écoles d'autrefois. C'est là une erreur extrêmement complaisante. Oui, l'idée, la conception et la conviction, ce véritable amour de l'art manquent à nos artistes les plus vantés ; mais comme *l'exécution est inséparable d'une impression vive et juste,* ils sont même incapables de dessiner, de modeler, et de mettre à l'effet les images insignifiantes qu'ils inventent péniblement pour flatter le mauvais goût d'un public ennuyé. »

lignes se réduisent à des points, les angles produits par leur disposition réciproque deviennent imperceptibles et le cercle reparaît.

De même, si le peintre, sous prétexte d'exactitude, immobilisait ses personnages dans l'attitude unique où il est bien obligé de les prendre, il les tuerait du coup, et par ce scrupule de réalité il arriverait à la suppression même de ce qu'il y a de plus réel dans la réalité : le mouvement, la vie, l'action. Pour les saisir dans leur vérité et pour en rendre l'impression, il est donc forcé de resserrer dans les limites les plus étroites possibles l'attitude unique qui lui est imposée, ce qui n'est possible qu'en y mêlant quelque chose de l'attitude qui a précédé et de celle qui doit suivre (1).

(1) Tous les vrais dessinateurs ont eu la préoccupation du mouvement. Raphaël, sous l'invocation duquel se placent nos « princes du dessin » les désavouerait. Constantin, dans ses *Idées italiennes*, remarque que « la promptitude du mouvement qu'a fait la mère du possédé, dans la *Transfiguration*, a été telle que les vêtements *n'ont pas eu le temps* de suivre l'impulsion du corps ; lui seul a tourné ; la ceinture, n'ayant pas cédé au mouvement, semble être placée de travers, mais l'on voit bien vite que si cette femme reprenait sa première position, la ceinture se trouverait placée convenablement. » Il est évident qu'il y a là une licence que les adorateurs de Raphaël blâmeraient hautement comme une incorrection, s'ils la trouvaient ailleurs que dans une œuvre du maître. Le même Constantin fait encore remarquer que « Raphaël laisse toujours autour de ses figures l'espace nécessaire pour expliquer la position dans laquelle elles se trouvaient au moment qui a précédé celui où il les a représentées ; il a soin de ne pas remplir le vide qu'elles ont laissé. L'on se moquerait fort aujourd'hui, ajoute-t-il, de pareilles attentions, mais Raphaël plaît davantage à chaque fois qu'on le regarde. Les artistes qui méprisent ces petites précautions logiques obtiennent-ils le même effet ? Je citerai deux exemples pour rendre ma remarque plus intelligible. Le premier, c'est le jeune apôtre qui vient s'incliner vers la sœur du possédé ; la place qu'il occupait étant debout est encore libre ; le second exemple est fourni par le père du possédé... C'est ainsi

Voilà ce que ne peuvent pardonner aux grands dessinateurs du mouvement les froids dessinateurs de la « forme absolue », c'est-à-dire de l'immobilité. Pendant que les uns cherchent la vie, les autres s'appliquent uniquement à la poursuite de la ligne. Comparez Rubens et Delacroix à L. David et à Ingres. Il est impossible de trouver, non pas seulement au point de vue de la couleur — nous avons dit sur ce point ce que nous en pensons — mais au point de vue du dessin une antithèse plus complète. Pendant que les moindres figures des premiers semblent bouillonner d'une vie intérieure et puissante qui paraît sans cesse sur le point de les faire sortir du tableau, celles des deux autres, immobiles et froides, ressemblent uniformément à des statues au repos.

Et en effet ce sont des statues, conçues et exécutées comme des statues. En dépit de toutes les admirations académiques et de la convention reçue qui fait de ces deux hommes les premiers des dessinateurs, j'ose affirmer et il me paraît facile de démontrer que cette réputation est singulièrement exagérée, ou que du moins elle repose sur une confusion étrange, qui prouve combien peu leurs admirateurs se rendent compte des différences essentielles de la sculpture et de la peinture. Je reconnais bien que personne n'était plus capable que L. David de faire d'ad-

que Raphael est parvenu à donner à ses figures cette spontanéité de mouvements et cette grâce vraie et sérieuse qui laissent une impression si durable dans les cœurs délicats. » Théophile Sylvestre cite quelques paroles de Delacroix qui montrent bien cette préoccupation du mouvement: « Rubens, Rubens, disait-il, c'est le roi des peintres; il est grand comme Homère, et comme lui il anime d'un trait tout ce qu'il touche. Si l'on éprouve un frisson, en lisant l'*Iliade*, juste au moment où le poète met Achille et Hector en présence, on a le cœur serré devant la toile de Rubens où le soldat romain porte au flanc du Christ un coup de lance qui le traverse. Il y a dans ce coup de lance une impulsion, une force homérique que je n'ai jamais pu oublier. »

mirables académies (1), c'est-à-dire des attitudes, des statues immobiles. Ingres n'avait pas même ce mérite, car on pourrait, sans trop chercher, relever un grand nombre d'incorrections dans les œuvres de ce coryphée du dessin. Mais, en admettant même qu'Ingres ait su dessiner des attitudes aussi bien que L. David, une chose absolument certaine, c'est que ni l'un ni l'autre n'ont su dessiner des gestes et des mouvements; ni l'un ni l'autre n'ont soupçonné que l'art pût avoir pour but de surprendre au vol la vie et de la fixer sur la toile, sans commencer par la tuer. Il est impossible de voir leurs tableaux sans penser à ces cadres où les entomologistes fixent les insectes et les papillons dont ils font collection en leur passant une épingle dans le corps. Chacune des figures de ces maîtres du dessin porte dans le cœur une épingle invisible qui en a fait depuis longtemps un cadavre. Elles ressemblent à des figures vivantes comme les fleurs séchées dans un herbier ressemblent aux fleurs épanouies dans les champs.

La raison en est facile à donner. L'idéal de ces deux artistes était l'idéal de l'art grec, c'est-à-dire l'idéal de la sculpture(2). A force d'admirer les chefs-d'œuvre isolés de

(1) Je n'ai pas besoin de dire que personne n'est moins que moi disposé à envelopper les portraits de L. David et d'Ingres dans la même condamnation que leurs tableaux. Leurs portraits — surtout ceux de L. David — sont souvent d'une vérité saisissante. C'est précisément ce qui démontre la fausseté de leur doctrine au point de vue du dessin. La réalité présente du modèle à reproduire les sauvait de leurs théories académiques en en rendant l'application impossible; d'un autre côté, l'immobilité du modèle dissimulait leur impuissance à saisir et à représenter la vie en mouvement.

(2) Ingres, comme David, est moins peintre que statuaire. C'est le caractère dominant de cette école, comme le remarquait déjà M. Guizot dans son Salon de 1810. Il est vivement frappé de «cette influence de la sculpture sur une école de peinture qui s'est formée d'après des statues. Les maîtres enseignent à peindre à leurs élèves en leur donnant d'abord pour modèles des plâtres. Comment ne

la statuaire, ils en sont venus à la prendre pour le modèle et la règle de tous les arts. Ils ont méprisé la couleur, parce que la sculpture n'a pas besoin d'être colorée et qu'ils ne savaient pas qu'on peignait autrefois les statues; ils ont fait de la recherche de la ligne l'objet presque exclusif des préoccupations du peintre, parce que la ligne est nécessaire à la sculpture comme compensation de l'immobilité relative qui lui est imposée; par le même motif et suivant la même logique, ils ont absolument confondu le dessin pictural, qui se compose de la combinaison de plusieurs attitudes, avec le dessin sculptural, qui n'en compte qu'une seule (1).

Ce qui achève de ruiner la thèse des dessinateurs de l'immobilité, c'est un fait physiologique récemment dé-

seraient-ils pas des coloristes gris et froids ? » Et il ajoutait avec la même justesse : « Le soin que l'école actuelle donne aux formes, aux dépens de la couleur, prouve clairement qu'elle *méconnaît le domaine particulier de la peinture* et qu'elle suit trop exclusivement les traces des statuaires. »

(1) C'est une des raisons pour lesquelles les esquisses sont en général plus vivantes que les dessins achevés. Nous en avons vu, il y a quelques années, un exemple bien frappant. La *Gazette des beaux-arts* avait publié le fac-simile d'un certain nombre des esquisses de M. Paul Baudry pour le grand foyer de l'Opéra. Il y avait là une animation, une vie qui ont en grande partie disparu dans l'œuvre peinte. Les gestes ne manquent pourtant pas dans les peintures de M. Baudry ; on peut même dire qu'ils y sont prodigués, et cependant cela ne remue pas. Tous ces personnages, malgré leurs grands bras et leurs jambes écartées sont fixés dans une immobilité d'autant plus désagréable qu'elle est en contradiction avec ces apparences de mouvements. A quoi tient cette transformation désastreuse? A ceci, que dans les esquisses les gestes sont vaguement indiqués par une multiplicité de traits voisins, qui, par ce voisinage même, animent la figure en marquant plusieurs moments, c'est-à-dire plusieurs attitudes successives simultanément perçues, dans un même mouvement, tandis que ce mélange de succession et de simultanéité a complétement disparu, dans le trait unique et précis de l'attitude définitive.

couvert par la science. Il est aujourd'hui démontré que l'image imprimée sur la rétine y persiste pendant un temps assez long ; que, par conséquent, le geste, bien que passant par une série d'attitudes successives, demeure tout entier à la fois dans l'œil, surtout quand il est rapide, et que, en réalité, la succession se transforme en une simultanéité véritable.

Or, que doit préférer le peintre, de la réalité matérielle ou de la réalité visuelle ? La dernière évidemment, à moins qu'on ne veuille réduire l'art à la photographie (1). Soutenir le contraire, c'est-à-dire imposer à l'artiste l'obligation de représenter l'attitude arrêtée, sous prétexte qu'elle seule existe en fait, puisque la peinture ne dispose que d'un moment unique, est à peu près aussi intelligent que d'interdire au peintre de tenir compte des modifications réciproques qui résultent pour les couleurs de la juxtaposition des tons. Le critique qui oserait prétendre qu'il faut considérer chaque ton isolément et les reproduire chacun dans leur réalité propre, sans s'inquiéter du voisinage, parce qu'en fait le ton n'existe qu'isolément, et que les influences réciproques sont simplement le résultat d'une infirmité de notre œil, celui-là se ferait justement bafouer par tous les artistes, qui savent que la première obligation de l'art est de s'accommoder aux conditions physiologiques de l'humanité, et que la peinture ne peut pas plus se mettre en lutte avec l'œil que la musique avec l'oreille, à moins d'admettre que la première est faite pour les aveugles et la seconde pour les sourds.

(1) La photographie ne donne pas le mouvement, précisément parce qu'elle ne saisit que des attitudes arrêtées. C'est une des raisons principales pour lesquelles elle ne peut remplacer l'art, et c'est pour cela aussi que les dessinateurs de l'école de David et d'Ingres, qui substituent la réalité photographique à la réalité picturale, sont des dessinateurs incomplets.

Ceci nous amène à cette conclusion, que dans la longue et absurde querelle qu'ont soulevée contre les coloristes les partisans exclusifs du dessin, ceux-ci sont arrivés à démontrer que, si la couleur leur manque, le dessin ne leur fait pas moins défaut, j'entends le dessin considéré dans ce qui en fait la vie et le mouvement. Ce qu'ils condamnent comme des incorrections n'est le plus souvent qu'un effet inconscient, mais absolument légitime d'un instinct supérieur de la réalité artistique, laquelle est absolument différente de la réalité photographique. Ils dédaignaient la couleur, ne pouvant y atteindre. Ils se consolaient par en médire et surtout par la satisfaction intime qu'ils trouvaient dans la conviction de leur supériorité pour le dessin proprement dit. Je regrette d'avoir à les priver de cette joie. Mais la découverte de la persistance de l'image rétinienne ne permet pas de leur laisser une conviction, dont, il faut bien le dire, ils ont trop longtemps abusé.

Ils se sont trompés de bonne foi, personne n'en doute ; mais ils se sont trompés absolument, et la science donne raison aux intuitions de génie que, du haut de leur superbe infaillibilité, ils traitaient d'incorrections. Il faudra bien qu'ils se résignent à subir la sentence dont les frappe la science physiologique par la découverte de la persistance de l'image sur la rétine.

§ 5. Déformations résultant de la lumière. — La ligne de contour. — L'arabesque du tableau. — La perspective linéaire et aérienne.

Ces déformations produites par le mouvement, n'ont rien du reste de plus extraordinaire que celles qui résultent de la lumière (1) et de la perspective. Il est pourtant

(1) J'emprunte au livre de M. Ph. Burty, *Maîtres et Petits Maî-*

bien manifeste que ces déformations ne sont dans tous les cas que des apparences. Ni la perspective aérienne ni la perspective linéaire ne changent rien à la réalité physique des choses. Une longue allée de peupliers garde en fait la même largeur à l'extrémité qu'au commencement ; la taille d'un homme ne se rapetisse pas par cela seul que vous l'apercevez à cent mètres de distance. Ce sont là des phénomènes purement subjectifs, dont les dessinateurs sont bien obligés de tenir compte, tout comme les coloristes ; ils ont eu plus de peine à reconnaître que les effets de lumière imposent aux formes des modifications infinies. Ils arrivent cependant peu à peu à le confesser. Ils finiront de même par avouer que le geste et le mouvement ont aussi leurs lois visuelles, qu'on ne peut négliger sans substituer l'immobilité au mouvement et la mort à la vie.

C'est là un fait nouveau sur lequel nous appelons l'attention des artistes, et qui peut, croyons-nous, avoir des conséquences considérables. Quand nous n'aurions fait, en l'énonçant, que fournir un argument de plus contre les prétentions aussi hautaines que mal fondées d'une coterie qui se donne comme l'unique dépositaire de la

tres, un passage bien significatif pour cette question du contour et des déformations que lui fait subir la lumière : « Théodore Rousseau me démontra un jour, dit-il, d'une façon frappante que la forme n'existe pas en elle-même par le contour, mais seulement par la saillie. Il me montra un paysage dont les arbres, frappés par une lumière tombant de face et mangeant les détails, offraient des formes larges et pleines ; l'effet général était fort et simple. Puis il avait scrupuleusement décalqué toutes les formes de ce paysage sur un autre tableau ; il avait allumé au fond un soleil couchant. Les rayons, en perçant de mille traits de feu ce qui tout à l'heure baignait dans des masses tranquilles d'ombre et de claire lumière, accusaient mille petites silhouettes, mordaient les contours, changeaient la physionomie du site jusqu'à le rendre presque méconnaissable. »

vérité artistique, il nous semble que nous n'aurions perdu ni notre temps ni notre peine.

Une observation du même genre se rapporte à la question du contour. Le contour, avons-nous dit, est une ligne idéale suivant laquelle se délimite la juxtaposition d'une couleur à une autre. Elle n'a par elle-même absolument rien de réel. C'est donc par cela même une erreur d'enfermer les corps dans cette ligne rigide et dure qu'affectent la plupart des « dessinateurs » académiques. Cette ligne a un autre inconvénient : elle supprime la perspective aérienne, dont l'effet naturel est de noyer plus ou moins le contour des objets, pour peu qu'ils soient éloignés de nous.

Elle est donc doublement fausse, mais elle l'est triplement si l'on considère que l'homme, ayant deux yeux, voit en même temps en deux places différentes la limite verticale des corps ayant une épaisseur et placés dans son voisinage. Cette limite ne saurait donc être exactement représentée par un trait noir unique. Elle comprend nécessairement un espace appréciable, subordonné, comme toutes les autres surfaces, aux effets de la lumière. La suppression de cet espace ne constitue pas seulement un mensonge au point de vue du contour lui-même, mais elle entraîne la suppression partielle du modelé, auquel cet espace appartient, et qui commence logiquement à celle des deux limites qui est la plus éloignée.

L'exagération de la ligne de contour suppose nécessairement une surface sans profondeur, au moins sur les bords. Elle détruit la sensation à laquelle nous devons de comprendre que l'objet tourne et que le côté que nous ne voyons pas a aussi son relief. L'artiste a beau ensuite modeler celle des deux surfaces qui se présente à son œil, par cela seul que le modelé ne commence pas là où il devrait commencer réellement, il demeure impossible de faire

nettement sentir que la surface postérieure n'est pas une surface plate.

Théoph. Sylvestre remarque à ce propos que, loin de cercler leurs figures de ce fil de fer qu'affectionnent Ingres et son école, Murillo et Corrège le fondaient complétement, et « que Paul Véronèse, Rubens, Rembrandt, l'indiquant librement avec le pinceau et *le portant même en dehors des objets* pour les faire paraître plus saillants, arrivent à un degré de vie qui nous étonne ».

L'importance qu'a, au point de vue de la saillie et du relief, le fait que, regardant les objets avec deux yeux, nous apercevons la ligne qui les limite verticalement à deux points différents, est tellement manifeste, que c'est sur l'observation de ce fait qu'est établi le stéréoscope. L'image photographique, prise par un objectif unique, suppose toujours les corps sans épaisseur, exactement comme les peintures de M. Ingres. Pour leur rendre la saillie qui leur appartient, il suffit de placer à côté l'une de l'autre deux images prises sous des angles un peu différents, comme cela résulte de la disposition naturelle de nos deux yeux, et de considérer en même temps ces deux images, mais de telle manière que chaque œil ne puisse voir que l'une des deux. Le déplacement de la ligne verticale de limite suffit pour les projeter en avant, pour les faire tourner, pour leur rendre leur épaisseur et en accuser vigoureusement le modelé.

C'est-à-dire que nous nous trouvons encore une fois, à propos de la ligne de contour, en face d'un fait scientifique, physiologique, comme pour les dislocations de mouvements et que nous prenons de nouveau en flagrant délit d'ignorance et d'erreur les despotes de la ligne à l'emporte-pièce, qui, nous n'avons pas besoin de le dire, se trouvent être les mêmes qui substituent le dessin sculptural au dessin pictural, sous prétexte que « la forme est absolue ».

Nous n'entrerons pas ici dans le détail de la signification morale de chaque espèce de ligne. Ce que nous en avons dit précédemment suffit, et l'analyse, poussée plus à fond, nous entraînerait trop loin. Nous rappellerons seulement que la ligne générale que produit la masse totale du tableau est une partie importante de ce qu'on appelle *la composition*. C'est ce qu'on entend en langage technique par l'*arabesque* du tableau. On comprend que cette arabesque doit se développer dans un sens conforme au sentiment général de l'œuvre, et que l'impression peut être très-différente, selon que ce développement se produira dans un sens ou dans un autre. Cette arabesque de la ligne occupe une grande place dans les préoccupations de la peinture italienne, et en particulier de Raphael.

La perspective est aussi un des éléments essentiels de la convention picturale. On distingue deux sortes de perspectives, linéaire et aérienne. La première dérive de la constitution de notre organe visuel, qui comprend les objets dans un angle d'autant plus ouvert qu'ils sont plus rapprochés de lui. Nous n'avons pas à nous occuper de la partie technique de la perspective linéaire, qui appartient à la géométrie. Nous ne la considérerons qu'au point de vue de l'art. Le principe est qu'il faut l'appliquer rigoureusement, toutes les fois que cette application n'entraîne pas de conséquences contraires au sentiment esthétique. Mais il peut se présenter des cas où il faut absolument choisir entre l'esthétique et la géométrie. On en trouve des exemples dans Raphael, Paul Véronèse, Le Poussin, et bien d'autres.

L'école d'Athènes offre deux points de vue (1), l'un plus

(1) Le *point de vue* est un point supposé dans l'horizon, toujours à la hauteur de l'œil du spectateur, vers lequel convergent toutes les lignes des cubes qui ont une de leurs surfaces parallèle à la base du tableau. Ainsi dans un édifice, la ligne du toit

bas pour l'architecture, l'autre plus élevé pour les figures. Si les figures eussent été mises au même point de vue que l'architecture, elles eussent présenté un aspect désagréable. Les têtes des personnages placés dans le fond du tableau eussent été bien plus abaissées que celles des premiers plans. On peut juger de cet effet par les figures des disciples qui entourent Aristote et Platon. Le point de vue de l'architecture se trouve dans la main gauche de Platon, celle qui tient le livre. Supposez les personnages à peu près de la même grandeur, tirez une ligne au point de vue, à partir de la tête d'Alexandre, qui est la première du groupe à la droite de Platon, et vous verrez combien serait petite la dernière figure de ce groupe.

Pour dissimuler cet inconvénient, Raphael a eu soin de resserrer ses groupes dans le fond, de manière à cacher les lignes du pavé qui montent à l'horizon.

Si l'architecture eût été placée au point de vue des figures, le peintre eût perdu le beau développement des voûtes. Elles seraient devenues plus étroites et n'auraient pas eu la majesté qu'il a pu leur conserver par un artifice, qui est du reste si peu choquant, qu'il faut beaucoup d'attention pour le découvrir. Ce sont des raisons analogues qui expliquent également les deux lignes d'horizon qu'on trouve dans les *Noces de Cana*. Paul Véronèse a échappé

descend à l'horizon, celle de la base paraît y monter, de telle sorte que ces lignes, suffisamment prolongées, se rencontreraient au point de vue. Si l'on suppose une route en ligne droite, de plusieurs lieues de long et bordée de murs des deux côtés, le spectateur placé à l'entrée de cette route, à égale distance des deux murs, verrait toutes les lignes se rapprocher jusqu'à se confondre à l'horizon en un point unique. C'est le point de vue. La hauteur du point de vue est toujours déterminée par celle de la ligne qui couperait horizontalement le tableau à l'endroit où se rencontreraient les lignes convergentes qui partent du haut du tableau avec celles qui partent de la base.

par ce moyen à la nécessité de donner à son architecture des lignes trop plongeantes. Il faut bien dire d'ailleurs que ces licences sont bien plus acceptables dans des tableaux composés de groupes séparés que dans la représentation condensée d'une action unique.

Quant au choix du point de vue qui détermine la direction des lignes, il est complétement subordonné au sujet et au goût de l'artiste. La perspective n'étant autre chose que la science des apparences, c'est à l'artiste à choisir la disposition qui donnera le plus de développement aux apparences qu'il tient à mettre en vue et qui dissimulera le mieux celles qu'il est le moins utile de montrer. Il est bien évident que, par exemple, Léonard de Vinci aurait commis une faute, si, dans la *Cène*, il avait choisi son point de vue de telle sorte que les personnages, en se profilant les uns sur les autres, eussent caché Jésus-Christ, ou du moins ne lui eussent pas permis de prendre dans l'ensemble une importance supérieure à tout le reste. Aussi a-t-il eu grand soin de disposer son œuvre de manière à ce que la tête même du Christ constituât le point de vue. C'est à elle que mènent toutes les lignes de la perspective, qui devient ainsi l'auxiliaire de la pensée artistique.

La perspective aérienne repose sur le fait que l'interposition de l'air noie plus ou moins les formes, selon que l'éloignement est plus ou moins considérable. Non-seulement l'objet qu'on aperçoit à cent mètres de distance paraît beaucoup plus petit qu'à dix mètres, mais l'image qu'il imprime sur notre œil est infiniment moins nette. Tous les accidents de reliefs disparaissent, et nous ne voyons en réalité qu'une tache plus ou moins colorée qui se détache sur l'horizon suivant tel ou tel contour. Un peintre qui, dans une perspective ayant une certaine profondeur, représenterait les figures des derniers plans avec la même précision et la même netteté que ceux du pre-

mier, violerait les lois de la perspective aérienne, exactement comme il violerait celles de la perspective linéaire, s'il ne tenait pas compte du rapetissement qu'elle impose aux apparences éloignées. Ce rapetissement par lui seul explique dans une certaine mesure l'obscurcissement de l'image et la suppression du détail.

Nous ne parlons pas, bien entendu, de la miniature. Ce genre de peinture repose sur une convention qui n'a rien à faire avec la perspective linéaire et s'il recherche la petitesse, ce n'est pas le moins du monde pour marquer l'éloignement. La miniature n'est qu'une réduction de la peinture ; elle en garde tous les caractères, sauf qu'étant faite pour être vue de très-près, elle n'a pas à craindre d'accumuler les détails, même au-delà de ce qui serait nécessaire dans un tableau de dimensions plus considérables. Le tout est que chacun soit bien à sa place et à son rang.

§ 6. Le métier : exemples empruntés à Delacroix, à Théodore Rousseau et à Rubens.

Devons-nous parler des moyens d'exécution, du métier, de la touche ? Ne pourra-t-on pas dire que tout cela est purement de la technique et n'a pas de place dans un livre d'esthétique ?

Sans doute on le pourra dire et sans doute on le dira. Il est bien certain que ni Platon, ni Kant, ni Schelling, ni Hegel, ni Jouffroy, ni Cousin n'ont eu l'idée d'entrer dans un pareil ordre de faits. La philosophie pure méprise ces réalités, tout comme la beauté pure repousse tout alliage de passion humaine. La métaphysique qui plane dans le vide, au milieu des entités flottantes enfantées par elle (1), dans ce monde que, par une sorte d'ironie provoquante,

(1) En apparence, la métaphysique n'est qu'une sorte de langage

elle, appelle le monde des intelligibles, ne peut vivre que d'abstractions ou de grandes phrases qui s'accommodent mal des détails précis. Le sujet que je vais aborder est donc parfaitement indigne de la grande esthétique, mais je crois qu'il n'en est pas pour cela moins intéressant pour l'art, ce qui me paraît dans une esthétique être la question principale.

Nous ne devons pas oublier que le caractère de la publication d'ensemble dont fait partie ce volume, est précisément de réagir contre ces antiques habitudes d'esprit qu'entretient avec tant de soin, et malheureusement aussi avec tant de succès, la vieille tradition académique, dédaigneuse du fait, et que d'ailleurs le métier, comme on dit, a en peinture une importance toute particulière.

Nous allons donc nous y arrêter un moment, en empruntant nos exemples et nos préceptes à des artistes assez illustres pour que leur témoignage puisse faire autorité.

Voici d'abord Eugène Delacroix. Théophile Sylvestre, qui le connaissait bien et l'avait vu travailler, nous explique très-nettement la manière dont il s'y prenait :

« Le dessin original de Delacroix, dit-il, est très-libre. Comme il voit les choses promptement et d'ensemble, c'est-à-dire à l'état de croquis, chacun de ses coups de crayon devient caractéristique, généralisateur, et déter-

algébrique. Elle opère sur des idées abstraites comme l'algèbre sur des quantités abstraites. Mais au fond les différences sont capitales. D'abord l'algèbre opère à coup sûr d'après des lois scientifiques démontrées, tandis que la métaphysique n'a de la science que l'apparence. De plus elle opère sur des idées vivantes, progressives ou du moins changeantes qu'elle emprunte à la vie réelle et qu'elle est obligée ensuite de dénaturer et d'immobiliser dans des formules mortes. Puis, après les avoir tuées pour leur imposer l'immobilité, elle les ressuscite pour donner à ses entités une existence anthropomorphique de pure fantaisie.

mine avant tout le volume, la saillie des corps et la direction de leurs mouvements.

« Un exemple est nécessaire : supposons une statue horizontalement couchée et à demi plongée dans l'eau. La partie qui surnage et saute à l'œil n'est certes pas un appareil de contours, de lignes détachées, mais un ensemble en saillie. Qui pourrait alors déterminer l'importance propre de ces lignes ou contours? La ligne dans le dessin, comme en mathématiques, n'est-elle pas une hypothèse? La plus grande préoccupation de Delacroix, c'est donc l'étude du volume des corps, l'analyse des épaisseurs. Aussi construit-il ses figures par noyaux, par masses proportionnelles, qui, réunies, forment le modelé. Ainsi procédait Gros, lorsqu'il n'était pas détourné de ses tendances naturelles par un respect obséquieux pour les principes de David. Gros représentait sommairement les principaux plans de la charpente d'un cheval par quelques oves juxtaposées. Géricault a trouvé de la même manière son énergique relief. Si le peintre établit les saillies avec justesse, il ne franchira pas, par ce seul fait, cette limite imaginaire, appelée *ligne* ou *contour*, qui n'est autre chose que le *finissement* des objets. Comprendriez-vous un sculpteur qui, ayant à faire un médaillon, une tête en profil, dessinerait préalablement ce profil ou trait sur sa planche de travail pour remplir ensuite de morceaux de terre l'espace circonscrit? Il ne pourrait manquer d'étrangler dans son réseau linéaire les saillies de la figure vivante. Les procédés matériels de Delacroix ont, du reste, beaucoup de rapports avec quelques moyens statuaires. Ses larges touches rappellent ces fortes balafres employées par Géricault dans le *Radeau de la Méduse* et les coups de pouce imprimés sur la terre molle par les sculpteurs. Il marque d'abord du ton le plus lumineux le point culminant des saillies et entoure leur volume d'un ton sombre ; voilà

déjà l'indication des creux et des pleins, la topographie de la figure humaine marquée par les lumières et les ombres.

« A l'exemple du Titien, de Paul Veronèse et de Rubens, Delacroix commence par ébaucher son sujet en grisaille, pour arriver simplement et promptement à établir l'effet général. Il ne s'amuse jamais à prendre le tableau par places successives, à parfaire une tête, un bras, une main, détails que les amateurs de peinture, espèces de gastronomes, appellent *de bons morceaux*. Ce qu'il veut, c'est la vie de l'ensemble, c'est un drame entraînant. Si vous prenez isolément chacun des personnages, vous serez frappé du développement excessif, quelquefois monstrueux, de ses formes agissantes, développement que l'artiste a jugé nécessaire à l'énergie du mouvement, à l'intensité de l'expression. Si pareil désordre ne se produit pas absolument dans la nature, il n'en existe pas moins dans notre imagination, et c'est surtout à notre imagination que le peintre veut parler. Il dit que « la peinture n'est autre chose que « l'art de produire l'illusion dans l'esprit du spectateur « en passant par ses yeux. » Voilà pourquoi les héros se disloquent en frappant d'estoc et de taille dans l'ardente mêlée ; les chevaux, poussés en avant par le vertige, viennent mourir, s'abattre à nos pieds, sanglants et fumants ; les yeux de l'homme en fureur sortent de leurs orbites ; les vaincus, les victimes, suppliants, renversés, tendent les bras avec toute la violence du désespoir. La main qui excite à la révolte, commande le supplice ou lance la malédiction, grandit outre mesure, sous les touches du pinceau poussées à fond, comme des coups d'épée. Le but n'est pas atteint, mais traversé.

« La nature se livre parfois elle-même à ces débordements. Examinez la foule au moment où un chariot vient d'écraser, dans les rues encombrées, un enfant, une

femme. On respire dans l'air un frisson tragique; l'effroi, la colère, la pitié allument les yeux, tournent les bouches, tordent les mains et font avancer les têtes sur les cols étirés; l'équilibre anatomique est rompu; que devient la régularité des proportions et surtout cette délimitation froide et dure appelée *ligne* ou *contour*? Encore si la plupart des artistes n'outraient pas ce contour, là où il est le plus nuisible à la saillie, au mouvement du corps et ne le considéraient pas comme un moyen commode, quoique brutal, de détacher les figures du champ de la composition ! »

M. Ph. Burty publie dans son livre *Maîtres et Petits Maîtres* des renseignements précieux sur le mode de professer et sur les procédés particuliers de Th. Rousseau, qui lui ont été communiqués par un ancien élève du grand paysagiste.

« La première étude que je lui montrai, écrit M. L. Letronne, ne fut pas trouvée bonne. Il m'expliqua que le dessin ne consistait pas seulement dans l'exactitude des silhouettes ; qu'un arbre n'était pas un « espalier »; qu'il avait « un volume », comme les terrains, l'eau, l'espace ; que la toile seule était plate; qu'il fallait s'empresser, dès le premier coup de brosse, de faire disparaître cette uniformité : « Vos arbres doivent tenir au terrain, vos bran-
« ches doivent venir en avant ou s'enfoncer dans la toile ;
« le spectateur doit penser qu'il pourrait faire le tour de
« votre arbre. Enfin, la forme est la première chose à ob-
« server. Pour la rendre, votre pinceau doit suivre le sens
« des objets qu'il peint. Aucune touche ne doit être mise
« à plat; elle doit toujours compter dans l'ensemble et
« exprimer quelque chose. » Il insista toujours sur ces principes et ne me parla que très-peu de la couleur. Un jour il me dit : « Vous pensiez peut-être qu'en venant chez un coloriste, vous seriez dispensé de dessiner. »

« Après lui avoir présenté une autre étude, il me fit observer qu'une pochade n'avait aucune raison d'être comme étude, que c'était un à peu près qui pourrait conduire à une certaine adresse de pinceau, adresse qui viendrait assez tôt. Là-dessus, je promis de *finir* davantage :
« Entendons-nous sur le mot *fini*. Ce qui finit un ta-
« bleau, ce n'est point la quantité des détails, c'est la jus-
« tesse de l'ensemble. Un tableau n'est pas seulement
« limité par le cadre. N'importe dans quel sujet, il y
« a un objet principal sur lequel vos yeux se reposent
« continuellement ; les autres objets n'en sont que le
« complément. Ils vous intéressent moins ; après cela,
« il n'y a plus rien pour votre œil. Voilà la vraie
« limite du tableau. Cet objet principal devra aussi
« frapper davantage celui qui regarde votre œuvre. Il
« faut donc toujours y revenir, affirmer de plus en plus
« sa couleur. » Il me citait certains tableaux de maîtres à l'appui de son dire. Il me rappelait Rembrandt, qui, plus que tout autre peintre, a compris cela. « Si, au con-
« traire, ajoutait-il, votre tableau contient un détail pré-
« cieux, égal d'un bout à l'autre de la toile, le spectateur
« le regardera avec indifférence. Tout l'intéressant égale-
« ment, rien ne l'intéressera. Il n'y aura pas de limites.
« Votre tableau pourra se prolonger indéfiniment. Jamais
« vous n'en aurez la fin, jamais vous n'aurez *fini*. L'en-
« semble seul *finit* dans un tableau. Le magnifique lion
« de Barye qui est aux Tuileries a bien mieux tous ses
« poils que si le statuaire les eût faits un à un. »

« Il me citait souvent Rembrandt, Claude Lorrain et Hobbema. Pendant que je copiais un van Goyen qu'il possédait : « Celui-ci, disait-il, n'a pas besoin de beau-
« coup de couleur pour donner l'idée de l'espace ; à la
« rigueur vous pouvez vous passer de la couleur, mais
« vous ne pouvez rien faire sans l'harmonie. » Un jour

que je lui parlais de copier un tableau d'Huismans, de Malines : « Il vaudrait mieux, me répondit-il, aller peindre à « Montmartre ou à Barbizon. Ce qui ne vous empêcherait « pas d'aller voir au Louvre comment les maîtres se sont « servis de la nature. »

M. Philippe Burty ajoute : « Cette observation de Rousseau sur la subordination de la coloration à l'harmonie, même monochrome, est très-importante. Il y revenait souvent dans ses conversations. Je possède de lui un petit panneau préparé à la terre de momie. Il me disait : « Le « tableau doit être préalablement fait dans notre cerveau. « Le peintre ne le fait pas naître sur la toile, il enlève suc- « cessivement les voiles qui le cachaient. » En effet, il plaçait sur ce panneau une feuille de papier de soie, les détails menus disparaissaient. Il en ajoutait une seconde, les silhouettes se massaient plus confusément. Il en superposait une troisième, les valeurs d'ombre ou de lumière n'avaient que baissé d'intensité, mais non de rapports. Le squelette du tableau était là, dans sa robuste ossature. « Si je veux achever mon ébauche, ajoutait-il, j'aurai « suivi la marche inverse de ce que je viens de faire. « J'aurai successivement affirmé la lumière, de même « qu'un objet se dégage peu à peu du néant, qui est l'ob- « curité, lorsque l'on monte les marches de l'escalier « d'une cave. La coloration n'est plus qu'une affaire d'ob- « servation visuelle et d'organisation. Il faut toujours la « réserver pour la fin. »

« C'était merveille de lui voir ébaucher un tableau. Quelquefois il traçait au crayon blanc, d'autres fois au fusain, d'autres fois encore à la terre de momie ou à l'encre de Chine, les linéaments principaux de sa composition, le ciel et la terre ; puis, sur cet horizon, la silhouette des arbres ; puis les assises de rochers, et les pleins et les vides, les feuillages et les nuages. C'est dans l'agencement

de ces lignes, presque incorporelles, ou du moins sans masse qui les reliât, qu'éclatait la haute science du dessinateur. Ensuite il accusait le plan sommaire des masses, souvent avec du pastel, ainsi qu'on en vit de magnifiques exemples à sa vente. Le dessin partiel venait avec les circonstances successives, comme naissent, en suivant d'insensibles gradations, l'aube, l'orage ou le soir. De là ce lien subtil et serré entre ses émotions rapides et ses concepts plus laborieux. Chaque jour, chaque heure, vous auriez pu enlever ce qui reposait sur le chevalet ; le tableau *y était*. »

Le métier de Rubens n'est pas moins intéressant à connaître. Le voici analysé par un homme qui l'a étudié de très-près et avec un soin extrême. Il a eu la bonne fortune de voir la *Pêche miraculeuse* « posée à terre, dans une salle d'école, appuyée contre un mur blanc, sous un toit vitré qui l'inondait de lumière, sans cadre, dans sa crudité, dans sa violence, dans sa propreté du premier jour. » Il a mis l'occasion à profit. Nous allons en profiter à notre tour.

« Examiné en soi, l'œil dessus, et vraiment à son désavantage, dit M. Fromentin, c'est un tableau, je ne dirai pas grossier, car la main-d'œuvre en relève un peu le style, mais *matériel*, si le mot exprimait ce que j'entends, de construction ingénieuse, mais un peu étroite, de caractère vulgaire... Quant aux deux torses nus, l'un courbé sur le spectateur, l'autre tourné vers le fond, et vus l'un et l'autre par les épaules, ils sont célèbres parmi les meilleurs morceaux d'académie que Rubens ait peints, pour la façon libre et sûre dont le peintre les a brossés, sans doute en quelques heures, au premier coup, en pleine pâte, claire, abondante, pas trop fluide, pas épaisse, ni trop modelée, ni trop ronflante... Le pêcheur à tête scandinave, avec sa barbe au vent, ses cheveux d'or, ses yeux clairs,

dans son visage enflammé, ses grandes bottes de mer, sa vareuse rouge, est foudroyant. Et, comme il est d'usage dans tous les tableaux de Rubens, où le rouge excessif est employé comme calmant, c'est ce personnage embrasé qui tempère le reste, agit sur la rétine et la dispose à voir du vert dans toutes les couleurs avoisinantes... Ce qu'il y a vraiment d'extraordinaire dans ce tableau, grâce aux circonstances qui me permettent de le voir de près et d'en saisir le travail aussi nettement que si Rubens l'exécutait devant moi, c'est qu'il a l'air de livrer tous ses secrets, et que, en définitive, il étonne à peu près autant que s'il n'en livrait aucun...

« L'embarras n'est pas de savoir comment il faisait, mais de savoir comment on peut si bien faire en faisant ainsi. Les moyens sont simples, la méthode est élémentaire. C'est un beau panneau lisse, propre et blanc, sur lequel agit une main magnifiquement agile, adroite, sensible et posée. L'emportement qu'on lui suppose est une façon de sentir plutôt qu'un désordre dans la façon de peindre. La brosse est aussi calme que l'âme est chaude et l'esprit prompt à s'élancer. Il y a dans une organisation pareille un rapport si exact et des relations si rapides entre la vision, la sensibilité et la main, une telle et si parfaite obéissance de l'une aux autres, que les secousses habituelles du cerveau qui dirige feraient croire à des soubresauts de l'instrument. Rien n'est plus trompeur que cette fièvre apparente, contenue par de profonds calculs et servie par un mécanisme exercé à toutes les épreuves. Il en est de même des sensations de l'œil et par conséquent du choix qu'il fait des couleurs. Ces couleurs sont également très-sommaires et ne paraissent si compliquées qu'à cause du parti que le peintre en tire et du rôle qu'il leur fait jouer. Rien n'est plus réduit quant au nombre des teintes premières, n'est plus prévu que la façon dont

il les oppose ; rien n'est plus simple aussi que l'habitude en vertu de laquelle il les nuance, et rien de plus inattendu que le résultat qui se produit. Aucun des tons de Rubens n'est très-rare en soi. Si vous prenez un rouge, le sien, il vous est aisé d'en dicter la formule : c'est du vermillon et de l'ocre, fort peu rompu, à l'état de premier mélange.

Si vous examinez ses noirs, ils sont pris dans le pot de noir d'ivoire et souvent, avec du blanc, à toutes les combinaisons imaginables de ses gris sourds et de ses gris tendres. Ses bleus sont des accidents ; ses jaunes, une des couleurs qu'il sent et manie le moins bien, en tant que teinture et sauf les ors, qu'il excelle à rendre en leur richesse chaude et sourde, ont, comme ses rouges, un double rôle à jouer : premièrement, de faire éclater la lumière ailleurs que sur des blancs ; deuxièmement, d'exercer aux environs l'action indirecte d'une couleur qui fait changer les autres, et par exemple de faire tourner au violet, de fleurir en quelque sorte un triste gris, fort insignifiant et tout à fait neutre, envisagé sur la palette. Tout cela, dirait-on, n'est pas bien extraordinaire.

« Des dessous bruns avec deux ou trois couleurs actives pour faire croire à la richesse d'une vaste toile, des décompositions grisonnantes obtenues par des mélanges blafards, sont les intermédiaires du gris entre le grand noir et le grand blanc ; par conséquent, peu de matières colorantes et le plus grand éclat de couleurs, un grand faste obtenu à peu de frais, de la lumière sans excès de clarté, une sonorité extrême avec un petit nombre d'instruments, un clavier dont il néglige à peu près les trois quarts, mais qu'il parcourt en sautant beaucoup de notes et qu'il touche, quand il le faut, à ses deux extrémités, — telle est, en langage mêlé de peinture et de musique, l'habitude de ce grand praticien. Qui voit un tableau de lui les connaît

tous, et qui l'a vu peindre un jour l'a vu peindre presque à tous les moments de sa vie.

« Toujours c'est la même méthode, le même sang-froid, les mêmes calculs. Une préméditation calme et savante préside à des effets toujours subits. On ne sait pas trop d'où vient l'audace, à quel moment il s'emporte, s'abandonne...

« L'exécution est de premier coup, tout entière, ou peu peu s'en faut. Cela se voit à la légèreté de certains frottis, dans le Saint-Pierre en particulier, à la transparence des grandes teintes plates et sombres, comme les bateaux, la mer et tout ce qui participe au même élément brun, bitumineux ou verdâtre. Cela se voit également à la facture non moins preste, quoique plus appliquée, des morceaux qui exigent une pâte épaisse et un travail plus nourri. L'éclat du ton, sa fraîcheur, et son rayonnement sont dus à cela. Le panneau à base blanche, à surface lisse, donne aux colorations franchement posées dessus cette vibration propre à toute teinture appliquée sur une surface claire, résistante et polie. Plus épaisse, la matière serait boueuse ; plus rugueuse, elle absorberait autant de rayons lumineux qu'elle en renverrait, et il faudrait doubler d'efforts pour obtenir le même résultat de lumière ; plus mince, plus timide, ou moins généreusement coulée dans ses contours, elle aurait ce caractère émaillé qui, s'il est admirable en certains cas, ne conviendrait ni au style de Rubens, ni à son esprit, ni au romanesque parti pris de ses belles œuvres. Les deux torses, aussi rendus que peut l'être un morceau de nu de ce volume, dans les conditions d'un tableau mural, n'ont pas subi non plus un grand nombre de coups de brosse superposés...

« A plus forte raison, dans tout ce qui est secondaire, appuis, parties sacrifiées, larges espaces où l'air circule, accessoires, bateaux, vagues, filets, poissons, la main court et

n'insiste pas. Une vaste coulée du même brun, qui brunit en haut, verdit en bas, se chauffe là où existe un reflet, se dore où la mer se creuse, descend depuis le bord des navires jusqu'au cadre. C'est à travers cette abondante et liquide matière que le peintre a trouvé la vie propre à chaque objet, qu'il a *trouvé sa vie*, comme on dit en terme d'atelier. Quelques étincelles, quelques reflets posés d'une brosse fine, et voilà la mer. De même pour le filet avec ses mailles, et ses planches et ses liéges ; de même pour les poissons qui remuent dans l'eau vaseuse et qui sont d'autant mieux mouillés qu'ils ruissellent des propres couleurs de la mer ; de même aussi pour les pieds du Christ et pour les bottes du matelot rutilant. Vous dire que c'est là le dernier mot de l'art de peindre, quand il est sévère et qu'il s'agit, avec un grand style dans l'esprit, dans l'œil et dans la main, d'exprimer des choses idéales ou épiques, soutenir qu'on doit agir ainsi en toute circonstance, autant vaudrait appliquer la langue imagée, pittoresque et rapide de nos écrivains modernes aux idées de Pascal. Dans tous les cas, c'est la langue de Rubens, son style, et par conséquent ce qui convient à ses propres idées.

« L'étonnement, quand on y réfléchit, vient de ce que le peintre a si peu médité, de ce que, ayant conçu n'importe quoi et ne s'en étant pas rebuté, ce n'importe quoi fait un tableau, de ce qu'avec si peu de recherches il ne soit jamais banal, enfin de ce qu'avec des moyens si simples, il arrive à produire un pareil effet. Si la science de la palette est extraordinaire, la sensibilité de ses agents ne l'est pas moins, et une qualité qu'on ne lui supposerait guère vient au secours de toutes les autres : la mesure et je dirai la sobriété dans la manière purement extérieure de se servir de la brosse.

« Il y a bien des choses qu'on oublie de notre temps ou qu'on a l'air de méconnaître ou qu'on tenterait vainement

d'abolir. Je ne sais trop où notre école moderne a pris le goût de la matière épaisse et cet amour des pâtes lourdes qui constituent aux yeux de certaines gens le principal mérite de certaines œuvres. Je n'en ai vu d'exemples faisant autorité nulle part, excepté dans les praticiens de visible décadence, et chez Rembrandt qui apparemment n'a pu s'en passer toujours, mais qui lui-même a su s'en passer quelquefois. En Flandre, c'est une méthode heureusement inconnue, et quant à Rubens, le maître accrédité de la fougue, les plus violents de ses tableaux sont souvent les moins chargés. Je ne dis pas qu'il amincisse systématiquement ses lumières, comme on l'a fait jusqu'au milieu du seizième siècle et qu'il épaississe à l'inverse tout ce qui est teinte forte. Cette méthode, exquise en sa destination première, a subi tous les changements apportés depuis par le besoin des idées et les nécessités plus multiples de la peinture moderne. Cependant s'il est loin de la pure méthode archaïque, il est encore plus loin des pratiques en faveur depuis Géricault, pour prendre un exemple récent chez un mort illustre. La brosse glisse et ne s'engloutit pas ; jamais elle ne traîne après elle ce gluant mortier qui s'accumule au point saillant des objets et fait croire à beaucoup de relief parce que la toile elle-même en devient plus saillante. Il ne charge pas, il peint ; il ne bâtit pas, il écrit ; il caresse, effleure, appuie. Il passe d'un enduit immense au trait le plus délié, le plus fluide, et toujours avec ce degré de consistance ou de légèreté, cette ampleur ou cette finesse qui conviennent au morceau qu'il traite, de telle sorte que la prodigalité et l'économie des pâtes sont affaire de convenance locale, que le poids ou l'extraordinaire légèreté de sa brosse sont aussi des moyens d'exprimer plus justement ce qui demande ou non qu'on y insiste. »

Je n'ai pas reculé devant la longueur de la citation, parce que, pour des peintres, rien ne peut remplacer cette

précision de détails, cette netteté d'explication de l'homme qui a vu et examiné de près. Pour les autres, rien n'est plus propre à leur faire bien comprendre l'importance de ce travail matériel dont on ne se rend pas compte, quand on ne l'a pas pratiqué, que les artistes mêmes de nos jours, un grand nombre du moins, semblent négliger, comme s'ils comptaient pour rien la main, le principal agent de l'esprit. On croirait vraiment qu'ils s'imaginent que l'œuvre du peintre se réduit à remplir de couleur l'espace compris entre deux lignes, et que la manière d'opérer cette besogne importe peu.

Je voudrais bien savoir ce que diraient ces sceptiques du métier si, invités à aller entendre un grand orateur, ils trouvaient à sa place un monsieur qui, après leur avoir expliqué que, le discours étant écrit, il n'y a nul inconvénient à ce qu'il soit lu par un autre, se mettrait à le déclamer à la façon dont la docte université habitue ses écoliers à réciter leurs leçons? De quoi auraient-ils à se plaindre? Est-ce qu'ils n'auraient pas l'œuvre du grand orateur, avec sa composition, ses idées, son style? Qu'y manquerait-il? presque rien en vérité, l'action, l'intonation, l'accent, c'est-à-dire ce qui répond précisément en peinture à l'exécution, à la touche. Ils se sauveraient cependant en se bouchant les oreilles. C'est exactement pour la même raison qu'on passe devant leurs tableaux en détournant la tête. Il y manque le geste, l'intonation et l'accent.

Eh quoi! on peut dans une certaine mesure juger du caractère et de l'intelligence d'un homme rien qu'à voir sa manière de porter la tête, de tenir ses bras en marchant, de poser ses pieds, et vous refusez à la main du peintre la faculté d'exprimer ses sentiments, ses émotions, son âme! Il suffit parfois d'entendre parler une personne pendant quelques minutes, dût-on même ne pas comprendre le sens de ses paroles, pour se faire, par le ton, l'accent, le tim-

bre même, une idée exacte et juste de son tempérament moral, et cette correspondance, cette concordance de toutes les parties de l'homme, qui éclate si vivement dans la vie quotidienne que, rien qu'à regarder un passant dans la rue, on le classe, vous ne voulez pas qu'elle se trouve chez ceux des hommes qui sont par nature et par profession les plus impressionnables et l'on peut dire les plus synthétiques de tous, chez les artistes qui précisément sont artistes par cela surtout qu'ils sont tout entiers dans chacune de leurs émotions et que chaque impression tour à tour les saisit, les domine, les enlève, comme s'ils ne pouvaient être sensibles à nulle autre.

§7. La touche au point de vue de la personnalité de l'artiste et de l'individualité des choses. — Rubens. — Franz Hals. — E. Delacroix. — Erreur de l'enseignement académique.

Une telle prétention serait absolument insoutenable. Il est trop évident que le travail de la main correspond directement au caractère des sensations de l'œil et des opérations de l'esprit, dont il n'est que l'expression immédiate. Théoriquement le contraire serait inintelligible. En fait, ne voyons-nous pas des observateurs se faire fort de reconnaître le caractère et les habitudes des gens à la seule inspection de leur écriture? sans doute il y a là quelque exagération parce qu'il y a beaucoup d'écritures insignifiantes par cela même qu'il y a beaucoup d'âmes banales et sans caractère propre. Il est vrai que cette insignifiance de l'écriture est déjà un indice. Mais il n'y a personne (je parle de ceux qui observent) qui n'ait eu l'occasion de remarquer des écritures vives ou hésitantes, précises ou embrouillées, énergiques ou molles, emportées ou calmes, élégantes ou vulgaires et qui n'ait été frappé

de l'étroite et juste relation de ces qualités avec les traits saillants du tempérament de ceux qui les avaient tracées. Le tort de la graphologie est de prétendre expliquer l'homme tout entier et de faire des portraits complets d'après quelques lignes écrites. Il y a là une impossibilité manifeste, mais cette étude, ramenée à ses limites vraies, repose certainement sur un fondement sérieux.

C'est par les mêmes raisons et avec des restrictions analogues, qu'on peut affirmer le rapport général de la touche avec le tempérament de l'artiste, toutes les fois que la touche est sincère et spontanée. Il est trop évident que si l'artiste substitue de parti pris une touche apprise, imitée, banale, à celle qui lui serait naturelle, il se trouve dans le même cas que les expéditionnaires qui se sont rompu la main à reproduire exactement les modèles de cette calligraphie uniforme et vulgaire qu'enseignent les maîtres d'écriture.

Cette calligraphie de la touche est un des caractères de la peinture italienne. Elle la noie, elle la fond, elle l'égalise, elle la polit avec un soin presque constant. L'école vénitienne est la première qui ait inauguré une autre méthode. Mais c'est dans les écoles flamande et hollandaise qu'il faut chercher la touche dans tout son éclat, dans toute sa hardiesse, dans toute son individualité (1). C'est là que

(1) Après avoir parlé de l'erreur des peintres modernes qui négligent le métier, s'imaginant que la pensée peut être aussi bien servie par un instrument que par un autre, Fromentin ajoute ces observations pleines de justesse : « C'est précisément à ce contresens que les peintres habiles, c'est-à-dire sensibles, de ce pays des Flandres et de la Hollande ont répondu d'avance par leur métier, le plus expressif de tous. Et c'est contre la même erreur que Rubens proteste avec une autorité qui cependant aurait quelque chance de plus d'être écoutée. Enlevez des tableaux de Rubens l'esprit, la variété, la propriété de chaque touche, vous lui ôtez un mot qui porte un accent nécessaire, un trait physionomique, vous lui enlevez peut-être le seul élément qui spiritualise tant de ma-

sont les virtuoses du pinceau, c'est là que le métier a atteint la perfection, et parfois même l'a dépassée. Il existe certainement beaucoup d'artistes égaux ou supérieurs à Franz Hals ; il n'y a pas de praticien au-dessus de lui ; le métier a chez lui un si énergique accent de person-

tière et transfigure de si fréquentes laideurs, parce que vous supprimez toute sensibilité, et que, remontant des effets à la cause première, vous tuez la vie, vous en faites un tableau sans âme. Je dirai presque qu'une touche en moins fait disparaître un trait de l'artiste. La rigueur de ce principe est telle, que dans un certain ordre de production il n'y a pas d'œuvre bien sentie qui ne soit naturellement bien peinte, et que toute œuvre où la main se manifeste avec bonheur ou avec éclat est par cela même une œuvre qui tient au cerveau et qui en dérive. Rubens avait là-dessus des avis que je vous recommande, si vous étiez tenté jamais de faire fi d'un coup de pinceau donné à propos. Il n'y a pas, dans ces grandes machines d'apparence si brutale et de pratique si libre, un seul détail petit ou grand qui ne soit inspiré par le sentiment et instantanément rendu par une touche heureuse. Si la main ne courait pas si vite, elle serait en retard sur la pensée ; si l'improvisation était moins soudaine, la vie communiquée serait moindre ; si le travail était plus hésitant ou moins saisissable, l'œuvre deviendrait impersonnelle dans la mesure de la pesanteur acquise et de l'esprit perdu. Considérez de plus que cette dextérité sans pareille, cette habileté insoucieuse à se jouer de matières ingrates, d'instruments rebelles, ce beau mouvement d'un outil bien tenu, cette élégante façon de le promener sur des surfaces libres, le jet qui s'en échappe, ces étincelles qui semblent en jaillir, toute cette magie des grands exécutants, qui chez d'autres tourne soit à la manière, soit à l'affectation, soit au pur esprit de médiocre aloi, — chez lui, ce n'est, je vous le répète à satiété, que l'exquise sensibilité d'un œil admirablement sain, d'une main merveilleusement soumise, enfin et surtout d'une âme vraiment ouverte à toute chose, heureuse, confiante et grande. Je vous mets au défi de trouver dans le répertoire immense de ses œuvres une œuvre parfaite ; je vous mets également au défi de ne pas sentir jusque dans les manies, les défauts, j'allais dire les fatuités de ce noble esprit, la marque d'une incontestable grandeur. Et cette marque extérieure, le cachet mis en dernier lieu sur sa pensée, c'est l'empreinte elle-même de sa main. » (Fromentin, *les Maîtres d'autrefois*, p. 71.)

nalité, qu'il lui tient lieu de génie. Il possède une justesse d'œil, une sûreté de main d'une extraordinaire infaillibilité. Il ne promène pas sa brosse sur la toile, on dirait qu'il la lance ; et il la lance avec tant d'adresse et de certitude qu'elle tombe toujours exactement au point juste, sans jamais s'écraser ni plus ni moins qu'il n'est nécessaire pour rendre l'effet voulu. Ses toiles ont l'accent d'une improvisation et elles en ont tous les bonheurs. On ne se le figure pas posant ses touches, les remaniant, les corrigeant. Il les projette du premier coup et n'y revient jamais. Cette franchise, cette audace du métier donne à toutes ses œuvres une saveur énergique et étrange, qui sauve même les défaillances de la pensée, et fait oublier l'absence des qualités supérieures d'imagination et de poésie qui font les grands artistes et qui lui ont manqué. On ne saurait évidemment le mettre au rang de Rubens et de Rembrandt, mais cela n'empêche pas qu'on n'éprouve à regarder ses œuvres un plaisir où sa personnalité entre pour la plus grande part. Sa touche seule écrit si nettement son caractère, son tempérament, qu'on se figure voir l'artiste lui-même travaillant sous vos yeux, et ce travail est si curieux, si attachant, si individuel qu'on ne s'en lasse pas.

Nous voilà loin de la théorie qui place la perfection dans les choses mêmes, et exige avant tout que l'artiste disparaisse de son œuvre. A ce titre, les tableaux de Franz Hals seraient les plus défectueux de tous ; non-seulement il s'y montre sans cesse, et ne permet jamais qu'on l'oublie, mais, nous l'avouons, il s'y montre avec une persistance, une franchise quelque peu brutale, qui doit scandaliser les puristes et les délicats, et qui n'est pas en effet sans excès. Toutefois ce défaut, qui n'en peut être un que par l'exagération, ne nous choque nullement, et nous le préférons hautement à cette prétendue perfection impersonnelle qu'on nous vante, par un scrupule de modestie... pour les autres,

et dont nous ne comprenons pas trop l'utilité. Du moment qu'on permet à l'ouvrier de signer son nom au bas de son œuvre, pourquoi s'offusquer qu'il imprime sa signature sur l'œuvre elle-même ?

Sans doute nous ne demandons pas que les artistes imitent le travail de Franz Hals; toute imitation, en ce qui touche à la personnalité, est mauvaise et mène directement au but opposé à celui qu'on cherche. Mais nul exemple n'est plus capable de faire comprendre l'importance du métier et en particulier de la touche, puisque en réalité c'est surtout par là que Franz Hals est un grand peintre, et que c'est là qu'il faut chercher une des causes principales et déterminantes de sa gloire.

Le métier, en peinture, n'est pas seulement à considérer comme manifestation de la personnalité artistique. Il a aussi une très-grande importance au point de vue de l'expression de l'individualité des choses. La couleur ne suffit pas pour rendre la nature des objets. Outre la forme et la teinte, chaque chose a sa densité, sa légèreté, sa mollesse, sa dureté particulière. Rendrez-vous par le même travail l'élasticité de la chair humaine, la rigidité du métal ou de la pierre, et la souplesse d'une étoffe ? N'y a-t-il pas des différences appréciables entre des tentures de soie, de velours, de laine, de toile ? Ne tiendrez-vous aucun compte du velouté d'une pêche, du grenu d'un citron ou d'une orange ? Le pelage d'un lièvre n'exige-t-il pas un autre maniement du pinceau que le plumage d'un oiseau ? Est-ce que tout cela ne se distingue pas à l'œil par un je ne sais quoi, que doit exprimer la peinture, si elle tient à ne pas nous tromper sur la nature même des objets ?

Il faut que la touche s'approprie à la substance des choses. Il n'est pas moins essentiel qu'elle s'accommode au caractère du sujet et aux dimensions mêmes de l'œuvre. On peut peindre avec un balai, mais une miniature exige une touche

précieuse et délicate. Un tableau fait pour être vu de loin demande un travail hardi et énergique, de vigoureuses balafres qui accentuent et réveillent la peinture, qu'amolliraient et affadiraient les mêmes teintes posées à plat et soigneusement blaireautées et parfondues. Il n'y a qu'à regarder les toiles de Guérin et de Girodet pour sentir le défaut de cette manière lisse et émaillée. L'œil ne sait où se prendre et se reposer sur ces surfaces uniformes et monotones, où il glisse sans pouvoir s'arrêter nulle part. Sans aller jusqu'aux empâtements qui font ressembler quelques-unes des œuvres de l'école romantique à des reliefs géographiques, pleins de vallées et de montagnes, il est certain qu'il faut là, comme partout, une variété, qui prévienne la fatigue de la rétine, toujours si prompte à se lasser.

L'œil a des délicatesses étranges, dont l'effet est senti bien longtemps avant qu'on en ait pris conscience, et surtout qu'on en ait découvert l'explication. On sait combien est froid et monotone un dessin à la règle et au compas. Le même dessin tracé à la main prend aussitôt un accent et une vie singulière. Pourquoi? Simplement parce que la ligne droite, toujours semblable à elle-même, ennuie et fatigue l'œil par l'absence même de variété. La même ligne, tracée par la main de l'homme, prend un caractère artistique, précisément parce qu'elle est géométriquement moins parfaite. Les imitations les plus soignées des bijoux et des meubles antiques perdent la moitié de leur valeur, uniquement parce que, de nos jours, la main de l'ouvrier est la plupart du temps remplacée par le travail infaillible de la machine. D'où provient ce charme particulier de l'architecture grecque, qu'on ne retrouve dans aucun des monuments qui ont été le plus exactement calqués sur les plus admirables modèles? Les causes en sont multiples, mais il y en a une qui a échappé à toutes les observations, jusqu'au jour où un architecte anglais, M. Penrose, s'est avisé de

mesurer toutes les parties du Parthénon, et a découvert que la ligne droite y est remplacée par des courbes imperceptibles, mais qui suffisent pour donner à l'œil quelque chose de cette sensation de variété et de grâce qui est le propre de cette sorte de ligne.

La diversité et la multiplicité de la touche produit, en peinture, un effet analogue, tandis que les touches uniformément fondues produisent l'effet contraire (1).

C'est par la même raison que les étoffes et les vases de l'Orient, même d'une seule teinte, ont une harmonie et une vibration toutes particulières. Les Chinois et les Japonais, qui ont un sentiment si délicat de la couleur, ont toujours soin de nuancer légèrement les teintes les plus apparemment uniformes, en mettant ton sur ton à l'état pur, bleu sur bleu, jaune sur jaune, rouge sur rouge. Ils obtiennent ainsi des diversités de valeur, qui empêchent l'œil de se fatiguer. M. Ch. Blanc, dans sa *Grammaire des arts du dessin*, nous apprend que Delacroix procédait de la même manière.

« Instruit de cette loi par l'intuition ou par l'étude, dit-il, Eugène Delacroix n'avait garde d'étendre sur sa toile un ton uniforme, lors même qu'il voulait avoir l'unité d'aspect dans un ciel ou dans un fond d'architecture. Non-seulement il faisait tressaillir sa surface par le ton-sur-ton, mais sa manière d'opérer ajoutait encore à ce tressaillement. Au lieu de coucher sa couleur horizontalement, il la tamponnait avec la brosse sur une préparation de la même teinte, mais plus soutenue, laquelle devait transparaître un peu partout, assez également pour produire à distance l'impression d'unité, tout en donnant une profondeur sin-

(1) Cette observation trouve son application partout, jusque dans l'imprimerie. Il y a des caractères qui fatiguent rapidement les yeux, ce sont les plus uniformes. Les caractères elzéviriens fatiguent très-peu, parce qu'ils sont très-variés, plus irréguliers.

gulière au ton ainsi modulé sur lui-même, ainsi *vibrant*, c'est bien le mot. Faute d'avoir connu cette loi, des peintres illustres nous ont rapporté d'Afrique de grands ciels de papier peint, balayés proprement et très-également, de gauche à droite, avec une monotonie désespérante et une prétendue fidélité de procès-verbal. A ces ciels unis, froids et plats, comparez les fonds de l'hémicycle d'*Orphée* (bibliothèque du Corps législatif), ceux du *Démosthène haranguant la mer*, ceux de l'*Entrée des croisés à Constantinople* (musée de Versailles), ou, sans aller si loin, comparez les peintures de la bibliothèque avec les calottes des cinq coupoles, où un peintre décorateur a figuré un ciel d'après les procédés ordinaires, et vous sentirez immédiatement quelle distance sépare le peintre devenu coloriste de celui qui n'a pas voulu le devenir. »

J'emprunte à Thoré, dans son *Salon* de 1847, une observation que lui suggère l'*Odalisque* de Delacroix : « Outre la tournure et la qualité de la couleur, dit-il, Delacroix manifeste encore dans cette *Odalisque* une particularité d'exécution très-rare aujourd'hui, même chez les plus adroits praticiens. La touche, ou la manière de poser la couleur et de promener le pinceau, est toujours dans le sens de la forme et contribue à décider le relief. Quand le modelé tourne, la brosse de l'artiste tourne dans le même sens, et la pâte, suivant la direction de la lumière, ne heurte jamais les rayons qui s'épanouissent sur le tableau. Supposez une statue taillée à rebrousse-poil avec le ciseau ; quelle que soit la correction mathématique de la forme, jamais elle ne donnera un aspect juste. En peinture on ne se préoccupe pas assez de cette logique impérieuse de la pratique ; la plupart des peintres mettent au hasard leur griffe sur la toile, contrariant, sans y songer, la structure nécessaire de tous les objets et la géométrie naturelle. On peut bâtir un mur avec des coups de

truelle par-ci, par-là ; mais on ne caresse pas le visage de sa maîtresse à commencer par le menton. »

On peut donc, comme on voit, considérer le métier à deux points de vue distincts, l'un se rapportant à la personnalité de l'artiste et variant nécessairement avec elle, l'autre se rapportant au rendu des objets et à la vibration des couleurs. Ce serait perdre son temps que de prétendre enseigner à un tempérament mou et flasque une touche énergique et vigoureuse. On ne transforme pas les hommes. L'idéal de l'enseignement est simplement d'apprendre à chacun à tirer le meilleur parti des facultés qu'il a, en donnant à ces facultés le plus complet développement possible ; il ne fera jamais d'un imbécile un homme de talent.

Mais il y a une partie qui pourrait s'apprendre, c'est celle qui se rapporte aux choses, et que les Flamands et les Hollandais connaissaient admirablement. Comparez ceux des peintres de ce temps et de ce pays qui se ressemblent le moins par leur individualité propre, Terburg, Metzu, Pieter de Hoogh, et vous ne serez pas peu étonné de constater que leur procédé est identique, que leur éducation a été la même, et que cela ne les a pas empêchés de garder leur personnalité tout entière.

Voilà ce que devraient enseigner les ateliers officiels, au lieu de peser sur les aptitudes et les tendances de l'esprit. Quel intérêt y a-t-il à laisser les jeunes artistes chercher au hasard des manières de faire qui sont toutes faites, s'engager dans des pratiques mauvaises, où ils dépensent vainement une partie de leur temps et de leur énergie, et d'où la plupart du temps ils ne savent plus revenir? Ne serait-il pas mille fois plus raisonnable de leur apprendre tout de suite comment s'y prenaient les maîtres incontestés et de les laisser ensuite user, à leur guise, des moyens transmis, pour exprimer librement leurs propres idées,

que de commencer par effacer en eux toute originalité par l'infusion de vieilles traditions surannées, pour ne laisser à leur personnalité d'autre issue que la recherche même des moyens qu'on aurait pu leur apprendre, non-seulement sans danger, mais avec tout avantage?

Le malheur, c'est que nos professeurs ne connaissent guère plus que leurs élèves les procédés vrais des grands exécutants. Ils ne les ont pas étudiés de près ou se croient plus forts qu'eux, mais en revanche ils sont plus ou moins complètement imprégnés de l'esprit rétrograde des Académies auxquelles ils appartiennent. Ils sont académiques de nature, d'éducation, d'habitude et de profession, et naturellement ils enseignent les principes de l'Académie, c'est-à-dire l'imitation, l'obéissance, l'étroitesse d'esprit, les théories toutes faites, les admirations et les haines préconçues, les dangers de la spontanéité. Le reste leur importe peu. C'est-à-dire qu'ils renversent précisément les termes, éliminant tout l'enseignement pratique qui peut se donner utilement sans porter atteinte à ce qu'il faut surtout respecter dans l'artiste, puisque c'est le germe même de l'art, la personnalité, et réservant toute leur éloquence pour l'exposition de ce qu'ils appellent les règles immuables du beau, les principes éternels de l'idéal... académique.

§ 8. La peinture monumentale. — Ses conditions. Sa décadence.

Cette question, comme celle de la statuaire monumentale, a été traitée par M. Viollet-le-Duc avec une ampleur et une sûreté d'observation telles qu'il ne nous reste qu'à résumer l'article qu'il lui a consacré dans son *Dictionnaire raisonné de l'architecture française du onzième au seizième siècle*. Ses observations sont même souvent tellement précises et appuyées de détails techniques tellement

significatifs et serrés, que le résumé devient presque impossible et que nous devrons nous contenter plus d'une fois de les transcrire en éliminant simplement ce qui n'est pas absolument indispensable à l'objet que nous nous proposons.

Les différences qui distinguent la peinture monumentale de la peinture de chevalet sont faciles à saisir :

1° Le tableau est une scène qu'on fait voir au spectateur à travers un cadre, par une fenêtre ouverte. Il lui faut l'unité de point de vue, l'unité de direction de la lumière et l'unité d'effet. Aussi le *seul* point d'où l'on puisse bien voir un tableau est-il placé sur la perpendiculaire élevée du point de l'horizon qu'on nomme *point visuel*.

2° Pour la peinture de chevalet on est arrivé à une perfection de rendu des plus remarquables ; les grands artistes produisent des effets de lumière d'une extrême délicatesse et concentrent l'attention du spectateur sur une scène qui est l'objet unique de leurs efforts et qu'ils s'appliquent à isoler de tout le reste.

3° La peinture de chevalet comporte toujours une part de trompe-l'œil. C'est une nécessité pour elle, puisque son but est de produire, avec une surface plane, la sensation du relief. Si elle représente un palais, il faut donc que les différents plans soient accusés, et que l'on voie du premier coup d'œil que les colonnes du péristyle par exemple ne sont pas à la même distance du spectateur que les autres parties du monument.

Ces trois observations suffisent pour marquer très-nettement les principales obligations qui s'imposent à la peinture monumentale.

1° Si l'unité du point visuel est une condition rigoureuse imposée au tableau, comment admettre qu'une scène représentée suivant les lois de la perspective, de la lumière et de l'effet, puisse être placée de telle façon que le spec-

tateur se trouve à 4 ou 5 mètres au-dessous de son horizon et bien loin du point de vue à droite ou à gauche? C'est cependant ce qui arrive si l'on emploie pour la peinture monumentale les procédés de la peinture de chevalet. Les époques brillantes de l'art n'ont pas admis ces énormités. Ou bien les peintres, comme pendant le moyen âge, n'ont tenu compte, dans les sujets peints à toutes hauteurs sur les murs, ni d'un horizon, ni d'un lieu réel, ni de l'effet perspectif, ni d'une lumière unique ; ou bien, comme au seizième et au dix-septième siècle, ils ont résolûment abordé la difficulté en traçant les scènes qu'ils voulaient représenter, d'après une perspective unique, supposant que tous les personnages ou les objets que l'on montrait au spectateur se trouvaient disposés réellement là où on les figurait, et se présentaient par conséquent sous un aspect déterminé par cette place même. Aussi voit-on, dans des plafonds de cette époque, des personnages par la plante des pieds, et des figures dont les genoux cachent la poitrine. Cette hardiesse eut un grand succès. Il est clair cependant que si, dans cette manière de décoration, l'horizon est supposé placé à 2 mètres du sol, il ne peut y avoir, sur toute cette surface horizontale supposée à 2 mètres du pavé, qu'un *seul* point de vue. Or, du moment qu'on sort de ce point unique, le tracé perspectif de toute la décoration devient faux, toutes les lignes paraissent danser et donnent le mal de mer aux gens qui ont pris l'habitude de chercher à se rendre compte de ce que leurs yeux leur font percevoir.

Ce système toutefois avait encore sa logique, puisqu'il partait au moins d'un principe raisonné ; il avait l'inconvénient très-grave de condamner toute la décoration d'une salle à n'être vraiment décorative que pour la seule personne qui se trouvait par hasard placée au point de vue ; mais enfin, pour celle-là, la décoration était admissible.

Mais que dire de ce système soi-disant décoratif, qui, à côté de scènes affectant la réalité des effets, des ombres, des lumières, de la perspective, place des ornements plats composés de tons juxtaposés? Alors les scènes qui admettent l'effet réel produit par le relief et la différence des plans, sont en dissonance complète avec cette ornementation plate. Aussi donnons-nous complétement raison aux peintres qui ont vu dans la peinture monumentale, soit qu'elle figurât des scènes, soit qu'elle se composât d'ornements, une surface destinée à paraître toujours plane, solide, de manière à produire, non une illusion, mais une harmonie.

Mais en tout cas, si l'on peut logiquement admettre l'autre méthode, il y a un fait hors de doute, c'est qu'il faut choisir, car il n'y a pas de conciliation possible entre les deux.

2° Quant au choix, il nous semble facile à faire, si l'on veut se donner la peine de réfléchir au rôle que doit jouer la peinture unie à l'architecture. Il est bien évident que, dans ces conditions, les effets qu'elle doit chercher sont des effets d'ensemble, où l'architecture garde son rôle. Si, au contraire, on prétend les unir pour les mettre en lutte, et tuer l'une par l'autre, ne vaudrait-il pas mieux les laisser séparées? Les deux arts ne peuvent s'accorder qu'à la condition de se faire certaines concessions. Mais si le peintre prétend ne tenir aucun compte de l'effet architectonique, s'il veut pousser à bout ses effets propres, comme s'il était isolé et ne travaillait que pour son propre compte, on peut dire qu'il n'y a plus de décoration possible, car la décoration ainsi entendue est simplement une discordance. On l'a bien vu, du jour où le tableau fait dans l'atelier a remplacé la peinture sur place. A partir de ce moment on a perdu de vue les conditions fondamentales de la décoration picturale. Ce défaut est déjà sensible dans les plus

belles œuvres de la peinture monumentale de la Renaissance, même dans les fresques. La tradition était dès lors en partie oubliée. Michel-Ange, en décorant la voûte de la chapelle Sixtine, n'a pas songé un moment à la chapelle elle-même. L'unité de la voûte est complète, mais que devient la salle? Il n'en a tenu aucun compte ; le peintre a tué l'architecte.

Il n'a pas manqué de gens que cet exemple a séduits, comme si les arts ne s'unissaient que pour s'entre-détruire, pour se dévorer réciproquement. Aujourd'hui, l'architecte et le peintre travaillent chacun de leur côté, creusant chaque jour davantage l'abîme qui les sépare.

Ce divorce des deux arts si longtemps frères s'accuse par les efforts mêmes qu'on a tentés de nos jours pour les faire vivre d'accord. Il est manifeste que dans la plupart de ces essais l'architecte n'a pas prévu l'effet que devait produire la peinture appliquée sur les surfaces qu'il lui préparait, et que le peintre n'a considéré ces surfaces que comme des toiles tendues dans un atelier moins commode que le sien, et qu'il ne s'est guère d'ailleurs inquiété de ce qu'il y aurait autour de son tableau.

Pour que l'association soit complète, il faut que le peintre renonce à considérer sa décoration comme un tableau isolé ; il faut qu'il réduise sa peinture au rôle d'auxiliaire et que par conséquent il lui impose certaines subordinations sans lesquelles l'harmonie est impossible.

Une des subordinations qu'il importe le plus d'imposer à la peinture de décoration, c'est de renoncer à l'illusion d'une scène réelle. Que dans un tableau on me présente un spectacle emprunté à la réalité et que l'on s'efforce de lutter avec elle, il n'y a rien à dire, puisque c'est la loi même du genre. Mais dans la décoration d'un édifice cela devient impossible ou du moins invraisemblable, puis-

qu'alors les objets, soumis à la tyrannie du point de vue, sont nécessairement à contre-sens pour tous les spectateurs qui ne peuvent pas se trouver placés à ce point unique.

La peinture en trompe-l'œil n'est pas plus admissible, et par la même raison, pour simuler une ornementation en relief. Il ne s'agit donc plus de reproduire exactement les dimensions relatives, le modelé, l'apparence réelle des reliefs, des moulures, des colonnes et des chapiteaux, mais d'interpréter ces formes et de les faire entrer dans le domaine de la peinture. De fait, si l'on prétend modeler, par exemple, une arcature de pierres par des tons, admettant qu'on puisse produire quelque illusion sur un point, il est certain qu'en regardant ce trompe-l'œil obliquement, non-seulement l'illusion est impossible, mais ces surfaces qui n'ont pas de saillies, ces moulures et ces profils qui ne se soumettent pas aux lois de la perspective produisent l'effet le plus désagréable.

L'antiquité et le moyen âge ont soigneusement évité, dans la peinture décorative, tout ce qui pouvait avoir l'air de vouloir produire une illusion impossible, ne s'occupant que de réjouir, non de tromper l'œil.

On peut distinguer la peinture monumentale en deux catégories : celle qui représente des sujets, celle qui se rapporte à l'ornementation proprement dite.

De la peinture monumentale de sujets il ne reste que bien peu de chose datant de l'antiquité. Mais les peintures des vases dits *étrusques*, celles qu'on a découvertes dans les tombeaux de Corneto, sont faites par les mêmes procédés que les peintures de l'art byzantin des huitième et neuvième siècles et que celles des monuments français du onzième et du douzième siècle. Dans les peintures de sujets, chaque figure présente une silhouette se détachant en vigueur sur un fond clair ou en clair sur un fond

sombre, et rehaussée seulement de traits qui indiquent les formes, les plis des draperies, les linéaments intérieurs. Les accessoires sont traités comme des hiéroglyphes, la figure humaine seule se développe d'après sa forme réelle. Un palais est rendu par deux colonnes et un fronton, un arbre par une tige surmontée de quelques feuilles, un fleuve par un trait serpentant, etc., comme dans les paysages qui servent de fond à un grand nombre de tableaux de la Renaissance italienne.

En somme, tous les peuples artistes n'ont vu dans la peinture monumentale qu'un dessin enluminé et très-légèrement modelé. Que le dessin soit beau, l'enluminure harmonieuse, la peinture monumentale dit tout ce qu'elle peut dire; la difficulté est certes assez grande, le résultat obtenu considérable, car c'est seulement à l'aide de ces moyens si simples en apparence qu'on peut produire ces grands effets de décoration coloriée dont l'impression reste profondément gravée dans le souvenir (1).

Voici comment M. Viollet-le-Duc résume les observations qu'il a recueillies à cet égard, pendant près de

(1) M. Viollet-le-Duc constate, dans cet article de son *Dictionnaire de l'architecture,* deux points fort importants et tout à l'avantage de nos artistes français du moyen âge : 1° dès le onzième siècle, on trouve dans le dessin décoratif de nos artistes une indépendance, une vérité d'expression dans le geste qu'on ne rencontre pas dans la peinture byzantine de cette époque ; ils s'affranchissent complètement des traditions hiératiques et cherchent leurs inspirations dans l'observation de la nature. Nos artistes de France, en ce qui touche au dessin, à l'observation juste du geste, de la composition, de l'expression même, se sont émancipés avant les maîtres de l'Italie. Les peintures et les vignettes des manuscrits qui nous restent du treizième siècle démontrent que, cinquante ans avant Giotto, nous possédions en France des peintures qui avaient déjà fait faire à l'art les progrès qu'on attribue à l'élève de Cimabue; 2° Dès le onzième siècle, on employait les couleurs broyées avec de l'huile de lin pure.

cinquante ans consacrés à l'étude des monuments de la France :

« L'harmonie de la peinture monumentale de sujets est toujours soumise à un principe essentiellement décoratif. Cette harmonie change de tonalité, il est vrai, mais c'est toujours une harmonie applicable aux sujets comme aux ornements. Ainsi, par exemple, au douzième siècle, cette harmonie est absolument celle des peintures grecques ; toutes sont claires dans les fonds. Pour les figures comme pour les ornements, ton local, qui est la couleur et remplace ce que nous appelons la demi-teinte ; rehauts clairs, presque blancs sur les saillies ; modelé brun égal pour toutes les nuances ; finesses, soit en clair sur les grandes parties sombres, soit en brun sur les grandes parties claires, afin d'éviter, dans l'ensemble, les taches. Couleurs rompues, jamais absolues, au moins dans les grandes parties claires ; quelquefois emploi du noir comme rehauts. L'or admis comme broderie, comme points brillants, nimbes, jamais ou très-rarement comme fond. Couleurs dominantes, l'ocre jaune, le brun-rouge clair, le vert de nuances diverses ; couleurs secondaires, le rose-pourpre, le violet-pourpre clair, le bleu clair. Toujours un trait brun entre chaque couleur juxtaposée. Il est rare d'ailleurs dans l'harmonie des peintures du douzième siècle qu'on trouve deux couleurs d'une valeur égale posées l'une à côté de l'autre, sans qu'il y ait entre elles une couleur d'une valeur inférieure. Ainsi, par exemple, entre un brun-rouge et un vert de valeur égale, il y aura un jaune ou un bleu très-clair ; entre un bleu et un vert de valeur égale, il y aura un rose-pourpre clair. Aspect général doux, sans heurt, clair, avec des fermetés très-vives obtenues par le trait brun ou le rehaut blanc. Vers le milieu du treizième siècle, cette tonalité change. Les couleurs franchent dominent, particulièrement le bleu et le

sombre, et rehaussée seulement de traits qui indiquent les formes, les plis des draperies, les linéaments intérieurs. Les accessoires sont traités comme des hiéroglyphes, la figure humaine seule se développe d'après sa forme réelle. Un palais est rendu par deux colonnes et un fronton, un arbre par une tige surmontée de quelques feuilles, un fleuve par un trait serpentant, etc., comme dans les paysages qui servent de fond à un grand nombre de tableaux de la Renaissance italienne.

En somme, tous les peuples artistes n'ont vu dans la peinture monumentale qu'un dessin enluminé et très-légèrement modelé. Que le dessin soit beau, l'enluminure harmonieuse, la peinture monumentale dit tout ce qu'elle peut dire; la difficulté est certes assez grande, le résultat obtenu considérable, car c'est seulement à l'aide de ces moyens si simples en apparence qu'on peut produire ces grands effets de décoration coloriée dont l'impression reste profondément gravée dans le souvenir (1).

Voici comment M. Viollet-le-Duc résume les observations qu'il a recueillies à cet égard, pendant près de

(1) M. Viollet-le-Duc constate, dans cet article de son *Dictionnaire de l'architecture*, deux points fort importants et tout à l'avantage de nos artistes français du moyen âge : 1° dès le onzième siècle, on trouve dans le dessin décoratif de nos artistes une indépendance, une vérité d'expression dans le geste qu'on ne rencontre pas dans la peinture byzantine de cette époque ; ils s'affranchissent complètement des traditions hiératiques et cherchent leurs inspirations dans l'observation de la nature. Nos artistes de France, en ce qui touche au dessin, à l'observation juste du geste, de la composition, de l'expression même, se sont émancipés avant les maîtres de l'Italie. Les peintures et les vignettes des manuscrits qui nous restent du treizième siècle démontrent que, cinquante ans avant Giotto, nous possédions en France des peintures qui avaient déjà fait faire à l'art les progrès qu'on attribue à l'élève de Cimabue; 2° Dès le onzième siècle, on employait les couleurs broyées avec de l'huile de lin pure.

cinquante ans consacrés à l'étude des monuments de la France :

« L'harmonie de la peinture monumentale de sujets est toujours soumise à un principe essentiellement décoratif. Cette harmonie change de tonalité, il est vrai, mais c'est toujours une harmonie applicable aux sujets comme aux ornements. Ainsi, par exemple, au douzième siècle, cette harmonie est absolument celle des peintures grecques ; toutes sont claires dans les fonds. Pour les figures comme pour les ornements, ton local, qui est la couleur et remplace ce que nous appelons la demi-teinte ; rehauts clairs, presque blancs sur les saillies ; modelé brun égal pour toutes les nuances ; finesses, soit en clair sur les grandes parties sombres, soit en brun sur les grandes parties claires, afin d'éviter, dans l'ensemble, les taches. Couleurs rompues, jamais absolues, au moins dans les grandes parties claires ; quelquefois emploi du noir comme rehauts. L'or admis comme broderie, comme points brillants, nimbes, jamais ou très-rarement comme fond. Couleurs dominantes, l'ocre jaune, le brun-rouge clair, le vert de nuances diverses ; couleurs secondaires, le rose-pourpre, le violet-pourpre clair, le bleu clair. Toujours un trait brun entre chaque couleur juxtaposée. Il est rare d'ailleurs dans l'harmonie des peintures du douzième siècle qu'on trouve deux couleurs d'une valeur égale posées l'une à côté de l'autre, sans qu'il y ait entre elles une couleur d'une valeur inférieure. Ainsi, par exemple, entre un brun-rouge et un vert de valeur égale, il y aura un jaune ou un bleu très-clair ; entre un bleu et un vert de valeur égale, il y aura un rose-pourpre clair. Aspect général doux, sans heurt, clair, avec des fermetés très-vives obtenues par le trait brun ou le rehaut blanc. Vers le milieu du treizième siècle, cette tonalité change. Les couleurs franches dominent, particulièrement le bleu et le

rouge. Le vert ne sert plus que de moyen de transition ; les fonds deviennent sombres, brun rouge, bleu intense, noir même quelquefois, or, mais dans ce cas toujours gaufré. Le blanc n'apparaît plus guère que comme filets, rehauts délicats ; l'ocre jaune n'est employé que pour des accessoires ; le modelé se fond et participe de la couleur locale. Les tons sont toujours séparés par un trait brun très-foncé ou même noir. L'or apparaît déjà en masse sur ces vêtements, mais il est ou gaufré ou accompagné de rehauts bruns. Les chairs sont claires. Aspect général chaud, brillant, également soutenu, sombre même, s'il n'était réveillé par l'or.

« Vers la fin du treizième siècle la tonalité devient plus heurtée ; les fonds noirs apparaissent souvent, ou bleu très-intense, ou brun-rouge, rehaussés de noir. Les vêtements, en revanche, prennent des tons clairs : rose, vert clair, jaune rosé, bleu très-clair ; l'emploi de l'or est moins fréquent ; le blanc, et surtout le blanc-gris, le blanc verdâtre, couvrent les draperies. Celles-ci parfois sont polychromes, blanches, par exemple, avec des bandes transversales rouges brodées de blanc, ou de noir, ou d'or. Les chairs sont presque blanches.

« Au quatorzième siècle, les tons gris, gris-vert, vert clair, rose clair dominent ; le bleu est toujours modifié ; s'il apparaît pur, c'est seulement dans les fonds, et il est tenu clair. L'or est rare ; les fonds noirs ou brun-rouge, ou ocre jaune persistent ; le dessin brun est fortement accusé et le modelé très-passé. Les rehauts blancs n'existent plus, mais les rehauts noirs ou bruns sont fréquents ; les chairs sont très-claires. L'aspect général est froid. Le dessin l'emporte sur la coloration, et il semble que le peintre ait craint d'en diminuer la valeur par l'apposition de tons brillants.

« Vers la seconde moitié du quatorzième siècle, les fonds

se chargent de couleurs variées, comme une mosaïque, ou présentent des damasquinages tons sur tons. Les draperies et les chairs restent claires ; le noir disparaît des fonds, il ne sort plus que pour redessiner les formes ; l'or se mêle aux mosaïques des fonds. Les accessoires sont clairs, en grisailles rehaussées de tons légers ou d'ornements d'or. L'aspect général est doux, brillant ; les couleurs sont très-divisées, tandis qu'au commencement du quinzième siècle elles apparaissent par plaques, chaudes, intenses. Alors le modelé est très-passé, bien que la direction de la lumière ne soit pas encore déterminée nettement. Les parties saillantes sont les plus claires, et cela tient au procédé employé dans la peinture décorative. Mais dans les fonds, les accessoires, arbres, palais, bâtiments, etc., sont déjà traités d'une manière plus réelle ; la perspective linéaire est quelquefois cherchée ; quant à la perspective aérienne, on n'y songe point encore. Les étoffes sont rendues avec adresse, les chairs délicatement modelées ; l'or se mêle un peu partout, aux vêtements, aux cheveux, aux détails des accessoires, et l'on ne voit pas de ces sacrifices considérés comme nécessaires, avec raison, dans la peinture de tableaux. L'accessoire le plus insignifiant est peint avec autant de soins et tout autant de lumière que le personnage principal. C'est là une des conditions de la peinture monumentale. Sur les parois d'une salle, vues toujours obliquement, ce que l'œil demande, c'est une harmonie générale soutenue, une surface également solide, également riche, non point des percées et des plans dérobés par des tons sacrifiés qui dérangent les proportions et les parties de l'architecture (1). »

C'est là un des inconvénients principaux qui résultent de

(1) *Dictionnaire raisonné de l'architecture française*, t. III, p 67, 68.

la substitution des tableaux à la peinture monumentale. Comment concilier la série des plans, les reliefs et les creux, les lointains avec les nécessités architectoniques ? On a beau ne pas admettre comme réelle l'illusion optique que cherche la peinture, ou du moins la supposer combattue par la raison, qui ne se laisse pas prendre à ces artifices, il n'en est pas moins vrai que, dans un tableau, la sensation communiquée à la rétine est trop semblable à celle qui résulte de la réalité même pour que l'on puisse n'en tenir aucun compte et la jeter sans inconvénient au milieu des calculs de l'architecte et en travers des lignes et des surfaces d'un monument.

Les simplifications qu'exige la peinture monumentale dans l'exécution ont nécessairement leur influence sur la conception elle-même. Dans un article sur Jean Goujon, Gustave Planche s'étonne que cet artiste ait donné aux cariatides de la salle des Cent-Suisses des têtes trop directement copiées sur le modèle, trop réelles, trop vivantes.

Il est certain qu'il y a là un contre-sens regrettable. Des femmes réduites au rôle de colonnes sortent évidemment par là de leur rôle de femmes. On ne peut leur demander d'apporter à ces fonctions nouvelles autre chose que la variété et la souplesse de leurs lignes corporelles ; les différences de caractère, de tempérament, d'intelligence, tout ce qui se manifeste par la diversité des physionomies n'a rien à voir dans cet emploi tout spécial de la forme féminine. Le mieux est donc de l'éliminer, non pas parce que la réalité et la vie sont nécessairement des vices en sculpture, comme semble l'insinuer Gustave Planche, mais parce qu'une cariatide est plutôt un membre d'architecture qu'une statue dans le sens propre du mot.

On pourrait interpréter dans le même sens ce qu'il écrit ailleurs de la peinture religieuse. Il trouve que le premier

mérite des Vierges de Raphaël est de n'être pas vivantes, attendu que « la vie les profanerait (1) ».

En réalité, il ne s'agit pas de cela. Ce qui est vrai, c'est que la peinture monumentale, religieuse ou non, est surtout décorative, par la raison que son alliance même avec

(1) Voici cette page (*Portraits d'artistes*, I, p. 215-216), qui est bien curieuse : « Pour tout homme habitué à l'étude de la nature vivante, il est clair que les madones de Raphaël ne vivent pas et ne pourraient vivre ; il est clair que ces lèvres si fines et si pures ne pourraient parler ; que ces yeux si chastement voilés ne pourraient regarder ; ces joues, dont les contours nous frappent d'admiration, ne sont pas échauffées par le sang de nos veines. *Tout cela est très-vrai, et c'est pour cela cependant que Raphaël est le premier des artistes religieux;* car si la vie est impossible aux figures qu'il a créées, ce n'est pas parce qu'il a omis étourdiment un ou plusieurs éléments de la vie, mais bien parce qu'il a simplifié par sa volonté toute-puissante la forme sous laquelle la vie nous apparaît. Pour soumettre à l'harmonie savante des lignes qu'il a rêvées l'ensemble du visage humain, il élimine tous les détails que la nature nous présente, dont la vie proprement dite ne peut se passer, mais qui, dans le sens pittoresque, ne sont pas absolument nécessaires. Il éteint la couleur qui signifie la force et la santé, il arrondit les plans musculaires qui expliquent et produisent le mouvement, il efface les plis des paupières ; mais cette perpétuelle simplification des lignes de la figure humaine, loin d'accuser l'ignorance et l'impéritie de l'artiste, signifie seulement qu'il a rêvé, qu'il réalise une forme plus pure, plus élevée que la forme humaine ; il abrége parce qu'il sait ; il simplifie parce qu'il généralise. Aussi toutes les madones de Raphaël parlent à l'âme, au lieu de réjouir les yeux. Il règne dans les yeux de ses vierges divines tant d'innocence et de sérénité, que la vie, en les atteignant, semblerait les profaner. Elles sont incapables de se mouvoir ; mais leur immobilité n'est pas nécessaire à leurs célestes rêveries. L'air qu'elles respirent n'est pas celui que nous respirons. Les paroles que leur bouche prononce ne font pas le même bruit que nos paroles. Quoiqu'elles ressemblent aux femmes de la terre, nous comprenons qu'elles ne sont pas nées parmi nous. » Nous voilà loin de l'appréciation que nous avons citée, de Jules de Goncourt. Il faut cependant savoir gré à Planche de n'avoir pas poussé l'adoration de la peinture *morte* jusqu'à lui accorder droit de cité en dehors des sujets religieux. Il explique très-doctement dans la

l'architecture lui interdit d'être autre chose, et que dans ces conditions la recherche exacte et minutieuse de la réalité n'a pas de raison d'être et ferait contre-sens avec les sacrifices de toutes sortes que cette subordination impose à la peinture.

La peinture d'ornementation, la décoration par la couleur, indépendamment de tout sujet, a aussi une très-grande importance, et elle est, dans beaucoup de cas, très-difficile à appliquer, parce que ses lois sont essentiellement variables en raison du lieu et de l'objet. Comme le fait observer M. Viollet-le-Duc, elle grandit ou rapetisse un édifice, le rend clair ou sombre, en altère les proportions ou les fait valoir, éloigne ou rapproche, occupe d'une manière agréable ou fatigue, divise ou rassemble, dissimule les défauts ou les exagère. C'est une fée qui prodigue le bien ou le mal, mais qui ne demeure jamais indifférente. A son gré, elle grossit ou amincit les colonnes ; elle allonge ou raccourcit les piliers, élève les voûtes ou les rapproche de l'œil, étend les surfaces ou les amoindrit, charme ou offense, concentre la pensée en une impression ou distrait et préoccupe sans cause. D'un coup de pinceau elle détruit une œuvre savamment conçue; mais aussi d'un humble édifice elle fait une œuvre pleine d'attraits, d'une salle froide et nue un lieu plaisant où l'on aime à rêver et dont on garde un souvenir ineffaçable.

Faut-il en conclure que l'application de la peinture décorative exige des coloristes de génie, et qu'il soit interdit

suite que si M. Ingres a bien fait d'emprunter à Raphaël son style et sa manière dans la peinture religieuse, il « s'est trompé en généralisant une vérité particulière ; il a méconnu l'histoire de l'art qu'il professe en voulant imposer le style romain à tous les sujets.» Il reconnaît que, en dehors de la peinture religieuse, la vérité et la vie reprennent leurs droits, et il reproche à Ingres de ne l'avoir pas compris.

de s'y risquer, à moins d'être un Véronèse ou un Titien ? Pas le moins du monde. Les difficultés, qui nous paraissent si terribles, et qui le sont en effet pour nous, étaient les choses du monde les plus simples pour les artistes qui avaient la tradition, chez les peuples où l'usage était de peindre l'intérieur de tous les édifices, et souvent l'extérieur, en certaines parties déterminées. Il ne s'agit pas ici d'être coloriste à la façon des Vénitiens et des Flamands, mais à celle des Tibétains, des Hindous, des Chinois, des Japonais, des Persans. Tous ces peuples-là n'ont pas besoin d'artistes de génie pour faire des porcelaines, des tapis ou des châles merveilleusement enluminés. Ils font cela tout naturellement, à coup sûr et par des procédés d'une simplicité enfantine. Examinons un tapis de Perse, un cachemire de l'Inde. « Mettant de côté le choix des tons, qui est toujours sobre et délicat, nous verrons que, sur dix tons, huit sont rompus, et que la valeur de chacun d'eux résulte de la juxtaposition d'un autre ton. Défilez un châle de l'Inde, séparez les tons, et vous serez surpris du peu d'éclat de chacun d'eux pris isolément. Il n'y aura pas un de ces pelotons de laine qui ne paraisse terne auprès de nos teintures ; et cependant, lorsqu'ils ont passé sur le métier du Tibétain et qu'ils sont devenus tissus, ils dépassent en valeur harmonique toutes nos étoffes. Or, cette qualité réside uniquement dans la connaissance du rapport des tons, dans leur juste division, en raison de leur influence les uns sur les autres, et surtout dans l'importance relative donnée aux tons rompus. Il ne s'agit pas, en effet, pour obtenir une peinture d'un aspect éclatant, de multiplier les couleurs franches et de les faire crier les unes à côté des autres, mais de donner une valeur singulière à un point par un entourage neutre. Un centimètre carré de bleu-turquoise sur une large surface brun mordoré acquerra une valeur et une finesse telles, qu'à

dix pas cette touche paraîtra bleue et transparente. Quintuplez cette surface, non-seulement elle semblera terne et louche, mais elle fera paraître lourd et froid le ton brun chaud qui l'entoure. »

M. Viollet-le-Duc, qui n'a pas observé cette sorte de décoration avec moins de soin que la précédente, a résumé les résultats de ses études dans les lignes suivantes :

« Il n'y a, comme chacun sait, que trois couleurs, le jaune, le rouge et le bleu, le blanc et le noir étant deux négations : le blanc, la lumière non colorée, et le noir, l'absence de lumière. De ces trois couleurs dérivent tous les tons, c'est-à-dire des mélanges infinis. Le jaune et le bleu produisent les verts ; le rouge et le bleu, les pourpres, et le rouge et le jaune, les orangés. Au milieu de ces couleurs et de leurs divers mélanges, la présence du blanc et du noir ajoute à la lumière ou l'atténue. Précisément parce que le blanc et le noir sont deux négations et sont étrangers aux couleurs, ils sont destinés dans la décoration à en faire ressortir la valeur. Le blanc rayonne, le noir fait ressortir le rayonnement et le limite. Les peintres décorateurs du moyen âge, soit par instinct, soit bien plutôt par tradition, n'ont jamais coloré sans un appoint blanc ou noir, souvent avec tous les deux. Partant du simple au composé, nous allons expliquer leurs méthodes. Nous ne parlons que de la peinture des intérieurs, de celle éclairée par une lumière diffuse. Pendant la période du moyen âge, où la peinture monumentale joue un rôle important, nous observons que l'artiste adopte d'abord une tonalité dont il ne s'écarte pas en un même lieu. Or ces tonalités sont peu nombreuses ; elles se réduisent à trois : la tonalité obtenue par le jaune et le rouge avec le jaune ; le rouge et le bleu, qui entraîne forcément les tons intermédiaires, c'est-à-dire le vert, le pourpre et l'orangé, toujours avec appoint blanc et noir ou noir seul ; la tonalité obtenue à

l'aide de tous les tons donnés par les trois couleurs, mais avec appoint d'or et l'élément obscur, le noir, les reflets lumineux de l'or remplaçant dans ce cas le blanc.

« En supposant que le jaune vaille 1, le rouge 2, le bleu 3 : mêlant le jaune et le rouge, nous obtenons l'orangé, valeur 3; le jaune et le bleu, le vert, valeur 4; le rouge et le bleu, le pourpre, valeur 5. Si nous mettons des couleurs sur une surface, pour que l'effet harmonieux ne soit pas dépassé, posant seulement du jaune ou du rouge, il faudra que la surface occupée par le jaune soit le double au moins de la surface occupée par le rouge. Mais si nous ajoutons du bleu, à l'instant l'harmonie devient plus compliquée; la présence seule du bleu nécessite, ou une augmentation relative considérable des surfaces jaune et rouge, ou l'appoint de tons verts et pourpre, lesquels, comme le vert, ne devront pas être au-dessous du quart, et le pourpre, du cinquième de la surface totale. Ce sont là les règles élémentaires de l'harmonie de la peinture décorative des artistes du moyen âge. Aussi ont-ils rarement admis toutes les couleurs et les tons qui dérivent de leur mélange, à cause des difficultés innombrables, qui résultent de leur juxtaposition et de l'importance relative que doit prendre chacun de ces tons, comme surface. Dans le cas de l'adoption de trois couleurs et de leurs dérivés, l'or devient un appoint indispensable; c'est lui qui est chargé de compléter et même de rétablir l'harmonie. Revenant aux principes les plus simples, on peut obtenir une harmonie parfaite avec le jaune et le rouge (ocre rouge), surtout à l'aide de l'appoint blanc; il est impossible d'obtenir une harmonie avec le jaune et le bleu, ni même avec le rouge et le bleu, sans l'appoint de tons intermédiaires. Voudriez-vous décorer une salle toute blanche comme fond, avec des ornements rouges et bleus ou jaunes et bleus, même clair-semés, que l'harmonie se-

rait impossible ; le rouge (ocre rouge) et le jaune (ocre jaune) étant les deux seules couleurs qui puissent, sans l'appoint d'autres tons, se trouver ensemble. »

L'observation d'autres principes aussi élémentaires n'est pas moins indispensable. Une même forme d'ornement blanc ou d'un ton clair sur un fond noir, ou noir sur un fond clair, modifie les dimensions apparentes. Si, de deux pilastres de même longueur et de même hauteur, l'un est décoré de lignes verticales, il paraîtra, à distance, plus long et plus étroit que l'autre, qui sera orné de bandes horizontales, etc.

Nous ne pouvons entrer dans ce détail. Nous nous contenterons de recommander aux artistes qui s'inquiètent de ces questions l'étude de cet article du *Dictionnaire d'architecture* (1). C'est un véritable traité d'harmonie chromatique par un homme qui connaît admirablement son sujet. Ils y apprendront une foule de choses aussi intéressantes que peu connues. Ils y verront surtout que l'instinct ne suffit pas pour découvrir l'harmonie des couleurs, non plus que celle des sons ; qu'il y faut une étude appropriée, très-soutenue et très-attentive ; et que si les monuments de l'antiquité et ceux du moyen âge étaient si bien décorés pendant que les nôtres le sont si mal, cela tient à ce que nos artistes ont depuis longtemps négligé de porter leurs efforts de ce côté. Ils ont perdu la tradition, et, ce qui est plus grave, ils s'imaginent volontiers la pouvoir remplacer par les inspirations, toujours hasardeuses, de leur instinct particulier. Que dirait-on d'un bonhomme qui s'imaginerait, sans connaître l'harmonie, de composer des symphonies comme celles de Beethoven ? On le regarderait comme un fou. Ce qui n'empêche pas que, avec notre dédain

(1) Article *Peinture*, t. VII. Des gravures faites d'après les dessins de M. Viollet-le-Duc donnent des exemples à l'appui de ses observations.

presque universel de la science, nous ne ramenions à une simple question de goût individuel les problèmes singulièrement compliqués parfois de l'harmonie des couleurs. On parle beaucoup en ce moment de peinture décorative. On prétend décorer les hôtels de ville, les palais de justice, les facultés, etc. Nous espérons que, si l'on donne suite à ces projets, ceux qui en seront chargés seront invités à commencer par étudier les conditions essentielles de la peinture monumentale. Ou plutôt non, à vrai dire, nous ne l'espérons pas. Les termes mêmes des rapports, des circulaires, des notes échangés et publiés à ce sujet démontrent amplement qu'il n'est pas, dans tout ceci, question de peinture monumentale. On demandera à un certain nombre d'artistes plus ou moins connus et plus ou moins bien choisis de grands tableaux, se rapportant de plus ou moins près à tels ou tels sujets, avec des dimensions déterminées d'avance ; quand ils seront faits, on les payera, puis on les plaquera sur le pan de mur marqué, sans s'inquiéter de savoir s'ils s'accordent ou se gourment avec l'architecture environnante. Et la chose sera faite ; c'est ce que, en France, on appelle *protéger l'art!*

Nous ne savons pas si la peinture historique aura lieu de s'en réjouir ; mais nous pouvons bien, dès maintenant, garantir que la peinture monumentale, dans le vrai sens du mot, n'y gagnera qu'une nouvelle preuve du parfait dédain dans laquelle on la tient, faute de savoir en quoi elle consiste.

CHAPITRE V.

LA DANSE.

La danse est, comme la musique, un produit de l'action réflexe des nerfs de la sensibilité sur les muscles (1). Une impression morale, comme la joie, ou une impression purement physique, comme l'audition d'une musique vigoureusement rhythmée, détermine une excitation qui se traduit par des gestes, des mouvements, des attitudes.

C'est par l'union de ces deux faits que la danse est devenue un art. L'élément premier, c'est le mouvement et l'attitude déterminés par l'excitation morale. Ces mouvements et ces attitudes, comme il est naturel, varient avec les sentiments qui leur donnent naissance. La colère, la joie, la douleur, l'effroi, l'admiration, l'enthousiasme se manifestent à l'œil par des signes bien différents. A ces différences premières s'ajoutent celles qui proviennent du caractère général des races et du caractère particulier des individus.

Ces diversités, abandonnées à elles-mêmes, ne sauraient produire un art, si elles n'étaient réglées et reliées en un ensemble par une discipline commune qui est le rhythme.

Chaque ensemble de mouvements et d'attitudes, déterminées par un sentiment défini, sera donc soumis à un rhythme particulier qui a pour effet de contenir toutes les manifestations individuelles dans une limite commune, et

(1) Nous expliquerons plus complétement cette action au chapitre suivant. La danse occupe une place tellement inférieure parmi les arts modernes, que nous n'avons pas cru nécessaire d'y insister, malgré l'importance qu'elle a eue dans l'art antique.

de condenser, pour ainsi dire, toutes les émotions en une résultante d'autant plus expressive, qu'il en supprime les discordances, et que par son mouvement propre il en accentue les traits généraux.

Ce fait est très-sensible chez les peuples où la danse est restée une des manifestations des impressions collectives, c'est-à-dire où il y a des danses nationales, religieuses, guerrières, etc. Ces danses sont surtout expressives.

Mais, à côté de la danse spontanée, il y a la danse qu'on pourrait appeler la danse de spectacle, et que nous avons introduite dans nos opéras sous le nom de ballets. Ces danses, sans exclure nécessairement l'expression, s'appliquent surtout à la recherche des formes, des mouvements, des attitudes, des ensembles agréables à l'œil. C'est de la danse décorative.

Quant à la danse des salons, nous n'en parlerons pas, car nous ne voyons pas comment il serait possible de rattacher à l'art ces promenades à peine cadencées, qui ressemblent à des danses nationales comme nos processions à des danses religieuses.

On peut le regretter. La danse pourrait avoir aujourd'hui, comme autrefois, son utilité au point de vue de l'éducation corporelle et même de l'autre. Mais comment danser, depuis qu'il est de règle d'inviter trois mille personnes là où il n'en peut tenir cinq cents à l'aise? Il n'y a pas à s'y tromper, la tendance générale est de se soustraire à tout cet ensemble de prétendus devoirs qui se résolvent en corvées et en cérémonies, en formalités et en salamalecs. Les cercles et les clubs remplacent les bals, et partout il est difficile de trouver des danseurs. La danse reviendra peut-être un jour dans les habitudes du monde occidental, mais pas avant que ces habitudes aient subi de profondes modifications, qui lui permettent de redevenir ce qu'elle a été longtemps, un art.

La danse autrefois était, en effet, un art véritable, qui avait une importance sérieuse. Chez les Grecs, la tragédie est née des danses sacrées des Dionysiaques, dont la trace se maintient par la persistance du chœur. Chez tous les peuples de l'antiquité nous la trouvons au premier rang des arts. Au douzième siècle, nos pères avaient conservé l'usage des danses religieuses dans les églises et dans les cimetières ; il se prolongea même jusqu'au dix-septième siècle dans certaines contrées, comme à Limoges. On dansait gaiement à la cour de Henri IV ; on dansait sérieusement à celle de Louis XIV, mais on dansait ; aujourd'hui, en France, la danse, en dehors des ballets, n'a plus de signification, au moins dans ce qu'on appelle le monde, car on retrouve encore des danses de caractère dans un certain nombre de campagnes et dans les bals publics de quelques grandes villes.

On peut rattacher à la danse la mimique, qui rentre dans la définition de l'art des mouvements ; mais dans la plupart des cas cette association paraît fondée sur des analogies plus apparentes que réelles. La mimique n'est presque jamais qu'une corruption, une exagération de la danse, en ce sens que trop souvent elle force la signification naturelle des mouvements en les contraignant à faire entendre ce que la parole dirait beaucoup plus facilement et plus clairement, ce qui est absolument contraire à la première règle de l'art.

Les tableaux vivants, qui ont eu une certaine vogue, il y a quelques années, constituent également un genre hybride sans valeur artistique. L'immobilité, qui en est la condition nécessaire, les met en contradiction avec la définition de la danse. On ne peut pas davantage les rattacher à la peinture et à la sculpture, dont le caractère essentiel est d'interpréter la vie par des procédés purement conventionnels. Les tableaux vivants ne sont d'ailleurs, la plupart du

temps, que des prétextes à exhibitions de femmes plus ou moins nues, et cela seul suffit pour les mettre en dehors de l'art. Les impressions qu'on éprouve à regarder la Vénus de Milo n'ont rien de commun avec celles qu'inspire la vue d'une femme déshabillée. Ces spectacles pouvaient être en parfait accord avec les habitudes et les sentiments de la société qui les avait mis à la mode, ainsi que les maillots et les jupes courtes des danseuses ; mais ce sont là des choses avec lesquelles l'esthétique n'a rien à démêler.

CHAPITRE VI.

LA MUSIQUE.

§ 1. Résumé de l'histoire de la musique.

La musique des sauvages n'est pas autre chose, en général, que la répétition indéfinie d'un mouvement semblable, plus ou moins pressé, mais toujours régulier. Chez les nègres, le nombre des sons est borné à quatre dans le chant, quand il n'a pas été modifié par des influences étrangères. La forme mélodique n'a qu'une signification vague et sans variété. La succession monotone de la même note les satisfait et le son brutal du tambour est, pour eux, la jouissance la plus vive.

La race jaune, et en particulier le Chinois, est bien supérieure à la race noire; mais elle paraît avoir depuis longtemps atteint la limite du progrès dont elle est capable. L'imperfection de son organisation artistique se manifeste par son inaptitude à sentir et à rendre les nuances.

Le sentiment de la gradation et de l'harmonie des sons est aussi étranger aux musiciens chinois que la gradation des couleurs et la perspective le sont aux peintres de la même race. Leur gamme n'est composée que de cinq notes. Ce qui est plus surprenant, c'est que, après avoir acquis par la théorie et par l'expérience de leurs instruments la connaissance de l'échelle chromatique, ils se refusent à l'emploi du demi-ton, sans lequel il n'y a pas d'art musical possible. Ils chantent peu. Pour eux, comme pour les nègres, le bruit des instruments a plus d'attraits que la musique vocale, et l'éclat du son — comme l'intensité de la

couleur — est surtout ce qui les charme. Il est impossible à une oreille européenne de découvrir, dans les diverses parties d'un air chinois, s'il existe une note tonale ou si les compositeurs ont, pour commencer, continuer et finir une autre règle que la simple fantaisie. Ils n'ont, d'ailleurs, aucune idée de l'harmonie. Les instruments à cordes et à vent, les appareils de pierres sonores, de cloches, de lames métalliques ou de bois jouent à l'unisson les mélodies et sont accompagnés de tambours qui marquent le rhythme. Au signal du chef d'orchestre, et sans autre raison, les trompettes, les cymbales, les gongs, les tam-tams, jettent sur ces mélodies insignifiantes des tempêtes de sons étourdissants.

Aussi haut que nous puissions remonter dans le passé, nous voyons que la musique de la race blanche, bien que née, elle aussi, de la prédominance du rhythme, a un tout autre caractère que celle des nègres et des Chinois. Elle semble avoir été empreinte surtout d'un sentiment vague et rêveur ; son mouvement était modéré et même lent, bien qu'il s'accélérât dans la danse jusqu'à la plus extrême rapidité. Les peintures qui ont été retrouvées dans les monuments égyptiens de la plus haute antiquité, marquent la prédominance du chant par l'attitude des chanteurs battant la mesure ; de plus, l'importance du rôle de la harpe, de la cithare et d'autres instruments à effets doux et propres aux modulations, indique suffisamment combien la musique de ces peuples différait de celle de la race jaune.

La plus frappante de ces différences est celle-ci : tandis que les peuples de la race jaune n'arrivent pas à concevoir l'emploi du demi-ton, la race blanche, douée d'organes plus sensibles et capable de saisir et de comparer des tons placés à des intervalles excessivement rapprochés, a, au contraire, exagéré le nombre de ces tons dans les premières échelles tonales. Les traités de musique les plus

anciens et les plus authentiques de la littérature sanscrite divisent la gamme en sept intervalles, dans lesquels ils marquent vingt-deux intervalles plus petits inégalement répartis. Les Perses en admettaient vingt-quatre, les Arabes dix-sept. Le système pélasgique était aussi celui de l'octave divisée en vingt-quatre quarts de tons. Un peu plus tard se produisit une modification importante dans la musique des Grecs. La transformation complète de la musique et la création du système diatonique — qui distribue la succession des sons en une série d'intervalles appelés tons et demi-tons, et d'où sortit la musique du moyen âge et de la Renaissance — commencèrent par la substitution du *tétracorde* ou série de quatre sons à la division simple de l'octave. C'est dans ce nouveau système que s'introduisit le genre chromatique proprement dit, par la substitution du demi-ton au quart de ton.

Mais, malgré toutes ces modifications, la musique grecque demeure attachée à la parole. Elle ne sort guère de la mélopée. Son office est de guider la voix et de marquer le rhythme du vers, en accentuant le caractère général du poëme par celui de l'accompagnement.

Dans le drame, chaque personnage chantait sur un ton particulier, déterminé par le sentiment qui dominait dans son rôle, de même qu'il portait un masque triste ou gai, terrible ou gracieux, suivant le personnage qu'il avait à remplir. Tout était subordonné à la situation. Le caractère individuel et les variations accidentelles étaient supprimés au profit du type général et immuable. Le nombre de ces masques était très-restreint, exactement par la même raison que toute cette musique se ramenait à trois modes principaux : le lydien, qui exprimait la douleur et la plainte ; le phrygien, réservé à l'expression des passions violentes et exaltées ; le dorien, consacré à la peinture de la tranquillité, du calme, de la tempérance, du courage

viril et grave. C'est le mode majestueux par excellence, dans la musique comme dans l'architecture.

Le rhythme musical s'imposait à la déclamation ; il en réglait le mouvement, il en déterminait la cadence avec une tyrannie que nous aurions aujourd'hui peine à supporter, mais dont personne autrefois ne songeait à se plaindre, car on était alors habitué à cette prépondérance du rhythme, même dans le discours, et la permanence d'une cadence presque uniforme n'avait rien de choquant pour les oreilles. N'oublions pas que chez nous il n'y a pas cinquante ans que nous avons commencé à dégager l'alexandrin de l'uniformité solennelle de facture et de déclamation que nos pères considéraient comme seule digne de la tragédie et de l'épopée. La forme même des poëmes était assujettie au rhythme. Il est aujourd'hui démontré que les tragédies d'Eschyle se composent d'une série de morceaux qui se correspondent par le nombre de vers et souvent même par le mouvement des phrases et par l'emploi de mots semblables. Un manuscrit grec anonyme très-ancien, traduit par M. Vincent, nous apprend que les Grecs distinguaient deux sortes de mélodies : la mélodie de la prose, produite par la variété des accents qui se suivent dans la phrase ; et la mélodie musicale, qui « consiste dans une suite de sons ordonnés avec convenance ». Le musicien, pour « bien composer un chant, n'a à tenir compte que de *l'affinité naturelle des sons* et de *la qualité propre à chacun* ». Il n'est pas question de leur rapport avec le sentiment qu'il s'agit d'exprimer, parce que dans la pensée antique ce rapport se confond avec le ton lui-même et en fait partie, comme l'impression morale fait partie de l'objet.

Ce point est très-important, car il est en conformité absolue avec ce que nous retrouverons du génie grec dans les autres arts. Les théoriciens antiques s'imaginent que

leurs harmonies ou modes musicaux ne sont que des manières diverses d'établir les rapports des intonations des différents degrés de l'échelle musicale, et ils en expliquent les effets moraux comme des conséquences des rapports des sons entre eux. Ils ne voient en tout cela qu'un mécanisme, un agencement de ressorts qui a pour caractère propre, pour qualité inhérente, de communiquer à l'âme telle ou telle impulsion, tandis que, en réalité, ces modes, loin d'être la cause des impressions morales, n'en sont eux-mêmes que l'effet et l'expression. C'est parce qu'ils les rappellent qu'ils les reproduisent. Les rapports sont exactement inverses de ceux qu'on imaginait alors. La puissance des modes n'est pas en eux-mêmes, mais dans l'âme humaine qui se manifeste par eux et par eux transmet ses impressions de proche en proche. Cette substitution perpétuelle dans les théories antiques de l'effet extérieur à la cause interne est le point capital à observer pour quiconque veut se rendre compte de la véritable révolution qui s'est opérée dans la théorie des arts modernes.

A l'époque même où le système grec a été le plus complet, il est resté beaucoup moins étendu que le nôtre. Les tables d'Alipius ne comprennent que trois octaves et un ton, tant pour les instruments que pour la voix. Et encore une de ces octaves était-elle entièrement rejetée dans la pratique.

On peut objecter que le diagramme de Platon constituerait un système de près de cinq octaves. Mais Platon lui-même reconnaît que c'était là un genre de symphonie qui n'était pas destiné à des oreilles humaines; par conséquent, ce n'était à ses yeux qu'un idéal sans application possible. Le sentiment de la tonalité était bien moins prononcé chez les Grecs que chez nous, et l'emploi des sons simultanés, qui constitue le système harmonique, si développé dans la musique moderne, était chez eux à l'état d'enfance. Ils

n'employaient les dissonances que dans l'accompagnement de la musique vocale par les instruments.

La musique grecque, portée en Italie par des artistes grecs après la conquête, n'y fit aucun progrès, et elle acheva de déchoir dans les premiers siècles du moyen âge, enveloppée dans l'anathème général prononcé contre la religion et l'art des païens. Charlemagne essaya vainement de la relever de cette déchéance. Après lui, elle resta tenue en échec par la scolastique. Par cela seul qu'elle se composait en partie de calculs et de rapports mathématiques, elle devint la proie des docteurs, qui en firent leur prisonnière, et la condamnèrent à l'immobilité des catégories. Ils s'amusèrent pieusement à disposer des notes en chapelets, en croix, en ovales, en losanges, sans s'occuper de ce qui pouvait sortir de pareils arrangements.

Enfin, après bien des tâtonnements, on arrive, au commencement du dix-septième siècle, au genre diatonique, à intervalles de tons et de demi-tons inégalement répartis. Le système moderne était trouvé, et les progrès furent dès lors rapides. La mélodie, expression directe des sentiments, prend naturellement l'avance, et pendant longtemps domine presque seule, comme la ligne dans les arts du dessin. Puis peu à peu elle se complique dans le drame musical par l'addition d'un nombreux orchestre. Ce sont les Italiens qui, les premiers, la lancent dans cette voie. Par là, ils donnent l'impulsion au développement de l'harmonie, mais en réalité ce n'est pas l'harmonie qu'ils cherchent. Ils ne la conçoivent que comme auxiliaire de la mélodie. L'orchestre, qui semble être le domaine naturel de l'harmonie, se met à chanter, et le chanteur l'accompagne. En somme, tous les progrès apparents de l'harmonie aboutissent au triomphe de la mélodie. C'est à elle que les Guglielmi, les Paësiello, les Cimarosa consacreront tous leurs efforts. Le génie italien n'a jamais senti le besoin de

plonger dans les profondeurs psychologiques qui sont la vraie raison d'être de l'harmonie. Il l'aime et l'accueille comme moyen de nuancer et de varier la mélodie, mais il n'y cherche pas le retentissement des orages de l'âme humaine. Il n'imagine pas que l'harmonie puisse être aussi dramatique que la mélodie. Il ne comprend pas que celle-ci n'exprime pour ainsi dire des passions que leur apparence définissable, qu'elle en reproduit seulement ce que l'homme en peut saisir et discerner nettement en lui-même, tandis que ce côté obscur, cette agitation en quelque sorte souterraine qui échappe à toute peinture définie et que ne peut embrasser la précision trop étroite de l'expression mélodique, est le domaine naturel de l'harmonie. Voilà ce que celle-ci reproduit comme un écho plus sourd et plus lointain de ces tumultes qui se soulèvent au plus profond des âmes. Elle ajoute à la vue directe de la tempête l'audition de ses bruits et de ses rugissements. Telle est la véritable fonction de l'harmonie dans la musique vraiment humaine, telle que l'ont comprise les grands compositeurs comme Gluck et Haydn, comme Mozart et Beethoven. L'Italie n'est jamais parvenue à cette conception de l'art, elle se borne trop pour cela à chercher dans la musique des sensations. Pour le goût italien, l'harmonie a surtout pour fonction de fondre la précision un peu sèche et nue de la mélodie ; elle en noie les contours trop arrêtés et trop durs dans une demi-teinte qui plaît davantage au regard. C'est une sorte de glacis par lequel l'artiste éteint les couleurs trop vives du tableau et qui lui donne quelque chose de plus doux, comme le clair-obscur en peinture.

Aussi n'est-ce pas en Italie qu'il faut chercher les véritables inventeurs de l'harmonie. Les compositeurs italiens ont fondé l'orchestre, mais ils ne lui ont attribué que par exception son véritable rôle. Gluck paraît être le premier qui en ait eu un juste sentiment. A côté du drame qui se

développait sur la scène, il installa à l'orchestre une contre-partie qui lui servit de commentaire. On connaît l'histoire si souvent citée de la représentation d'*Iphigénie en Tauride*.

Quand Oreste chante : « Le calme rentre dans mon âme », l'accompagnement est sombre et tumultueux. On reprochait à Gluck ce contre-sens : « N'écoutez pas Oreste, s'écria-t-il avec colère ; il dit qu'il est calme, il ment ! » Haydn, à peu près à la même époque, poursuivait la même révolution avec une décision égale. Ce fut Mozart qui l'acheva. Dès lors le rôle de l'harmonie est nettement tracé. Toute hésitation a disparu. L'orchestre prend définitivement sa place dans l'expression du drame, il intervient résolûment dans l'action, il développe et complète les caractères. L'harmonie, entre les mains de Mozart, devient une véritable langue, la langue des sous-entendus, de l'indéfinissable, des énigmes et des obscurités cachées au plus profond de l'âme.

Un seul homme l'a dépassé dans l'expression des passions et de leurs mystères, dans la traduction des agitations du cœur et de la pensée, c'est Beethoven. Il est difficile d'imaginer que l'expression puisse aller au delà. La musique est maintenant entrée, comme tous les autres arts, dans ce mouvement psychologique qui, depuis l'antiquité jusqu'à nos jours, n'a cessé de se marquer de plus en plus. L'harmonie, de progrès en progrès, s'est faite l'égale de la mélodie ; elle menace même de prendre encore une partie de la place qu'elle a laissée à sa rivale, si nous en croyons un homme qui, à un génie musical des plus remarquables, joint des hardiesses de théorie qui touchent à la témérité. Tel est du moins le programme imposé par Wagner à la « musique de l'avenir » ; mais il est trop vraiment musicien pour ne pas s'apercevoir qu'à pousser jusqu'au bout un pareil progrès on arriverait sim-

plement à mutiler l'art et à lui enlever un de ses principaux moyens d'expression. Ce serait une exagération contraire à celle des Italiens, mais qui ne vaudrait pas mieux. De ce qu'ils sacrifient l'harmonie à la mélodie, est-ce une raison de supprimer la mélodie au profit de l'harmonie? Et le profit serait-il réel?

La réponse ne paraît pas douteuse quand on examine quels sont les éléments constitutifs de la musique et qu'on se rend compte des conditions de son pouvoir expressif. C'est ce que nous allons essayer de faire comprendre.

§ 2. La musique est une science et un art. Signification des sons.

La musique, comme l'architecture, est à la fois une science et un art. Les rapports des éléments musicaux sont des rapports mathématiques, et, bien que la plupart des musiciens se dispensent de l'étudier à ce point de vue, il n'en est pas moins impossible de comprendre en quoi elle consiste, si on laisse complétement de côté cet ordre de considérations.

On peut dire que la musique est l'art de choisir, de disposer et de combiner les sons. Cette définition suppose deux compléments : la connaissance des significations et des rapports possibles des sons, et une pensée directrice qui préside à ces choix, dispositions et combinaisons.

On ne peut connaître la signification et les rapports possibles des sons que par l'observation. Cette étude constitue la partie scientifique de la musique; l'art se manifeste par le choix, l'arrangement et les combinaisons.

Ce n'est pas tout, et la définition réduite à ces termes ne serait pas complète.

Est-ce que les sons ont par eux-mêmes une significa-

tion déterminée ? Et qu'entendons-nous par les rapports possibles ? Voilà ce qu'il faut expliquer d'abord.

Il est bien clair que les sons n'ont pas de signification par eux-mêmes. Ils n'en n'ont que par rapport à nous. C'est donc une signification toute relative et subordonnée aux conditions de la sensibilité et de l'intelligence humaines.

Nous en devons dire autant des rapports possibles des sons. Dans la réalité, tous les rapports de sons sont possibles ; mais les uns nous sont agréables, les autres nous blessent. La musique, étant un art, et un de ses moyens d'action étant la délectation de l'oreille, doit donc s'emparer des premiers et rejeter les seconds.

De là résulte qu'avant d'aborder la question au point de vue artistique, nous devons la considérer au triple point de vue de la physiologie, de la physique et des mathématiques.

Signification des sons. — On sait que toute impression produite à l'extrémité d'un nerf de la sensibilité se transmet à un centre ganglionnaire, et de là, en général, se *réfléchit* par l'intermédiaire d'un nerf de la motilité jusqu'à un ou plusieurs muscles où elle cause une contraction. C'est ce qu'on appelle l'*action réflexe*.

Cette action joue un rôle très-considérable dans la vie. Elle n'affecte pas seulement les muscles, mais tous les organes contractiles. Le cœur, le système circulatoire, les organes de la digestion sont sous son empire. Toute sensation un peu vive accélère la circulation du sang et agit du même coup sur le cœur, dont elle précipite les battements. Quelquefois, mais plus rarement, elle produit l'effet contraire. La nouvelle subite d'un malheur nous saisit aux entrailles. Le plus souvent, lorsque l'excitation est modérée, elle se transmet simplement d'une partie du système nerveux à une autre. Une sensation fait naître des idées et des émotions, qui en éveillent d'autres à leur tour, dont le

flot successif se suit et se remplace par un effet absolument indépendant de notre volonté, et nous donne, par l'opposition de ce spectacle mouvant, cette idée de la permanence et de l'unité de notre être dont ont tant abusé les philosophes ignorants de la physiologie.

Il y a donc trois issues par lesquelles peut s'opérer la décharge des nerfs à l'état de tension : ou bien cette excitation se transmet à d'autres nerfs qui n'ont pas de relation directe avec les muscles et produit ainsi une série de sentiments ou d'idées ; ou bien, elle se communique à un ou plusieurs nerfs moteurs, et produit des contractions musculaires ; ou bien, enfin, elle excite des nerfs du système ganglionnaire et stimule par contre-coup un ou plusieurs viscères.

Il serait plus vrai de dire que, la plupart du temps, la décharge se produit à la fois par ces trois issues, mais presque toujours dans des proportions très-inégales, de telle sorte que l'afflux de la force nerveuse peut être considéré, en thèse générale, comme localisé dans telle ou telle partie des organes, à l'exclusion des autres.

Quel rapport cela peut-il avoir avec la musique ? Le voici : Toute excitation un peu vive du système nerveux se manifestant par une contraction d'une partie quelconque de l'organisme, il est tout naturel que les muscles qui contribuent à la production de la voix ne soient pas exclus de cette loi générale. Tous les animaux, y compris l'homme, expriment leurs sensations, non-seulement par des mouvements du corps, mais par des cris de joie ou de douleur, suivant le sentiment qui les agite ; et il suffit de les entendre pour juger de la nature de ce sentiment.

M. Herbert Spencer, l'éminent philosophe anglais, démontre par une série d'observations que les variations de la voix sont les effets physiologiques des variations dans les sentiments ; que chaque inflexion, chaque modulation

est la conséquence naturelle de l'émotion ou de la sensation du moment, et il en conclut que si la voix humaine possède une puissance d'expression que ne peut atteindre aucun instrument, cela tient précisément à la relation qui existe entre les excitations mentales et les excitations musculaires. La signification des sons musicaux leur vient uniquement de l'observation de cette relation constante dans la manifestation des impressions humaines. L'habitude que nous avons dans la vie de rattacher tel cri, tel accent, tel son de voix à telle ou telle sensation fait que nous ne pouvons plus les entendre sans qu'ils nous rappellent la sensation connexe. Ce serait donc simplement un fait d'association d'idées, fondé sur une longue habitude d'observation physiologique.

Il ne faudrait peut-être pas exagérer cette conclusion. Le fait seul que chaque impression s'exprime presque toujours par les mêmes sons prouve suffisamment que nous sommes physiologiquement prédisposés à exprimer chacune de nos émotions par un ensemble de signes particuliers.

Il n'y aurait donc rien d'étonnant à ce que nous reconnaissions le sens de ces signes, sans avoir eu besoin d'une longue série d'expériences et de raisonnements. Le visage et la voix d'un homme en colère effrayent un tout jeune enfant, dès la première fois qu'il le voit et qu'il l'entend, et cette impression est si naturelle qu'elle s'étend jusqu'aux animaux.

Nous n'insisterons pas sur cette objection, parce que, en somme, l'observation de M. Herbert Spencer n'en subsiste pas moins dans ce qu'elle a de plus important, à savoir : que toute impression morale réagit sur les muscles et les organes de la voix et donne aux sons qu'ils produisent un caractère particulier qui prend, pour tous, soit par un instinct naturel, soit par suite de l'expérience, une

signification morale parfaitement déterminée et facilement reconnaissable.

M. Herbert Spencer appuie sa théorie d'une série d'exemples qui montrent combien les impressions morales se marquent par l'éclat, par la qualité ou timbre de la voix, par sa hauteur, par les intervalles et par la rapidité relative des variations. Or ces particularités de la voix, subordonnées à l'excitation de la sensibilité nerveuse, sont précisément celles qui distinguent le chant du langage parlé ordinaire. Chacune des inflexions de la voix qui résultent physiologiquement de l'impression de peine ou de plaisir est simplement, dans la musique vocale, portée à son plus haut degré. Les traits considérés comme distinctifs du chant sont donc ceux mêmes du langage de la passion, mais exagérés et systématisés.

Ces ressemblances se poursuivent plus loin encore. Si les émotions, la plupart du temps, excitent et contractent les muscles, elles peuvent aussi, d'autres fois, produire des effets opposés. La colère, la peur, l'espérance, la joie, arrivées à un certain degré, se manifestent par un affaissement du corps, dont le symptôme le plus apparent est la détente de tous les muscles et le tremblement du corps. Ce tremblement s'étend naturellement aux organes de la voix. C'est encore un moyen d'expression dont quelques chanteurs tirent de très-beaux effets dans les passages très-pathétiques. Le *staccato*, au contraire, convient aux passages qui expriment la gaieté, l'entrain, la résolution, la confiance, précisément parce qu'il exige des muscles vocaux des efforts analogues à ceux qui produisent les mouvements nets, décidés, énergiques du corps par lesquels se manifeste cet état d'esprit. Les sentiments doux et paisibles se traduisent par des notes liées qui n'imposent au chanteur aucun déploiement de force. La différence d'effet, qui est due aux changements de *temps*, s'explique par

la même loi. Là est la raison des mesures diverses qui règlent ces variations. Les unes sont lentes comme le *largo*, l'*adagio*; d'autres sont rapides, comme l'*andante*, l'*allegro*, le *presto*; or tout le monde sait combien l'impression d'un passage musical peut être modifiée par la substitution d'un de ces mouvements à l'autre. Le rhythme lui-même peut être rattaché à la même cause. Tout effort exige des intervalles de repos. Ces intervalles régularisés produisent le rhythme.

De ces observations nous pouvons donc conclure que le choix des sons, au point de vue de leur signification morale, n'est nullement livré au hasard, comme le supposent les théoriciens qui ne voient dans la musique que les rapports mathématiques des sons, et qui la réduisent tout entière au dessin mélodique, à une sorte d'arabesque géométrique. Ce qui est vrai, c'est que le choix est parfaitement inconscient, et que jamais compositeur ne s'est avisé, avant de combiner ses notes, de les analyser comme l'a fait M. Herbert Spencer; mais c'est précisément par cela que l'art se distingue de la science. L'artiste met en œuvre les matériaux que lui fournit la réalité, sans autre préoccupation que d'exprimer l'émotion qui le tient, et il les choisit instinctivement, par une habitude non réfléchie de leur signification particulière. Le métier du philosophe étant de chercher la raison des choses, il est tout simple qu'il s'efforce de se rendre compte des motifs secrets de ce choix, auxquels ne songent pas les compositeurs; mais il serait parfaitement absurde que, parce qu'ils n'y songent pas, ils se crussent par là autorisés à les nier.

Pourquoi ne nieraient-ils pas également les rapports mathématiques des notes? Est-ce que la musique a attendu pour exister que les hommes de science eussent découvert les instruments qui permettent de compter les vibrations des sons? Evidemment non. L'oreille a choisi spontanément

ceux qui lui convenaient. La science se contente de constater après coup que ces convenances instinctives se traduisent numériquement par certaines relations dans le nombre des vibrations qui constituent chaque note. C'est exactement la même chose pour leur convenance morale.

§ 3. Le son considéré en lui-même.

Ce que nous avons dit précédemment des découvertes de M. Helmholtz nous permettra de passer rapidement sur cette question.

Le son est le produit d'une vibration perçue par notre oreille. Il suffit, pour s'en convaincre, de tendre une corde et de la frapper. Plus les vibrations seront rapides, plus le son sera haut; plus elles seront amples, plus le son sera intense. Quant au timbre, il résulte de ce fait qu'une corde vibrante se coupe en nœuds de longueur différente, de telle sorte qu'à la suite de la note fondamentale, qui est celle à laquelle elle est accordée, se produit tout un chœur de notes harmoniques, toujours plus hautes, mais moins intenses que la première. Ces notes correspondent à des nombres de vibrations deux, trois, quatre, cinq fois plus élevés que celui du son fondamental, par la raison que les nœuds produits par la vibration coupent la corde en segments qui décroissent dans la proportion de deux, trois, quatre, cinq, etc., et que les vitesses des vibrations sont proportionnelles à la longueur. Toutes ces vibrations se superposent sans se contrarier en rien (1).

(1) Les harmoniques ne sont pas les seules notes qui se superposent aux notes fondamentales. Quand deux notes vibrent ensemble, il s'en produit spontanément deux autres : l'une se nomme note de combinaison *différentielle*, parce que le nombre de ses vibrations est égal à la différence des nombres de vibrations de deux notes principales; l'autre, découverte par M. Helmholtz

Tout corps en vibration devient le centre de plusieurs systèmes d'ondes sonores indépendantes, à chacun desquels correspond une note ; mais tous les corps n'ont pas la même puissance de vibration, et c'est cette différence qui produit celle des timbres. Parmi les instruments de musique, les cordes sont les plus riches en harmoniques. On peut en obtenir jusqu'à seize à la fois. Quant à la forme des courbes que décrivent les molécules vibrantes, M. Helmholtz a démontré qu'elle n'a aucune influence sur la qualité du son.

D'où vient le plaisir que nous éprouvons à entendre vibrer ensemble certaines notes, tandis que la simultanéité de certaines autres nous agace et nous blesse ? Invoquer ici les rapports numériques des vibrations ne servirait à rien, car alors nous demanderions pourquoi, parmi ces rapports numériques, les uns nous agréent, tandis que les autres nous irritent. Il y faut évidemment une autre raison.

Du temps d'Euler on croyait que les consonnances parfaites plaisent à l'oreille, parce que les rapports simples de leurs vibrations éveillent dans l'esprit l'idée d'ordre, tandis que les dissonances suscitent l'idée de désordre, d'anarchie numérique. Ces sortes d'explications ont été longtemps à la mode, et elles étaient acceptées d'autant plus volontiers qu'elles n'expliquent rien. C'est la métaphysique appliquée à la musique. Il ne faut pas croire du reste que, pour avoir été à la mode il y a plusieurs siècles, elles aient cessé d'y être aujourd'hui. L'esthétique officielle ne vit pas d'autre chose.

La raison véritable de cette différence d'impression est purement physiologique. On sait que quand on chante au-

s'appelle note de combinaison *additionnelle*, parce que le nombre de ses vibrations est égal à la somme des vibrations des deux notes qu'elle accompagne.

dessus d'un piano ouvert, chacune des cordes vibre à l'unisson des notes correspondantes.

Les trois mille fibres qui terminent les filaments du nerf acoustique peuvent être considérées comme trois mille cordes dont chacune saisit et reproduit la vibration élémentaire à laquelle elle est accordée, quelle que soit la complexité des ondes harmonieuses mises en mouvement. Mais si ces ondes, au lieu de se suivre et de se combiner dans une série de mouvements parallèles, se mêlent et se croisent, elles se détruisent réciproquement aux points d'intersection. Dans ce cas, le même filet nerveux, au lieu de recevoir une impulsion unique, se trouve au même instant soumis à deux vibrations qui ne sont pas à l'unisson, et qui par là même produisent des intermittences de force et de faiblesse. Ces intermittences se manifestent par des battements, c'est-à-dire par des renflements et des affaiblissements successifs. La sensation intermittente qui en est la conséquence est des plus désagréables à l'oreille, comme les intermittences de lumière le sont à l'œil. Ce déplaisir est au comble, quand ces battements se produisent au nombre de trente à quarante par seconde. Au-dessus et au-dessous de ce chiffre les intermittences sont moins sensibles (1).

Ces battements ne naissent pas seulement du désaccord des notes fondamentales. Ils peuvent se produire par le conflit de notes secondaires soit entre elles, soit avec une note fondamentale ou une note de combinaison. Dans ce cas les battements sont moins perceptibles, mais à cet égard aucune limite ne peut être fixée d'une manière absolue ; tout dépend du degré de délicatesse de l'ouïe et de

(1) Ce qui fatigue dans les vacillations d'une lampe, c'est l'effort continu qu'elles imposent à la rétine pour s'accommoder à ces intermittences de lumière. L'agacement de l'oreille soumise à des vibrations intermittentes s'explique également par une cause purement physiologique.

la nature de l'instrument employé (1). Pour les Grecs la tierce était une dissonance ; des dissonances très-désagréables dans le chant et les instruments à cordes sont à peine sensibles sur l'orgue, la flûte et le piano.

M. Helmholtz, après de nombreuses expériences, a établi la hiérarchie suivante :

Consonnances *absolues :* octave, douzième, double oc-

)1) Cela n'empêche pas les dissonances d'être d'un emploi permanent dans la musique moderne. La note sensible qui y occupe une si grande place est une dissonance, qui sert de contraste à la tonique et la met en relief. Dans l'harmonie les accords dissonants sont aujourd'hui en majorité. Ils y jouent à peu près le même rôle que l'antithèse dans la poésie. Ils sont du reste une conséquence forcée de ce qu'on appelle *le tempérament,* comme l'explique M. Laugel. Dans la gamme majeure pure, il n'y a pas deux intervalles rigoureusement égaux. Si dans une série d'octaves on voulait conserver *pures,* c'est-à-dire fidèles aux vrais intervalles harmoniques, toutes les octaves, toutes les quintes, toutes les quartes et les tierces, on se heurterait à des difficultés presque inextricables. On a jugé plus commode de résoudre brutalement le problème en conservant purs les intervalles d'octaves, pour satisfaire au principe de la tonalité, et en subdivisant l'espace de chaque octave en parties égales. Par son extrême simplicité, ce système a rendu d'immenses services : il a facilité le travail de la composition et de l'instrumentation. Il a permis de moduler, c'est-à-dire de passer d'un ton à l'autre avec une flexibilité et une aisance parfaites. Mais on comprend que, en se déplaçant, les notes s'altèrent ; il y a une fraction minime entre les rapports vibratoires des notes tempérées et ceux des notes vraies, des notes harmoniques. Cette fraction suffit pour produire des battements (une par seconde entre la quinte fausse et la quinte vraie). Alors on a voulu racheter d'un autre côté ce qu'on perdait en pureté harmonique. On a cherché un stimulant pour la sensibilité blessée ; on l'a trouvé dans les dissonances. C'est ainsi que leur influence est devenue prédominante.

Les inconvénients de cette méthode sont assez graves pour que M. Helmholtz demande qu'on revienne aux consonnances pures et qu'on sacrifie *le tempérament.* Il a construit à ce point de vue un orgue-harmonium, qui malheureusement est plus compliqué que le piano. Ce sera sans doute un obstacle à son succès.

tave. — *Parfaites :* celles de quinte et de quarte. — *Moyennes :* celles de sixte et de tierce majeure. — *Imparfaites :* celles de tierce mineure et de sixte diminuée. Au-dessous il n'y a plus que des dissonances, marquées par des battements plus ou moins nombreux.

On voit par là que la pureté des consonnances tient à l'identité des harmoniques, et que le rapport numérique des vibrations des notes fondamentales ne suffit pas à l'assurer.

Nous ne pousserons pas plus loin cette analyse des découvertes du savant physicien. Il nous suffit d'avoir démontré que la raison de l'arrangement des notes, de même que celle du choix des sons, se trouve uniquement dans la physiologie, et que toutes les explications plus ou moins mystiques des métaphysiciens sont de simples fantaisies sans valeur scientifique d'aucune sorte.

Nous allons maintenant tâcher de tirer de ces prémisses les conséquences qu'elles nous paraissent pouvoir enfanter légitimement pour l'esthétique.

§ 4. L'arabesque musicale. — L'expression dans la musique.

Nous ne nous occuperons pas des divagations nuageuses de ceux qui font de la musique je ne sais quel art cabalistique, et y entrevoient la révélation de ce qu'ils appellent l'infini. Cette école de sentimentalisme déclamatoire a heureusement fait son temps ou à peu près ; elle a laissé la place à une autre qui, par réaction, réduit la musique à des arabesques de sons.

Celle-ci, qui représente le pur dilettantisme, est peut-être plus dangereuse. Elle reconnaît que « le son musical plaît en lui-même comme une bonne odeur ou une bonne saveur, et que certaines combinaisons de sons,

pourvu qu'elles soient conformes aux lois mathématiques qui règlent les vibrations, procurent aussi à la sensibilité une sensation de plaisir »... Elle admet que l'oreille est constituée en vue de jouissances spéciales qui n'ont aucun nom dans la langue humaine et qu'on ne pourrait faire comprendre à ceux qui ne les éprouvent pas. Ces sensations et ces plaisirs consistent dans la perception par l'oreille d'une suite ou d'un ensemble de lignes que forment les vibrations ou ondes sonores qui se superposent ou se combinent dans l'air. « Ces combinaisons de sons et de mouvements équivalent à peu près à ce qu'est pour l'œil l'art pur de la décoration, de l'ornementation : les capricieuses arabesques, les culs-de-lampe, les dessins d'étoffes, de tapisserie, etc. Il n'y a pas beaucoup plus d'idées philosophiques, de sentiments, d'imitation, de sujet littéraire dans la musique qu'il n'y en a dans le dessin d'une riche étoffe de damas ou de brocart, ou dans les peintures décoratives des vieilles cathédrales... Ces dessins que le décorateur tire de son imagination, et qu'il fait avec des lignes et des couleurs, le musicien les compose avec des sons. Il dessine avec le rhythme et il peint avec l'harmonie. Une symphonie n'est donc autre chose, dans la sphère de l'oreille, qu'un vaste tableau décoratif dont les lignes sont en mouvement, un tableau qu'on découvre successivement... L'impression générale de la musique sur l'oreille est celle du kaléidoscope sur l'œil (1). »

Cette manière de comprendre la musique a pour nous à peu près la même valeur que l'engouement des *pratiquants* pour les difficultés vaincues. Dans la plupart des concerts on est sûr aujourd'hui de voir le public prodiguer ses applaudissements aux virtuoses qui ont l'art de dénaturer le son de la clarinette, par exemple, pour lui faire imiter

(1) Charles Beauquier, *Philosophie de la musique*, p. 193 et suiv.

tour à tour le hautbois et la flûte, de passer dix fois en un quart d'heure du forté au piano, d'enfler le son pour le laisser mourir, de ramasser une note expirante pour l'agrandir et la gonfler jusqu'au crescendo le plus tumultueux. Un instrumentiste qui, à force de travailler et de tourmenter un excellent violoncelle, est parvenu à en jouer de telle sorte qu'un auditeur aveugle pourrait croire qu'il entend un médiocre violon, peut compter sur un succès complet auprès de tous les amateurs, qui savent par expérience combien il est difficile d'apprendre à un ours à danser légèrement et de faire rendre à une grosse caisse des effets de petite flûte.

A côté des virtuoses qui transforment les concerts en parades musicales, il faut placer les compositeurs qui, au lieu de se préoccuper de développer et d'exprimer des motifs et des sentiments où la musique trouve son application naturelle, s'efforcent de faire admirer leur dextérité à disposer des notes en casse-cou et à combiner des feux d'artifice.

Tout cela, il faut bien l'avouer, ce sont des puérilités musicales, des fantaisies à propos de musique, plus ou moins déréglées et ridicules, des jeux d'oisifs gâtés par un dilettantisme irraisonné et sans principe; mais ce n'est pas de la musique.

M. Beauquier veut bien admettre cependant que la musique exerce sur la sensibilité une influence que l'on conteste généralement au kaléidoscope : « Il faut dire encore, ajoute-t-il, que l'impression musicale est agréable, physiquement, à cause de l'activité générale donnée au système nerveux par la vibration. C'est, pour ainsi dire, un accroissement de vie que le corps reçoit par l'ébranlement, et la sensation est d'autant plus satisfaisante que le mouvement est régulier, réglé selon les lois qui sont les lois générales de la matière rendue perceptible aux sens... Comme corol-

laire découlant immédiatement de cette sensation, un certain état de l'activité amenant à sa suite un sentiment général de joie et de tristesse, de bien-être ou de malaise, d'énergie ou de langueur, sans détermination plus précise. »

Cette concession n'est pas encore suffisante ; il y a dans la musique quelque chose de plus. Ce quelque chose, c'est l'expression. Il est bien loin de notre pensée de considérer la musique comme un langage, dans le sens complet du mot, ainsi qu'on s'est plu à le croire et à le dire pendant un temps. Nous croyons que l'auteur d'*Alceste* et d'*Iphigénie en Tauride* s'est trompé en cherchant dans la musique ce que la musique ne possède pas et ne saurait donner, l'expression analytique des passions humaines. Un langage suppose une précision qui manque à la musique, non-seulement dans l'expression des idées, mais même dans la manifestation des sentiments. Mais il y a un fait qui me frappe et qui est irrécusable, c'est l'analogie de la musique de chacun des grands compositeurs avec leur propre caractère, leurs habitudes d'esprit et leurs sentiments ordinaires. Mendelssohn, qui était une intelligence très-ouverte, très-cultivée, écrivait à une de ses parentes qui lui demandait de mettre en musique un poëme descriptif : « La musique est, vous le savez, chose sérieuse pour moi, si sérieuse même que je ne me crois pas autorisé à en faire sur un motif *dont je ne me sente pénétré à fond.* J'y verrais quelque chose d'analogue à un mensonge, car *les notes ont, après tout, un sens au moins aussi déterminé que les mots, bien qu'intraduisible par eux.* »

C'est peut-être beaucoup dire ; mais, sans aller jusque-là, il est certain qu'il y a entre un certain nombre de sentiments et certaines dispositions ou combinaisons de notes musicales des relations dont il est difficile de nier la réalité. Ce que dit M. Beauquier est vrai des modes, consi-

dérés à un point de vue général. Le mode mineur nous affecte dans un sens opposé à l'effet du mode majeur. Mais c'est exagérer que de réduire toute la musique à l'impression vague et générale de chacun d'eux. Il y faut ajouter les impressions plus déterminées qui résultent du choix et de la disposition de chacun des sons, sans quoi l'art tout entier se ramènerait à une question purement technique, et tout morceau en mineur ou en majeur serait, pour l'effet moral, identique à tout autre morceau composé dans le même mode ; ce qui est absolument démenti par les faits.

Le chant spontané marque un état particulier de l'âme, une exaltation spéciale qui résulte de l'ébranlement d'un sentiment déterminé ; c'est l'expression de ce sentiment plus ou moins déterminé, qui naturellement choisit les sons qui sont le plus en rapport avec lui. Si donc la théorie de M. Herbert Spencer est vraie, comme nous le croyons, s'il est réel que toute émotion vive se manifeste par des contractions musculaires qui modifient l'éclat, le timbre, la hauteur de la voix, qui influent sur les intervalles, sur la vitesse relative des vibrations, sur la mesure, etc., comment serait-il possible que toutes ces modifications ne se produisissent pas dans la musique, qui n'est, en somme, qu'une idéalisation systématisée du langage de la passion? Comment admettre que nous soyons incapables de reconnaître dans les sons musicaux les intonations dont nous usons nous-mêmes quand nous sommes sous l'empire d'une émotion déterminée?

On conçoit qu'on nie cette relation, quand on s'imagine qu'il n'y a dans la musique que des combinaisons numériques de vibrations et qu'on en fait un art uniquement fondé sur les mathématiques. Mais on oublie que l'art existait avant ces expérimentations scientifiques, qui n'avaient pas à tenir compte des raisons pour lesquelles il

avait choisi certains sons de préférence aux autres. Les physiciens et les mathématiciens se sont inquiétés, non pas de la signification morale des sons, dont ils n'avaient que faire, mais de leurs relations au point de vue unique de leurs sciences particulières. Ils ont pu par là donner la raison d'une foule de phénomènes intéressants, qui malgré leur importance ne constituent pas l'art musical tout entier. De ce qu'ils ont laissé de côté ce qui touche à l'impression morale, comme n'étant pas de leur domaine, ce n'est pas un motif suffisant pour en nier l'existence.

Dira-t-on que la signification morale des sons est une illusion, parce qu'elle tient uniquement à des associations d'idées ? « De ce que le parfum d'une espèce de rose nous rappelle en traits vifs et nets, dans les moindres détails, toute une scène de notre existence, on ne saurait prétendre, dit M. Beauquier, que les odeurs agissent d'une manière déterminée sur l'imagination. Il en est de même de la musique ; elle produit l'effet des nuages. Chacun y voit à peu près ce qu'il veut. »

Cette objection pourrait avoir une certaine gravité si ces associations d'idées étaient purement individuelles et accidentelles. Mais il n'y a qu'à se reporter à ce que nous avons rapporté des observations de M. Herbert Spencer pour se convaincre que les associations d'idées qui ont déterminé le choix des sons musicaux ont précisément pour caractère d'être universelles, et que les diversités qu'on peut relever entre les systèmes musicaux des différents âges et des différentes races se rapportent presque uniquement au choix des rapports numériques, bien plutôt qu'à celui des sons eux-mêmes.

Au fond, l'objection repose sur un préjugé métaphysique. On voudrait que les sons eussent leur signification en soi et par eux-mêmes. Du moment qu'on se voit contraint de renoncer à cette explication, on ne veut plus ad-

mettre qu'il puisse y en avoir une autre. C'est de l'ontologie, et nous n'avons pas besoin de dire une fois de plus ce que nous pensons de cette infirmité intellectuelle.

§ 5. De la personnalité dans la musique. — Union de la musique et de la poésie. — La mélodie et l'harmonie. — Domaine spécial de la musique.

Nous voici ramené à la conception qui, pour nous, constitue le fondement même de tous les arts, l'intervention de la personnalité humaine. La musique est un art, non pas parce qu'elle repose sur un ensemble d'observations de faits plus ou moins précis et scientifiques, mais parce que ces faits sont de telle nature, qu'ils donnent à l'artiste la possibilité d'exprimer ses propres sentiments, de manifester sa manière de comprendre et de sentir, et sa faculté d'agir par ces manifestations sur la sensibilité de ses semblables. Qu'il s'adresse à leurs oreilles ou à leurs yeux, ce n'est là qu'une différence de procédé qui s'explique par la prédominance chez lui du sens de l'ouïe ou de la vue, mais qui ne change rien au caractère fondamental de l'art.

Il n'y a pas d'homme dont tous les organes soient toujours dans un équilibre parfait. La physiologie n'est pas encore assez avancée pour nous rendre compte de toutes les différences, mais il est certain que tous les hommes, par hérédité ou par éducation, ont reçu ou acquièrent certaines aptitudes spéciales qui s'expliquent par la prédominance de telle ou telle partie du centre nerveux ; et cette prédominance a toujours pour effet de les porter à user de préférence de l'organe le plus développé, celui qui constitue leur supériorité relative. Leur activité prend naturellement cette direction. C'est ce qui constitue les vocations, quand cette prédominance se manifeste de bonne heure. C'est une observation qui s'applique aussi bien aux mé-

tiers manuels qu'aux autres professions. Tel qui est un homme d'Etat éminent aurait fait un philosophe des plus médiocres. Mais c'est spécialement dans les arts que ces différences naturelles sont sensibles. Le peintre vit surtout par l'œil, le musicien par l'oreille. Tandis que le premier s'exprime par l'agencement des lignes et des couleurs, le second s'exprime par le choix, par la disposition et la combinaison des sons, tout comme le logicien par des raisonnements et le mathématicien par des formules.

Sans doute ces différences de procédé supposent des différences correspondantes dans la manière d'être affecté par l'ensemble des choses. Il est certain que les impressions du musicien sont moins précises, moins palpables en quelque sorte que celles du peintre, mais ce n'en sont pas moins ses impressions; ce n'en est pas moins lui-même qu'il manifeste par son art avec toute la série des émotions par lesquelles il passe, et qu'il manifeste avec d'autant plus de puissance, que ces émotions sont plus vives et plus profondes. Une musique où chacun pourrait voir ce qu'il voudrait, comme dans les nuages, serait nécessairement une musique superficielle, qui dénoncerait par là même la médiocrité de son auteur. De ce que l'on peut changer le caractère d'un morceau de musique en en modifiant le rhythme ou la mesure, on ne peut pas en conclure que la musique n'est pas un moyen d'expression, mais tout simplement que la mesure et le rhythme ont en musique une très-grande importance.

Les critiques qui refusent l'expression à la musique, ou qui, du moins, ne lui reconnaissent qu'une signification absolument vague et flottante, sont conséquents avec eux-mêmes quand ils déclarent ne pouvoir admettre l'association de cet art, dont l'indétermination est pour eux le caractère essentiel, avec la précision brutale du langage conventionnel. Ils condamnent l'opéra comme un genre hybride et faux,

comme un raffinement de mauvais goût digne des siècles de décadence.

On pourrait répondre à cela que l'association de la parole et de la musique n'a en soi rien de plus discordant que celui de la sculpture et de la peinture avec l'architecture. Quant à l'accusation de raffinement, il est à croire qu'il faudrait la reporter à l'invention même de la musique. On ne voit pas trop qu'il ait été possible d'imaginer la musique instrumentale avant le chant, qui, selon toute probabilité, a dû, dès le commencement, se constituer par l'union de la musique et de la parole.

On a souvent comparé au dessin la mélodie qui dispose les sons, et à la couleur l'harmonie qui les combine. Il y a là, en effet, une analogie frappante. Mais on en a conclu que la mélodie est tout et l'harmonie rien ou à peu près, et en cela on a eu tort. Pour ceux qui ne voient dans la mélodie que le dessin et qui aiment dans le dessin des contours bien secs et bien arrêtés, il est tout naturel que l'harmonie n'ait pas une grande importance, car, en somme, elle apporte d'ordinaire au dessin mélodique plus de confusion que de précision. Mais c'est tout autre chose pour ceux qui considèrent la musique comme un moyen d'expression. Entre les mains d'un musicien de génie comme Gluck, Weber, Beethoven, l'harmonie ajoute un secours puissant à la signification de la mélodie, elle lui donne une puissance et une largeur d'accent que la première ne saurait atteindre sans l'autre.

Ce qui est vrai, c'est que parmi les compositeurs il y en a peu qui sachent faire de l'harmonie l'usage qu'ont su faire de la couleur Rubens et Rembrandt. Ils sont pour la plupart de l'école d'Ingres ; ils préfèrent la ligne et dédaignent ou craignent les complications de l'harmonie. Cela ne les empêche pas d'être d'admirables musiciens, tout comme les grands dessinateurs de l'école de Florence ont

été d'admirables artistes ; mais cela ne prouve pas que des génies autrement constitués ne sauraient pas faire dire à l'harmonie ce que les Vénitiens, et surtout quelques-uns des Flamands et des Hollandais, ont su faire dire à la couleur.

N'oublions pas d'ailleurs que l'harmonie est chose toute nouvelle. L'antiquité ne l'a pas connue et il n'y a pas deux cents ans qu'on a commencé à lui attribuer un rôle vraiment sérieux. La musique purement instrumentale, la symphonie, est d'invention toute récente. Comment prévoir à quels développements elle est destinée ?

Il est vrai que c'est justement sur la symphonie qu'on s'appuie pour réduire la musique au rôle où Ingres prétendait réduire la peinture. « La symphonie, dit M. Beauquier, est une construction architectonique de sons, avec des formes en mouvement, et ne signifie absolument rien dans le sens littéraire... La plupart du temps les compositeurs seraient bien embarrassés de dire ce qu'ils ont entendu exprimer. Ils ont arrangé des formes musicales, combiné des sons, mais sans chercher plus loin. »

Oui, mais pourquoi cet arrangement plutôt qu'un autre ? Pourquoi chaque compositeur dispose-t-il ses arrangements autrement qu'un autre ? Pourquoi aujourd'hui ses combinaisons ont-elles un autre caractère que celles d'hier et de demain ? Est-ce vraiment affaire de pur hasard ? Mais alors comment se fait-il que, d'après ces combinaisons et ces « dessins architectoniques » de sons, on puisse reconnaître la nationalité, le caractère habituel de l'auteur et souvent la situation morale dans laquelle il se trouvait au moment où il traçait ces « arabesques » ? Comment expliquer que ces fantaisies du hasard produisent sur des foules assemblées des effets si parfaitement déterminés qu'on peut les prédire à coup sûr ?

Non, encore une fois, cette thèse n'est pas soutenable. Comme le disait Mendelssohn, de ce que la signification des

notes n'est pas directement traduisible par des mots, on n'a pas le droit d'en conclure que cette signification est nulle. Ce qui est vrai, c'est qu'il n'y a pas de commune mesure entre les mots qui représentent les résultats de l'analyse intellectuelle et les notes qui sont la résonnance spontanée des impressions concrètes et profondes de la vie sensible. Parce que l'analyse n'a pas encore atteint jusque-là et que la langue n'a pas de termes pour les traduire, est-ce bien une raison pour affirmer que ces impressions n'existent pas et qu'elles ne procèdent que de la fantaisie individuelle? Croit-on que les mots eux-mêmes, tout précis qu'ils paraissent, aient exactement le même sens pour tous les esprits, et que tous les auditeurs emportent de l'audition d'un même discours une somme égale d'idées parfaitement identiques? On sait bien qu'il n'en est rien, et pourtant personne n'oserait soutenir que la signification des mots n'est pas susceptible d'une détermination précise.

Pour rester dans la vérité, il faut dire que la musique a, comme tous les arts, son domaine spécial, qu'elle s'adresse pour ainsi dire à une couche particulière de sentiments, auxquels correspondent admirablement les moyens d'expression dont elle dispose, et qu'il est impossible d'exprimer autrement. Du moment qu'on essaye de les traduire littérairement, ils s'évanouissent en une sorte de poussière impalpable, comme si l'on tentait de saisir de l'eau avec la main. Est-ce à dire cependant que l'eau n'existe pas?

On sait quelle influence funeste a eue sur la peinture la critique exclusivement littéraire, appuyée sur l'autorité de Diderot. Le dernier mot de cette critique serait de réduire la peinture à n'être qu'un art de traduction, au service de la littérature. Sans tenir compte des exigences particulières de chaque art, le critique finirait par supprimer de la peinture la couleur, la lumière, ou du moins par ne leur laisser qu'un rôle secondaire ; le raisonnement se substi-

tuerait à l'imagination et le peintre devrait renoncer aux aptitudes spéciales de sa nature, pour s'asservir aux combinaisons purement logiques du philosophe.

C'est la même chose pour la musique. Le critique, habitué à l'analyse, veut absolument y trouver la précision nette et tranchée de ses conceptions analytiques. Il ne peut se résigner à comprendre que, si l'art n'est pas la science, c'est précisément parce qu'il n'analyse pas, que les idées ne sont pas de son domaine, et que son objet est toujours plus ou moins la personnalité concrète de l'artiste, qui exprime par lui, non-seulement son impression du moment, mais du même coup l'ensemble des qualités et manières d'être qui font qu'il est poëte, peintre ou musicien plutôt que philosophe.

L'émotion du musicien pénètre en lui par les oreilles et se manifeste par des combinaisons particulières de sons, de même que celle du peintre lui arrive par les yeux et s'exprime par des combinaisons de lignes et de couleurs. Reprocher à l'un ou à l'autre cette manière de sentir, et prétendre lui appliquer les règles de nos jugements analytiques sur les raisonnements et les idées, est à peu près aussi raisonnable que si, lisant un livre écrit en anglais, on s'étonnait de n'y pas trouver l'application des règles de la grammaire française.

Une observation physiologique très-simple rend compte de ce fait. Le nerf optique, soumis à tous les agents physiques, à tous les ébranlements de l'électricité, du calorique, du son, etc., ne fournit jamais que la sensation de couleur. Irritez le nerf acoustique, vous n'obtiendrez que des impressions de son. Ce qui nous amène à cette conclusion, que le musicien a précisément pour caractère distinctif une irritabilité particulière de l'ouïe, grâce à laquelle le nerf acoustique, usurpant en partie les fonctions des autres organes, devient l'agent principal, l'intermédiaire presque obligé

des rapports entre le monde extérieur et lui, de même que l'œil pour le peintre. Tout pour lui se résout en sons et s'exprime par des notes, et la mesure de cette prédominance est précisément celle de son aptitude musicale. C'est par la même raison qu'il est si difficile aux hommes autrement constitués de se rendre un compte un peu net de cet ordre de conceptions. L'intelligence analytique, quelque développée qu'elle soit, n'y suffit pas. Gœthe n'a jamais pu parvenir à rien comprendre à la musique, malgré toutes ses conversations avec Mendelssohn.

Quant au musicien lui-même, tout en ayant pleine conscience de ses impressions, il lui est également impossible de les expliquer d'une manière précise, parce que le langage analytique n'est pas fait pour elles, et que leur seule expression adéquate est justement dans ces combinaisons de notes dont on lui demande l'explication. Il n'y a pas d'autre moyen d'expliquer une sonate que de la jouer. C'est un cercle vicieux dans lequel on peut tourner indéfiniment.

Aussi l'esthétique de la musique se réduit-elle à fort peu de chose, en dehors de la partie technique. Elle pourrait se résumer en cette proposition que M. de La Palisse n'eût pas désavouée : Pour faire de la bonne musique, la première condition est d'être né musicien.

CHAPITRE VII.

LA POÉSIE.

§ 1. Qu'est-ce que la poésie ? Qualité qu'elle suppose dans le poëte.

Pris dans son sens le plus large, le mot *poésie* exprime l'ensemble des aptitudes naturelles dont la manifestation constitue la création artistique. Elle consiste dans une excitabilité particulière de la sensibilité et dans un certain tour de l'imagination qui la prédispose à ce genre d'hallucination à demi volontaire et consciente sans laquelle le génie même de l'art serait incompréhensible. Cette hallucination a pour effet d'ajouter à la sensation élémentaire et réelle une série indéfinie de grandissements merveilleux.

Elle place le poëte, en face de certains aspects de la vie, dans une situation analogue à celle de l'observateur qui regarde à travers un verre grossissant ; avec cette différence toutefois que le verre grossissant est extérieur à l'homme et qu'il modifie également les dimensions de tous les objets auxquels on l'applique, tandis que l'hallucination poétique ne transforme que les faits qui se trouvent en rapport avec la manière d'être du poëte et les transforme dans la mesure variable de son excitabilité particulière. D'où résultent, dans les proportions des choses comparées les unes aux autres, des modifications que le contraste rend d'autant plus sensibles.

La faculté poétique, comme toutes les facultés ou aptitudes spéciales et tranchées, naît d'une certaine combinaison de qualités et de défauts, qui, naturellement, varie

avec chacune des intelligences que nous pouvons étudier. Tout le monde, sauf les idiots, est poëte dans une certaine mesure et à ses heures, car l'émotion poétique, considérée dans celui qui l'éprouve, n'est qu'une exaltation plus ou moins durable ou fréquente de l'intelligence au-dessus de son niveau ordinaire. Tout homme ému est poëte, tant que dure son émotion, tant que les images, les sensations, les idées affluent à son cerveau, tant qu'il éprouve une surexcitation de la vie sensible et intellectuelle ; et l'aptitude poétique est d'autant plus développée en lui qu'il est capable d'émotions plus intenses, plus vives et surtout plus faciles à réveiller. C'est là ce qui constitue la poésie intime, individuelle en quelque sorte. Mais cela ne suffit pas au poëte, dans le sens où l'on entend généralement ce mot. Il est clair que si l'émotion reste concentrée au fond de l'âme ou s'exprime au dehors d'une manière peu intelligible, elle n'aura aucune action sur les autres hommes. Or, comme nous jugeons nécessairement toutes choses par rapport à nous et dans la mesure où elles nous touchent, le poëte n'est poëte à nos yeux que si, outre la faculté de sentir et d'être ému, il possède le talent de nous communiquer son émotion.

Or ce talent est rare, parce qu'il suppose un ensemble de conditions très-complexes et très-nombreuses.

La première condition, c'est que l'émotion soit dans l'âme du poëte assez intense pour lui faire éprouver le besoin de s'exprimer au dehors, et en même temps assez précise pour pouvoir être reproduite en traits reconnaissables. C'est là une chose très-peu commune. En effet, tant que la passion nous domine, elle ne peut guère s'exprimer littérairement. Elle se manifeste alors surtout par le langage naturel, c'est-à-dire par le geste, par le mouvement du corps, par le regard, par la contraction du visage, par des paroles plus ou moins entrecoupées. Dans ce premier

éclat, elle est trop vive, trop tumultueuse, trop exclusive de toute autre considération qu'elle-même pour songer à se raconter, à se traduire à ses auditeurs. Quelle que soit la faculté de dédoublement moral qu'on peut observer chez certaines personnes, et qui leur permet de se constituer elles-mêmes en observateurs plus ou moins calmes de leurs propres emportements, il est certain que le poëte ne peint presque jamais la passion que par un retour vers le passé. Ce qu'il reproduit, c'est moins la passion même que l'écho de la passion. Il faut donc qu'il en retrouve dans sa mémoire des traces assez vivantes pour en pouvoir reconstituer une image vraie et en composer une peinture vraiment émue.

Or, rien n'est plus difficile que de conserver et pour ainsi dire de fixer sous son regard, d'une manière assez précise pour la pouvoir communiquer à d'autres, les traits d'une émotion passée. On conçoit bien en gros la peinture d'une passion qu'on a ressentie ; mais, dès qu'on veut la peindre avec quelque netteté, tout fuit, tout échappe. L'imagination, commune à tous les hommes, n'est pas chez tous assez puissante pour donner un corps à ces vagues aperceptions de la mémoire. Une difficulté analogue se retrouve dans la reproduction des formes physiques. Il faut une aptitude spéciale pour retrouver et reproduire de mémoire le portrait exact et ressemblant même d'un ami. Quand on parle d'un beau paysage, d'une belle statue, il n'y a personne qui ne croie comprendre, et qui même ne puisse plus ou moins se représenter par la pensée une belle figure ou une belle campagne. Eh bien ! faites l'expérience ; regardez, fixez votre œil avec tout l'effort dont vous êtes capable sur cette image indécise et flottante que vous voyez se lever au fond de votre cerveau ; et, quand vous aurez bien examiné de tous côtés, bien complété votre tableau sous le regard intérieur, essayez de le repro-

duire au dehors par une description détaillée ou par des lignes précises. A moins d'être un poëte ou un artiste, vous ne le pourrez pas, ou vous n'aurez fait que la copie pure et simple d'un tableau que vous aurez vu. La mémoire chez vous aura remplacé l'imagination ; c'est-à-dire qu'au lieu du souvenir ému, créateur, qui constitue la puissance et l'originalité artistiques, vous n'aurez exprimé que le souvenir stérile et froid d'une impression physique élémentaire.

L'œuvre poétique n'est donc possible qu'à la condition que l'émotion se traduise au dehors en termes assez précis pour être reconnaissable, et assez émus pour être communicable.

Si cette observation est fondée, comme nous le croyons, il en résulte logiquement que la poésie est chose purement humaine, c'est-à-dire personnelle et subjective. Elle est tout entière dans l'émotion que nous ressentons en face de certains spectacles, à l'audition de certains récits, à la perception de certaines idées, et elle varie dans la mesure même de notre sensibilité et du caractère général de notre intelligence.

La valeur intrinsèque de l'œuvre poétique doit donc se mesurer esthétiquement d'après les qualités de sensibilité et d'imagination qu'elle suppose dans son auteur, ou, plus simplement, d'après la puissance dont il fait preuve dans la peinture de ses impressions.

Cependant le fait ne semble pas toujours d'accord avec cette conclusion théorique.

Si le poëte, doué d'une imagination bizarre ou extraordinaire, s'émeut pour des idées ou des faits étranges ou nouveaux, inintelligibles pour le public contemporain, il est clair que, quelle que soit la grandeur de son génie, il passera inaperçu et disparaîtra dans l'obscurité.

Le poëte ne peut avoir d'action sur sa génération qu'à la condition de refléter quelques-unes des idées, des habi-

tudes, des sentiments, des aspirations, qui l'animent elle-même. Son mérite alors est de leur donner une expression supérieure, plus complète et plus vibrante, sous laquelle les contemporains reconnaissent leurs propres émotions élevées d'un ou de plusieurs degrés.

§ 2. Conditions de l'impression poétique.

Aussi ne faudrait-il pas s'imaginer que l'influence du poëte sur ses auditeurs s'explique simplement par la transmission et pour ainsi dire par la transfusion de l'âme de l'un aux autres. On pouvait admettre cette explication quand on attribuait l'exaltation du poëte à l'intervention directe d'un dieu. Le poëte, passif, recevait le mouvement d'en haut et le communiquait comme un rouage à la passivité des auditeurs. Rien de plus faux. Le poëte trouve en lui-même sa propre émotion ; l'auditeur également. L'émotion du premier ne se communique au second que parce qu'elle est le point de départ d'un travail personnel que celui-ci accomplit en lui-même. Il n'y a que le mouvement qui échauffe. Si le lecteur était passif, il serait impossible. C'est cette nécessité du travail personnel qui explique la poésie des ruines, des œuvres inachevées, des lignes fuyantes, des eaux qui se dérobent, des sommets inaccessibles. Tout cela pour nous est mystère, c'est-à-dire frappe notre âme par le côté le plus sensible, par le besoin de voir, de comprendre, de se rendre compte. Le noir absolu nous est insupportable, parce qu'il est la négation absolue de la lumière et de la vie ; le grand soleil, par son implacable évidence, nous tient pour ainsi dire en échec. Mais le demi-jour est poétique, parce qu'il nous permet de terminer et d'interpréter à notre gré les objets à demi noyés dans l'ombre ; notre âme alors peut ouvrir ses ailes,

courir d'objets en objets, deviner, supposer, reconstruire à son aise et à sa guise.

Parmi les eaux-fortes de Piranesi, il y en a une qui représente une partie de l'intérieur d'une église, la voûte immense, les colonnes grêles qui s'en détachent et qui plongent en bas. La partie inférieure n'étant pas représentée, les colonnes et tout l'édifice semblent suspendus sur le vide. Entre deux colonnes, tout en haut, près de la voûte, est jeté un mince pont en bois, une planche, sur laquelle est un homme, la tête baissée, qui regarde au-dessous de lui. Ce regard qui ne s'arrête sur rien, puisque le sol n'existe pas, et qu'il est impossible de ne pas suivre, force l'œil à mesurer la profondeur de l'abîme sans fond. Les Alpes mêmes ne sauraient donner aussi complétement la sensation du gouffre.

La poésie, pour être émouvante, doit avoir quelque chose de pareil. Un poëte obscur, que je ne puis comprendre, ne donne pas à ma sensibilité l'ébranlement qui lui est nécessaire. Mais s'il est trop clair, s'il dit tout, s'il décrit complaisamment et complétement chaque objet, chaque sensation, chaque sentiment; s'il insiste sur les détails, s'il ne me laisse rien à trouver par moi-même et prétend me mener sans cesse à la lisière, il me fatigue, il m'ennuie, et je jette le livre. Je lui demande une excitation, non une anatomie. S'il prétend disséquer l'âme, qu'il s'intitule psychologue, et non pas poëte. Alors, étant prévenu, je pourrai suivre avec intérêt ses descriptions ; je ne pourrai pas du moins me plaindre d'avoir été trompé.

D'ailleurs, l'attention réfléchie qu'exige le soin de ne rien omettre du détail de ses propres émotions et de tout expliquer, supprime nécessairement l'émotion même chez l'observateur. Cette faculté est celle du philosophe. Aussi a-t-on remarqué que les poëtes et les artistes sont en général assez médiocres quand ils se mêlent de critique. Je ne

sais si parmi les grands poëtes on en pourrait citer un autre que Gœthe qui ait su unir ces deux qualités diverses et le plus souvent contraires. Encore faut-il dire que la poésie de Gœthe est plus raisonnable qu'inspirée.

C'est par la même raison que l'emploi des figures, des images paraît souvent si poétique. L'expression directe et psychologique de l'émotion la circonscrit toujours un peu, en y mêlant, dans une mesure exagérée, une personnalité distincte de la nôtre, qui, dans ces conditions, fait obstacle à la liberté de notre propre développement. Nous sommes trop avertis de la présence du poëte, et, par conséquent, de l'extériorité de l'émotion dont nous suivons les progrès dans l'âme de l'artiste. Mais l'image, en nous ramenant de temps en temps à l'impression élémentaire, on peut dire impersonnelle, en ce sens qu'elle nous appartient aussi bien qu'au poëte, rend à notre imagination son indépendance et son élan ; elle peut rattacher à son impression élémentaire toute la chaîne de ses propres émotions, comme elle ferait en face du spectacle lui-même. C'est ce qui fait le caractère poétique des œuvres de l'antiquité, où l'image abonde.

Mais il ne faudrait pas abuser de cette observation. Si l'image est poétique par la série des émotions qu'elle réveille en nous et qui nous sont propres, elle ne suscite l'impression esthétique que par une illusion fondée sur une erreur d'attribution. En effet, pour que nous éprouvions cette impression, il ne suffit pas que le poëte reproduise, comme le photographe, la réalité extérieure. Il faut de plus que notre émotion, puisée dans celle du poëte, bien que non calquée sur elle, reste accompagnée d'admiration pour le génie ou le talent de l'homme dont l'œuvre a excité notre sensibilité. C'est pour cela que l'imitation trop exacte des impressions purement élémentaires, qui irait jusqu'à nous faire oublier complétement le poëte

pour nous reporter uniquement à nos propres souvenirs, ne saurait constituer une œuvre d'art. Là est l'erreur du réalisme à outrance. L'effet pourra en être puissant, si la réalité présente par elle-même un caractère saisissant ; mais ce ne sera pas de l'art, et, dans la plupart des cas, l'impression sera totalement différente de ce qu'eût été l'impression esthétique proprement dite.

Il est facile de s'en convaincre par un instant de réflexion. Quiconque a lu le quatrième livre de l'*Énéide* se rappelle, avec je ne sais quel charme attendri, la touchante description de la mort de Didon. En voyant périr cette malheureuse femme, trahie par son amour, nous savons gré au poëte de l'émotion dont il nous a donné occasion ; nous éprouvons un *plaisir* intime et profond à nous sentir remués, à voir naître et se développer en nous, en même temps que l'admiration pour le poëte, un vif sentiment de compassion pour la victime.

Mais il est absolument nécessaire d'écarter l'illusion de la réalité, que certaines théories considèrent comme le but suprême. Supposons la scène si parfaitement imitée que nous puissions nous croire en face d'un spectacle réel ; aussitôt, au lieu d'un plaisir, nous n'éprouvons plus que de la répulsion. La sensation poignante de la vue d'une femme se tuant vraiment sous nos yeux dominerait tout le reste et nous frapperait d'une douloureuse épouvante. Prenez l'épisode de Laocoon ; ce sera exactement la même chose. Que la scène soit triste ou gaie, nous retrouvons toujours la même distinction entre l'émotion réelle et l'émotion esthétique. Il faut de toute nécessité, pour que cette dernière soit possible, que l'autre disparaisse ; il faut que l'auditeur ou le spectateur ne puisse jamais oublier qu'il y a entre le fait et lui un intermédiaire, dont l'impression constitue la poésie de l'œuvre. Si donc le poëte doit prendre garde de nous fatiguer de sa personnalité et de l'inter-

vention du moi, il n'en est pas moins indispensable que son souvenir demeure assez présent à l'esprit pour empêcher le fait d'absorber à lui seul toute l'attention. C'est l'oubli de ce principe qui explique l'infériorité de certaines œuvres qui s'appliquent à émouvoir directement la sensibilité physique ; c'est par là qu'on a pu comparer l'effet de quelques-uns de nos mélodrames à celui des luttes réelles que la brutalité romaine s'offrait en spectacle dans les jeux du cirque, et qui se retrouvent aujourd'hui en Espagne dans les combats de taureaux.

Ces observations nous ramènent au principe que nous avons posé tout d'abord, à savoir : que ce qui fait l'art, c'est moins l'émotion communiquée, que l'intervention de la personnalité humaine dans cette émotion même. Pour que nous éprouvions l'émotion esthétique, il faut que nous puissions retrouver l'homme dans l'œuvre ; c'est à lui que notre admiration s'attache plus ou moins consciemment, et c'est précisément ce sentiment d'admiration qui nous fournit la notion du beau artistique, comme nous l'avons établi dans un des premiers chapitres de ce livre.

Cela est vrai de tous les temps et de tous les genres ; et l'art soi-disant impersonnel de l'antiquité n'échappe pas à cette loi, non plus que l'art moderne. La seule différence est que, dans la poésie antique, la personnalité, au lieu d'être individuelle, est collective. Si cette poésie nous paraît impersonnelle, c'est que, au lieu d'exprimer les traits particuliers à tel ou tel poëte, elle porte surtout l'empreinte du caractère commun à toute la race. Comment en aurait-il pu être autrement à une époque où l'homme enveloppé de toutes parts par les nécessités de la vie collective ne connaissait guère d'autres préoccupations que celles qui s'y rapportaient ; où le développement de l'individualité se heurtait de tous côtés à la communauté des intérêts, des dangers, des usages, des idées ? Dans nos sociétés civi-

lisées l'individu trouve plus ou moins facilement le moyen de se compléter dans le sens de ses aptitudes et de sa nature propres. Pourvu qu'il respecte un certain nombre de lois et de convenances générales, il a le droit pour le reste d'user à sa guise de la liberté ; l'idéal du progrès est précisément d'arriver à l'indépendance absolue de chacun, sous la seule réserve que chacun respecte le droit égal de tous les autres. Dans les civilisations primitives, par une foule de raisons qu'il serait trop long de déduire ici, chacun dépend de tous et chacun ressemble à tous. La police des mœurs et des idées appartient à tout le monde, et tout le monde en use pour imprimer sur tous un cachet uniforme. La loi en toutes choses, c'est l'usage, la tradition, et nul ne peut impunément s'en écarter (1). Nul n'y songe d'ailleurs, parce que l'esprit de discussion n'est pas éveillé et que personne n'éprouve le besoin de l'indépendance intellectuelle. Il en résulte que les idées, les sentiments, les passions, les habitudes sont presque les mêmes chez tous, et que si les races diffèrent entre elles par des caractères généraux fortement tranchés, les différences dans une même race d'individu à individu sont presque insignifiantes. Leurs sujets poétiques se bornent donc à un nombre plus ou moins considérable de légendes communes, qui constituent le fond collectif de la poésie nationale, et auxquelles tous collaborent inconsciemment et au même titre.

C'est ainsi que se sont formés ces grands poëmes de l'Inde, de la Grèce, de la Germanie, de la Scandinavie, qui se ressemblent par le fond des idées, parce que tous ces

(1) Stuart Mill, dans son livre *De la Liberté*, insiste longuement sur ce fait. Il démontre que si, presque en toutes choses, la loi anglaise est plus libérale que la loi française, l'Anglais est cependant, en fait, moins libre que le Français, parce que le premier est beaucoup plus soumis que le second à la tyrannie de l'usage, au despotisme du préjugé traditionnel.

peuples proviennent d'une souche commune, mais qui diffèrent par la mise en œuvre et par le détail, parce que chacun de ces peuples, dans la série de ses migrations, a subi une suite de contacts et d'impressions différents.

C'est cette personnalité de la race, manifestée dans ces œuvres, qui en fait pour nous la poésie.

§ 3. La sympathie humaine. — Son intervention dans le jugement esthétique.

Il est vrai que, en fait, pour la plupart d'entre nous, la mesure de la valeur poétique de ces poëmes se trouve moins dans la puissance de l'expression personnelle que dans la conformité des sentiments qu'ils expriment avec ceux des temps et des milieux où nous vivons nous-mêmes. Théoriquement cette mesure n'est pas exacte, pas plus qu'il ne serait juste de mesurer la puissance intellectuelle d'Aristote ou d'Archimède à l'effort qui serait nécessaire de nos jours pour acquérir les connaissances qu'ils possédaient. Mais cette injustice est une conséquence nécessaire de ce fait que nous avons constaté précédemment, à savoir : que l'œuvre d'art ne nous émeut que par l'impulsion qu'elle donne à notre sensibilité personnelle, laquelle une fois mise en mouvement se développe librement suivant ses préférences naturelles. Or, dans ce travail, quoi qu'on fasse pour rester dans les limites du jugement esthétique, il est à peu près impossible d'éviter l'intervention de la sympathie, qui se prend et s'attache de prime abord à ce qui nous rappelle à nous-mêmes.

Quelle que soit au point de vue purement esthétique la valeur de l'*Edda*, des *Niebelungen*, il nous paraît invraisemblable qu'on puisse songer à les comparer à l'*Iliade* et à l'*Odyssée*. Pourquoi? Parce que, à travers les diversités de temps, de race, de civilisation, nous nous reconnaissons

plus ou moins dans les personnages des épopées grecques ; nous y retrouvons l'expression naïve et sincère des sentiments moraux dont le développement constitue notre idéal social. Hector, Andromaque (1), Pénélope, nous attirent invinciblement par le rapport de leur moralité à la nôtre, tandis que la sauvagerie féroce des personnages de l'*Edda* et des *Niebelungen* nous répugne et nous repousse. Les mœurs de ces guerriers farouches n'ont presque rien qui parle à notre cœur ; presque tout en eux nous surprend et nous déconcerte. Ils restent en dehors de nous comme des figures étranges, où notre sympathie a peu de prise, et cela suffit pour que nous ayons peine à nous rendre compte de la puissance poétique, pourtant très-réelle, dont témoignent ces poëmes.

Ces sentiments font honneur à notre moralité. Ils prouvent que nous avons sur les rapports des hommes et sur les devoirs qui résultent de l'état de société des idées plus élevées et plus justes que les héros et les auteurs des épopées scandinave et germanique, mais cela n'a rien à faire avec l'esthétique proprement dite. Théoriquement c'est dans l'œuvre même et dans l'œuvre seule que le critique doit chercher les motifs de ses appréciations. Il n'y a qu'un critérium sérieux, c'est la somme des qualités poétiques que suppose dans le poëte l'enfantement de l'œuvre. Le reste n'a, scientifiquement, aucune valeur. Du moment où

(1) Les Troyens, les vaincus, ont dans l'*Iliade* une supériorité morale bien marquée sur les Grecs. Evidemment, ce n'a pu être là le but des auteurs, quels qu'ils soient, de ce poëme. Comment donc expliquer ce fait ? Très-simplement parce que les vertus domestiques qui nous charment chez les Troyens étaient pour les Grecs fort peu de chose, comparées au mérite suprême de la force. Ces différences de points de vue changent tous les jugements. On trouvera les développements de cette idée au chapitre IV de la seconde partie de mon livre sur *la Supériorité de l'art moderne sur l'art ancien*.

nous prétendrions substituer dans le jugement d'art la mesure de notre propre développement intellectuel à celle du développement manifesté par l'œuvre, il n'y aurait plus au jugement aucune base commune et nous retomberions dans la théorie qui nie toute autorité à la critique au nom de la variabilité irrémédiable du goût individuel. Dès lors tout se trouve livré au hasard et le nombre seul des suffrages doit décider. Dans ces conditions, de quel droit pourrait-on critiquer les appréciations du public qui met les madones de Raphaël et les belles femmes de l'Albane et du Guide bien au-dessus des figures vivantes et pensantes de Léonard de Vinci, de Michel-Ange, et, à plus forte raison, de Rembrandt?

En fait, et considérée en elle-même, la poésie est la résultante de l'excitation et de l'exaltation personnelles, quand elles se produisent dans un esprit doué de la faculté d'observer, de ménager, de conserver ou de ressusciter en lui-même cette émotion. Le poëte ne serait pas poëte si, comme sur la plupart des hommes, les émotions passaient sur lui sans laisser d'elles-mêmes une image persistante et comme un retentissement prolongé dont l'écho se réveille assez puissamment pour remplir et animer ses chants. Quels que soient et la cause et l'objet de cette exaltation, il y a de la poésie, il y a de l'art dans toute œuvre où elle se retrouve, belle ou non, morale ou non, et dans la mesure même où elle s'y retrouve.

Voilà le principe, rien n'est plus simple en théorie. Pratiquement, nous l'avons vu, c'est autre chose. Nous avons beau nous efforcer d'écarter toutes les circonstances étrangères et de replacer le poëme dans les conditions mêmes où il s'est produit, il nous est bien difficile, pour ne pas dire impossible, de faire abstraction de nous-mêmes, de nos habitudes d'esprit, de nos préférences. La sympathie agit en nous à notre insu et nous porte malgré nous du

côté des sentiments qui se rapprochent des nôtres ou du moins de ceux que nous sommes accoutumés à considérer comme les plus généreux et les plus élevés; la joie qu'elle y trouve lui fait illusion sur le mérite de l'œuvre. C'est pour cela que le public ne peut pas s'habituer, dans un poëme, dans un roman, non plus qu'au théâtre, à voir le crime triomphant et la vertu opprimée. Il faut qu'il trouve dans l'art la revanche de la réalité. Sa sympathie pour le bien réclame impérieusement satisfaction, et le poëte qui la lui refuserait serait à peu près sûr de sa colère.

Il n'y a guère à espérer que sur ce point la théorie triomphe complétement de la pratique. Tout ce qu'on peut exiger de la critique, c'est qu'elle s'applique consciencieusement à éliminer du jugement esthétique des éléments qui lui sont étrangers. C'est précisément parce que nous savons combien cet effort est difficile que nous insistons sur la nécessité de faire en ce sens tout ce qui est possible.

Mais de ce que théoriquement l'esthétique et la morale sont deux choses essentiellement différentes, il n'en faudrait pas conclure qu'elles ne puissent pas s'accorder. Je crois que c'est une erreur capitale de fonder l'esthétique sur la beauté physique ou morale; je suis convaincu que l'art peut s'en passer sans cesser d'être l'art. Mais cela ne veut nullement dire qu'il soit défendu à l'artiste d'être un honnête homme et de préférer, même dans ses fictions, la vertu au vice. L'artiste qui met ses facultés au service d'une idée généreuse n'en est pas moins artiste pour cela, bien que ce ne soit pas par là qu'il est artiste. L'amour et l'intelligence du bien supposent une conception supérieure des conditions de la vie individuelle et sociale, qu'il faut souhaiter à tous les artistes comme aux autres hommes, mais cela n'a aucun rapport nécessaire avec les qualités artistiques proprement dites (1). Tant mieux si à celles-ci s'a-

(1) Il y a cependant une observation à faire sur ce point, c'est

joutent les autres ; tant mieux pour le public, qui rencontrera dans les œuvres de ce genre la satisfaction de sa sympathie pour la beauté morale ; tant mieux pour l'artiste, qui trouvera dans cette sympathie l'assurance du succès. Mais encore une fois ce n'est pas là ce qui décidera le jugement du critique d'art.

§ 4. Le langage poétique. — La poésie en dehors de la versification. — Domaine de la poésie.

Dans toutes les langues la poésie a le privilége d'un langage particulier qui est combiné de manière à donner à l'expression générale quelque chose de musical et à l'expression particulière plus de relief et d'accent. La forme de ce langage et les règles de son emploi présentent de nombreuses diversités ; mais on peut y remarquer un caractère universel qui tient à la nature même des conditions morales que suppose la poésie. Chez tous les peuples il autorise des tours, des inversions, des abréviations, des figures que la prose ne saurait admettre et qui ne s'expliquent et ne se comprennent que comme expression d'un état mental particulier. De même que la musique peut être considérée comme le langage naturel des sons porté à son maximum d'intensité, le langage poétique n'est autre que

qu'il paraît plus facile de peindre le vice que la vertu. Balzac, qui a admirablement réussi dans la peinture des monstres, a presque toujours échoué quand il s'est attaqué aux honnêtes gens. Autant ses coquins du grand et du petit monde sont vrais et vivants, autant les autres sont, la plupart du temps, ternes, effacés, mal venus. Ce ne sont que des mannequins, de pièces et de morceaux rapportés et mal ajustés, à qui il n'a pas su communiquer la vie et la sensibilité morales. Les vrais génies, les poètes d'ordre supérieur, tels que Shakespeare et Molière, ont su peindre les grands caractères aussi bien que les scélérats, et c'est là un des traits qui marquent leur grandeur.

l'exaltation de la langue conventionnelle par l'exagération de tous les moyens d'expression qu'elle possède. Si nous analysons cette formule, nous verrons qu'elle se développe en une double série de considérations également importantes, la première se rapportant au poëte lui-même, la seconde au lecteur ou à l'auditeur.

Nous laisserons de côté la première, parce qu'elle se ramène à ce que nous avons dit précédemment de l'émotion poétique. Il est trop clair que l'émotion ne peut se communiquer à l'auditeur que si elle existe dans le poëte. Reste à savoir dans quelle mesure elle peut se communiquer, et par conséquent à déterminer quelles sont les conditions et les moyens de transmission.

Nous avons eu, à propos de la peinture, l'occasion de remarquer combien vite se fatigue la rétine de la monotonie de la couleur ou de la forme. La même observation s'applique à l'oreille. De là la nécessité de la variété dans la musique comme dans la peinture, de manière à mettre successivement en jeu des fibres différentes.

Nos organes intellectuels ne possèdent également que des sommes très-limitées d'énergie à dépenser à chaque moment. Si l'on veut que l'impression poétique se transmette puissamment, il faut donc commencer par ménager autant que possible la faculté de réceptivité de l'auditeur.

Tout le monde comprendra que, si on lui impose l'obligation d'un effort soutenu et pénible pour démêler le sens même des phrases, il se trouvera en assez mauvaise disposition pour en bien saisir la signification poétique. En somme, qu'est-ce que le langage, sinon une combinaison de signes pour transmettre la pensée ? Or, comme dans toute combinaison, il faut s'appliquer à éliminer ce qui est nuisible ou inutile à la réalisation qu'on se propose. Si dans une machine les ressorts grincent et se mêlent, si les frottements sont multipliés, la somme d'effet utile obtenu

sera diminuée dans la proportion même de ces frottements, c'est-à-dire de la force dépensée à vaincre les résistances. Il en est exactement de même pour le travail intellectuel. S'il nous faut dépenser les trois quarts de notre énergie mentale à reconnaître, à démêler, à interpréter les signes, il est clair qu'il n'en restera plus qu'un quart pour saisir et réaliser en nous-mêmes la pensée exprimée par le poëte, de même que pour goûter les beautés d'un site c'est une mauvaise condition d'y arriver mourant de faim, de soif et de fatigue.

Sans entrer dans le détail des préceptes pratiques qui se rapportent à cet ordre d'idées, on peut dire que le point essentiel, dans la plupart des cas, est de prendre les mots qui, par leur brièveté, leur volume ou leur son, se rapprochent le plus de la nature de l'idée à exprimer. Ce rapport explique pourquoi l'harmonie imitative produit parfois des effets si heureux. En faisant sur nos sens une impression voisine de celle de l'idée, elle la suscite spontanément, ou, du moins, elle nous épargne une partie de l'effort nécessaire pour la faire naître, et laisse libre une meilleure part de notre attention pour l'idée elle-même.

C'est par la même raison que les mots propres transmettent la pensée avec une tout autre énergie que les termes généraux. Nous pensons les choses sous la forme du particulier. Nous les exprimer en termes généraux, c'est donc nous obliger à en faire en nous-mêmes une traduction qui use une partie de notre énergie.

L'arrangement des mots n'est pas moins important. Au point de vue de la netteté et de la précision de l'image, l'usage français de placer le déterminatif après le déterminé est détestable et absolument contraire à l'effet poétique. Quand nous disons *un arbre desséché*, nous obligeons notre auditeur à un double travail. Le mot *arbre* naturellement suscite en lui l'image d'un arbre comme tous les

arbres, c'est-à-dire vert et avec ses feuilles. Quand nous ajoutons *desséché*, nous le forçons à revenir sur ses pas, à effacer l'image déjà formée pour en modeler une nouvelle, à moins qu'il n'ait pris la précaution de se tenir sur ses gardes et d'attendre, avant d'achever son tableau intérieur, que nous ayons nous-mêmes tracé l'image complète. Or, ce dernier résultat, s'il se produisait habituellement, ne serait pas moins regrettable que l'autre, car il habituerait nécessairement les esprits à une lenteur et à une impassibilité qui finiraient par les rendre réfractaires à l'excitation poétique. Il est vrai que dans un certain nombre de cas l'usage nous permet, sous prétexte d'inversion, de replacer les mots dans leur ordre véritable. Nous finirons peut-être un jour par comprendre la nécessité de rétablir le même ordre dans la construction et dans l'arrangement des phrases, quand nous serons parvenus à nous débarrasser de l'étrange tyrannie qu'exercent sur nous les gens qui, sous le nom de *grammairiens*, nous habituent à ne voir dans la langue que le dehors et à sacrifier les besoins de la pensée aux convenances traditionnelles d'un arrangement de fantaisie ou de routine.

Les tropes ou figures rendent à la pensée un service analogue à celui qu'elle reçoit des sons imitatifs. Ils la mettent plus directement en face des objets mêmes et par le côté qu'on veut lui montrer. Toutes ces remarques peuvent se ramener à un principe : suggérer à l'esprit le plus grand nombre d'idées en lui imposant la moindre somme d'efforts.

Un autre moyen de diminuer la fatigue de l'effort, c'est de lui ménager des repos : par la variété, qui met en mouvement des organes divers ; par la gradation, qui n'est qu'un emploi intelligent de la variété ; et par les oppositions ou antithèses, qui frappent d'autant plus que les impressions sont plus contrastées. Tout cela s'explique par des observations physiologiques. Un point noir sur un

papier blanc nous paraît plus noir que si le fond était gris. C'est l'antithèse. Si nous portons pendant une demi-heure un poids de 50 livres, nous le trouvons très-lourd ; mais si nous le soulevons après avoir porté 100 livres, il nous semble très-léger. De même, si, après avoir gravi une pente roide, nous la redescendons, nous en ressentons un soulagement immédiat ; c'est l'effet de la variété. Elle paraît supprimer la fatigue, parce qu'elle met en mouvement des organes différents. Le rhythme produit également le repos par les intervalles qu'il place entre le retour des mêmes formes.

Nous ne pouvons pas entrer dans ces détails : il suffit d'indiquer la direction générale. On voit que, au fond, le procédé de la poésie est le même que celui de la musique. Elle l'emprunte, en définitive, à la réalité vivante dont elle systématise et idéalise les moyens d'expression de manière à leur donner plus d'intensité, exactement comme la musique constitue ses mélodies par l'arrangement et la combinaison des sons, dont l'effet même est de rappeler et de reproduire les émotions dont ils sont eux-mêmes les produits.

Ces observations justifient l'importance qu'ont attachée à la versification, considérée comme instrument, les réformateurs de l'école romantique. Jusqu'à ce moment il lui manquait une qualité indispensable, la souplesse. Malgré les efforts d'un vrai poëte, de Ronsard, Malherbe avait réussi à imposer à la langue poétique la monotonie et la raideur de son propre génie ; grâce à la persistance du pédantisme académique, la poésie se trouvait condamnée au régime de la camisole de force. L'exagération croissante de cette tyrannie suscita la révolte ; une école nouvelle protesta contre la prétention insensée qui menaçait de réduire l'art à la difficulté vaincue, et comme elle eut la chance de trouver, parmi ses adhérents, un poëte de génie, le public

se déclara pour elle et contraignit les despotes du *classicisme* intransigeant à subir, à leur tour, la loi du plus fort.

Cependant, malgré la très-sérieuse importance de la forme, il serait exagéré de limiter la poésie aux œuvres écrites en vers. En réalité, ce qui fait la poésie, c'est moins la versification que l'intervention de la personnalité émue. *L'Avare*, de Molière, n'est pas écrit en vers ; mais comment ne pas voir la poésie dans cette accumulation de traits caractéristiques, dans cette abondance d'invention, dans cette énergie de peintures que pouvait seule fournir une imagination excitée par la méditation, échauffée par l'énergie et la persistance du travail intérieur et par l'intérêt croissant qu'elle prenait au développement de sa propre création (1)? Qui oserait dire que, pour devenir une œuvre poétique, le *Don Juan* a eu besoin d'attendre que Thomas Corneille lui ait fait l'aumône de ses vers ?

Non, la versification ne fait pas la poésie, et il ne serait pas difficile de citer des poëmes en prose qui se passent fort bien de la versification. Supposons que *Paul et Vir-*

(1) Ce serait une étrange erreur que de s'imaginer que l'émotion du poëte, pour être personnelle, soit nécessairement égoïste, ni même qu'elle se rapporte plus ou moins indirectement à sa propre personne. Ce n'est pas dans ce sens que nous prenons le mot *personnel*. L'émotion de Molière créant *l'Avare*, *Don Juan*, le *Misanthrope*, *Tartuffe*, etc., est personnelle, parce que, même quand l'idée de ces types lui est fournie d'ailleurs, il les reprend, il les *repense*, il les recrée par un travail d'imagination purement personnel, lequel est fécondé par l'émotion esthétique que produit en lui le spectacle même de ces créations grandissantes. Le plagiaire n'a pas de ces émotions; aussi est-il stérile. Il se contente de calquer. Le poëte refait, complète, achève, même ce qu'il n'invente pas. La fécondité du génie vient précisément de cette faculté qu'il a de *s'intéresser* à ce qu'il fait, quoi qu'il fasse, c'est-à-dire de s'émouvoir et de s'attacher. Il digère tout ce qu'il absorbe, et se l'assimile, comme les estomacs en bon état. C'est ce que Molière appelait : prendre son bien où on le trouve.

ginie, que *la Mare au Diable*, que *l'Oiseau* soient en vers; en vaudraient-ils mieux?

En revanche, il existe des œuvres qu'on s'imagine difficilement dépouillées du vers, les poëmes de Victor Hugo, par exemple. Cela tient sans doute à ce qu'une bonne partie de ses œuvres sont des odes, et que l'on conçoit mal la poésie lyrique en prose. Mais, indépendamment de cela, il y a chez lui un accord si parfait et si intime entre le fond et la forme qu'il paraît impossible de les séparer.

L'éloquence rentre aussi par plus d'un côté dans la définition de la poésie. Sans doute l'art oratoire repose avant tout sur la logique, sur le raisonnement; son but principal est de convaincre par la discussion des faits et des idées; mais quand l'orateur, échauffé par son argumentation même, exalté par l'énergie de sa conviction dans la justesse ou la grandeur des idées qu'il expose et qu'il défend, se laisse emporter à ces grands mouvements de passion qui doivent achever de faire pénétrer dans les âmes, par l'effet de la sympathie humaine, l'ébranlement commencé par la démonstration logique, quelle différence y a-t-il en réalité entre son émotion et celle du poëte? Combien pourrait-on citer de morceaux de Démosthène, de Cicéron, de Bossuet, de Mirabeau, qui, par la puissance de l'expression, la grandeur des images, l'accent du langage, la sincérité de l'émotion, peuvent être mis en parallèle avec les plus belles œuvres de la poésie proprement dite!

Cependant il y a une différence dont l'esthétique doit tenir compte. Quelle que soit dans l'œuvre poétique l'importance de l'émotion, il y a dans le poëte une faculté que rien ne saurait suppléer, et dont l'orateur n'a pas besoin: je veux dire l'imagination créatrice qui transforme le rêve en réalité, et qui n'est autre que cette hallucination féconde et lucide dont nous avons déjà parlé.

On peut encore dire que la poésie se retrouve, à des degrés divers, jusque dans les sciences exactes. Quoi de plus émouvant que la découverte et l'enchaînement de ces grands faits que la science accumule et groupe en lois générales, qui imposent au mouvement désordonné des choses réelles l'apparente régularité de l'intelligence humaine? L'astronomie, la chimie, la physique, l'histoire naturelle, la mécanique, tous ces admirables instruments qu'invente successivement l'humanité dans sa lutte contre les forces aveugles et brutes de la nature, sont des sources intarissables de poésie, c'est-à-dire d'émotion morale et d'exaltation intellectuelle. Nous ne croyons pas cependant devoir nous y arrêter, parce que dans les sciences exactes la poésie ne figure guère qu'à titre de résultante et d'accessoire. La subdivision que dans la nomenclature des arts nous appelons *la poésie*, comprend non pas les œuvres qui peuvent produire l'émotion poétique par une sorte de contre-coup, mais celles qui en procèdent directement. Là est pour nous le seul critérium sérieux.

Par la même raison, il nous paraît impossible de refuser le caractère poétique au roman, qui consiste tout entier dans la création des caractères et la peinture des passions. Il était de mode, il y a cinquante ans, de dire tout le mal possible du roman ; la critique soi-disant sérieuse le dédaignait comme un genre inférieur. Il avait, aux yeux des littérateurs académiques, le tort grave de faire déroger l'art, en le ravalant des fictions héroïques à l'observation des mœurs vulgaires du monde réel.

C'est précisément ce qui a décidé son succès auprès du public. Les hommes, en dépit de tout, ont une tendance naturelle vers le vrai ; ils ont besoin de sincérité et l'on ne peut jamais les tenir bien longtemps au régime de la littérature à systèmes. La même raison qui a substitué le drame à la tragédie a mis le roman à la place de l'épopée.

Cette double substitution, la seconde surtout, marque un progrès très-réel dans les conditions intellectuelles de l'humanité. Nous tâcherons de le démontrer un peu plus tard. Mais, avant d'aborder les différents genres de poésie, nous tenons à terminer ce que nous avons à dire de la poésie en général.

Ce qui constitue la supériorité la plus apparente de la poésie sur les autres formes de l'art, c'est l'étendue de son domaine. Par le rhythme, par la versification, par l'accent elle rivalise dans une certaine mesure avec la musique; par ses descriptions et ses peintures, elle s'adresse aux yeux, et peut leur donner la sensation de la forme et de la couleur presque aussi vive que les arts plastiques eux-mêmes. Mais elle les dépasse tous, sauf la musique, par l'expression des sentiments. Et encore a-t-elle sur ce terrain un avantage marqué, par la faculté des nuances, que la musique n'atteint pas au même degré. Le langage qu'elle emploie lui permet, grâce à sa précision, de pénétrer dans des détails, dans des finesses d'analyse psychologique qui sont interdites à l'art toujours un peu vague et flottant du musicien.

Ce n'est pas tout. Seule de tous les arts, elle a le privilége d'exprimer directement des pensées et de s'adresser sans intermédiaire à l'intelligence. Le poëme didactique est entièrement fondé sur cette observation. Ce genre, que l'on peut considérer comme secondaire, parce que, en effet, il est sur la limite de la poésie et de la prose, n'en a pas moins produit des œuvres remarquables : les *Travaux et les Jours*, d'Hésiode; *la Formation du monde*, de Lucrèce; *les Géorgiques*, de Virgile, etc. Ce caractère, pour n'être pas partout aussi dominant, n'en est pas moins très-marqué dans tous les autres genres poétiques sans exception, particulièrement dans la satire et la poésie dramatique.

La sculpture et la peinture peuvent bien aussi susciter des idées, mais elles ne les expriment pas directement. Elles les font naître par une sorte d'association plus ou moins détournée. Quand elles font effort pour agir directement sur l'intelligence, elles s'exposent grandement à sortir de leurs propres limites. Michel-Ange et Poussin ont pu donner à plusieurs de leurs œuvres une expression philosophique, parce qu'il y avait en eux certaines préoccupations individuelles qui avaient fini par pénétrer leur imagination et par la teindre en quelque sorte de leurs couleurs. Elles faisaient partie intégrante de leur personnalité artistique, et c'est par là qu'elles ont débordé presque inconsciemment jusque dans leurs œuvres. Mais cette pénétration de l'homme par une idée, cet amalgame intime de la pensée et du sentiment est chose infiniment rare, car c'est précisément, comme nous l'avons expliqué précédemment, un des traits constitutifs du génie et peut-être le plus essentiel de tous. En dehors de ce cas exceptionnel, l'effort pour exprimer directement une pensée par la sculpture ou la peinture est presque fatalement condamné à l'insuccès. La fusion entre les deux éléments ne se fait pas ou se fait mal, et laisse l'impression d'une sorte de placage.

La poésie se prête bien plus facilement au mélange de l'idée et du sentiment. Elle passe de l'un à l'autre sans effort et souvent tire de cette union d'admirables effets. Quand le poëte joint aux facultés spéciales de l'artiste la hauteur et la générosité de la pensée, il nous paraît deux fois grand et l'œuvre gagne à cette impression un redoublement de puissance.

Ainsi, pour prendre un exemple, il est difficile d'imaginer une poésie qui possède un charme plus humain, plus sincère que celle d'Alfred de Musset. Par ce côté il semble qu'elle défie toute comparaison. Mais quand on la rappro-

che de celle de Victor Hugo, on sent aussitôt qu'il lui manque quelque chose, qui est précisément l'élévation de l'esprit. La poésie de Victor Hugo acquiert, par la seule grandeur de la pensée, une supériorité immense. Musset doit plaire davantage à ceux qui cherchent surtout dans la poésie cette délectation que les dilettantes considèrent volontiers comme le but suprême de tous les arts ; on ne peut lire Victor Hugo sans qu'à l'admiration pour l'œuvre s'ajoute la joie intime et profonde de trouver dans le poëte le penseur attaché à tous les problèmes qui intéressent l'humanité. Les idées, en somme, ont leur poésie comme les sentiments, et il n'y a pas de raison pour que l'art néglige cette source d'émotions.

§ 5. Caractère de la poésie moderne.

C'est même là un des caractères saillants de la poésie moderne, et il est probable qu'il ira en s'accentuant à mesure que se développera ce mouvement scientifique qui fait l'originalité du dix-neuvième siècle. Quoi qu'en disent les admirateurs exclusifs de l'antiquité, l'explication du monde qui ressortira des recherches de la science contemporaine ne paraît pas devoir être moins capable d'échauffer et d'exalter l'imagination des poëtes que les ébauches enfantines des premiers âges. Le principe de la mythologie dans sa forme primitive n'est, en effet, que l'explication des phénomènes naturels par les lois propres à l'humanité ; tout se réduit à un anthropomorphisme physique et intellectuel.

Faut-il voir dans cette habitude d'animer et de transformer les idées un don spécial aux races antiques, une faculté d'invention que nous ayons perdue et dont la disparition nous condamne à l'infériorité poétique? On l'a dit souvent et on le répète chaque jour. On célèbre sur tous

les tons cette imagination gracieuse et riche des peuples primitifs, et nous avons vu des esprits dévoyés essayer de ressusciter au dix-neuvième siècle le polythéisme des anciens temps. Tout cela repose sur des erreurs facilement explicables et provient d'une ignorance psychologique qui n'est que trop commune. Oui, les premiers hommes sont remplis d'imagination, si l'on entend ce mot dans son sens étymologique, qui est la faculté de ne voir partout, au lieu d'idées, que des images extérieures et de ne rien concevoir que sous des figures empruntées à la réalité visible. Cette faculté, ils la possèdent au suprême degré ; elle leur est imposée ; ils ne peuvent s'y soustraire, et c'est le trait qui marque précisément leur infériorité intellectuelle. Quant à l'imagination, qui consiste dans le don d'inventer, de transformer volontairement, sciemment, rien ne leur est plus étranger. Ils n'inventent absolument rien ; ils disent exactement ce qu'ils croient voir, et si leurs idées ne sont que des descriptions, la cause en est uniquement à leur inexpérience psychologique qui les réduit à tout objectiver. Cependant l'instinct du progrès presse déjà ces esprits incomplets et les pousse sans cesse à chercher l'explication des impressions dont la cause réelle leur échappe. Comme nous, ils veulent se rendre compte de leurs sensations; mais ils se les expliquent fort mal parce qu'ils sont ignorants. Ce sont ces explications que nous prenons pour des fictions, pour des jeux poétiques de l'imagination. Leur philosophie de la nature consiste à croire que chacune de leurs impressions est produite en eux par la puissance d'un être étranger et vivant. Leurs émotions, leurs pensées, leurs sentiments, leurs rêves, tout cela est à leurs yeux l'effet d'une intervention divine, de même que les phénomènes du monde extérieur. Le soleil est un char conduit par un dieu et la lumière elle-même est une divinité. Les orages sont les luttes des Ahis ou des Titans contre Indra

ou Jupiter. L'univers tout entier est une grande horloge dont des êtres mystérieux, à forme humaine, font marcher tous les rouages.

Qu'on trouve cela poétique et ingénieux, je le veux bien, mais cela ne prouve pas que la science tue la poésie. Ne serait-il pas bien singulier que le progrès des sciences naturelles ait pour effet nécessaire de nous empêcher de comprendre et de sentir la nature? que la connaissance des merveilles de la vie végétale nous rende insensibles au spectacle de la campagne? que les montagnes et les vallées aient perdu leur poésie, depuis que la géologie, en nous apprenant à y trouver la trace des convulsions qui ont agité l'univers, nous donne le spectacle des formations successives, et, en quelque sorte, étend nos souvenirs aux premiers âges du monde, en nous faisant contemporains des temps où l'homme n'existait pas? Pouvons-nous penser que la conception de cet ordre, qui relie les astres à la terre et les fait mouvoir suivant la loi des attractions réciproques et combinées au milieu d'espaces sans fin, peuplés d'une multitude infinie de mondes et de soleils, nous empêche d'être aussi émus à la vue du ciel étoilé que l'étaient les anciens en regardant ces clous d'or qu'ils se figuraient attachés à la voûte céleste? L'homme est-il devenu indifférent à l'homme depuis que l'espèce humaine est devenue le principal objet de son étude et que nous consacrons tant d'efforts à pénétrer ces mystères que soupçonnait à peine l'antiquité? Alors sur quoi donc se fonde cette curiosité, que rien ne peut rassasier, de psychologie intime, et qui fait de la peinture des caractères, des sentiments et des passions le principal intérêt de notre théâtre et du roman moderne? Dira-t-on qu'en étudiant les hommes nous avons appris à les moins aimer? Qu'est-ce donc alors que ces sentiments qui sont l'honneur des temps modernes : la charité, la tolérance, le respect de la

femme, de l'enfant, de la vie humaine? La pitié même pour les animaux, n'est-elle pas aussi un signe de ce temps? D'où vient enfin que tous les sentiments sympathiques, l'humanité, la compassion, les affections de famille, le dévouement, choses rares dans la première antiquité, sont pour nous des devoirs sacrés et comme la loi même de notre conscience, tandis que les sentiments égoïstes, qui étaient des vertus pour les anciens, la haine, la colère, la vengeance, la cupidité, la ruse, le mensonge, sont par nous méprisés et punis comme des vices et des crimes? Comment expliquer que nous souffrons des misères de nos semblables, et que nous nous indignons des injustices qui les frappent plus que nous ne souffrons et ne nous indignons des malheurs qui nous atteignent nous-mêmes? D'où vient que tant d'hommes dévouent leur vie à instruire les ignorants, à soulager les malheureux, à défendre leurs droits et sacrifient à ce devoir leur repos et leurs plus chers intérêts?

Tout cela a plus d'effet qu'on ne pense sur la poésie moderne. Mais, si elle se transforme, elle n'en est pas pour cela moins vivante. Loin de là ; la série même des transformations qu'elle a subies dans le passé et qu'on peut entrevoir pour l'avenir démontre que les sentiments dont elle s'inspire sont de plus en plus humains et de plus en plus indépendants des considérations extérieures ou égoïstes.

§ 6. Développement moral et psychologique de la poésie. — Le roman.

Les deux formes principales qu'a revêtues la poésie, en suivant l'ordre des temps, ont été l'hymne et l'épopée. La forme dramatique ne s'est produite que plus tard.

L'hymne, d'abord purement religieux, n'exprime guère

que la crainte et l'espoir. Il s'adresse aux dieux, dont il invoque la protection ou tâche de fléchir la colère. L'homme y est uniquement préoccupé de lui-même. Les dangers qui le pressent de toutes parts ne lui permettent pas de porter ailleurs son attention. Cet égoïsme instinctif est le caractère commun des hymnes védiques et des psaumes.

Il se retrouve encore, bien que moins prononcé, dans l'épopée antique. La différence est que les héros se substituent aux dieux. Le poëte, au lieu de chanter les exploits d'Indra ou de Iahweh contre les génies funestes de la nuit et des orages, célèbre le guerrier au bras vigoureux, qui revient des batailles après avoir exterminé les chefs ennemis. Il reste attaché à l'admiration de la force, qui écarte de lui les dangers. Ses hommages sont assurés au héros qui tue comme au dieu qui foudroie. Il lui faut des personnages dans une sphère supérieure à la sienne. C'est toujours, plus ou moins, l'adoration du faible en face de la puissance. Si cette adoration ne se traduit plus par un culte direct, on la retrouve dans l'enthousiasme avec lequel il dépeint ces horribles tueries, qui, il ne faut pas s'y tromper, sont à ses yeux les plus beaux titres de gloire qu'un homme puisse envier sur la terre. Le reste est accessoire, même chez les peuples chez qui s'est développée le plus tôt la sympathie humaine.

C'est là le point de départ.

Puis peu à peu, à mesure que les progrès de l'observation arment l'homme contre les dangers et améliorent les conditions de son existence, les préoccupations de l'égoïsme primitif deviennent moins impérieuses. Le niveau de la moralité s'élève avec le développement des affections de famille et des sentiments de solidarité nationale. La trace de ce progrès se trouve dans un certain nombre de chants védiques et des psaumes hébreux. Son influence est surtout sensible dans une partie de l'*Iliade* et de l'*Odyssée*, et dans

plusieurs épisodes des grands poëmes hindous. Il se poursuit dans toutes les littératures, avec des intermittences plus ou moins prolongées, qui s'expliquent par la variabilité des conditions sociales chez des peuples livrés à mille chances de guerres et d'invasions.

Il s'accélère surtout dans les temps modernes, grâce à la sécurité relative que procure une civilisation moins violente, grâce surtout à la multiplicité des rapports entre les peuples. Les sentiments sympathiques, brutalement refoulés par la barbarie, après avoir paru un moment sur le point de triompher à Athènes et à Rome, prennent décidément le dessus, et entraînent dans la poésie et dans toute la littérature une transformation rapide. *Homo sum, humani nihil a me alienum puto*, est aujourd'hui la devise générale. Il ne s'agit plus des dieux et des héros, il s'agit de l'homme. L'homme devient l'objet des chants du poëte comme celui des études du savant. La psychologie envahit la littérature, la philosophie, la science. Dans la poésie lyrique, l'hymne religieux fait place à la peinture passionnée des sentiments humains ; une épopée nouvelle renaît sous la forme du roman ; la philosophie néglige les recherches de l'ontologie métaphysique pour l'étude directe des choses humaines, et à côté de la physique, de la chimie, de l'histoire naturelle se fonde une science nouvelle qui s'appelle l'anthropologie. Toutes les découvertes récentes convergent vers ce même but par l'union des peuples; les chemins de fer et l'électricité, l'industrie et le commerce solidarisent tous les intérêts, et malgré les dangers dont nous menacent les ambitions criminelles de quelques despotes, il est visible que le sentiment nouveau de la solidarité et de la sympathie universelles, secondé par cette communauté effective des intérêts moraux et matériels, gagne de jour en jour en Europe, et que l'on peut, sans témérité, prédire son triomphe définitif dans un avenir prochain.

Il est facile de suivre le même progrès dans la poésie dramatique. Le drame, presque entièrement religieux dans Eschyle, se dégage peu à peu avec Sophocle de la tyrannie du divin et aboutit avec Euripide à la peinture volontaire et réfléchie des passions humaines. Ce mouvement se continue avec la comédie de Ménandre et de Philémon, transportée à Rome par Plaute et Térence.

Nous le retrouvons plus accentué encore sur le théâtre moderne. Au milieu des diversités qui caractérisent le génie des différents peuples, nous y discernons un fond commun, la préoccupation dominante de l'homme, de ses sentiments, de ses passions. On peut dire que c'est là le signe particulier de la civilisation européenne depuis la fin du quinzième siècle ; c'est celui du temps où nous vivons.

Cet entraînement est si puissant qu'il semble près de triompher des conventions qui paraissaient les mieux établies. On pouvait croire jusqu'ici qu'une des obligations essentielles de l'art était de se tenir dans une région supérieure à la réalité, de se borner aux peintures générales sans descendre aux infiniment petits de l'anatomie individuelle. Aujourd'hui, on est tellement las des fictions, on éprouve un tel besoin de vérité, que ce sentiment semble sur le point de primer tous les autres. Walter Scott nous a donné le roman historique, animé d'un souffle épique. Balzac, dans sa *Comédie humaine*, a fait la peinture des traits particuliers à chacune des classes de la société ; mais ses préjugés aristocratiques le rendaient, moins que personne, capable de saisir et de comprendre dans leur complexité les sentiments et les passions des classes populaires ; il n'en a guère aperçu que les mauvais côtés. Il faut ajouter que la faculté dominante de Balzac était l'imagination et que, si elle a fait de lui un admirable romancier, elle l'a bien souvent entraîné au-delà des résultats de l'observation directe.

George Sand n'a guère connu qu'une seule passion, l'amour. Le roman psychologique, dans le sens complet du mot, l'étude sincère, complète de l'homme dans toutes ses manifestations, bonnes ou mauvaises, ne date que d'hier. Sans doute cette école se rattache à Balzac, mais elle s'en distingue par plus d'un côté. On peut même dire qu'elle s'en sépare par la conception fondamentale. Balzac, malgré ses prétentions plus ou moins justifiées à l'observation, est avant tout un metteur en scène. Ce qu'il cherche, c'est l'effet. L'observation lui fournit simplement les matériaux que son imagination met en œuvre, dispose et plus d'une fois transforme, en vue d'un but ultérieur.

Aujourd'hui s'élève une école nouvelle qui a déjà produit un grand nombre d'œuvres remarquables à divers titres : *M^{me} Bovary, Manette Salomon, Germinie Lacerteux, René Mauperin, les Rougon-Macquart, l'Assommoir, Fromont jeune et Risler aîné, le Nabab*, etc., etc. Ses principaux représentants sont MM. Flaubert, de Goncourt, Zola, Alphonse Daudet, Hector Malot. Cette école, qui relève incontestablement de Balzac, fait consister l'art suprême dans la fidélité absolue de l'observation. Ce *naturalisme* suppose un état d'esprit où l'on est surtout saisi et impressionné par le côté vrai des choses. Elle le poursuit dans toutes ses formes et dans tous les milieux. Elle étudie, non l'homme idéal qu'elle ne connaît pas, mais l'homme tel que le fait la société, dans toutes ses manifestations individuelles, bonnes ou mauvaises. On peut donc dire qu'elle professe le réalisme dans la poésie, comme Courbet dans la peinture, mais avec cette différence capitale qu'elle ne sépare pas la réalité de la vie. Tandis que Courbet, se faisant l'apôtre d'une idée vraie en somme, mais dont il ne comprenait que la moitié, ravalait l'artiste au niveau d'un simple instrument de précision, et la peinture à un ensemble de lignes et de couleurs conformes à la

réalité physique, le naturalisme s'applique à transporter l'homme tout vivant dans ses livres, avec ses vertus et ses vices, ses habitudes et son costume. Il ne croit pas qu'il suffise de nous dire comment il agit, comment il pense et comment il parle ; il estime que le devoir du poëte est de le faire agir, de le faire penser, de le faire parler sous les yeux mêmes du lecteur. Chose étrange ! ce réalisme forcené, que rien ne fait rougir ni reculer, se rencontre sur certains points avec des hommes que plus d'un serait tenté de ranger dans un camp tout opposé. Comme Michelet le disait de l'histoire, il veut que l'art soit une résurrection, et son procédé de peinture rappelle celui de Théodore Rousseau : « Le peintre, disait celui-ci, ne fait pas naître son tableau sur la toile, il enlève successivement les voiles qui le cachaient. » Le naturalisme, lui aussi, s'applique à ressusciter les personnages qu'il a observés, en les évoquant tels qu'il les a vus, et il nous les fait connaître, non en les décrivant, mais en nous les montrant. Nous entrons avec eux en rapports directs, sans l'intermédiaire de la description, et la connaissance est de cette façon infiniment plus intime. Il y fallait autrefois mille cérémonies, des pourparlers, des présentations. Il supprime toutes ces formalités et place de plain-pied le lecteur en tête-à-tête avec ses personnages, qui continuent à vivre et à agir dans leur milieu, sans s'inquiéter des regards qui s'attachent sur eux et surtout sans prendre ces poses qui rendent si déplaisants une foule de héros de théâtre et de roman. Ce sans-façon choque les délicats habitués aux belles manières académiques ; mais ce qui les offense bien plus encore, c'est l'audace de la théorie nouvelle, qui accorde droit de cité dans le drame et dans le roman aux personnages les plus vulgaires comme aux plus distingués, et qui s'arrête à mettre dans leur jour l'âme et les mœurs d'un crocheteur avec autant de complaisance que celles d'un mar-

quis. Elle est vivement combattue par les fils de ceux qui s'étonnaient et volontiers s'indignaient qu'on pût en vers prononcer les mots *chien, bouc* et autres semblables. Buffon, dans son discours sur le style, insistait sur le devoir de l'écrivain d'éviter les termes particuliers toutes les fois qu'il est possible de leur substituer des expressions générales ; et Delille, fidèle au précepte et à l'esprit de son temps, ne manquait jamais de remplacer tous les mots du langage usuel par des définitions en beau style, qui ne sont pas toujours très-claires, mais qui lui donnent l'occasion de déployer toutes les gentillesses de son esprit et les finesses du métier. Le bon sens public a fait justice, dans une certaine mesure, de ces distinctions fantaisistes entre les termes nobles et les termes bourgeois ou populaires, mais elles subsistent encore entre les âmes aristocratiques et les âmes roturières. On veut bien que le poëte nous peigne la tempête des passions plus ou moins tragiques qui assaillent et submergent les personnages autorisés par l'Académie ; mais l'on s'étonne que l'on puisse prétendre nous intéresser au travail de décomposition morale, qui s'opère dans l'âme des déclassés de la société contemporaine, par l'invasion progressive du découragement ou de la tentation, ou par la transmission héréditaire des vices qui résultent de l'ignorance, de la maladie, de la souffrance chronique ou de la lutte impuissante contre la misère. On admet le vice bien élevé, la prostitution élégante, la perversion hypocrite, l'escroquerie en gants jaunes. Pourquoi ? Les malfaiteurs du grand monde sont-ils donc plus intéressants que les autres ? Loin de là, ils sont plus horribles, pour qui veut se donner la peine de réfléchir, puisqu'ils sont mieux armés contre les tentations et que leur ignominie est par cela même moins excusable.

Cette pruderie sentimentale n'est donc pas même l'effet d'un sentiment moral, qui pourrait avoir droit à un cer-

tain respect; c'est un simple préjugé d'habitude aristocratique, dont la nouvelle école triomphera, comme le romantisme a triomphé des répugnances du préjugé classique, en intéressant le public à sa cause par des chefs-d'œuvre. Il est déjà plus qu'à demi gagné; il faudrait peu de chose pour achever la victoire. Déjà il rend justice à la puissance, à la sincérité d'observation qui distinguent plusieurs œuvres récentes. Que leur reproche-t-il? L'exagération de quelques détails répugnants, en somme peu nécessaires, la multiplicité des traits, qui dispersent, lassent l'attention et nuisent à la concentration de l'effet. Sur ce point il a raison. Quelque prix qu'on attache à la vérité, on n'est jamais obligé de tout dire : d'abord parce que c'est impossible; ensuite parce que, entre les faits, il y en a qui sont plus significatifs les uns que les autres, et qu'en noyant ceux qui ont une importance dans la multitude de ceux qui n'en ont pas, on s'expose nécessairement, par scrupule de sincérité, à rendre la vérité indiscernable ou du moins à lui faire perdre une partie de son relief. Il y a toujours du choix dans l'art, et c'est de ce choix que dépend l'impression totale. Quelques-unes des descriptions de M. Zola ressemblent à ces tableaux où, faute de vouloir rien omettre, on finit par tout compromettre. Tout y est, mais rien ne ressort. Il y a là un danger. On peut en dire autant des personnages. Quelle que soit l'intensité de la vie que leur communique l'auteur, ils ne laissent pas d'eux-mêmes dans la mémoire une image aussi saisissante qu'on pourrait le croire à la lecture. Quand on regarde en soi après avoir lu, on retrouve des scènes, des détails dont l'impression est ineffaçable, mais les figures demeurent un peu flottantes. C'est l'inévitable résultat de ce défaut de condensation que nous avons signalé plus haut (1).

(1) Et puis, est-il vraiment bien nécessaire d'accumuler autant

Quoi qu'il en soit, on peut dire que la voie est tracée de ce côté.

§ 7. Le drame.

La même observation s'applique au drame. L'action, longtemps dominante, se subordonne de plus en plus à la psychologie, où plutôt les deux éléments se mêlent et se fondent de plus en plus l'un dans l'autre. D'abord on se préoccupait surtout du sujet. Les personnages n'avaient d'importance que par leur rapport à l'action, dont ils étaient les instruments ou les victimes. Ils étaient nécessaires au drame; mais, malgré cette nécessité, ils n'avaient dans la conception du poëte qu'un rôle secondaire. Là est le caractère général de l'épopée et du drame épique, tel que l'ont compris Eschyle et Sophocle.

Ce qui fait la grandeur terrible du théâtre d'Eschyle,

de figures déplaisantes? Je crois qu'il y a là une exagération à laquelle peut échapper l'observation la plus scrupuleuse.

Si je ne craignais pas de paraître attribuer au roman une importance excessive, j'aurais voulu rapprocher du roman d'observation le roman d'idées, le roman de thèse auquel Eugène Sue et George Sand ont donné un si grand éclat. Il a été continué avec autant de conscience que de talent par un écrivain qui est loin d'avoir la notoriété qu'il mériterait.

La *Cure du docteur Pontalais* et Mme *Frainex*, de M. Robert Halt, sont des œuvres de la plus haute valeur morale et littéraire. Le même écrivain a publié récemment quelques nouvelles où l'observation morale s'allie intimement à des thèses diverses. Ce n'est pas un travail de placage comme dans la plupart des romans analogues. On y sent une admirable unité de conception. Ajoutez à cela une générosité de cœur et d'esprit infiniment rare, une imagination très-vive, mais très-réglée, le don du relief, des personnages bien vivants, une pénétration psychologique remarquable, et un amour profond de l'humanité et de tout ce qui peut concourir à ses progrès. Il y a, dans le dernier volume de M. Robert Halt, *le Cœur de M. Valentin*, une nouvelle de cent pages, *Alliette*, qui est un pur chef-d'œuvre.

c'est précisément cette domination exclusive, absolue, inexorable de l'action. Elle se développe par sa force propre, sans que rien puisse arrêter son progrès. Elle suit la route tracée sans déviation possible. On dirait qu'elle marche d'elle-même sur les personnages par une série de bonds dont chacun la rapproche du dénoûment et accroît l'épouvante, jusqu'à ce qu'elle finisse par les écraser impitoyablement, comme une locomotive lancée à toute vapeur dans le sens tracé fatalement dès le début par la direction immuable des rails. Tout ce qui se trouve devant elle est renversé, foulé, anéanti. Le poëte, nécessairement asservi à la légende qui fait partie de ses croyances, n'a ni le droit ni la pensée d'en changer le dénoûment; mais, en la mettant en œuvre, il y ajoute l'expression d'une sorte d'horreur religieuse qui résulte du sentiment de cette inflexibilité et qui en double l'effet sur le spectateur. Le personnage réel est cette action, transformée par l'imagination du poëte en une sorte de fantôme invisible et implacable; c'est lui qui mène le drame tout entier. Les autres ne vivent que dans la mesure nécessaire pour pouvoir être tués par son contact (1).

(1) C'est cette conception de l'action qui a fait croire à un certain nombre de critiques que la fatalité est le grand ressort du théâtre antique. En fait, les Grecs n'ont jamais été fatalistes. Ils n'ont jamais cru que l'homme n'ait qu'à attendre, les bras croisés, l'accomplissement des décrets éternels; ils sont demeurés persuadés que le travail et l'effort peuvent avoir une influence directe sur leurs destinées, et ils l'ont bien prouvé par leurs actes. Ce qui a donné naissance, chez eux, à la notion de fatalité, c'est une conception qui se rapporte, non à l'avenir, mais uniquement au passé ; ce qui est est, et nulle puissance au monde ne saurait faire qu'un fait accompli n'ait pas existé. Or les poëtes, prenant pour sujets de leurs chants, non des inventions de fantaisie, mais des faits consacrés par la légende religieuse, ne pouvaient les concevoir ni les présenter comme susceptibles de modifications. C'est cette conception de nécessité, jointe à l'inflexibilité de la loi morale telle qu'ils la com-

L'imagination de Sophocle n'a pas de ces épouvantes. Mais, par cela même qu'il lui manque cette puissance de transformation qui donne à son prédécesseur une originalité si saisissante, le personnage est infiniment moins absorbé dans l'action. L'équilibre entre les deux éléments tend à s'établir, de telle sorte qu'il est parfois difficile de dire à première vue quel est des deux le plus important. On trouve même dans son œuvre des parties, telles que *Philoctète*, *Ajax*, *Antigone*, où la peinture des caractères semble tenir la première place. Il est permis de croire que parmi le grand nombre des pièces du même auteur qui ne sont pas arrivées jusqu'à nous, il s'en trouvait beaucoup d'autres où la préoccupation psychologique se faisait sentir au même degré. Mais dans les autres, *Œdipe Roi*, *Œdipe à Colone*, *Electre*, *les Trachiniennes*, l'action reste dominante. C'est elle qui s'impose aux personnages et qui les moule à son image.

Nous trouvons dans la constitution de son drame la conception que nous avons déjà signalée comme ayant présidé au développement de la sculpture grecque. L'idée première étant donnée par la légende, le sculpteur n'a eu qu'à en dégager et à en marquer la signification particulière en mettant en saillie dans la constitution du personnage la fonction principale que lui attribuait son rôle dans l'ensemble mythologique.

Sophocle a suivi la même voie. C'est toujours dans la légende qu'il cherche la direction de sa pensée. Mais, au lieu de se laisser absorber complétement et tout d'abord comme Eschyle par la préoccupation de l'écrasement inévitable et de ne chercher dans le drame tout entier que

prenaient, qui a permis à l'imagination lyrique d'Eschyle de donner à l'action ce caractère d'inexorable inflexibilité qui en rend l'effet si saisissant, et que les critiques, faute de l'avoir analysée suffisamment, enveloppent dans la notion commode et simple de fatalité.

l'exagération progressive de cette impression unique et terrible, il s'applique, comme le sculpteur, à développer dans le personnage les côtés moraux par lesquels il touche et concourt à l'action. Au lieu de ne voir en lui que le rôle de victime, il le regarde, sinon comme agent, au moins comme instrument de l'action, et développe en ce sens les caractères dans la mesure où il veut faire ressortir cette manière de les concevoir.

L'homme demeure donc subordonné à l'action, et par là, la conception générale de Sophocle reste à peu près identique à celle d'Eschyle ; mais elle s'en distingue en ce que cette subordination ne va pas jusqu'à l'absorption. La tendance psychologique du poëte n'est pas assez puissante pour rendre dominante la personnalité de ses héros et pour en faire la cause et l'explication de l'action elle-même; tout au contraire, c'est l'action qui explique leur caractère et leur rôle; mais il n'en est pas moins vrai qu'ils ont un caractère et un rôle, et c'est par là que le drame de Sophocle se rapproche du drame moderne. Dans Eschyle, ce qui domine, c'est le génie lyrique. Sa tragédie, tout épique par ses éléments premiers, se compose comme une ode, dans le cadre et en vue d'une impression unique, qui ne laisse place à aucune préoccupation autre qu'elle-même, et dont la progression consiste exclusivement dans une terreur croissante, analogue à celle que causerait la vue d'une bête féroce s'approchant pas à pas d'un captif enchaîné. Celle de Sophocle est plus complexe. Son unité est déjà une harmonie. Il y a combinaison d'éléments divers, sa progression n'est plus nécessairement rectiligne. Ce n'est plus le drame lyrique. Par la diversité des éléments et des péripéties, il est déjà sur la voie du drame moderne.

Mais avec Euripide une conception nouvelle commence à se faire jour. La légende jusqu'alors dominante tend à

passer au second rang, au moins dans un certain nombre de ses tragédies. Elle est bien près de n'être plus que l'occasion, le prétexte de la peinture psychologique. On sent que l'homme, presque annihilé par Eschyle, subordonné par Sophocle, sera bientôt le véritable héros du drame. Après avoir été d'abord la victime, puis l'instrument passif de l'action, il en devient l'agent. Cette action qui le tue, c'est lui qui en est l'auteur, c'est lui qui la crée, la développe, la conduit plus ou moins inconsciemment, mais réellement, jusqu'au point où il finit par tomber sous la série des conséquences accumulées de ses propres actes. La passion est le ressort dont le mouvement se communique à tout le reste. Nous touchons aux confins de la tragédie moderne.

Corneille, Racine, malgré les différences très-considérables de leur génie et de leurs procédés, s'accordent à peu près sur la manière de concevoir les relations de l'action et des personnages. Ils pourront donner plus ou moins à l'une ou aux autres, se rapprocher de Sophocle ou d'Euripide ; en fait l'homme tend à prendre une place de plus en plus prépondérante. C'est au point que, dans Racine, l'accord se rompt plus d'une fois entre le sujet historique qui constitue l'action et l'intérêt véritable qui est la peinture des passions.

La conception première est celle de la tragédie d'action. Quand il choisit son sujet, Racine est convaincu qu'il en tirera une pièce analogue à celles de Sophocle et conforme au cadre tracé par Aristote. Puis, quand vient le développement, il se laisse entraîner par la pente de son esprit et les habitudes du milieu où il vit, et la psychologie prend invinciblement le dessus. La passion, et particulièrement l'amour, devient, non pas seulement le ressort principal, mais le centre et le fond de sa tragédie. Ses personnages ne se contentent plus de concourir à l'action, ils se sub-

stituent à elle par l'importance et l'intérêt du développement que donne le poëte aux sentiments qui les animent ; quelquefois même ils la font oublier et le drame disparaît derrière l'homme.

Cette interversion des rôles est d'autant plus sensible que la peinture des passions est parfois dans le théâtre de Racine plus académique que dramatique. Le développement descriptif, souvent un peu subtil, y occupe une place qui n'avait rien d'excessif pour la société spéciale à qui s'adressait le poëte. Les gens de cour avaient alors un faible pour le bel esprit ; les conversations alambiquées y étaient à la mode et les femmes prenaient toujours plaisir aux dissertations sur la métaphysique des passions. Mais à mesure que le théâtre entra davantage dans les mœurs publiques, il dut subir une série de transformations imposées par la nécessité de se conformer au goût général. L'action reprit peu à peu la place dont elle avait été dépossédée et finit par envahir celle qui appartenait au développement des passions et des caractères. Les péripéties, les coups de théâtre, la mise en scène absorbèrent toute l'attention des auteurs, et le drame en arriva à s'adresser beaucoup plus aux nerfs et aux yeux du public qu'à son intelligence. Pendant que les uns ne demandaient au théâtre que les émotions violentes et presque brutales, d'autres, n'y voyant qu'un amusement, amenèrent le triomphe de l'opérette plus ou moins niaise ou grivoise.

Il est visible que le théâtre en ce moment cherche sa voie. Après avoir paru à plusieurs reprises dans l'histoire comme une des formes principales de l'art, il est certain qu'aujourd'hui il est surtout une industrie. Faut-il admettre que cette décadence soit plus apparente que réelle et qu'elle s'explique moins par un abaissement de l'esprit que par la nécessité transitoire d'adapter le théâtre au niveau intellectuel des foules auxquelles le rendent acces-

sible les facilités de locomotion mises à leur service par le progrès de l'industrie? Faut-il croire que Paris, jadis visité par une élite, est depuis quarante ans envahi par des multitudes croissantes plus ou moins incomplétement dégrossies qui y viennent surtout chercher le plaisir de quelques soirées, et qui, du droit même de leur nombre, lui imposent leur goût, jusqu'à ce qu'elles finissent à leur tour par se former au sien?

Peut-être. En tout cas, il faut bien reconnaître que le théâtre en ce moment n'est pas en progrès. Il est assez difficile de prédire ce qu'il deviendra. Nous ne l'essayerons pas. Il nous suffira de marquer la direction générale dans laquelle paraissent s'engager la plupart de ceux qui méritent d'être comptés comme auteurs dramatiques.

Leur tendance aujourd'hui est d'identifier l'action avec le développement des caractères, en réduisant la première à n'être que la conséquence de l'autre. De cette manière, toute différence entre l'action et les personnages disparaîtrait. Il n'y aurait plus que des personnages agissants. Ce seraient les passions mêmes et les caractères qui constitueraient le drame tout entier, par la lutte des intérêts opposés.

Ce n'est pas que ce système soit nouveau; c'est en somme celui de Shakspeare et de Molière. Euripide même l'avait déjà entrevu, comme nous l'avons expliqué plus haut, dans quelques-unes de ses tragédies, mais il n'avait pas poussé à bout sa réforme et n'en avait pas compris toute la portée. Il a gardé le cadre de Sophocle, il a continué à prendre ses sujets dans des légendes héroïques ou mythologiques, conçues dans un esprit différent, et où sa théorie s'est heurtée à des difficultés de toutes natures. De là des incohérences inévitables.

Aujourd'hui le poëte dramatique est absolument maître de son sujet. Il n'est plus obligé de puiser à un réservoir

commun, comme les poëtes grecs, ou même comme ceux du dix-septième siècle, auxquels la tradition imposait l'obligation de se confiner dans le domaine de l'antiquité. On se rappelle que Racine croyait devoir se justifier d'avoir emprunté un sujet moderne à l'histoire des Turcs, en alléguant que l'éloignement des lieux pouvait à la rigueur remplacer celui des temps.

Cette nécessité de prendre des sujets consacrés par la mythologie ou par l'histoire, par conséquent plus ou moins connus, gênait singulièrement la liberté du poëte en lui enlevant le droit d'y rien changer. C'est une des raisons principales qui expliquent la longue subordination des personnages à l'action. En somme, ils n'en étaient que les ressorts. On était convaincu que le public ne pouvait s'intéresser qu'à l'antiquité grecque ou latine. Il fallait donc bien adapter les personnages aux rôles qui leur étaient tracés d'avance, les façonner en vue de l'action qui leur était imposée.

La comédie ne connaissait pas cette servitude. Le poëte, libre de choisir ses personnages à sa guise, profita de ce privilége pour donner l'essor à son imagination, et quand l'intérêt psychologique commença à primer tous les autres, il put sans obstacle se laisser aller aux combinaisons qui se trouvaient le mieux d'accord avec les tendances nouvelles. C'est ainsi que la comédie de caractère s'ajouta à la comédie d'intrigue ou d'action, et fut bientôt considérée comme supérieure au point de vue de l'art.

Quand le fétichisme de l'antique commença à devenir chez nous moins impérieux, grâce à la guerre acharnée que lui déclara le romantisme, on ne songea pas tout de suite à se donner libre carrière. On se contenta d'élargir le champ dramatique en y ajoutant le moyen âge, mais on n'osait guère encore se donner la licence de créer de toutes pièces et les personnages et l'action du drame sérieux,

comme faisait depuis longtemps la comédie. Il y avait des limites qu'on ne croyait pouvoir franchir, et qui même subsistent encore aujourd'hui. Il ne fallait pas confondre les genres. On admettait bien, à l'exemple de Shakespeare, le mélange du grotesque au sérieux, comme repoussoir, mais on tenait à la délimitation des territoires.

Cela ne durera pas. En somme, de quoi s'agit-il? De représenter l'homme agissant, c'est-à-dire des caractères et des passions. Ces caractères et ces passions, par leur développement dans la vie et leurs frottements contre des passions et des caractères différents ou opposés, produisent des conséquences de toutes natures, tristes ou gaies. Tout l'art consiste donc à bien mettre dans leur jour ces personnages, à les concevoir assez vrais, assez vivants pour y intéresser les spectateurs, et à les placer dans des conditions telles, que les conséquences logiques et naturelles de leurs manifestations morales soient de nature à créer une action qui émeuve dans un sens ou dans l'autre.

Le reste importe peu; que les personnages soient des héros connus ou de simples bourgeois, qu'ils s'appellent Charlemagne ou Durand, ce n'est là qu'une différence accessoire, qui ne change absolument rien ni au mérite ni à l'effet du drame. Il est absurde de fonder des théories sur des considérations de cette nature. Le tout est de mettre à la scène, non pas des grands hommes, mais des hommes, et de faire en sorte que le personnage principal soit le centre de l'action comme de l'intérêt. Comédie ou tragédie, c'est là le point essentiel.

Un autre point qui a aussi son importance dans la conception moderne, c'est la substitution de l'individu au type. Chez les anciens, la recherche du type était un effet de l'asservissement du poëte à la légende. Au dix-septième siècle, toute autre peinture que des peintures générales aurait paru indigne de la majesté de la tragédie. Le

type de la passion, tel que le concevaient les petits-maîtres de la cour de Louis XIV, s'imposait à tous les personnages, dans toutes les circonstances. Pyrrhus débitait des madrigaux à la femme dont il menaçait de tuer le fils, si elle lui refusait son amour. Il parlait en bel esprit et agissait en sauvage. Ces disparates ne choquaient personne. Les raffinements de passion et d'étiquette de l'*Iphigénie en Aulide* s'ajustaient tout naturellement avec les sacrifices humains.

Aujourd'hui les caractères, les passions sont individuels, au moins dans une certaine mesure, mais à la condition de rester d'accord avec le caractère des temps et des civilisations. Il serait absurde évidemment de pousser la particularité jusqu'à l'excentricité. On ne va pas au théâtre pour admirer des phénomènes, mais on y veut une certaine diversité, qui est de fait dans la nature, et qui, sans déconcerter l'émotion, y ajoute un attrait nouveau. C'est ce que nous avons déjà remarqué pour le roman, qui du reste a, avec le théâtre, un grand nombre de rapports faciles à concevoir.

§ 8. La poésie lyrique et satirique. — Le mode d'expression de la poésie explique sa supériorité sur les autres arts. — La poésie et la science.

La poésie lyrique, presque exclusivement religieuse dans le principe, lorsque la grande préoccupation était d'obtenir les secours des dieux, a, comme l'épopée, comme le drame, singulièrement étendu son domaine entre les mains de Pindare, de Catulle, d'Horace, des poëtes anglais et allemands.

Ce genre, longtemps négligé en France, y a repris de nos jours une faveur extraordinaire. Le dix-septième siècle en était réduit à admirer les chœurs d'*Esther* et

d'*Athalie*, et l'Ode sur la prise de Namur, sans passer pour un chef-d'œuvre, trouvait des lecteurs, comme l'épopée de Chapelain. Le dix-huitième siècle n'était guère plus heureux. Il semblait convenu que le lyrisme était antipathique au génie français. Il serait difficile de le soutenir encore aujourd'hui.

La poésie lyrique a dû sa résurrection en France au mouvement romantique qui a donné le signal de la révolte de la spontanéité contre la tradition. C'est lui qui a délivré la personnalité artistique des liens où la retenait la convention académique. Ç'a été un véritable *sursum corda*. La poésie, figée par trois siècles de pédantisme et de plagiat, s'est réchauffée au souffle de l'esprit nouveau, et la liberté reconquise lui a communiqué une ardeur et un élan qu'elle n'avait jamais connus chez nous. Cette exaltation subite, encore surexcitée par les luttes incessantes et par une longue suite de triomphes, s'est même souvent exagérée jusqu'à l'emphase, jusqu'à la déclamation. C'est là un des caractères saillants du romantisme, quand on le considère d'ensemble. On peut dire que de 1825 à 1840 la France artistique et littéraire a vécu dans un véritable accès de fièvre qui a suscité d'admirables talents, mais en même temps a fait commettre bien des folies. Pour ces cerveaux surchauffés, les choses prenaient des proportions fantastiques. Aussi cette période est-elle une des plus curieuses et des plus intéressantes dans l'histoire des arts. Si elle a produit bien des œuvres aujourd'hui ridicules, en trompant sur leurs véritables aptitudes une foule de jeunes gens qui, à force de discuter sur l'art, finissaient par se croire artistes, et qui se jetaient au hasard de la mêlée sans autre vocation que le dédain des conventions et des œuvres classiques, il faut en même temps reconnaître que jamais circonstances ne furent plus favorables à l'éclosion du talent pour ceux qui en

avaient véritablement le germe. Les hardiesses étaient permises, encouragées au-delà de toute vraisemblance; les poëtes purent donner toute leur mesure, et les imaginations, enivrées de cette liberté nouvelle, se remplirent tout naturellement de visions extraordinaires et de phrases gigantesques. On ne saura jamais ce qu'il se fit d'odes en ces quinze années. L'essentiel, c'est qu'il nous en soit resté assez pour assurer la gloire d'un siècle. Au ton où étaient montés les esprits sous le souffle de ce lyrisme exalté, presque fou, il était difficile que la splendeur des conceptions fût toujours en parfait accord avec la magnificence des formes; il fallait des génies d'une puissance bien singulière pour créer des corps capables de remplir ce vêtement et d'enfler leur poésie à la mesure de cette emphase. Aussi, la plupart des œuvres de ce temps ont-elles péri par la disproportion du dedans avec le dehors, de la pensée avec la phrase. Victor Hugo est le seul qui ait su vaincre presque complétement cette difficulté. Aussi peut-on dire qu'il est l'incarnation absolue de cette époque et le génie lyrique par excellence.

Point n'est besoin d'insister sur le caractère personnel et psychologique de la poésie lyrique. Le poëte y exprime ses sentiments sous une forme qui ne permet, à cet égard, aucun doute; nous en pouvons dire autant de la satire.

La poésie est donc le plus humain de tous les arts, plus même que la musique. Elle l'est doublement, et par son sujet et par son objet. Elle explique la personnalité du poëte, non-seulement par voie indirecte, comme tous les arts, par l'accent, par le choix des motifs, par la profondeur et le caractère des émotions ; mais elle l'exprime directement par la manifestation consciente et volontaire de ses sentiments et de ses idées. Elle est également humaine par son objet, car cet objet, le plus ordinairement, est en-

core l'homme, par la peinture des passions et des caractères.

Cette supériorité, nous l'avons vu, tient à la nature même de son instrument, la parole, qui est le plus direct et le plus complet de nos moyens d'expression. Elle tient aussi à un autre fait, non moins essentiel. Les arts de la vue n'ont à leur disposition qu'un moment unique. La simultanéité est leur loi. Il en résulte qu'ils sont obligés de concentrer tout leur effet en ce seul moment, et de disposer toutes les parties du spectacle de manière à leur donner, par un concours simultané, leur maximum d'expression. Ils se trouvent par là privés des préparations et des progressions qui constituent les plus puissantes ressources de la musique et de la poésie.

Or c'est précisément quand il s'agit de la peinture et du développement des passions et des caractères que ces ressources trouvent leur emploi. Il est donc tout naturel que les tendances psychologiques se soient accusées plus vite et plus complétement dans la poésie que dans les arts de la vue. David a bien pu, dans la *Mort de Socrate*, exprimer par un geste la sublime indifférence du philosophe, uniquement préoccupé de laisser à ses disciples sa pensée tout entière, mais c'est là un cas exceptionnel. On peut, sans exagération, dire, en thèse générale, que la peinture, le plus expressif des arts de la vue, ne saurait, sans témérité, songer à entrer en lutte avec la poésie pour l'expression des idées et des caractères. Son domaine, à cet égard, ne s'étend pas au-delà du langage naturel, c'est-à-dire des attitudes, des gestes, des jeux de physionomie. C'est là qu'elle retrouve ses avantages, et qu'elle peut atteindre à des effets que la poésie même ne saurait dépasser ; mais les complications lui sont interdites et le nombre des sujets psychologiques qui lui sont accessibles est par là même singulièrement restreint.

La musique, bien qu'elle appartienne au même groupe que la poésie, et qu'elle puisse, comme elle, disposer du temps, est enfermée dans des limites encore plus étroites que la peinture. Comme la poésie, elle arrive à son maximum d'effet par la gradation et l'accumulation, mais elle ne saurait exprimer qu'un très-petit nombre de passions et de sentiments, d'ailleurs très-généraux. Tout ce qui est individuel lui échappe et le monde des idées lui est complétement fermé. Nul art ne saurait rivaliser avec elle pour l'expression des sentiments qui sont de sa compétence, mais elle se trouve réduite à la plus complète impuissance dès qu'elle prétend sortir du cercle qui lui est dévolu.

La poésie est donc bien le plus complet des arts. Inférieure à chacun d'eux par le mode spécial d'expression qui leur est propre, elle leur est supérieure à tous par cela même qu'elle peut les suppléer tous dans un certaine mesure en ajoutant à ses ressources particulières une partie de celles que possèdent non-seulement les autres arts, mais même la prose. Aussi son domaine est-il presque sans limite, puisqu'il s'étend à toutes les émotions de l'âme. Et ce n'est pas tout. Outre les manifestations de la sensibilité et de l'imagination, il embrasse celles de l'intelligence, et s'élargit à mesure que s'accroît celui de la science.

Nous avons déjà signalé ce fait sans l'expliquer.

La science, tant qu'elle est restée dominée par les préoccupations théologiques ou métaphysiques, ne pouvait guère être une source de poésie, par la raison qu'elle n'avait pas d'existence propre, et n'apportait à l'esprit aucun élément nouveau. Asservie à des méthodes fantaisistes qui ne pouvaient lui convenir, elle ne faisait que répéter les leçons des prêtres et des philosophes. Elle était réduite à ressasser les principes imposés, à en déduire, par voie de raisonnement, les conséquences logiques, sans s'inquiéter de savoir

si elles s'accordaient avec la réalité, et à les ramener à des généralisations qui naturellement reproduisaient invariablement les principes d'où elle partait. C'était le triomphe du système syllogistique. La science tournait dans un cercle absolument fermé, où régnaient en souveraines ses impérieuses maîtresses, la théologie et la métaphysique.

Quand elle parvint à se soustraire à cet empire et que l'expérience d'abord, puis l'expérimentation se substituèrent à la théologie et à l'ontologie, alors commencèrent les découvertes. Une foule de faits nouveaux se présentèrent et commencèrent à ébranler l'échafaudage des solutions officielles. En s'ajoutant, en se groupant, ils finirent par constituer des généralisations nouvelles, inconciliables avec les précédentes. Un monde tout nouveau se révélait, auquel ne suffisaient plus les explications jusqu'alors acceptées. Tous les systèmes antérieurs se trouvèrent bouleversés, les hypothèses transcendantales furent jetées à terre.

C'est ainsi que les hommes, peu à peu, sont amenés à ne croire que ce qui leur est scientifiquement démontré, c'est-à-dire ce qu'ils peuvent eux-mêmes vérifier par l'observation directe, et cette nouvelle forme de la foi est d'autant plus fervente, qu'elle se sent désormais à l'abri de l'erreur. C'est la foi à la science, sentiment nouveau, qui, pour n'avoir pas les intolérances de la foi religieuse, n'en est pas moins profond et puissant.

Voici que maintenant les découvertes des sciences physiques et naturelles étendent leurs conséquences jusqu'au groupe des sciences morales. Par la chimie, par la physiologie, par la paléontologie, par l'anthropologie elles atteignent et transforment la philosophie, la psychologie et toutes les branches qui s'y rattachent. On peut prévoir que, dans un temps plus ou moins rapproché, les habitudes et les procédés de la pensée humaine se modifieront dans un

sens analogue à celui de la science elle-même ; le but de l'activité individuelle se déplacera ; la civilisation générale sera entraînée dans le même mouvement, par la substitution progressive des principes universels de la science au particularisme haineux des égoïsmes de race ou de religion. On comprendra que le bien de chacun, loin d'avoir pour condition essentielle le mal d'autrui, est au contraire proportionnel à l'amélioration du sort de tous, et cette conviction, une fois entrée dans les intelligences, aura pour effet nécessaire d'introduire dans les rapports des hommes et des peuples la justice et la sympathie, par la communauté du but et des efforts, au lieu de l'hostilité qu'y entretient l'apparente contrariété des intérêts.

Et de là naîtra une poésie nouvelle, fille de la science.

CONCLUSION.

Ce dont il faut surtout se garder en esthétique, c'est de confondre les conditions et les caractères de l'esprit critique avec ceux du génie artistique. Il y a là une source d'erreurs dont on ne s'est pas assez défié. Les facultés qu'exige la critique n'ont absolument rien de commun avec celles qui donnent à l'artiste le pouvoir créateur. L'œuvre de la première n'est possible que par l'habitude de l'analyse et la prédominance du raisonnement, tandis que, pour être féconde, l'impression artistique a besoin d'être essentiellement synthétique. On voit que, s'il y a entre le critique et l'artiste un point commun, l'amour de l'art, cela n'empêche pas que, en somme, ils puissent, pour le reste, pour les qualités essentielles, se trouver placés à peu près aux deux pôles de l'humanité. Leur constitution intellectuelle est différente. Ce qui fait la supériorité de l'un dans l'ordre spécial des conceptions qui lui sont propres est précisément ce qui d'ordinaire manque le plus à l'autre. Le calcul et le raisonnement, qui sont, à leur place, d'excellentes choses, ne jouent qu'un rôle assez effacé dans le fait de l'inspiration. Le génie artistique se constitue essentiellement par la faculté de voir les choses dans leur ensemble, de ramasser, pour ainsi dire, en une vision unique les traits principaux qui concourent à un même effet. Le véritable artiste ne compose pas son œuvre de juxtapositions péniblement cherchées et successivement agencées. Le caractère propre de son imagination est de faire surgir spontanément au fond de son cerveau des images totales, parmi lesquelles il choisit celle qui rend le

plus complétement l'impression directrice. Il est comme le juge d'un concours, qui donne le prix à l'œuvre qui lui paraît la meilleure (1). Rien ne ressemble moins à ce rôle de spectateur que la méditation laborieuse et obstinée du philosophe ou de l'homme de science marchant de conséquence en conséquence vers une conclusion le plus souvent imprévue. Les facultés en mouvement de part et d'autre sont de natures très-dissemblables, et c'est faute de s'en rendre compte que souvent les philosophes qui font des esthétiques, se trompent si étrangement sur la nature même des opérations intellectuelles dont ils prétendent donner les lois.

C'est précisément cette impersonnalité du travail intellectuel chez l'artiste qui a donné naissance à cette croyance, si générale dans l'antiquité, d'une intervention directe de divinités spécialement chargées de présider à la conception et à l'enfantement des œuvres d'art. C'était le rôle d'Apollon, des Muses, de Dionysos. C'étaient eux qui *inspiraient* les artistes, les poëtes, c'est-à-dire qui leur *soufflaient*, qui leur dictaient leurs œuvres.

C'est que, en effet, cette situation morale que nous persistons à appeler l'inspiration, cette excitation cérébrale, d'un genre si particulier, sans laquelle il n'y a pas d'artiste, dans le sens complet du mot, est une sorte d'hallucination à demi lucide, qui communique aux rêves de l'imagination l'apparence d'une réalité extérieure, tout en demeurant soumise à certaines directions préalables, dont l'empire reste dominant.

Cette hallucination a pour effet d'aller chercher au fond de la mémoire et de faire revivre devant l'imagination les

(1) Voir, par exemple, au musée de Lille, la série des esquisses préparatoires de la *Médée*, d'Eugène Delacroix. Dans chacune, le tableau est complet. Il n'y a là rien qui ressemble au *morcellement* du travail logique et analytique.

souvenirs des impressions qui se rapportent à l'expression cherchée, puis de les combiner par une sorte de fusion spontanée en une résultante unique, qui devient le modèle même et la mesure de l'impression que devra produire l'œuvre projetée.

Quand on compare les œuvres des génies spontanés et de prime-saut à celles des artistes qui procèdent par combinaisons et raisonnements, ce qui frappe surtout, c'est précisément la différence de structure. Dans les premières, tout se tient d'une seule pièce par un lien invisible et intime, qui s'explique justement par l'unité de la conception première; dans les autres, les sutures, les solutions de continuité, les dissonances sont toujours visibles. Quelque soignées et adroites que soient les juxtapositions, elles ne sauraient remplacer la fusion. D'où vient la supériorité de Shakespeare et de Molière, si ce n'est de cette puissance particulière d'intuition dont ils ont eu le privilége et qui leur a permis d'évoquer chaque figure dans son ensemble, de la concevoir de prime abord dans son essence et dans son développement?

Il peut paraître assez étrange de comparer la complexité des figures de Shakespeare et de Molière avec la simplicité des statues grecques. En réalité cependant le phénomène intellectuel d'où sont nées les unes et les autres est exactement le même; la seule différence est que le génie de Shakespeare et de Molière a une puissance de compréhension bien supérieure à celui des sculpteurs grecs, et qu'il a pu embrasser et fondre un nombre plus considérable d'éléments, sans que l'unité du résultat se trouvât compromise.

Mais, en somme, c'est le même procédé et le même travail d'un côté et de l'autre, et cela par une raison facile à comprendre, c'est que, malgré la diversité des œuvres de génie, elles procèdent toutes d'une source unique,

laquelle est précisément cette sorte d'hallucination dont nous avons parlé.

La différence des points de vue auxquels se trouvent placés à cet égard les artistes et les critiques, est très-considérable et très-importante. Le précepte de la simplification, que les critiques recommandent si hautement aux artistes paraît être en parfait accord avec le travail mental dont nous constatons le résultat dans les chefs-d'œuvre de la sculpture grecque ; mais ce n'est qu'une apparence, ou, si l'on aime mieux, une transposition de la spontanéité au raisonnement. La critique, science d'analyse et de calcul, fausse nécessairement toutes les données artistiques par cette substitution permanente et forcée de sa langue à celle de l'art.

En fait, l'artiste simplifie parce qu'il est presque toujours frappé d'une idée et d'une impression simples qui s'emparent de lui et dirigent toutes ses facultés dans un même sens. Il résume les formes, non par calcul et par raisonnement, mais parce que sa faculté caractéristique, celle qui fait sa fécondité, est précisément de se donner tout entier à chacune de ces idées qui passent successivement dans son cerveau et de mettre toute sa force dans chaque effort. Au moment où une idée le saisit, cette idée existe seule pour lui ; tout ce qui n'est pas elle, elle l'élimine de son esprit, et par conséquent de son œuvre, dans la mesure du possible, ne laissant subsister que ce qui est nécessaire pour se soutenir, s'expliquer et se confirmer elle-même par le concours de toutes les parties à une signification unique.

Un sculpteur veut symboliser l'idée de la force, personnifiée par la mythologie grecque en Hercule, ou celle de l'agilité, incarnée en Mercure. Va-t-il chercher d'abord et compter chacun des muscles qui servent à la préhension ou à la marche, puis, prenant un compas, ajouter à ces

muscles un développement inusité, qui ressortira d'autant plus par la suppression ou du moins l'atténuation des autres? Evidemment non ; la minutie et le calcul de ce travail de patience, de ce casse-tête chinois sont par eux-mêmes en contradiction avec l'élan et la chaleur de l'inspiration qui enfante les œuvres d'art.

Il est bien vrai cependant qu'en fait, le critique, analysant l'œuvre finie, sera dans son rôle en remarquant que certains muscles sont énergiquement accusés, tandis que d'autres sont ou omis ou à peine indiqués ; il pourra même, s'il lui plaît, mesurer et noter les différences, et nul ne lui contestera le droit de résumer son jugement en ramenant tout le travail à une simplification par exagération ou atténuation. Mais il n'est pas moins vrai que l'artiste qui, prenant cette formule pour programme, s'imaginerait y trouver l'idéal de l'art et le supplément de l'imagination artistique, se ferait une singulière illusion. Il ne suffit pas de savoir qu'il faut exagérer, atténuer, simplifier. Il reste à savoir quelles sont les parties qu'il faut exagérer ou atténuer, dans quelle mesure il faut simplifier. Il est incontestable que dans une œuvre d'art tout ce qui ne tend pas à concentrer l'attention et l'impression sur le point essentiel les détourne et les disperse ; mais d'un autre côté, si la simplification va jusqu'à supprimer la vie, alors l'artiste, opérant sur un cadavre, perd son temps et sa peine.

Voyez Harpagon, Tartuffe. Une critique superficielle, guidée par ce principe en apparence si lumineux de la simplification par exagération ou atténuation, pourrait y relever une foule de traits qui ne paraissent pas se rapporter directement à la mise en valeur de l'idée cherchée. C'est le travail qu'a tenté un homme qui avait une incontestable habitude de l'observation morale et une certaine sagacité, mais à qui manquait le sens de la vie artistique,

La Bruyère. Au Tartuffe multiple et divers de Molière il a voulu substituer un Tartuffe tout d'une pièce, un Tartuffe de bronze, qu'il avait construit tout exprès avec toutes les ressources de la logique la plus rationnelle et la plus rigide. L'Onuphre qu'il a produit par cette méthode n'est pas même un squelette, c'est un syllogisme, c'est une abstraction. Ce faiseur de maximes, qui croyait en remontrer à Molière, n'a pas compris qu'il y a entre ses silhouettes et les personnages du poëte une différence capitale, et que cette différence tient précisément à ce qu'Harpagon et Tartuffe ne sont pas seulement un avare et un hypocrite, ce sont encore des hommes. Ils ont été conçus tout vivants par une imagination d'artiste, tandis qu'Onuphre n'est que le produit d'un raisonnement. Molière, en personnifiant en eux l'idée qu'il se faisait d'un avare et d'un imposteur, se les est représentés agissants; il a vu leur avarice et leur imposture en action, se manifestant dans le monde *ondoyant et divers* des réalités, non dans ce monde fictif et glacé des intelligibles, c'est-à-dire des entités métaphysiques, où vivent les types de l'école platonicienne.

N'est-il pas étrange que ces philosophes si profonds, qui ont prétendu donner la formule même de la création artistique, ne se soient jamais demandé comment il se pouvait faire que des artistes, la plupart du temps peu versés dans la métaphysique, pussent si bien reproduire ces types de la vie idéale, tandis qu'eux-mêmes, si près des dieux, étaient incapables de créer le moindre ouvrage d'art? Comment concevoir qu'étant si bien instruits de toutes les conditions requises pour faire des chefs-d'œuvre, ils ne fissent usage de leurs connaissances que pour juger les œuvres des autres? Cela seul, semble-t-il, aurait dû suffire pour leur faire comprendre qu'à toutes les théories, à tous les préceptes, il faut au moins ajouter quelque chose, certaines aptitudes naturelles, qui supposent dans l'artiste une

manière de voir et de concevoir essentiellement différente des qualités propres au philosophe et au critique.

Une fois cela compris, ils eussent échappé à la tentation de confondre perpétuellement, comme ils l'ont fait, les procédés de la critique avec ceux de la création ; ils auraient cessé d'imposer à l'artiste leur propre point de vue ; ils ne se seraient pas entêtés à confondre des rôles absolument distincts, à substituer à l'imagination le raisonnement, le calcul méthodique et froid à l'hallucination artistique ; ils n'auraient pas enfin réduit l'art à un ensemble de recettes et d'expédients (1), dont le moindre tort est de faire croire à une foule de gens, nés pour peser des épices, qu'il leur suffira, pour devenir des artistes, d'apprendre par cœur des manuels, comme pour devenir bacheliers ès lettres. On peut appliquer à tous les arts l'observation que nous avons faite à propos de la musique. Chacun doit être considéré comme la langue propre d'une catégorie plus ou moins nombreuse d'idées et de sentiments qui ne trouvent que là leur expression complète et adéquate. Essayer de les traduire par des signes différents, c'est se mettre aux prises avec un problème insoluble. C'est pour cela que la plupart du temps les critiques et les esthéticiens se trouvent tout naturellement inclinés à transformer la conception même de l'art et à l'amener de force sur le terrain qui leur est familier. Ce qu'ils donnent pour l'explication du génie artistique est tout simplement la formule des procédés critiques de leur propre esprit. A la spontanéité

(1) Voyez dans les dictionnaires, au mot *art*. Toutes les définitions données se rapportent à celle-ci : Manière de faire une chose selon certaines méthodes. Il n'y a qu'à apprendre la méthode, l'art n'est qu'une affaire de mémoire et de raisonnement. L'émotion et l'hallucination, qui en sont les vraies conditions essentielles, sont simplement supprimées. La définition est bonne pour l'art de faire des bottes, non pour l'œuvre d'art.

d'imagination ou de sentiment qui fait l'artiste, et qui n'a d'autre raison d'être que la constitution physique et intellectuelle qui lui est particulière, ils substituent des théories dont la seule utilité est de leur fournir à eux-mêmes des cadres commodes, pour juger et classer les œuvres d'art, suivant qu'ils pourront les tirer plus ou moins facilement à eux.

C'est cette erreur qui domine l'enseignement officiel en France et qui en fait un véritable lit de Procuste. C'est grâce à elle que des hommes pleins de dévouement pour l'art et de respect pour l'indépendance intellectuelle se trouvent logiquement amenés à écraser impitoyablement tout germe d'originalité et à accabler les jeunes gens sous le poids de théories qui ne sont pas faites pour eux. On les pousse, comme un troupeau, vers une issue unique, par laquelle il faut qu'ils passent, quelque désir qu'ils aient de se tourner d'un autre côté. Chose plus grave encore, la plupart n'ont pas même le temps de savoir dans quel sens ils pourraient porter leurs aptitudes. Ils sont pris dans l'engrenage avant d'avoir pu s'interroger eux-mêmes, avant d'y avoir seulement songé, et ils suivent docilement sans se douter qu'il y ait d'autres routes. On néglige de leur apprendre la seule chose qui puisse et qui doive s'enseigner, le métier, mais on les saisit du premier coup dans l'étau de cinq ou six maximes de critique transcendantale dont ils ne songent plus même à se dégager, et qui décident à jamais de leur destinée ; et pour plus de sûreté, on les achève par la pratique du concours à outrance, pour leur bien démontrer par le fait qu'il n'y a rien à espérer pour les esprits indociles qui refuseraient d'emboîter le pas. *Magister dixit*, il n'y a pas à sortir de là, ou bien il faut d'avance renoncer, d'abord aux prix de l'école et plus tard aux expositions, gardées par les mêmes jurys officiels.

Je trouve dans une brochure de M. Duranty une citation

un art dont le domaine est le surnaturel. Son objectif est le divin. Il vit dans un monde tout différent de celui où nous vivons ; sa préoccupation presque constante est de reproduire des scènes religieuses, d'*illustrer* la Bible et l'Evangile. Nous admettons qu'on ne puisse proposer de meilleurs modèles aux artistes résolus à continuer la même œuvre ; mais pour les autres, pour ceux qui, touchés de l'esprit du siècle, veulent représenter la vie contemporaine, quel avantage peut-il y avoir à se confiner dans une étude si peu d'accord avec le but qu'ils se proposent? N'est-il pas vrai que, s'il leur fallait à toute force imiter quelqu'un et se rattacher à une école dans le passé, ce seraient les Hollandais qu'ils devraient étudier, puisque, en somme, l'art hollandais est par excellence l'art du mouvement et de la vie?

Ces questions, longtemps négligées, reprennent dans les esprits la place qui leur appartient légitimement.

Les discussions recommencent dans les ateliers ; les esprits indépendants se désintéressent de plus en plus des grandes machines soi-disant mythologiques, religieuses ou historiques de l'art conventionnel, et se tournent vers les sujets de la vie moderne, vers les choses du dehors ou du dedans, telles qu'elles se présentent à quiconque regarde autour de soi. Voyez nos expositions annuelles. Tout ce qu'encouragent, tout ce que récompensent les jurys officiels, dépérit et tombe. Les succès auprès des amateurs sérieux sont pour les scènes familières, pour les représentations des travaux, des fêtes, des usages, des spectacles de la vie quotidienne, pour le portrait, pour le paysage, pour tout ce que dédaigne le préjugé académique. Tout est prêt pour une rénovation artistique, où l'homme, avec ses occupations, ses joies et ses misères, prendra la place qui lui appartient, où il sera étudié pour lui-même, en tant qu'homme et non comme remplissage décoratif ; où le des-

sin de la figure humaine sera traité, non plus comme un ensemble de lignes et de surfaces variées et par là même éminemment propres à la récréation des yeux, mais comme un groupe harmonieux de traits significatifs concourant à l'expression d'un caractère physique ou moral ; où enfin nous aurons l'art qu'appelait Thoré de tous ses vœux : l'ART POUR L'HOMME.

Il est impossible que la transformation, une fois accomplie dans la poésie, ne s'étende pas rapidement aux arts plastiques. Notre conviction profonde est que le jour où ceux-ci seraient enfin délivrés de la protection funeste qui les trompe, les étouffe ou les corrompt, ils entreraient aussitôt dans le courant général de l'esprit contemporain, et y puiseraient, comme la poésie, l'inspiration et la vie qui leur manquent.

VÉRITÉ, PERSONNALITÉ, voilà donc les deux termes de la formule complète de l'art : *vérité* des choses, *personnalité* de l'artiste. Mais, à y regarder de près, ces deux termes n'en font qu'un. La vérité des choses dans l'art, c'est surtout la vérité de nos propres sensations, de nos propres sentiments, c'est la réalité telle que nous la voyons et la comprenons en vertu de notre tempérament, de nos préférences, de nos organes, c'est notre personnalité même. La réalité, telle que la donne la photographie, la réalité prise en dehors de nous et de nos impressions, c'est la négation même de l'art. Quand c'est ce genre de vérité qui domine dans une œuvre, on dit : « Voilà du réalisme » ; or, le réalisme ne fait partie de l'art que parce qu'il est impossible au réaliste le plus forcené de ne pas mettre dans son œuvre, à son insu, quelque chose de lui-même. Quand, au contraire, la vérité qui domine est la vérité humaine, personnelle, il n'est personne qui n'en soit frappé et qui ne dise : « Voilà qui est artiste ! »

Et c'est bien le vrai sens du mot. L'art consiste essen-

tiellement dans la prédominance de la subjectivité sur l'objectivité, et c'est ce qui le distingue de la science. L'homme organisé pour la science est celui chez qui l'imagination n'altère ni ne dénature jamais les résultats de l'observation directe des choses ; l'artiste, au contraire, est l'homme chez qui l'imagination, l'impressionnabilité, la personnalité en un mot, sont tellement vives et excitables, qu'elles transforment spontanément les objets, les teignent immédiatement de leurs propres couleurs, les exagèrent naïvement dans le sens de leurs préférences.

Nous croyons donc être dans la vérité en faisant de l'art la manifestation directe et spontanée de la personnalité humaine. Mais ce qui est également vrai et ce dont il faut tenir grand compte, c'est que cette personnalité, tout individuelle et particulière qu'elle est par certains côtés, subit cependant des modifications successives et temporaires par l'effet des milieux et des civilisations qu'elle traverse. On peut bien dire, en termes généraux, que ce qu'elle a toujours cherché, c'est la vérité ; mais la vérité artistique, étant nécessairement subjective, a varié indéfiniment dans la suite des siècles et reproduit les transformations successives de la personnalité. Tout art qui mérite ce nom est humain et personnel dans une certaine mesure, ce qui n'empêche pas que les arts égyptien, babylonien, chinois, hindou, grec, romain, italien, etc., ne soient des arts bien différents les uns des autres, grâce à la diversité des races, des climats, des circonstances politiques, sociales, etc., qui distinguent chacun de ces peuples ; mais, par la même raison, des différences analogues se retrouvent chez une même nation, reproduisant les transformations de ses idées, de ses sentiments, de ses aspirations, c'est-à-dire de sa personnalité artistique.

La France, qui, il y a cinquante ans, dans la fermentation du romantisme, s'enivrait d'images et de visions fan-

tastiques, qui aspirait à hausser son imagination au niveau de celle de Shakespeare et de Turner, qui, en un mot, travaillait à se créer une personnalité artistique indépendante des choses, en l'élevant dans une région où n'atteignent guère que les fantômes poétiques, s'applique aujourd'hui à se faire, en quelque sorte, une personnalité scientifique, par la recherche des impressions qui résultent de l'observation directe et minutieuse des faits, par la préoccupation du détail des situations, des tempéraments individuels. C'est toujours la personnalité de l'artiste qui fait l'art ; la différence, c'est que cette personnalité, lancée naguère à la poursuite du gigantesque, du surhumain, de l'impossible, se ramène aujourd'hui à l'amour de la vérité et de la vie, telles qu'elles ressortent d'une étude plus attentive.

Est-ce pour l'art un abaissement ? Autant vaudrait dire que la science s'est abaissée le jour où elle a substitué le *Comment* au *Pourquoi*, l'expérimentation à l'ontologie, la démonstration à l'hypothèse, où elle a passé de l'étude du ciel à celle de la terre et a ajouté l'usage du microscope à celui du télescope.

APPENDICE

L'ESTHÉTIQUE DE PLATON.

Nous avions primitivement commencé ce livre par une histoire de l'esthétique, dans laquelle nous avions exposé et discuté les théories principales, celles de Platon, Aristote, Kant, Schelling, Hegel, Lamennais, Jouffroy, Cousin, Pictet, Ruskin, Lévêque, Taine. Mais ce volume tout entier n'y eût pas suffi et nous avons dû y renoncer.

Nous nous sommes résigné d'autant plus volontiers à ce retranchement que, en somme, aucune de ces théories, si ce n'est la première, n'a exercé une influence appréciable sur la production artistique.

Celle de Platon est la seule qu'il soit nécessaire de connaître, parce que c'est en elle que se trouvent l'origine ou l'explication de la plupart des préjugés qui constituent la doctrine académique ou classique.

Tous les ans, surtout à l'époque du Salon, un certain nombre de critiques d'art, ceux qui sont fidèles aux bonnes doctrines, ressuscitent Platon tout exprès pour lui emprunter des définitions et des théories, qu'ils seraient bien embarrassés de retrouver dans ses livres. C'est là le moindre de leurs soucis. Il existe à cet égard une sorte de convention, contre laquelle personne ne proteste, parce que personne ne veut se donner la peine de vérifier. Pour la plupart d'entre eux l'esthétique de Platon est le dernier mot de la « science du beau » dans les arts, bien qu'en fait Platon n'ait jamais écrit d'esthétique.

Il est vrai qu'il a souvent abordé, plus ou moins incidemment, les questions qui se rapportent à l'art, et qu'il est possible de tirer de ses ouvrages un système suffisamment intelligible et à peu près concordant dans ses diverses parties. Mais il ne l'a pas exposé de suite en un corps de doctrine, et c'est précisément pour cela qu'on a pu lui prêter tant de belles phrases auxquelles il n'a jamais songé, et qui même ne s'accordent pas toujours entre elles. On peut bien, pour vérifier une citation, relire un volume ; mais en relire dix, c'est plus grave. Et l'on se résigne à accepter, et, ce qui est pire, à répéter comme authentiques des formules qui finissent ainsi par passer dans la circulation et par devenir en quelque sorte des axiomes.

Qui se douterait en entendant les critiques les plus autorisés répéter d'après Platon : « Le beau est la splendeur du vrai », que jamais Platon n'a rien dit de semblable, et que même cette expression suppose un système qui n'aurait avec celui du philosophe grec que des analogies fort lointaines ? On pourrait bien, à la rigueur, la rattacher à la doctrine d'Aristote, qui fait de l'imitation le principe et la source de l'art ; mais non pas à celle de Platon, qui repose tout entière sur la théorie de l'idéal.

Il est vrai qu'on n'abuse pas moins de cette théorie de l'idéal que de la définition du beau, et cet abus est d'autant plus surprenant que sur ce point Platon s'est à plusieurs reprises expliqué avec une netteté parfaite.

Tout le monde emploie cette expression d'idéal, sans s'inquiéter de la définir, comme si elle était par elle-même suffisamment claire. On se contente de se mettre sous le patronage du « divin » Platon, par une allusion plus ou moins directe. Il n'y a pas de mot qui revienne plus souvent dans les écrits des critiques officiels et académiques. On peut dire qu'il contient et résume tout le

programme de l'école académique. C'est au nom de l'idéal platonicien qu'elle a condamné successivement tous les efforts qui ont été faits pour arracher l'art à la routine. Il semble donc que ce terme devrait avoir pour elle une signification nette et précise.

C'est justement le contraire qui est vrai. Quand, à l'aide du contexte, on cherche à se rendre compte, par analyse, du sens qu'elle attache à ce mot, on est tout étonné de découvrir qu'il demeure complétement indéterminé ou que la théorie qu'il implique ne ressemble en rien à celle qu'on invoque contre les novateurs. Les uns, au nom de Platon, confondent l'idéal avec le général ; les autres, sans se croire moins platoniciens que les premiers, l'identifient avec Dieu lui-même ; et cela, malgré les pages nombreuses que Platon a écrites précisément pour expliquer que l'idéal à ses yeux n'a rien de commun ni avec le général ni avec le divin. La foule naturellement emboîte le pas sans scrupule à la suite des académiciens et des lumières de l'université, et déclame sur l'idéal avec une conviction digne d'une meilleure cause.

De tout cela se forme un courant d'opinion qui exerce sur l'enseignement artistique, sur la critique d'art et par suite sur l'art lui-même une influence désastreuse. Il n'est donc pas sans utilité d'étudier la théorie platonicienne. C'est ce que nous allons tâcher de faire aussi clairement et aussi succinctement qu'il nous sera possible.

Si l'on veut comprendre les doctrines qu'a imposées à la Grèce la réaction philosophique inaugurée par Socrate et formulée par Platon, il faut avant tout se replacer, le plus exactement possible, au point de vue général d'où elles considèrent les choses et s'inspirer des principes qui dominent toutes leurs déductions. Cette précaution est d'autant plus essentielle que ces principes le plus souvent ne sont pas formellement exprimés. Ce sont en quelque

sorte des axiomes latents qui s'imposent aux raisonnements des philosophes de cette époque, sans qu'ils en aient conscience, et que même il leur arrive plus d'une fois de contredire sans s'en apercevoir.

Le premier et le plus essentiel de ces principes, c'est que l'intelligence humaine est par elle-même inerte. Elle a besoin d'être mise en mouvement par une force étrangère, et son mouvement se borne à la reproduction passive d'une image affaiblie des objets qui lui ont été présentés. Elle est avant tout une sorte de miroir dont la fonction principale est de réfléchir indifféremment les formes des apparences terrestres ou les caractères les plus saisissables des réalités suprasensibles ou métaphysiques.

Passivité et inertie de l'intelligence humaine, tel est le fond de ces théories qui font encore aujourd'hui l'admiration des philosophes et des littérateurs officiels ; et c'est sur ce fond que Socrate et Platon ont construit leur métaphysique.

Dès le premier pas, ils se heurtaient à une difficulté grave : ce sentiment du mieux, ce besoin du perfectionnement, qui est devenu la loi de l'histoire, et qui dès la première antiquité la domine, longtemps avant qu'elle en ait pris conscience. Et les idées du bien, du beau, du vrai absolus, dont ne peut se passer la métaphysique, à quelles réalités présentes répondent-elles ? En admettant qu'elles existent dans un autre monde, comment expliquer que l'homme-miroir puisse les réfléchir dans ce monde où elles n'existent pas ?

La chose pouvait paraître embarrassante. Rien n'embarrasse un métaphysicien qui a de l'imagination et qui d'ailleurs peut disposer du domaine infini de l'hypothèse. Trois hypothèses ont suffi à Platon pour tourner toutes les difficultés.

Première hypothèse. — Au-dessus du monde visible

dans lequel nous vivons existe un monde invisible que peuplent les essences idéales des choses. Les objets individuels, soumis aux conditions et aux limites de temps et d'espace, tels que nous les voyons autour de nous, y sont remplacés par leurs types idéaux et parfaits, tels qu'ils sont sortis d'abord de la pensée divine. Chacun de ces types a ensuite servi de modèle à la multitude infinie des objets de même catégorie. Il y a le *lit en soi*, ou le lit idéal et parfait, d'après lequel les menuisiers construisent les lits individuels ; il y a l'*arbre en soi*, ou l'arbre parfait que la nature imite plus ou moins imparfaitement dans la production des arbres qui croissent sur la terre ; il y a le bien, le vrai, le beau en soi ou absolus que l'homme reproduit de plus ou moins près dans ses actes ou dans ses œuvres ici-bas.

Deuxième hypothèse. — Comment l'homme peut-il pénétrer dans ce monde des intelligibles, qui est impénétrable à l'œil physique ? C'est ce que nous explique une seconde hypothèse, non moins ingénieuse que la première.

A côté et au-dessus des sens qui nous permettent de voir et de sentir les choses matérielles, nous avons une faculté spéciale, que nous appelons la raison, dont le rôle est précisément de nous servir d'intermédiaire entre le monde sensible et l'autre. La raison est proprement la faculté du divin. C'est une sorte de fenêtre ouverte sur le monde d'en haut et par laquelle le regard de l'homme pénètre dans la sphère des idées pures. Cette raison n'en est pas moins une faculté toute passive. C'est encore un miroir, supérieur à l'autre par la nature des images qu'il reflète, mais qui ne saurait produire autre chose que des images. L'homme, quoi qu'il fasse, ne peut jamais faire que répéter une leçon apprise. Toutes les idées qu'il lui est possible d'exprimer ont leur type et leur modèle idéal dans le monde des intelligibles. Il n'en est qu'un plagiaire

et un copiste. Les plus grands génies dans la philosophie, dans les arts et dans les lettres sont ceux à qui les idées ou essences divines des choses se sont manifestées le plus complétement et qui ont le plus exactement reproduit ces révélations.

Troisième hypothèse. — Reste à savoir d'où vient l'attrait qu'exerce sur l'homme tout ce qui se rapporte à ce monde idéal. Il y a encore là une difficulté considérable, car enfin, si l'intelligence et la raison de l'homme sont purement passives, elles devraient être parfaitement indifférentes à la nature des objets ou des idées qu'elles reflètent. Mais tout démontre que cette indifférence n'existe pas et que l'homme est naturellement porté vers ce qui est grand, vers ce qui est généreux, vers ce qui est beau.

Une troisième hypothèse va nous rendre compte de ce phénomène moral :

L'homme est un dieu tombé qui se souvient des cieux.

Avant de descendre ici-bas, dans cette vallée de misères et de larmes, l'homme, nous dit Platon, a contemplé les essences et vécu avec les dieux. Avant d'être précipité sous le joug des sens et dans la prison ténébreuse du corps, il était pur esprit ; rien ne s'interposait entre les types et lui ; son intelligence saisissait directement la vérité pure et la beauté suprême. Aussi sa félicité était-elle entière.

En tombant du ciel sur la terre, il emporte avec lui un vague souvenir de sa dignité première, et ce souvenir suffit pour entretenir dans son cœur un incurable regret de ce qu'il a perdu, un désir incessant de ressaisir le bonheur dont il a joui. Par la même raison, la vue des objets imparfaits et grossiers qu'il aperçoit autour de lui lui fait retrouver au fond de sa mémoire des traits plus ou moins confus et effacés des essences parfaites qu'il a autrefois

comtemplées, et par là excite en lui un désir de plus en plus vif de reconstituer les ensembles que supposent ces éléments épars et incomplets. C'est la théorie de la réminiscence fondée sur la doctrine indienne de la métempsycose, et qui se retrouve sous d'autres formes, plus ou moins variées, à l'origine de la plupart des religions.

Maintenant nous pouvons aborder l'esthétique même de Platon.

La matière existe de toute éternité. Dieu a chargé le démiurge de l'ordonner. C'est à cela que se borne la création platonicienne.

Le monde créé est aussi beau, dans son ensemble, que peut l'être une créature où la matière tient une aussi grande place. Mais il n'est pas parfait et il ne peut l'être. La perfection suppose un certain nombre d'attributs qui excluent logiquement toute idée de dualité. Deux êtres parfaits ne pourraient coexister sans se limiter l'un l'autre. La perfection repousse toute limite. L'Être suprême n'a donc pu communiquer au monde qu'un reflet affaibli de sa propre perfection. Ainsi l'ordre, l'harmonie et la proportion remplacent dans les choses la grande unité divine. A mesure qu'on s'éloigne de Dieu, cette unité se subdivise à l'infini ; à l'harmonie et à la proportion finissent par se substituer le désordre et la confusion.

Les choses créées sont sujettes à la triple loi du temps, de l'espace et du mouvement, qui les oppriment, les limitent et les emportent. Elles ne peuvent se soustraire au changement et à la destruction, et par cela seul qu'elles sont bornées, corruptibles et changeantes, elles ne sauraient être belles dans la complète acception du mot. Ce n'est donc pas en elles que notre amour de la beauté peut trouver sa satisfaction.

Cependant il y en a qui conservent de leur origine des traces assez manifestes, pour que leur vue réveille en nous

les souvenirs lointains, et pour ainsi dire endormis, de notre premier séjour au milieu des pures essences, et ranime en notre âme l'amour de cette beauté éternelle et divine que nous avons autrefois possédée.

C'est cet amour qui donne naissance à l'art. Pour sauver du changement et de la corruption les objets dont la beauté périssable nous rappelle la beauté immuable que nous avons été admis à contempler dans une vie antérieure, nous nous efforçons de les imiter, de les reproduire dans des conditions de durée qui assurent, sinon la perpétuité, du moins la prolongation de nos jouissances.

L'artiste est donc celui qui a conservé le plus vivant dans son cœur le souvenir et l'amour de la beauté éternelle, et qui en retrouve le plus vite et le plus sûrement les traces dans les objets visibles, celui chez qui l'idée innée de la beauté absolue s'éclaire d'une plus vive lumière à l'occasion des spectacles que lui présente le monde des réalités périssables.

Mais, par la même raison, on conçoit que l'imitation qu'il tente de ces réalités ne saurait s'astreindre à une copie exacte et servile. L'objet qu'il imite s'illumine sous son regard de ce rayon de la beauté divine dont nous portons en nous-mêmes le souvenir. L'artiste a donc en réalité deux modèles, ou, pour mieux dire, l'objet périssable qu'il semble contempler s'efface graduellement à ses yeux, pour ne laisser subsister que l'idée plus ou moins atténuée et obscurcie, mais toujours vivante, de l'essence idéale.

Cette image déjà lointaine de la perfection typique des choses est ce que Platon nomme l'idéal.

Cette conception de l'idéal constitue le fond même de l'esthétique platonicienne. Il importe donc de nous y arrêter quelques instants, d'autant plus que cette idée, très-simple et très-nette dans les œuvres du philosophe grec, est

devenue singulièrement vague et flottante dans les livres des écrivains modernes qui se donnent comme les héritiers et les continuateurs de ses théories. La raison en est facile à concevoir. Du moment qu'ils écartent les hypothèses de la réminiscence et de la vie antérieure, sans les remplacer par aucune autre explication analogue, ils suppriment en réalité le fondement même de la doctrine de l'idéal et la laissent suspendue dans le vide.

Platon commence par expliquer que l'idéal tel qu'il le conçoit ne saurait en aucune façon se confondre avec l'idée générale du beau.

L'idée de genre est une idée purement abstraite et factice, qui résulte d'une opération réfléchie de notre intelligence. Étant donné l'ensemble des objets qui constituent la création, nous réunissons en des catégories déterminées ceux qui nous paraissent présenter des caractères communs, et nous constituons ainsi des idées plus ou moins générales, selon qu'elles enferment des analogies plus ou moins nombreuses. Plus l'idée comprend d'objets divers, plus diminue le nombre des traits communs à ces objets, et cela se conçoit sans peine, puisque l'idée de genre élimine nécessairement toutes les différences, et que naturellement le nombre des différences s'accroît avec celui des objets qu'on rapproche les uns des autres.

L'idée générale, loin d'ajouter aux objets, procède donc par élimination, et elle acquiert le plus haut degré de généralité quand il ne reste plus entre les choses qu'*un* point commun.

Par conséquent, l'idée générale de beauté ne peut se former qu'en éliminant successivement de chaque objet beau les traits qui constituent sa beauté particulière, et en ne retenant que ce qui se trouve également dans tous les objets auxquels peut s'appliquer la même épithète.

Il en résulte que l'idée générale de beauté, par sa

constitution logique elle-même, ne peut pas même contenir autant de beauté qu'en contient le total des objets particuliers qu'on a réunis dans une même catégorie, et que, par suite, elle ne peut jamais être considérée comme représentant un *summum* à atteindre.

D'ailleurs, il est assez difficile de comprendre comment une idée purement abstraite, et qui par là même exclut logiquement toute réalité matérielle, pourrait devenir la règle et le modèle de l'imitation artistique. L'art n'existe qu'à la condition de *réaliser* ses conceptions. Or, une idée générale ne peut se réaliser qu'à la condition de cesser d'être générale pour devenir individuelle. Entre les deux notions il y a contradiction absolue et par conséquent inconciliable.

Le beau idéal diffère donc complétement de l'idée générale du beau. Il ne peut pas davantage se rencontrer dans l'individu, par la raison que l'individu, soumis à la triple servitude du temps, de l'espace et du mouvement, ne saurait atteindre à la perfection. La beauté absolue ne se trouve pas ailleurs que dans l'être parfait, en Dieu, et par conséquent n'existe même pas dans les créations directes et immédiates de Dieu, qui sont les prototypes des choses visibles.

Le beau absolu ne peut pas davantage se confondre avec l'idéal.

L'absolu, par son infinité même, échappe aux prises de l'intelligence humaine, et ne saurait d'ailleurs se réaliser en un objet visible. L'imitation directe de la beauté absolue est donc une pure absurdité. L'idéal n'est autre chose que le souvenir des impressions qu'a laissées dans l'esprit de l'homme la beauté déjà imparfaite des types qu'il lui a été donné de contempler autrefois, mais qu'il n'a même pu posséder complétement. Quelque élevé qu'on le suppose, il se réduit à une image obscurcie et in-

complète des idées, qui elles-mêmes ne reproduisent que très-imparfaitement la beauté divine.

Cependant il garde quelques traits de son origine. L'idéal considéré en lui-même est un, puisqu'il est l'essence de chaque classe d'êtres, élevée par la raison à toute la perfection dont elle est susceptible ici-bas; il est immuable, soustrait au temps et au changement, puisque son caractère est précisément d'être le type universel et constant de toute une classe d'êtres ou d'objets; il est immatériel, comme l'essence même des choses qu'il représente; enfin il tient le milieu entre Dieu, qui est la perfection absolue, et les réalités matérielles et périssables, dont il est le type.

Un autre caractère de l'idéal, c'est que la substance ne saurait lui être communiquée, et que par là il se trouve forcément retenu dans la sphère des idées pures. Et en effet, la substance ne peut être que finie ou infinie. Si l'idéal pouvait revêtir une substance infinie, il se confondrait avec Dieu et perdrait toute existence individuelle. Une substance finie le rejetterait dans le monde réel, et par conséquent le ferait tomber sous la loi du temps, de l'espace et du mouvement, c'est-à-dire lui ferait perdre les caractères qui font sa supériorité sur les choses d'ici-bas, ce qui équivaudrait à le supprimer.

Mais si la nature même de l'idéal s'oppose à ce qu'il puisse être réalisé matériellement, il s'ensuit qu'il ne saurait être atteint directement par l'art, non plus que l'absolu lui-même. L'idéal, tel que le conçoit l'artiste, n'est donc qu'une image plus ou moins atténuée de l'idéal typique, et c'est cette image secondaire qui lui sert de modèle dans l'accomplissement de ses œuvres, ce qui revient à dire que l'œuvre d'art la plus parfaite ne peut être autre chose que la copie plus ou moins imparfaite d'une image déjà très-imparfaite de l'idéal lui-même.

D'un autre côté les types idéaux des choses, dont l'en-

semble constitue le monde idéal, sont en même nombre et soutiennent entre eux les mêmes relations que les idées générales. Chaque catégorie d'êtres et d'objets réels est représentée dans le langage de l'homme par un mot et dans son esprit par une conception unique, table, lion, arbre, etc. ; et dans le monde des idées par un type également unique. Il y a là une triple série parallèle, dont les lois sont identiques. Aussi l'artiste peut-il étudier ces lois dans la nature et transporter dans ces œuvres, sans leur faire rien perdre de leur caractère idéal, la proportion et l'harmonieuse unité, qui constituent la beauté de l'univers.

C'est ainsi que, partant de la *réminiscence* du beau typique, réveillée par le spectacle du beau réel, l'art a pour but de réaliser dans la mesure du possible le beau idéal, lequel résulte essentiellement d'un effort de la raison pour reconstituer et réunir les lueurs éparses et confuses qu'a laissées dans la mémoire de l'artiste la splendeur des spectacles auxquels il a assisté dans une vie antérieure.

Mais la raison ne suffirait pas par elle seule à produire ce résultat. Le but et l'œuvre propres de la raison, ce n'est pas l'art, c'est la science pure, la science de Dieu. La beauté qu'elle poursuit en Dieu n'est pas la beauté qui convient à l'art, car ce serait la beauté absolue, bien différente de la beauté idéale.

Mais si la raison dépasse le but de l'art en essayant de s'élever jusqu'à Dieu, il n'en est pas moins vrai que, dans cette ascension, elle traverse le monde idéal, qui est placé en quelque sorte à mi-chemin entre le ciel et la terre. C'est donc elle qui nous révèle l'idéal, mais au point de vue de l'art son œuvre serait vaine, si les sens ne nous mettaient en communication avec les choses extérieures dont le spectacle élève notre esprit vers les choses célestes, en réveillant les souvenirs de cette vie antérieure, dont la métaphysique platonicienne ne saurait se passer.

Le rôle de la raison dans l'art est donc très-considérable. Si nous n'avions pas l'idée de la perfection, telle que nous la révèle la raison, non-seulement nous n'aurions aucune règle de jugement, mais nous ne songerions même pas à juger. Toute chose serait pour nous égale à toute autre. Grâce à l'idée de perfection, la hiérarchie s'établit partout. C'est elle qui nous pousse à rechercher cette perfection, qui n'est ni en nous ni dans les objets et qui nous permet de les classer suivant qu'ils se rapprochent plus ou moins du modèle suprême.

Mais la perfection n'existe qu'en Dieu, et c'est parce que Dieu existe que l'idée de perfection se retrouve parmi les concepts de la raison. Par conséquent, bien que Dieu ne puisse être le but de l'art, parce que la beauté absolue et parfaite est infiniment au-dessus des atteintes de l'esprit humain, il n'en est pas moins vrai que, l'existence de la beauté divine rendant seule possible pour nous la conception de cette beauté intermédiaire qu'on nomme l'idéal, sans l'idée de Dieu l'art ne saurait exister. C'est en définitive la conception de la perfection infinie de Dieu qui peut seule nous permettre de percevoir les perfections finies des choses.

Cette conception de l'idéal exclut de l'art l'imagination ou du moins restreint singulièrement son rôle. L'imagination, faculté essentiellement capricieuse et déréglée, comme les sens auxquels elle emprunte les éléments de ses créations, ne peut, abandonnée à elle seule, produire qu'un art inférieur et méprisable. Sa fonction propre se borne à combiner les formes dont la mémoire a conservé le souvenir. Les matériaux qu'elle met en œuvre sont empruntés uniquement à la réalité visible, et par conséquent en gardent tous les caractères. Ils sont donc indignes de l'art, par cela seul qu'ils sont étrangers à l'idéal.

D'ailleurs, il ne faut pas oublier que, si l'idéal n'apparaît pas avec une égale clarté à toutes les intelligences, et si, par conséquent, ses manifestations peuvent revêtir des caractères variables, il n'en est pas moins, pris en soi, toujours égal à lui-même, et que l'art doit avoir pour but unique de le reproduire avec toute la perfection que peut atteindre l'esprit humain.

On peut donc dire qu'il n'y a qu'un art, dans le sens vrai du mot, celui qui réalise le plus complétement possible le type unique de chaque objet. A mesure que chacun d'eux a trouvé sa réalisation artistique, cette réalisation passe à l'état de *canon*, de règle à laquelle il est interdit de rien changer sous peine de déchéance.

C'est le principe qui a été de bonne heure appliqué par l'hiératisme sacerdotal, chez les nations où le sacerdoce a dominé. Les Grecs, moins faciles à contenter, parce que leur conception de l'idéal était plus élevée, ont laissé à leurs artistes plus de liberté ; mais l'idée de la limite à imposer n'en n'était pas moins contenue dans la théorie platonicienne. Il était donc fatal qu'un jour ou l'autre la tradition s'imposât à l'art et en arrêtât les développements au point où il semblerait que la limite de la perfection réalisable serait atteinte.

Comment cette perfection peut-elle être réalisée ? Par l'amour. L'artiste véritable n'est pas seulement celui dont l'intelligence est assez élevée pour chercher la région idéale et pour entrevoir l'idée de la beauté telle que Dieu l'a manifestée dans les types premiers des choses ; il faut encore que l'amour que lui inspirent ces types soit assez puissant pour rendre cette conception féconde. Ce qui fait l'artiste digne de ce nom, c'est le génie créateur. L'objet de l'art, comme celui de l'amour, ce n'est pas seulement la beauté, c'est surtout la génération et la production dans la beauté. C'est par là que l'un et l'autre s'efforcent de se perpétuer

et d'acquérir l'immortalité, c'est-à-dire d'échapper à cette loi de l'espace, du temps et du mouvement, qui est en horreur aux artistes plus qu'aux autres hommes, par cela seul que toutes leurs facultés sont tendues vers la sphère idéale dont le caractère propre est précisément d'être en dehors des conditions de ce monde changeant et périssable.

La théorie de Platon, bien qu'elle date de plus de deux mille ans, exerce encore sur les esprits une influence considérable. Tous les enseignements officiels s'en sont plus ou moins inspirés; le langage même, en ce qui touche aux arts, en porte l'empreinte toujours vivante. Il est d'autant plus important d'en signaler les erreurs et les lacunes.

Ce qui frappe tout d'abord, c'est qu'elle repose tout entière sur une hypothèse, celle de la réminiscence. Platon, embarrassé d'expliquer d'où vient cette force qui porte l'homme à chercher le mieux en toutes choses, se tire d'embarras en supposant que l'homme a connu autrefois les splendeurs de la création idéale. Dès lors rien ne le gêne pour expliquer qu'à la vue des choses d'ici-bas, il retrouve dans ses souvenirs la trace plus ou moins effacée des jouissances antérieures, comme souvent un mot nous rappelle un rêve oublié.

L'innéité de la notion de beauté ainsi expliquée, tout le reste semble devenir facile et coule pour ainsi dire de source. Voyons ce qu'il y a de vrai dans cette apparence.

L'hypothèse de la réminiscence en suppose une autre, l'existence même de ce monde idéal et invisible, que peuplent les essences, types premiers des choses, de cette sphère céleste où habitent et vivent les idées pures écloses de la pensée divine, sortes de divinités secondaires, parmi lesquelles l'homme a vécu avant d'être précipité au milieu des réalités grossières de ce monde inférieur.

Il faut avouer qu'un système qui débute par deux

affirmations comme celles-là a grand besoin de démonstration ultérieure. Or, c'est précisément cette démonstration qui manque à la théorie platonicienne. En nous plaçant au point de vue de l'observation scientifique, nous serions donc par cela seul autorisé à la considérer comme non avenue, si l'adhésion irréfléchie des prétendus savants, qui préfèrent la fantaisie à la vérité et jugent les théories scientifiques avec leur imagination et leurs préjugés, ne lui avait créé gratuitement une autorité à laquelle elle n'a par elle-même aucun droit. Poursuivons donc notre examen.

Si l'esthétique platonicienne commence par une série d'hypothèses purement imaginaires, elle s'achève par une supposition qui n'est pas moins arbitraire. L'art, dit Platon, a pour objet l'expression de la beauté idéale ; mais cette beauté idéale, il serait incapable de la concevoir, non plus que de démêler dans les choses les traces obscures et effacées qui leur restent du type idéal dont elles sont les imparfaites copies, si la beauté absolue et infinie de l'être parfait n'était pour la raison humaine un terme de comparaison toujours présent et ne lui servait à apprécier la qualité et la quantité de beauté subsistant dans les choses finies.

Qu'est-ce à dire, sinon que l'intelligence humaine est par elle-même absolument incapable de concevoir et de créer l'idée de beauté, et que nécessairement il lui faut un modèle réel, d'après lequel elle formule ses conceptions ? Et en effet telle est bien la pensée, non-seulement de Platon, mais de l'antiquité tout entière, et, par suite, de toutes les doctrines philosophiques qui se rattachent de près ou de loin aux théories antiques. La métaphysique officielle, nous ne saurions trop le redire, est également fondée sur cette idée. D'après elle, l'intelligence humaine n'est qu'un miroir et n'a d'autre fonction que de refléter plus ou moins

fidèlement les images des choses (1). Donc toutes les idées que nous trouvons dans notre intelligence répondent à des réalités extérieures, physiques ou métaphysiques, et quand nous ne pouvons saisir de nos yeux ni toucher de nos mains autour de nous le modèle de nos conceptions, c'est que ce modèle existe uniquement dans le monde des intelligibles.

Par une conséquence très-simple, puisque nous avons l'idée de la beauté parfaite, il en résulte que cette beauté parfaite existe nécessairement. Nous ne la rencontrons pas dans ce monde ; c'est qu'elle existe dans l'autre. Or la beauté parfaite ne saurait se trouver que dans l'être parfait, lequel ne peut être que Dieu. Donc l'idée de Dieu devient en réalité le principe formateur de l'art et en demeure la règle suprême.

Mais comme d'un autre côté, dans le système platonicien, la perfection entraîne fatalement l'exclusion de la matière, on en est réduit à se demander comment une beauté purement idéale, sans lignes, sans contours, sans réalité matérielle, peut avoir un rapport quelconque avec les arts plastiques. Car il ne faut pas s'y tromper, le dieu de Platon ne peut ni ne doit être conçu sous une figure quelconque. Il est l'infini, l'immensité ; il n'a ni limite ni forme.

Mais il suffit à ces puissants et ingénieux raisonneurs de quelques rapports de mots pour identifier les choses.

(1) Il est assez curieux que le réalisme moderne, qui se considère comme une protestation contre l'esprit de la métaphysique officielle qui domine dans l'esthétique de l'Académie, ne fasse que reproduire le principe même de cette métaphysique, c'est-à-dire la parfaite *improductivité* de l'intelligence humaine. Je parle, bien entendu, du réalisme conséquent et complet, comme l'exposait Courbet, quand il était en veine de raisonnement et de logique, et nullement du naturalisme qui admet la participation de l'activité humaine dans la formation des idées dont le spectacle des choses extérieures est l'occasion autant que la cause.

Les arts ont pour objet le beau ; or la beauté est une perfection, qui ne peut faire défaut à l'être parfait. Donc Dieu a la beauté, ou plutôt il est la beauté même, bien qu'il soit contradictoire de lui rien attribuer qui rappelle l'idée de forme.

On peut en dire à peu près autant de ces types idéaux des choses qui sont, pour Platon, les modèles mêmes des créations artistiques. Ces *idéaux* étant de simples essences, sans matière, ne peuvent non plus avoir aucune forme. Ce sont de pures idées. Comment de pures idées peuvent-elles se concevoir sous des figures ? Platon s'est laissé prendre à des apparences toutes verbales. Il est certain que dans notre esprit l'idée de lit ne saurait se confondre avec l'idée de table, et que ces idées sont distinctes des réalités d'où elles proviennent. Mais pourquoi ne peuvent-elles se confondre ? Simplement parce qu'elles persistent dans notre esprit avec le souvenir des lignes et des figures qui les distinguent dans le monde des choses réelles. Or ces lignes et ces figures ne sont possibles que par les caractères purement physiques des objets qui se distinguent les uns des autres par la couleur et par la résistance. Ces conditions de lignes et de formes sont donc des résultats de l'observation expérimentale, de la sensation, c'est-à-dire des conditions matérielles qui ne peuvent évidemment convenir aux *idées* platoniciennes. Ces *idées* ne représentent donc qu'une conception qui, au point de vue de la science, a le double tort d'être à la fois hypothétique et contradictoire.

Il ne faut pas nous laisser abuser à cet égard par la signification vague et flottante que l'ignorance générale a fini par donner à l'expression d'*idéal*. Dans le système platonicien, ce terme a le sens très-précis que nous avons essayé de lui restituer, et la conception qu'il représente est une des pièces principales, et l'on peut dire la pièce la plus

essentielle de toute la théorie des arts. L'esthétique platonicienne ne peut se tenir qu'à la condition que cette région moyenne de l'idéal, placée à mi-chemin entre Dieu et l'homme, existe réellement. Sans elle tout s'écroule.

Platon, non content d'affirmer cette existence, à laquelle il tient uniquement parce qu'elle est nécessaire à son système, et qu'il aurait niée avec la même facilité et la même assurance, s'il avait découvert une autre hypothèse qui lui eût paru plus commode, revient à plusieurs reprises sur les caractères particuliers de cet idéal hypothétique. Il est unique, affirme-t-il, il est éternel, il est immatériel, il est immuable. Mais en même temps il déclare, forcé qu'il est par l'évidence, que cet idéal unique est conçu d'une manière très-différente par les différentes intelligences.

Mais alors, peut-on lui dire, de quel droit affirmez-vous que votre manière de le concevoir est la bonne? Comment pouvez-vous me détailler une à une les qualités de cet être invisible, dont la conception, de votre aveu même, est si variable? Comment cette notion peut-elle être à la fois si flottante et si précise, si obscure et incertaine pour tout le monde, si claire et si nette pour vous seul? Avez-vous donc reçu un privilége particulier pour pénétrer, à l'exclusion de tous autres, dans ce monde abstrus de la métaphysique céleste?

Je crois bien que Platon n'hésiterait pas à répondre oui, car il a plus d'une fois exprimé cette idée de la diversité originelle des intelligences. En fait, il croit à la prédestination, à la sélection providentielle des esprits, et de cette croyance il a tiré des conséquences politiques et sociales d'une extrême gravité. Mais il faut avouer que, s'il n'a pour démontrer la réalité de son monde idéal et de ses qualités que ce seul argument, les théories les plus contraires peuvent s'appuyer sur le même raisonnement. Tous

les voyants, prophètes et devins de la métaphysique en peuvent dire autant, sans qu'on se croie tenu de prendre leurs affirmations pour des démonstrations. En réalité, la doctrine de l'idéal n'est dans l'ensemble du système de Platon qu'une appropriation particulière des conceptions anthropomorphiques qui ont de tout temps dominé dans les créations et dans les croyances populaires. L'homme a la double faculté de concevoir les idées abstraites des choses, et en même temps d'élever ces idées à un degré de perfection qui ne se rencontre pas dans les choses réelles ; Platon, croyant que les *idées* ne sauraient être que des images intellectuelles de choses réelles, a dû en conclure que ces idées avaient leur réalité dans un autre monde, où elles se trouvaient dégagées des imperfections de la matière et du temps. La détermination des caractères de l'idéal découlait logiquement de l'hypothèse qui lui donnait naissance. Elle résulte du raisonnement même en vertu duquel on attribuait à ces conceptions une existence réelle dans des conditions toutes spéciales. Elles ne prouvent donc rien pour l'existence de ce monde hypothétique où on les transporte. Ce qui est vrai, c'est que, l'hypothèse une fois admise, la logique impose l'obligation de la concevoir avec tels caractères plutôt qu'avec tels autres. Il est clair que, si l'on avait maintenu les types *idéaux* sous les conditions de temps, d'espace et de changement qui s'imposent aux objets réels, ce n'aurait pas été la peine de créer pour eux tout exprès un monde nouveau, puisque le but et l'utilité de cette création étaient précisément de les soustraire à cette tyrannie des conditions réelles.

Cette hypothèse si commode de l'idéal, qui rend tant de services à Platon, lui joue aussi plus d'un mauvais tour. Platon, on le sait, est un théologien plus encore qu'un philosophe. Toute sa doctrine est un hymne en l'honneur de la perfection des œuvres divines.

S'il y a du mal dans le monde, c'est que le Dieu parfait et tout-puissant est, par la logique, condamné à créer des êtres inférieurs à lui-même. Il est contradictoire que plusieurs infinis puissent coexister ; puisque Dieu existe, il ne peut produire que des créatures finies, par conséquent imparfaites.

Mais cette même perfection divine impose au Créateur le devoir de donner aux choses toute la perfection possible, toute celle qui est compatible avec lui-même. Donc, Dieu ayant mis dans le monde l'ordre, l'harmonie, la proportion, comme un reflet de l'unité, seule compatible avec la perfection divine, le monde est aussi parfait qu'il puisse l'être et ce serait faire injure à l'Être suprême que de supposer un seul instant que l'univers pût être meilleur qu'il n'est.

Platon ne manque jamais, toutes les fois que l'occasion s'en présente, d'insister sur ces considérations. Mais, par une conséquence inattendue, la théorie de l'idéal aboutit logiquement à une conclusion toute contraire. Elle fait les créations de l'homme supérieures à celles de Dieu.

D'après Platon lui-même, le *général*, conception purement humaine, contient plus de vérité idéale que l'*individuel*, c'est-à-dire que chacun des objets créés par la volonté divine. Mais l'art est encore supérieur à l'idée générale, il contient plus de vérité que la nature elle-même.

L'art, il est vrai, est inférieur à l'idéal pur, parce que, en somme, il reste soumis aux conditions de la matière ; mais malgré cette sujétion il produit des œuvres supérieures à celles de la nature, c'est-à-dire supérieures à celles que Dieu a créées dans les mêmes conditions. Il sait tirer de ces conditions un meilleur parti que n'a fait le Dieu suprême, puisqu'il trouve moyen de mettre dans ses créations matérielles plus de beauté que l'Être tout-puissant n'en a mis dans ses créations de même ordre.

Cette conséquence est grave, et cependant il est impossible d'y échapper. On peut s'étonner qu'elle n'ait pas frappé les métaphysiciens qui, pour la plupart, soutiennent les théories artistiques de Platon, beaucoup moins, il est vrai, pour ce qu'elles peuvent contenir de vrai relativement à l'art, que pour leur conformité avec le caractère fondamental de leurs croyances métaphysiques.

Enfin, pour ne pas allonger indéfiniment cette discussion en descendant au détail, nous ferons observer, comme nous l'avons déjà indiqué en passant, que la doctrine platonicienne aboutit, dans l'art comme dans le reste, à la négation du mouvement, de l'expression, de la passion, de la vie. Platon l'avoue du reste lui-même par ce qu'il dit des *canons* fixés et immuables, qui fatalement, dans un temps donné, doivent envahir tout le domaine de l'art et en interdire le renouvellement. Un autre aveu du même genre se trouve implicitement contenu dans les passages nombreux où Platon ne craint pas de déclarer que les plus parfaites et les plus belles des figures sont les figures géométriques.

Du reste, quand il ne l'avouerait pas, cela ressortirait nécessairement de sa théorie de l'idéal. Quel est, en effet, le caractère propre de l'idéal ? C'est d'être soustrait à la loi du temps, de l'espace et du mouvement. C'est cette immutabilité, cette immobilité qui constituent en grande partie sa perfection. L'art, qui a pour but la manifestation de l'idéal, doit s'appliquer le plus possible à éliminer de ses représentations tout ce qui ne se trouve pas dans son modèle.

L'esthétique de Platon s'accorde donc parfaitement avec toutes les théories morales de l'antiquité, dont le but principal est de supprimer la passion, c'est-à-dire les émotions qui expriment la vie et en sont la manifestation naturelle. Le dernier mot de cette doctrine est dans l'art

la sérénité immobile des dieux de Phidias, dans la morale l'ataraxie des stoïciens, dans la religion l'ascétisme des fakirs de l'Inde.

Il nous paraît inutile d'insister davantage. Une théorie artistique qui repose tout entière sur des hypothèses non démontrées, et qui aboutit logiquement à la négation de l'expression, de la vie, du progrès, qui élimine l'homme de son œuvre et le réduit au rôle de copiste, et qui en même temps, par une contradiction singulière, relève les œuvres de cet être ainsi dégradé au-dessus de celles de Dieu lui-même, une pareille théorie est par cela seul suffisamment réfutée, sans qu'il soit besoin de chercher dans le détail d'autres objections moins considérables.

TABLE DES MATIÈRES.

 Pages.

INTRODUCTION . V

PREMIÈRE PARTIE.

CHAPITRE I.

ORIGINE ET GROUPEMENT DES ARTS.

§ 1. L'art préhistorique. — L'instinct du mieux. — Analyse et généralisation. — Le langage. 1

§ 2. L'imitation. — Son rôle dans la formation du langage parlé et écrit. — Le rhythme. 11

§ 3. Les principales formes de l'art sortent par un dédoublement progressif du langage parlé et du langage écrit. 23

§ 4. Résumé. — L'art est essentiellement subjectif. . . . 34

CHAPITRE II.

SOURCES ET CARACTÈRES DE LA JOUISSANCE ESTHÉTIQUE.

§ 1. Conditions physiologiques : sensations résultant de la vibration des molécules sonores et lumineuses. — Accroissement de l'activité cérébrale. 39

§ 2. Conditions psychologiques : unité logique. — Diversité. — Opposition. — Répétition. — La ligne droite. — La courbe. — Les lignes obliques. — La ligne horizontale. 43

§ 3. La vie. — L'expression dans l'art grec. — Le choix du sujet dans l'œuvre d'art. — La moralité dans l'art . . 51

§ 4. Résumé. — La jouissance esthétique est une joie admirative... 61

CHAPITRE III.
LE GOUT.

§ 1. Diversité et variabilité du goût. — Éléments positifs d'appréciation.................................... 65
§ 2. Causes de la diversité et de la variabilité des goûts. — Éducation. — Préjugés. — La querelle des anciens et des modernes. — La mode............................ 70
§ 3. Définition du goût. — Le goût chez les Grecs. — Éducation du goût.. 77

CHAPITRE IV.
LE GÉNIE... 83

CHAPITRE V.
QU'EST-CE QUE L'ART ?

§ 1. Coup d'œil sur le développement historique de chacun des arts.. 95
§ 2. Définition générale de l'art. — Relations et analogies des différents arts................................ 104

CHAPITRE VI.
QU'EST-CE QUE L'ESTHÉTIQUE ?

§ 1. Le beau. — Insuffisance de ce principe pour expliquer l'art. — La théorie de l'imitation n'est pas plus acceptable. — Définition.................................... 113
§ 2. Ce que nous admirons dans l'œuvre d'art, c'est le génie de l'artiste. — Définition de l'esthétique............ 121

CHAPITRE VII.
L'ART DÉCORATIF ET L'ART EXPRESSIF.

§ 1. Caractère de l'art décoratif. — L'art décoratif chez les Grecs... 130

TABLE DES MATIÈRES.

Pages.

§ 2. L'art expressif. — La grâce et la beauté n'appartiennent pas nécessairement à l'art expressif. — L'expression et la beauté pure. 137
§ 3. Résumé. 148

CHAPITRE VIII.
LE STYLE.

§ 1. Le style individuel. — Le style impersonnel. — Le style dans la statuaire grecque. 153
§ 2. Le style dans la peinture italienne et dans la peinture hollandaise. — Importance capitale de la question du style. — Le style académique. — L'enseignement officiel. 162

DEUXIÈME PARTIE.

CHAPITRE I.

CLASSIFICATION DES ARTS. 179

CHAPITRE II.
L'ARCHITECTURE.

§ 1. L'école du symbolisme. — Subordination de l'architecture au climat, à la nature des matériaux, au caractère des institutions politiques et religieuses. 185
§ 2. L'architecture naît du grandissement de la demeure primitive. — Théorie architecturale des Grecs. 193
§ 3. Architectures romaine, byzantine, arabe, romane. . . . 200
§ 4. Architecture ogivale. — Architecture de la renaissance. 205
§ 5. Conclusion. 215

CHAPITRE III.
LA SCULPTURE.

§ 1. Le symbolisme. — Services qu'il a rendus à la sculpture. — Beauté de la race grecque. — Le type. — La beauté pure. 221

§ 2. L'expression dans la statuaire grecque. — Le préjugé académique. — En quoi consiste la supériorité de la statuaire antique. — Nous pouvons la dépasser par le mouvement et l'expression.............. 230

§ 3. La statuaire monumentale. — Cause de sa décadence. — Conditions de la statuaire monumentale........ 242

CHAPITRE IV.

LA PEINTURE.

§ 1. Le dessin et la couleur. — Le coloris et le clair-obscur. — La valeur..................... 257
§ 2. Les couleurs complémentaires............ 265
§ 3. Composition et harmonie du coloris. — L'expression par la couleur et la lumière................. 277
§ 4. Le dessin. — Déformations résultant du mouvement. — Les dessinateurs de la ligne et les dessinateurs du mouvement. — Démonstration physiologique de la supériorité des dessinateurs du mouvement..... 289
§ 5. Déformation résultant de la lumière. — La ligne de contour. — L'arabesque du tableau. — La perspective linéaire et aérienne................ 298
§ 6. Le métier : exemples empruntés à Delacroix, à Théodore Rousseau et à Rubens................ 305
§ 7. La touche au point de vue de la personnalité de l'artiste et de l'individualité des choses. — Rubens. — Frans Hals. — E. Delacroix. — Erreur de l'enseignement académique................. 319
§ 8. La peinture monumentale. — Ses conditions. — Sa décadence...................... 328

CHAPITRE V.

LA DANSE 340

CHAPITRE VI.

LA MUSIQUE.

§ 1. Résumé de l'histoire de la musique.......... 350
§ 2. La musique est une science et un art. — Signification des sons................... 358

§ 3. Le son considéré en lui-même. 364
§ 4. L'arabesque musicale. — L'expression dans la musique. 368
§ 5. De la personnalité dans la musique. — Union de la musique et de la poésie. — La mélodie et l'harmonie. — Domaine spécial de la musique. 374

CHAPITRE VII.
LA POÉSIE.

§ 1. Qu'est-ce que la poésie ? Qualités qu'elle suppose dans le poëte. 381
§ 2. Conditions de l'impression poétique. 385
§ 3. La sympathie humaine. — Son intervention dans le jugement esthétique. 391
§ 4. Le langage poétique. — La poésie en dehors de la versification. — Domaine de la poésie. 395
§ 5. Caractère de la poésie moderne. 405
§ 6. Développement moral et psychologique de la poésie. — Le roman. 408
§ 7. Le drame. 416
§ 8. La poésie lyrique et satirique. — Le mode d'expression de la poésie explique sa supériorité sur les autres arts. — La poésie et la science. 425

CONCLUSION. 431

APPENDICE. 451

Paris. — Typographie A. Hennuyer, rue d'Arcet, 7.